LA FABULOSA VIDA DE DIEGO RIVERA

LA FABULOSA VID

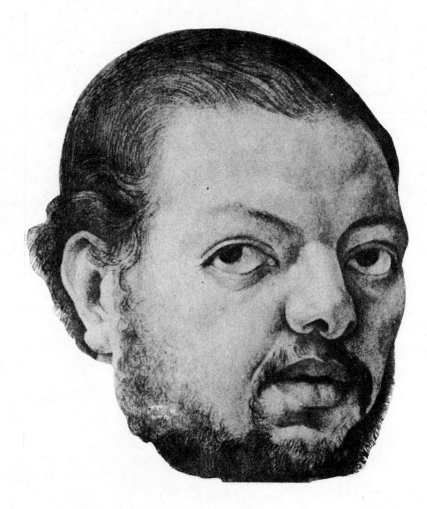

DE DIEGO RIVERA

Para E. G. W.
compañera de mis andanzas en México

Bertram D. Wolfe

MEXICO

1a. Edición, Diciembre de 1972
2a. Impresión, Octubre de 1986

COMITÉ EDITORIAL DEL CENTENARIO DEL NATALICIO
DE DIEGO RIVERA

Secretaría de Agricultura y
Recursos Hidráulicos

Secretaría de Educación
Pública

Secretaría de Hacienda y
Crédito Público

Secretaría de Programación
y Presupuesto

Secretaría de Salud

Gobierno del Estado de
Guanajuato

Universidad Nacional Autónoma
de México

Instituto Nacional de
Bellas Artes

Fondo de Cultura Económica

Fondo Editorial de la Plástica
Mexicana

ISBN 968-13-1585-5

Título original: THE FABULOUS LIFE OF DIEGO RIVERA — Traductor:
Mario Bracamonte C. — DERECHOS RESERVADOS © — Edición original en
inglés publicada por *Stein and Day Publishers,* Nueva York, N. Y. U. S. A. —
Copyright © 1963, por Bertram D. Wolfe — Copyright © 1972, 1986 por
Editorial Diana, S. A. Roberto Gayol 1219, Col. del Valle, 03100, México, D. F.
Coedición: Dirección General de Publicaciones y Medios — Editorial Diana, S. A.
Consejo Nacional de Fomento Educativo.

IMPRESO EN MEXICO — PRINTED IN MEXICO

PRÓLOGO

Por Xavier Moyssén

Bertram D. Wolfe llegó a México en 1922, traslado que obedecía a su interés por el estudio del idioma español, y por lo cual se inscribió en la Universidad Nacional Autónoma de México, graduándose tres años más tarde. Durante el primer año de su estancia en México conoció a Diego Rivera, quien iniciaba su labor como pintor de murales. Una amistad fincada en principios políticos comunes les habría de unir durante treinta y cinco años, no obstante la circunstancia de vivir en distintos países y practicar profesiones diferentes.

Desde sus años parisinos Rivera mostró una simpatía declarada por la Revolución Rusa, se identificaba con ella a través de las ideas marxistas que había adoptado, aunque quizá sin la profundidad debida. En su formación socialista, la presencia de dos activos intelectuales fue factor decisivo. El primero fue el doctor en medicina, poeta y crítico de arte, Elie Faure, a quien conoció en París al concluir la Primera Guerra Mundial. Los principios sociales que profesaba Faure influyeron considerablemente sobre el pintor.

Si fue importante la influencia de Elie Faure sobre el artista mexicano, de una trascendencia mayor resultó la de Bertram D. Wolfe, quien debió orientarle juiciosamente respecto al materialismo histórico, conocimiento que le era necesario para la gran empresa de sus murales. Sobre su intervención directa hay dos ejemplos concretos: en la pintura del Centro Rockefeller, donde su participación debió ser fundamental, y en los veintiún paneles al fresco que Rivera trabajó en la New Worker's School.

Sobresaliente teórico y crítico político, intelectual que supo desarrollar la teoría con la práctica, eso fue Wolfe. Nacido en Brooklyn, Nueva York, en 1986, es autor de varios libros relacionados con el marxismo, la Revolución de octubre y sus caudillos, entre los que sobresale por su objetividad *Three Who Made a Revolution*. En 1919 fundó el Partido Comunista de Estados Unidos, y en 1924 participó activamente en el Partido Comunista Mexicano, del que fue miembro del Comité Central hasta que el gobierno del presidente Plutarco Elías Calles lo expulsó del país, por sus actividades de agitación entre los ferrocarrileros.

Las relaciones entre Diego Rivera y Bertram D. Wolfe fueron fructíferas para ambos: si el primero tuvo una mejor ordenación de sus ideas socialistas, el segundo, en cambio, se introdujo en el mundo del arte gracias al pintor. Escribieron un par de libros en colaboración, intitulados *Potrait of America (1934)* y *Potrait of Mexico (1936)*.

Del trato continuo con Rivera y la admiración que éste le causara, nació en Wolfe el propósito de escribir su biografía, la cual apareció en 1939 con el título: *Diego Rivera, his Life and Times*. El texto de esta obra tiene como interés particular, la frescura del descubrimiento del arte por un *amateur* en cuestiones estéticas. Dos años más tarde, se publicó en Santiago de Chile una pésima traducción que Wolfe fue el primero en lamentar; pese a todo, por mucho tiempo no hubo un libro semejante en español.

En 1947, la Unión Panamericana le hizo a Wolfe el encargo de escribir una monografía sobre Ribera. En este trabajo, se imponía la necesidad de realizar una biografía que superara la anterior, cuya edición hacía tiempo estaba agotada.

La nueva semblanza que Wolfe redactó sobre el gran pintor, y que ahora presentamos nuevamente al público, se publicó por primera vez en Nueva York en 1963, bajo el título *The Fabulous Life of Diego Rivera*. Editorial Diana de México se encargó de publicarla en español en 1972.

El esfuerzo que realizó Bertram D. Wolfe para escribir esta segunda biografía fue considerable y el resultado óptimo, pues mejoró su criterio estético, sus conceptos sobre Rivera y la extensa labor que desarrolló. Por otra parte, le permitió enriquecer considerablemente la edición con fotografías del artista, personas allegadas al mismo, y, por supuesto, de sus obras.

De 1963 a la fecha se han publicado magníficos estudios con diversos enfoques, elaborados por eminentes maestros de la crítica e historia del arte; sin embargo, el libro de Wolfe no ha perdido su actualidad, su vigencia; es una fuente obligada de consulta para quienes se interesan en Diego Rivera, éste es quizá su mayor mérito y la justificación para que en este año, Centenario de su Natalicio, alcance una nueva edición.

CONTENIDO

ILUSTRACIONES

Entre las páginas 48-49:

1. Los padres de Diego el día de su boda.
 Foto V. Contreras, Guanajuato.
2. Diego a la edad de tres años.
 Foto V. Contreras.
3. El pequeño maquinista. 1890.
 Foto V. Contreras.
4. En Madrid, como estudiante de arte. 1909.
5. Paisaje, de José M. Velasco. 1898.
 Óleo en tela. Colección Salo Hale, México. Foto Kahlo, México.
6. Citlaltépetl (Pico de Orizaba). 1906.
 Óleo en tela, 45 × 25 cm. Museo Conmemorativo Frida Kahlo.
7, 8. El fin del mundo.
 Grabados en planchas de zinc, por José Guadalupe Posada, para ilustrar un corrido popular.
9. Retrato de Rivera por Leopold Gottlieb. Fecha probable: 1918.
 Colección del doctor Troche, París.
10. Retrato de Rivera, por Modigliani. Fecha probable: 1914.
 Óleo en tela, 100 × 81 cm. Museo de Arte, Sao Paulo, Brasil. Foto Marc Vaux, París.
11. Busto de Rivera, por Adam Fischer. 1918.
 Piedra. Altura 80 cm.
12. Autorretrato. 1918.
 Lápiz. Colección Carl Zigrosser, Filadelfia. Foto Soichi Sunami, Nueva York.
13. La casa sobre el puente. 1908 (?)
 Óleo en tela, 1.08 × 1.45 m. Museo Nacional de Arte Moderno, México.
14. Calles de Ávila, 1908.
 Óleo en tela, 1.40 × 1.28 m. Museo Nacional de Arte Moderno, México.

9

15. Retrato de un español, 1912.
Óleo en tela.
16. Paisaje Zapatista. 1915.
Óleo en tela, 1.44 × 1.23. m. Colección Marte R. Gómez, México.
17. Retrato de Angelina. 1917.
Óleo en tela. Colección Leonce Rosenberg, París.
18. Retrato de Angelina. ("La mujer de verde"). 1917.
Óleo en tela, 1.29 × 89 m. Colección Alvar Carrillo Gil, México.
19. Retrato de Angelina. 1918 (?)
Óleo en tela. De una fotografía borrosa.
20. Retrato de Angelina y el niño Diego ("Maternidad"). 1917.
Óleo en tela, 1.30 × 81 m.. Colección Alvar Carrillo Gil, México.
21. Adoración de los pastores. 1912-1913.
Cera en tela. Colección Guadalupe Marín, México
22. Dos mujeres. 1914.
Óleo en tela. Foto Peter A. Júley. Cortesía del Museum of Modern Art,
Nueva York.
23. El reloj despertador. 1914.
Óleo en tela, 63 × 145 cm. Museo Conmemorativo Frida Kahlo.
24. Paisaje, Mallorca, 1914.
Óleo en tela, 109 × 89 cm. Colección Guadalupe Marín, México.
25. Hombre con cigarrillo (Retrato del escultor Elie Indenbaum). 1913.
Óleo en tela, 82 × 72 cm. Colección Salomón Hale, México.
26. El arquitecto (Retrato de Jesús Acevedo). 1915.
Óleo en tela, 1.43 × 1.13 m. Museo Nacional de Artes Plásticas, Mé-
xico.
27. Retrato de Martín Luis Guzmán. 1915.
Óleo en tela, 71 × 58 cm. Colección Martín Luis Guzmán, México.
28. Retrato de Ramón Gómez de la Serna. 1915.
Óleo en tela. Colección Ramón Gómez de la Serna, Buenos Aires.
29. Naturaleza muerta. 1916.
Óleo en tela, 55 × 46 cm. Colección privada.
30. Naturaleza muerta. 1917.
Óleo en tela, 115 × 89 cm. Colección Weyhe Gallery, Nueva York.
31. Torre Eiffel. 1916.
Óleo en tela, 115 × 89 cm. Weyhe Gallery, Nueva York.
32. El poste de telégrafo. 1917 (?).
Óleo en tela, 100 × 80 cm. Cortesía Leonce Rosenberg, París.
33. Retrato de Maximilien Volochine. 1917.
Óleo en tela, 110 × 90 cm. Cortesía Leonce Rosenberg.
34. El pintor en reposo. 1916.
Óleo en tela, 127 × 96 cm. Cortesía Leonce Rosenberg.
35. Naturaleza muerta. 1916
Óleo en tela.
36. Naturaleza muerta. 1916.
Óleo en tela.
37. Marika a los diecisiete años.
Fotografía proporcionada por Rivera como "un retrato de mi hija Ma-
rika".
38. Diego y sus hijas mexicanas. 1929.
39. Orilla del bosque, Piquey. 1918.
Óleo en tela, 65 × 82 cm. Colección Salomón Hale, México.
40. El acueducto. 1918.
Óleo en tela, 65 × 54 cm. Colección Weyhe Gallery. Foto Soichi
Sunami.

Entre las páginas 96-97:

41. Naturaleza muerta. 1918.
Lápiz, 42.5 X 32.5 cm. Colección privada. Foto Juley. Cortesía del Museum of Modern Art, Nueva York.

42. Cabeza de caballo. 1923.
Lápiz, 33 X 22 cm. Colección privada, Nueva York. Foto Juley, cortesía del Museum of Modern Art, Nueva York.

43. Retrato de Elie Faure. 1918.
Óleo en tela, 122 X 89 cm. Colección privada, París. Foto Juley, cortesía del Museum of Modern Art.

44. La operación. 1920.
Óleo en tela, 61 por 46 cm. Colección del doctor Jesús Marín, México.

45. La operación. 1925.
Fresco, seudorrelieve monocromático. Secretaría de Educación, México.

46. Figura de pie. 1920.
Lápiz, 30 X 22 cm. Museo Conmemorativo Frida Kahlo, Coyoacán. Foto Juley, cortesía del Museum of Modern Art, Nueva York.

47. Muchacha italiana. 1921.
Lápiz, 58 X 46 cm. Colección Paul J. Sachs, Cambridge, Mass.

48. Creación. 1922.
Encausto. 109.64 metros cuadrados. Escuela Nacional Preparatoria, México. Foto Álvarez Bravo, México.

49. Cabeza. 1922.
Sanguina. Estudio para "Música", en el mural de la Preparatoria. Foto Juley, cortesía del Museum of Modern Art, Nueva York.

50. Cabeza. 1922.
Sanguina. Estudio para "Fe". Foto Lupercio, cortesía del Museum of Modern Art.

51. Mujer. 1922.
Detalle del mural de la Preparatoria. Foto Alvarez Bravo, México.

52. Vista de los frescos y arquitectura, sección del primer patio, llamado del "Trabajo". Secretaría de Educación, México.* Foto Tina Modotti.

53. Piso superior, edificio de la Secretaría de Educación.
Frescos en la serie "Balada" mostrados en relación con la arquitectura. Foto Tina Modotti.

54. El trapiche (molino de azúcar). 1923.
Fresco. Primer patio, llamado del "Trabajo". Edificio de la Secretaría de Educación. Foto Lupercio.

55. El abrazo. 1923.
Fresco. Primer patio, llamado del "Trabajo". Secretaría de Educación. Foto Lupercio.

56. Tejiendo. 1923.
Fresco. Primer patio, llamado del "Trabajo". Secretaría de Educación. Foto Lupercio.

57. Cuidado que se tenía de un tesoro nacional. Secretaría de Educación, durante el periodo en que la obra de Rivera estuvo amenazada de destrucción. Foto Tina Modotti.

58. Esperando la cosecha. 1923.
Fresco. Primer patio, llamado del "Trabajo". Secretaría de Educación. Foto Lupercio.

59. Fundición. 1923.
Fresco. Primer patio, llamado del "Trabajo". Secretaría de Educación. Foto Lupercio.

*La superficie total cubierta por las pinturas al fresco, de Rivera, en la Secretaría de Educación, es de 1,585.14 metros cuadrados.

60. La industria sirve al campesino. 1926.
 Fresco de la serie "Balada de la revolución burguesa". Último piso de la Secretaría de Educación.
61 a 64. Guadalupe Marín. Fotos por Edward Weston.
65. Desnudo reclinado. 1925.
 Estudio al carbón, 62 × 48 cm., para Chapingo. Modelo: Guadalupe Marín. Colección del Museum of Modern Art. Foto Juley.
66. La tierra fecunda. 1926.*
 Fresco en la pared frontal de la capilla de la Escuela de Agricultura de Chapingo, mostrando parte del techo y muros laterales así como el tipo de arquitectura. Rodeando a la tierra se encuentran figuras representando el aire, el fuego, el agua, la electricidad y la química, al servicio del hombre.

 Entre las páginas 144-145:

67. Retrato de Guadalupe Marín. 1926.
 Cera en tela, 65 × 20 cm. Colección Jackson Cole Phillips, Nueva York. Foto Tina Modotti.
68. Boceto en tela para un retrato de Guadalupe. 1938.
69. Retrato de Guadalupe Marín. 1938.
 Óleo en tela, 1.212 × 1.61 m. Colección Guadalupe Marín, México.
70. Guadalupe y Ruth en el hogar de los Rivera. 1926.
 Fotografía, foto Mantel, México.
71. Guadalupe Marín llevando la cabeza de Jorge Cuesta. 1937.
 Boceto para la cubierta de la novela de Guadalupe: *La única.*
72. Retrato de Ruth Rivera. 1949.
 Óleo en tela, 1.99 × 1.05 metros. Colección Ruth Rivera Marín, México.
73. La Tierra Virgen. 1925.
 Detalle de la capilla de Chapingo, pared de la derecha. Foto Tina Modotti.
74. La tierra oprimida. 1925.
 Detalle, Chapingo.
75. La distribución de la tierra. 1926.
 Detalle arriba de la escalera, Chapingo.
76. Mal gobierno. 1926.
 Detalle. Chapingo.
77. Noche de los ricos. 1926.
 Serie "Balada", último piso, Secretaría de Educación.
 Detalle en que aparece la cabeza de Rockefeller.
78. Noche de los pobres. 1926.
 Serie "Balada", último piso de la Secretaría de Educación.
79. Manos. 1926.
 Detalle del fresco "Recibiendo la fábrica", serie "Balada", edificio de la Secretaría de Educación.
80. El arquitecto. Autorretrato. 1926.
 Detalle del arranque de la escalera sur. Edificio de Educación.
81. Caballería roja. 1928.
 Acuarela. Éstas y las siguientes tres láminas son reproducciones de bocetos en acuarela de un cuaderno de 45 bocetos hechos el Primero de Mayo en Moscú. Las fotos se deben a Tina Modotti. Colección Museum of Modern Art, Nueva York, donadas por la esposa de John D. Rockefeller, Jr.
82. Jinetes rojos. 1928.
83. Desfile del ejército rojo. 1928.

*La superficie total pintada de los frescos de Chapingo es de 708.52 metros cuadrados.

*La superficie total pintada en el edificio de Salubridad es de 111.53 metros cuadrados. Además, Rivera ejecutó cuatro vitrales.

**La escalinata y corredores del Palacio Nacional fueron pintados a intervalos, durante los años de 1929 a 1945. La superficie total pintada fue de 362.38 metros cuadrados.

109. Choque de civilizaciones (El caballero tigre contra el caballero con arma-
 dura de hierro).
 Detalle, Palacio de Cortés, Cuernavaca.
110. La conquista.
 Detalle, Palacio de Cortés, Cuernavaca.
111. Zapata.
 Detalle, Palacio de Cortés, Cuernavaca.
112. Ingenio azucarero.
 Detalle, Palacio de Cortés, Cuernavaca.
113. La hechura de un fresco (Autorretrato), 1931.
 California School of Fine Arts, 61.15 metros cuadrados. Foto Gabriel
 Moulin, San Francisco.
114. Diego pintando en Detroit. 1933.
115. La banda de transmisión. 1933.*
 Fresco en el Detroit Institute of Fine Arts. Patio, y detalle arquitectó-
 nico.
116. Vacunación ("La Sagrada Familia"). Detroit, 1933.
117. Turbina.
 Detalle. Pared occidental, Detroit.
118. Retrato de Edsel Ford. 1932.
 Óleo en tela. En el fondo un plano del nuevo modelo Ford, en ese
 tiempo todavía no lanzado al mercado. Colección Edsel Ford.

Entre las páginas 240-241:

119. Diego trabajando en Detroit (después de perder cuarenta y cinco kilos de
 peso; comparar con lámina 114).
120. Lucienne Bloch y Steve Dmitroff, ayudantes de Rivera en Detroit y Nueva
 York.
121. Retrato del autor de esta obra. Radio City, 1933. (Posteriormente des-
 truido.)
122. Boceto de la cabeza del autor. 1933.
 En primeras fases de ejecución en la New Workers School.
123. El mural de Radio City resucitado en el Palacio de Bellas Artes de la
 Ciudad de México. Detalle, centro del fresco.**
124. Imperialismo. 1933.
 Boceto mural, New Workers School. Láminas 124-128.
 Foto Peter A. Juley, Nueva York.***
125. Imperialismo. 1933.
 Panel al fresco, New Workers School.
126. La guerra civil (en primer plano John Brown y J. P. Morgan).
 1933.
 Panel al fresco, New Workers School.
127. La Primera Internacional. 1933.
 Panel al fresco, New Workers School.
128. Unidad comunista (mostrando a "Stalin, el verdugo de la revolución",
 Marx, Lenin, Engels, Trotsky y otros líderes comunistas). 1933.
 Panel al fresco, New Workers School.
129. El héroe bandolero. 1936.
 Detalle, serie "Carnaval", Hotel Reforma. (Uno de los cuatro paneles al
 fresco, cuya superficie individual fue de 6.19 metros cuadrados; el total
 de los cuatro abarcó 24.76 metros cuadrados.)

─────────

*La superficie total pintada en el patio del Detroit Institute of Fine Arts, es de 433.68
metros cuadrados.
**La superficie total del mural resucitado es de 55.53 metros cuadrados. El fresco
original en Radio City era de 99.5 metros cuadrados.
***Superficie total pintada; 28.64 metros cuadrados.

130. El general "Ganancias Ilegales" bailando con "Miss México". 1936.
Detalle. Serie "Carnaval". Hotel Reforma.
131. Colocando carga en un burro. 1936.
Tinta china, colección Edward G. Robinson, Hollywood, California.
132. Mujer con jícara. 1936.
Tinta china.
133. Cargador. 1936.
Tinta china.
134. Vendedores de canastos, Amecameca. 1934.
Acuarela. Colección del señor y señora Karl A. Wittfogel, Nueva York.
135. Madre e hijos. 1934.
Acuarela en tela, 622 x 48 cm. Colección Oscar Atkinson, Los Gatos, California.
136. Amanecer. Ilustración para el *Popol Vuh.* 1931.
Acuarela. Colección John Dunbar, Nueva York.
137. Hombre Piña. Diseño para un vestido del ballet H. P. 1931.
Colección privada, Nueva York.
138. Hombre Plátano. Igual. 1931.
139. Retrato de Roberto Rosales. 1930.
Cera en tela. Colección Edward Warburg, Nueva York.
140. Muchacha con vestido de cuadros. 1930.
Óleo en tela. Colección privada, Nueva York.
141. Sueño. 1936.
Acuarela en tela.
142. Paisaje cerca de Taxco. 1937.
Óleo en tela. Colección Edward G. Robinson, Hollywood, California.
143. Vendedor de Legumbres. 1935.
Acuarela en tela. Colección Marc Khinoy, Filadelfia.
144. Asesinato de Altamirano. 1936.
Temple en masonite. Colección Edward G. Robinson, Hollywood, California.
145. La quema de Judas. 1937.
Tinta china.
146. Paisaje, Sonora. 1931.
Cera en tela.
147. Boceto para un paisaje. 1944.
Lápiz 38 x 26.5 cm. Museo Conmemorativo Frida Kahlo.

Entre las páginas 288-289:
148. Día de muertos. 1934.
Óleo en masonite. Colección del Museo Nacional de Arte Moderno.
149. La ciudad india (La ciudad de México antes de la Conquista). 1945.
Detalle del fresco en un corredor del Palacio Nacional. Cortesía de la Sección de Artes Visuales, Pan American Union.
150. El comalero. 1947.
Óleo en tela. Cortesía de la señora Florence Arquin, Chicago, Illinois.
151. Retrato de Dolores del Río. 1938.
Óleo en tela, 100 x 65 cm. Colección Dolores del Río, Nueva York.
152. Retrato de Modesta peinándose. 1940.
Óleo en tela. Colección Sidney M. Ehrman, San Francisco, California. Foto Duggan Studio, San Francisco.
153. Cantinflas. 1951.
Detalle del mural en la fachada del teatro Insurgentes.
154. El niño Diego, la Muerte Festiva y el pintor Posada. 1947.
Autorretrato retrospectivo. Detalle del "Sueño de una tarde de domingo en la Alameda", Hotel del Prado, México, D. F.
155. Boceto para el mural "Paz". 1952.

156. Diego y Frida. 1931.
 Óleo en tela, 99 x 79 cm., San Francisco Museum of Art, colección
 Albert M. Bender.
157. Frida Kahlo. Autorretrato. 1940.
 Óleo en lámina.
158. Emma Hurtado de Rivera.
 Foto Semo, México, D. F.
159. La casa de los Rivera en San Angel.
160. Rincón del estudio de Rivera.
161. La pirámide Rivera antes de ser concluida.
 Diseño arquitectónico y supervisión de la construcción, del pintor.
162. Autorretrato cuando era un pintor joven. 1906.
 Óleo en tela, 55 x 44 cm. Colección Cravioto, Cortesía del Instituto
 Nacional de Bellas Artes.
163. Autorretrato a los cuarenta años de edad. 1927.
164. Los estragos del tiempo: último autorretrato de Rivera. 1949.

En el texto: 39 dibujos por el artista.

INTRODUCCIÓN

Éste es mi segundo intento de poner a Diego Rivera en las páginas de un libro. Mi primera biografía del pintor fue completada cuando éste se hallaba en el pináculo de su talento. La segunda la publico un cuarto de siglo más tarde y seis años después de su muerte.

Conocí a Diego en 1922. Acababa él de retornar a México después de una estancia de quince años en Europa, a un México sangrado por doce turbulentos años de informes levantamientos. En 1922, como en 1910, podía decirse que "la revolución era sólo promesas".

Diego volvió predispuesto a creer en la Revolución y sus promesas. Trajo consigo una mezcla indigerida de anarquismo español, terrorismo ruso, marxismo soviético, agrarismo mexicano, y revolucionarismo de *atelier* artístico parisiense. También llevaba consigo una técnica y sensibilidad altamente complicadas; recuerdos de mil obras maestras vistas en catedrales, palacios y galerías de Europa, amor a su tierra de origen, una determinación de edificar su arte sobre una fusión de su falsificación parisiense con la herencia plástica de su pueblo, y de pintar para éste en los muros públicos. Cuando le conocí, estaba dando principio a su primera pintura mural.

En el presente libro he tratado de mantenerme a distancia del hombre con quien tanto intimé, a fin de alcanzar una perspectiva fresca de esa figura legendaria y del artista que causó un impacto grandísimo en la pintura de su tiempo. He tratado de mantener en sus proporciones debidas lo absurdo y lo serio, la debilidad y la fuerza, lo farsante y lo genial. Desde el principio, empero, quisiera advertir al lector que tengo con Diego una gran deuda, porque fue a través de sus ojos que por primera vez percibí el mundo visible como sólo lo ven los artistas, y a los paisajes de México, su gente e historia, como una sucesión de "Riveras". Fue a través de sus ojos y

sus labios que tuve mi primer contacto con la pintura de otros, con el
arte de épocas y lugares distantes, los "ismos" del París que él aca-
baba de dejar, las maravillas que había contemplado en sus viajes por
Italia, España y los Países Bajos, los pintores que había conocido, las
teorías estéticas que constituían el tema central de numerosas con-
troversias. Fue en su compañía que por primera vez conocí a sus
colegas artistas. Fue también una chispa de su sensibilidad la que me
proporcionó un nuevo deleite ante el arte popular de México, el cual
ya para entonces conocía y amaba, y en la conmovedora pero has-
ta entonces inescrutable para mí, escultura precortesiana. Aunque
con el tiempo me fue dable ver con criterio independiente y a me-
nudo distinto a sus juicios estéticos, para no mencionar sus juicios
sobre otros aspectos y materias, no cabe duda que fue un beneficio
de incalculable valor el haber enriquecido mi visión y sensibilidad con
el contagio de su entusiasmo.

Nuestra relación duró más de tres decenios, durante los cuales
hice más de un intento para verter al papel aspectos de su obra y
opiniones. En 1923 escribí lo que, quizá, fue el primer artículo sobre
el despertar artístico mexicano que se publicara al norte del Río
Grande. Rivera ocupaba el lugar central en ese trabajo. En 1934
publicamos en Estados Unidos un libro, él y yo en colaboración,
sobre su pintura, intitulado *Portrait of America*. En la actualidad no
tengo en mucho ese *Portrait* para el cual proporcioné a Rivera mucho
del material iconográfico y asesoramiento "intelectual". Pero como
quiera que sea él conocía a su patria mejor y más a fondo que la mía,
y realizó una obra mucho mejor en los muros de los edificios públi-
cos de México, que en los de Estados Unidos.

En 1936 hice un segundo libro en colaboración con Diego, en el
cual se hablaba de su país, y tenía por título *Portrait of Mexico*.
Para entonces la visión del pintor era más certera y, por mi parte,
había aprendido algo más del arte de escribir y la historiografía. Más
aún, para bien o para mal, me había ido emancipando del dominante
espíritu de Diego y de su manera de ver a México y el mundo. Los
dos quedamos más satisfechos con este segundo libro, que con el
primero.

En 1939 escribí una biografía intitulada *Diego Rivera: His Life
and Times*. Se trataba de una biografía "autorizada", en el sentido de
que Diego me abrió sus archivos y documentos, dio contestación a
mis preguntas (a menudo dejándome más confuso al escuchar sus
respuestas) y me proporcionó las direcciones de su hermana, parien-
tes y amigos, así como numerosas fotografías de su obra. Sin embar-
go, no leyó una palabra de dicho libro sino hasta que estuvo impreso.
Su reacción fue de enojo y agrado, todo a la vez. A partir de enton-
ces, en las entrevistas que le hacían los periodistas, se refería a mí
como "mi biógrafo", y siguió proporcionándome directamente o a
través de su mujer, Frida, relatos de nuevas aventuras, fotografías de
nuevas pinturas, recortes y otros materiales. Fui guardando lo que
recibía, pero en cuanto a mi carácter de escritor, había terminado

con Rivera. Tres libros escritos en colaboración con él y otro más acerca de su persona, habían sido bastante; porque ese gigante de seguro viviría más que yo y seguiría pintando y corriendo aventuras hasta su ancianidad; más aún, yo me había ido especializando en historiografía rusa, tema demasiado amplio para cualquier persona.

En 1947 escribí una monografía sobre Diego Rivera a petición de la Unión Panamericana. En 1954, al volver a ingresar el pintor al partido comunista despues de años de librar escaramuzas con él, tracé su perfil político en el artículo llamado "The Strange Case of Diego Rivera" *(El extraño caso de Diego Rivera).* Por medio de amigos mutuos continuó enviándome recados, recortes y fotografías. Todavía mientras dictaba su proyectada autobiografía a Gladys March (publicada en forma póstuma sin haber sido revisada por él), seguía refiriéndose a mí como "mi biógrafo", y espigó libremente en las páginas de mi libro de 1939, señalando apenas uno que otro pasaje de secundaria importancia, con el que no estuviera de acuerdo.

Hay algunas cosas que me han impulsado a escribir esta segunda biografía de Diego Rivera. La primera es el hecho de que varios publicistas me sugirieron que considerara yo la posibilidad de efectuar una reimpresión del libro de 1939, agotado desde hacía tiempo. Entonces leí con ojos nuevos dicho trabajo, escrito más de veinte años antes, y no me gustó el estilo ni sus juicios sobre el arte, la política, México y la pintura de Rivera.

Por otra parte, en 1939, cuando terminé de escribir su biografía, el pintor todavía tenía por delante dieciocho años más de asombrosa productividad y no menos sorprendentes aventuras políticas, artísticas y personales. En 1957 murio, con lo que quedó cerrada la narración de su vida.

Pero en 1939, al recorrer las recién impresas páginas de mi libro, tuve la incómoda sensación de que en cierto modo Diego me había eludido. Sus palabras estaban allí, sus teorías sobre arte y política, sus obras, un buen número de reproducciones de su trabajo, el andamiaje de los hechos y algo del pintoresquismo de su vida; pero yo sentía que no había comunicado de un modo apropiado una dimensión, la que se encuentra expresada en el vocablo *fabulosa,* que figura en el título del presente trabajo.

Porque la persona y volumen físico corporal de Diego eran fabulosos. Su vida fue fabulosa, y el relato que hizo de la misma, más fabuloso aún. Su fecundidad como artista fue también fabulosa. Su conversación, teorías, anécdotas, aventuras, y la forma en que las narraba una y otra vez, fueron un interminable laberinto de fábulas. Sus pinturas en los muros de los edificios públicos de México constituyen una larga y engañadora fábula sobre el mundo, su época, y el pasado, presente y futuro de su país.

Los famosos e increíbles relatos que hacía Diego eran improvisados por él, sin esfuerzo, como la araña teje su red; siempre distintos

al repetirlos, fábulas envueltas en fábulas, elaborados con tanta habilidad mezclando la verdad con la imaginación, que no podía discernirse un hilo del otro, y narrados con tanto arte que impulsaban a creerlos. Si Diego Rivera nunca hubiese aplicado un pincel en el muro o la tela, con sólo hablar y consignar su charla al papel habría dejado tamañito al célebre y mentiroso barón Münchausen.

Esto, desde luego, es duro para sus biógrafos en ciernes, y duro también para la joven que consignó todo lo dicho por Diego como "autobiografía", en especial si se considera que éste modificó sus cuentos haciendo en ellos adiciones calculadas para ofender y lastimar su juvenil femineidad. Pero no se trataba de algo distinto a lo que solía hacer: siempre buscaba ofender los más caros sentimientos y colmar la paciencia de sus interlocutores. Si se trataba, por ejemplo, de un congreso de arqueólogos, procedía a disertar forjando un cuento increíble acerca de la escultura y cerámica precortesiana, calculando con ello lastimar la convicción de los presentes, en lo relativo a la seriedad de su ciencia. Cuando León Trotsky fue su huésped de honor, hizo montar en una cólera tan terrible al anciano, debido a sus desaforadas invenciones de "hechos" y doctrinas en el campo de la política, que la discusión terminó con Trotsky y su mujer haciendo las maletas y sacando sus pertenencias a la acera, hasta que pudieron encontrar un nuevo refugio. Quienes buscaban discutir temas con él, en serio, o hacerle preguntas para escribir acerca de su persona, casi siempre terminaban mudos de rabia al sentirse heridos en lo más íntimo, porque el pintor parecía no tomar, ni a ellos ni a la verdad, en serio.

Si conté con su amistad por más de treinta años, no fue debido a que yo no tomara la verdad en serio, sino porque le tomé a él en serio como artista creativo, considerando su desbordante fantasía y fértil imaginación como algo esencial —aunque a veces molesto— a su sentido creador y a su carácter como artista y hombre. Su vida, tal como él la narraba, de ningún modo era inferior a sus otras obras de arte, aunque con mayor deformidad que sus temas en la tela o el muro.

Si Diego rara vez decía la verdad simple y llana, tampoco decía mentiras simples. Sus exageradas historias podrían ser extravagantes, pero nunca las decía para engañar u obtener ventajas. Eran arte por el arte mismo, no medios para sacar alguna utilidad.

Por más impasible que me mostrara, Diego debió ver en ocasiones la incredulidad en mis ojos. Desde luego, era difícil decir si él mismo creía en sus palabras o hasta qué punto. Pero sus relatos los hacía con tanta habilidad, con tal aire de franqueza y acopio de detalles, que era difícil no convertirse en su cómplice ni actuar como si tanto el narrador como el oyente creyesen en lo que estaba diciendo.

Diego se basaba, a la vez, en la cortesía de quien le escuchaba y en su credulidad y buena fe. Porque ¿cómo iba a ser posible ser tan descortés, tan tardo y romo de espíritu, para desconfiar de esas historias barrocamente tramadas, ricas en detalles, con un aire tan grande de verdad; expresadas por el pintor mientras sonreía y resoplaba; con

sus ojos saltones fijos en los de uno? ¿Acaso no saltaba a la vista que el narrador no perseguía ningún propósito práctico ni malintencionado cálculo? Lo que sacaba como fruto era lo mismo que obtenía con su pintura: la admiración sorprendida de su interlocutor, el gozo de dar vida a las cosas, el sentimiento de dominio que proviene de crear todo un mundo propio donde las cosas relatadas cobraban existencia.

El placer de la creación, según parecía creer, debería evocar el de la apreciación... o por lo menos una momentánea suspensión de la duda. Al igual que Frida Kahlo, el ser humano que estuvo más íntimamente ligado a él, aprendí a maravillarme y a disfrutar esta faceta de su arte, a escuchar con una risa interior, compartiendo la divertida actitud de Frida cuando ambos le oíamos hablar. Aun cuando esto mismo quise hacerlo constar por escrito en la biografía que tracé en 1939, me pareció que no había logrado efectuarlo con la debida claridad. Al hacerlo de nuevo ahora, he querido empezar expresándolo desde el título mismo del presente libro.

Me parece que en mi primera biografía de Diego hubo mucho de satisfactorio, y ahora he hecho lo mejor que he podido para plagiar lo dicho por mí en aquella época distante. Pero no cabe duda que en ese entonces empleé demasiados adjetivos para mi gusto actual. Muchísimas cosas que creí saber bien resultó que no eran así. Al final hallé que era menester modificar cada frase, salvo las relativas a citas de otros, y volver a escribir una porción tras otra, alterar juicios, revisar evaluaciones, rexaminar viejas controversias, enmendar injusticias, hacer, en fin, lo que espero sea un libro más imparcial y justo. Por supuesto, tuve que estudiar lo hecho por Diego desde 1939 a 1957. Dieciséis años transcurrieron desde el día que le conocí hasta la publicación de la primera biografía. Dieciocho más pasaron a partir de esta última fecha hasta el día en que la muerte escribió la palabra *finis* en el último capítulo de la fabulosa carrera de Diego.

Como ejemplo típico de una controversia vuelta a examinar, citaré la que puede denominarse como "Batalla del Centro Rockefeller". En la época en que escribí el capítulo respectivo yo había visto de cerca el desarrollo de los acontecimientos, ya que figuré como uno de los defensores de Rivera, y precisamente mi retrato llevó también las consecuencias al retirarse la pintura de las paredes de Radio City. Ahora la polvareda del destruido mural se ha asentado. He revisado de nuevo los hechos ponderando una discusión entre la ayudante de Diego, Lucienne Bloch, y la anterior esposa de Nelson Rockefeller; volví a estudiar las cartas que se cruzaron entre Diego Rivera, Frances Flynn Paine, Raymond Hood y Nelson Rockefeller; contemplé de nuevo los diversos bocetos preliminares y la descripción verbal remitida por el pintor a su patrocinador y a su arquitecto. Ni el pintor ni su contratante salen ahora libres de culpa; pero sí debo decirlo, pues estoy seguro de ello, que el relato que hago se acerca más a la verdad de los hechos.

O para mencionar un episodio de carácter más personal, diré que

cuando Diego se casó con Frida, le pregunté acerca de su divorcio de
Lupe. "¡Yo nunca me casé con Lupe!" fue su contestación. Al hablar con Lupe sobre el particular, me dijo: "Nos casamos en la iglesia". Quizá por creer que una boda religiosa era impropia de un
pintor comunista, el comentario de Diego fue: "Yo no fui a la iglesia
con Lupe. Ella llevó a otro en mi lugar". Como no se me ocurrió
dudar de esta afirmación, así la consigné en mi libro, lo cual Guadalupe Marín resintió en extremo. Por ello y otras cosas más inició una
demanda judicial. No le fue bien en dicho juicio; pero en el curso del
mismo empecé a reflexionar si no habría yo sido engañado por
Diego. Las investigaciones que llevé a cabo para escribir el presente
libro, me demostraron que Diego Rivera, en junio de 1922, asistió en
persona a la iglesia de San Miguel, en la ciudad de origen de Lupe,
Guadalajara, y firmó el registro matrimonial con su propia e inconfundible mano. Siento mucho haber lastimado los sentimientos de
Lupe y en este mismo punto y hora enmiendo el error cometido. En
vista de todo esto me he preguntado si no habrá otros errores de la
misma laya en las páginas que siguen. No es difícil que sea así. Por
tanto, deseo asentar en esta introducción la advertencia; *¡Caveat
lector!* Para quienes acostumbran soslayar las introducciones, he
puesto el mismo aviso en las páginas iniciales del primer capítulo.

Es imposible mencionar por nombre a todas las personas con
quienes estoy en deuda de gratitud por las fotografías, anécdotas,
información, comentarios y críticas acerca de mi obra primitiva. Rivera acostumbró enviarme fotografías de sus nuevas pinturas, sin
mencionar el nombre del fotógrafo. Todos los museos que poseen
trabajos del pintor, las bibliotecas de arte, desde la del Museum of
Modern Art, de Nueva York, hasta la de la Universidad de California,
en Berkeley y Davis, así como el Departamento de Artes Plásticas del
Instituto de Bellas Artes de México, se portaron generosamente conmigo proporcionándome reproducciones y ayuda en general; además
de numerosos coleccionistas individuales que se tomaron la molestia de mandar hacer fotografías de las pinturas que cuelgan en las
paredes de sus residencias.

De manera muy especial quiero hacer constar mi agradecimiento
a José Gómez Sicre, director de la División de Artes Visuales de la
Unión Panamericana; a Concha Romero James, de la Hispanic Foundation of the Library of Congress; al doctor William Valentiner y al
doctor Edgar P. Richardson del Detroit Institute of Arts; a Carl
Zigrosser; a la Weyhe Gallery y a Alberto Misrachi, de la Galería
Central de Arte, de la ciudad de México.

Doy las gracias a Jean Charlot por su amable y espontánea carta,
en la que manifiesta haberle tratado yo con imparcialidad y justicia,
así como a otros pintores que fueron socios de Diego y en un tiempo
sus rivales y competidores. Me siento en deuda con el pintor y arquitecto Juan O'Gorman por la información que tuvo la amabilidad de
proporcionarme; con Lucienne Bloch y Stephen Dimitroff, antiguos
ayudantes de Rivera y en la actualidad muralistas por sus propios

méritos y, para finalizar, con el difunto Walter Pach, quien me proporcionó continua asistencia y consejo.

Las cuatro mujeres de Rivera, Angelina Beloff, Guadalupe Marín, Frida Kahlo y Emma Hurtado, todas fueron generosas en sus datos, en las respuestas a mis preguntas y en proporcionarme fotografías de pinturas en su poder. Con la difunta Frida Kahlo mi deuda es inmensa, ya que ella comprendió a Diego y su arte como nadie más supo hacerlo, y por muchos años, incansablemente, insistió en sus esfuerzos para comunicarme dicha comprensión.

De Meyer Shapiro recibí una mayor penetración en el tema de la pintura moderna, a través de sus conferencias a las que asistí mientras trabajaba en la primera versión de este libro. Debo un especial y profundo agradecimiento al crítico francés Elie Faure, autor de *Spirit of the Forms.* En el lecho del dolor, debido a un mal cardiaco, cuando le visité en París en el curso de los años treinta, el doctor Faure pasó largas horas recostado en su almohada, día tras día, discutiendo conmigo sobre estética, movimientos artísticos anteriores a 1914 y la vida y pinturas de Rivera durante sus días en París. Otros más que contribuyeron con material relativo a la época en que residió Diego en Europa, fueron: André Lhote, André Salmon, René Huyghe, Charles Peguin, Mme. Elie Faure, Mme. René Paresce, el comerciante en artículos de arte Léonce Rosenberg, el finado Miguel Covarrubias y Germán Cueto. Florence Arquin, que prepara un libro sobre Rivera, tuvo la bondad de enviarme fotografías de algunos de los trabajos de éste, de su propia colección. A todas estas personas y a muchas otras, mis más expresivas gracias. Pero, desde luego, a ninguna de ellas se le puede hacer responsable de lo dicho en las páginas de *La fabulosa vida de Diego Rivera.* Al mismo Diego, salvo en cuanto a las citas textuales, debe exonerársele de cualquier responsabilidad en lo tocante a las deficiencias que pudiera contener la presente obra.

Bertram D. Wolfe

1. PLATA Y SUEÑOS

Guanajuato es una ciudad bañada por el sol. Éste cae con resplandeciente intensidad sobre sus casas de techos planos, pinta de sombras púrpura sus ventanas y puertas, da volumen a sus formas, dibuja con limpia precisión la línea que separa los cerros circundantes del firmamento saturado de luz. El valle en que dormita la ciudad se encuentra a dos mil cien metros de altura sobre el nivel del mar. Angostas callejas empedradas parten del viejo centro de la población, para iniciar su ascenso por los cerros. En las goteras los árboles se desalientan disminuyendo en número; la serranía se alza desnuda y parda proyectándose contra un cielo azul y remoto, libre de bruma, recortada con precisión sobre la inmensidad del espacio lleno de luz.

Quien haya nutrido sus ojos en esas formas precisas, sólidos volúmenes y espacios radiantes, nunca se sentiría a gusto en la pálida y amarillenta luz, y difusos perfiles de las arboledas y torres de París, donde la luz se esfumina por una bruma con perpetuos indicios de lluvia. Un muchacho nacido en Guanajuato podría sentirse perdido en medio de las tendencias de París de su época, y sentirse incómodo ante los fugitivos manchones de luz y las borrosas aguadas de bruma en la cual los perfiles ondulan, los planos se funden y los objetos pierden volumen; pero nunca podría encontrarse a sí mismo como pintor, hasta redescubrir las formas intensamente definidas, los colores limpios, la atmósfera clara y la omnipresente inundación de luz que proporciona solidez a los objetos y los ilumina sin hacerse notoria.

Las vetas madres de plata que hicieron de México una fuente de tesoros para todo el mundo, corren casi uniformes de Noreste a Sureste. En ninguna otra parte son tan densas y profundas como allí, donde los túneles se hunden a menudo a profundidades de más de trescientos metros. En la actualidad, la población, un tiempo sostenida por la munificencia de los condes de Rul, se ha tornado tristona y soñolienta. No se ha edificado en el término de más de cincuenta años una sola casa de importancia. Sin embargo, hay bastante plata en el adobe de los recintos abandonados, hecho con el barro de los desperdicios de una época pretérita y opulenta, como para intentar recuperarla. Hay plata en las entrañas de granito de los cerros, plata en la tierra, plata en las paredes, plata en los sueños de los habitantes. *Sábado por la noche, octubre 7 de 1882.* Las noches de los sábados son un tanto más alegres que las demás de la semana, con canciones en las mal alumbradas pulquerías, respaldadas por el rasgueo de las quejumbrosas cuerdas de las guitarras. El señor Diego Rivera, bien parecido, de imponente presencia, maestro de escuela, soltero y barbado, de treinta y cuatro años de edad, iba a casarse esa noche con María del Pilar Barrientos, de poco más que la mitad de su estatura y doce años menor que él, hija de Juan B. Barrientos, telegrafista y operador de minas, de ascendencia española, difunto, y de Nemesia Rodríguez de Barrientos, su viuda, originaria de Salamanca, Guanajuato, de sangre mestiza, española e india* (ver lámina 1).

La pareja era bien vista, pues ambos jóvenes procedían de familias huérfanas de padre, cuyos recursos de fortuna habían venido a menos. El novio sabía de pobrezas, ya que su padre, Anastasio Rivera, murió cargado de deudas debido a su perpetua lucha con una mina. Nacido en España, fue sucesivamente comerciante en Cuba, propietario de minas, soldado y revolucionario en Guanajuato. Hombre de admirable fortaleza física, a los cincuenta años se casó con una jovencita de diecisiete años, Inés Acosta, mexicana de ascendencia judío portuguesa, y a los sesenta y dos se unió a Benito Juárez en su campaña de la Guerra de Reforma, contra las fuerzas unidas de la reacción terratenientes-clero y el ejército francés al mando del archiduque Maximiliano de Austria, emperador de México. Don Anastasio nunca retornó del campo de batalla para terminar la inacabable lucha con la mina de marras. A su joven viuda le dejó sus deudas y la tarea de educar y criar a los hijos. Ésta logró dar al mayor, Diego, la

* En 1952 Rivera manifestó a un auditorio en la ciudad de México que sus antepasados habían sido "españoles, holandeses, portugueses, italianos, rusos y —me siento orgulloso de decirlo— judíos". Ese mismo año dijo a un periodista judío, que él, Diego, era "judío en sus tres octavas partes", siendo su abuelo paterno Anastasio de la Rivera Sforza, hijo de un judío italiano nacido en Petrogrado, y su bisabuela, también por el lado paterno, de raza china. A otro auditorio le informó haber presenciado un experimento en el cual un "distinguido científico soviético. . . produjo un blanco puro a la novena generación de cruzamientos entre negros y mongoles" (*The Compass*, Nueva York, marzo 9, 1952, Magazine Section, página 10). A cada biógrafo en ciernes le sonaba los dados de su linaje, terminando por decir a la que fue su "autobiógrafa" que, "mi madre me transmitió los rasgos de tres razas: la blanca, la roja y la negra", (*My Art, My Life* [Nueva York, Citadel Press, 1960], P. 18). La verdad es que he inspeccionado la licencia de casamiento de sus padres y no aparece ninguna de esas interesantes características.

suficiente preparación como para calificar de profesor de primeras letras, que es el título correspondiente a un maestro de escuela primaria en los Estados Unidos. Veinte años después de haber enviudado, sentíase gozosa de ver a su hijo contraer matrimonio con la hija de su amiga, la viuda Nemesia Rodríguez de Barrientos, devota mujer de edad similar a la suya, propietaria de un pequeño expendio de dulces, que abrió, a la muerte de su marido, para sostenerse ella y sus dos hijas en honorable pobreza.

La diferencia de edades entre el novio y la novia no preocupaba a la madre de esta última, ni tampoco la pobreza de su yerno, ya que era hombre inteligente y ambicioso. Lo único que pudo inquietarle en tan alegre ocasión, fue la herencia de liberalismo recibida por el contrayente. Su padre había sido oficial masón, muerto en la iniquidad combatiendo a favor de Juárez contra la Santa Madre Iglesia. El joven maestro de escuela era también masón. Siempre andaba con librepensadores y ateos, habiendo invitado como testigos de su boda al boticario jacobino Leal, y al ingeniero positivista, Lozano. Sin embargo, la señora calmaba sus temores al pensar en su propia condición de viuda y en su otra hija, Cesaria, que se marchitaba en su madura doncellez.

Miércoles por la noche, diciembre 8 de 1886. La ciudad de Guanajuato celebraba la fiesta de la Concepción. La iglesia de San Diego, en la plaza, estaba atestada de mujeres cubiertas con velos negros, arrodilladas. La capilla donde se alberga Nuestra Señora de Guanajuato resplandecía de candelas encendidas por los fieles. Allí se elevaban plegarias por parte de las mujeres infecundas, pidiendo la merced de tener un hijo. La madura y solterona cuñada de don Diego, doña Cesaría, no oraba pidiendo la gracia de la fecundidad para ella, sino que invocaba las bendiciones de la Virgen para su hermana María, embarazada por cuarta vez en otros tantos años, a fin de que tuviera mejor suerte que en las ocasiones anteriores.

Todo el día doña Cesaría fue y vino por los alrededores de la plaza. De la casa de su hermana, en la calle de Pocitos 80, a la farmacia, en busca de gasa, algodón, desinfectantes; a la casa del médico para comunicarle que los dolores de María habían comenzado; de ahí a la iglesia, distrayendo unos instantes su actividad, con objeto de encender una candela más, invocar a otro santo, recitar otra plegaria. Luego, a retornar a la modesta casa de Pocitos donde yacía su hermana donde el barbado maestro don Diego, ahora concejal del municipio, se paseaba incansable de un lado a otro, deteniéndose a conversar en voz baja con su amigo el doctor, o embromando con cariño a su esposa al decirle, en los intervalos de los dolores, que le compraría otra muñeca, ya que parecía ser incapaz de dar a luz un niño vivo. Eran tres los bebés de juguete que le llevaba comprados, en parte porque ella tenía un cierto espíritu infantil, y

en parte para bromear con ella y consolarla de sus tres partos frustrados, mas antes que todo para hacerla sentir que él no la culpaba por ello.

Los cuatro años transcurridos no habían sido infructuosos en otros aspectos. Se le había nominado por los liberales concejal de la ciudad, en términos que le habían asegurado su elección. El gobernador le hizo inspector de escuelas rurales. Su cabeza estaba llena de proyectos para la "redención" de los peones indios mediante la educación en el campo, la que proporcionaría nutrimiento al cuerpo y al alma.

Precisamente en ese año acababa de comprar unos derechos mineros, no con dinero, sino mediante la firma de pagarés que pesarían como una cadena interminable en los años por venir, Sobre su escritorio estaba un recibo que no había sido pagado a Ponciano Aguilar, ingeniero de minas, fechado el 5 de julio de 1886, por la investigación y ensayo de mineral en las minas Los Locos, La Trinidad y Jesús María. Si por lo menos Los Locos o La Trinidad empezaran a producir algo... si se adoptara su plan para las escuelas rurales... si el programa liberal pasara de las promesas a las realizaciones... si él ascendiera en la vida política hasta un puesto en el que pudiera llevar a cabo efectivas reformas sociales... si pudiera conseguir el dinero necesario para fundar el periódico liberal con el que soñaba... si María diese a luz un hijo vivo —plata, reforma social, prosperidad, un hijo— todo brillantes sueños entremezclados a la preocupación por su esposa en las labores del parto.

Hubo un murmullo en la casa; ya otras veces, tres para ser más exactos, lo había escuchado. Pero... ¿no era ése el vagido de un recién nacido? Cesaría estaba en el umbral de la puerta con el rostro radiante de felicidad.

—¿Está vivo?

— ¡Sí, los dos!

—¿Los dos? —eso quería decir que tanto la madre como el niño se habían salvado—. Qué fue, ¿un varón?

— ¡Son dos! Dos hombres y ambos vivos. ¡Dos niñitos!

—¿Cuál nació primero? —preguntó don Diego—. Porque le llamaremos Diego, como yo.

—Le prometí a la Virgen —dijo trabajosamente la esposa— que le pondría el nombre de ella. Hoy es su fiesta y María de la Concepción es la patrona de nuestros hijos. Los dos llevarán su nombre.

Once días más tarde fueron inscritos los gemelos en el Registro Civil, con los nombres de Diego María Rivera y Carlos María Rivera. Pero su madre y la tía Cesaría, ayudadas por la tía abuela Vicenta y Antonia, una devota nodriza, llevaron en seguida a los niños al templo de Nuestra Señora de Guanajuato. Allí el mayor fue bautizado con el nombre de Diego María de la Concepción Juan Nepomuceno Estanislao de la Rivera y Barrientos Acosta y Rodríguez.* El

* Yo no he visto el certificado de bautismo, pero el nombre me fue proporcionado, tal cual, por el pintor. A lo largo del presente trabajo, cuando no se designe específicamente

menor, Carlos, moriría más tarde, en su segundo año de vida. El
mayor se convertiría en un pintor de celebridad mundial, que firma-
ría sus telas y murales, no con la abundancia de nombres que su
madre le prodigó, sino llana y simplemente "Diego María Rivera",
hasta la muerte de su padre, a partir de la cual lo hizo con sólo dos
palabras: "Diego Rivera".

otra fuente, ésta será casi siempre Rivera. Ya sea que tomemos sus afirmaciones al pie de la
letra o no, siempre representarán en cierto modo una imagen de él y una elaboración por
parte suya, de los hechos, según su ilimitada fantasía creadora. De cualquier modo, todo lo
que me cabe decir es: " ¡Cuidado, lector! ".

2. EL PEQUEÑO ATEO

A los tres años de edad Diego se convirtió en el niño prodigio de Guanajuato. Las fotografías lo muestran como un erguido muchachito con faldas, de frente demasiado amplia y elevada para el tamaño de sus rostro; tenía el cuerpo fuerte y bien constituido, pies pequeños y manos singularmente notorias y expresivas (lámina 2). Empezó a caminar más pronto que la mayoría de los niños y a hablar en amplias parrafadas, resistiéndose con argumentos a las órdenes paternales, elaborando fantasías y haciendo que su devota madre y tías que le rodeaban se lamentaran y que su padre, en cambio, le admirara.

Casi antes que aprender a hablar y a caminar, comenzó a dibujar. Nada podía evitar que, trepando sobre los muebles, alcanzara el alto pupitre en el que se hallaban los lápices y el papel; garrapateaba trazos al reverso de los recibos y cartas, en los libros de cuentas, en las paredes mismas. "El recuerdo más antiguo que tengo —escribió en una ocasión— es el de mi persona dibujando." Al crecer en estatura los deterioros en la pared se elevaron, hasta que su padre le proporcionó una habitación para él solo, con los muros cubiertos de pizarrones tan altos como el niño Diego podía alcanzar, y una dotación ilimitada de tiza, lápices y crayones. Fue allí donde hizo sus primeros murales. Pasaba largas horas tendido en el piso, rodeado de sus dibujos: trenes, soldados, animales, juguetes mecánicos, que eran su pasión, y seres imaginarios con los cuales solía conversar, porque su imaginación era preternaturalmente vívida. El mundo de sus sueños era tan real como el que le rodeaba. Ésta es una tendencia caracte-

rística que debe acompañar al individuo hasta la edad madura si se quiere que sea un artista creador; porque en todo artista, no importa lo maduro y elaborado que sea, siempre queda algo de la perennidad del niño, manifestándose en una capacidad de asombro cotidiano ante la maravilla y belleza del mundo, y el intenso deseo, como es típico de todo niño, de comunicar a otros ese descubrimiento.

Pero no era su pasión por el dibujo lo que hizo del pequeño Diego el niño prodigio de Guanajuato, sino su precoz jacobinismo. A los cuatro años, según su hermana María, a quien se lo contó su tía Vicenta, y a los tres según el propio Diego, el futuro artista y revolucionario emprendió la carrera de ateo.

El padre se hallaba fuera de la ciudad en uno de sus periódicos viajes a caballo a los pueblos distantes. Fue en un día festivo, de los cuales hay muchos en México, que su tía abuela Vicenta le llevó al templo, cuya escalinata conocía tan bien sus pasos. Entonces se le ocurrió iniciar al pequeño en los misterios de la Santa Madre Iglesia.

—Mira, Dieguito, arrodíllate ante Nuestra Señora y ora para que traiga sano y salvo a papá, cuide de la salud de mamá y te lleve por el camino del bien.

—¿Para qué, Totota? (Con este término cariñoso solía dirigirse a ella.) ¿No ves que esta señora es como los santos que tenemos en casa?

—Está hecha de madera, Totota. ¿Cómo puede ella o ellos escuchar lo que les decimos? Ni siquiera tienen agujeros en las orejas.

La buena mujer no se conmovió en lo más mínimo ante el poder de observación que implicaban esas palabras y que llegaría a ser de tanta importancia para su sobrino. Pero ella había aprendido bien su catecismo y algo recordó de lo registrado en el Credo Niceno: *Porque la veneración que se le rinde a la imagen pasa a lo que ésta representa. . .*

—Mira —le dijo al niño—, ésta es una imagen de la Virgen que está en el cielo. Lo que pidas a su imagen, ella lo escuchará y te lo concederá.

—Ésas son tonterías, porque si tomo la fotografía de mi papá y le pido que me dé una locomotora de juguete, ¿crees que me la dará? Él se encuentra lejos de aquí, ¿me podrá oir?

Otros feligreses les rodeaban y Vicenta huyó confusa y avergonzada, arrastrando al chiquillo.* El rumor de lo ocurrido se fue extendiendo hasta que llegó a oídos del padre de Diego y de sus amigos y correligionarios. De ahí en adelante el pequeño jacobino fue admitido en su círculo, con derecho a permanacer con ellos hasta que llegara el momento de irse a la cama, ya fuese sentado frente al boticario o en el banco del jardín público en que acostumbraban sentarse los librepensadores de Guanajuato. El jacobinito sentíase orgulloso al dar respuesta con toda gravedad a las preguntas que le

* En un relato posterior, Rivera le manifestó a Gladys March que había subido en esa ocasión las gradas del altar y pronunciado un arenga atea a los atónitos feligreses. Esto es todavía "mejor" que lo que me contó a mí. (My Art, My Life [Nueva York Citadel Press, 1960], páginas 23 a 29).

hacían respecto a sus puntos de vista, halagaba a los maquinistas presentes para que le permitieran viajar con ellos en la caseta de la locomotora y escuchaba con su mente infantil, confusa de pensamientos suscitados por las grandes ideas y largos vocablos que giraban, junto con el humo del tabaco, por encima de su cabeza. Hasta que la familia abandonó Guanajuato para trasladarse a la ciudad de México, al cumplir Diego los seis años, sus amigos más cercanos frisaron más o menos en los sesenta años de edad.

El padre de Diego consagró al pequeño maquinista a la ciencia y al racionalismo; porque era claro y manifiesto para él que ese niño iba a ser un pensador, un inventor y un constructor. Pero su madre, reforzada por las tías solteronas, empezaba a temer que dicha consagración fuese más bien al diablo. La impresión de que algo hubiera de horrendo en el muchachito de ojos saltones, se ahondó por un incidente ocurrido cuando tuvo lugar el nacimiento de su hermana María. El niño tenía en aquel tiempo cinco años y estaba obsesionado por desarmar todo para ver cómo estaban hechas las cosas y qué las hacía moverse. La novedad de que pronto haría su arribo un bebé, elevó su curiosidad a un grado máximo.

Llegado el día del nacimiento, una de las tías le llevó al parque a fin de alejarlo del lugar. Pensando que el sitio de ella estaba al lado del lecho de su hermana, le dijo a Diego:

—Mira, Diego, hoy va a llegar un hermanito tuyo. Es menester que yo vuelva a casa porque tu madre no se siente bien. Vete a la estación y allí aguárdalo a que llegue.

Y dicho y hecho, el niño se dirigió a la estación de acuerdo con lo indicado por su tía. Allí permaneció horas enteras, abandonado, olvidado. Eran pocos los trenes con mineral que circulaban en esos días y el único tren de pasajeros no llegaría sino hasta la noche. Pronto sintió hambre y mal humor. El sol se ponía cuando el jefe de la estación hizo su aparición para preparar la llegada del tren nocturno. ¿Qué había ocurrido?, le preguntó el chico, ¿En dónde estaba su hermanito? ¿Por qué se tardaba tanto el tren en el que debía hacer su arribo?

El jefe de la estación, amigo de su familia, ya sabía la noticia.

—¡Ay hombre! —fue su respuesta—, se me había olvidado decirte que, efectivamente, ya llegó tu hermanita. La enviamos a tu casa desde hace rato, empacada en una cajita muy hermosa.

Intrigado por la falta de un medio visible de la llegada de la niña y por el inexplicable cambio de sexo, pues le habían anunciado un niño, Diego se marchó a su casa. Al llegar le llevaron al lecho de su madre, a cuya vera se encontraba la recién nacida.

—¡Qué fea es! —exclamó Diego, y a continuación:— ¿dónde está la caja en la que la trajo el jefe de estación?

Las sorprendidas tías se pusieron anhelantes a buscar por toda la casa una caja, pero la única que pudieron hallar fue una de zapatos. Diego se puso pensativo.

—¡Ya son muchas mentiras las que me han dicho! —les dijo

enfadado—. Ahora ya sé que mi hermanita no llegó en el tren ni en una caja. Lo que pasó fue que le dieron a mamá un huevo y ella lo calentó en la cama.

El regocijo con que se recibió su teoría *omnes ab ovo* hizo que se fuera a acostar indignado, aunque no había comido desde la mañana. Unos días más tarde la madre le sorprendió abriéndole el vientre a un ratoncillo vivo, con el cuchillo de la cocina, "para ver —según dijo— de dónde venían los hijos de los ratones y cómo se formaban". La impresión que se llevó la buena mujer fue grande, y en ese mismo punto y hora quedó persuadida de que había traído al mundo a un positivo monstruo. El padre, por su parte, se concretó a preguntar a Diego si su deseo de comprender el mecanismo del animal había sido tan fuerte como para hacer caso omiso del dolor que su curiosidad infligiría al animalito.

—Ante la pregunta de mi padre —escribió Diego más tarde— tuve la sensación de que un vacío oscuro, indefinido, se acababa de hacer frente a mí. Me sentí dominado por una fuerza profundamente perversa y al mismo tiempo ineludible.*

Su padre le suministró información sobre el sexo y el nacimiento y le mostró libros que contenían reproducciones anatómicas. Ahora el chico agregó dibujos de animales, y la figura humana, a sus interminables dibujos de juguetes y trenes. Trazaba descarrilamientos y choques, con cuerpos humanos destrozados tendidos alrededor del carro accidentado. Fue así como desde los primeros tiempos de su vida experimentó repugnancia a dibujar cosas cuya estructura íntima no hubiese comprendido. Durante años, me contó una vez, se sintió impotente para dibujar una montaña, hasta que logró dominar los detalles de la formación geológica. Cuando estuvo en los Estados Unidos para pintar unos murales que expresaran el desarrollo de la ciencia y la industria norteamericanas, pasó muchas horas en talleres y laboratorios, atisbando por las lentes de los microscopios y telescopios, estudiando las células, las bacterias, las porciones de tejidos; observando la espiral de las nebulosas, viendo funcionar las máquinas hasta conocer el plan y trabajo de las mismas, antes de dar principio siquiera a los bocetos preliminares para la obra artística que iba a ejecutar en Detroit y en el centro Rockefeller. Sus juveniles exploraciones en la anatomía de un ratón, fueron el prolegómeno de un interés cultivado a lo largo de su vida, por la observación, la disección y el análisis, en aras de su síntesis pictórica.

Pero algo hizo que el padre modificara sus ideas con respecto al futuro del niño. "Tenía yo ocho años cuando mi padre dio con unos papeles que ocultaba y en los cuales había trazado planes de batalla y notas sobre campañas ideadas. También había recortado cinco mil

* *Das Werk Diego Riveras* (Berlín, Neuer Deutsche Verlag, 1928). Con una breve nota autobiográfica por el pintor.

soldaditos de cartón* y estimulado a mis compañeros de juego para que formaran ejércitos similares. Organizaba guerras y sabía preparar pólvora y granadas sencillas. La alegría de mi padre al descubrir mi nueva afición, fue grandísima."**

Porque la carrera militar era el gran camino real en México, reflexionaba el padre. Tanto su propio progenitor como su abuelo se habían distinguido en el campo de batalla. Entonces procedió a llevar a Diego con amigos militares, quienes mostrábanse tan complacidos con sus proezas en el campo de la milicia como lo habían estado los liberales de Guanajuato con su incipiente jacobinismo. El general Pedro Hinojosa, viejo amigo de la familia y en esa época ministro de la Guerra, le prometió que sería admitido en la Academia Militar Nacional a los trece años, sin esperar a los dieciocho requeridos. ¡Qué mejor para los sueños de gloria del padre! Al ingresar Diego a la escuela preparatoria militar en la ciudad de México, a la edad de diez años, su entusiasmo se enfrió; la prosecución de la carrera militar apenas si duró una semana. Porque los ejercicios, la disciplina mecánica —nunca supo recibir ordenes—, todos los aspectos de la vida en una escuela militar le parecieron intolerables. Retornó a casa llorando:

—¡No quiero regresar! ¡Detesto eso! ¡Os ruego que no me enviéis de nuevo!

Ésta fue una de las raras ocasiones en las que acudió a su madre para contrarrestar la acción de su padre, y la alianza tuvo éxito. La carrera militar de Diego terminó antes de iniciarse siquiera. Sólo una inclinación no expresada persistía en él: cualquiera que fuese la "carrera" escogida por el momento, su devoción a aquélla se manifestaba en pilas de dibujos.

Durante el intervalo entre su dedicación a la cirugía y a la ciencia militar, la familia se trasladó a la ciudad de México. Para la familia Rivera este cambio era símbolo de derrota. Las minas habían comprobado ser mayores consumidoras de recursos que proporcionadoras de los mismos. Su destino era simbólico de la industria minera del lugar; el mineral había ido siendo trabajado cada vez a mayores profundidades y los tiros penetraban cada vez más en la tierra, con lo cual otras regiones del país estaban en condiciones de extraer el metal a más bajo costo. La derrota se instaló en la ciudad otrora opulenta, al mismo tiempo que se exacerbaban las relaciones sociales de sus habitantes. El liberalismo del jefe de la familia Rivera se tornó antipático a las autoridades a medida que se fue haciendo más radical en sus implicaciones. Su semanario *El Demócrata*, fundado para propagar la causa de la "redención social" a través de la reforma educativa, urgía en forma creciente a los liberales para que se preocuparan

* En su autobiografía publicada en forma póstuma, se dice que eran "soldados rusos".
** *Das Werk Diego Riveras*, op. cit.

de cosas tan poco liberales como las condiciones de vida de los pobres. Aquellos que podían significar un apoyo para él eran analfabetos, en tanto que la mayoría de la "gente decente", como gustaban de llamarse a sí mismos, se enteraban de las modestas proposiciones de reformas, con desagrado. Don Diego prosiguió en su desigual lucha hasta que periódico, minas de plata y esperanzas políticas, se desplomaron estrepitosamente. La salud de su esposa se vio afectada por las preocupaciones ante las dificultades con las autoridades, el creciente radicalismo y el progresivo mal carácter del marido. Le suplicó que cambiara, y en vista del resultado negativo, procedió a tomar ella las riendas. Al retornar de una de sus periódicas ausencias, don Diego descubrió que su esposa había vendido el resto de los muebles que no habían sido empeñados en el Monte de Piedad, y se había marchado con su hijo de seis años y su hija de un año, a efectuar una "visita" a sus parientes residentes en la ciudad de México. De pronto la capital le pareció al señor Rivera llena de promesas. Miles como él estaban derivando de las ciudades de provincia a la Ciudad de los Palacios, de la cual el régimen centralizado de Díaz pronto haría una población de un millón de habitantes. Pero el niño Diego estuvo por mucho tiempo inconsolable. La ciudad de México se encuentra a 2,300 metros sobre el nivel del mar. Su clima y áridas montañas que la circundan, y la luz ambiental, difieren poco de las de Guanajuato, pero las serranías se encuentran más distantes, son menos amigables y accesibles. No hay que subir ni bajar calles. Diego echaba de menos las locomotoras en las que paseaba, las minas y los mineros, sus amigos del club de jacobinos. No había plantas, ni animales, ni trenes que observar y dibujar. Su nueva casa era más pequeña y carecía de un lugar que pudiera llamar su "estudio". El mal humor se posesionó de él y por todo reñía. Durante un año dejó casi de dibujar. Enfermó de gravedad, primero de fiebre escarlatina y luego de tifoidea.

Durante sus enfermedades, Diego fue llevado a la casa de la tía abuela Vicenta. Ella le cuidó, narrábale cuentos y le leía en la convalescencia. Excitado por el nuevo mundo que le habían abierto los libros, le pidió a la tía Totota que le enseñara a leer y escribir. Fue así como inició un viaje maravilloso por la biblioteca de su padre: viajes, aventuras, reforma social, historia, biología, química, clásicos literarios... En los libros de historia había relatos de batallas y guerras, y el niño empezó de nuevo a dibujar planes, escenas de guerra, soldaditos para recortar, con toda la energía y pasión que ponía en todo lo que suscitaba su entusiasmo. Fue precisamente el descubrimiento que efectuó el padre, de esas actividades, lo que le puso en camino de convertirse en un general mexicano.

La tía Totota tenía un atractivo más para él: su colección de recuerdos. Todos éstos eran objetos de arte popular mexicano, de poco costo y, para la mayoría de la "gente decente", de insignificante valor artístico. Pero Vicenta poseía un buen gusto que se extendía más allá de las limitaciones prevalecientes. El muchacho pasaba horas felices jugando con alhajas de plata hechas a mano,

bordados, esculturas de cerámica, pequeñas tallas en madera, minúsculas reproducciones de artículos de uso doméstico hechas de arcilla y laca. Acostumbraba acompañarla a las iglesias vecinas donde él se perdía en reflexivas contemplaciones ante las ofrendas votivas, pintadas en lámina por hombres del pueblo, para dar gracias por algún milagro realizado por intervención de algún santo en la vida del ofrendante. Sus sentidos despiertos se conmovían ante las ingenuas y expresivas pinturas de dichos retablos, en tanto que la tía Totota se arrodillaba ante la pintoresca imagen en el altar, esperando que sus fervorosas súplicas realizaran el prodigio de la conversión de Diego. Porque había prescindido ya de todo intento directo de imponerle su manera de pensar, a la vez que el chico había ido perdiendo su hostilidad hacia ella y ahora se sentía más ligado a ella que a su propia madre. En cuanto a la tía Cesaría, estaba perfectamente convencida de que el muchacho se encontraba poseído por el demonio. Se retraía al verle acercarse y en sus dedos se insinuaba el signo de la cruz. En tanto que con el tiempo sus parientes se reconciliaron con él, poseídos de un admirado orgullo ante su celebridad como artista, la tía Cesaría se mantuvo firme en su hostilidad hacia él, rehusándose a aceptar su ayuda pecuniaria u hospitalidad, y negándose a ir a vivir con la hermana de Diego.

—Es un hombre poseído por el demonio— me manifestó en una ocasión—. El diablo está en él y nada bueno puede provenir de su persona. Su hermana también está excomulgada— para la tía Cesaría éste era más bien un estado del alma que un acto de la iglesia—, porque nunca va a misa y gana dinero echando las cartas para adivinar la suerte.

En 1894, Diego, entonces de ocho años, declaró que quería asistir a la escuela. Su padre había estado esperando ese momento, resistiendo a cualquier intento de obligarlo a hacerlo, en espera de que el niño lo decidiera por iniciativa propia. La solicitud zanjó una controversia pero abrió otra. La madre quería una escuela católica; el padre, una laica con adiestramiento para la milicia; el muchacho quería aprender "todo", ser ingeniero, general y pintor.

Su corta edad estaba en contra de la posibilidad de dedicarse al arte o a la ciencia militar, por lo que su madre ganó el caso; fue a una escuela controlada por el clero. En 1894 pasó tres meses en el colegio del padre Antonio. Una hoja de calificaciones fechada en agosto de 1895, lo muestra como un brillante alumno del Colegio Católico Carpantier, haciendo constar su "perfecto aprovechamiento y aplicación", algunos retardos en la hora de llegada, y manifiesta condenación en el renglón del aseo. Los hábitos de llegar tarde, de no bañarse a menudo o con una frecuencia estimable, así como la negligencia en el atuendo personal, predominaron en él toda su vida.

Otra hoja de calificación fechada en diciembre de 1896 nos lo muestra como alumno del Liceo Católico Hispano-Mexicano bajo la advocación de los Sagrados Corazones de Jesús y María, donde ganó el primer premio en los exámenes correspondientes al tercer curso. Al

término del año 1898, menos de cuatro después de ingresar a la escuela, le hallamos pasando con honor sus exámenes para completar la escuela elemental. Estos exámenes eran formales, con jurados compuestos de tres sacerdotes católicos. Pasados con éxito, quedó facultado para ingresar a la Escuela Nacional Preparatoria.

A esos días pertenece una carta (sin fecha) que él escribió a su madre en el día del cumpleaños de ella, la cual denota haberle sido dictada por una tía o maestro. Decorada con palomas y preciosismos caligráficos spencerianos, o su equivalente mexicano de más complicada ejecución, apenas si daba una idea del espíritu contrario a las convenciones, que se hallaba en proceso formativo. Tratándose de su primer esfuerzo "literario" y muestra de la "educación" a que estaba sujeto, vale la pena reproducirla. He aquí su texto:

Querida mamá:
Recibe en estas líneas mal trazadas las cariñosas felicitaciones de tu hijo y las fervientes plegarias que elevo a la Divina Providencia a fin de que seas feliz y vivas muchos años para que, como la estrella que guía a los navegantes, tú me guíes, así como a mi hermana, por el sendero de la virtud, y así escapar a los tormentosos escollos de la juventud y arribar al puerto de la verdadera felicidad, que es la honradez.

Tu hijo que te ama infinitamente,
Diego María Rivera.

De esta misiva podría desprenderse que el muchacho había perdido su precoz jacobinismo; sin embargo, una anécdota de esa misma época suministra una impresión contraria.

Al ingresar a la primera de las escuelas católicas, Diego fue puesto en la clase de doctrina cristiana a fin de ser preparado para su primera comunión. De acuerdo con lo que dice su hermana, dos sacerdotes se disputaron el privilegio de instruir al prometedor chico en la ciencia sagrada. Pero el que salió victorioso, el padre Enrique, pronto tuvo ocasión de arrepentirse de su triunfo, porque su alumno, aunque pronto para aprender, exigía que se le explicara a fondo toda afirmación dogmática. El buen padre, versado en apologética, al principio disfrutaba con aquellas observaciones infantiles que ponían a prueba sus conocimientos; mas cuando se llegó al punto en que considerando el sagrado misterio de la Inmaculada Concepción, Diego le preguntó: "¿Pero cómo pudo el niño Jesús salir del cuerpo de la Virgen, sin que ella dejara de serlo?", el padre prefirió seguir sustentando sus lecciones sin la presencia de ese muchacho que le hacía preguntas tan embarazosas. Y fue así como el padre Enrique, en persona, se llegó a la casa de Diego a hablar con su madre, a fin de que se le diera la instrucción religiosa necesaria, por la familia, a efecto de que no perturbara la fe de espíritus menos recios. Fue así como llegó a su fin la instrucción religiosa de Rivera.

De boca de su hermana escuché la siguiente historia macabra. Resulta que cuando él tenía ocho y ella tres años, les nació un hermanito que fue bautizado con el nombre de Alfonso. La criatura era enfermiza y al octavo día murió. Pusieron el cuerpo en un peque-

ño ataúd forrado por dentro de seda blanca, y se le circundó de gardenias, y velas encendidas encima del piano, donde Diego estaba acostumbrado a sentarse por largas horas a dibujar y pintar. Hallándose, pues, los adultos, en otra habitación, Diego y su hermana procedieron a jugar a la "casita" con el cadáver de aspecto céreo. Sus juegos, que empezaban en medio de un mutuo regocijo, siempre terminaban en riñas. Al poco rato María empezó a chillar con toda la fuerza de sus pulmones. Esto hizo que los mayores corrieran al cuarto, encontrándose con que los hermanos se disputaban a tirones el cuerpecito del niño muerto. El escándalo que suscitó ese hecho todavía estremece a la familia; para la tía Cesaría vino a ser la confirmación manifiesta de su hipótesis de que "Diego era un demonio en forma humana". . . y María por lo consiguiente.

Años después —cuarenta y dos para ser exactos—, cuando el diputado Altamirano fue asesinado ante nuestros propios ojos, estando Diego y el que esto escribe sentados en el Café Tacuba, pude percatarme de esa misma indiferencia de Rivera ante la presencia de la muerte. Su primer impulso fue sacar su pistola e intervenir, pero yo le arrastré de la zona de peligro. Cuando se hizo claro que el hombre desplomado contra la pared había muerto en forma instantánea, Diego se serenó y sus ojos saltones materialmente bebían todos los detalles de la escena, memorizándolos para siempre. Dos días más tarde le hallé en su estudio completando una pintura del crimen (LÁMINA 144). Si el tomar así la muerte constituye una señal de posesión diabólica, entonces el demonio que la tía Cesaría descubrió mucho antes, era el pintor en persona.

3. LA EDUCACIÓN DE UN ARTISTA

Cuando Diego soslayó la gloria militar, supo lo que en realidad quería. La milicia se interponía al dibujo. Las marchas y contramarchas eran movimiento perdido en un mundo donde lo único importante era la pintura. Desde que pudo sostener un lápiz entre sus dedos o dirigir los movimientos de un pincel, había trazado bocetos y pintado. Lo había hecho tan naturalmente como lo es el saltar o jugar en un niño. No pasaba de un juego a otro, o de un juguete a otro distinto, sino que pasaba de dibujar un tren a dibujar un animal, de un trazo anatómico a soldados y escenas militares. Ahora sabía que su interés en la mecánica, en la cirugía, en la guerra, no habían sido otra cosa que fases de un interés en las formas, movimientos y aspectos del mundo visible. Cualesquiera que fuesen sus experiencias en el futuro —amor, penas o luchas— las encararía como artista, ¡sí, como artista servirlas o servirse de ellas! No renunciaría a la esperanza de la fama y la gloria, ni tampoco a la vida de un héroe, pero las conseguiría con el pincel en lugar del sable. Justificaría las esperanzas concebidas en sus sueños de niño: porque la vida del pintor no dejó de ser una vida heroica, con sus luchas desiguales, sus vigilias solitarias, sus interminables ejercicios, su dedicación a los ensueños de mejoría según lo que había absorbido de las palabras y obras de su padre.

Sin embargo, aquel muchachito de diez años, cubierto el rostro de rubor, avergonzado y a la vez enfadado ante el consejo de familia formado por el padre, la madre y las tías, de manera confusa pidió ser enviado a una escuela de arte en donde pudiera aprender a pintar

y dibujar. Pero aun cuando todavía no acertaba a definir bien sus aspiraciones, estaba cierto de que la pintura era la tarea de su vida. Al padre le repugnaba la coerción, a su madre le parecía que la palabra "artista" tenía un 'no sé qué de falta de respetabilidad, y el niño mostraba una clara decisión; éste acabó por salirse con la suya. La señora Rivera llegó hasta el punto de demostrar su ternura aumentándole la edad a fin de que pudiera ser admitido en la Academia de Bellas Artes de San Carlos, antes de cumplir los once años. Su físico corpulento ayudó a que se creyera la estratagema.

La capacidad para el intenso trabajo que había desplegado desde sus primeros años, le sirvió ahora de mucho: San Carlos por la noche, la escuela en el día, y en los intermedios, horas y horas de dibujar. De 1896 a 1898 se prolongó este programa; sin embargo, completó su educación elemental con honores y atrajo la suficiente atención en la academia como para ganar el segundo premio de dibujo. Eligió por premio un pequeño estuche de colores para óleo, que consumió en un abrir y cerrar de ojos en aras de una nueva pasión: el pintar paisajes directamente del natural. Al año siguiente ganó una beca, treinta pesos al mes, que le capacitó para mudarse a la escuela diurna.

La educación del artista es una de las ramas más caóticas de la educación formal. En el mundo del medievo, donde los artistas no eran más que los mejores artesanos, el aprendizaje y adiestramiento eran cosas establecidas. Pero a medida que el artista se fue aislando de la sociedad, y los gustos de sus patrocinadores y el pueblo cambiaron, el arte se volvió esotérico, menos artesano, limitado cada vez más a fórmulas arbitrarias, en tanto que la educación artística se convirtió en un monopolio de las escuelas. Desapareció el sistema selectivo de los aprendices y se hizo más accidental el hecho de dedicarse al "estudio del arte", y un positivo milagro el que las personalidades creadoras lograran a veces escapar a la destrucción escondida en la dulce y mortífera rutina.

Al finalizar el pasado siglo el terreno era particularmente infecundo. El clasicismo davidiano, con sus fuerzas agotadas, todavía predominaba en los salones académicos. Los futuros cubistas y posimpresionistas, en esa época estudiantes llenos de ilusiones, se "encontrarían a sí mismos" sólo después de largos periodos de discurrir por tierras áridas seguidos por una ciega rebelión contra el tipo de enseñanza que se les proporcionaba, rebelión que a menudo les hizo echar por la borda los valores positivos de la pintura clásica, junto con la rutina de su sistematización académica.

Rivera también sabría de los sufrimientos de la desorientación y vagó extraviado por largos años en un laberinto de credos vociferantes y de "ismos". El joven que había empezado a pintar tan pronto, y que en forma precoz había alcanzado la competencia técnica, no desarrollaría su estilo característico sino hasta después de cumplidos sus treinta y seis años de edad.

Sin embargo, México no era el peor lugar en el cual dedicarse al estudio del arte, en el último decenio del siglo diecinueve. El producto académico del país era débil, derivativo, y se arrastraba con un atraso de un cuarto de siglo o cosa así, en relación a París y Madrid. El liberal renegado, Díaz, tenía organizada su dictadura según un angosto molde granítico: uno o dos bulevares a la francesa, un teatro de ópera italiana dentro de los peores cánones del siglo diecinueve, una oficina postal según el mejor gusto renacentista italiano, palacios amueblados con una desleída grandeza versallesca, atestados de *bibelots* tan feos como los que adornaban el palacio de invierno del zar, en San Petersburgo; éstos eran los símbolos artísticos del régimen de Díaz.

No obstante, había fuerzas subterráneas en plena actividad; los antagonismos pronto estallaron en un violento alzamiento. En las filas del pueblo, un sentido plástico viviente hallaba su cotidiana expresión en la manufactura de juguetes y cerámica, mantas y canastos, murales pintados en las pulquerías y retablos en las iglesias, fiestas populares e ilustraciones de los corridos, en el arreglo de los artículos alimenticios y las mercaderías en los mercados. Todas estas cosas no podían menos de influenciar a un muchacho talentoso y sensible. Ya intentaría la "pulida sociedad" curarle de su gusto por lo que ella calificaría de "vulgaridad"; ya la escuela pretendería cubrirle con una espesa corteza de doctrina académica; ya parecería haber quedado sepultado hasta el punto de creérsele perdido; que cuando la vida rebuscara en lo más íntimo del alma del artista, volvería a surgir a la superficie para fertilizar su espíritu.

Dentro de las limitaciones de la academia, Diego tuvo suerte. El viejo convento de San Carlos que albergaba la Escuela de Bellas Artes, tenía en esos días a varios maestros excepcionales. Estaba, por ejemplo, Félix Parra, incurable académico, aunque redimido por lo que sus colegas calificaban de una aberración inofensiva y que consistía en un entusiasmo, rayano en el fanatismo, por la escultura azteca precortesiana, que transmitió al joven estudiante. Estaba también José M. Velasco, excelente paisajista (como lo demuestra la lámina 5) y un verdadero maestro en perspectiva. Otro profesor era el viejo Rebull, pintor mexicano de origen catalán, discípulo de Ingres, quien reconoció el nada común talento del joven y le proporcionó el estímulo tan necesario en determinados momentos del desarrollo de un adolescente.

Rebull andaba en los setenta y cinco años de su edad y Diego en los trece o catorce. Un día el instructor se detuvo para ver lo que dibujaba el gordo muchacho.

—Es fácil ver que no está usted habituado a dibujar el desnudo tomado de un modelo vivo —le dijo después de un breve momento de observación— y su enfoque está equivocado.

A renglón seguido pasó a demostrar la justeza de su veredicto ante la confusión del joven, ya que los cincuenta alumnos de la clase no perdían detalle de lo que estaba pasando.

—Pero su trabajo me interesa, hijo —concluyó el maestro—. Mañana temprano vaya a mi estudio y hablaremos.

Diego se presentó a primera hora del día siguiente en el estudio de Rebull al cual nadie había sido invitado hacía muchos años. El pintor procedió a mostrarle cuadros muy estimados por él, y le habló largo y tendido de las leyes de la proporción y armonía, que afirmó regían la estructura de las obras maestras de todas las épocas. Diego bebía sus palabras, que en realidad representaban la primera enseñanza verdadera que había recibido hasta entonces. Pero las frases del viejo maestro que más honda impresión le hicieron, fueron con las que le consoló al relatarle las burlas de que había sido objeto por parte de sus camaradas la noche anterior.

—Déjelos, hijo mío —le dijo—. Lo único que importa es que el movimiento y la vida de las cosas le interesen. En nuestro oficio todo corre paralelo a esta vida común que nos vincula. Eso que nosotros llamamos pinturas y bocetos, no son otra cosa que intentos de colocar en una superficie plana lo que es la esencia en el movimiento de la vida. El cuadro debe contener la posibilidad del movimiento perpetuo. Debe ser una especie de sistema solar delimitado por un marco. Mire, hijo mío, yo no sé si llegará a ser alguien en la pintura, pero procure observar con cuidado y entonces tendrá algo en la cabeza. Cuando lo haga será porque ha aprendido a captar.

Diego volvió a examinar los cuadros que le gustaban, considerándolos con renovado interés y comprensión, identificando sus proporciones y equilibrio con un conmovido sentimiento de admiración. Le parecía que una cortina de bruma se había descorrido ante sus ojos y por primera vez tuvo un atisbo de la asombrosa organización y orden de la naturaleza y del trabajo del hombre. Sin embargo, el velo volvió a caer. Desde esa cumbre iba a caer y vagar en la sima de la imitación de estilos y pintores incomprendidos. Pero nunca dejó de acompañarle el recuerdo de aquella momentánea visión y no cesó en luchar para volver a alcanzarla. De Rebull aprendió también, aunque de segunda mano, algo de la maestría de Ingres en el trazo de la línea fluida, que le convertiría en un dibujante de primera línea.

Pero el más grande de los "profesores" de Diego no figuraba en la facultad: su verdadero maestro, según él mismo afirmaría más tarde, fue el popular grabador de ilustraciones para corridos, José Guadalupe Posada. Su pequeño establecimiento se hallaba en las cercanías de la academia, en el número 5 de la calle de Santa Inés, ahora calle de la Moneda, en la entrada de carruajes contigua a dicha iglesia. Todas las tardes el chico se detenía en el sitio, y con la nariz aplastada contra el sucio cristal, contemplaba los grabados ingenuos y dinámicos que colgaban en el escaparate. Alguna fibra hacían vibrar en su espíritu, porque Posada era el artista por excelencia del pueblo, el más grande que México ha producido y, desde luego, uno de los más grandes entre los artistas populares de todo el mundo. Sólo dos o tres veces en su vida experimentaría Diego ese mismo sentimiento de intensa conmoción, y serían: ante un escaparate en París, donde vio

su primer Cezanne; ante un muro en ruinas, en Italia, donde tomó la decisión de hacerse muralista y pintar en los sitios públicos.

Posada hacía sus grabados en placas de metal adheridas a trozos de madera, y colocadas, junto con tipos desgastados de imprenta, en el pequeño marco de una vieja y renqueante prensa. De 1887, año en que llegó a la ciudad de México, hasta su muerte en 1913, Posada haría más de quince mil de dichos grabados para ilustrar las canciones, los chascarrillos, las oraciones del pueblo mexicano (ver LÁMINAS 7 y 18). Toscamente impresas en papel rojo, amarillo, azul, verde o púrpura, esos dibujos con textos primitivos compuestos por bardos anónimos, viajaban con cantores trashumantes por todo el territorio mexicano. Millones de personas se juntaban en las encrucijadas de los caminos y en los mercados, para escuchar a los cantantes entonar con voz aguardentosa y acompañándose con la vihuela, la triste narración del último desastre ferroviario, del evento político o de la vida y muerte heroicas de algún famoso malhechor. En un país donde la mayoría de la gente era analfabeta y el costo de un diario representaba la quinta parte de las ganancías de un día, esas baladas a hoja llana constituían un periodismo viviente, y la literatura del pueblo. Aprendían la melodía de oído y compraban el texto a fin de que algún vecino letrado, del pueblo, les ayudara a descifrarlo. Daban con gusto el precioso centavo que costaban esas hojas, porque el cantante trotamundos merecía su recompensa y contemplaban con regocijo el grabado con que Posada había dado mayor realismo a la historia.

El artista que despertaba y el mexicano imaginativo se reforzaban en Diego al atisbar por el escaparate del pequeño establecimiento para ver cuál era el último dibujo, junto con un grabado que nunca era retirado de ahí, y que representaba el Juicio Final, de Miguel Ángel. En la mirada del muchacho no había discordancia. Un día Posada le vio y lo invitó a entrar.

—¿Te gustan esos dibujos?

—Sí, mucho; me gustan todos.

—Pero, ¿cómo es posible? —le preguntó el grabador—. Uno es por Miguel Ángel y los demás por tu humilde servidor.

—Es que todos son muy bonitos —le contestó el muchacho—. A mi me parecen, aunque distintos, iguales.

—¿Harás el favor de explicarme por qué encuentras parecido entre la obra de Miguel Ángel y mis dibujos?

—Porque tienen movimiento —le contestó Diego que había aprendido la lección de su maestro—. ¿No ve usted, señor, que tanto en el uno como en los otros las figuras se mueven? Sí, se mueven juntas, y es admirable, porque parecen tener más vida que la gente que pasa por la calle.

—¡Vamos, niño —observó Posada halagado—, nadie en el mundo más que tú y yo sabemos eso!

Y así fue como se hicieron amigos.

Todas las tardes, de ahí en adelante, podía verse al gordezuelo

muchacho pegado al codo del gordezuelo hombrecillo, mirándole trabajar, escuchando la modesta sabiduría estética o las críticas al liberal apóstata Díaz y a su régimen de gobierno. Porque Posada, además de sus ilustraciones para las canciones, dibujaba caricaturas que se reproducían en hojas subrepticias que preparaban el espíritu para los tormentosos años que sobrevendrían.

En 1929, Diego Rivera, entonces ya un artista de renombre mundial, reconoció la deuda de su país y la propia, para con el más grande de sus maestros mexicanos, pintando a Posada en los muros del Palacio Nacional, y preparando, en colaboración con Paul O'Higgins y Frances Toor, un monumento tipográfico en recuerdo del gran artista popular que murió oscuramente, como había vivido. En dicha obra se reprodujo todo lo que pudo recuperarse de la nutrida producción de Posada; en la introducción Rivera lo comparó con Goya y Callot y le calificó de igual de grande que ellos. Para quienes todo juicio requiere del apoyo de una amplia masa de palabra impresa y respetable, la comparación puede parecer exagerada. Pero si al lector le es dable conseguir los dibujos y dejarlos que hablen por sí mismos, admitirá el derecho que tiene José Guadalupe Posada a un honroso puesto entre los inmortales del arte.*

Parra, el académico que admiraba el arte azteca; Velasco, el paisajista, una potencia en materia de perspectiva; Rebull, el discípulo de Ingres que amaba el movimiento y la armonía matemática en la estructura, la línea y el color; Posada, el grabador que expresaba en su ingenuo y a la vez poderoso dibujo el alma y las luchas de su pueblo, no eran cualquier cosa para la formación de un futuro artista. En un México imitador y trivial en cuanto a su vida cultural, asolado por una elegancia meretriz y el mal gusto, fue sino del chico iniciar sus estudios de pintura bajo la férula de la tradición expresada por esos hombres. La enseñanza recibida de ellos confundió y desorientó su espíritu, y aplastó y sometió su naciente personalidad, haciéndole plegarse, como ocurrió con todos los estudiantes de arte de su día, a las superadas tradiciones académicas contra las cuales habría de rebelarse para poder dar con su propio modo de expresarse y relacionarse con las tendencias de su tiempo. Sin embargo, a ese sólido adiestramiento debió su capacidad de supervivencia a las confusiones eclécticas y a los revolucionarios *ismos* de sus días en el extranjero, para llegar al fin a desarrollar un estilo muy suyo que señaló toda su obra madura.

Pero no todo se debió a esto, hay que decirlo, porque de ser así todos sus condiscípulos habrían madurado junto con él. A la sana preparación es menester agregar la capacidad innata, la herencia biológica de ojo, mano e inteligencia; el elevado potencial de energía

* En 1948, en su encantador "Sueño de una tarde de domingo en la Alameda Central", Diego se representó como un niño gordo llevado de la mano por la Muerte revestida con ropas domingueras. Tomado del otro brazo de la Muerte va Posada, en una alusión del pintor a las extraordinarias Calaveras de aquél, con que ilustraba unos versos chuscos que se publicaban con motivo del Día de los Muertos (Lámina 154).

espiritual y artística que no puede ser reprimido, y las circunstancias de sus experiencias con los hombres y movimientos de su tiempo. Todo esto fue de tanta importancia como las reglas de la instrucción artística que habían sido elaboradas con un olímpico desprecio para su existencia misma.

Por otra parte, no debe pensarse que toda la enseñanza de Diego fue tan estimulante como los maestros citados. La mayoría de sus profesores fueron mediocres, pedantes, dictatoriales. Bufaban de rabia al intentar arrancarle de las características que constituian el germen de su futuro estilo personal. ¡Cómo irritaba a Diego copiar modelos de escayola, y la circunstancia más absurda todavía, de hacerlo de réplicas grabadas de tales vaciados. Sin embargo, a juzgar por las muestras de su trabajo de los días de estudiante, ejecutó con capacidad los odiados ejercicios. Esa capacidad recalca la monotonía y aburrimiento de la realización. En sus años posteriores habrá de intentar proteger a los niños de México de "esa imbécil práctica de copiar grabados de fragmentos de esculturas de escayola, sin ninguna concepción de espacio. Estupidez y barbarie a las cuales los poderes imaginativos y plásticos de la criatura humana nunca podrán sobrevivir".* Al convertirse Diego en un hombre influyente en el adiestramiento artístico de su patria, fustigó a los partidarios de los vaciados de escayola, echándolos de las escuelas.

En 1902 se desbordó la copa de la amargura: Rebull se retiró y un nuevo pintor catalán de moros y mosqueteros, considerado como "al día", de nombre Antonio Fabrés, fue designado director de San Carlos para que "modernizara" la escuela. Procedió a introducir las "últimas técnicas de la escuela europea", fincada en un academismo español, senil desde su nacimiento mismo, y que no había podido rejuvenecerse por nada del mundo.

El régimen porfirista iba también a la senectud. El dictador terminaba su tercer decenio; sus cercanos colaboradores se hacían viejos a la par de él. La juventud estudiosa, privada de la posibilidad de una carrera política debido al círculo cerrado de ancianos, se inquietaba. La oleada de la rebelión no había llegado todavía a los pies del dictador, pero sus subordinados empezaban a recibir en el rostro los primeros goterones de la tormenta que se avecinaba. Los alumnos de la universidad participaron en una manifestación pública encaminada a protestar contra un sacerdote acusado de delitos sexuales y, al mismo tiempo, contra la complacencia del dictador hacia la violación de las cláusulas anticlericales que Juárez había incorporado en la Constitución. Diego y sus camaradas participaron en los "motines", agregando la designación del nuevo director de la academia a la lista de agravios. Antes de que cumpliera los quince años, Diego fue expulsado junto con otros más. La tormenta estalló y los expulsados fueron admitidos de nuevo, pero Rivera estaba harto de la escuela. Habiendo alcanzado la madura edad de los dieciséis, en la cual, desde

* Diego Rivera: "Children's Drawings in Present Day Mexico", *Mexican Folkways* (Vol. II, Núm. 5 [Diciembre-enero, 1926-1927]).

el punto de vista del reglamento apenas podría haber ingresado a la academia, Diego abandonó San Carlos a donde no retornaría, sino hasta casi treinta años más tarde, como director.

Armado de pincel, lápiz y una inmensa decisión, el muchacho de dieciséis años salió al mundo a probar fortuna. Durante cuatro años recorrió la campiña pintando casas, calles, iglesias, indios, volcanes, ¡en fin! todo lo pintoresco y dramático de la tierra mexicana. El sello de Velasco se traslucía en su trabajo, y aunque éste no era indigno de su maestro, carecía de la suave claridad peculiar de aquél. En 1903 hizo un intento en el campo del retrato, pintando el de su madre; pero cuando ésta lo vio prorrumpió en lágrimas quejándose de que estaba muy feo y de que su hijo no la amaba. Dicho cuadro no sobrevivió; pero me imagino que debe haberse hallado más cercano al Rivera actual que la pintura del Citlaltépetl —nombre indígena con que se designa al Pico de Orizaba (LÁMINA 6).

El joven pintor sentíase feliz de captar en la tela el esplendor de la campiña mexicana. La gente que le rodeaba, inclusive artistas de edad mayor, le aclamaban como uno de ellos y él trataba de creerlos. Sin embargo, en el fondo estaba descontento. Mientras más pintaba menos satisfecho se sentía. Le preocupaba la cuestión del color; los colores puros de su paleta le empezaron a parecer sucios. Llegó a experimentar una honda repugnancia hacia los colores de óleo; le parecían negros y ácidos; determinados entre ellos le provocaban náuseas, en especial el siena tostado. Abandonó, pues, la pintura al óleo, y empezó a experimentar con pasteles. Mas entonces los problemas de la forma principiaron a torturarle: sus trazos no eran bastante nítidos, algo entre el boceto a lápiz y la pintura (esto último sería cierto, a menudo, en la obra de Rivera, durante toda su vida); las sólidas montañas graníticas de México perdían toda su solidez en la tela, y él no sabía por qué. La forma se convirtió para él en una obsesión; pensó abandonar la pintura para tallar madera y piedra, con el acero.

Esa insatisfacción acabó por enfermarle; una inclinación a la hipocondría, que siempre le caracterizó, le hizo creer que se iba a volver ciego. Descuidó la pintura para irse a sentar por las noches en una butaca delantera de un teatro, para contemplar a su sabor a una artista de quien estaba enamorado. Pero cuando a ella le atrajo por fin la posibilidad de un amorío con aquel extraño joven y le concedió los mismos favores que a hombres de más edad y experiencia, y por encima de todo ricos, Rivera experimentó una invencible repugnancia.

Bebía en exceso para demostrar su masculinidad y mantenerse al mismo paso de sus amigos. El padre le observaba sin intervenir, y al llegar el cumpleaños de su hijo le obsequió una caja de botellas de vino. Diego bebió en exceso hasta enfermar de gravedad, pero su padre seguía sin expresar ningún reproche. El único comentario que llegó a hacer fue:

—Se me figura que no eres tan bueno para beber como crees.

De allí en adelante Diego bebió siempre con moderación.

Se aplicó con empeño al trabajo, iniciando su jornada diaria al amanecer y pugnando por contemplar sus cuadros a la evanescente luz del atardecer, porque una idea iba tomando cuerpo en su mente, y era que necesitaba de una amplia dotación de pinturas, pues empezaba a soñar en Europa.

Porque estaba cierto de que había algo más en el oficio de pintor que lo que él tenía dominado. En Europa había maestros y escuelas, así como un tesoro de obras por los viejos maestros. España, Francia e Italia darían respuesta a las cuestiones que le atormentaban. ¿Pero como ir allá? Sus pinturas empezaban a tener mercado; tal vez si hiciera un gran número de ellas podría llegar a reunir el dinero para el pasaje. Mas, ¿cómo sostenerse? Si pudiera convencer a su padre de la utilidad del viaje, le proporcionaría el dinero suficiente. Pero aunque Diego padre no objetó los proyectos de su hijo, ya que todos los mexicanos de recursos iban unos a España, otros a Francia, para "completar su educación", según se decía, le demostró que los medios de fortuna de la familia, aunque mejorando de nuevo, eran insuficientes.

En ese tiempo don Diego era inspector del Departamento de Salubridad Pública y sus obligaciones le llevaban a muchos lugares de la república. En el siguiente viaje que hizo a su estado nativo, llevó consigo algunas muestras del trabajo de su hijo, para solicitar al gobernador de Guanajuato que concediera una beca al joven Diego, pero el gobernador no tenía interés ninguno en el arte.

La fiebre amarilla asolaba la costa veracruzana. Designado para combatir la epidemia, el señor Rivera se llevó a su hijo dejándolo en Jalapa, la capital del estado, lugar a mayor altura y de clima salubre. A Diego le encantó la cálida temperatura, la suavidad de las noches, los días brillantes de tonalidades verdosas, la gracia de su vegetación semitropical, el espléndido escenario con el nevado cono del Citlaltépetl al fondo, elevándose a cinco mil metros de altura. Renovado con el cambio, dibujaba y pintaba en las atractivas calles de la población. Habilidosamente, el padre, al realizar una visita de carácter oficial para informar al gobernador respecto a la misión que se le había encomendado, le llevó a enseñar unas muestras de los dibujos del muchacho.

Don Teodoro A. Dehesa, gobernador del estado de Veracruz desde 1892, era un hombre culto a la vieja usanza. Años antes le había salvado la vida al general Díaz que, entonces coronel, iba a ser fusilado. Don Porfirio, ya en la presidencia, supo ser agradecido y el gobernador Dehesa siguió en su puesto. Había quienes pensaban que se había aprovechado en demasía de la gratitud presidencial, porque se oponía al grupo de los "científicos", encabezados por el ministro de Hacienda, Limantour, que componía la corte postrera del dictador. Hasta se aventuró a enfrentarse a la candidatura vicepresidencial de Ramón Corral, quien había sido escogido por el presidente para que se presentara como compañero suyo en las siguientes elec-

ciones; pero no llegó muy lejos, ya que don Porfirio manejó la elección que, por supuesto, le fue favorable. Sin embargo, el general Díaz supo hacer honor a su deuda de gratitud y no tomó ninguna acción en contra de él.

Dentro del estado que regía, el gobernador Dehesa se dedicó, como buen positivista y liberal a lo siglo diecinueve que era, a la reforma de la humanidad mediante la educación. Invirtió catorce millones de pesos de su magro presupuesto para crear nuevas escuelas. Buscó en sus dominios hombres y mujeres jóvenes, prometedores, que pudieran ser enviados al extranjero para que retornaran a convertirse en los maestros y líderes de la cultura y la educación. Él era un amante de las artes y sabía distinguir el talento dondequiera que éste se le presentara, por lo que reconoció de inmediato, en Diego, a una promesa en el arte.

—¿Por qué no vas al extranjero a estudiar, muchacho? —le preguntó—. Tienes todo lo necesario para llegar a ser un gran pintor.

Diego estaba demasiado confuso para hacer otra cosa que tartamudear su agradecimiento. Su padre fue el que contestó.

—Es que necesita ayuda, don Teodoro, y yo no estoy en condiciones de proporcionársela.

—¿Por qué no recurre al gobernador de su estado?

—Ya lo hicimos pero no quiere ayudar a los artistas; dice que no son otra cosa que zánganos y holgazanes y que, al regresar, todo se les va en darse pisto de haber estado en París.

Por la mirada de don Teodoro cruzó una sombra.

—¡Ya verá ese gobernador —exclamó— que nosotros los veracruzanos sí sabemos apreciar el arte y el lustre que da a nuestra patria! A partir de esta fecha, joven amigo, recibirás una pensión para que puedas ir a estudiar a Europa. Se te seguirá enviando mientras me remitas pruebas de que la estás aprovechando. Estoy seguro de que harás buen uso de ella y de que te convertirás en una gloria del estado que te adopta desde hoy como uno de sus hijos.

De regreso en la ciudad de México el joven procedió a organizar a toda prisa una exposición, ayudado por un antiguo condiscípulo de la academia, Gerardo Murillo (mejor conocido como el doctor Atl), que era entonces director del museo. Se exhibieron catorce o quince paisajes al óleo y pastel, y algunos retratos. Se vendieron todos, y aunque los precios no fueron cosa del otro mundo, por lo menos obtuvo lo suficiente para cubrir el costo del pasaje. Dehesa le asignó una pensión equivalente a trescientos francos franceses, y Diego Rivera, entonces de veintiún años, con dinero en el bolsillo y pleno de ilusiones el corazón, partió a bordo de un barco con destino a la "madre España".

4. UN HOMBRE DE LA COLONIA, EN EUROPA

Pocos meses antes de su partida, mientras Diego pintaba al pie del gran volcán que domina Veracruz, presenció una huelga que tuvo gran importancia en la historia del obrerismo mexicano. La experiencia le dejó una impresión indeleble y determinó, en gran medida, las impresiones que absorbería en Europa.

Era el invierno de 1906 a 1907. Los campesinos que provenientes de las montañas prestaban sus servicios en las fábricas textiles que se alzaban en la vecindad del Pico de Orizaba, daban señales de estar perdiendo la paciencia, hasta entonces considerada como interminable. Humildemente habían aceptado la tutela del capataz, del sacerdote y del jefe político. No protestaban por los bajos salarios, que se les pagaban en vales redimibles tan sólo en la tienda de la empresa, encadenados siempre por una cadena de sempiternos adeudos a sus patrones, a lo que ya estaban acostumbrados por sistema de deudas del peonaje en las haciendas. Pero en ese magro invierno en que se acordaron nuevas reducciones en los salarios, protestaron como protestan los burros cuando se les sobrecarga. Sin previa organización, abandonaron sus locales de trabajo.

El Gran Círculo de Obreros Libres, cuya *grandeza* estaba limitada a sus aspiraciones, de súbito se encontró engrosada hasta justificar su nombre. Había sido organizada por unos trabajadores anarquistas procedentes de Cuba y España, y emisarios de los hermanos Flores Magón, quienes, desde su exilio en California, introducían periódicos revolucionarios a México hasta el punto de hacerse legendarios como los bandidos héroes.

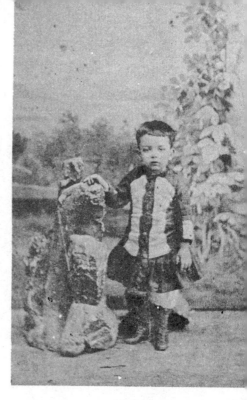

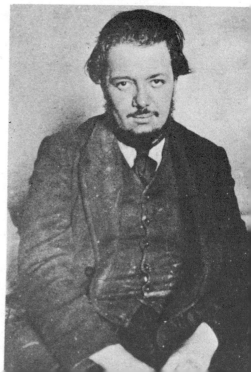

Los padres de Diego.

A la edad de tres años.

El pequeño maquinista.

Estudiante de arte en Madrid.

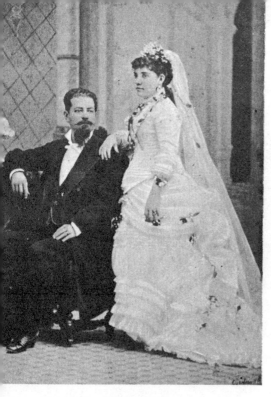

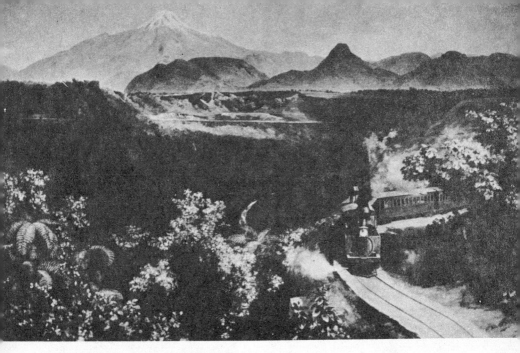

Paisaje por el maestro de Rivera,
José M. Velasco. Óleo. 1898

Citlaltépetl (Pico de Orizaba). Óleo. 1906

El fin del mundo. Ilustraciones de Posada para corridos.

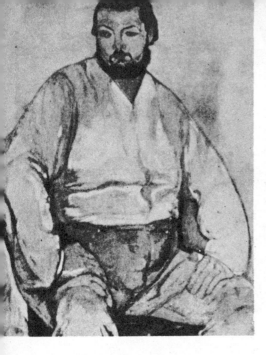

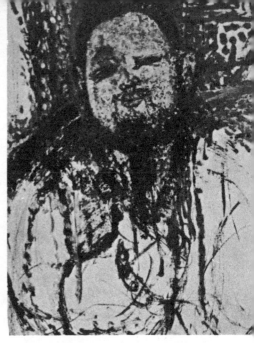

Retrato de Rivera
por Leopold Gottlieb. 1918 (?)

Retrato de Rivera
por Modigliani. 1914 (?)

Busto de Rivera
por Adam Fischer. 1918

Autorretrato. Lápiz. 1918

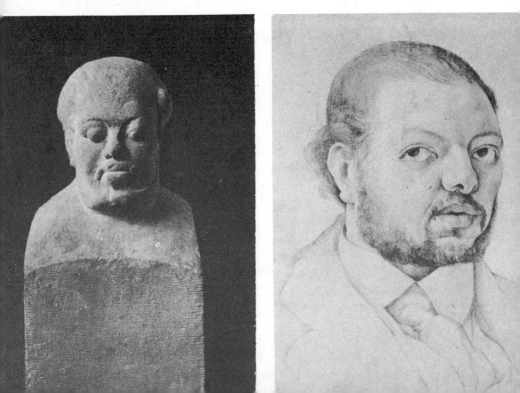

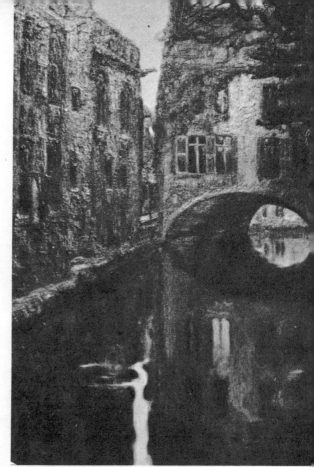

La casa sobre el
puente. Óleo. 1908-1909

Calles de Ávila.
Óleo. 1908

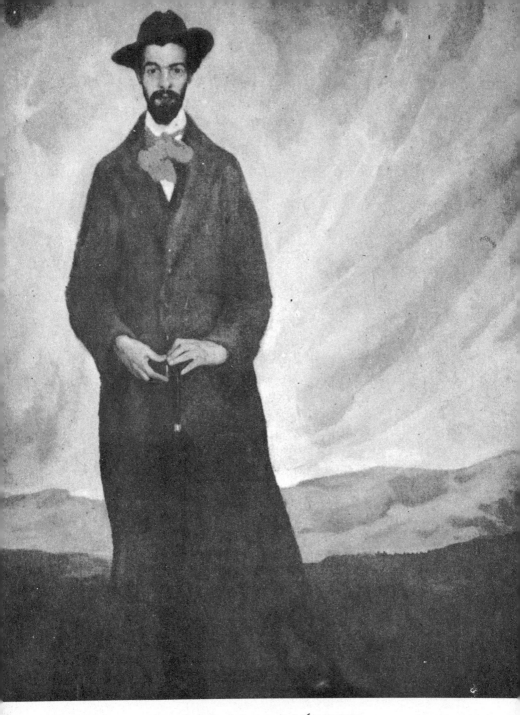

Retrato de un español. Óleo. 1912

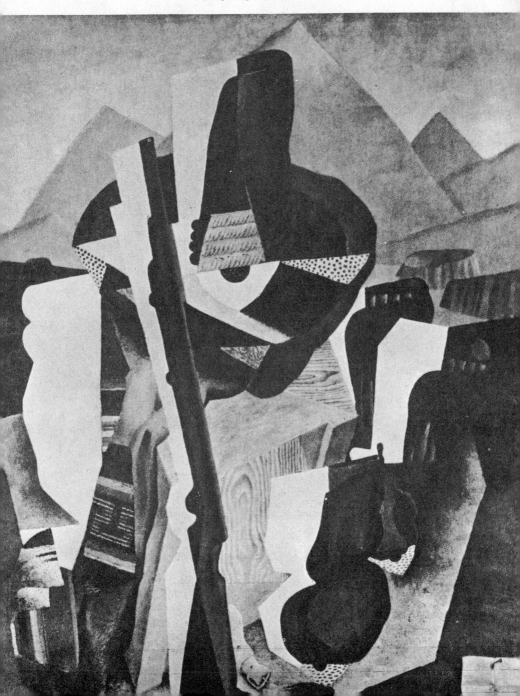

Paisaje zapatista. Óleo. 1915.

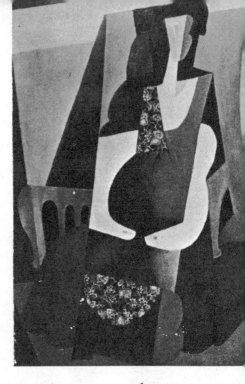

Retrato de Angelina. Óleo. 1917

Angelina embarazada. Óleo. 1917

Retrato de Angelina. Óleo. 1918 (?)

Angelina y el niño Diego.
Óleo. 1917

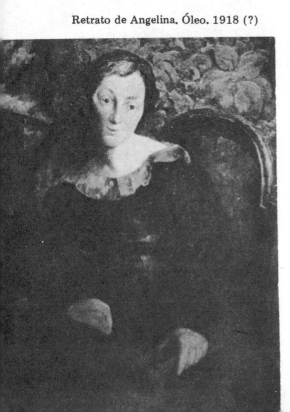

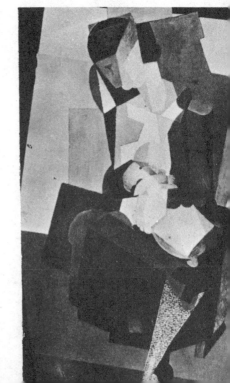

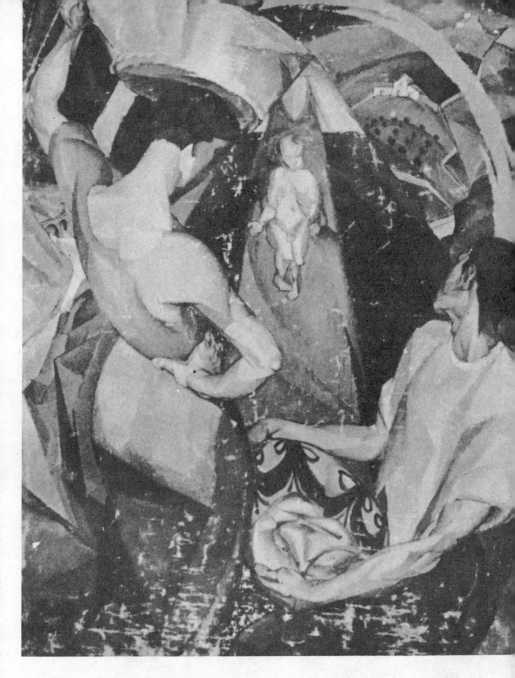

Adoración de los pastores. Cera sobre tela. 1912-1913

Dos mujeres. Óleo. 1914

El reloj despertador. Óleo. 1914

Paisaje. Mallorca. Óleo. 1914

El hombre del cigarrillo.
Óleo. 1913

El arquitecto. Óleo. 1915

Retrato de Martín Luis Guzmán.
Óleo. 1915

Retrato de Ramón Gómez
de la Serna. Óleo. 1915

Naturaleza muerta. Óleo. 1916

Naturaleza muerta. Óleo. 1917

Torre Eiffel. Óleo. 1916

El poste de telégrafo.
1917 (?)

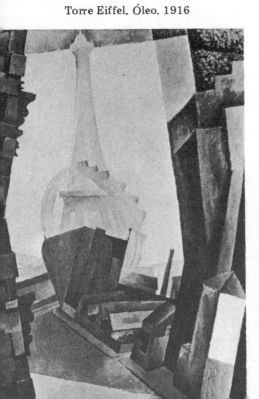

Retrato de M. Volochine.
Óleo. 1917

El pintor en reposo. Óleo. 1916

Naturaleza muerta. Óleo. 1916

Naturaleza muerta. Óleo. 1916

Marika a los diecisiete años.

Diego y sus hijas
mexicanas. 1929

Orilla del bosque, Piquey. Óleo. 1918

El acueducto. Óleo. 1918

Durante la huelga, Diego dejó de pintar. La carga de caballería y las descargas cerradas de fusilería contra la masa de hombres, mujeres y niños; la fuga de la multitud poseída de pánico, las figuras silenciosas, inmóviles, tendidas en el ensangrentado empedrado pavimento quedaron grabadas de manera indeleble en su memoria. Transcurrieron varios días antes de que pudiera reanudar su trabajo. No se le ocurrió pintar esas escenas, pero ellas cubrían todo lo demás.*

Después de todo, ¿qué tenía que ver un joven pintor con esas cosas? No se le ocurrió en esos momentos, ni por muchos años después, que el talento de un pintor podía ser de ayuda para aquellos peones. No había nada en las enseñanzas de la academia, en la práctica de sus colegas artistas, ni hasta donde él sabía, en las tradiciones de su profesión, que se lo indicara. Veinte años más tarde, después de reflexionarlo bien, pintaría a los Flores Magón, a Lucrecia Toriz, líder femenina de aquella huelga, y Rafael Moreno, que murió el día en que las tropas de Díaz hicieron fuego sobre los inermes hombres y mujeres, en el muro central del Palacio Nacional donde había regido una vez el dictador Díaz.

Los hijos de las "mejores familias" de México iban a París para iniciarse en los vicios elegantes, a Nueva York para aprender "negocios y *confor*" (algo más untuoso y sibarítico que el *"confort"* norteamericano o británico) y a España para adquirir la cultura tradicional. Pasaban años en la Habana, Nueva York, Madrid, Roma y París, adquiriendo en el curso del *grand tour* una pulida desenvoltura y una erudición enciclopédica, con su correspondiente habilidad en todas las variedades del vicio; un encantador dominio del arte de matar el tiempo y un apartamiento de los más humildes y esenciales aspectos de la vida. Los vástagos de la burocracia menor, a la que pertenecía Diego, no era probable que pudieran ir a Europa, a menos que mostraran un talento excepcional o que sus familias poseyeran influencia. En este caso era factible que fuesen "pensionados", o sea becados, a España, Italia o Francia, con objeto de estudiar medicina, música, pintura, arquitectura o letras. Terminados los estudios retornaban para dedicarse, al contrario de los "mejores", a la práctica superficial o seria de su arte o profesión.

Cualquiera podía ver que Diego no encajaba en ese sistema tradicional. En España misma, con sus rostros curtidos, angulosos, llenos de surcos, todos dejaban de jugar a las cartas, al dominó, de beber o charlar, cuando Diego entraba en un café. A pesar de sus veinte años tenía más de un metro ochenta de estatura y pesaba ciento treinta

* El que esas cargas de caballería fuesen reales o tan sólo vívidos "recuerdos" como las similares del "Domingo sangriento" de 1905, en Rusia, es cosa que no resulta clara; pero Diego estaba convencido de que las había presenciado. En *My Art, My Life* (Nueva York, Citadel Press, 1960), el incidente se transforma en una participación personal de él, en el choque con la policía, y su correspondiente estancia en la cárcel, "donde el corrompido pan de la prisión fue para mí el más espléndido manjar que hubiese comido en mi vida" (Págs. 50 y 51). Sea como fuere, lo cierto es que la sostenida huelga textil de 1906-1907, sacudió al México del anciano Díaz y dejó su huella en el espíritu de Diego.

kilos. Su amplio volumen llenaba el hueco de la puerta y a renglón seguido el local. Al mirarle con curiosidad, la gente veía su amplio sombrero de anchas alas, una barba ondulada y en pleno descuido, que enmarcaba un rostro feo aunque atractivo, de rasgos como de rana, que acusaban un buen natural, y ojos saltones que parecían mirar alrededor sin que su dueño tuviera que volver la cara. Las ropas, saturadas hasta el acartonamiento, eran mal cortadas, manchadas de pintura, arrugadas y parecía que de un momento a otro iban a reventar incapaces de seguir conteniendo por más tiempo tan inmenso volumen.

España no era el mejor lugar para un joven artista mexicano únicamente medio consciente de la necesidad de liberarse de las limitaciones *coloniales* y académicas. La academia mexicana era un débil reflejo de la española y ésta, a su vez, un débil reflejo de la francesa, opacado por el polvo del pasado de España. Esto no quiere decir que España careciera de gloriosos ejemplos; en sus mejores días produjo un Greco y un Velázquez, capaces no sólo de enseñar a los artistas españoles sino a todos los del mundo occidental. Sin embargo, durante siglos el país había ido en decadencia tanto en la vida económica como en la social, en la cultura y en las artes. El siglo diecinueve nació en medio de un súbito resplandor, el grandioso esfuerzo popular por sacudirse el vasallaje napoleónico y que encontró su expresión artística en la colosal figura de Goya. Pero Fernando sucedió a la Junta de Cádiz acompañado de los jesuitas, la Inquisición, los señores latifundistas, todo ese séquito de reaccionarismo y decadencia. El gran Goya no tuvo sucesores, salvo fuera de las fronteras de su patria.

Donde la reacción se instala no se enseña al pueblo a admirar lo mejor en su pasado y a despreciar lo peor, sino a venerarlo en conjunto sólo por pertenecerle; con esto, las normas de selección y discriminación quedan destruidas. Debido a ello el arte español no sólo era una *colonia* cultural de la escuela francesa (y no de la mejor), y estaba, al mismo tiempo, esclavizado a su propio pasado. ¡Y pensar que Diego había acudido a la vieja España para librarse de la dependencia de la Nueva!

Diego llegó a España el 6 de enero de 1907. Llevaba una carta de Gerardo Murillo, el pintor mexicano de los volcanes (doctor Atl), que en un tiempo estudió ahí. La misiva de Murillo iba dirigida al pintor Chicharro, con quien recomendó a Diego estudiar. La elección no era mala, aunque hizo que por varios años Diego viera el "modernismo" a través de los ojos de Zuloaga y Sorolla.

Eduardo Chicharro y Agüera todavía era joven: apenas trece años mayor que su pupilo. Nacido en Madrid, realizó estudios en la Academia de Bellas Artes de dicha ciudad, y luego entró como aprendiz con Domínguez y Sorolla sucesivamente. Los honores le habían llovido: medallas, menciones honoríficas en Madrid, Barcelona, Zaragoza, Valencia, Lieja, Munich y Buenos Aires. Era considerado como el jefe de la joven generación de pintores españoles —"joven" quería decir más joven que Sorolla y Zuloaga, porque en el siglo veinte una

"generación", en el terreno del arte, está más cerca del medio decenio que del tradicional cuarto de siglo— y venía a ser una figura de transición entre esos dos pintores y los posimpresionistas que estaban por llegar. Como sucede con todas las figuras de transición, era menos aplaudido que sus maestros y más tarde fue eclipsado por sus sucesores. La expresión artística de su patria estaba representada por Picasso y Gris, quienes residían en París. El joven alumno mexicano a quien aceptó y dio sus enseñanzas en 1907 y 1908, estaba también destinado a eclipsarlo en realizaciones y celebridad.

Diego trabajó con dedicación bajo su nuevo maestro. Las cartas que escribía a casa estaban llenas de referencias a las pinturas hechas, así como de confiadas evaluaciones de sus progresos técnicos, y las acompañaba con recortes periodísticos elogiando su labor. Si acaso le llegaron a asaltar dudas, no aparecen indicios en sus cartas. A su hermana le enviaba cariñosas tarjetas postales que adornaba con dibujos a pluma reproduciendo la campiña española. A su padre le dirigía informes de sus adelantos. En cuanto al gobernador Dehesa y a su secretario, Espinosa, les remitía cuadros de cuando en cuando, para demostrar lo que hacía y justificar la beca. Estas pinturas complacían al anciano gobernador, quien estaba convencido de que su juicio había sido correcto y que el gasto de trescientos francos al mes acarrearía honra a su país y a su nombre. La reputación del muchacho de Guanajuato empezó a extenderse por Veracruz y la ciudad de México. Posteriormente, cuando Diego pintaba sus murales en la capital, había hombres y mujeres de edad que sacudían la cabeza y suspiraban por el retorno de aquel talentoso joven que enviaba tan "bonitas pinturas" de España (LÁMINAS 13, 14, 15).

A los pocos meses de haber arribado Diego a Madrid, su madre concibió la idea de ir a verlo acompañada de su hermana María. Esta perspectiva le provocó pánico, ya que la presencia de sus familiares le parecía que se interpondría a su búsqueda de no se qué misterio del arte de pintar. Contestó de inmediato, diciendo con tacto que sería conveniente aguardar al año siguiente, en que ella podría viajar con él a París y Roma "lo que creo será mejor para mamá" —explicaba a su padre— "que venir a Europa y no conocer más que España, nación que, aun cuando posee grandes tesoros artísticos que la hacen siempre interesante y grata para mí, para ella dejaría de tener novedad y encanto en el término de dos o tres meses".

Sí, la respuesta era llena de diplomacia; sin embargo, fue su madre y no su padre quien le contestó la carta diciéndole, entre otras cosas, lo siguiente:

Tu padre, su madre y mi tía te devuelven tus saludos cariñosos, y lo mismo hace tu desdichada madre a quien nunca tendrás el desagrado de volver a ver.

En una larga explicación a su padre (fechada el 24 de junio de 1907), ansiosamente detallaba sus motivos: el escaso tiempo de que disfrutaría para pasarlo con ella; lo aburrida que se sentiría en Es-

paña; que esperando al año siguiente podría llevarla consigo en sus viajes; que entonces ella podría visitar más sitios y ver más cosas, etcétera.

"Puedo decir, sin exagerar, que estudio y pinto desde que me levanto hasta que me acuesto. Y esto tendrá que continuar por unos ocho meses más." Quién le iba a decir, en ese entonces, que nunca tendría tiempo para los recreos sociales, porque aun a los cincuenta y a los sesenta años, algo le impulsaría a trabajar hasta el límite de sus fuerzas.

Alguna luz sobre el trabajo de Diego arroja el informe de Chicharro, escrito después de tener estudiando con él a Rivera:

Ha hecho, desde que llegó hasta la fecha, numerosos trabajos de paisaje en Madrid y Toledo, y tanto en ellos como en sus obras en mi taller, desnudos y composiciones, ha progresado mucho, lo cual no dudo en calificar de asombroso. Por tanto, tengo el placer de asentar que el señor Rivera, mi discípulo, demuestra poseer magníficas disposiciones para el arte que estudia, y aunadas a ellas, como se ve por el gran número de obras ejecutadas en ese tiempo, la cualidad de ser un trabajador incansable.

Diego envió este testimonio al gobernador y una copia a su padre, con un cariñoso comentario grandilocuente y modesto a la vez:

Reciban estas palabras como los primeros frutos, hasta que pueda enviarles algo mejor, y para que ustedes vean que estoy haciendo todo lo posible por "honrar a mi padre y a mi madre", único mandamiento que tengo en mi ley divina.

Sus cartas describen los trabajos con los cuales esperaba 'honrar a su padre y a su madre" y a su propio nombre. El 6 de enero de 1908, mandó al gobernador Dehesa tres cuadros:

. . . una "abuela" limpiando utensilios de diversos metales sobre una mesita, media figura, de tamaño natural, como una muestra de lo que he aprendido de mi *métier* . . . además, el cuadro es agradable y "accesible".

Al secretario de Dehesa le envió un pintura que había exhibido en Madrid: "una calle de un pueblecillo vizcaíno, con la figura de una anciana que, con un libro de oraciones y un rosario en las manos, se encamina al templo".

Y como "envió oficial" estoy remitiendo mi cuadro *Piedra vieja y flores nuevas*, una iglesia gótica cuyas filigranas y piedras el tiempo ha ennegrecido y dorado, en la sombra, mostrando su pórtico y parte de la elevación de su campanario. . . que forman el fondo del cuadro. Luego una calle en cuya edad de piedra el tránsito no ha dejado huellas, y en primer plano, sobre el muro de un huerto con una rosaleda, se alza, recto, fuerte y gracioso, un rododendro que, sobre el fondo de la antigua iglesia, ostenta un opulento desbordamiento de rojas flores bañadas por el sol.

Otros cuadros pintados en ese tiempo, incluyen *Bancos del Tajo* (1907); *Barcazas de pesca* (Vizcaya, 1908); *Interior de una iglesia en Ávila* (1909). Este último es un estudio del penumbroso interior de una iglesia iluminada por rayos de luz, inclinados, que se filtran por

los vitrales de color; el sombrío recinto contrasta con los resplandecientes colores de los ventanales iluminados por el sol. El primero de dichos cuadros fue comprado por la señora Díaz, esposa del presidente mexicano, en la exposición mexicana de Diego efectuada en 1910. El segundo fue un regalo a Espinosa; el tercero, a Dehesa. Todos ellos, después de correr diversas suertes en los museos y colecciones mexicanas, arribaron a puerto en el hogar museo de Salo Hale, en la ciudad de México, hombre de negocios y patrono de artistas, de extracción polaco judía, principal coleccionista de los primeros trabajos de Rivera y, por largos años, el mecenas privado más generoso y refinado del país. Las otras pinturas de ese periodo, que son en crecido número, se encuentran diseminadas por Europa, Estados Unidos y México; Rivera perdió desde largo tiempo atrás su pista y no pudo localizar muchas.

Varias pinturas españolas de 1911 a 1914 (cuando Diego vivía en París sentíase torturado por la sensación de que no había logrado dominar lo español, cosa que le impelió a regresar una y otra vez) han sido más fácil de localizar, ya porque se encontraran en las exposiciones parisienses del Salón de Otoño y de la Sociedad de Independientes, o porque hubieran sido adquiridas por ese sensitivo coleccionista norteamericano, siempre presto a reconocer los nuevos talentos, el finado John Quinn.

Cuando éste murió en 1925, poseía más de dos mil pinturas que abarcaban desde el Greco hasta los pintores ultramodernos, en su mayoría contemporáneos. Los compró sobre la base de su buen gusto personal y a menudo, como en el caso de sus Riveras, muchos antes de que fueran aclamados por la crítica. En la subasta con que se liquidó su herencia, había seis Riveras, todos ejecutados entre los años de 1912 y 1915. Cinco son de estilo Cubista y no pertenecen a esta porción de nuestro relato.

La pieza 127 de dicha venta fue escogida para reproducirse en el catálogo impreso en dicha ocasión. Se titulaba *La Samaritana* y es descrita de la siguiente manera:

En un escenario campestre simplificado, aparecen una muchacha aldeana de vestido púrpura sombreado de amarillo y una vieja samaritana, arrugada y pálida, con flotante indumento café; la primera ofrece su ayuda a la segunda para llevarle el pesado cántaro de agua que se prepara a llevar. Todo bajo un amplio firmamento sombrío. Firmado en la esquina inferior derecha: Diego M. Rivera y con fecha en Toledo, 1912. Altura 198 centímetros por 163 de ancho.

Fue vendido a E. Weyhe y revendido a la señora James Murphy de Nueva York. Figuró en la exposición dedicada a Rivera en el Museum of Modern Art en 1931 y el lector puede localizarla en el catálogo correspondiente bajo su denominación con que es más conocido: *The Crock* (El cántaro). Otros Riveras en la subasta, pasaron a poder de Morris Hillquit, el conocido abogado socialista; F. Howald, y los tratantes en obras de arte, Weyhe y Dudensing.

La Samaritana revela el aprieto en que se encontraba Diego Rive-

ra como pintor. Había llegado a España con el propósito de hallarse a
sí mismo y resulta que allí perdió lo poco propio que tenía en
México. Desde un punto de vista técnico es mejor que su obra mexi-
cana, pero en lo que toca a tema, composición, color, espíritu, es casi
un Zuloaga auténtico. La elevada figura con túnica, el tipo pintores-
co, el gran cielo nuboso, todo habla en ese sentido. Hasta el gran
tamaño del cuadro —quizá truco de pintor para destacarse entre la
abundancia de pinturas del Salón de Otoño— va de acuerdo con
Zuloaga. Sin embargo, hay una solidez geométrica en las casas que
trepan por el cerro del fondo y en la figura femenina, que indica una
personalidad independiente que lucha por liberarse.

La misma influencia se encuentra en su cuadro *Retrato de un
español,* reproducido en estas páginas (lámina 15), exhibido en el
Salón de Otoño de 1912. Esta pintura mereció la atención de la
prensa parisina y se destacó lo suficiente, entre millares de trabajos,
como para ser reproducida en el artículo anual de Fernand Roches,
director de *L'Art décoratif,* sobre la muestra de dicho salón. La
elevada figura que resalta contra un cielo de nubes bajas, tiene el sello
Zuloaga, con una importante salvedad: Zuloaga rara vez consiguió esa
ternura y simplicidad de dibujo característicos de Rivera.

Pero hay más aún, el sujeto de Rivera es una figura más humilde
que las que predominan en los vastos paisajes de Zuloaga, no un
aristócrata ni un campesino, sino un intelectual. El paraguas lo de-
muestra, así como la frente que resplandece de inteligencia. No perte-
nece al escenario no citadino en que está colocado. El estropeado
sombrero y la ropa arrugada y amplia están tan apartados de los
caballeros y damas de Zuloaga, como la ternura de expresión y hon-
dura de pensamiento. Al examinarse más de cerca, la estructura
misma de la pintura tiene mucho de lo peculiar de Rivera: el trazo de
las nubes hacia afuera y arriba, con objeto de ensanchar la tela más
allá de los límites de su marco. "Ancha es Castilla", dice el mexicano
con mayor convencimiento que el castellano que a menudo ha lu-
chado con el problema de la topografía montañosa de su suelo. La
división tripartita de cielo, plano medio, y el oscuro primer plano,
reflejada en las distintas porciones de la figura, el rostro, las líneas del
sombrero y frente, y la corbata y manos sensitivas, dan indicio de un
dominio de la estructura, más sutil, más rico y profundo, que el
exhibicionista trabajo del hombre bajo cuyo hechizo fue pintado
dicho cuadro.

La misma lucha por liberarse y ser él mismo, puede apreciarse en
la pintura intitulada *Toledo* (1912), de Diego. Aprovecha el mismo
escenario que El Greco hizo famoso. Al contemplar el cuadro se
intuye cómo debió sentirse torturado el joven pintor mexicano por
El Greco; sin embargo, no pudo penetrar en el secreto del poderío
del maestro toledano. Porque la pintura es Toledo, no como Rivera
lo veía, sino como El Greco lo hubiera visto si su capacidad visual
hubiese sido disminuida por un reluctante aprendizaje bajo Zuloaga y
Sorolla. Si el lector se sirve estudiar el *Castillo de San Serrando,*

Toledo, y las versiones de Zuloaga, El Greco y Rivera, del mismo tema, seguramente se percatará de cuánto debe haber luchado el pintor con la ejecución de dicha pintura, tres veces abandonada y principiada de nuevo, y todavía insatisfactoria al llegar a su término. Probó una y otra vez sin éxito, hasta que al final saldó cuentas con El Greco, según una de sus fábulas que cuarenta años más tarde relató a su "autobiógrafa", y según la cual habría falsificado tres Goyas y un Greco, en 1907 o 1908, que ahora penden entre pinturas auténticas de esos dos maestros, sin que nadie las haya identificado.*

Las cartas de Diego rezumaban un optimismo que estaba muy lejos de sentir. Se impulsaba a sí mismo con furia para llevar a cabo algo, pero se exasperaba hasta el frenesí porque él mismo no sabía qué era ello. Es cierto que progresaba en habilidad técnica, en la percepción de la textura de los materiales y superficies, en el dominio de la rica paleta hispana neoimpresionista, en claridad y seguridad de línea. Pero había salido de México con la sensación de que algo le faltaba y que la sola técnica no podía proporcionarle. La pintura era susceptible de realizaciones más allá de la competencia y la habilidad. En Europa esperaba encontrar una llave para abrir una puerta mágica que no podía precisar. Tenía varios años de residencia en el Viejo Mundo, entregado a un trabajo intenso y, sin embargo, la búsqueda continuaba. ¡No había dado con lo que anhelaba!

Sus telas le gustaban mientras laboraba en ellas porque el acto de pintar le despertaba un raro goce animal. No obstante, poseía el don objetivo de la autocrítica que le atormentaba tan pronto como daba fin a la pintura entre manos. Sentíase satisfecho al dar la última pincelada porque veía que iba mejorando, que cada vez le salían mejor sus cosas, pero ese sentimiento daba lugar, más tarde, a uno de rabia por no haber intentado más. Se daba cabezadas contra las paredes de su estudio y en seguida marchábase al café para dar salida a su desesperación a través de una charla fantástica, malhumorada, arrogante, con pintores y escritores mexicanos y españoles.

Diego acabó enfermando por el exceso de trabajo. Un desarreglo glandular, que tal vez explique sus ojos saltones, se vio reforzado por la ansiedad y la hipocondría. Le asaltó una sucesión de males en parte reales y en parte imaginarios. Inició la primera de sus célebres dietas que alternativamente le inflaban y desinflaban el enorme cuerpo. Alimentábase con prodigiosas cantidades de frutas y legumbres, excluyendo cereales y carnes. Se inundaba el hígado de océanos de agua mineral. Trabajaba hasta el agotamiento sobre la base de esa alimentación sin suficientes elementos energéticos y luego se asombraba de sentirse exhausto. Echó la culpa de su estado a la vida solitaria y empezó a sostener encuentros sexuales, ocasionales, con modelos y mujeres livianas que se movían en el mundo de los artistas. Con anterioridad le buscaban ellas debido a su atractiva fealdad y volúmen físico, así como por su exótica sangre de "salvaje mexi-

* *My Art, My Life* (Nueva York, Citadel Press, 1960), Págs. 52-53.

cano" que les atraía. Pero ahora mostrábase tan irascible y colérico, que le eludían.

Cada vez con mayor frecuencia escapaba de su estudio, lo cual quería decir que trataba de escapar de sí mismo. El hábito indolente de la conversación en el café, tan característica de muchos escritores y artistas hispanos, se apoderó de él. Las calurosas discusiones, las fábulas con las que demostraba su desprecio hacia sus interlocutores y hacia sí mismo, le excitaban sin proporcionarle goce o solaz. Más calmantes venían a ser los largos paseos, las excursiones por los barrios de Madrid y la campiña castellana, las charlas con los trabajadores y campesinos. Cuando estaba entre ellos escuchaba mucho y hablaba poco, observaba, dibujaba, pensaba. Los bocetos eran más Riveras que las pinturas formales en las cuales se desvanecían.

Diego tenía la edad precisa de Alfonso, rey de España. Un año antes del arribo de Diego a Madrid, fue arrojada una bomba al paso del carruaje en que volvía Alfonso con Victoria, su novia inglesa. El vehículo quedó destrozado, veinticuatro personas murieron, pero los recién casados resultaron ilesos. Antes de mucho, el rey Carlos de Portugal fue asesinado en las calles de Lisboa. El príncipe heredero también murió en esa ocasión. Su sucesor, don Manuel, fue arrojado del trono antes de que transcurrieran tres años. La península era sacudida por sentimientos de rebeldía; los políticos viejos y los intelectuales hablaban de república, confiaban en que Alfonso no terminaría su reinado.

En 1909, tercer año de la estancia de Diego en España, ese "emperador" de un imperio no existente, trató de forjar uno en el África del Norte, para justificar su título. Sus tropas padecieron una serie de reveses, siendo por completo derrotadas por los tribeños marroquíes en la batalla de Melilla. Para redimir el "honor del glorioso ejército español" el país fue desprovisto de sus tropas, y entonces los trabajadores de Barcelona, bajo una jefatura anarquista, proclamaron una huelga general. Ésta se extendió a los centros industriales de Cataluña y Valencia, obligando a Alfonso a hacer volver su "glorioso ejército" desde África, para enfrentarse a sus propios compatriotas. Fue así como surgió el asalto y la insurrección conocidos como la "Semana Sangrienta" de Barcelona. A estos acontecimientos siguieron las ejecuciones y en los siguientes meses perecieron, en crímenes secretos realizados por *pistoleros* del gobierno, varios líderes obreros, culminando con el crimen judicial del educador anarquista Francisco Ferrer.

Hubo nuevas huelgas, otra vez el terror gobiernista; motines en el barco de guerra *Numancia;* renuncia del primer ministro responsable de la ejecución de Ferrer; muerte del nuevo primer ministro por una vengadora bala anarquista; su sucesor fue víctima de tres atentados en un sólo año. Ésta era la España que Diego descubrió y que haría fructificar su arte con mayor eficacia que todas las enseñanzas que pudiera haber recibido del mejor de los maestros.

Adquirió un buen número de folletos anarquistas de "cultura

popular" y los devoraba con el apetito de un Gargantúa. Los libros también le sumieron en la rabia, con sus pomposos títulos prometedores, seguidos por una vaciedad decepcionante y la falta de un núcleo de pensamiento sólido. Ansiando encontrar respuestas a preguntas no formuladas, bogó por la totalidad de la librería popular de Sempera, que constaba de tomos a la rústica que valían una peseta cada uno y que incluían selecciones de los trabajos de Reclus, Huxley, Haeckel, Darwin, Bakunin, Kropotkin, Sorel, Fabbri, Leone, Malatesta, Taine, Buckle, Draper, Moleschott, Renán, Loria, Labriola, Büchner, Nietzsche, Shopenhahuer, Pío Baroja, Voltaire, Zola, los novelistas rusos y muchos otros.

En esos libros, pésimamente traducidos y seleccionados, trabó conocimiento por vez primera con la obra de Marx, en un pequeño volumen de una peseta que no tenía escrúpulos para dignificar su pobreza con el opulento título de *El Capital*.* Hojeó numerosos libros pero terminó pocos, porque su ágil, captadora y rica inteligencia, le permitía desarrollar la más leve sugerencia, en una elaborada estructura de ideas propias. A menudo perdía la paciencia ante el lento paso y débil imaginación del autor (que tal vez llevaba sus "sugerencias" a menos satisfactorias consecuencias que Diego).

Cada vez pintaba menos. Ni los libros, ni el vino, ni el sexo, ni los amigos lograban calmar su hambre secreta. Escapó a las clases, a los estudios y a todo trabajo sistemático, para vagabundear con otros pintores por España y Portugal, dibujando, visitando museos y templos, contemplando las obras maestras, estudiando la vida del pueblo.

Luego efectuó un largo recorrido por Francia, Bélgica, Holanda e Inglaterra, siempre a la busca de una solución al problema cuyos términos no había sido capaz de definir. En Londres hizo su primer contacto con la civilización industrial, observando con fascinada repugnancia el espectáculo de la pobreza en el corazón de lo que entonces era la fábrica abastecedora del mundo. Realizó bocetos y vagó por los muelles, por los barrios de estólida miseria en el East End y en los sectores industriales. Pasó noches y días contemplando a los pobres de Londres, en su trabajo y en su descanso, y cruzó el London Bridge por las noches, para ir a dormir en el dique del Támesis. Pero lo que más le impresionó fue el cuidado con el que la dueña de la pensión donde se alojaba separaba el alimento todavía *comestible* de los desperdicios, para darlo a la gente pobre, y la respetuosa y conformista miseria, así como la tremenda paciencia mostrada por los despojos humanos arrojados al montón de los desperdicios industriales, después de que habían dado sus mejores años a la labor productiva. Meditó confusamente en el desorden del organismo social, en lo inadecuado de las protestas, individuales y esporádicas, del anarquismo hispano y latinoamericano. Le intrigó la timorata respetabilidad de las poderosas uniones gremiales británicas. Por primera

* ¡Con mencionar que en esa "edición" se traducía *commodity* como *comodidad* y no como *mercancía*, que es lo correcto, está dicho todo!

vez se preguntó si Marx y no Bakunin podría ser un guía social
mejor, y decidió ponerse a estudiar *El Capital* de Marx. Pero no tuvo
el ánimo suficiente para leerlo. "Yo intuía —dirá más tarde— el poder
de la organización humana y sobre todo, el poder de la organización
en un sentido negativo".* De las pinturas que vio en Londres poco
recordaba: sólo a Hogarth y Blake con quienes se mostraba encan-
tado, y Turner, además, que le interesó pero no le satisfizo por
completo. Le asombró que, aparte de estos maestros, Inglaterra pare-
ciera desprovista de artistas o de sensibilidad plástica.

En Bruselas sintió el impacto de Brueghel; ¡si pudiera dar con el
secreto que permitía a Hogarth, Brueghel y Goya dibujar y pintar
como lo hacían, se daría por satisfecho!

En Brujas empezó a pintar de nuevo. Allí, él y sus amigos trope-
zaron con unas pintoras que habían conocido en España. Entre ellas
figuraba María Gutiérrez Blanchard, mejor conocida por María
Blanchard, con quien él había trabado una amistad íntima en Ma-
drid. Era una joven cargada de hombros, mitad española y mitad
francesa, de grandes y luminosos ojos negros, y talentosa a la vez que
amable, y penetrante. La delicadeza de María contrastaba en gran ma-
nera con el enorme pintor mexicano. Su pintura era personal, tierna,
femenina, si bien al mismo tiempo sólida, saturada de una calidad
reflexiva y hechicera que debe haber correspondido a su personali-
dad. No tuve oportunidad de conocerla y ya murió, pero le debo
muchos regocijados relatos acerca de Diego que ella narró a su primo,
el artista mexicano, español por nacimiento, Germán Cueto, quien
me los comunicó. María conoció a Diego en España y viajó con él y
con otros en algunas ocasiones, compartiendo más tarde con él un
estudio en París. Fue por medio de ella que, en Brujas, Diego conoció
a su amiga rusa Angelina. La historia de Diego y Angelina pertenece a
otro capítulo.

El clímax de las excursiones de Diego fue su estancia en París.
Siempre se había sentido atraído a esa ciudad por los atisbos de
pinturas en las páginas de las revistas de arte. Grande fue su excita-
ción cuando Luis de la Roche le mostró una carta. Escrita en mal
español por un joven norteamericano, Walter Pach, que había dejado
España para ir a residir a Francia, y en la cual participaba sus emocio-
nes ante las maravillas que se hacían en París. Rivera y Walter Pach
no llegaron a conocerse sino mucho después; cuando esto sucedió,
Diego recordó a Pach su carta que éste había olvidado por completo,
y le manifestó su gratitud por ella como si él hubiese sido la persona
a quien había sido dirigida.

De la estación del ferrocarril en París, Rivera y sus amigos se
fueron directamente al establecimiento de Clovis Sagot, en la calle
Lafitte. Allí se exhibían obras de Fauves y de otros extraños y más

* La organización, es menester recordar, se halla en el corazón no del marxismo, sino
del leninismo. Estas palabras fueron escritas cuando Rivera presumía de leninista. Pero sus
conversaciones conmigo nunca revelaron más que frases hechas, clisés, en relación a ambas
tendencias.

recientes pintores, que empezaban a autotitularse *cubistas*. En el escaparate estaba un gran arlequín de Picasso y naturalezas muertas de Derain y Braque. Ahora Diego estaba seguro de que debía quedarse en París. Al día siguiente acudió a la Galeria Vollard.

En el escaparate de esta galería se hallaba en exhibición una pintura de Cezanne; era un paisaje con un anciano fumando una pipa. Toda la mañana se quedó Diego en ese mismo sitio, caminando de un lado a otro, mirando, excitado como nunca lo había estado antes. Al medio día *monsieur* Vollard salió a comer y observó con suspicacia al joven admirador. Cuando regresó, Rivera todavía estaba allí. Un tanto preocupado, el propietario retiró la pintura y la sustituyó con otra, también Cezanne. Y así trancurrió la tarde, cambiando cuadros. El emocionado espectador se interesaba igualmente en todos. Tratábase de una revelación artística distinta por, completo a cualquiera experiencia que en ese sentido hubiese tenido antes. Al final de aquel largo y emocionante día, según me lo dijo Diego, "le sobrevino una elevada fiebre que un médico diagnosticó como originada por un fuerte sacudimiento nervioso".*

Diego había sido precedido en París por una cierta reputación: su maestro Chicharro había estado allí llevando algunos de los trabajos de Diego y había hecho el panegírico de su pupilo. Podemos tener un atisbo de la facilidad con que éste penetró en los círculos artísticos parisinos, por una carta que escribió a su familia, fechada el 24 de abril de 1909. Se sentía nostálgico, aunque no quería confesarlo, y recibió autorización de Dehesa para retornar a México y organizar una muestra en conexión con la próxima celebración del centenario de la independencia de México, programado para el otoño de 1910. Emprendería, pues, el viaje de regreso a casa, tan pronto como se le devolvieran unas pinturas que exhibía en el salón de Otoño y en la Galería de los Independientes. El salón le había admitido:

Un paisaje pintado al óleo (un tema de Brujas) denominado *La maison sur le pont*, de 1.85 m. por 1.25, no muy grande, desde luego, pero eso no quiere decir que no haya tenido que trabajar en él dos meses de los cuales un buen número de días los pasé en el lugar de reproducido y un número todavía mayor aquí en París, con los estudios hechos en Brujas. . .†

. . .el hecho de que lo hayan aceptado no tiene más importancia para mí, salvo lo que dicho salón representa. . . porque nadie mejor que yo sabe lo poco que sé de mi arte, de un *modo consciente*, y el largo camino que me resta por recorrer para alcanzar plena capacidad. (La antigua confianza en sí mismo había desaparecido en sus cartas: ¡no más afirmaciones de que lo único que necesitaba eran ocho meses de intenso trabajo.)

Pero como le dije a mamá, lo que me importa es el hecho (se refiere a la admisión en el salón) y la impresión que cause al gobierno y a las personas a

* Según la última versión de Diego, la fiebre de 40°C. se sostuvo por tres días, y en su delirio, una sucesión de Cezannes pasó ante sus ojos, incluyendo "unos Cezannes exquisitos que Cezanne jamás pintó". *(My Art, My Life*, op. cit. Pág. 66).
† Lámina 13. Fue vendido en 1910 al gobierno mexicano, por mil pesos.

quienes debo el subsidio que me permite estudiar. Porque tratándose de un pintor joven, sin conocidos, "nombre", dinero y otras posibilidades, no es fácil penetrar en esa exposición anhelada, considerada y discutida por todos... aceptada en virtud, después de todo, de su antigüedad, carácter oficial y *réclame*.

También exhibía su obra en los Independientes, en donde no se tropezaba con dificultades para ser "admitido". En aquel vasto y bizarro circo, lo que importaba era ser "notado". Allí encontró "mucho de medianía, más de estúpido (nulo es la palabra que él usó) y un poco que se destaca por su excelencia o excepcional fealdad". Esta oportunidad fue aprovechada por él para hacer un estudio comparativo de sus cosas, ya que "todas las tendencias se codean aquí en las seis mil telas exhibidas... En un mar tormentoso como éste, es bueno botar la propia barca y ver con claridad de qué lado se inclina. Entre dos mil autores de cuadros en desacuerdo activo, resulta difícil ser notado... como pueden ustedes imaginarse y, con mayor razón, tratándose de la primera vez...

"En dos de los comentarios críticos de la exhibición me citaron favorablemente. En uno, desfavorablemente. Hice mi presentación en una lata de sardinas, pero por lo menos sin discordancia."

A su misiva adjuntó los recortes periodísticos, con el siguiente comentario: "Aquí se acostumbra que por una línea o una mera palabra de publicidad favorable, haya que abrir el bolsillo o doblar el espinazo en dos. En cuanto a mí, las pocas palabras que me dedicaron no me costaron más de cinco céntimos, importe del ejemplar del periódico".

5. LA CAÍDA DE DON PORFIRIO

Entonces dio principio para mí una serie de días brumosos. La desaparición de las cualidades de mis dibujos infantiles, sólo trabajos tristes y *banales*. Devoraba un museo tras otro, un libro tras otro, y así hasta 1910, el año en que vi muchos cuadros de Cezanne, las primeras pinturas de ejecución moderna que me proporcionaron una verdadera satisfacción. Luego vinieron las pinturas de Picasso, el único por el que siento una especie de simpatía orgánica. En seguida los cuadros de Henri Rousseau, el único de los modernos cuyas pinturas conmovieron todas y cada una de las fibras de mi ser. Las heces que la mala pintura había dejado en el pobre estudiante americano que se encaraba a Europa con tanta timidez, fueron eliminadas.*

Así resumió Rivera los tres años y medio que pasó en Europa antes de establecerse en París. Cezanne, Picasso y Rousseau se convirtieron en sus mentores por los siguientes diez años; un ojo alerta puede todavía trazar su influencia en él. Pero antes de dedicarse a trabajar bajo esos nuevos maestros, realizó un viaje a México.

Ese año de 1910 fue crucial para el país. México se vestía de gala para celebrar treinta años de gobierno de Porfirio Díaz y el centésimo aniversario de la insurrección del padre Hidalgo. El anciano dictador, tan cargado de medallas y honores como de años, presidiría las ceremonias. Diego retornó a tomar parte y exhibir el fruto de sus cuatro años de estancia en el extranjero.

La exhibición fue un éxito así en lo social como en lo económico. Carmen Romero Rubio de Díaz, esposa del presidente, inau-

* *Das Werk Diego Rivera* (Berlín, Neuer Deutscher Verlag, 1928) Pág. 5.

guró la muestra y compró seis de las cuarenta pinturas que Diego presentó.* La Academia de Bellas Artes adquirió varias. Allí permanecieron por largos años *sólo para fastidiarme,* según palabras de Diego en los tiempos en que pintaba sus frescos. Los viejos conocedores siguen prefiriendo estos trabajos a los Riveras posteriores y sacuden la cabeza ante la degeneración "feísta" del pintor. " ¡Tanto que prometía! ".

Juzgando con criterio ordinario, el joven pintor, a los veinticuatro años, era un triunfador. Órdenes en abundancia para la ejecución de retratos, fácil venta de sus paisajes, el desempeño de una cátedra de bellas artes, un puesto secundario en la burocracia o en la diplomacia, ingresos seguros y ninguna obligación, salvo la de dar lustre a su país, pintando: todo esto estaba a su alcance. Sin embargo, en su corazón Diego sentíase harto de su obra al contemplar los cuadros juntos, en la exposición, que venían a ser como una mirada retrospectiva al camino recorrido. Había conocido París; intuido vagamente lo que Cezanne persiguió; emocionandose conmovido por sus atisbos a los experimentos de Picasso y los cubistas; exultado ante la obra de Rousseau. Su corazón no estaba en el éxito que ahora le sonreía; su corazón estaba en París, entre los nuevos pintores. Le satisfacían los cumplimientos y la venta rápida, pero una estricta honradez para consigo mismo le prevenía de calificar como buenos los cuadros que tanto trabajo le habían costado. Sus pasadas luchas estaban en cuarenta pinturas —ninguna mala y muchas buenas—, pero no obstante, en ellas leía su derrota. No eran lo que él había soñado. No eran más que medios para obtener recursos y volver a París y reanudar la batalla.

Don Porfirio tenía ochenta años; dos miembros de su gabinete eran aún más ancianos, y el más joven de cincuenta y cinco. Un autor de la época caracterizaba al Senado como un "asilo para decrépitos gotosos", al Congreso como una "horda de veteranos ayudados por un grupo de patriarcas". De veinte gobernadores estatales, dos pasaban de los ochenta años, seis de los setenta, diecisiete de los sesenta. Un periódico partidario del gobierno (no se permitía la existencia de otro tipo de prensa), comparaba a la burocracia con "las pirámides de Egipto sumadas a las de Teotihuacan".

¿Qué porvenir podía esperar a los jóvenes intelectuales en un gobierno momificado de esa manera? ¿O bien fuera de la esfera oficial, en la industria, si ésta se hallaba en manos extranjeras y era administrada por técnicos importados? La juventud estaba inquieta. Los políticos profesionales especulaban sobre el posible sucesor del anciano gobernante. El capital extranjero también hacía especulaciones sobre cuánto tiempo continuaría don Porfirio en la presidencia. ¿Se inclinaría su sucesor hacia el capital británico o hacia el! norteamericano? Díaz tenía disgustados a los intereses norteamericanos

* En su última "autobiografía" dictada, Diego afirma que tenía planeado asesinar a Porfirio Díaz el día de la inauguración, pero se vio frustrado por haber ido la esposa en lugar del presidente. (Luis Suárez, *Confesiones de Diego Rivera*, México, 1962, Pág. 111.

por haber concedido derechos de perforación, para el recientemente descubierto petróleo, a la firma Pearson and Son. Cuando ésta alcanzó una producción de un millón de barriles en el año de 1907, Pearson fue hecho par del imperio, con el título de vizconde Cowdray, despertando la envidia de los empresarios estadunidenses. El terreno se iba haciendo resbaladizo bajo los pies del viejo dictador.

Pero las verdaderas fuerzas del levantamiento fueron subterráneas: indios cuyas tierras comunales les habían sido quitadas por sutiles "leyes de reforma" para integrar inmensos latifundios; peones siempre endeudados, hambrientos de tierra y libertad; campesinos llevados en rebaño a las minas y fábricas controladas por capital extranjero, impedidos de declararse en huelga o de organizarse, cuyos espíritus se estremecían ante vocablos extraños como anarquismo, socialismo, sindicalismo, solidaridad, revolución. . .

La misma semana en que abrió Diego su exposición, Francisco I. Madero declaraba que Díaz había hecho trampa en las recientes elecciones presidenciales y, desde los Estados Unidos, lanzó un llamado a la revolución. El movimiento se inició con lentitud porque los políticos liberales eran ineptos y cobardes. Pero grupos de campesinos encabezados por Pascual Orozco, Pancho Villa, Emiliano Zapata, se rebelaron creyendo que el llamado era para apoderarse de la tierra y recobrar su antiguo patrimonio. El levantamiento tomó el aspecto de una oleada que arrasa todo lo que se le opone: en menos de cinco meses echó a Díaz del palacio presidencial e hizo de Madero el jefe de la nación.

Diego perdió todo interés en su exhibición cuando principió la revuelta. Emocionado observó el rápido curso de los acontecimientos desde cerca, en el estado de Morelos. Se olvidó de la pintura y hasta de trazar bocetos, pero todo lo que vio, escuchó e imaginó, quedó grabado en su memoria destinado a servir como cuaderno de notas para sus futuros frescos. Aunque nunca estuvo dispuesto a admitirlo o a percatarse él mismo de ello, la admiración que concibió por Zapata iba a constituir el núcleo de su filosofía revolucionaria para el resto de su vida.

La victoria llegó con demasiada facilidad; primero una incontenible avalancha, luego un precipitado moverse de los políticos profesionales, para terminar todo con una paz de compromiso que nada cambió. Todo en cinco meses. El pueblo que había proporcionado la fuerza impulsora no desarrolló su propio liderato y organización, ni tampoco un programa; antes de que pudiera madurar en la lucha —si es que hubiera podido— antes de que tuviera tiempo para probar y rechazar a los jefes inadecuados, antes de que la corteza del viejo orden fuese penetrada por el arado de la revolución, todo terminó. Quedó confinado el movimiento a los estrechos límites de un cambio de administración y a una reforma electoral democrática, reforma que no iba a resolver nada y que no podía llevarse a cabo sin una precedente transformación social y cultural.

"Al término de la primera revolución —dice John Reed que le

dijo un soldado— aquel grande hombre, el padre Madero, invitó a sus soldados a la capital. Nos dio ropa, alimentos, y corridas de toros. Entonces volvimos a nuestros hogares y nos hallamos con que de nuevo estaba la codicia en el poder."

Diego se sintió tan engañado como los esperanzados campesinos, cuando la revolución terminó antes de que siquiera hubiese empezado de veras. Al sentir morir su emoción, volvió a pensar en la pintura. Al término de 1911 se hallaba de regreso en París, ahora para quedarse en Europa por diez años.

D. R

6. EL PARÍS DEL PINTOR

Desde los más apartados rincones del globo llegaban hombres y mujeres a París, a pintar. Pintaban alrededor de cien mil cuadros al año, cantidad que no correspondía a las necesidades de la ciudad, ni siquiera, dadas las condiciones del mercado, al mundo entero. Se quedaban ahí por largos años, algunos por toda su vida, permaneciendo siempre ajenos a la cotidiana vida de trabajo de la capital. Rivera pasaría diez años allí, discutiendo, estudiando, pintando, peleando, banqueteando, pasando hambres, aprendiendo mucho, haciendo mucho y marchándose, al final, tan poco afrancesado como si nunca hubiera vivido allí.

—Me imagino que aprovecharás tu viaje a Rusia para renovar tus recuerdos de París— le dijo Walter Pach a Diego en 1927.

—Ése es el último lugar de la tierra a donde quisiera ir— fue su respuesta—. Odio esa ciudad y todo lo que representa.

Sin embargo, consideraba al cubismo como la experiencia de mayor importancia para la formación de su arte, y decir cubismo era decir París y su estancia en éste. Cuando Rivera piensa en la metrópoli francesa, la gratitud y el odio se mezclan como si la ciudad fuese una amante díscola que le hubiese tratado con ruindad al mismo tiempo que le enseñara el arte de amar.

Citar al acaso los nombres de sus compañeros en París, es dar alguna noción de la fraternidad cosmopolita del arte, que existe como un mundo aparte en el corazón de la capital de Francia: Picasso, Gris, Picabia, Zárraga. Ortiz de Zárate, la española a medias, María Blanchard, y una galaxia entera de latinoamericanos con quie-

65

nes Diego debatía temas de arte en su lengua nativa; Modigliani, Severini y la tribu entera de los futuristas; Gottlieb, Kisling, Marcoussis entre los polacos; Jacobsen, Fischer y otros daneses; una docena de ingleses y norteamericanos cuyos nombres nunca pudo entender bien; Foujita y Kavashima, del Japón, y una pléyade de pintores y escritores franceses, incluyendo a André Salmon, Guillaume Apollinaire, Max Jacob, Cendrars, Jean Cocteau y Elie Faure. Muchos iban a buscarlo a su estudio o a la Rotonde para escuchar sus opiniones sobre pintura y sus exageraciones; para debatirle, provocarlo, halagarlo y aprender del mexicano que sabía exponer e hilvanar teorías con tanta facilidad como pintaba. Grandes eran las batallas con los futuristas, quienes insistían en que la mecanización y veloz ritmo de la época podían ser trasladados al lienzo mediante múltiples imágenes simultáneas, y Diego, que insistía en que el movimiento en una pintura era uno de los aspectos de su composición, el movible equilibrio propio de todo diseño con vida.

Pero entre sus amigos predominaban, o por lo menos así lo recordaba, rusos, polacos, lituanos y judíos de la Europa oriental, del imperio del zar. Fue Angelina quien lo introdujo al círculo de sus amistades rusas. Un amorío subsecuente con Marievna Vorobiev, cuya educación y amistades eran rusas en su mayoría, ensanchó más aún el círculo de sus amigos procedentes del Este. Entre ellos se contaba Ilya Ehrenburg, a quien inspiró para que escribiera su novela fantástica intitulada *Julio Jurenito* (nacido como Diego en Guanajuato y discípulo del diablo); Sternberg, que más tarde, siendo oficial soviético, le invitó a Rusia; Lipschitz, Archipenko, Zadkine, Larionov, Gontcharova, Bakst, Diaghilev; Boris Savinkov, el revolucionario terrorista a quien Diego conoció como exiliado de la autocracia del zar y más tarde de la dictadura de Lenin, además de otros muchos rusos de menor renombre. Les visitaba acompañado de Angelina o se reunía con ellos en el café. Al principio se concretaba a escuchar, porque tras de un breve intercambio de cortesías en la lengua de París, al acalorarse la conversación, pasaban a hablar su propio idioma. En virtud, según Diego, de una extraordinaria perseverancia y frecuentación constante —nunca quiso abrir una gramática— logró absorber el laberintismo del habla eslava lo bastante como para exponer sus puntos de vista en relación a su tema favorito: la revolución que se avecinaba y su vinculación con el arte futuro. Cuando el idioma ruso no le era bastante, forzaba a sus oyentes a retornar al empleo del francés. Exponiendo, arguyendo, improvisando, poco a poco fue clarificando sus opiniones sobre dicho tema, que estaba destinado a ser de tanta importancia para su obra. Angelina, por su parte, espíritu más dado al orden, estudiaba gramática y literatura para dominar el español, en espera del día en que marcharía con su amante a la patria de éste.

Durante su estancia en París e independientemente de otros amoríos, Angelina fue el centro de su vida doméstica. Sólo otra mujer en aquella capital desempeñó un papel de importancia en su

vida, y ella fue Marievna Vorobiev-Stebelska. Era una pintora de moderado talento, educada en Tiflis y en la escuela de arte de Moscú, tras de lo cual había ido a París, como muchos otros, a pintar. Su padre era un polaco que había sido oficial ruso; su madre, a quien no conoció, era una actriz judía. "Mi temperamento —decía— era muy voluble. . . tan pronto me portaba con la timidez de una niñita, como pasaba a la mayor audacia y alboroto." Su vida con Diego fue tormentosa porque en el medio artístico las simpatías eran para Angelina, considerando a Marievna como la amante y a Angelina la esposa.

En 1919 Marievna dio a luz una hija, Marika, cuya paternidad nunca reconoció Diego legalmente, aunque proporcionó una ayuda económica intermitente, por mucho tiempo, en tanto que la solitaria mujer abandonó la pintura para trabajar en tareas más fructíferas a fin de dar a su hija un hogar decente, educación y adiestramiento como danzarina. Marievna ha escrito acerca de esos años duros sin amargura ni rencor, y hasta reconociendo estar endeudada con Diego como artista. ("Bajo la influencia de Rivera aprendí a ver la naturaleza y las cosas de una manera diferente; mi amor por el arte se hizo más profundo y completo.")

Marievna era seis años más joven que Diego, y Angelina seis años mayor. Fue esta última quien le atendía, compartía sus penalidades y le cuidaba; en todos los aspectos menos los sacramentales y legales, era su mujer. Angelina era un producto de la intelectualidad rusa de vanguardia. Nacida en San Petersburgo en el seno de una de esas familias de la clase media que fueron la fuente del liberalismo y radicalismo de Rusia, pronto se sintió atraída por el arte y sus padres le obligaron a seguir lo que era la costumbre en las "mujeres avanzadas" de su día: prepararse para una profesión. En el curso de su último año en la universidad empezó a estudiar pintura y dibujo por las noches. Ganó una beca para la Academia de Bellas Artes de San Petersburgo, donde, después de haber sido expulsada por participar en una huelga estudiantil y ser readmitida, completó el curso para titularse maestra en dibujo. A la muerte de sus padres que le dejaron una modesta renta, Angelina se encaminó a París persiguiendo su sueño de la adolescencia. Al presentarse Diego, esa muchacha rusa de pelo rubio y ojos azules, pasó a formar parte de la vida de éste en la gran metrópoli francesa. "Era una mujer bondadosa, sensitiva, y casi increíblemente decente —dice acerca de ella el pintor en *My Art, My Life*—, que para su desgracia se convirtió en mi mujer según el derecho consuetudinario."

Conocí a Angelina cuando hacía más de diez años que estaba separada de Diego. Aunque habló con amplitud acerca de éste, la vieja herida de la separación todavía lastimaba. Parece ser que en ambos fue un caso de amor a primera vista. La comprensión vino pronto y de una manera natural: sin campana, libro, votos, dote, convenio económico, o contrato matrimonial, instituciones éstas

muy desarrolladas entre los franceses. Sin romanticismos o promesas respecto a la duración o condiciones de su unión, vivieron juntos y juntos afrontaron la vida.

Angelina era una criatura dulce y agradable. Su buen carácter, suavidad e infinita paciencia —"su nombre, Angelina, la retrataba", me decía el pintor veinte años después— contrastaba en forma vívida con el enorme físico y el "salvajismo mexicano" de Diego. Le aventajaba por seis años y era más calmada que él; su actitud hacia Rivera tenía algo de maternal. Sobrellevaba las explosiones de cólera y las manifestaciones desordenadas de alegría con una paciencia angélica. "Siempre será un niño— me decía resumiendo el carácter de Diego—. No vivía más que para su pintura y aunque me amó unos años y luego a otras mujeres, fue a su pintura a la única que en verdad amó."

Ojos azules de un azul celeste claro. Un jersey o blusa azul, traje azul también, de líneas precisas y resueltas, cubrían un cuerpo esbelto y no del todo carente de femineidad. Gómez de la Serna afirmaba percibir una atmósfera azulada que la envolvía. Con sus movimientos vivaces como los de un pajarillo, y físico ligero; con la postura de su cabeza levemente inclinada a un lado cuando se perdía en la meditación; con su delicado perfil aquilino; con la delgada y aguda vocecilla monótona "a la cual los vapores del ácido con el que trabajaba en las placas de grabado, le daban un tono herido", Angelina recibió el nombre de "Pájaro Azul", que le puso Gómez de la Serna. Treinta años más tarde, cuando la conocí y aunque el tiempo había exigido su tributo, el sobrenombre todavía era apropiado.

Diego la cumplimentó, como siempre lo hizo con quien despertaba su interés, con sus pinceles. No bien la conoció, quiso reproducirla en la tela. Tengo ante mí un retrato de ella (lámina 19); por desgracia la fotografía es defectuosa y toda la solidez del cuerpo y la silla se pierden en la sombra, pero el rostro nos da alguna idea de cómo debió ser cuando se presentó por primera vez en el estudio del artista. El amor de éste por su modelo resaltaba en la ternura que prevalece en la pintura; la inclinación de la cabeza, las cejas arqueadas, la frente amplia en todos sentidos como expresando lo que el pintor percibía en ella de sensibilidad e inteligencia, los ojos que sugieren una actitud de admiración hacia la vida, la boca reflexiva, con una leve sonrisa.

Posteriormente el pintor realizó una pintura cubista registrando una fase de su vida en común: el nacimiento de Diego, el hijo. En el curso del año de 1917 pintó tres Angelinas: antes, durante y después del embarazo. La primera, al principio de año (lámina 17) sugiere la cabeza de ave en su cuello esbelto, los labios con un ligero mohín y las redondas líneas del cuerpo.

El segundo cuadro la presenta en un estado avanzado de preñez (lámina 18). El abultado vientre es el centro de la pintura, y se le enmarca y recalca. Para aliviar un tanto la severidad y establecer un

contraste, tenemos dos áreas de la tela floreada de su indumento. El dibujo afiligranado proporciona singular riqueza a la austera ejecución.

El tercero (lámina 20) "desinfla" a la modelo; los brazos son delgados; el cuello y los hombros angulosos, como las líneas de la silla; un fondo de sombras y geométrico; la línea hacia abajo del ojo estilizado, todo converge al centro del cuadro: "Diego hijo". El espíritu de la modelo ya no se proyecta hacia fuera de la tela, hacia el pintor (y al espectador), sino dentro, hacia el niño.

En su estancia en París Diego vivió siempre en Montparnasse, como parte de aquella bohemia que residía en París pero sin formar parte de ella. Las colonias de artistas constituyen un fenómeno moderno, no un signo de salud estética o social, sino de enfermedad y fragmentación. Cuando la vida y el arte se conjugaron más, los artistas tendieron a congregarse y se suscitaron centros de producción artística, mas no colonias de arte como las que vemos ahora.

Aunque Diego formaría parte de esa fraternidad durante un decenio, y participaría en sus extravagantes manifestaciones y experimentos, nunca la aceptó del todo, ni ella a él.

Reflexionaba en los días en que el artista formaba parte de la comunidad y el arte era un aspecto esencial de la vida. Al estudiar los trabajos del Renacimiento le entusiasmaba la imagen del artista embelleciendo su ciudad, con toda la comunidad contemplándolo, aplaudiéndolo y dando inspiración a su obra. A medida que remontaba por el pasado de la pintura europea, más hermosa le parecía, y más íntima la vinculación con la vida comunal. De una manera oscura intuyó lo que la relación del artista con la tribu debió ser en la vida mágico hierática del México precortesiano.

Porque el arte no fue un lujo para el hombre primitivo, se repetía, sino una necesidad vital, como el pan, el trabajo y el amor. El artista no era un ser ajeno, sino un artesano entre artesanos, un hombre entre hombres. Laboraba directamente para una sociedad de la cual formaba parte y que, estimando su labor como social, trabajaba a su vez para él. El artista comunal no empleaba un lenguaje privado y esotérico como el del *quartier* parisino, que él, junto con los demás, tenía a orgullo lanzar al rostro de los filisteos. En aquellos días el artista artesano empleaba el idioma común a todos los hombres y no un lenguaje degradado, seguía diciéndose Diego, al mismo tiempo que acordaba las obras maestras de los antiguos mexicanos. El diario contacto de la comunidad con las bellas y orgullosas estructuras públicas, así como el cotidiano empleo de objetos de uso común y sagrado, fabricados con singular devoción y cuidado, habían servido para alimentar la confortante llama de la apreciación comunal.

A medida que Diego iba visitando una por una las grandes catedrales medievales de Europa y rememoraba los antiguos templos mexicanos, empezó a comprender que la arquitectura, la más pública de las artes plásticas, en un tiempo había sido el eje central de todas

ellas. La escultura y la pintura, el labrado de la piedra y el estucado, el artesonado y la talla en madera, habían marchado en íntima camaradería unos con otros. La obra resultante fue auténticamente monumental, duradera y merecedora de perdurar. Su grandeza radicaba en ser la expresión de una humanidad común y un espíritu social que parecía haber cesado de existir.

No fue mera coincidencia que el mismo instante de historia que había presenciado la separación del individuo de lo social hubiese visto a la miniatura abandonar las páginas del manuscrito iluminado, la piedra tallada salir de su nicho para volverse estatua, la figura del opulento patrono desprenderse del cuadro de grupo para convertirse en el retrato individual, el artista separarse del artesano y la comunidad para volverse un paria, un bohemio que, albergado en los aledaños de la sociedad, se daba ínfulas de incomprendido mostrándose desafiante, arrogantemente incomprensible, suspicaz y, lo peor de todo, ignorado.

De acuerdo con la mayoría de sus camaradas, Diego estaba consciente del dilema del artista en la sociedad moderna. Compartía con ellos una nostalgia común por aquel pasado en el que el patrono había sido la misma comunidad orgullosa y estrechamente vinculada con el artista, o un clero y una nobleza que se enorgullecían de su buen gusto y de la importancia social de su papel. Junto con los demás habitantes de Montparnasse rumiaba el problema y participaba en los tontos y complicados gestos con los cuales querían demostrar su desafío a la burguesía. Pero el creciente interés que experimentaba en el anarquismo y socialismo, y en especial su comprensión cada vez más profunda del arte popular y de las antiguas obras de arte de su patria, proporcionaría a sus esfuerzos una orientación distinta a la de ellos, para salir de ese círculo vicioso.

En ningún momento de la historia estuvo el arte tan aislado de la vida, como cuando Diego arribó a Europa. Las artes populares y el sentimiento comunal por el arte habían perecido en los grandes centros de la industria moderna. La pobreza no podía patrocinar al artista; el gusto degradado no podía suministrar apoyo ni inspiración. El edificio público y la estatua callejera habían dejado de tener relación con el arte. La burguesía no tenía empleo para la pintura y la escultura; el plutócrata, si llegaba a cobrar chifladura por la estética, no confiaba en su propio gusto, sino que prefería invertir en belleza muerta, de valor seguro más bien que arriesgar el dinero en artistas vivos. Los métodos de acumulación de grandes fortunas eran tales, que sólo por accidente y rara excepción el patrono en potencia llegaba a ser una persona de sensibilidad estética.

La historia del arte en el siglo diecinueve —escribe Roger Fry— es la historia de una banda de heroicos ismaelitas sin un lugar seguro en el sistema social, sin nada que los sostuviera en una lucha desigual más que la vaga intuición de una nueva idea: la idea de liberar el arte de todas las contumelias y las tiranías. . . Es imposible que el artista trabaje para el plutócrata; es menester que trabaje para sí mismo porque es sólo mediante una actitud así que puede realizar la función

para la cual existe; es sólo trabajando para sí mismo que puede hacerlo para la humanidad.

Ése era el secreto de la alegría ficticia de la bohemia de Montparnasse a la que había ingresado Diego. Era una bohemia que bebía en extremo cuando tenía con qué pagar el licor; que vestía con extravagancia —con "audacia" según afirmaba— que realizaba monstruosas diabluras; que pasaba de un ismo al otro en inquietud perenne; que proyectaba elaborados medios para demostrar su desprecio hacia los "filisteos"; que pintaba desafiante para sí misma porque no sabía para quién hacerlo. Eran esos valientes pero al mismo tiempo lamentables recursos con los cuales el artista protegía la inviolabilidad de su espíritu. El mundo burgués no tenía lugar ni empleo para él, y entonces respondía inscribiendo el lema *"Epater le bourgeois"*, en la bandera de su desafío. Impotente para alterar el medio que le rodeaba, recurría a caminos y medios para vencerlo en el dominio de la fantasía.

No existía uniformidad en cuanto a ropas o conducta en el *Quartier,* excepto en el común acuerdo de no vestirse —o actuar— como la "burguesía". Foujita y Kavashima se ataviaban con ropajes "griegos" confeccionados con telas tejidas por ellos mismos; se fabricaban sus propias sandalias y llevaban el pelo en rizos sobre la frente, con cintas alrededor de la cabeza. Eran dos "atenienses" japoneses que seguían a Raymond Duncan en el cultivo de las gracias de lo que ellos consideraban una vida de artistas en ese mundo del arte, un poco tocado. Diego en una ocasión les pintó con sus vestidos extravagantes y con seguridad disfrutó en extremo al hacerlo.

Nina Hamnet, escultora inglesa que conoció a Diego en París, nos ha dejado escritas sus memorias de esa época. Las páginas de las mismas están plenas de alegres francachelas (no han de haber sido muy alegres que digamos porque siempre se hallaba presente la simbólica figura de Modigliani, embriagándose hasta la muerte). Nos habla de haberse desnudado para probar que sus senos eran firmes y su cuerpo grácil; de haber bailado desnuda ante una multitud que regocijada le aplaudía. Desde luego, la desnudez en el Quartier era algo muy distinto a la desnudez en la respetable Inglaterra de donde ella provenía. Tal vez exagerando para dar la nota, nos habla de amoríos sostenidos por ella con hombres cuyos nombres no se molestaba en preguntar, y a los cuales llevaba a su estudio porque le simpatizaban o porque carecían de un sitio en donde dormir. Nos relata los escándalos por los cuales era famoso Montparnasse: ingeniosas bromas, complicadas estratagemas intelectuales, atrevidas hazañas artísticas, *blagues,** frivolidades, solemnes fraudes, todo encaminado a ridiculizar la pomposidad, dar publicidad a la "causa", alarmar a los filisteos; recursos todos enriquecidos por el buen humor de aquella *camaraderie* internacional procedente de tantas y diversas

* Tal vez los increíbles cuentos de Diego no hayan sido sino una monstruosa hipertrofia a la vez que mexicanización de las *blagues* de París. Pero lo monstruoso y lo prodigioso no son tan mexicanos como dieguinos.

tierras, y aderezado con la salsa especial del ingenio galo. En ocasiones sus consecuencias eran serias. La mayor parte de las veces se tomaban tan a la ligera como el vestido, la bebida, el sexo y el dinero; tan a la ligera como todo, menos el arte y las ideas relacionadas con él. Porque éstas sí iban en serio: en ellas se albergaban la verdad, el honor, la belleza y la devoción, que eran la *raison d'etre* de la bohemia.

Eran notables las disputas entre los pintores respecto al arte. La maraña de credos y doctrinas conflictivas, intensificada por la diversidad de los temperamentos, conducía a épicos zipizapes en los cuales no se pedía ni se daba cuartel, ni se reconocían victorias ni derrotas, llegando la tregua sólo como un resultado del agotamiento de los combatientes. Una de esas disputas, vista por un no participante, es la descrita por Ramón Gómez de la Serna al escribir sobre Riverismo (en su libro sobre *ismos*):

En París todos le temían. Una vez le vi reñir con Modigliani, que estaba ebrio, riña durante la cual temblaba con retorcidos espasmos de risa.

Algunos cocheros escuchaban la discusión sin dejar de mover el azúcar en su café.

Modigliani buscaba irritar a Diego... La joven rubia de tipo prerrafaelita que acompañaba a Modigliani llevaba el pelo peinado en *tortillons* sobre las sienes, como dos grandes girasoles o cubreorejas, lo mejor para escuchar la discusión.

Picasso asumió la actitud del caballero que aguarda la llegada de un tren, con su boina sumida hasta los hombros, apoyado en su bastón como si fuese un pescador que pacientemente esperase que mordiera un pez...

El lector no necesita tomar esa riña más en serio que lo hicieron los participantes en ella; la realidad era que Modigliani y Rivera eran amigos íntimos. Durante la guerra habían vivido juntos; Diego, cuya pensión había quedado suspendida con el derrocamiento de Madero, pero que ganaba lo suficiente con su incansable trabajo, ayudaba al a menudo hambriento y siempre sediento italiano, como hizo con muchos otros artistas en apuros, siempre que Angelina y él no estuviesen en las mismas circunstancias.

A Modigliani le impresionaba mucho su enorme amigo mexicano (¿a quién no impresionaba en el barrio de los artistas?). Leopold Gottlieb pintó un retrato de él, grande, macizo, monumental, en los ojos una mirada tierna; hubo un Rivera así pero fueron pocos quienes conocieron esa faceta de su ser (LÁMINA 9). Adam Fischer el escultor danés, le representó en piedra, enigmático, somnoliento (LÁMINA 11). Una versión pictórica de una rusa, que no me ha sido posible localizar, es descrita por Gómez de la Serna del modo siguiente:

Se decían cosas fantásticas de él: que podía amamantar a un niño en sus pechos de Buda... que tenía todo el cuerpo cubierto de vello, lo cual debe haber sido cierto porque en la pared de su estudio estaba colgado un retrato de él pintado por una artista rusa, Marionne (probablemente Marievna Vorobiev), que acostumbraba ir a pintar al estudio de él vestida de hombre y calzada con botas de domador de tigres y una piel de león. En dicho retrato aparecía desnudo, con las piernas cruzadas y con una armadura de pelo hirsuto. ¡Qué severa obscenidad la de ese dibujo...!

El mejor de los retratos de Rivera se encuentra en tres intentos hechos por Modigliani, que luchó con el problema de contener en sus dibujos algo de la ferocidad, del fuego sensual, de la fantástica imaginación y poderosa ironía por las que Diego era famoso. Su Rivera es grande y pesado, feroz y desbordante, burlesco y ampuloso. ¡Cuán fuerte debió ser el impacto de la personalidad de Diego para que Modigliani alterara su habitual línea simple, lírica! Uno de esos dibujos, hecho a pluma, incluido en la colección de T. E. Hanley, de Bradford, Pennsylvania, incorpora el nombre de Rivera en el trazo, como parte integrante del diseño. Otro era propiedad de Elie Faure. Un tercero (LÁMINA 10) fue ofrecido en venta por Henri Pierre Roché, en 1929, por 150,000 francos, precio de ganga para un trabajo menor, de un hombre que la sociedad permitió muriera, diez años antes, de desnutrición y abandono. En vida vendió más de un dibujo por cinco o diez francos, precio de una comida, de un poco de hachís o cocaína, o de una o dos botellas de aguardiente. ¡No es de asombrar que los bohemios bebieran a pasto, asumieran gestos absurdos y desafiantes y actuaran un tanto tocados de la cabeza!

7. LOS ISMOS EN EL ARTE

Aun cuando Diego residía en París, todos los años regresaba a España. El año de 1911 lo encuentra en Barcelona, pintando con una técnica puntillista neoimpresionista; parte de 1913 y 1914 lo pasó luchando con el paisaje toledano, tratando de extraer el secreto del cubismo de las concavidades modeladas y los retorcidos perfiles de El Greco. Su primer paisaje cubista está relacionado con Toledo.

Sus visitas a París llevaban de preferencia el propósito de exhibir su obra y ver qué acogida tenía en aquel mar de pinturas que era el Salón de Otoño. De México había llevado dos grandes paisajes que exhibió en 1911, pero no atrajeron la atención. En 1912 mostró el Retrato de un Español (LÁMINA 15), que se destacó hasta el punto de ser reproducido por Fernand Roches en su revista anual en *L'Art décoratif*.

Ese mismo año el pintor Lampue, decano del Concejo Municipal de París, honró la muestra escribiendo al ministro Bérard en los siguientes términos:

Usted se preguntaría (en el caso de visitar la exposición): ¿Tengo yo el derecho de prestar un monumento público a una partida de malhechores que se conducen en el mundo del arte como los *apachés* en la vida ordinaria? Al salir de ella, *monsieur le ministre*, usted no podría menos que preguntarse si la naturaleza y la forma humana habrían recibido alguna vez tales ultrajes. . .

En el parlamento se hizo una interpelación sobre "el escándalo del *Salon d'Automne*"; la *Revue Hebdomadaire* demandó que el Estado procediera a cerrar sus escuelas y la academia en Roma, o

pusiera un hasta aquí a la "anarquía" del salón. La tormenta rugió fuerte; sin embargo, todavía perdura esa exhibición anual como uno de los ornamentos de que Francia se siente más orgullosa. La acerba campaña, de ningún modo sin precedente en la historia de la moderna crítica artística francesa, proporcionó a Diego una idea de la hospitalidad que él y sus colegas podían esperar de un París burgués y académico. Aunque la parte que le correspondía en la disputa era insignificante, afirmó en él la fidelidad a su propia visión y el desprecio al filisteísmo.

En la muestra de los Independientes, en 1913, Diego exhibió *La jeune fille aux artichauts* y *La jeune fille a l'éventail* (Joven con alcachofas y Joven con abanico). Ambas pinturas atrajeron una cierta atención. En 1920, cuando Gustave Coquiot escribio su historia de la Sociedad de Independientes, seleccionó a Diégo Rivera como uno de los más prometedores entre los cubistas, y a la *Joven con alcachofas* como uno de los pocos trabajos cubistas para ser reproducido. Debe tenerse en cuenta que M. Coquiot no sentía mucha simpatía que digamos hacia el cubismo. He aquí el comentario:

Rivera: Dos pinturas por M. Diego Rivera: *La Jeune Fille aux artichauts* y *La Jeune Fille a l'éventail.* . . Estas dos pinturas, en armonía gris, rosa y verde, poseen un bello sentido decorativo. Parecen dos frescos (observación ésta interesante tratándose de obras primerizas) y poseen toda la austeridad y atractivo de los frescos.

De mayor interés en su desarrollo personal que la *Joven con alcachofas,* es la *Adoración de los pastores* (LAMINA 21). Pocas telas le costaron tanto trabajo como ésa. Inició la lucha con el tema, en Toledo, desde 1912, luego la abandonó, llevó la tela a París para volver a España con ella, la enmendó varias veces para darle mayor solidez y dinamismo, completándola por fin en Toledo, una vez más, en la primavera de 1913. Había perdido su antigua facilidad debido a que estaba pasando por una lucha interior, sus pasos iban vacilantes por el nuevo sendero y él mismo no sabía a dónde lo conduciría.

Esa pintura (lo último que supe fue que estaba en poder de Guadalupe Marín y en mal estado de conservación) vale la pena analizarla. En primer término aparece un pastor con una hogaza de pan y una campesina llevando un canasto en la cabeza, ambos adorando a una imagen de la Virgen y el Niño. Sus figuras, ligeramente recortadas en patrones geométricos —sin romper, empero, el trazo—, representan un eslabón entre la figura femenina en *La samaritana* y las tres Angelinas mencionadas. El paisaje (una vez más Toledo) muestra el río y el puente que pintó El Greco, a la izquierda de la mujer, prolongándose hacia arriba en un huerto y granja, para terminar en las lejanas montañas. El puente, las líneas de la serranía, se repiten y ensanchan las líneas de la Virgen de forma piramidal; todo cortado en formas geométricas que casi se funden con las figuras; los planos que se alejan, que se achatan, se inclinan como girando en un eje invisible, inclinándose hacia el primer término. El artista se esforzó por modificar las formas naturales de acuerdo con el plan

concebido por su visión plástica, tratando de hallar su camino en la
solución de los problemas que preocupaban entonces a los cubistas
de París. La influencia de Cezanne es manifiesta en la construcción
angulosa, en los planos lisos que funden la distancia con el primer
término: la influencia de Delaunay se aprecia en los planos curvos; la
de El Greco, en la elección del paisaje y hasta en el tema religioso tan
desacostumbrado en Rivera. Sin embargo, no hay imitación de Ce-
zanne o Delaunay y menos de El Greco. Nos encontramos en presen-
cia de señales visibles —demasiado visibles— de la lucha de un artista
con su problema.

La *Joven con alcachofas* y la *Adoración de los pastores* señalan la
transición de Diego Rivera al cubismo. Le revelan no como un segui-
dor servil, sino como un guerrillero mexicano, solo y por su cuenta,
siempre incómodo al figurar en un ejército de línea. Muy bien podría
haber dicho: "Llegué al cubismo peleando". Y tres años después, sin
dejar de pelear, lo abandonó.

En la primavera de 1914 Rivera hizo acopio de todos sus trabajos
realizados en España y de unos más en su nuevo estilo, para llevar a
cabo su primera exposición, para él solo, en la Galerie B. Weill, 26
rue Victor-Massé. Constó de veinticinco cuadros recientes, inclu-
yendo la mayoría de los que hemos comentado. La crítica recibió el
evento con la mayor indiferencia. Aunque más decepcionante que su
silencio fue la locuacidad de la negociante propietaria de la galería y
su obvio desdén hacia los trabajos que estaba ofreciendo. El catálogo
asentaba mal el nombre del artista, poniendo Rivera, y agregándole la
inicial H, intermedia. Fue la misma comerciante quien escribió la
presentación, en la cual tuvo el mayor éxito en no decir nada acerca
del pintor o su obra. Consignaba tan sólo, con demasiada claridad,
que todo pintor tenía que aprender, que para muchos dueños de
galerías el ardoroso trabajo del pintor es una mercancía exaltada y
misteriosa. Damos a continuación el texto completo de la primera
introducción de Rivera al mundo de los parroquianos de galerías:

Presentamos a los *Amateurs des "Jeunes"*, al mexicano Diego H. Rivera, a
quien han tentado las exploraciones en el campo del cubismo.

No queremos correr el riesgo de hacer un panegírico de este joven artista;
dejémoslo desarrollarse, y día llegará en que algún crítico o bien intencionado
Barnum le descubra. Del peligro de quemar incienso demasiado pronto ante los
artistas, tenemos múltiples pruebas. Porque ha sucedido que alguien, haciendo
gala de algún talento, es empujado, estimulado, con lo cual logra una poca de
autoridad y ¡zas! a aburguesarse; se le despierta el deseo de ganar mucho dinero;
cual mecenas del gran mundo, cree descender del linaje de Luis el Grande; su
genio no tiene paralelo... de no ser el de la Bastilla; vuélvese entonces un
talon rouje a la manera de tal. Pero, vamos a ver, ¿y su trabajo? A medida
que pasa el tiempo se va volviendo un ratón, y a menudo, olvidando su linaje, se
dedica a frecuentar las antecámaras y entonces los tapices murales han dado con
un... innovador ¡hurra!...

Venid a ver al joven, al libre, al independiente, y encontraréis en sus traba-
jos, en medio de ilimitados desmaños, el primaveral encanto de la juventud; una
carencia de deseo de agradar ¡que os agradará!

Habiendo superado sus dudas, Diego se entregó por entero al

cubismo. Un torbellino de teorías estéticas le transportó. Las viejas normas —las de apenas ayer, las de un siglo antes, las de un milenio— fueron puestas en duda. El arte se convirtió en una búsqueda de la nueva verdad. El descubrimiento cotidiano fue elevado por los creadores de sistemas al rango de revelación de leyes eternas. . . para el día siguiente ser relegado al olvido, por otro.

Hay lugares y épocas en que los rasgos básicos de un estilo tradicional se han mantenido incólumes al paso de los siglos; en la época que nos ocupa, cada "estilo" apenas si duraba lo que tardaba en secarse la tinta del manifiesto en el que se le proclamaba eterno. En aquellos mareantes años con que se inició el segundo decenio del siglo veinte, había "cambio" en el aire mismo que se respiraba; la rápida danza de los ismos se mantenía a la par con la velocidad de la locomoción, la agitación de las ideas, la carrera entre los blindajes y los medios de perforarlos; el ritmo nervioso de un mundo que se precipitaba a toda prisa, enceguecido, hacia el precipicio de la guerra total.

Aun cuando el artista se mantuviera vigilante, los más firmes trazos claudicaban, las certezas tornábanse inciertas, los axiomas puestos en tela de duda. El universo mismo se disolvía en elementos transmutantes, en torbellinescos vacíos, en fórmulas matemáticas; el espacio perdía su vacío, la materia su solidez, el tiempo su uniformidad; la materia y el movimiento se confundían; el sólido y seguro mundo en tres dimensiones, el universo estable de Newton, la clara geometría de Euclides, el grandualismo de Darwin, todo estaba siendo minado en su base. ¿Cómo seguir asentando los pies, cuando la misma tierra se diluía en fórmulas?

El artista ismaelita, reclutado en la clase media y ligado indisolublemente a ella por su lucha contra los puntos de vista de la misma, sentía esa situación general con mayor intensidad que la persona ordinaria. El obrero ocupado de los salarios y horas de trabajo, atento más bien a buscar diversiones y comodidades, no prestaba atención a toda esa algarabía intelectual. El burgués sentíase incómodo de una manera vaga y hasta enfadado. El artista rebelde, pleno de excitación, con la fantasía encendida, veía su soledad reabastecida por un sentimiento de exultación ante los refuerzos que le llegaban en la desigual batalla.

Y se decía a sí mismo: el dogma que nos niega, perece. El viejo orden cambia, el mundo se vuelve al revés, sólo el arte permanecerá incólume. ¡A trabajar, pues, en la planeación de un nuevo y audaz mundo! En aquella indescriptible confusión, los artistas, así congregados, no se percataban de la existencia de corrientes conflictivas que amenazaban con barrer a la vez el mundo amado y el odiado: que el anarquismo individualista, el neomedievalismo, el triunfante constructivismo estético y la revolución social en las artes, podrían ser todos medios de reaccionar contra la burguesía y su mundo; pero diferían fundamentalmente en lo que habría que poner en su sitio al desplazarla.

Tampoco se detenían los artistas a ponderar que la revolución de la que hablaban los socialistas radicales era algo por completo diferente a una revolución en el terreno artístico. O que esos terribles simplificadores podrían ser más carentes de cultura, más arrogantes en su infalibilidad, menos humildes ante los misterios del arte y menos tolerantes en su discolería, que los odiados burgueses a quienes el artista y el socialista habían declarado sus respectivas guerras.

Por un breve instante todos los grupos atacantes se coligaron contra el enemigo común, sin estar advertidos de las implicaciones estéticas o sociales de su lucha. Todo lo que sabían es que eran rebeldes, más aún, revolucionarios en el arte, y ovacionaban cada ataque como habían hecho con cada "ismo" sucesivo, prorrumpiendo en estentóreos vivas.

Al lanzar una mirada retrospectiva a esos movimientos, es dable ver al cubismo, futurismo, suprematismo y todas las demás escuelas abstraccionistas y de experimentación formal en el arte moderno, como remolinos contrarios dentro de una corriente común. Juntos señalaron la culminación de un largo proceso de creciente divorcio del arte y la sociedad, resultado de haber forzado a aquél a replegarse en sí mismo. Si los pintores ya no podían pintar para la sociedad, entonces pintarían entre sí, y cada vez fuéronlo haciendo en mayor medida. Si su oficio había dejado de ser un medio para un fin público, lo harían un fin en sí mismo. Al pintar para un público especialista, sensible y profundamente interesado como era el constituido por ellos mismos, podían experimentar con el color como color puro, con la forma como forma pura, para regocijo de sus corazones.

El disfrute de muchas de esas pinturas modernas, pintadas por el artista para su propio mundo especial, presupone un refinamiento de la percepción estética casi tan raro, especializado y difícil de desarrollar, como la facultad creadora misma. Es cierto que los pintores no pueden vivir pintando para sus congéneres tan sólo, como los chinos de la fábula con moraleja económica, que se dedicaban a lavarse el uno al otro la ropa. Pero en tiempos como ésos el arte es el que crea su público y no lo contrario; en los yernos dejados por el desecamiento de los manantiales del aprecio social, brotó una nueva planta: el *esteta* o sea el especialista en sensibilidad estética. Fue, pues, para el esteta, o bien para el raro patrón que lo era o que por lo menos seguía el aviso de dicho especialista, así como para sus colegas pintores, que el "modernista" empezó a pintar.

En todas las épocas los grandes artistas han realizado trabajo experimental; mas fue en esa época en que por primera vez presentaron lo que no era más que experimento, como obra de arte acabada. O bien dejaron sus obras "inconclusas" para exhibir aspectos técnicos con los que anteriores generaciones de artistas habían luchado y dominado pero que habían tenido dificultad en integrar dentro de la estructura del cuadro concluido. Como ahora trabajaban para sus congéneres y el círculo de especialistas que habían adoptado su punto de vista, el artista pudo dar rienda suelta a su interés profesional precisamente en aquellos aspectos de su trabajo. De ahí que el

producto se subordinó al proceso. Mucho de lo que de otro modo resulta inexplicable en el cubismo y en el arte abstracto, y no objetivo en general, se aclara tan pronto como se considera hasta qué punto se trata de una investigación, de un experimento, o sea de una pintura para pintores. En esto yace la sutileza, su servicio al desarrollo del oficio del pintor, y de ahí también sus limitaciones y la inevitable brevedad en el florecimiento de cada "ismo".

Quienes califican el intenso entusiasmo y la excitación creadora inherente al movimiento, como mero deseo de llamar la atención o de rodearse de una atmósfera de misterio, o de vender basura pictórica sin ningún valor a los tontos, no ponen en ridículo al cubismo sino que ponen en evidencia su propia insensibilidad. Los incompetentes y los que asumen poses no dejaban de darse entre aquellos hombres, como sucede siempre en cualquier escuela de artistas, y no eran pocos los desaforados intentos por hacerse autopropaganda y darse pisto ante una sociedad que ignoraba y había declarado paria al artista. Pero si en su obra había pose, novedad y desafío, también había intuición artística, anhelo de experimentar, y la búsqueda de nuevas fuentes de belleza, aunque los cubistas siempre se mostraron parcos en el uso de esta palabra tan maltrecha.

Pero hasta la temática de la pintura cubista traicionó el creciente aislamiento del pintor. Los impresionistas buscaban "liberarse" de las presiones de la sociedad burguesa, proyectándose hacia el exterior en busca de temas: el movimiento del bulevar, la huidiza, evanescente impresión personal, la representación de escenas de diversión que sacaban al "modelo" de los lazos convencionales que lo esclavizaban a la sociedad burguesa. De ahí no había habido necesidad sino de dar un paso para llegar a la representación de desheredados, de rechazados, de ese mundo que existe al margen de la vida de la clase media. Limosneros, vagabundos, prostitutas, mujeres de servicio doméstico, modelos profesionales, bailarinas, cirqueros; todo este mundo ocupó las telas de los pintores de la transición del impresionismo tardío al posimpresionismo. El espíritu de estas pinturas descansa en la percepción, por parte del artista, de su propia afinidad con ese mundo paria.

Si se observan los saltimbanquis de Seurat, es factible notar que no sólo se encuentran separados de la sociedad, sino hasta entre sí mismos. Surgen de la bruma de puntos y líneas como torres sólidas, aisladas, cada uno rodeado de un espacio despoblado. Las formas que los rodean repiten su forma, pero no hay una mirada que corresponda a su mirada, no hay un oído que escuche sus voces ansiosas; nadie habla, nadie oye, nadie ve ni es visto. "Estamos en el margen más alejado de la sociedad —parece proclamar cada una de esas figuras— y aparte del hecho de que tenemos que colaborar en el trabajo, cada uno de nosotros está en la mayor soledad."

Daumir pintó a los oprimidos; su discípulo Toulouse-Lautrec a los rechazados, y su discípulo Picasso hizo arlequines, acróbatas, juglares y, junto con ellos, pordioseros y náufragos de la vida. ¿No son

también estas figuras otros ismaelitas? Y los arlequines, juglares, danzarinas, acróbatas, ¿no son ellos también artistas a su modo? ¿No producen belleza de forma y movimiento emanados de su persona? ¿No arriesgan todo, exponiendo la vida y su integridad física en aras de la belleza, para la diversión de un espectador que puede hallarse fascinado por lo que ve, pero indiferente al mundo interior del ejecutante? ¿No tiene que ver el acróbata con la sutil y peligrosa persecución del balance y el equilibrio, y no la más leve alteración en una parte del diseño que forma con su propio cuerpo requiere de otra alteración correspondiente en cada una de sus partes? De ahí la atracción experimentada por esos pintores "antiliterarios": por el espíritu "literario" implícito en dichos personajes.

El paso terminal en dirección a un mundo distinto al propio, llevó al artista del mundo exterior de la bohemia al mundo interno de su estudio. Las pinturas cubistas a menudo están relacionadas con diversos objetos existentes en los estudios, con el vino y el coñac, botellas, vasos, instrumentos musicales, periódicos, figurillas, moldes de escayola, tubos de pintura, paquetes de naipes, cigarrillos y pipas. Estos no son los bodegones de Courbet, los objetos de la sala de estar de Chardin, ni las frutas de la sala de recibo de Cezanne. Si llega a figurar un paisaje en dichas pinturas, casi siempre es la pequeña porción que puede ser vista a través de la ventana del estudio o en alguna pintura pendiente de la pared.

Más aún, los objetos representados parecen haber sido vistos no tanto por el ojo como por la mano; parece como si el artista hubiese estado en un real contacto físico con la cosa, pintándola fragmentariamente al moverse a su alrededor, y que ella se le revelara por el tacto, en porciones. O como si el ojo se hubiese acercado tanto al objeto que sólo pudiera distinguir una pequeña parte del mismo; un segmento que se aplana, que es un mero zigzag, o una sección curva o angular de superficie, perdiendo su solidez, coherencia y relación a un todo más grande. No deja de ser extraño que para esos adoradores de la solidez, del "volumen en el espacio", el mundo actual de los objetos no viniera a ser otra cosa que meros trozos quebrados de superficie, fragmentos al azar, atomizadas sensaciones tactiles y miopes primeros planos.

Pero entonces —y aquí es donde se suscita la mayor emoción— eso quiere decir que el artista tomó todos esos fragmentos casuales y, de las profundidades de su sentido de la forma y la estructura, elaboró con ellas algo nuevo, un nuevo diseño, un nuevo sólido, un nuevo objeto de su propia creación. Se había acercado a las cosas, las había desintegrado mediante un análisis descomponiéndolas en sus elementos, las había escudriñado desde todos los ángulos —desde arriba, desde abajo, desde fuera, desde dentro— tocando y viendo, analizando y abstrayendo, hasta que pudo penetrar en ellas y ellas dentro de él. Del interior del estudio, el último paso sólo pudo ser al interior de los objetos mismos y al interior de la propia conciencia

del artista. Y entonces, he ahí la última novedad en selección, distorsión y reacondicionamiento; lo último en apartamiento de lo convencional, lo burgués, lo filisteo, todo lo opresivo social. He ahí lo último en la soberanía de la mente creadora, el artista convertido en arquitecto, contructor, edificador, creador de su propio universo.

8. CÓMO TASAR UNA PINTURA

Seguir a un cubista en sus evoluciones es algo mareante. Pero esto es especialmente cierto en el caso de una persona como Diego, que había empezado tarde y era inclinado a probar todo, imitar a todos; que había alcanzado y sobrepasado al grupo cubista, a su vez en pleno y errático vuelo, estando determinado también a contribuir con su propia producción original.

Nadie sabe cuántas pinturas cubistas hizo Diego entre 1913 y 1917 y él menos que nadie. Yo logré conseguir unas treinta fotos en París, México y Estados Unidos, así como descripciones verbales de quizá una docena más, todo lo cual no es más que una fracción de lo producido por el celo y la infatigable energía del pintor.

"Monsieur Rivera —me manifestó en 1936 el tratante en arte cubista Léonce Rosenberg, de París—, hizo para mí alrededor de cinco importantes pinturas durante un mes, sin contar los bocetos, pasteles, acuarelas, etc. Siempre fue uno de mis pintores más prolíficos." Esto parece implicar la hechura de varios centenares de "trabajos importantes" en su periodo cubista. Fue una fortuna para Diego ser tan prolífico, porque su pensión terminó al principio de 1914 con la caída de Madero en México. Los envíos de dinero a Angelina, desde Rusia, también cesaron al empezar la guerra. Diego podía sostenerla —no sin pasar algunas hambres de cuando en cuando— y ayudar a los amigos a afrontar el alto costo de la vida y la escasez del París de la guerra. Las pinturas de Diego pronto atrajeron a los coleccionista exigentes y se vendían bien. En la actualidad se encuentran diseminadas por todo el mundo occidental.

El más antiguo trabajo cubista del cual he podido conseguir una reproducción (si se exceptúan pinturas de transición como la *Joven con alcachofas* y la *Adoración de los pastores*), es el *Hombre del cigarrillo,* fechado en 1913 (LÁMINA 25). El modelo fue Elie Indenbaum, escultor. Esta pintura tiene influencia de Picasso, el Picasso de *El Poeta*, de 1911. Rivera se ha movido a la manera cubista alrededor de su modelo; visto fragmentos primero desde un ángulo, luego del otro, dividiéndolos en formas geométricas que se funden con el fondo; luego aplanó todo, restructurándolo en un retrato físico y sicológico del sujeto. Es precisamente esto lo que hizo que muchas de las pinturas cubistas de Rivera parecieran heréticas a los teólogos más estrictos de dicha escuela. A diferencia de la obra de su maestro Picasso, parece haber ahí más de una tendencia ornamental y sustancial. Rivera restructuró la figura antes de haber completado la subdivisión de la misma; las porciones están distribuidas según un agradable patrón ornamental que asumió una nueva forma con meras reminiscencias conceptuales del "objeto" original. M. Elie Indenbaum es percibido como a través de las facetas de algún cristal de varias caras; da una impresión de gama, sin dejar de ser una persona humana y de parecerse. Los fanáticos alzaron las cejas ante el nuevo recluta. Del mismo periodo data su *Puente de Toledo,* primer paisaje cubista que pintó, uno más en sus sucesivos intentos de reproducir la escena que el mundo siempre verá a través de los ojos de El Greco. Pero el principal vínculo de Rivera, como se percibe en muchos paisajes de su etapa cubista, es con Delaunay.

De 1914 procede *El reloj despertador* (LÁMINA 23), *Dos mujeres en un balcón* (LÁMINA 22), *Grande de España,* y *Paisaje, Mallorca* (LÁMINA 24). El cuadro *Grande de España* ha sido descrito en el catálogo Quinn como "un expresivo trabajo cubista de convencional diseño renacentista, donde aparece una figura erguida, portando una cota de malla y armadura completa en las piernas, además de espada y pistola al cinto. El fondo es de carácter geométrico, en colores armónicos con suaves gradaciones de tono". Tiene 1.93 por 1.29 metros; aparte del tamaño, no presenta ningún interés en especial.

Las *Dos mujeres*, aun cuando sus rostros y partes de los cuerpos son vistos de perfil al mismo tiempo que de frente, no están divididas en porciones. Salta a la vista que la forma es algo plenamente identificada en la mente de Rivera con una fluente continuidad. De una manera involuntaria se piensa en las obras y dogmas de los precursores Metzinger y Gleizes.

El reloj despertador representa una reunión de varios motivos cubistas convencionales. Angelina dejó su huella en el uso de caracteres eslavos en lugar de latinos. La imitación que se percibe en este cuadro es evidente en el instrumento musical y los naipes; Diego tenía poca afición a la música, nunca llegó a tocar un instrumento y detestaba jugar a las cartas; dudo mucho que haya usado un reloj despertador; el abanico también era ajeno a él. La preocupación en cuanto a la textura, convencional dentro del cubismo de esa época, es

más ornamental: tiene contrastes más sutiles y es más brillante en el colorido que en otros pintores y ostenta en general una mayor monumentalidad, siendo un cierto sentido sutil, mexicana. Hace pensar a uno en los elegantes arreglos de objetos en los mercados de segunda mano, de México (tan diferentes al desordenado abandono que impera en el *Marché aux Puces* parisino). También trae a la mente el sarape mexicano, lo cual puede muy bien comprobar el lector echando un vistazo a las porciones de sarape en las láminas 16 y 27. Al sobrio claroscuro del cubismo, este hereje insistía en adicionar las intensas luz y sombra de los trópicos.

Es de presumir que *Mallorca* fue la última de las cuatro telas. Aun cuando no supiéramos que estuvo en ese lugar a fines de 1914, la firma lo denunciaría. *El hombre del cigarrillo* se encuentra firmado en su parte superior con escritura cursiva: "Diego Rivera 1913"; los otros tres cuadros están firmados en la base con descuidadas letras de molde, y más formal y mecánicamente en *Dos mujeres;* en cuanto al paisaje, como ocurrió en todo lo que hizo al año siguiente, su imaginación estuvo dominada por los rigores de la geometría y empleó un estarcido, "D. M. R."

El entusiasmo cubista hacia la geometría y el mecanismo no terminaba en las firmas. ¡Los adeptos desarrollaron una fórmula matemático-mecánica para medir el valor de las pinturas! La cofradía (en la cual estaban incluidos los tratantes en pinturas que eran lo bastante jóvenes o suficientemente valientes para formar en las filas de la nueva escuela) confeccionaron una clave según la cual a cada pintor se le asignaba un número que representaba su "valer factorial personal". Esta cifra constante, elemento personal en la ecuación, difería de artista a artista; el resto de la fórmula era tan uniforme como la tabla de multiplicar. Todo lo que se requería en una pintura dada era medirla cuadriculándola, y clasificarla como de tal o cual medida, y multiplicar este factor de medida por la unidad de valer personal, obteniéndose así de una manera automática, el precio de venta respectivo. Léonce Rosenberg, a quien debo esta información, determinaba de ese modo el precio de compra y el de venta, págandole al pintor determinada cantidad de dinero por equis metros cuadrados de tela pintada. ¿Será posible ir más allá en la estimación cuantitativa de los más sutiles productos del espíritu humano? Por otra parte, dicho sistema tenía la ventaja de su precisión, eliminando el desagradable regateo. ¡Si se pudiera encontrar una fórmula apropiada para establecer el exponente correspondiente al valer personal, entonces cabría recomendar este sistema a los pintores no cubistas!

M. Rosenberg recuerda que los cuadros de Rivera se tasaban generalmente como tamaño "60", por lo cual recibía, a cambio de ellos entre 250 y 280 francos. Cita de un modo especial dos de los retratos cubistas de Angelina y otro más de una mujer, más abstracto y de mayor consistencia cubista, los cuales fueron clasificados por él como "tamaño 60" (siendo las dimensiones del último de los mismos 127 por 97 centímetros) y tasados en 250 francos cada uno, que pagó al artista. El precio de venta de los mismos, en 1937, lo señala

en 2,000 francos por cuadro. Esta cantidad, considerada en dólares, no es tan apreciable como podría pensarse, porque el franco estaba depreciado a algo menos que un tercio de su antiguo valor. No fue sino a raíz del fallecimiento de Rivera que el precio de sus pinturas se elevó. "Rivera mostrábase entusiasmado con la teoría del valor matemático para tasar las pinturas —me aseguró M. Rosenberg— y el sistema sigue prevaleciendo entre los cubistas de ortodoxia estricta y después de todo no es mala la idea."

¡Curiosa aplicación de las teorías matemáticas a la vida y el arte, que abarcaba desde el trazo de las líneas curvas de un cuerpo femenino, pasando por una firma en estarcido, hasta la fijación del precio de una pintura! Sin embargo, todo esto no eran más que exterioridades del apasionado entusiasmo producido por la afluencia de obras cubistas.

Diego pasó en España la segunda mitad de 1914 y una buena parte de 1915. Pintó tres interesantes retratos cubistas: de Jesús Acevedo, Martín Luis Guzmán y Ramón Gómez de la Serna (láminas 26, 27 y 28). Acevedo era uno de los amigos de la infancia de Diego, había estudiado con él en la Academia de Bellas Artes y era arquitecto en Madrid. Le representó rodeado de herramientas, materiales y planos, todo alusivo a su profesión. Martín Luis Guzmán es amigo de la madurez de Diego, el más grande novelista de México, autor de *El águila y la serpiente* y *La sombra del caudillo*. Residió largos años en España. Este retrato es mucho mejor que el del arquitecto y me parece que el hispanismo del novelista se simboliza juguetonamente en la gorra, y su mexicanismo por el fragmento de sarape. Rivera había dejado de ser un imitador, y no era ya víctima de los dogmas de la escuela cubista; había hallado su propio equivalente del espontáneo ingenio intelectual que caracteriza la mayor parte de la obra cubista de su maestro reconocido, Picasso, y del que tan a menudo carecían los hombres que elaboraban sistemas escolásticos de las cambiantes fantasías de este pintor.

No menos atractivo es el retrato de Ramón Gómez de la Serna trabajando en su estudio, rodeado de los curiosos objetos que le agradaba coleccionar, con una vista de Madrid en la parte superior derecha, que se ve a través de su ventana. Trátase de un retrato sicológico de ese magnífico autor modernista, con toda la calidad y estilo de sus obras ingeniosamente sugeridas. Por desgracia, la pintura, tal como se ve en la LÁMINA 28, pierde mucho, porque ésta la obtuve de una lámina muy mal impresa que Gómez de la Serna empleó para la portada de su libro *Ismos*. Don Ramón está retratado escribiendo, con la pluma en una mano, la pipa en la otra y un revólver sobre el pupitre. Los objetos circundantes confieren al cuadro un toque surrealista.

El "sujeto" de la pintura ha escrito una descripción de la misma, que vale la pena reproducir por la luz que arroja sobre los métodos del trabajo de Diego y sobre ciertos aspectos del cubismo: por lo menos como era practicado por Rivera.

Cada vez que me pongo a contemplarlo me parece que me parezco más a él y menos a una mascarilla que sacaron de mi rostro, al que sepultaron en escayola como si se tratara de un muerto, durante un cuarto de hora...

Allí se encuentra mi entera anatomía. Allí estoy después de la autopsia que se puede padecer antes de morir o suicidarse, una autopsia maravillosa y reveladora... es un auténtico retrato, aunque tal vez no sirviera para competir en algún concurso de belleza...

Cuando el gran mexicano pintó mis ojos, no miró estos ojos castaños cuyo aspecto normal es para los "retratistas"... Él comprendió los ojos que necesitaba para el retrato, ojos que se complementaban y clarificaban el uno al otro. En el ojo redondo se sintetiza el instante de la impresión luminosa, y en el largo ojo cerrado, el momento de la percepción...

Yo —¿y cómo podría ser de otra manera? — he quedado complacido en grado sumo con este retrato, el cual posee la característica de ser un perfil y una vista de frente al mismo tiempo... esta palpable, amplia, completa consideración de mi humanidad girando sobre su eje... y tengo el placer de explicarlo empleando señalador, como si estuviese enseñando geografía, porque todos somos unos verdaderos mapas...

Al hacerme este retrato, Diego María Rivera no me sometió al tormento de la inmovilidad o a sumirme en una contemplación mística del vacío por más de una quincena de días, como sucede con otros pintores... Yo escribía una novela mientras él pintaba el retrato, y fumaba, y me inclinaba hacia adelante y hacia atrás, o me marchaba a dar un paseo; que de todos modos el gran pintor seguía pintando mi parecido, el cual lo era tanto que, cuando retornaba del paseo, el retrato se parecía más a mí que poco antes de marcharme...

Cuando Diego lo terminó fue colocado en un escaparate ubicado en el centro de la ciudad, y fue tanta la gente que se congregó a verlo, tan amenazadora su actitud para la integridad del vidrio, tan entorpecedora del tránsito callejero, que el gobernador advirtió al propietario del establecimiento que debería retirar el cuadro...

Sólo resta agregar que Diego mantuvo hasta el fin de sus días los mismos hábitos de trabajo, permitiendo a sus modelos la misma libertad de movimientos y de vida, discutiendo con ellos, dejando que continuaran con su trabajo, viendo a través, alrededor y al interior de ellos, cuando apenas parecía que los contemplara.

9. PARÍS EN TIEMPO DE GUERRA

El verano de 1914 es recordado como de excepcional belleza. La primavera llegó un poco antes de lo acostumbrado, plena de sol, haciendo soñar a la gente en un viaje al campo, o por mar a tierras lejanas. La naturaleza aparecía luminosa y amable, sin que hubiera ni el más mínimo indicio de la tragedia que se cernía.

Diego, siempre sensible a las corrientes de los rumores políticos, y pronto a hilvanarlos en cuadros plausibles, decía a todos los que querían escucharlo que la guerra se acercaba. ¡Pero hacía tanto tiempo que lo venía diciendo. . .! Sus amigos le incitaban a proporcionar más "detalles secretos", llamándole el "vaquero mexicano", con lo que querían decir que la guerra sería para países en la barbarie, como el suyo, pero no para la Europa civilizada del siglo veinte. Que Diego creyera o no sus vaticinios, a principios de ese verano emprendió una excursión de paseo y artística, a España y las islas Baleares, acompañado de Angelina, María Blanchard y otros pintores. El estallido de la guerra le sorprendió pintando en Mallorca.

Los tiempos parecían poco propicios para muestras de arte en París y entonces Diego y María Blanchard procedieron a dar un bautizo cubista al tradicionalista Madrid, montando una muestra de dos personas. No puede decirse que esos dos modernistas tomaran al conservador Madrid por asalto. Personajes como Gómez de la Serna, que escribió la introducción en el catálogo, saltaron a la palestra para defenderlos; Marie Laurencin, que se hallaba también en España por ese entonces, compró una de las pinturas de Diego; uno de los retratos colocado en un escaparate bloqueó el tránsito en una calle de

Madrid; no obstante, en términos generales, puede decirse que se les recibió con el silencio o con risas burlonas.

La risa se extendió de las pinturas al contraste de las personas: el enorme, voluminoso Diego, y la diminuta, frágil, cargada de hombros, María, al salir ambos del salón donde se llevaba a cabo la muestra. A la siguiente vez que hizo su aparición María, un grupo de gente le siguió, mofándose, por las calles. Ella se sintió lastimada: "España es el único país —dijo— donde una persona como yo es seguida por las calles." Y abandonó la tierra de su padre —su madre era francesa— para jamás volver a ella.

María fue amiga de Diego y Angelina desde antes de que los presentara al uno con el otro, en Brujas. A partir de esta ciudad, los tres viajaron juntos. Con ellos estaban Enrique Friedman, mexicano, Benjamín Coria, amigo de Modigliani; el doctor Freymann, más tarde publicista de libros científicos en Bélgica, y otros más. En Bruselas, donde el grupo compartía un estudio y albergue, una ocasión se produjo un incendio a la medianoche. Diego, estimando más sus pinturas que sus pantalones, salió a todo correr sin esa prenda de vestido, aunque con abundancia de telas bajo los brazos, y ya en la calle, para regocijo de la multitud que se había congregado, acusó a Friedman de haber iniciado el fuego. "¡Yo te vi, yo te vi con mis propios ojos!" —insistía acusador. No obstante, al restaurarse la calma, prosiguieron el viaje juntos.

En Londres Friedman presumía de ser el único que hablaba inglés, y el resultado de sus conocimientos fue que todo el grupo pasó su primera noche en una casa de indecente reputación. De ahí en adelante se la pasaron sin el inglés de Friedman.

Más tarde, Angelina, María y Diego compartieron un estudio en París. Diego a menudo se levantaba a las cuatro de una mañana frígida y en la penumbra y el frío empezaba a pintar, y seguía haciéndolo durante toda la mañana, sin descanso, borrando con frecuencia por la tarde lo hecho, para llegar a la noche todavía luchando con la tela.

Cuando Angelina efectuaba algún viaje, surgía la guerra en el estudio. Ni María ni Diego se prestaban a cocinar, asear, lavar un plato, retirar los desperdicios y trastos sucios después de las comidas. María en una ocasión platicó a su prima de un bisté que permaneció en un plato veinte días, hasta que se presentó el conserje a tirarlo a raíz de que los vecinos percibieron el mal olor que les llegaba de lejos. Sin embargo, Diego sabía cocinar y lo mismo María. En ocasiones rivalizaban entre sí. María recordaba las fabulosas juergas compartidas por Diego, María, Angelina, Gillaume Apollinaire, Modigliani y otros.

Diego en ocasiones actuaba de un modo "sumamente extraño" y, al interrogársele sobre el particular, afirmaba estar "luchando con los espíritus". A veces sentía que el estudio era demasiado pequeño para contenerlo, que llenaba la habitación comprimiendo su cuerpo en las paredes, ángulos y rincones, hasta que corría a abrir la ventana y entonces se sentía crecer al tamaño de París. Podría pensarse en un

fenómeno parecido al de Marc Chagall. Las memorias de Ilya Ehrenburg y de Marievna Vorobiev, publicadas en 1962, relatan estos "accesos" que en una ocasión hicieron huir horrorizado a Ehrenburg.

Las disputas cubistas inundaban el París de 1914. La algarabía iba creciendo cada vez más hasta que fue silenciada por el rugido del cañón. De inmediato *monsieur Bourgeois* reconoció que *monsieur Artiste* podría ser útil, después de todo, porque podría dibujar carteles de reclutamiento; utilizar su poder para acentuar, deformar y concentrar la realidad, para hacer más vívidos los horrores de la guerra (como efectivamente los cometía el enemigo) e incluso más tremendos; utilizar el pincel y la pintura, así como la óptica, para hacer que las formas sólidas como las de los camiones y la artillería se fundieran al medio circundante; disfrazar la crudeza e irrevocabilidad de la antinatural muerte recibida a manos del hombre, adornándola con hojas de laurel y, por lo menos, hallar un mínimo común denominador entre los varones de físico capaz y de edad apropiada, y trocar el pincel por el rifle, viniendo a ser así, por fin, un miembro "util" de la sociedad. El arte, en una forma o en otra, se alistó o fue llamado a filas durante toda la guerra y reintegrado a una sociedad en desintegración.

Cuando Diego retornó a Francia en 1915, trató de alistarse en el ejército francés. No estaba solo en el intento, pues muchos de los artistas extranjeros residentes en París se dieron de alta en 1914, algunos porque habían llegado a considerar a Francia como su segunda patria, y otros porque creyeron la versión francesa de los orígenes de la guerra; otros más porque amaban —o creían amar— la "Belleza de la guerra" o porque fueron cogidos en la excitación colectiva y además no quedaba otra manera de vivir. Hasta dónde hayan influido estos motivos a Diego o hasta dónde —como afirmaba más tarde— fue el deseo de facilitar su regreso de España a París, no es dable calcularlo. El caso es que ya fuese por su corpachón, ya por sus pies planos, por cualquier otra incapacidad física, o bien por sus antecedentes de contacto con los anarquistas, fue rechazado por el ejército pero vuelto a admitir en Francia. Encontró Montparnasse desierto, los establecimientos de arte en colapso, la ciudad nocturna obscurecida en previsión de incursiones aéreas, los cafés sujetos a racionamiento, las hileras de gente, que empezaban a aparecer, para la compra de esto o aquello; en una palabra, París sentía en propia carne el pinchazo de las escaseces de tiempo de guerra y la elevación de los precios.

Diego Rivera estaba en la inopia, pues la pensión le había sido suspendida desde hacía tiempo. La renta de Angelina ya no se recibía. Ella cocinaba en casa —es decir, en un aposento que servía a la vez de estudio, cocina y alcoba— y hacía lo más que podía para satisfacer las extravagancias de la hipocondriaca dieta de Diego. A veces unos cuantos trozos de huesos y legumbres servían para preparar un puchero que duraba varios días; otras, habiendo vendido Diego algunos cuadros, lograban conseguir pan, vino, carne de verdad y queso y, si estaban de humor para ello, hasta tener hambrientos y

felices invitados. Ahora que la Rotonde cerraba a las diez y media o
más tempranо, los artistas y escritores que no vestían uniforme se
visitaban los unos a los otros. El afortunado que había logrado ven-
der una pintura o recibido dinero de casa, se convertía en anfitrión y
los invitados contribuían llevando algo: una botella de vino, un queso
o una hogaza de pan. La mayoría eran extranjeros o mujeres: Pi-
casso, Juan Gris, María Blanchard, Ortiz de Zárate, Angel Zárraga,
Severini, Modigliani, Survage, Férat, Hayden, el escultor Lipschitz,
Angelina y los amigos rusos de ésta, que fueron en aumento a medida
que avanzaba la guerra.

El pequeño grupo de artistas se sintió más ligado que nunca,
como sucede a quien se siente sitiado por un mundo hostil que no
tiene empleo para él y sus conocimientos. La guerra ahogó todas las
fuerzas que no tenían utilidad directa para ella. La actividad artística
fue la que más sufrió por ello. Durante la primera parte de la guerra
la pintura cubista fue calificada de *boche*: después de la revolución
rusa, los diarios conservadores denunciaron a los modernistas como
bolcheviques. (Más tarde los bolcheviques tacharían a aquéllos de bur-
gueses.) Con grandes dificultades el poeta André Salmon, ayudado
por M. Barbazangeo, tuvo éxito en conseguir la Galerie de l'Avenue
d'Antin, en 1916, para la única exhibición colectiva de pintura mo-
derna que se había llevado al cabo desde el principio de la guerra. Los
artistas pintaban, aún mas que antes, unos para otros, y para el
solitario y contraído mundo en que vivían. Su obra se hizo todavía
más esotérica, sus teorías y discusiones más aún. Pero el hecho brutal
de la guerra se clavaba, a querer o no, más hondo en su conciencia y
conversación. Diego, a quien se había querido ridiculizar llamándole
el vaquero mexicano, por predecir la guerra, era blanco de las guasas
por hablar de rumores de motines en las fuerzas francesas, y la proxi-
midad de una revolución internacional. Pasaba más tiempo que antes
con españoles, mexicanos, escandinavos, italianos, rusos, polacos, y
otros pertenecientes al imperio zarista. No todos eran artistas o escri-
tores. Cada vez figuraban más refugiados políticos entre ellos, y su
charla se fue volviendo más emocionante para Diego. El conocimien-
to de la lengua rusa iba haciéndose más fluido para él a medida que
les escuchaba y discutía con ellos; cuando le faltaba vocabulario
pasaba a hablar, con volubilidad, en francés. Arte y revolución, y arte
y masas, eran sus temas predilectos. Las ideas formuladas en esas
controversias estaban destinadas a tener un sorprendente efecto en su
futuro; mientras tanto, siguió pintando como si no existiera un nuevo
fermento obrando en su espíritu.

Durante 1915 y gran parte de 1916 llevó los experimentos con los
recursos técnicos de su oficio aún más adelante, pintando con cera en
lugar de óleo, empleando corcho comprimido en lugar de tela, estuco
en algunas de sus telas para crear una superficie áspera y un contraste
de texturas. Hizo naturalezas muertas con botellas y frutas, toda en
curvas y círculos de color, con una mesa angular como contrapeso.
Las figuras humanas se fueron deshumanizando cada vez más y tor-

nándose geométricas, hasta desaparecer todos sus rasgos, como en *El pintor en reposo*, 1916 (lámina 34); en este cuadro la cabeza sugiere un bloque de madera de forma angular, delimitada por líneas rectas y precisas como si se tratara de una pirámide invertida y dislocada. De súbito, en 1915, produjo una exótica pintura cubista en la cual sus partes componentes eran elementos de la revolución agraria —que se estaba verificando en su patria— con los colores cálidos y brillantes de México y el fondo montañoso de ese país. La llamó *Paisaje zapatista*. Esta tela vino a ser, más de lo que él pensara, un punto crucial en su vida y pensamiento como hombre y pintor (lámina 16).

En los tiempos normales se dan muchísimas formas de usos y hábitos, de convenciones y subterfugios, que encajonan la vida y evitan que el hombre se encare con ella y vea, cuando menos desde la distancia, sus más terribles aspectos. Ese encajonamiento engañoso fue depedazado por la guerra. Aquellos a quienes su presencia abrumadora no dejó estupefactos, sintieron una aceleración, una intensificación del intelecto, las pasiones y la sed de vivir. Los motines en el frente y las orgías en la retaguardia no fueron más que dos expresiones distintas del mismo instintivo amor humano a la vida, que buscaba reafirmarse en el reino mismo de la muerte. Los hombres empezaban a vivir con rapidez, como si quisieran comprimir toda una vida en sólo una hora. En Diego esta actitud asumió la forma de un deseo febril de pintar, que le llevó a perjudicar su salud trabajando noche y día, y le condujo a una creciente preocupación ante la idea de que, por medio de su arte, le sería dable humanizar un tanto a ese mundo inhumano. De una manera oscura también motivaba ese fuerte impulso la decisión de Angelina de tener un hijo. Su embarazo provocó terribles escenas porque Diego temía que el niño interfiriera su pintura. Enloquecía en sus accesos de cólera. "¡Si ese niño me molesta lo arrojaré por la ventana!", vociferaba, del mismo modo que cuando amenazó suicidarse cuando creía que su madre iba a ir a vivir con él. El año de 1917 fue significativo en la vida de Diego. Fue en los días que se emitió una nueva Constitución en México, la más avanzada, por lo menos en el papel, que el mundo hubiera hasta entonces conocido. En ese mismo año ocurrieron dos revoluciones sucesivas en Rusia. La conjunción de las revoluciones rusa y mexicana, o la sobreposición de un interés en la revolución rusa, por encima de la creciente absorción de su espíritu por la que tenía siete años de estarse verificando en su patria, estaba destinada a transformar el espíritu y el arte de Diego. Fue ése también el año en que tuvieron lugar los primeros motines serios en el ejército francés, del cual estaba más cerca. Y fue, asímismo, cuando nació el pequeño Diego, una promesa para el futuro en medio de las incertidumbres del presente.

A José Frías, brillante, amable y alcohólico poeta mexicano, ya fallecido, debo una descripción de la vida de Diego en París, en la época en que ocurrió el nacimiento del niño. Frías fue amigo de toda la vida de Diego y en sus últimos años alegre y divertido camarada de su mujer, Frida. Fue un poeta pulido, más brillante como festivo

compañero e interlocutor, que como poeta. Al término de su vida bebía incesantemente, llevando consigo, siempre que tenía con que comprarla, u obtenida con halagos de algún amigo, una botella de tequila o coñac. Esto no entorpecía sino más bien aceleraba el flujo de su ingenio. "Bebo para ahogar mis penas —nos manifestó a Frida y a mí un día de 1936, vaso en mano— ¡pero las condenadas ya aprendieron a nadar!" Una tarde salió de la casa de Rivera no más borracho ni menos bondadoso y amable que lo acostumbrado en él; pero un estúpido policía le fracturó el cráneo en respuesta a alguna aguda observación de ebrio, y un no menos imbécil cirujano, en el hospital, procedió a operarlo sin tomar en cuenta lo fatal de combinar una saturación alcohólica con el cloroformo de la anestesia, y con ello puso término a su vida. Diego se afligió mucho al saberlo y Frida lloró amargamente.

Diego vivía en la sección Montparnasse en la *rue du* Départ (me contó Frías). Cuando le visité por primera vez, hacia el fin de 1917, acababa de mudarse allí en virtud del nacimiento de su hijo. Tenía un estudio separado de la recámara por un patiecillo. Hacía un frío endemoniado, nevaba y no había calefacción. Hallé a Diego pintando a un obrero francés, un tal M. Cornu. Me recibió amistoso, charlamos sobre arte, París, la guerra; pero sin que él en ningún momento dejara de trabajar. Yo era joven e impresionable y se me figuró el frío apartamento, la nieve y la pintura, como un cuadro pleno de romanticismo. "¡Como en *La Boheme*!" —me dije. Al tratar de comunicarle a Diego mis sentimientos, no le causaron ninguna impresión. Para él, pintar era un negocio serio. Se acababa de distanciar de Picasso, con quien se disgustó después de ser su amigo íntimo así como con la mayor parte de los cubistas, y estaba en vías de romper por completo con el cubismo.

"Era difícil ver con frecuencia a Diego, porque detestaba las distracciones

Retrato del poeta José D. Frías.
En tinta china, 1934

que le impedían trabajar. Anteriormente acostumbraba frecuentar los cafés, en especial la Rotonde, pero ahora evitaba asistir a ellos. Cuando llegaba a hacerlo no era tanto para hablar con los pintores, cuanto para hacerlo con anarquistas españoles y franceses y refugiados rusos. Se quejaba de su hígado y riñones y seguía al pie de la letra una dieta muy peculiar, suya, en la cual no figuraba para nada la sal.

Posteriormente lo presenté con Alberto Pani (ingeniero de profesión y después prominente político y funcionario en México). Pani, como aficionado al arte, pronto se percató de que estaba en presencia de un gran talento. Urgió a Diego para que volviera a México a pintar para el nuevo régimen; le dijo que él podría arreglarlo. Diego le contestó que no estaba preparado para ello, mas no dejó de atraerle la propuesta.

Durante el crudelísimo invierno de 1918, Diego, Angelina y su vástago recién nacido, conocieron días de frío y hambre. No podía conseguirse combustible; tampoco leche y a veces ningún alimento. El agua congelada en las cañerías las reventaba, el sistema municipal de bombeo se interrumpió por la falta de carbón para mantener las máquinas en funcionamiento. Diego y Angelina pudieron resistir todas las privaciones, pero para el niño fue demasiado: murió antes de terminarse el año. Fue una de las innumerables, incontables víctimas de la guerra. Con su muerte, uno de los lazos que ataban a Diego con Francia (y Angelina) quedó roto.

Más que nunca, la guerra se convirtió en una obsesión. El teniente Georges Braque fue condecorado con la Legión de Honor. El amigo de Diego, Gillaume Apollinaire, resultó herido en la cabeza por un casco de metralla mientras escribía una poesía en un trozo de papel, sobre la cureña de un cañón. Le hicieron una trepanación. Murió de pulmonía, complicación de la herida recibida, en la víspera del armisticio. Fueron muchos los jóvenes, verdaderas promesas creadoras a quienes Diego admiraba y con los cuales reñía, los que salieron al frente de batalla para jamás retornar. Cuando el *Salón d'Automne* volvió a abrirse en diciembre de 1919, lo hizo con una nota sombría:

El *Comité de l'Entr-aide Artistique Francaise* —decía el catálogo— corona su labor durante la guerra organizando en el Grand Palais una exposición de los artistas que murieron por su patria. Una elocuentísima lista de quinientos sesenta nombres nos permite medir, en toda su magnitud, el número de vidas juveniles arrasadas por la tormenta. A pesar de los esfuerzos hechos por el Comité, no se pudo representar aquí a la totalidad de esos valientes.

Cuando Clive Bella, después de la guerra, se encontró de nuevo con sus viejos amigos de París y les interrogó acerca de la pintura francesa, se concretaron a hablarle de sus propios trabajos. *"Et les jeunes?"*, insistió. *"Les jeunes? Nous sommes les jeunes!"* Porque la generación joven, los talentos en botón, plenos de esperanzas y promesas, había quedado destruida. Ésa es una de las razones de la actual decadencia del arte francés, porque lo nuevo es obra todavía de la generación contemporánea de Rivera.

Para Diego era inconcebible que la humanidad siguiera tolerando un sistema que producía locuras como ésas. Su fe en el hombre evitó que se desesperara; repetíase una y otra vez que tendría que sobrevenir pronto una solución; mas no se percataba de lo difícil que

era hallar o practicar un sendero que condujera al exterior de aquella selva surgida como consecuencia de la guerra y la crisis en la civilización europea. "En aquellos días —escribió en la nota autobiográfica alemana que ya he citado atrás— tuve discusiones con mis colegas rusos, muchos de los cuales eran emigrados revolucionarios, sobre el papel de la pintura en el futuro orden social a que llevaría la revolución proletaria. En dicha revolución creíamos con ardiente certidumbre y la esperábamos como un resultado inevitable y necesario de la Gran Guerra."

10. LA BÚSQUEDA

DE UN LENGUAJE

UNIVERSAL

Por tres años pareció como si el hombre estuviese decidido a destruirse por completo; durante tres años todas las manifestaciones vitales estuvieron suprimidas y aplastadas a menos que sirvieran a los propósitos de la muerte; por tres años las naciones adoptaron la promoción de la muerte como un modo de vida, intolerantes hacia quienes tuvieran la menos inclinación a pensar en su prójimo. Luego, de súbito, la estructura guerrera empezó a resquebrajarse y hundirse como una ciudad en un terremoto.

La Pascua de 1916 fue recibida por una revolución —fracasada— en Dublín. Al término del año, el día de Navidad, presenció una espontánea fraternización en masa, de los soldados de ambos bandos en pugna, en las trincheras. Los oficiales tuvieron que amenazar de barrer con fuego de ametralladora la tierra de nadie para que la tropa volviera a sus posiciones. A principios de 1917 tuvieron lugar motines y los campesinos desertaban *en masse* nostálgicos de las siembras de primavera. Pershing, que arribó a Europa en esos días, telegrafió a Wilson urgiéndole enviar tropas norteamericanas antes de que completaran su adiestramiento, a fin de impresionar a los soldados franceses motineros. La entrada de América en la guerra no alteró de manera fundamental la deriva hacia la paz, lo único que hizo fue cambiar su dirección. Debilitó el espíritu de motín en las tropas aliadas y revivió la fe en los *slogans* de "guerra hasta conseguir la victoria" y fortaleció el descontento en las filas de los ejércitos alemanes. El estado mayor germano favoreció la revolución en Rusia, mientras Wilson, por su parte, incitaba a la rebelión en Alemania. En

febrero cayó el zar de todas las Rusias; en noviembre, Lenin se adueñó del poder.

Con facilidad la maquinaria de guerra alemana rodó sobre el cuerpo de Rusia, postrado y sin ánimo de defenderse; a continuación las tropas alemanas y austriacas empezaron a mostrar señales de "contaminación bolchevique" y de infiltración de la propaganda de Wilson. Al retornar al frente occidental, llevaron consigo el "morbo infeccioso". Más bien que una victoria militar decisiva, fue la fatiga de la guerra y el arribo de una interminable corriente de tropas norteamericanas de refresco, lo que derrumbó la línea Hindenburg. Aun a fines de la primavera de 1918, el ejército alemán estuvo capacitado para la ofensiva; el otoño lo encontró intacto en un sentido militar y aferrado al suelo francés; la línea Hindenburg se desplomó por dentro, sin haber sido rota. A ese colapso contribuyó, paradójicamente, la salida de Rusia de la guerra, tanto como la entrada de Norteamérica.

Todas las campanas de París, y con ellas la totalidad de las de Francia, fueron echadas a vuelo. Europa bailaba en las calles. La gente se abrazaba y besaba sin conocerse. El mundo se vio envuelto en un carnaval de locura sin precedente. La vida, triunfante sobre la muerte, hizo erupción en una orgía. Sobre la tierra achicharrada por la pólvora las campanas del armisticio evocaban una alegre fiesta, parte acción de gracias y parte aquelarre.

Diego, se refería a una niña nacida en 1919, de Marievna Vorobiev, como la "hija del armisticio". A menudo negó ser el padre de Marika, pero no el amorío de tres años que sostuvo con la madre. El término "hija del armisticio" implica que pudo ser la hija de cualquiera; ¡en una ocasión me dijo que Marika era "hija de un francotirador senegalés"! Sin embargo, el rostro de la niña (lámina 37), presenta indicios de la participación de Diego en su concepción.* Su hermana María y sus dos hijas mexicanas, Pico y Chapo (lámina 38), tienen un marcado parecido a Marika. Diego estuvo enviando dinero a la madre para el sostenimiento de la niña, afrontar emergencias como enfermedades, ayudar al pago de su educación y su adiestramiento en la danza. Elie Faure, Ilya Ehrenburg y Adam Fischer, todos ellos íntimos de Diego en París, le escribieron en más de una ocasión sobre tal o cual necesidad de su hija. Cuando Diego volvió a México, dejó dinero para la niña con Adam Fischer y posteriormente le envió sumas adicionales por conducto de Elie Faure. Además, conservaba cartas de su hija, una de ellas conteniendo una pintura hecha por ella a los once años. Fue Diego quien me proporcionó la fotografía, tomada cuando ella tenía diecisiete años. En todo eso me baso para concluir que el pintor era su padre. En lo íntimo de su corazón reconocía dicha paternidad e hizo concesiones a su responsabilidad en cuanto al sostenimiento de Marika. En ocasión del último

* Según el dicho de Angelina: "A raíz del nacimiento de nuestro hijo, Diego tuvo una aventura con Marievna... y se fue a vivir con ella por cinco meses". (*My Art, My Life*, Nueva York, Citadel Press, 1960, Pág. 295.) Marievna misma relata la historia en su autobiografía intitulada *Life in Two Worlds*, traducida por Benet Nash (Londres, Abelard-Schuman, 1962).

Naturaleza muerta. Lápiz. 1918

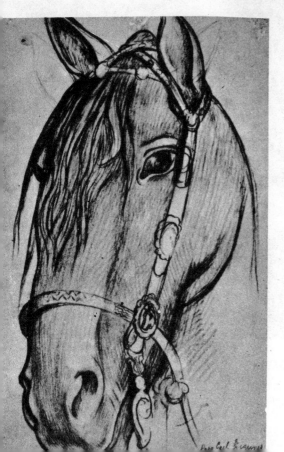

Cabeza de caballo. Lápiz. 1923

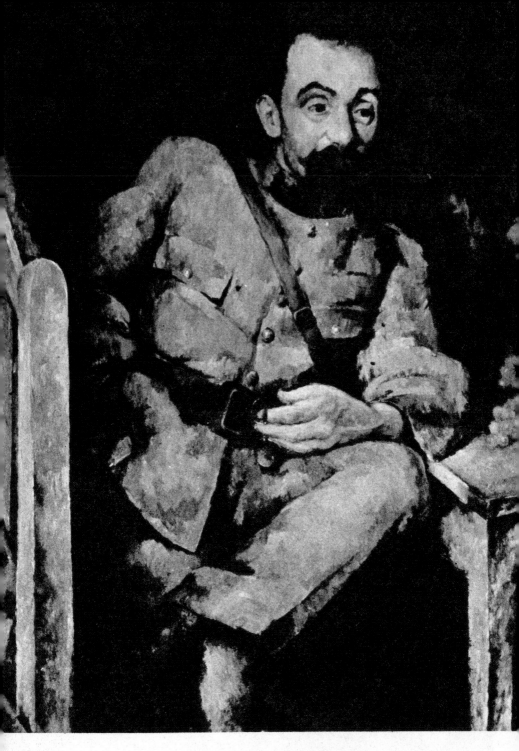

Retrato de Elie Faure. Óleo. 1918

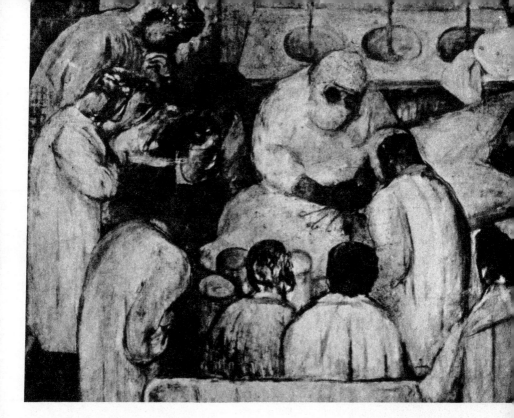

La operación. Óleo. 1920

La operación. Fresco. Seudorrelieve monocromático. 1925

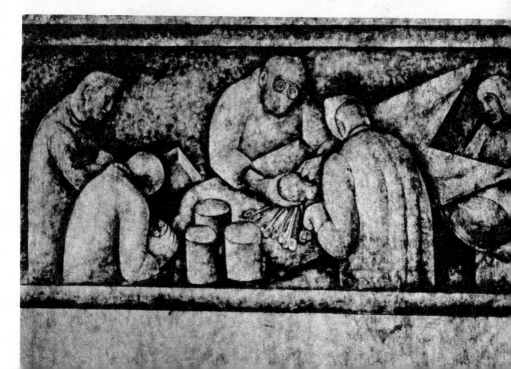

Muchacha italiana. Lápiz. 1921

Figura de pie. Lápiz. 1920

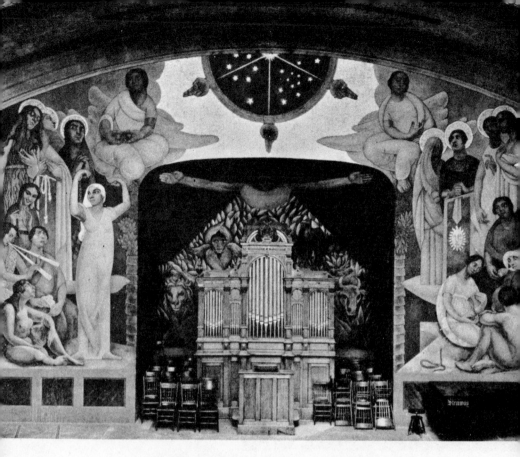

Creación. Encausto. Escuela Nacional Preparatoria. 1922

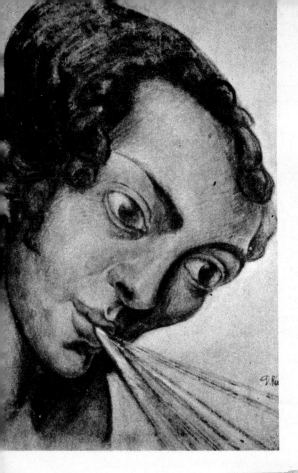

Cabeza. Estudio en "Musica" en el mural de la Preparatoria. 1922

Cabeza. Estudio la "Fe". 1922

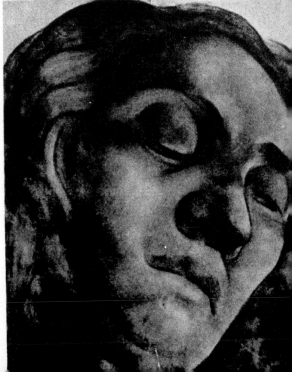

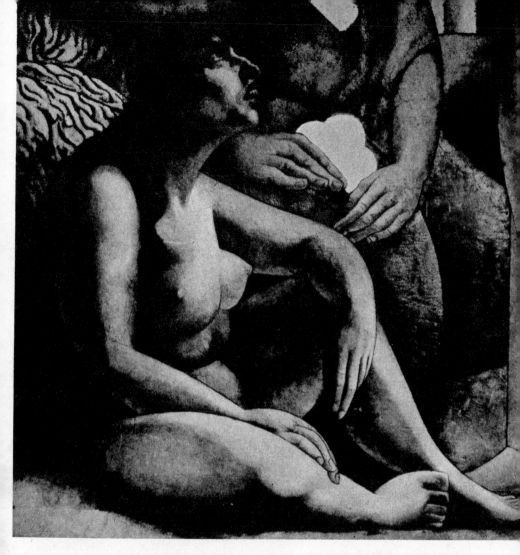

"Mujer". Detalle. Mural de la Preparatoria. 1922

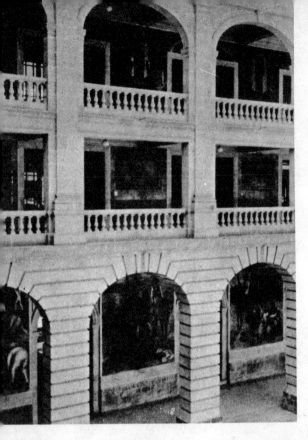

Vista de una parte del patio del Trabajo, Secretaría de Educación.

Piso superior. Patio de las Fiestas, Secretaría de Educación.

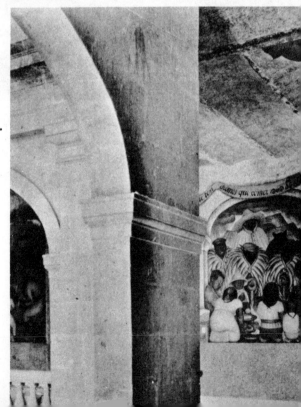

El trapiche. Patio del Trabajo.

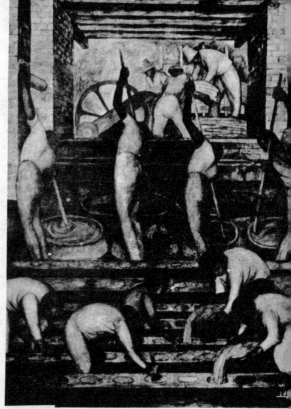

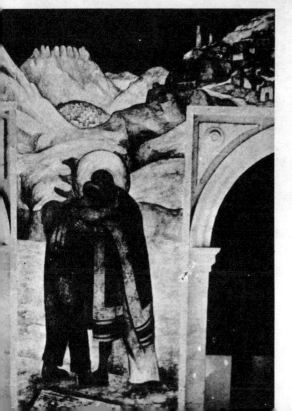

El abrazo. Patio del Trabajo.

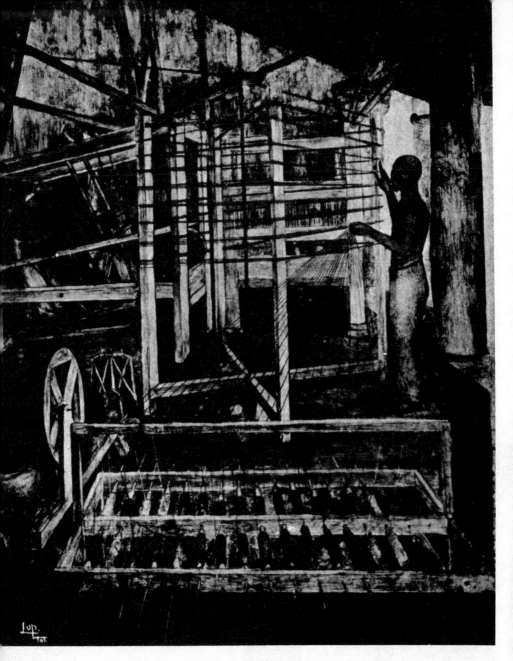

Tejiendo. Patio del Trabajo.

Cómo se cuida un tesoro nacional. Secretaría de Educación.

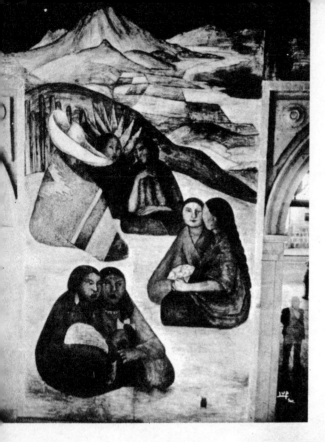

Esperando la cosecha.
Patio del Trabajo.

Fundición. 1923
Patio del Trabajo.

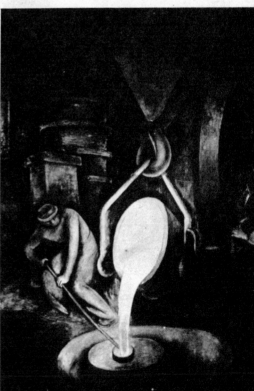

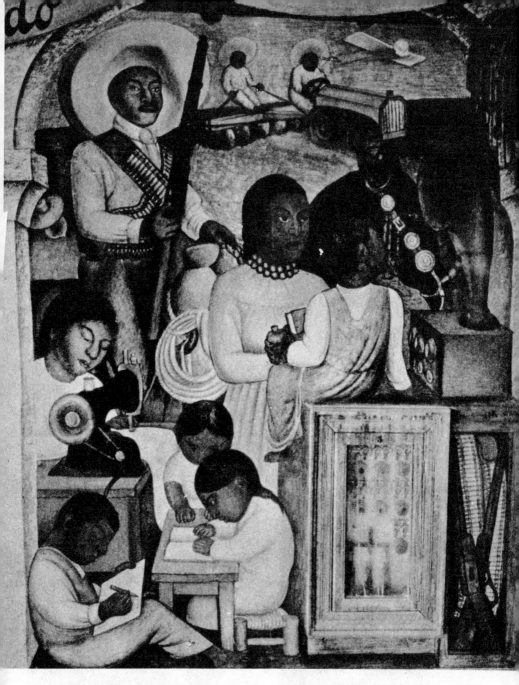

La industria sirve al campesino. Serie "Balada". Piso superior.

Fotografías de Guadalupe Marín por Edward Weston.

Desnudo reclinado. Estudio para Chapingo. Carboncillo. 1925

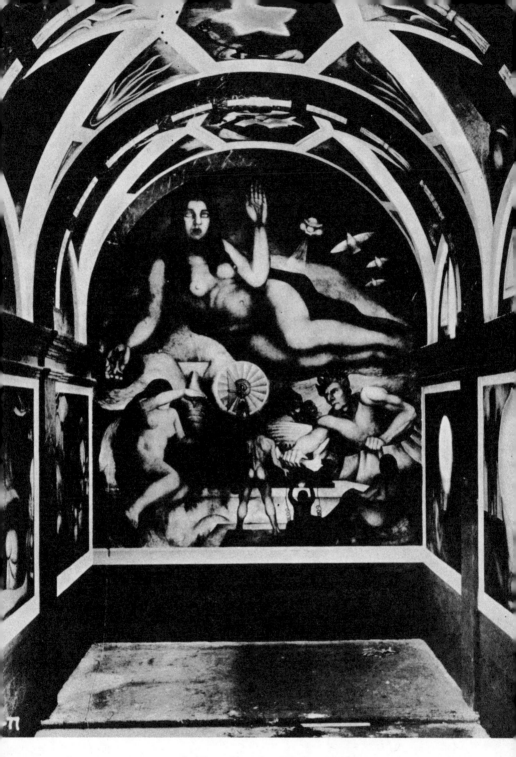

La tierra fecunda. Chapingo. 1926

viaje a París efectuado por Ehrenburg a fines del decenio del cincuenta, dicho escritor ruso visitó a Marievna y su hija. Marika era actriz y danzarina, su fisonomía era de mexicana y hablaba el francés como lengua nativa. Estaba casada con un inglés; se refería sin indicio alguno de rencor o afecto a un padre que no conocía, y prefería hacer hincapié en que era "mitad rusa".

Durante el último año de la guerra Diego concluyó su ruptura con el cubismo. No era él el único: muchos ponían en duda el dogma con el que se respaldaba el nuevo modo de pintar o intuían haber agotado sus posibilidades. Uno predicaba el "retorno al hombre", otro la "accesibilidad al público", un tercero los "derechos del sujeto". De todos los descarriados Diego era el más resuelto, el que iba más lejos, y de seguro fue de los primeros en apartarse porque fue objeto de especiales recriminaciones. Tal vez resentían más su actitud porque nunca había sido un miembro disciplinado de esa escuela. Siempre le habían reprochado los cubistas su desviación del sendero recto y estrecho, haciéndole cargos de *exotismo*. Pretendían hacer de esta palabra un vocablo devastador, pero en realidad era el reconocimiento de una personalidad que no podía ser comprimida en una sola fórmula, y venía a ser más bien un cumplido; porque el *exotismo,* en Rivera, significaba México.

Con sus primeras pinturas cubistas exhibidas en el Salón de los Independientes, en 1914, Diego recibió la bienvenida oficial del pontífice que interpretaba los misterios del cubismo al público, Guillaume Apollinaire. Al comentar la muestra escribió: *"Rivera n'est pas du tout négligeable".* ¡Éste fue el máximo elogio que recibió Diego del vocero oficial! Para otros tuvo que depender de las fuerzas semihostiles representadas por René Huyghe, Coquiot, Elie Faure. Por algún tiempo Picasso le defendió contra los ataques y elogió su obra, pero Diego terminó riñendo con él, sin que yo haya podido llegar a saber la causa, pues ambos guardaron silencio. Hasta dudo que la recordaran.

La escuela cubista tenía sus jefes y Rivera no figuraba entre ellos; tenía sus discípulos, mas Rivera rehusó serlo. Como un caudillo mexicano, se inclinaba a combatir independiente, por su cuenta y riesgo. En virtud de poseerles la locura y el orgullo de la experimentación, era un puntillo de honor el ser reconocido como autor del descubrimiento. Picasso, archiexperimentador e incansable investigador de multitud de fenómenos, contemplaba la controversia con divertida indiferencia. Y podía permitírselo. Los talentos menores se incomodaban ante ese recién llegado que no quería mantenerse en línea, sino que insistía, con o sin razón, en su propia originalidad. El amor que profesaba a las declaraciones extravagantes y falsas, y a las grandes teorías, complicaba las cosas porque nunca sabían cuándo hablaba en serio; la arrogancia de ellos no se entendía con la rudeza de él. Entonces se desquitaron con la inevitable *blague* parisiense, o sea una campaña de ridiculización mitad burla y mitad inquina, que se convirtió en una *cause célèbre* registrada en la fugitiva literatura de la

época como *l'affaire Rivera*. Ni Diego, ni sus enemigos, me facilitaron datos para reconstruir el hecho.

André Salmon, poeta y profeta cubista, escribió en son de chunga sobre *l'affaire Rivera*, en un libro que vio la luz en 1920 y que se llamaba *L'art vivant*. Cuando le interrogué acerca del mismo en 1936, me contestó:

> Cada cubista alegaba que su estilo personal era el único cubismo válido. Rivera reclamó haber hallado el secreto de la cuarta dimensión. Para demostrarlo construyó una curiosa máquina, especie de plano articulado, de celuloide. Su vocabulario científico francés era modesto. Llamó a dicho aparato *la chose*, que en su acento castellano mexicano pronunciaba *la soje*. Esto hacía a sus camaradas burlarse de él, a lo cual reaccionaba con cómicas rabietas. Esto es todo lo que recuerdo del *affaire Rivera*. Él debe a su paso por el cubismo la validez de las grandes composiciones que ha pintado en México. Si hubiera permanecido entre nosotros habría ocupado un lugar honorable en la escuela de París. No lo hemos olvidado.

Diego nunca negó su deuda con el cubismo ni tampoco vaciló en reconocer su gratitud por la enseñanza recibida de Picasso. En 1949 dijo a un periodista que lo entrevistó: "Nunca he creído en Dios, pero sí en Picasso".

El término de la guerra es un punto adecuado desde el cual recorrer, con una mirada retrospectiva, los diez años de lucha de guerrilla que Rivera sostuvo en el dominio del arte, con sus terribles escaramuzas, sus satisfactorios triunfos y su derrota en términos generales. ¡A cuántas escuelas se unió o por las cuales pasó; cuántos maestros y modos estudió, copió y asimiló, para rechazarlos más tarde; cuántos estilos empleó, tan pronto con magnificencia como con debilidad; a cuántas teorías dio cabida, o elaboró él; cuántos Riveras hubo sin que pudiera hacerse uno de ellos!

Su preocupación por la luz, color, puntillismo y vibración; por el claro trazo de Ingres, David, Rebull y Matisse; por el volumen, solidez y arquitectura de la pintura; por las matemáticas de la "sección dorada", la geometría analítico-sintética del cubismo, la rigurosa construcción y vibrante forma colorida de Cezanne; por el fuerte sentido de lo decorativo, derivado, tal vez, de las artes populares mexicanas; por los temas "exóticos" y los colores de más riqueza y sensualidad que los de otros cubistas; todos éstos y muchos más estilos, modas y maneras de pintar, había probado a combinarlos, como si estuviese buscando dominar toda la gama del lenguaje plástico antes de usarlo como un medio de expresar. . . ¿qué cosa?

El armisticio trajo nuevas amistades; por encima de todas, la de Elie Faure. Médico de profesión, y poeta, crítico, amante de las artes y de las ideas por vocación, el doctor Faure vivió la pesadilla de la guerra aserrando huesos y remendando cuerpos en un hospital de base. Diego le conoció el día de su desmovilización y le pintó todavía en uniforme. En ese retrato se le ve con los ojos hundidos que parecen mirar el mundo, y al mismo tiempo mirar hacia dentro de sí; ojos de soñador y poeta como sólo podría serlo quien escribió un poema lírico, contenido en cinco tomos, sobre las obras maestras de los hombres de todas las tierras y edades, llamándolo "Historia" del arte; viste uniforme de oficial con arreos a la norteamericana, cuyo carác-

ter militar es contrarrestado por la negligente inclinación del cuerpo, la mano incidentalmente metida en un bolsillo, los anteojos no puestos a un lado, sino sostenidos por la otra mano, simbolizando al intelectual y desconectando el atisbo del mundo exterior, para que los miopes ojos puedan volcarse dentro. Una cruda mesa de madera y el principio de una escalera recalcan la simplicidad del personaje; las uvas sobre la mesa sugieren cierta gracia espiritual y el amor a la belleza; un oscurecido papel tapiz de diseño elaborado, como fondo para armonizar con el patrón de luz y sombra que ayuda a desmilitarizar el uniforme, confundiéndose con el enmarañado conjunto de pensamientos en el cerebro de ese soldado poeta; ni en el cuerpo ni en los objetos circundantes hay reflejos luminosos, salvo la iluminación del semblante, y por encima de todo, en la frente; hay en el rostro una expresión de despierta inteligencia que ningún uniforme puede militarizar; la expresión de un hombre que ha escudriñado las profundidades de la vida y halládola cruel y terrible pero llena de maravillas. Quienes tuvieron el privilegio de conocer personalmente a Elie Faure, no podrán menos de reconocer el alcance sicológico de este espléndido retrato (lámina 43).

A este periodo corresponden otros varios retratos de índole sicológica: uno de Renato Paresce, pintor italiano suizo (reproducido en *The Arts,* octubre de 1923, pág. 223), con un fondo de libros, paleta, pinceles y objetos de adorno en el estudio; el *Retrato de un matemático;* posiblemente el *Retrato de Angelina Beloff,* que yo atribuyo a un periodo anterior. Del doctor Faure provino el ímpetu para pintar *La operación quirúrgica* (1920, LÁMINA 44) vuelta a pintar, en fresco monocromático con efecto de bajorrelieve, en un muro de la Secretaría de Educación, en la ciudad de México (LÁMINA 45). Fue Faure quien le llevó a presenciar por primera vez una operación en un hospital francés y le señaló la belleza de la composición orgánica natural, funcionalmente determinada.

El retrato de Elie Faure señaló el principio de una amistad para toda la vida entre esos dos hombres tan distinto entre sí, siendo de hecho la amistad más duradera de las que entabló Diego en París.

Las horas que estos dos grandes conversadores pasaron juntos —capacidad ésta que puedo atestiguar por haber saboreado la charla de ambos— debieron ser ricas en grado superlativo. Diego, con todo y lo que le encantaba hablar y confeccionar exageraciones y falsedades, concretábase a escuchar, siendo Faure quien hacía el gasto de la conversación. De los labios de este hombre, Rivera escuchó una versión poética de la teoría de que el artista es el producto y la expresión de su tiempo, de su pueblo, de la geología que lo circunda; conviene a saber, una especie de marxismo diluido con Taine, o tal vez más de Taine templado con un socialismo suavemente poético.

—El arte es el llamado al instinto de comunión entre los hombres —le decía Faure—. Nos reconocemos los unos a los otros por los ecos que ese instinto despierta en nosotros. . .

"Te han dicho que el artista es autosuficiente. Eso no es verdad

—recalcaba—. El artista que profesa este punto de vista, no lo es. Si no se necesitara del más universal de los idiomas, el Creador no lo hubiera creado."*

De Elie Faure, Diego recibió una confirmación de las cosas a las que iba arribando por medio de su propia razón y experiencia.

—No le tengas miedo a tu entendimiento —decíale aquel hombre de sentimientos—. Lo que mata no es el conocimiento sino el no sentir lo que se conoce.

Faure denunciaba el estéril racionalismo que no encuentra un sitio más elevado para la pasión y el instinto, y al mismo tiempo la destructora antirrazón que "trata de apoderarse de la rehabilitada intuición para entronizarle en una región exterior a la inteligencia, condenándola con ello a muerte. La intuición es sólo una llama —decía— que se aviva al entrar en contacto con innumerables análisis previos y razonamientos acumulados..."

"No existe un héroe del arte que no sea al mismo tiempo un héroe del conocimiento y un héroe del corazón. Al sentir que viven dentro de él la tierra y el espacio, todo lo que se mueve y todo lo que vive, aun lo que pudiera parecer muerto, y hasta el tejido mismo de las piedras, ¿cómo es posible que no sienta la vida de las emociones, pasiones, sufrimientos de quienes están hechos del mismo material que él? Su arte revela a los hombres actuales la solidaridad de sus esfuerzos".

Difíciles y prolongados eran los esfuerzos que Faure asignaba al arte, y Diego, gozoso, lo reconocía así. El arte permite al hombre calar más hondo que la ciencia en la estructura del universo y la naturaleza del hombre. Por medio del arte el hombre está capacitado para definirse a sí mismo, conocerse a sí mismo, dejando la señal indeleble de su espíritu en la materia insensible, inhumana. El arte constituye el aporte positivo de la vida de cada generación sobre la tierra y sólo él ha dado a cada época la oportunidad de una relativa inmortalidad; el ejemplo lo tenemos en los faraones cuyo poderío se extinguió, y en la perduración de las pirámides. El arte expresa "las múltiples e infinitamente complejas relaciones entre el ser en movimiento y el mundo en movimiento"; sólo él puede crear "una armonía entre la sensualidad y la razón, entre los más pasajeros estremecimientos de la movible superficie de las formas, y las leyes, más permanentes, de su estructura interna; es el más universal y veraz de los idiomas; dentro de una forma concreta, inmediata, viviente, existente, y poseyendo una realidad propia, traduce las abstracciones y relaciones que revelan la solaridad de las cosas entre sí y de las mismas con nosotros". A lo que Diego agregaba: "Y de nosotros con nuestros semejantes", con la entera aprobación de Faure.

* Las palabras de Elie Faure tuvieron tanta importancia para la formación de Diego, que me he atrevido a probar reconstruirlas. Esta conversación es un extracto de las ideas que Faure profesaba en esa época y que continuó profesando, *expresadas en sus propias palabras* contenidas en cartas a Diego o en conversaciones conmigo, cuando le visité en 1936.

—Tienes razón —le decía a Diego— en refrenarte de escuchar al filósofo profesional y sobre todo de seguirlo. Pero te equivocas al sentir miedo de pasar por filósofo.

Le hablaba de la unidad que debe presidir a toda obra de arte.

—Cada fragmento, por estar adaptado a su finalidad, necesita ensancharse con silenciosos ecos a todo lo ancho y profundo de la obra. Es menester dejar a la obra que viva, y para que pueda hacerlo, debe ser antes que todo, una. Porque la obra que es una... vive en el menor de sus fragmentos.

Urgía a Diego a tranformarse en la voz de la vida misma:

—El hombre que desea crear no podrá expresarse si no siente en sus venas el fluir de todos los ríos, aun de aquellos que arrastran arenas y putrefacción; no le será dable realizar su ser entero si no percibe la luz de todas las constelaciones, aun de las que ya no brillan; si el fuego primitivo, aunque esté encerrado bajo la corteza de la tierra, no consume sus nervios; si los corazones de los hombres, comprendidos los muertos y los no nacidos todavía, no laten en su propio corazón; si la abstracción no asciende de los sentidos a su alma para elevarla hasta el plano de las leyes que hacen actuar a los hombres, a los ríos fluir, al fuego quemar y a las constelaciones moverse.

Después de sostener estas conversaciones, sea que terminasen, como ocurría la mayor parte de las veces, en un acuerdo o, con menos frecuencia, en disputas, Diego se iba a su casa a echarse sobre la cama a pensar por largas horas, con la mirada perdida en el espacio.

Fue Elie Faure quien despertó su entusiasmo por la pintura al fresco.

—No puede haber una arquitectura monumental sin cohesión social —le decía—. Si el reinado de lo individual termina por un retorno a lo colectivo... la arquitectura, trabajo de la multitud anónima, renacerá, y la pintura y la escultura encontrarán de nuevo su lugar en el edificio. La totalidad del arte actual obedece a una oscura necesidad de subordinación a una tarea colectiva...*

Esto, pensaba Diego, era lo que había venido buscando, lo que había visto en los frescos italianos y en el arte mexicano de la preconquista. Su trabajo debería ser la expresión consciente de esa "oscura necesidad".

Pero de prondo cesó de haber oscuridad. Con sus pinceles, pinturas y unas cuantas prendas de vestido en una mochila, partió a Italia para ver sus muros. Diecisiete meses pasó vagabundeando, bebiendo en los tesoros artísticos de Italia, haciendo más de trescientos dibujos en Roma, Milán, Verona, Venecia, Ravena (los mosaicos), Nápoles, Pompeya; visitando los museos y archivos con ruinas etruscas; estu-

* Cuando hablé con Faure en 1936, no se sentía nada contento ante la forma como la "subordinación del arte a una tarea colectiva" se estaba realizando en Moscú. Siempre había supuesto una *voluntaria* subordinación del arte a una sociedad cuyos propósitos colectivos fuesen verificados de manera voluntaria. En otras palabras, el espíritu de sus ideas nunca había dejado de tener en cuenta la más preciada exigencia del artista: su libertad.

diando las antigüedades egipcias, los códices aztecas; todo eso fue un festín para sus ojos saltones. Lo que vio y dibujó imprimiría sus huellas en la futura obra del pintor. El dinero para el viaje le fue proporcionado por el ingeniero Alberto Pani, en esa época embajador de México en Francia, quien le recomendó un retrato de él y su esposa, y adquirio *El matemático*. Pani le ayudaría en muchas otras ocasiones posteriormente, hasta romper con él a raíz de la ejecución de unos murales en el Hotel Reforma, en 1936. Fue Pani, también, quien le persuadió, después del viaje a Italia, para que retornara a México y se quedara allí.

A donde quiera que viajara, iba su tierra con él. En su lucha con el sentido de monumentalidad, resistía la fuerza de aquellas montañas, la luz omnipresente, las formas precisas, la elevación de aquella tierra en alto, la riqueza de la vegetación selvática de sus regiones cálidas, el color absorbido del arte popular nativo, las sólidas y terribles figuras de la escultura azteca, la inspiración de los grabados de Posada. La tierra que había dado forma a su juventud, que le había proporcionado su sensibilidad plástica y la materia prima para sus ideas y sentimientos, afloraba en su obra a pesar suyo. Y si no, ahí tenemos su pintura cubista bautizada más tarde con el nombre de *Paisaje zapatista,* donde aparece un sombrero, un rifle, un sarape, picos volcánicos, todo quebrado y combinado, al estilo cubista, y mexicano por los cuatro costados (LÁMINA 16). Hay un paisaje boscoso pintado por él en 1918, en Piquey, sobre la costa del golfo de Archachon (lámina 39). Diego me juró que había pintado fielmente lo que sus ojos veían, modificado tan sólo por su sentido de selección y por la organización formal, es decir, lo que cualquier artista habría visto y pintado. En el tratamiento del fondo se aprecian recursos técnicos y un modo de ver aprendido de Cezanne y en el primer plano un sentimiento derivado de Rousseau. Pero la obra no es ni un Cezanne ni un Rousseau, sino un Rivera; no un paisaje de Francia, sino de México.

La verdad era que Diego sentía nostalgia de su patria, más como artista que como hombre. La más mínima sugerencia de México, una levedad en el aire, un solitario agave, eran suficientes para crearle un estado de ánimo, pleno de nostalgia, que le hacía trabajar determinando la selección de los detalles, la intensificación de una cosa y la reducción de otra, el sutil y enérgico factor de la organización plástica que cambia cada nota que el artista toma de la naturaleza, en un producto de su propio ser. Llevaba a su tierra consigo, como su persona misma; negaba esas cosas, las suprimía, mas nunca las declaraba perdidas. Dado un estímulo, se presentaban con la intensidad de siempre.

Por trece largos años trató de ser europeo, sin éxito. En España, a pesar de sus lazos de sangre —porque si de sangre se habla, ¿no era más español que mexicano? — no se volvió español. Más bien, durante toda su vida llevó consigo un hondo resentimiento hacia España.

En París había intentado convertirse en un verdadero ciudadano de la república de Montparnasse; pero todo lo que ostentaba después de un decenio de afrancesamiento, era un suavización y una restructuración gramatical de la lengua gala, una serie de acerbas reyertas, burlas y cuentos desafiantes, la reputación de ser un mentiroso redomado y un farsante. ¿Aunque después de todo, no eran todos ellos unos fanfarrones y *blagueurs,* sólo que no con tanta amplitud como Diego, ya que la baladronada mexicana supera a la francesa, y la *vacilada* de México es más rica que la *blague* parisina?

Habiendo cumplido los treinta y cuatro años, Diego pasó revista a su labor, a sus escasos laureles y fluida habilidad; pero no se sintió satisfecho. Estaba seguro de que en su interior había algo que no había encontrado una expresión adecuada: algo que osó descubrir. Dentro de su cerebro se revolvía un cosmos; sin embargo, de su capaz y obediente mano sólo salían naturalezas muertas, retratos y paisajes. ¿No podría el cosmos ser aprisionado en una pintura? ¿Sería su preocupación por las fuerzas naturales y sociales, por el mundo entero de la naturaleza y el hombre, incapaz de expresión plástica? ¿Estaría siempre atormentado con ese indicio de ilimitadas posibilidades, sólo para que otros estallaran en carcajadas burlonas al tratar de decírselo, y que descargaran su furia en él cuando vieran que no podían ser contenidas dentro de los escasos límites de un cuadro?

El impulso difinitivo llegó del exterior del mundo del arte. Fueron la revolución rusa y la mexicana las que terminaron de aclarar su visión y le capacitaron para trazar con precisión el curso a seguir. Todo el arte moderno, tal como lo conocemos, se encuentra comprendido dentro de los límites de dos guerras mundiales y otras tantas revoluciones. Nació en la revolución francesa y las guerras napoleónicas. Los historiadores del futuro creo que llegarán a decir que dio cabida a nuevos aspectos en el curso de la primera gran guerra y de la "época de dificultades" engendrada por ella.

A medida que Diego se encendía de entusiasmo por la nueva Rusia llena entonces de brillantes promesas, y por la revolución que parecía extenderse a Hungría y Baviera intentando apoderarse de Alemania e Italia, moviéndose hasta las puertas mismas de Varsovia y por el este hasta el Pacífico, más pensaba en la revolución mexicana, en muros, en pintar para las masas, en uncir su arte a la revolución. También anhelaba con mayor intensidad entrar en contacto con sus compatriotas, a quienes comprendía mejor, y más grande era el significado que atribuía a los relatos imaginativos que llevaban sus coterráneos a París.

¿Qué era esa Constitución de 1917 tan atractiva en el papel? ¿Quiénes eran esos revolucionarios que seguían a Carranza, que lo obligaron a proclamar dicha Constitución, que le expulsaron del poder por hacer caso omiso de ella y que ahora asumían el gobierno? ¿Qué era eso que se decía de un movimiento obrero, de "legiones rojas", de héroes populares como Emiliano Zapata y Pancho Villa, de socialismo extendiéndose por la península de Yucatán? Cuando sus viejos camaradas, los pintores y refugiados rusos creyeron tener pre-

ponderancia en la tierra de los soviets y le invitaron a Rusia a pintar, entonces supo que había llegado el momento de regresar a México.

En París entablaba largas discusiones con los futuristas rusos, cubistas y abstraccionistas no objetivos. Manteníase en una postura casi solitaria, porque aquéllos tendían a identificar a la burguesía de los artistas con la burguesía de los marxistas, y a la pintura "revolucionaria" de los modernistas con la revolución como tal y, por consiguiente, con la revolución proletaria. Al volver dichos artistas a Rusia, inundaron a las masas, en breve tiempo, con perturbadoras obras de esas escuelas esótericas —fue poesía, pintura, carteles, desplegados callejeros— hasta que el gusto, o más bien la falta de buen gusto y los fines propagandísticos de los nuevos amos de Rusia, sometieron el arte a su dictadura.

Diego tenía una idea distinta. En los frescos de los pintores italianos, desde los bizantinos a Miguel Ángel, vio la respuesta a las necesidades de un arte popular capaz de alimentar estéticamente a las masas, reformando su gusto, narrándoles una historia tan conmovedora como la de la Iglesia medieval, dando así nacimiento a una pintura social y monumental. Esto fue lo que le impulsó a recorrer la península italiana. Retornó a París con 325 dibujos e incontables recuerdos visuales que darían color a su obra futura. En París le aguardaba un telegrama en el que se le participaba que su padre se hallaba moribundo. Vendió las pinturas que tenía a la mano, se despidió de Angelina, Marievna y su hija, dando a entender a cada una que enviaría por ella más tarde. Dejo varios miles de francos a Adam Fischer para el sostenimiento de su hija Marika y, apenas si deteniéndose a decir adiós a sus amigos más caros, partió hacia México.

11. LA TIERRA MISERABLE
Y EXUBERANTE

Mientras veía alzarse el agua en encajes de espuma al costado del barco, Diego reflexionaba pasando revista a su vida en Europa y a la forma como había respondido a las esperanzas alimentadas por el corazón de aquel joven que se había embarcado en busca de las fuentes secretas del arte, catorce años antes. Estaba instalado ante el caballete, sobre cubierta —como antes, tratando de captar la inquietud del agua, el diseño de las olas, la composición integrada por el aparejo, la barandilla y los mástiles— pero el pincel permanecía ocioso en sus dedos.

Los cálidos vientos del golfo le acariciaban la faz llevándole aromas sepultados en su memoria; recuerdos que le habían atormentado aun cuando se envanecía de llamarse a sí mismo el más europeo de los europeos; visiones de una tierra que parecía estar hecha para provocar y reabastecer el arte del pintor. Para entonces, su estancia en Europa empezaba a tomar los difusos perfiles de un sueño. La búsqueda febril, las humildes copias, la exultación de la realización, la sucesión de los "ismos", la arrogante y vociferante reafirmación propia que sólo trataba de cubrir un miedo de nunca llegar a satisfacer aquel vago apetito y la oscura convicción de un alto destino; todo junto integraba un prolongado aprendizaje. Casi tenía los treinta y cinco años y, sin embargo, como varias veces antes, sentía como si estuviera empezando de nuevo. ¡Vaya si era un largo aprendizaje!

México, emergiendo de las revoluciones, temblaba en el umbral de cosas nuevas, extraordinarias. Ahora él iba a casa. No se trataba de

un simple retorno, sino de su patria. La habilidad ganada en el largo aprendizaje, su ojo pronto a la observación aguda, la mano diestra en el trazo, el cerebro bullente de ideas, todo lo pondría al servicio de la estructuración de una nueva patria, de una patria que encajara en lo que era su concepto de un nuevo mundo.

"¡Pobre México!" exclamaba al reflexionar en la estéril, infecunda historia de su tierra. Tenía un siglo de vida política independiente; un siglo de caos, derramamiento de sangre, esperanzas no satisfechas. La república, concebida en el idealismo, nació en la traición, y la traición había ensombrecido cada uno de los años siguientes. Los albaceas de los revolucionarios republicanos habían proclamado la república debido al temor de un contagio del movimiento liberal que de súbito había surgido en España. Durante el primer medio siglo de independencia, la pobre y desventurada nación había sabido de los sinsabores de más de setenta cambios de gobierno, casi todos iniciados con la traición de algún militar allegado al gobernante derribado. Todos trataban de justificar su obra sangrienta con la elaboración de un plan según ellos "definitivo", con una noble constitución, con grandes promesas de redención y reforma; pero menos de un puñado de los setenta gobernantes que se sucedieron, hizo realidad sus promesas.

Diego pensaba en el México que había quedado a sus espaldas en 1907, dentro de una paz relativa mas corroído bajo el gobierno de un anciano dictador, y en la llamarada de esperanza cuando volvió en 1910, al encabezar Madero su efímero movimiento "redentor" mediante un proceso de elecciones democráticas. Madero también calló, asesinado por el general a quien había confiado el mando de las tropas, tras de lo cual siguieron diez años de interminables levantamientos. Hombres, movimientos y programas se sucedían en pugna unos con otros, como la geometría cambiante de un calidoscopio; ¡fueron más de diez presidentes y el doble de aspirantes rebeldes los que figuraron en esos diez sangrientos años!

Ahora le parecía a Diego, de pie en la cubierta, que ese siglo de sangre, de desbarajuste sin sentido, estaba llegando a su término, en un significado más profundo que la mera totalización de los años. El nuevo decenio parecía tener un plan, como si a despecho de los continuos motines, asesinatos y traiciones, un nuevo México estuviese tomando forma.

El gobierno del general Obregón —el mejor estratega militar viviente, aunque más civil que militar— no había definido aún su actitud, en la práctica, hacia los problemas básicos que enfrentaba. Parecía ser la revolución encarnada en un gobierno. Sus primeras declaraciones estuvieron sembradas de promesas. El primer presupuesto de egresos asignaba tanto para la construcción de escuelas, como para la de cuarteles. Su ministro de Educación era un líder revolucionario estudiantil de los días de la juventud de Diego, José Vasconcelos, quien creía, a semejanza del padre de Diego, que la

educación era la palanca que levantaría al país de su postración. Vasconcelos se hallaba en plena actividad planeando publicaciones, fomentando las artes populares, peleando contra el analfabetismo, enseñando oficios, edificando escuelas, abriendo bibliotecas, en fin, forjando la patria.

Ahí era donde él, Diego, podría encajar. Había dejado su tierra natal catorce años atrás, pensionado por el gobierno; ahora volvía, no para pedir, sino para ofrecer. Se levantarían construcciones en gran número. Los muros de las escuelas, bibliotecas y casas del pueblo tendrían que ser cubiertas con algo, ya fuese un sencillo revestimiento de yeso o cemento, de cal o pintura. Todo lo que pediría para sí sería el jornal de un obrero, como el que devengaría un albañil. Allí estaba la oportunidad soñada. Por fin el arte haría su entrada en el monumento, se haría monumental, reconquistaría el derecho de hablar al pueblo; se pondría una vez más al servicio de éste, se convertiría en una parte importante de su vida. Una gran era empezaba para la pintura, como para México y el género humano. Con su pincel y su talento contribuiría a la edificación de nuevos mundos. La revolución había hecho a un lado los escombros de lo viejo para edificar lo nuevo. Ahora que veía aproximarse el horizonte de su patria, le parecía esplendoroso de promesas.

El pintor se estremeció de emoción al ver a los peones vestidos de manta y tocados con grandes sombreros de palma, aguardando descargar el barco en Veracruz. ¿Qué había hecho para ellos la revolución? Se imaginó ver un nuevo sentido de dignidad en ellos, que no había logrado destruir la suave dulzura, resto de su interior humildad. Su mirada quería penetrar los cuerpos de los funcionarios de aduanas, sudorosos, en mangas de camisa, para arrancarles sus secretos: ¿Cómo eran esos burócratas servidores del nuevo régimen? En los muelles, en la calle, en la estación del ferrocarril, formuló preguntas sin descanso, habló con todos, trató de absorber todo con sus saltones, inquisitivos ojos.

Su cerebro trabajaba con furia haciendo bocetos mentales de un millón de cosas tan familiares y, sin embargo, jamás notadas antes. Su facultad óptica de pronto cobró una agudeza increíble, como si una nueva retina, no viciada por el hábito y el uso, combinara una ingenua inocencia con años de refinamiento en el arte de ver. Le pareció como si sus ojos percibieran por primera vez los delicados tintes pastel y el sólido volumen de las casas de adobe; las intensas sombras proyectadas por el sol abrasador, los negros zopilotes que presidían el puerto listos a desempeñar su papel devorando detritus, el puerto, las apretadas curvas de los escasos y copudos árboles, la inesperada llamarada de las flores tropicales, las caras bronceadas destacándose de un fondo luminoso, tan distintas a los rostros pálidos a que se había acostumbrado en Europa; el desleído azul y el blanco de las prendas de ropa de manufactura casera, las espléndidas musculaturas en tensión de los cuerpos de los peones bajo las cargas que pendían de una banda pasada por la frente; la fácil, inconsciente gracia de las

mujeres caminando erguidas y libres con el canasto a la cabeza. Su espíritu se quedó suspenso ante tanta belleza y poseído de un inevitable sentimiento de pena por tanta pobreza; belleza y pobreza que ahora percibía como algo familiar y que, en realidad, no había jamás notado.

El tren ascendía lentamente desde el nivel del mar. Largas horas de marcha siempre hacia arriba, entrando y saliendo de una a otra región subtropical, para describir un círculo rodeando el Pico de Orizaba, con su cabellera de nieves eternas y una altitud de 5,500 metros; jadeando fatigado, alternativamente acalorado y friolento, discurriendo por las pendientes de la meseta sembrada de magueyes; pasando en medio de un estrépito profundo, por puentes suspendidos sobre cañones en cuyo fondo corrían torrentes y que ostentaban las elevadas paredes cubiertas de maleza; detenido a veces por inesperadas demoras en quietas aldeas y pueblos dominados por la elevada cúpula de un templo, por la casa solariega de un cultivador de magueyes, o quizá por una fábrica de textiles con fisonomía de fortaleza; remontando la sierra hasta alturas de más de 3,500 metros; descansando por fin de tanta fatiga al llegar al inmenso valle, circundado de montañas, donde se encuentra la ciudad de México a 2,500 metros sobre el nivel del mar. Todo el trayecto por esa empinada ruta constituyó una verdadera orgía para los ojos de Diego. Fueron impresión tras impresión hasta que su gran capacidad para ver y asimilar no pudo soportar más. Una y otra vez sacaba lápiz y papel, sólo para dejar a medias el boceto porque surgía otra vista interesante.

Los pintores de frescos no pueden pintar del natural. Podrán subir de vez en vez un modelo humano hasta las alturas de su andamio; pero no los edificios, montañas, volcanes, árboles, relaciones formales. Los mismos bocetos no son otra cosa que fragmentos del plan maestro del mural. El artista tiene, pues, que alimentar sin cesar sus ojos con hombres y cosas, digerirlos con los jugos del pensamiento y la imaginación, asimilar su esencia, significado, relaciones del uno con el otro y con las demás cosas que existen, hacerlos una parte de su ser. Luego, cuando hayan quedado asimilados como una segunda naturaleza, cuando ellos sean él y él ellos, fluirán alígeros de la punta del pincel a la arisca, al fin vencida, superficie de escayola húmeda, que en breves horas se secará hasta no estar en condiciones de absorber una pincelada más. Cuando más tarde los frescos empezaron a brotar de su mano, parecía pintar con tanta ligereza y facilidad como si se tratara de una mera improvisación; pero la verdad era que en cada pincelada iban dos decenios o más de paciente entrenamiento, apasionado aprendizaje, imágenes visuales acumuladas, chispazos de recuerdos de las soluciones de otros pintores a problemas similares y una profunda meditación sobre el mundo de la naturaleza y el de los hombres. Este primer viaje de redescubrimiento y los seis emocionantes meses que siguieron, en que recorrió de arriba a abajo el país, constituyeron un inagotable cuaderno de notas para sus futuros frescos. No tenía ya necesidad de buscar temas porque

estaba rodeado de ellos, el país entero pedía a gritos ser pintado. "A mi arribo a México —escribiría más tarde— me impresionó la inexpresable belleza de esa tierra rica y severa, desdichada y exuberante".

12. ANGELINA ESPERA

Desde tu partida —escribía Elie Faure a Diego— me parece que el manantial de las leyendas y de un mundo sobrenatural se ha secado; que esta nueva mitología de la cual el mundo tiene necesidad, se está marchitando; que la poesía, la fantasía, la inteligencia sensitiva y el dinamismo de espíritu, han muerto. Estoy triste —como lo puedes ver— desde que te fuiste. . ." (Carta de enero 11, 1922.)

A principios de 1930 Elie Faure llevó a cabo un viaje alrededor del mundo, y en el curso del mismo visitó aquel fabuloso México que Diego le había pintado verbalmente en París.

Hace unos doce años (escribió en *Mon Periple*), un día después de terminada la guerra, conocí en París a un hombre de una inteligencia, por decirlo así, monstruosa. Así era como me imaginaba que debieron tener esas características los inventores de fábulas, que abundaron diez siglos antes de Homero en las laderas del Pindus y en las islas del Archipiélago. Me contó cosas extravagantes de México, su patria. *¡Éste es un mitólogo* —me dije— *y hasta tal vez un mitómano!* Ahora ved: (Y a continuación proporciona Faure una descripción de la tierra y el pueblo de aquel increíble mexicano al que se refiere, y de sus impresiones acerca de la misma, para continuar):. . . Diego Rivera, mi mitómano de marras, se ha convertido en el más ilustre pintor de las tres Américas. ¡Tenía razón!

No fue ésa la única vez en que se dudó por completo de las increíbles pinturas verbales creadas por la imaginación elaboradora de mitos, de Diego, y que se acabó creyéndolas.

"Deberías escribir de cuando en cuando a la pobre Angelina, a quien veo en ocasiones, no tan a menudo como cuando tú estabas

aquí —prosigue la carta citada—. Lleva una vida valiente y solitaria, aguardando tu retorno o que la llames".

Angelina se había quedado en París, viviendo en el estudio que habían habitado ambos. Diego no estaba seguro del tiempo que permanecería en su país y si podría ganar el pan para él; mucho menos lo estaba de ganarlo para dos, al ofrecer sus servicios "al pueblo" por medio de un gobierno empobrecido y en bancarrota. Si llegaba a triunfar —había dado a entender a Angelina— y si llegaba a ganar lo suficiente para ambos o a encontrarle trabajo a ella, entonces la llamaría; pero si México lo rechazaba, entonces volvería a Europa. Si él llegara a ganar dinero extra y ya fuese que ella o su hija Marika lo necesitaran, les mandaría algo; pero si no, su camaradería implicaba obligaciones de ayuda mutua mas ninguna dependencia unilateral, en vista de lo cual ella tendría que ganarse la vida como pudiera, como siempre lo había hecho. Angelina estaba consagrada a la devoción a su amante: conservaba los pinceles de Diego y su rincón del estudio tal como los había dejado al partir, atesoraba todo papel donde hubiese trazado una línea y cualquier despojo de recuerdo de su unión turbulenta y cálida; se ganaba la vida magramente haciendo grabados e ilustraciones para revistas manteniendo su amistad con los amigos de él, creyendo en el éxito de la aventura del amado, y estudiando español para el día en que él enviase por ella.

En los archivos de Diego encontré algunas cartas de ella, sin fecha y en desorden, así como una fotografía en cuyo dorso había escrito en su español en que hacía grandes progresos:

Tu mujer te manda muchos besos con ésta, querido Diego. Recibe esta fotografía hasta que nos veamos. No salió muy bien, pero en ella y en la última tendrás algo de mí. Sé fuerte como lo has sido y perdona la debilidad de tu mujer. Te besa una vez más Quiela.*

Otras misivas expresan su preocupación por la salud del padre de Rivera y llevan afectuosos mensajes para la madre y la hermana de él, pues hay que decir que la familia desde hacía mucho sabía de su vida en común y la tenían aceptada como perteneciente a Diego. Envía en ellas saludos de los amigos de Diego en París y deja traslucir su soledad al decir que ellos lo echan mucho de menos, le reprocha por no contestar las cartas que le escriben y las de ella, revelando entre líneas una creciente aprensión.

Me duele mucho saber que papá está muy malo. Después de la carta que me escribió me sentí aún más cerca de él y siento verdadera aflicción al no poderle ver; pero acerca de esto ya no te hablaré más, porque la iniciativa tiene que venir de ti, después de todo, y si no... es hasta inútil recordarte que hay barcos que hacen el servicio entre Francia y México.

Ella frecuentaba mucho a los pintores mexicanos en París, según decía a Diego en sus cartas. Ellos la hacían sentirse en un medio

* Nombre cariñoso en lugar de Angelina.

mexicano. "pero no es el México que yo conocía, ese México joven, un poquitín salvaje, mas tan lleno de vida. . . ¿Tendrás éxito en rodearte de algunos de estos elementos, en sacudirlos, despertarlos, liberarlos de los prejuicios seculares cuando menos en lo que respecta a los dominios del arte. . .?

"Tú eres como ese México; joven, pero maduro, fuerte, y ya sea breve o larga tu estancia allí, es seguro que tu llegada habrá creado torbellinos en la corriente de las ideas de muchas cabezas". Acusa recibo también de un envió de dinero y le dice que hizo entrega de la remesa de trescientos francos para su hija Marika, a la madre de ésta.

Hay una carta aciaga que lleva una fecha: julio 22 de 1922. Parece haber transcurrido una eternidad desde que ella escribió o sabe de él. Ella no había querido escribir porque le resultaba difícil callar ciertas cosas que albergaba en su corazón y de las cuales parece inútil hablar. Ahora toma la pluma sólo porque juzga descortés no darle las gracias por el dinero que le ha enviado. Le manifiesta que no le dio las gracias por las tres últimas remesas de febrero 6, marzo 10 y principios de junio, por 260, 297 y 300 francos respectivamente. Han pasado cuatro meses, reconoce, que ella no le ha dirigido ni una carta salvo para mandarle recortes de sus grabados aparecidos en la revista *Floreal*.

Es muy difícil para mí, Diego, escribirte (le explica). Ha transcurrido un año desde que te fuiste. No te he olvidado y es muy poco lo que pueda haberte alejado de mis pensamientos, para tan largo tiempo. Partiste con intenciones muy vagas con respecto a mí, o tal vez no albergabas ninguna y yo creí que sí. Ahora es necesario, como tú comprenderás, que yo sepa si tienes alguna.

Me es fácil imaginar que debido a tu trabajo, viviendo en el país que tanto significa para ti, entre los amigos y enemigos que te rodean; que con todo ese calidoscopio de rostros, ideas y ocupaciones, queda poco espacio para mí. Tal vez ninguno. Yo podría aceptarlo, podría admitirlo tal vez; pero sólo como algo definitivo. Me dirás que debería haberlo adivinado desde hace mucho y no pedirte que te tomes la molestia de ponerlo con todas sus letras. ¿Pero qué hacer? Yo, como comprenderás, soy mujer, rusa y sentimental, y cuando te fuiste todavía tenía ilusiones. Me parecía que a pesar de todo seguían firmes esos profundos vínculos que no deben romperse definitivamente, que todavía ambos podríamos sernos útil el uno al otro. . . Lo que duele es pensar que ya no me necesitas para nada. . . para nada. . . Es doloroso, sí, pero indispensable saberlo. . . Mira, Diego, durante tantos años que estuvimos juntos, mi carácter, mis hábitos, en resumen, todo mi ser, sufrió una modificación completa; me "mexicanicé" terriblemente y me siento ligada *par procuration*, a tu idioma, a tu patria, a miles de pequeñas cosas, y me parece que me sentiré muchísimo menos extranjera contigo, que en cualquier otra tierra. El retorno a mi hogar paterno es definitivamente imposible, no por los sucesos políticos, sino porque no me identifico con mis compatriotas. Por otra parte, me adapto muy bien a los tuyos y me siento más a gusto entre ellos.

Son nuestros amigos mexicanos los que me han animado a pensar que puedo ganarme la vida en México dando lecciones.

Pero, después de todo, ésas son cosas secundarias. Lo que importa es que me es imposible emprender algo a fin de ir a tu tierra, si ya no sientes nada por mí o si la mera idea de mi presencia te incomoda. Porque en caso contrario, podría hasta serte útil, moler tus colores, hacerte los estarcidos, ayudarte como lo hice cuando estuvimos juntos en España y en Francia durante la guerra. . .

Me gustaría que me lo dijeras con toda franqueza. . . Has tenido suficiente tiempo para reflexionar y tomar una decisión por lo menos en una forma incons-

ciente, si es que no has tenido la ocasión de formularla en palabras. Ahora es tiempo que lo hagas. . . De otro modo arribaremos a un sufrimiento inútil, inútil y monótono como un dolor de muelas, y con el mismo resultado. La cosa es que no me escribes, que me escribirás cada vez menos si dejamos correr el tiempo y al cabo de unos cuantos años llegaremos a vernos como extraños si es que llegamos a vernos. En cuanto a mí, puedo afirmar que el dolor de muelas seguirá hasta que se pudra la raíz; entonces, ¿no sería mejor que me arrancaras de una vez la muela si ya no hallas nada en ti que te incline a mi persona?

A menudo pienso que tal vez las supuestas dificultades y complicaciones de una vida *a deux* te atemoricen más que el fantasma de una cierta responsabilidad imaginaria. He pensado mucho en esto y creo que en tu país, donde nunca hemos vivido juntos, sería posible forjarse una vida en que no nos daríamos el uno al otro más de lo que pudiera darse espontáneamente. Me imagino que yo ganándome la vida hasta donde me fuere posible (y por consiguiente siempre ocupada) y tú trabajando como lo haces ahora, podríamos reunirnos, con una poca de buena voluntad por parte de ambos, sobre una base que todavía es común a los dos, y tan sólo sobre ella. Aquí en París, la misma pobreza de la vida lo impidió. . .

Seguía diciendo la carta que había perdido su empleo como ilustradora de *Floreal* y no tenía ningún ingreso por el momento, salvo lo que él le enviaba, amén de pequeñas sumas provenientes de dar lecciones a un niño. Agregaba que andaba en busca afanosa de trabajo, y que su desesperada situación hacía imperativo el resolver la cuestión de su ida a México. Tal vez podría tener la oportunidad de traducir la obra *Julio Jurenito,* de Ehrenburg, inspirada por Diego, del ruso al español.

Porque podría rendirme, conseguir un trabajo de institutriz, dactilógrafa o cualquier otra cosa por ocho horas diarias, un *abrutissement* general, con ida al cine o al teatro los sábados, y paseo en Saint-Cloud o Robinson los domingos. Pero no quiero eso. Estoy dispuesta a aceptar las consecuencias con tal de conseguir un trabajo como el que quiero, la pobreza, las aflicciones y tus pesos mexicanos.

Todavía continúa la carta con más noticias, no acertando a ponerle punto final, con el presentimiento de ser la última, y todo lo que dice lleva un sello de soledad y dolor. Le cuenta a Diego que su mejor amiga se fracturó una rodilla y que marchará a Argel para recuperarse. Que los Siqueiros están por partir a México, que ella quedará más sola que nunca. "Me duele mucho, Diego, que te hayas negado a darme un hijo. El tenerlo habría empeorado mi situación, ¡pero Dios mío, cuánto sentido habría dado a mi vida! "

De nuevo la carta vuelve a su melancólica descripción de noticias: Jacobsen, el pintor danés, amigo de Diego, quiere ir a México y ha dirigido a éste tres cables al cuidado de la Universidad Nacional, contestación pagada, los cuales no le fueron contestados. Elie Faure se queja del silencio de Diego. Todo el mundo pregunta a Angelina por él y a ella le avergüenza no poderles decir nada. . .

¡Pero vamos! Podría seguir escribiendo indefinidamente, mas como tienes poco tiempo para desperdiciar, tal vez esta carta vaya resultando demasiado larga. Es inútil pedirte que me escribas; sin embargo, deberías hacerlo. Sobre

todo, contéstame esta carta en la forma que creas conveniente, pero *en toutes lettres*. No necesitas darme muchas explicaciones, *con unas cuantas palabras será suficiente*, la cosa es que me las digas. Para terminar, te abraza con afecto. . .

Quiela.

"P.S. ¿Qué opinas de mis grabados?"

La respuesta de Diego fue, no una carta poniendo en claro todo, sino un cable invitándola a ir a México, pero sin enviarle dinero para el pasaje. ¡Pobre Angelina! No sabía que al amor no puede forzársele por la compasión. ¿Después de largos años de vida íntima con Diego, no le conocía bastante para percibir que todo había terminado? ¿No se había rehusado él a atar de nuevo el lazo, roto por la muerte de su hijo? ¿Acaso no le había manifestado él que su pasión había dejado de serlo para transformarse en un sentimiento afín al cariño fraternal? ¿No hasta le había hablado como a una comprensiva amiga y confidente, de sus nuevos amores con otras mujeres? El amorío con Marievna Vorobiev se inicio sin tapujos y hasta sin recriminaciones por parte de Angelina, reconociendo él ante ella, aunque ocultándolo a los demás, su paternidad de la hija de Marievna. Fue sólo entonces que Angelina cobró ardientes celos hacia aquélla.

Los silencios de Diego eran elocuentes. Los fríos intervalos entre las pocas líneas con las remesas de dinero, deberían haber sido una advertencia para ella. ¿No le conocía lo suficiente para comprender cuán duro debería ser para él decirle sin más: "¡Ya no te amo!". Quizá los amantes de sangre rusa solieran torturarse el uno al otro con largos análisis de sus sentimientos alterados; pero el latino prefiere sugerir con gracia su amor y todavía con mayor sutileza su indiferencia. En la clase media mexicana, a la cual pertenecía ese pintor "proletario", la franqueza en tales menesteres es todavía más rara que en los ofrecimientos de los políticos mexicanos.

Sin duda él había contribuido a alimentar esa desventurada esperanza por su conducta, tan poco apegada a la caballerosidad mexicana, de enviar dinero a una amante-camarada y dinero a la hija de otra. Angelina denotaba fatales presentimientos en cada línea que escribía; mas rehusábase a aceptar la realidad, como si al hacerlo se fuese a reventar el último hilo que los unía. La vida de ella no estaba centrada en la pintura, como la de él subordinando todo a ésta. "Para mí la pintura y la vida son una sola cosa —escribía Diego a Renato Paresce en 1920—. Es mi pasión dominante. . . una función orgánica más que una actividad del espíritu". Para ella, el amor y la vida eran más bien una sola cosa, con la pintura cubriendo los intersticios. Él era su amante, camarada, hijo, y el prototipo del artista héroe. Gozosa había roto con su patria, amigos e idioma, por él; había edificado su vida con él como armazón.

Si ella pudiera haber visto las pinturas que Diego ejecutaba en los muros de la ciudad de México mientras ella gemía en su habitación parisina, en ese mismo punto y hora se habría convencido de que jamás volvería. Si ella pudiera haber visto aquel desnudo monumen-

tal, de estructura vasta y sólida (LAMINA 65), casi intimidante, voluptuosa y desbordantemente femenino, habría sabido que Diego había hallado, no nada más una nueva modelo, sino a una nueva amante según sus deseos, una encarnación de lo que le decía a Paresce en la carta citada: *"la beauté devenue femme,* alguien a quien él iba a amar porque encajaba en el centro mismo de su "pasión dominante".

Aun cuando Angelina se enteró del nuevo amor mexicano de Diego, sus sentimientos no cambiaron hacia él, ni se buscó un nuevo amor. Ella había hablado valientemente de arrancar la muela que dolía; ahora se abrazó a su dolor y mantuvo la ilusión de que esa mujer sería para Diego otra Marievna, otro capricho pasajero. Años más tarde unos amigos mexicanos la encontraron en París, todavía solitaria, todavía luchando con su pintura sin importancia y preservando en un rincón del estudio, los pinceles de Diego y las pertenencias de éste tal como los había dejado al marcharse, y todavía practicando la lengua a la que el amor la había conducido, leyendo a los poetas mexicanos y a los clásicos castellanos, soñando con la tierra que Diego les había descrito a ella y a Elie Faure, como una tierra de encanto.

La cosa es que no me escribes, que me escribirás cada vez menos si dejamos correr el tiempo y al cabo de unos cuantos años llegaremos a vernos como extraños. . .

¡Anticipación profética! En 1935, impulsada por pintores mexicanos amigos suyos, consiguió ir a la tierra de sus anhelos. No buscó a Diego: no quería molestarlo. Cuando se encontraron en un concierto, Diego pasó a su lado ¡sin siquiera reconocerla!

Germán Cueto la llevó a la Secretaría de Educación para que viera los frescos pintados por Diego. Recorrió lentamente aquel universo en tres pisos, deteniéndose silenciosa, por largo rato, ante cada muro. Sólo al llegar al final habló, con los ojos húmedos de lágrimas:

— ¡Me siento contenta de que para hacer esta grandiosa obra me haya dejado!

Se me había advertido que la "muela" todavía dolía cuando alguien la tocaba y que no conseguiría yo que me hablara de Diego. No obstante, me recibió con amabilidad, hablando con fluidez y alegría, animándome a hacerle preguntas. Mas tal vez yo no esté hecho para escribir biografías, porque me olvidé por completo de formular las preguntas más pertinentes.

Nos hicimos amigos. Ella me proporcionó fotografías de Diego en su juventud para que sacara copias de las mismas y es debido a ello que pude incluirlas en estas páginas. Parece que no tenía consigo las cartas de él, o tal vez no quiso mostrármelas. Habló de la infantilidad del pintor, de su turbulencia, de su fantasía, de su amor a discutir sólo por llevar la contraria; pero ni una palabra de amargura o reproche.

—Si se me concediera volver a nacer —me dijo—, volvería a escoger esos diez años, plenos de dolor y felicidad, que pasé con él.

— ¡La buena Angelina! Le pusieron un nombre apropiado —me manifestó Diego un día que hablábamos de ella tiempo después.

Lo último que supe de su persona fue que todavía vivía y trabajaba en la ciudad de México, pintando y exponiendo, enseñando dibujo a los niños de una escuela de gobierno, convertida en una mujer marchita, de semblante bondadoso, delgada, de alma tierna; no es de admirar que Diego no reconociera a la compañera de su juventud. Sin embargo, seguía teniendo los mismos ojos azul claro, aquella misma azulosidad que la circundaba, el mismo perfil de avecilla y la misma voz doliente que había observado en ella Gómez de la Serna.

En el verano de 1936 decidió regresar a su otro hogar, no a Moscú, sino a París. Necesitando dinero para efectuar el viaje, me preguntó si yo podría encargarme de conseguir que Diego firmara unos antiguos dibujos que ella guardaba, a fin de poder venderlos con mayor facilidad. Eran tantas las personas que me solicitaban intercesiones ante Diego, que yo había resuelto no pedirle nunca nada, ni para mí, ni para otros.

—Le puede encontrar todo el día en el andamio, en el Hotel Reforma —le aconsejé—. Vaya a verlo pintar. A él no le molesta y sé que le interesará a usted. Si se muestra bien dispuesto, entonces usted misma solicítele que le firme los dibujos.

Esa noche cené con Diego y Frida en su domicilio en San Ángel. Llegó tarde el pintor como de costumbre y llevaba en el rostro una expresión de fatiga y contento. Terminada la cena nos pusimos a trabajar en *Portrait of Mexico*. Habiéndoseme terminado la tinta, le pedí su pluma.

— ¡Caracoles! —exlamó con la mano metida en el bolsillo de pecho—. ¡Me olvidé devolver a Angelina su pluma fuente!

Con lo cual supe que le había firmado los dibujos.

13. DESVIACIÓN BIZANTINA

Los años de guerra civil habían desangrado el país. Su agricultura yacía descuidada; la ganadería casi agotada por el pillaje; la endeble estructura económica derribada; sus reservas metálicas habían huido o se hallaban sepultadas de nuevo bajo tierra; el papel moneda era más bien un símbolo cabalístico que un medio de trueque. El país abundaba en hijos sin padres, inválidos, pordioseros, y bandidos que habían hecho una profesión del torbellino revolucionario. Dondequiera se anhelaba la paz y se esperaba. Porque hasta entonces la revolución sólo había sido promesas. Pero estaba a la vista el momento de que lo prometido se convirtiera en realidad, en un mundo nuevo, espléndido e impredecible.

Por encima de todo se hacían planes. Para tender un kilómetro de riel desgajado, para reconstruir un solo puente dinamitado sobre una garganta en la montaña, se necesitaba capital, tiempo, mano de obra, prosaica atención al detalle. En cuanto a los planes ¡eso era otra cosa! Todo lo que se requería para trazarlos era poseer una ardiente imaginación, un gusto por la poesía, una resolución valiente. Debido a ello los planes se multiplicaban como las efímeras en un día de verano... ¡y vivían la misma breve existencia de ellas!

El nuevo presidente, corpulento y sanguíneo, sincero, franco, brillante en su actuación en los campos de batalla, agudo en el juicio acerca de sus compañeros, amante de la conversación, de la camaradería y de la vida civil, desbordante de ingenio humorístico, sencillo y democrático en su modo de ser, no era inmune al idealismo que saturaba el ambiente. Todos los demás jefes militares de importancia, o murieron en la guerra o habían sido asesinados y debido a ello podía ostentar esa benevolencia, fruto de la confianza y la fuerza. El tiempo todavía no le encaraba con el problema de la sucesión, con el de mullir el nido del retiro civil, o con el más irritante de todos: el de

volver a cimentar las relaciones interrumpidas con los Estados Uni-
dos. Entre tanto, era menester reconstruir el país en ruinas, forjarse
un lugar personal de importancia en la historia y acumular méritos
que le dieran renombre.

Obregón sentíase orgulloso de sus progresos en cuanto a esta-
bilizar la moneda, pacificar o "eliminar" a los jefes militares rebel-
des, y de lo que se sentía más satisfecho era de su recién creado
Ministerio de Educación que trabajaba intensamente para redificar
la cultura del país. El sistema escolar —que por cierto nunca había
sido como para enorgullecerse de él— se derrumbó con la caída del
general Díaz; el Departamento de Educación Federal fue abolido por
Carranza; México era analfabeto en un ochenta y cinco por ciento; la
cultura, como la economía, estaba en ruinas.

El nuevo ministro de Educación había figurado en la revolución y
padecido destierro. Profesaba una doctrina compuesta de ideas hispá-
nicas, católicas, hindúes, y tenía una fe ciega en el sufragio, la alfa-
betización, la honradez cívica y el valor, como remedios de los males
seculares de México.

Se rodeó de poetas, pintores y consejeros visionarios de todos los
marbetes, y viajaba con este abigarrado séquito, a caballo o en burro,
por todos los confines del país, en guerra abierta contra el analfabe-
tismo y la rusticidad de la época, poniendo cimientos de edificios
escolares, y urgiendo la preparación de la gente para que pudiera
entrar en una vida política democrática.

En cuanto a Diego, era un artista que París había aplaudido y,
por tanto, al igual de los demás artistas, fue destinado a varios menes-
teres, menos al de pintar. Un día se le nombró director de Trenes de
Propaganda. ¿Cuál propaganda? Esta pregunta tuvo una respuesta
brillantemente vaga. ¿Dónde estaban los trenes? El resultado fue que
antes de que pudiera conseguirse un solo carro de ferrocarril en un
país despojado de sus transportes ferroviarios, el dichoso nombra-
miento fue hecho a un lado y en su lugar recibió otro, el de consejero
artístico del Departamento de Publicaciones. Esto se acercaba más a
su oficio y de inmediato Diego se transformó en una enorme incuba-
dora de planes... ¡Sin siquiera detenerse a preguntar por los
huevos! Pero la cosa fue que el Departamento de Publicaciones no
editó un solo libro, hasta meses después de que tanto él como Diego se
habían olvidado mutuamente. Y al mismo tiempo que olvidar a
Diego, olvidó los planes de éste, pues para qué molestarse en resuci-
tarlos cuando cualquier poeta o pintor que ocupara el cargo traería
consigo el mismo acopio de planes con iguales resultados.

En noviembre de 1921 el ministro de Educación emprendió uno
de sus viajes de exploración y propaganda cultural a Yucatán, invi-
tando a varios pintores y poetas para que le acompañaran, Rivera
entre ellos. El viaje resultó fructífero para Diego. Retornó con dibu-
jos del paisaje yucateco, cabañas, canotes y de la gente que más tarde

tarde llegaría a figurar en sus murales y cuadros de caballete. Su espíritu entró en efervescencia ante las grandiosas ruinas de Uxmal y Chichén Itzá, el espectáculo apenas captado del levantamiento de los peones de las haciendas henequeneras, de las ligas de resistencia y del gobernador socialista, Felipe Carrillo Puerto, que regía el estado de Yucatán.* A este personaje lo retrataría varias veces después de su martirio, dos en la Secretaría de Educación y otra más en la escalinata del Palacio Nacional. El resultado más importante de dicho viaje fue su ardiente apología de la pintura mural, ante el ministro Vasconcelos, que decidió a éste a proporcionarle un muro.

Fue en un lugar interior, en el auditorio de la Escuela Nacional Preparatoria, perteneciente a la Universidad de México. El edificio era una maciza estructura colonial, barroca, completada en 1749 y usada como escuela por los padres jesuitas, en otro tiempo. La pared que se le dio a Diego fue la frontal, situada detrás de la plataforma, con la vaga promesa de proporcionarle después la de los lados. Su construcción era sólida, plana, franqueada por columnas que servían de soporte para el arco de la bóveda, que describía una amplia curva lisa. Un bóveda más pequeña interrumpía la superficie del muro para dar cabida a un órgano tubular.

En el espíritu de Diego no se borraba el recuerdo de los mosaicos de Ravena, los pintores al fresco, bizantinos y del principio del Renacimiento, así como el simbolismo renacentista. Desde 1911 había experimentado de cuando en cuando con la pintura a base de colores de cera. Ésta era la primera oportunidad que se le presentaba de dar expresión a esas tensiones acumuladas.

Calculó las dimensiones y proporciones de la pared, la curvatura del arco de la bóveda, la correspondiente curva festonada que resultaría si se suspendiera una cuerda formando un arco contrario, de puntos invisibles, arriba de los pilares que sostenían la bóveda (curva que más tarde comprendió los halos de las virtudes masculinas y las gracias femeninas). Preparó bocetos a escala, experimentó con sus teorías de la sección dorada como proporción ideal para la simetría dinámica; hizo pruebas con pistola de aire y espátula, empleando cada uno de los colores que deseaba infundir en la pared. Resumiendo, hizo acopio de todos sus recursos técnicos e imaginería acumulada, para la realización del trabajo.

Durante un año laboró allí. El resultado fue imponente: casi novecientos cincuenta metros cuadrados de muro** cubierto de enormes figuras simbólicas, sobrehumanas, de más de tres metros y medio de altura, de rostros llenos de fuerza, cuerpos trazados con líneas

* Después de que Roberto Haberman, norteamericano que fungía como su consejero en materia de socialismo, le hubo mencionado varias veces a Carlos Marx, Carrillo Puerto exclamó: "¿Dónde está ese joven? ¡Invítele a venir a Yucatán!".

** ¿Como puede la reproducción fotográfica en un libro, comunicar el impacto de un fresco que cubre casi novecientos cincuenta metros cuadrados de pared?

geométricas austeras y elegantes. Es una composición calculada con cuidado y basada en las líneas del edificio, de colores brillantes como gemas: verdes oscuros, rojos ladrillo, ocres, violetas, áreas brillantes de resplandeciente oro que surge de un centro dorado donde un semicírculo del más profundo de los cielos azules, tachonado de estrellas del mismo noble metal, se destaca contra un reluciente fondo también de luminoso oro. El diseño toma al órgano como de sus elementos. Haciendo que forme parte del plan decorativo (láminas 48 a 51).

Sin embargo, desde antes de terminarlo, Diego ya estaba insatisfecho con la obra. No era lo que él hubiese querido, lo que debería haber hecho. El tema era demasiado abstracto y alegórico, el estilo demasiado imitativo; aunque los tipos de personajes escogidos hacían una referencia especial a las mezclas raciales mexicanas y al paisaje de México, había demasiado de Italia en su técnica y simbolismo, nada de la tierra mexicana y de la gran convulsión social que, aun cuando Diego pintaba bajo el hechizo italianizante, llenaba sus pensamientos.

Más tarde intentó disculparse de este trabajo y de adaptar su significado a la filosofía que profesó más tarde, diciendo que se trataba de una alegoría del pitagorismo y el humanismo, y sosteniendo que su próyecto había sido completar el auditorio con pinturas en las paredes laterales, que reflejaran la historia completa de la filosofía, culminando con el materialismo dialéctico. La verdad es que esto lo pensó más tarde para justificarse.

Sus notas explicativas, preparadas por él poco después de terminado el mural, sirven para mostrar su intención y dan al lector una idea de la superficialidad de la alegoría y de la riqueza de color y diseño:

El tema escogido para el auditorio de la Escuela Nacional Preparatoria es la CREACIÓN, con una alusión directa a la raza mexicana a través de sus tipos representativos, desde lo puro autóctono, hasta lo español, incluyendo a los criollos.

La pintura del muro del escenario es sólo el foco del cual surgen las composiciones parciales de las paredes laterales y la bóveda. La obra completa integra UNA SOLA COMPOSICIÓN y el ciclo de pinturas, al incorporarse al edificio en sus tres dimensiones, y a través de todos los aspectos de sus distintas partes, crearán en el espíritu del espectador una dimensión adicional. El total del trabajo, al ser terminado, constituirá la idea concebida por su autor, si es que se le permite llevarla a cabo.

En la mitad superior del muro central y bajo la piedra del arco que limita la pared, se ve un semicírculo azul profundo, abarcado por un arco iris; en su centro está la LUZ ÚNICA o ENERGÍA PRIMITIVA de la cual brotan tres rayos en tres direcciones, uno es vertical y va hacia abajo, dos van hacia ambos lados; son rayos que, emergiendo del arco iris, se objetivan en tres manos; los dedos índice y medio señalan hacia la tierra, los otros permanecen doblados, gesto éste que significa PADRE-MADRE. Entre los rayos se ven unas constelaciones: la de la derecha incluye la figura de un pentágono, la de la izquierda un hexágono, o sea los principios masculino y femenino. La mano vertical apunta al lugar donde el HOMBRE surge del Árbol de la Vida, y las laterales a los dos principios en que

este último se divide, varón y hembra, HOMBRE y MUJER, representados por dos figuras desnudas sentadas al nivel de la Tierra, participando de su esencia y cualidad, en cuanto a sus formas y estructuras.

El VARÓN se encuentra sentado de espaldas al espectador, con el rostro vuelto hacia un grupo de figuras femeninas con las cuales conversa, personajes que representan emanaciones de su propio espíritu. Hállanse sentadas en el suelo, siguiendo una disposición piramidal.

La primera de ellas, de abajo a arriba, está en actitud de explicar algo al hombre. Es el CONOCIMIENTO, de túnica amarilla, manto azul con aplicaciones de oro y carne de un tinte verdoso. En seguida y frente a éste, con manto azul índigo y capucha azul cobalto, diadema de oro, rostro oscuro, macerado, sutil, agrega su palabra a la de otra figura: es la FÁBULA. Arriba, a la derecha, con ojos verde agua, cutis blanco rojizo, pelo dorado apenas sombreado, manto ocre oscuro y túnica de un sombrío verde gris, con las manos ocultas, está la POESÍA ERÓTICA. A su derecha, vése la figura de una india de la clase laborante, con blusa carmín, rebozo de tierra roja, las manos en reposo sobre su regazo: es la TRADICIÓN. Y en la cumbre del grupo, el rostro cubierto por la máscara del dolor, se encuentra la TRAGEDIA..

En un nivel inmediato superior, dispuestas en una amplia curva que sigue un festón cuyos soportes invisibles se encuentran en la intersección de las paredes laterales y la bóveda de la sala, se hallan cuatro figuras de pie, que van del extremo derecho al centro, en el siguiente orden: La PRUDENCIA, con túnica y manto azul verdoso claro, conversa con la JUSTICIA, de ropaje blanco, piel oscura, de tipo netamente indígena. Con sus ojos claros clavados en la distancia, una mano sobre la otra, apoyadas en el filo de un escudo y sosteniendo una ancha daga, está la FUERZA; su escudo es color rojo carmín, fileteado de bermellón y ostenta en el centro un sol de oro. La CONTINENCIA cierra el grupo, vestida con una túnica gris verdosa, teniendo el rostro velado y la cabeza y las manos bajo un manto violeta suave.

Más arriba aún, con la cabeza tocando casi el arco de la bóveda, sentado en las nubes cerca del símbolo central, se encuentra una figura de tipo ario, cabeza y mirada inclinadas hacia las figuras abajo, en un gesto posesivo y persuasivo a la vez, túnica amarilla, manto amarillo verde: es la CIENCIA, que une al centro con las tres jerarquías de la tabla derecha.

A la izquierda y buscando simetría y equilibrio con el diseño descrito, por medio de elementos equivalentes en peso y opuestos en color, sobre la línea de la tierra se encuentra la MUJER, desnuda, con un fuerte modelado de pechos, brazos y piernas, con el pelo negro cayéndole en ondas; el rostro, de perfil, mirando hacia el centro luminoso de arriba. A la derecha, paralela a la orilla del panel, con los brazos levantados, la túnica blanca formando pliegues que sugieren un lento proceso de movimiento acompañado por el de su cabellera de oro, está la DANZA. Su frente es estrecha, los ojos grandes y oscuros, pómulos salientes, piel blanca: es una criolla de Michoacán.

Cerca de la orilla izquierda, con el pelo negro ondulado como los sarmientos de una vid, carne amarillo ocre, rostro faunesco, vestida con una piel de cabra, la MÚSICA sopla en una doble flauta de oro. Sentado a su lado está el CANTO, representado por una criolla de Jalisco, de elevada estatura, cutis oscuro, claros ojos de mirada soñadora, rebozo rojo ladrillo, falda violeta oscuro, las manos en el regazo y en ellas las tres manzanas de las Hespérides.

Arriba, de pie y coronando el grupo anterior, con una inclinación a su izquierda, blusa azul, bandas carmín, blusa bordada de rojo, rebozo castaño rojizo, collar de piedras bermellón y aretes del mismo color, el pelo peinado en dos trenzas, las manos pequeñas, sonríe la COMEDIA, tipo acabado de criolla de la meseta central.

En el plano inmediato superior y en análoga disposición a sus semejantes del lado opuesto, encuéntranse las TRES VIRTUDES TEOLOGALES, que son, de izquierda a derecha: la CARIDAD, envuelta sólo en su cabellera rojiza, la carne de una tonalidad verdosa, tiene la mano derecha abierta y la izquierda sobre el pecho, en actitud de amamantar; junto a ella está la ESPERANZA, vestida con una túnica de color verde esmeralda y ceñida con una cuerda de oro, su manto cae en pliegues tubulares y es de un verde amarillento, tiene las manos unidas sobre el pecho, y su rostro, elevado en perfil, mira directamente a la Unidad Central; tiene la rubia cabellera peinada en trenzas, al estilo castellano. A su lado está la FE representada por una india pura de las sierras que circundan el valle de México al sur; tiene las manos unidas sobre el busto, en actitud de orar, los ojos cerrados, la cabeza erecta, el rebozo cayendo verticalmente a lo largo de su cuerpo.

En posición equivalente a la CIENCIA, que se halla del otro lado, la SABIDURÍA une el grupo al foco central; viste una túnica azul cobalto y manto amarillo claro; trátase de una vigorosa figura de india del sur, que mira hacia abajo y con sus dos manos hace el gesto que significa MICROCOSMOS, MACRO-COSMOS e INFINITO.

Dentro de la concavidad, en el centro del muro (destinada a contener el órgano), debajo de la mano vertical que brota de la fuente de luz arriba, se eleva de la tierra EL ÁRBOL. De él surge, visible desde la base del pecho, con los brazos abiertos en cruz en movimiento, como corresponde a las principales líneas rectoras de la composición, una figura de mayor tamaño que cualesquiera de las otras, que sigue en su actitud la intención de la bóveda y se manifiesta en escorzo en relación con el agrupamiento general desde los diferentes ángulos de visión: es EL PANTOCRATOR.

Esta obra (terminan diciendo las notas del pintor) fue ejecutada al encausto, usando los mismos elementos puros y el mismo proceso empleado en la antigüedad en Grecia e Italia. Este procedimiento, que el autor ha restaurado con esfuerzo propio, gracias a sus investigaciones realizadas durante unos diez años, constituye el más sólido de los procedimientos para pintar (en cuanto a inalterabilidad, resistencia y duración) salvo el esmalte a fuego.

El mural del anfiteatro no quedó terminado sino hasta el fin de 1922, pero antes de ser completado, México entero hablaba de él y tomaba partido en favor o en contra. Nunca una obra de arte en México había despertado tales partidarismos. Cualesquiera que fuesen sus defectos, el impacto que causó fue tan poderoso, que nadie podía ignorarlo. La prensa lo caricaturizó. Se entonaban canciones relativas al mismo y se decían chistes a costa de Rivera. Proporcionó materia prima para pasar la velada grave y reposada y para las violentas disputas de café. En cuanto a los artistas jóvenes, enarbolaron el caso del mural como una bandera con la cual marchar a la batalla.

Estoy en posición de transcribir una discusión típica tenida en uno de los hogares más cultos de la ciudad de México, gracias a Elena Lombardo Toledano, hermana del entonces director de la Preparatoria, Vicente Lombardo Toledano.

Época: Una noche a fines de 1922.
Lugar: La casa de la familia Lombardo Toledano en México.
Personas presentes: Elena; su hermano Vicente, director de la escuela; el padre y la madre de ambos; el novio de Elena y algunas amigas íntimas; varios profesores universitarios e intelectuales, inclusive el rector de la Universidad, Antonio Caso, su hermano Alfonso y otros amigos de la familia.
Alguien dice: ¿Qué piensan ustedes de la pintura de Diego?

Mi padre: ¡Dos o tres malas palabras y silencio!

Mi madre: No la he visto.

Pedro Henríquez Ureña: Es, sin lugar a dudas, uno de los más grandes pintores del mundo moderno.

Antonio Caso: ¡Estupendo!

Alfonso Caso: ¡Un exceso de genio!

Mi hermano Vicente: México palpita en su obra.

La señora Caso y familia (cuatro solteronas, feas y devotas): Si por nosotras fuera, mandaríamos encalar esa pared.

Margarita Quijano: ¿Puede darse algo mejor en nuestra pintura?

Agustín Loera y Chávez: Vendrá el tiempo en que se le admire como admiramos a los grandes pintores del Renacimiento.

Rodríguez Lozano: ¡Es un corruptor del arte!

Agustín Neymet: Como pinta está bien; pero no lo que pinta. Está enamorado de la fealdad.

Mi novio: Para comprenderlo hay que tener preparación, y yo, francamente, no lo estoy.

Mi cuñado: ¡No vayas a decirme, Elenita, que te gusta esa pintura! ¡No me eches mentiras...!

Profesor Julio Torri: El genio no crea escuelas. Por fortuna no es contagioso.

A. Gómez Arias (escritor): Tiene Rivera el derecho de triunfar por virtud de la cantidad; mas ciertamente no por virtud de la cualidad.

Laura Pintel (una amiga): Cada uno pinta según es su persona: Rafael pintaba hermoso porque él lo era. Diego pinta feo porque es feo...

Josefina Zendejas: Lo que he aprendido de pintura él me lo ha enseñado.

Un visitante cuyo nombre he olvidado: Yo preferiría dedicarme a barrer calles que pintar de ese modo...

En marzo de 1923, la discutida pintura fue inaugurada oficialmente. En esa ocasión José Vasconcelos recibió un papel de color naranja que decía:

INVITACIÓN

a la fiesta que el
Sindicato de Trabajadores Técnicos, Pintores y Escultores,
dará el martes 20 del presente mes en honor de

DIEGO RIVERA

querido camarada y maestro del taller

Con motivo de haber quedado terminada la decoración del auditorio de la Escuela Nacional Preparatoria, trabajo que resucita la pintura monumental no sólo en México, sino en el mundo entero, y dando principio así en nuestro país un nuevo florecimiento sólo comparable al de los tiempos antiguos y cuyas grandes cualidades: buena ejecución, sabiduría en su proporción y valores, expresiva claridad y fuerza emocional (todo dentro de un auténtico mexicanismo orgánico libre del insano y fatal pintoresquismo) señala esta obra como insuperable y los amantes del arte de la pintura pueden absorber de ella la ciencia y experiencia que contiene.

(Y en honor de:)

LICENCIADO DON JOSÉ VASCONCELOS

y

DON VICENTE LOMBARDO TOLEDANO

inteligentes iniciadores y generosos protectores de esta obra y de todo noble esfuerzo conducente al desarrollo del arte plástico en México. (Y de:)

LUIS ESCOBAR, XAVIER GUERRERO,
CARLOS MÉRIDA, JUAN CHARLOT,
AMADO DE LA CUEVA

expertos ayudantes del maestro Rivera.

Todo esto para dar gracias al Señor que les guardó de terrible y horrenda caída del andamio por casi cerca de un año de penosísima labor a la altura de casi diez metros. 12:30, en Mixcalco 12, Taller Cooperativo Tres Guerras de Pintura y Escultura. Traer cinco pesos, sin falta, en el bolsillo.

Nota muy importante: A fin de que los invitados de honor no sean acusados de gorronería, también tendrán que pagar su comida.

Así iniciaron los pintores que rodeaban a Diego, su lucha por un nuevo arte en México. Diego estaba satisfecho con el papel que desempeñaba su pintura, pero no quedó contento con ella. No hizo presión para que se le dieran los demás muros del auditorio. La cosecha de ese año la consideró negativa en su mayor parte. Tenía el corazón puesto en otra cosa. El mural de la Preparatoria fue un principio valiente, aunque falso.

14. SE ELEVA UNA ESTRELLA ROJA

Al acercarse a su término el año de 1922, el nuevo movimiento se intensificó; al finalizar 1923 México se halló encabezando al mundo en pintura mural.

Aun antes de que Diego terminara su mural al encausto, negociaba el pintar unos frescos en el edificio del Ministerio de Educación, en tanto que la agitada disputa originada por su primer trabajo motivaba que Vasconcelos otorgara otros muros en los patios de la Preparatoria a Alfaro Siqueiros, recién llegado de España; a José Clemente Orozco que acababa de participar en una fracasada invasión de los Estados Unidos; a Fermín Revueltas y a cinco hombres que habían trabajado corto tiempo como ayudantes de Rivera: Jean Charlot, Fernando Leal, Amado de la Cueva, Ramón Alva de la Canal y Emilio Amero.

En el curso de los años inmediatos siguientes, casi no hubo pintor en México que no figurara en las nóminas de sueldos del Departamento de Educación, como profesores de dibujo, inspectores de escuelas de arte, maestros "misioneros" y otras encomiendas, que en realidad laboraban para el gobierno en los muros y en las telas. De un día para otro los jóvenes se hacían pintores. Fermín Revueltas, entonces de veinte años, hizo un encausto en la Preparatoria. Máximo Pacheco, muchacho indio de quince años, que empezó como albañil extendiendo la escayola y moliendo colores para Diego, pronto se encontró pintando vivos y hermosos frescos, convirtiéndose, antes de cumplir los veintiún años, en un maestro. Desde el principio su arte

presentó el raro espectáculo de un pintor en estado de gracia, cuyo trabajo fluía con increíble facilidad y frescura.

Pintores preciosistas y altamente refinados como Roberto Montenegro y Adolfo Best-Maugard, cuyas opiniones no eran revolucionarias ni su talento apropiado para la pintura de tipo monumental, fueron atraídos a la corriente. Hasta el mismo doctor Atl trató de ensanchar su talento para la pintura de delicados paisajes, a las dimensiones de un muro.

Pronto la nueva se extendió por todo el continente; pintores de otros países acudieron a México y recibieron la oportunidad de pintar en muros. Charlot, de París; Mérida, de Guatemala; Paul O'Higgins, de California; más tarde Grace y Marion Greenwood y el escultor norteamericano japonés, Noguchi, llegaron para estudiar, trabajar e identificarse temporal o permanentemente con el movimiento artístico mexicano, recibiendo todos y cada uno de ellos la oportunidad de hacer un mural. Los artistas de Estados Unidos, los de Hispanoamérica y de París mismo —este último tan provincialista cuando se trata de movimientos que no se han originado en su seno— empezaron a percatarse de que algo estaba ocurriendo y que había sido soñado por generaciones de artistas; conviene a saber, una resurrección del fresco mexicano, que cualquiera que fuese su resultado final, constituía el desarrollo de más importancia, en cuanto a murales, desde el Renacimiento.

Pero, ¿por qué México? ¿Por qué tenía que ocurrir ese adelanto en una desventurada tierra empobrecida? ¿Sería por su herencia racial? Mas, ¿dónde estaba apenas ayer el "espíritu de la raza"? ¿Y qué decir de los otros países americanos con mezclas raciales similares? ¿Tendría que ver el contorno volcánico del país, su luminosidad o las artes populares? El Perú "incaico" apenas si difiere del México "azteca" en estos aspectos. ¿O sería, entonces, la misteriosa coincidencia del nacimiento de dos o tres grandes pintores* y una media docena de capacidad moderada, en ese punto del globo y en determinado instante? ¿Si no podía surgir ese movimiento sin ellos, por qué Rivera no maduró sino hasta los treinta y siete años y Orozco hasta los cuarenta? ¿Qué fuerzas coincidieron para hacer madurar a esa media docena, o algo así, de talentos menores, en ese mismo punto del tiempo, aun cuando su edad promedio era más o menos la mitad de la de Orozco?

Podemos fijar el decenio, el año y casi el mes del despertar, y nombrar al primer mecenas público y, por consiguiente, nos es dable declarar con certeza que la matriz del moderno movimiento artístico mexicano fue la revolución de 1910.

* No incluyo a Rufino Tamayo, bien dotado pintor que hasta más tarde, en los años treinta, tuvo la oportunidad de pintar murales en los edificios públicos. Él no pertenece, ni remotamente, a esta cofradía o movimiento, ya que su afinidad, en cuanto al fuerte sentido del color y diseño, puede decirse que pertenece a una "escuela" determinada, vinculándolo con Braque, Klee, Chagall, varios de los innumerables Picasso y Gaugin, así como con elementos de las antiguas y modernas tradiciones mexicanas de "estudio" que no se encuentran en el movimiento mural visto en términos generales.

Pero la relación no es sencilla. No puede deducirse de ello la "ley" de que si se desea un gran movimiento artístico ¡todo lo que se necesita es una revolución! De todos los resultados o consecuencias del decenio de lucha sangrienta y desorientada comprendida entre los años de 1910 y 1920, éste fue el menos previsible. Rusia tuvo su revolución también, mucho más vasta en implicaciones y enfoque. Sin embargo, ¡qué débil, trivial y banal es el arte plástico de la nueva sociedad soviética! Es precisamente una ironía el que la revolución haya venido a encontrar su expresión estética en la obra de un pintor mexicano. La revolución francesa de 1789 y la revolución industrial británica, tuvieron su expresión teórica y filosófica no en la Francia revolucionaria o en la Inglaterra industrial, sino en la atrasada, pequeña, burguesa Alemania feudal, la cual fue lejos en sus sueños porque en ese momento tenía muy limitadas sus realidades.

Uno de los grandes servicios prestados por la revolución mexicana a los pintores, fue romper el círculo vicioso del patrocinio privado. "¡Ya estaba harto de pintar para la burguesía —me dijo Diego en 1923—. La clase media no tiene gusto y menos la clase media mexicana. Todo lo que querían eran retratos, el del varón, el de su esposa o el de su amante. Raro era el sujeto que aceptara ser pintado como yo lo veía. Si le pintaba como *él* deseaba, entonces me resultaban burdas falsificaciones. Si le pintaba como yo quería, se negaba a pagarme. Desde el punto de vista artístico, era necesario buscarse otro cliente".

La revolución había prometido tanto, que el "gobierno de la revolución" tenía que dar algo a cuenta. Las reformas que ofreció incluían una gran campaña de construcción, la cual abarcaría edificios gubernamentales, escuelas, mercados, centros de recreación. Insignificante como era para satisfacer las verdaderas necesidades de las masas y las promesas líricas de los políticos, fue más que suficiente para ocupar a todos aquellos artistas cuya visión social y plástica les impulsaba a pintar frescos y hasta a los que, como hemos visto, no estaban avocados a ello. En París, ¿cuántos pintores monumentales, en sus talentos y deseos, no han suspirado en vano por muros? Ahora el pobre México tenía muros para todos, tantos como las opulentas ciudades italianas del Renacimiento.

Aun cuando había atravesado por una mala racha, y sus secretos de técnica habían perecido desde hacía mucho y sus formas degenerado, el fresco seguía siendo una tradición viviente en México. El indio había pintado frescos en los muros de sus pirámides miles de años antes, con antelación a la llegada de los españoles. El catolicismo continuó la tradición. Al ídolo del azteca se unió el ídolo del español; los frescos de Teotihuacan, Mitla, Monte Albán y Chichén Itzá, tuvieron sus sucesores en los que decoraban las gruesas iglesias románicas de ventanas pequeñas y grandes superficies de muro. Diego alimentaba la esperanza de que el pueblo analfabeto, a quien se le había inculcado la historia de los santos mediante las imágenes pintadas, respondiera al nuevo mito secular de la revolución y sus pro-

mesas para la vida del hombre sobre la tierra. La Iglesia había perdido algo de su esplendor y fervor misionero, y la revolución era jacobina y anticlerical. Pero se trataba de algo muy diferente a la deificación hebraica de la palabra abstracta, del rechazo musulmán de la imagen, el desdén puritano de los sentidos, la fiesta y el ídolo.

Mas había otro tipo de templo que continuaba la tradición mural, un templo dedicado a una andrajosa y desprestigiada versión de una antigua deidad dionisiaca. En las paredes de las pulquerías, pintores emanados del pueblo todavía estaban dedicados a producir regocijados e irónicos murales. Allí podían verse representados toreros y bandidos, viejas pícaras, desvergonzados cupidos y traviesos simios jugando extrañas bromas. Allí se podían contemplar los seductores encantos de la *Hermosa Judía* y consolarse con el pensamiento de que así como ella era inocente del agua bautismal, así el pulque expendido en esa pulquería no había sabido del contacto adulterante del agua. Allí se veían los *Hombres sabios sin estudio,* la taberna dedicada a los *Recuerdos del porvenir,* y otras visiones festivas y satíricas que podrían constituir un positivo deleite para un seguidor, no en demasía, de la escuela surrealista. Antes de pintar en la Preparatoria, Orozco había adquirido cierto renombre como pintor, mediante su obra mural en las paredes del café de su hermano, compuesta de burlescas caricaturas dentro de una temática extraída del mundo de los ebrios y las prostitutas.

La revolución significó más bien un nuevo estilo y concepción, que nuevas instituciones. Las nuevas leyes hicieron algo más que proclamar las promesas que no podían ser cumplidas. La pobreza, la mala fe y las presiones externas, dificultaban ese cumplimiento. A los poetas, pintores y oradores se les confiaban los planes y programas, en tanto que las instituciones seguían en manos de caudillos y generales. El nuevo régimen estableció escuelas artísticas para los niños; pero no podía ni siquiera pensar en instalar hospitales para niños, orfanatorios, casas hogar para albergarlos, y nutrición infantil. Desplegó magníficos frescos ante la mirada atónita de un pueblo al cual no podía ofrecer libros suficientes o alfabetización, ni garantizar un salario suficiente siquiera para la compra del periódico diario. En ello no había una intención irónica consciente hacia un pueblo que, sin estar en las garras del hambre, contaba con magros recursos, aunque hasta entonces había logrado separar de ellos lo suficiente para efectuar sus brillantes fiestas comunales; un pueblo que, aun careciendo de alimentos, se deleitaba en disponer sus mercancías en el inadecuado puesto del mercado, formando diseños que eran un goce visual, que llevaba miserables adquisiciones a su hogar en bolsas y canastos de brillante colorido, que preparaba y servía la comida en vasijas de arcilla cocida, encantadoramente formadas y decoradas. La ropa pintoresca y la pobreza no están reñidas.

El efecto excitante del espíritu revolucionario en Diego, fue abrumador. Podemos seguirlo paso a paso en su pintura y escritos, porque

se apresuraba a comunicar cada descubrimiento que hacía, a sus colegas artistas y al mundo entero. Hablando sobre los retablos, decía irónico al intelectual "que el pueblo urbano y campesino no sólo es capaz de producir granos, legumbres y artefactos industriales, sino también belleza". Al escribir sobre las pinturas de las pulquerías, señalaba que:

...el mexicano es por encima de todo un colorista... Si de alguna manera cabía calificar a la cocina mexicana, era de ser una cocina colorista... Yo he mirado al interior de muchas casas de adobe, tan viejas y miserables que parecían más bien agujeros de topo que viviendas humanas, y en las profundidades de esas guaridas siempre percibí flores, aun cuando escasas, unos cuantos grabados y pinturas, algunos adornos hechos con papel de colores vivos, todo dispuesto en una especie de altar que viene siendo un testimonio a la religión del color.

También escribió acerca de los dibujos infantiles, de los pintores primitivos de retratos, de las artes populares y sus productos, así como del antiguo arte indígena. Poco a poco fue volviéndose a los obstáculos políticos, a los profesionales de la política, a las clases, partidos, presiones externas, que según él se oponían a la realización de las posibilidades latentes en el pueblo y el país.

Estos nuevos descubrimientos pronto se convirtieron en motivos de disputa. La "gente decente", que siempre había despreciado el arte popular, procedió a detestarlo de una manera activa, tachándolo de salvaje y feo, de ser una herencia de atraso, de falta de cultura y civilización. El colorido vibrante y "barbárico" constituía una afrenta a sus propias indumentarias discretamente negras, a sus vidas grises, al "digno" ambiente en que se movían, de tonalidades neutras. La escultura azteca les hacía estremecer de repugnancia.

Diego, por su parte, empezó a idealizar todo lo azteca: la vida cotidiana, el ritual, la cosmogonía, la manera de emprender la guerra y hasta los sacrificios humanos. Entre sus papeles hallé muchos fragmentos inéditos escritos a principio de los años veinte. Algunos tratan de la vida indígena antes de la conquista, tal como Diego la concebía. De ellos reproduzco el siguiente, dotándolo tan sólo de puntuación y dividiéndolo en una apariencia de párrafos, porque Diego acostumbraba escribir como hablaba y pintaba, en un opulento desbordamiento de pensamientos e imágenes desordenados, sólo deteniéndose al completar alguna división natural, a causa del agotamiento:

Este pueblo (se refería a los aztecas), para el cual todo, desde los actos esotéricos de los sumos sacerdotes hasta las más humildes actividades domésticas, era un rito de belleza; para el cual las peñas, las nubes, las aves y las flores (¿qué cosa puede compararse al deleite ante el perfume y el color de las flores? el amor no es más que una cosa insignificante ante eso, decía la gente en un himno) eran motivos de placer y manifestaciones del Gran Material.

Para ellos, lo que los ingenuos misioneros e historiadores sacros creían ser politeísmo, no era sino la maravillosa plastificación de las fuerzas naturales, unas en su unidad y múltiples en su infinidad, hermosas siempre en su acción favorable o desfavorable al hombre, positiva o negativa, siempre engendradoras de la vida mediante la transformación del nacimiento: renovación y muerte.

Por supuesto, este elevado sentido del universo hizo que el mexicano viera su muerte inevitable por completo diferente del abismo impenetrable que era para el hombre de occidente, quien en su terror necesitó crear un paraíso y un infierno donde un espíritu, elemento esencial y distinto, aguardaría la resurrección de la carne y la vida eterna. . .

Nunca podrá el pobre hombre contemporáneo de letras, de mente criolla, es decir, católica, captar la alegría y la claridad moral del Sacrificio, culminación mística, del cual la anestesia eliminaba el dolor, porque el dolor destruiría la mágica eficacia del acto. Después de una preparación purificadora mediante un hermoso vivir durante dos años; después de dejar en los vientres de dos vírgenes dos nuevas vidas en cambio de la suya propia, la víctima se convertía en el libro sagrado de las entrañas reveladoras del macrocosmos, y su corazón, como una espléndida flor sangrante, era ofrecido al padre Sol, centro irradiador de toda posibilidad de vida. O al magnífico y bello Huitzilipochtli, el del pico y alas de pájaro que, en la *guerra florida*, daba a los hombres la oportunidad de ser más bellos que los tigres o las águilas. O a Tláloc, el de los grandes ojos redondos, poseedor de las aguas secretas que generan la vida en la tierra. Todos éstos eran liberadores del fin que proviene de la putrefacción lenta, de la miserable condición de la enfermedad disolvente, del agotamiento por la edad o la lenta reducción a la impotencia total, bien máximo a que puede aspirar el hombre incapaz de preferir a eso el RITUAL DEL SACRIFICIO.

En escritos como éste puede verse la fantasía del pintor en plena actividad; eschando mano de hechos reales descubiertos por la arqueología, y luego adobándolos hasta hacer difícil el poder determinar dónde terminan los hechos reales y empiezan los imaginados, asimilándolos y proyectándolos hacia sus sentimientos e ideas y convirtiéndolos en material para la expresión que conmueva. Proporcionan un nuevo y penetrante enfoque de esas espléndidas escenas, llenas de color, de las batallas de los caballeros aztecas —águilas y tigres— con los conquistadores hispanos (láminas 101, 108-110), representadas en la pared central de la escalinata del Palacio Nacional y en Cuernavaca; o esa idílica, a la vez que lírica representación del México de la preconquista, en el muro izquierdo del Palacio Nacional o en sus corredores y en el Hospital de la Raza (lámina 149).

Fue una característica de Diego el dar la batalla precisamente en el terreno donde el ataque era más furioso y la defensa más difícil. La civilización azteca fue vilipendiada sobre todo por sus sacrificios humanos y fue precisamente ese aspecto, cual "abogado del diablo", el que escogió para glorificarla.

Más que teorías arqueológicas y estéticas, o material para futuros murales, estos artículos y fragmentos inéditos representan una declaración de fe. Podemos terminar las selecciones con una que muestra hacia dónde tendía dicha fe. Procede del pasaje final de un largo y caótico manuscrito de Diego, también inédito, en el cual traza la historia del pueblo, sus artes y oficios en la época precortesiana, el periodo colonial y la historia del México independiente:

Pero ahora principia el amanecer de una esperanza en los ojos de los niños y los pequeños han descubierto en la pizarra del cielo mexicano una gran estrella que despide resplandores rojos y tiene cinco puntas. Como los rasgos en la cara de la luna, también puede discernirse en ella una hoz y un martillo. Y los emisarios han venido a decir que es un presagio del nacimiento de un nuevo

orden y una nueva ley, sin falsos sacerdotes que se enriquezcan, sin avarientos ricos que hagan que la gente muera, aunque podría fácilmente, con lo que producen sus manos, vivir en el amor, amando al sol y a las flores, a condición de llevar la nueva a sus hermanos del continente americano que viven en la miseria, aun cuando para ello se requiriera de una nueva guerra florida.

"¡Una nueva guerra florida!", ése era el enfoque azteca de Diego Rivera hacia el comunismo.

15. CUANDO LOS ARTISTAS FORMAN UNA UNIÓN

Hacia fines del año de 1922 Diego ingresó al partido comunista. Casi de inmediato se convirtió en uno de los líderes del mismo.

Su tarjeta de membrecía ostentaba el número 992, lo cual pudiera implicar que antes que él se habían unido al partido 991 mexicanos. Sin embargo, el lector no debe imaginarse que todos ésos eran los miembros. Gobernadores como Carrillo y generales como Múgica, quienes figuraron entre sus fundadores, habían dejado de pertenecer. Al empezar a estabilizarse el gobierno de Obregón y al pasar, por tanto, de la revolución organizada como gobierno, a "Gobierno de la Revolución", los funcionarios y buscadores de empleos se separaron discretamente. Más aún, la Internacional Comunista había dejado atrás el pináculo de su popularidad. Las derrotas en Alemania, Hungría, Italia y a las puerta de Varsovia; el hambre y los levantamientos de campesinos en Rusia, la restabilización de la Europa sacudida por la guerra; todo había tenido su efecto. En México la corriente hacia el comunismo había cesado en la clase oficial y en el movimiento obrero controlado por el gobierno, sólo para principiar entre los artistas. De un partido de revolucionarios políticos pasó a ser uno de revolucionarios pintores. En su convención de 1923, tres artistas fueron elegidos para integrar su comité ejecutivo: Diego Rivera, Alfaro Siqueiros y Xavier Guerrero. Sólo les faltó uno para ser mayoría en el comité.

Casi al mismo tiempo —más bien dicho un poco antes—, Diego y sus colegas pintores formaron una "unión". Tenía un nombre sonoro: Sindicato Revolucionario de Obreros Técnicos y Plásticos.

LA FABULOSA VIDA DE DIEGO RIVERA

Posteriormente cambió a Unión Revolucionaria de Obreros Técnicos, Pintores, Escultores y Similares. Su título era bandera y credo a la vez:

Revolucionario: Ellos transformarían el mundo, y el arte era una ayuda para efectuar esa transformación.

Unión: Para defender los intereses de su oficio, ganar un sitio para la pintura social, conquistar muros, reconquistar el derecho de hablar al pueblo.

Obreros: ¡Abajo con el esteticismo, las torres de marfil, los exquisitos de cabellos largos! El arte debería ponerse ropas de trabajo, de mezclilla, trepar al andamio, participar en la acción colectiva, reafirmar su capacidad en el oficio, tomar partido en la lucha de clases.

Pintores, Escultores y Similares: ¿No trabajaban todos con sus manos? ¿No eran obreros de la construcción como los yeseros, canteros, estucadores y vertedores de cemento? Ellos se unirían con los demás productores, clarificarían por medio de sus pinturas la conciencia de la clase más importante de la sociedad moderna, a la que apoyarían y defenderían con ellas, uniéndosele en la edificación de un mundo proletario.

No era ésta la primera vez que los artistas se unían. Pasados eran los días en que no habían sido otra cosa que artesanos y miembros de los gremios; el pintor y el escultor habíanse alejado mucho del albañil, del cantero, del techador. Sin embargo, perduraba en el artista, aun siendo el mejor, algo del artesano. Al mismo opulento y elegante Rubens se le había negado el título de embajador, a pesar de llevar a cabo con toda capacidad los asuntos del Estado que se le confiaron, porque ese título no podía ser concedido a uno que "trabajaba con sus manos".

El siglo diecinueve estuvo lleno de intentos de pintores para terminar con el aislamiento entre sí, y restaurar de algún modo el estímulo que suscita la defensa mutua y el trabajo en común. Los prerrafaelistas soñaron en una unión —parte gremio medieval, parte cofradía cristiana— orden monástica en la que el amor entre los sexos no estaría prohibido. Van Gogh realizó esfuerzos inútiles para establecer una comunidad de pintores que los acercara entre sí, al elemento aldeano, y a la tierra. Montmartre y Montparnasse fueron una especie de unión de los aislados por voluntad propia.

La pintura al fresco, empero, parecía ser diferente. Aquí la división entre el trabajo físico y espiritual parecía haber sido superada. El pintor era un hombre vestido de mezclilla, sentado en lo alto de un andamio, que encajaba en un equipo cooperante de trabajadores, pintando, no en raptos casuales de "inspiración", sino para cubrir una determinada área de yeso húmedo aplicado por otros trabajadores colaboradores, dentro de un periodo de tiempo definido, principiando precisamente a las tantas horas de que los yeseros hubiesen terminado y continuando mientras la superficie húmeda no se tor-

nase lo bastante seca como para no absorber el color. El velo del misterio había sido arrancado: los ociosos podían observarle en el desempeño de su trabajo, del mismo modo que se detenían a ver trabajar a los operadores de las palas mecánicas en las construcciones. A mayor abundamiento, estos pintores eran "intelectuales" y artesanos de una habilidad altamente especializada, más bien que modernos proletarios industriales. Aun cuando —como Siqueiros después surgió— usaran Duco, brochas de aire y pistolas para pintar en cemento líquido en lugar de emplear colores de tierra mezclados con agua y aplicados con pinceles manejados a mano sobre el yeso húmedo, el hecho permanecía inalterable. Más bien estaban vinculados con los alfareros, tejedores, tallistas de madera y canasteros, todos ligados a la gente de campo. México era un país con escasa industria moderna y maquinofactura. La revolución mexicana, a pesar de la verborrea proletaria copiada del sindicalismo español y del comunismo ruso, era esencialmente agraria en cuanto que no había sido tan sólo la revuelta de una nueva generación contra el momificado régimen de Díaz, sino una sucesión de riñas entre rivales para ocupar el puesto de *Caudillo*. Fue característico el que esos pintores "obreros organizados", al fundar un periódico para hablar con la palabra y el grabado en madera a las masas, no le denominaran "El Martillo" o "La Hoz y el Martillo", sino *El Machete*. Este nombre venía a ser la medida de su punto de vista y de la naturaleza agraria, populista, de la revolución mexicana.

El Machete era grande, brillante y sangriento. Su tamaño era mayor que el normal, tenía el mayor formato periodístico que me haya sido dable ver; parecía más bien una sábana de lecho. Su gallardete era un enorme machete de cuarenta y dos por trece centímetros, sostenido por un puño impreso en negro, directamente de un grabado en madera, sobre un rojo sangre. Abajo de él figuraba el lema siguiente:

> *El machete sirve para cortar la caña,*
> *para abrir las veredas en los bosques umbríos,*
> *decapitar culebras, tronchar toda cizaña,*
> *y humillar la soberbia de los ricos impíos.*

Sus editores eran Xavier Guerrero, David Alfaro Siqueiros y Diego Rivera. En él aparecían artículos sobre comunismo, manifiestos sobre arte, canciones populares por poetas autotitulados populares, grabados impresos directamente de las maderas, hechos sobre todo por Guerrero y Siqueiros. Su precio de venta, diez centavos, era inaccesible para la mayoría de los obreros y campesinos, en un país donde abundan los peones que no percibían más de treinta centavos por una jornada que abarcaba desde que salía el sol hasta que se ponía. Era inaccesible también, a pesar de sus corridos populares, en virtud de su lenguaje e ideas. Las pérdidas eran cubiertas por suscripción entre los pintores, siendo Diego, cuyas ganancias eran

mayores que las de los demás, el principal contribuyente. Habiendo tocado a su fin la breve vida del sindicato, el periódico se convirtió en el órgano oficial del Partido Comunista de México, siguiendo con sus características peculiares hasta los días de la respetabilidad del "Frente Popular", en que se le redujo a un tamaño tabloide, se suprimió el lema revolucionario y se le cambió el nombre a uno menos beligerante en su implicación: *La Voz de México*.

Los miembros del sindicato formaban un grupo de temperamentos singularmente diversos. La unión nació de conversaciones efectuadas en el andamio y en la casa de Diego, no lejos de la Preparatoria, donde la mayoría de ellos pintaban. Por ser la moda o porque creyeron que tenían la aprobación y el respaldo del gobierno y así contarían con un trabajo seguro, hubo muchos que se hicieron miembros, aunque no estaban capacitados para pintar al fresco, técnica exaltada por el sindicato, ni se acomodaban a los propósitos que proclamaba. Los espíritus rectores de la organización eran los tres editores del periódico, Guerrero, Siqueiros y Rivera. Diego estaba considerado por los otros dos, cada uno diez años menor que él, como el maestro. Al poco tiempo fue contratado para la primera de sus grandes obras, la vasta sucesión de murales en la Secretaría de Educación, y se aplicó a pintar día y noche, días entre semana, domingos y fiestas, con lo cual no le fue posible contribuir al sindicato más que con su nombre y dinero.

La verdadera fuerza impulsora, el tribuno popular, manufacturero de manifiestos y agitador de la organización era David Alfaro Siqueiros, quien acababa de regresar de Europa a donde había sido enviado a estudiar arte, pensionado por el gobierno de Carranza. De rostro pálido, ojos verde gris, pelo ensortijado y agresivamente viril, tenía unas mejillas que parecían estar siempre hinchadas por el constante aliento de su voluble entusiasmo. Sin llegar a los veinticinco años de edad, de temperamento mercurial, siempre en tensión, elocuente, ampuloso, exhibicionista trémulo de excitación ante cada uno de sus nuevos entusiasmos, empujado por una turbulencia interior a pasar de una empresa sin terminar a la otra, Siqueiros era el secretario general y principal vocero de la unión. Su mural en la Preparatoria nunca pasó de las etapas iniciales; el tiempo y el vandalismo estudiantil han estropeado los pobremente organizados fragmentos. Abandonó su mural de la Preparatoria para marchar a Guadalajara como ayudante de Amado de la Cueva; luego pasó a ser organizador de sindicatos mineros, organizador del partido comunista, delegado a tales y cuales asambleas. En una ocasión se le expulsó por indisciplina, como de costumbre a causa de su negligencia en llevar al cabo una misión en un congreso; anunciaba oficialmente haber cortado todo lazo con el partido, siempre que tenía que desempeñar una encomienda molesta por la cual el partido no quería dar la cara. Sin embargo, siempre se le volvía a recibir y hasta llegó a hacérsele el elogio de que "nunca había dejado de pertenecer al partido" a pesar de todas esas vicisitudes. Internado en prisión o en

libertad (al escribir estas líneas se encuentra preso); yendo y viniendo
a Buenos Aires, La Habana, Nueva York, Moscú, Los Ángeles y Madrid;
autor de innumerables manifiestos, teorías y sistemas de pintura, a
veces sugestivos, a veces meramente exhibicionistas o tontos, ninguno
de los cuales ha tenido la paciencia o perseverancia de desenvolver
hasta convertirlos en procesos de fiar; pintando en una docena de
ciudades y países y hablando siempre con un desbordamiento fasci-
nante de palabras para impresionar a los artistas jóvenes de su último
proyecto que revolucionará el arte; peleando en España del lado de la
república y luego al lado de los comunistas cuando éstos atacaron a
los otros partidos republicanos y tendencias; encabezando en 1940 y
bajo la inspiración de agentes secretos soviéticos, una banda de veinte
hombres armados disfrazados de policías uniformados para ametra-
llar la recámara y el lecho de Leon Trotsky y su esposa, al amparo de
la obscuridad, y teniendo éxito sólo en herir en un pie al nieto
de Trotsky, Seva, y llevándose a uno de los guardias de aquél, Shel-
don Harte a quien asesinaron en una choza de la montaña enterrando su
cadáver bajo el piso y rociándolo con cal; huyendo del país hasta que
pasara la tormenta, para volver de nuevo a hablar y pintar, hasta ser
metido en la cárcel, no por tratar de ametrallar a un inerme anciano
exiliado, sino por atacar al gobierno mexicano y suscitar manifesta-
ciones turbulentas en contra del mismo. En 1961, al tiempo de in-
ternarlo en prisión el gobierno, irónicamente, como ha sido siempre
el desarrollo de su vida y de la pintura mexicana, estaba trabajando
en un mural a gran escala en el castillo de Chapultepec, propiedad del
gobierno, hasta hace poco residencia presidencial y ahora museo ofi-
cial. A juzgar por los fragmentos que he visto reproducidos, dicho
mural promete ser uno de los mejores y mejor trabajados que ha
realizado y, desde luego, la obra de un pintor de primera línea, pues
está diseñado con más cuidado que todo lo que lleva hecho hasta
ahora. Aun cuando el muro está sin terminar y junto con los materia-
les hállase dentro de un aposento sellado, las partes completas, que
muestran la influencia de Orozco, están plenas de movimiento y
vitalidad. Ha empleado en dicho mural una nueva pintura plástica,
quizá piroxilina, aplicada con pistola atomizadora y compresor,
extendiéndola como con un pincel gigantesco y rápido, según un
diseño estructural predeterminado (y, por supuesto, ideológico), con
una caligrafía fuertemente acusada y sinuosa, que fluye de pared a
pared; son tres colores vívidos: amarillo naranja brillante, verde lima
y un púrpura rojizo bugambilia. Las figuras son las ya familiares de la
escuela revolucionaria: Porfirio Díaz sentado en un trono y rodeado
de sus malignos socios, mientras unas mujeres bien vestidas se contor-
sionan ante él; el mar de guerrilleros zapatistas ondula del segundo al
primer término, así como el mar de una procesión proletaria; todo el
mural predica el sonoro y un tanto absurdo propósito por el cual fue
metido en prisión; conviene a saber, "disolución social". Como mu-
chos de sus trabajos más ambiciosos permanece inacabado, pero hay
lo suficiente en el muro como para sugerir que es la mejor obra

producida por su turbulento y desordenado talento. Nos habla con elocuencia de la primitiva unión de pintores, de la que él fue secretario, que se desplomó ante un sencillo "no" con que contestó Vasconcelos su demanda de "prestaciones colectivas." También nos dice lo que es la política mexicana, ya que Siqueiros no fue sometido a prisión por ser un *pintor a pistola* (se llama así al artista que pinta con pistola de aire en lugar de pincel) que trató de asesinar al viejo exiliado revolucionario a quien el gobierno había dado asilo, sino que se halla en la cárcel por fomentar el desorden social, en tanto que el mismo gobierno, cuidadosamente y con toda propiedad, conserva y protege su obra maestra, inconclusa, y le permite que siga pintando en su celda.

Xavier Guerrero, que completaba el triunvirato, era, en todo, lo contrario de Siqueiros. Indio de pura sangre, macizo, sólido, con una cabellera negra y cerdosa, de pelos erectos, piel de un cobrizo bruñido, pómulos salientes, continente impasible, hombre nada comunicativo, lento en pensamiento y acción. Entre sus amigos es conocido como *El Perico,* precisamente porque nunca habla. Fue ayudante de Rivera en la Preparatoria, el edificio de Educación y la Escuela de Agricultura de Chapingo; hizo varios grabados en madera para *El Machete,* y se convirtió en un miembro silencioso del comité ejecutivo del Partido Comunista de México. Realizó varios intentos sin importancia para hacer pintura independiente y escultura, mas poco a poco se fue alejando de la pintura; trabajó como organizador comunista entre los campesinos quienes viéndolo tan poco comunicativo, llegaron a pensar que era uno de ellos, aunque jamás escucharon lo suficiente de sus labios para saber qué era lo que quería enseñarles. Después de pasar tres años en la Escuela Lenin de Moscú, se dedica en la actualidad a dibujar vulgares caricaturas de contenido político, y sigue trabajando con su acostumbrada falta de imaginación e ideas, para el partido comunista del cual es funcionario.

Las diferencias de los líderes del sindicato eran nada en comparación con las de la membrecía en general, reunida sólo por la atmósfera favorable y el estado de ánimo que por poco tiempo prevaleció.

Eran dos las mujeres que figuraban en el sindicato: Nahui Olín (*nom de guerre* de Carmen Mondragón), más modelo y seguidora de pintores que pintora ella misma, a menos que se haga una salvedad por el extraño y sorprendente modo de pintar su propia persona*, y Carmen Foncerrada, frágil, sensitiva, pintora de serenas y decorativas figuras de indios con segundos términos planeados con todo cuidado, consistentes en campos de cultivo y los cerros nativos: era una muchacha de físico demasiado delicado como para tomar parte activa en el sindicato.

Luego venía Roberto Montenegro (nacido en 1885), pintor de la vieja escuela, cuyo temperamento exquisito y casi femenino, así como su culto a la elegancia como la más alta cualidad pictórica, no

* Sirvió como modelo a Rivera, para la figura de la poesía Erótica, en el mural de la Preparatoria.

encajaba bien en un movimiento de toscos y proletarios pintores de frescos. En la sociedad de tiempos de don Porfirio, más refinada y estratificada, hubiera alcanzado una agradable y razonable importante categoría; en el México actual, como en la época del sindicato, su trabajo padece por su refinada ambigüedad.

Carlos Mérida, guatemalteco (nacido en 1893), siguió la moda en unión de los demás, aunque por temperamento e inclinación le atraía más el arte abstracto. Había sido discípulo de Van Dongen y Anglada Camarasa. Mientras el movimiento de la pintura al fresco fue omnipotente, pintó un mural de cuento de hadas en las paredes de una biblioteca infantil; luego retornó a Europa a fin de continuar sus estudios de arte no objetivo. Actualmente reside en México y se dedica, casi en forma exclusiva, a la pintura surrealista y abstracta y sus obras son sensitivas, delicadas, un tanto preciosistas, ricas, cálidas y "tropicales" en color, "folklóricas" en sus elementos representativos ocasionalmente sugeridos.

Otro miembro de la unión, de origen extranjero, era Jean Charlot, francés de rostro fino, culto, de gafas, con un poco de sangre judía y mexicana en las venas. Abandonó la Universidad de París para unirse al ejército francés en la Primera Guerra Mundial, sirviendo como oficial de artillería. Terminada la contienda se embarcó a México, que siembre había ocupado su espíritu desde la infancia y al cual adoptó, plástica y literalmente, como su patria. Más tarde fue a vivir a Nueva York, pero su trabajo siguió consagrado a los temas mexicanos. Aunque la técnica del fresco le atraía, sentíase más a gusto haciendo pequeños dibujos, grabados en madera y pinturas. Sutil, erudito, hábil en la deformación expresiva, impregna cada una de sus obras con un sentido cerebral de investigación estética, triunfando a menudo en la solución de los problemas que a sí mismo se impone, con sorprendente talento. Charlot es un devoto católico, con un toque de delicado misticismo en su credo, siendo raro que hubiera podido trabajar amistosa y fraternalmente con aquel conjunto de jacobinos. El punto de contacto con ellos debió ser su admiración por el pueblo humilde, por las mujeres de servicio y los cargadores, cuyas labores se complacía en representar monumentalmente dentro de una pequeña circunferencia, y también una especie de anticlericalismo de cristiano primitivo.

Todavía más ajeno al modo de ser del grupo era el temperamento y la personalidad de José Clemente Orozco. Nacido en 1883, era el de más edad de los miembros de la unión. Su enfoque de la vida era religioso, con una mayor hondura y emoción que en el caso de Charlot. Sin embargo, no era su religiosidad convencional o institucional, porque sus murales indican que para las columnas jerárquicas de la Iglesia y para las damas que portan su piedad como un ropaje de justificación hipócrita, no tenía más que desprecio. Su cristianismo era herético, de fraile pobre, que tomaba al pie de la letra la metáfora del camello y el ojo de la aguja. En el grito evangélico de indignación contra el opresor y de desprecio al rico, descansaba la suma y com-

pendio de su "socialismo". Su esperanza para la destrucción del viejo orden estaba depositada en la posibilidad de una lluvia milagrosa de destrucción, proveniente de lo alto, sobre las modernas ciudades de Sodoma y Gomorra; en el amor y la caridad, bálsamo que mitigaría si bien no alteraría la carga del pobre; en un nuevo caudillo, mezcla de Prometeo, Moisés, Quetzalcóatl y Cortés, que encabezara una nueva emigración de seguidores pasivos e ignaros, sacándolos del yermo. Ésta sería la salvación del género humano. Mediante un acto de autorredención, el héroe salvador todavía habría de vencer a las fuerzas del mal que habían injuriado su sangrienta redención, y con ello redimir al hombre de su omnipresente crueldad y maldad.

Orozco era, por naturaleza, un solitario que no buscaba la compañía de sus colegas, dándoles poco y recibiendo poco de ellos; que se mantenía orgullosamente huraño, pareciendo pintar la penumbra que le rodeaba, cruzada por repentinos relámpagos luminosos.

Su vida, como él mismo dice, representa el interminable y heroico (el modesto vocablo que emplea él es "tremendo") esfuerzo de un pintor que en su mayor parte se forjó a sí mismo, "aprendiendo su oficio y buscando las oportunidades de ejercerlo".

Sus héroes son también seres solitarios y sus masas una multiplicidad anónima. La sociedad moderna era demasiado complicada para poder ser captada por él. Sus migraciones, como ha señalado Meyer Shapiro, son de hombres desnudos, sin ningún bagaje intelectual ni civilización material, en su recorrido de la tierra. Su jerarquía social se reduce a variadas cantidades de energía física, sus jefes se distinguen sólo por su dinamismo de movimiento. Con los emigrantes hay otros tipos: se encuentran socialmente desnudos, estáticos, sin historia; su energía es la mecánica de un mero cambio de posición, una dinámica a menudo vívida, a veces violenta y en ocasiones superenergética hasta el punto de tornarse declamatoria.

Sin embargo, nadie ha ilustrado la tragedia de la revolución mexicana como lo ha hecho Orozco. Sus murales son una analogía pictórica del libro de Mariano Azuela, *Los de abajo*. Si Rivera pintó lo que debiera ser la revolución, lo que habría de ser si materializara las visiones de sus Flores Magón y Zapata, Orozco pintó lo que ha sido la revolución, su brutalidad, su diseño sin sentido de demagogia y traición. En la obra de Rivera existe una crítica negativa de la revolución mexicana subordinada a un énfasis en los sueños de la realización. El enfoque de Orozco es pesimista y escéptico; carecía de la confianza de Rivera en el vivir; en toda su serie de pinturas sobre la revolución mexicana no se da una sola señal de reconocimiento en su desventurado presente; de que haya alguna expectativa de un futuro mejor. Los peones armados que aparecen en ella se embriagan, roban y violan; su campesino ora, angustiado, de rodillas; su obrero tiene meros muñones en lugar de brazos; su soldado revolucionario no está inspirado por la bandera roja sino cegado por los pliegues de ésta. Todo es protesta incoherente, irónica amargura, repugnancia de la vida —tal como es— y de la revolución. Sin embargo, ese decir *no* a la

vida, por el mal qué contiene, es decir no a ese mismo mal y, en este sentido, Orozco puede ser considerado como revolucionario.

Sus censuras a los pobres difieren de sus censuras a los ricos, en un aspecto: ocasionalmente son mitigadas por la piedad, la caridad y el amor, amor de monje caritativo por el indio oprimido, de la anciana madre por el hijo que parte a la guerra, de la soldadera que sigue a la tropa siempre en pos de su hombre. Este amor es un tierno toque que irradia proyectándose al sólido perfil de la oscuridad; mitiga, mas no transforma, las circunstancias de la miseria. Y es en estos aspectos que la obra de Orozco a veces degenera de la hondura espiritual al sentimentalismo, porque la verdadera fuerza del pincel de este artista está en su agresivo encono.

Su estilo es violento en cuanto a composición, crudo y poderoso en cuanto a estructura, generalizado e impersonal en las figuras que, diseminadas, cubren un espacio carente de segundo término o escenario; compasivo al mismo tiempo que sarcástico, y brutalmente satírico en su tratamiento del animal humano. Su fuerte obra mural a menudo muestra, hablando desde un punto de vista técnico, serios defectos, como son: cambios de la mezcla de color al pasar de un día a otro de trabajo, cuando debiera haber habido uniformidad; interrupciones de la jornada en puntos que no coinciden con las líneas básicas de la composición, con lo cual abundan los lugares en que se ven soluciones de continuidad; pobre adaptación al espacio mural; falta de preocupación por la relación del diseño a la arquitectura. De ahí que la obra de Orozco gane al ser reproducida en las páginas de un libro. Como quiera que sea, su diseño en diagonal, la violencia de movimiento, la amargura y la angustia, la cólera de profeta, todo consigue una fuerza explosiva no igualada por ningún pintor, desde Goya.

Entre los que se dicen admiradores de Orozco y Rivera ha surgido una estúpida moda de demostrar su "apreciación" del uno, disminuyendo al otro. Como si el género humano no pudiera aceptar la existencia de más de un solo pintor en una generación. Como si el arte debiera seguir la moda de la dictadura de un solo hombre. Yo comprendo al pintor que niega a Velázquez porque admira a El Greco, ya que de este modo se protege a sí mismo contra un eclecticismo autonegativo, pues su admiración puede involucrar establecer al preferido como maestro. Pero cuando el amante del arte sigue este mismo procedimiento, mutila zonas de su propia sensibilidad; cuando el crítico procede de la misma manera, lo que hace es actuar vandálicamente. Ayer el mismo tipo de crítico negaba a El Greco porque admiraba a Rafael o Velázquez; en la actualidad niega a Rafael para exaltar a El Greco.

Descontando los motivos de facción, que son por entero insensibles a toda consideración estética, no cabe más que concluir que quienes proclaman la estrecha y autonegativa fórmula "¡Rivera no; Orozco sí!" u "¡Orozco no; Rivera sí!" tienen que ser deficientes en cuanto a su comprensión de la obra de ambos artistas y de

la pintura contemporánea misma. Por otra parte, hay que recordar que estos dos jefes, a su pesar, de bandos antagónicos, nunca estuvieron de acuerdo ni estimularon a los que peleaban en su nombre. Fue así como en 1924, cuando Vasconcelos, cediendo ante el ataque de la *gente decente* de México, detuvo a Orozco en medio del trabajo que realizaba en los murales del patio de la Preparatoria, fue Diego quien encabezó la lucha para que fuera reinstalado. Años más tarde, en 1936, cuando el Partido Comunista de los Estados Unidos exaltaba en primer lugar la obra de Siqueiros y luego la de Orozco —descubriendo la revolución proletaria en este último— como medio de atacar a Rivera, serví de intérprete a Diego en una conferencia que sustentó en un seminario de escuela de verano en San Angel Inn. Alguien le preguntó qué opinaba de Orozco; su respuesta fue un encendido elogio del colega. Está bien que esto ocurrió cuando la fama de Orozco estaba asegurada y realizadas sus más grandes obras. Pero a continuación transcribo el veredicto de Diego, escrito en 1925, cuando Orozco no había terminado aún su primer juego de murales:

José Clemente Orozco, junto con el popular grabador José Guadalupe Posada, es el más grande artista cuyo trabajo expresa en forma genuina el carácter y espíritu del pueblo de la ciudad de México, dentro del cual, aun cuando nacido en Zapotlán, Jalisco, ha vivido desde su primera infancia.

Típico criollo, perteneciente a la pequeña burguesía, ha dicho con franqueza:

"En un pueblo de indios, nos sentimos como si estuviésemos en China."

Huraño e inválido —esto último a causa de un accidente de artillería cuando niño— en el fondo alberga una gran ternura que busca esconder por modestia y un instinto de defensa.

Consciente en exceso de su genio, su carácter se hace más amargo debido a que siente que no se le acepta y que se le ha despreciado por largo tiempo.

Profundamente sensual, cruel, moralista y rencoroso, como buen descendiente semirrubio de los españoles, tiene el rostro y la mentalidad de un servidor del Santo Oficio.

Y es con la furia de un inquisidor que persigue al amor ilícito en las guaridas del placer y ataca las degeneraciones y los defectos de ricos y pobres por igual.

Hace burla de los vicios de pecadoras y vírgenes locas; pero al mismo tiempo acaricia con tanta furia las morbideces de aquellos a quienes atormenta, que la gente pacífica se aterroriza ante sus obras.

Su tremendo temperamento amoroso, contenido por el freno de su orgullo y timidez en la vida cotidiana, desbórdanse en su pintura.

Al igual de Posada, es un anarquista instintivo, profundamente romántico y, como tal, en todo su trabajo se intuye la presencia simultánea del amor, del dolor y de la muerte.

Su pintura es conmovedora, expresión de genio, terrible casi siempre y a veces tierna y sentimental en exceso. Sus apasionados transportes, a pesar de los esfuerzos heroicos del pintor, que a veces le llevan a regiones ajenas a él con lamentables resultados, nunca tendrán éxito en ser el material arquitectónico necesario para una pintura que quiere ser monumental. Jamás una pintura de Orozco llenará un papel mural como parte de una construcción armónica. Mas la tormentosa expresión de su genio perdurará en el espíritu de los hombres, y con eso basta.*

* Tomado de unas notas escritas por Rivera referentes a los diversos miembros del sindicato y a otros pintores mexicanos contemporáneos, para un artículo que nunca vio la luz pública.

Otros miembros de la unión de pintores eran: Fermin Revueltas, que acababa de cumplir los veinte años de edad, pintor talentoso muerto al iniciar la tercera decena de su vida a causa de una enfermedad ocasionada, según se dice, por su alcoholismo. Amado de la Cueva, incansable experimentador cuya afición a recorrer difíciles caminos montañosos en una motocicleta, cortó una prometedora carrera; Fernando Leal, Emilio Amero, Ramón Alva de la Canal, Máximo Pacheco, Ignacio Asúnsolo, Angel Bracho, Roberto Reyes Pérez y un hermano suyo del cual no recuerdo el nombre, Manuel Anaya, Ramón Alba Guadarrama, y Cahero. Todos éstos eran muy jóvenes en la época de la integración del sindicato. Con excepción de Bracho, Asúnsolo y Cahero, todos laboraron por breves o largos periodos como ayudantes de Rivera, aprendiendo gran parte de su oficio por el sistema consagrado por el tiempo, aunque en la actualidad caído en desuso, del aprendiz. Omitiendo a los que murieron prematuramente y a los discutidos con anterioridad, por separado, sólo uno de ellos, me parece, realizó las expectativas de su juventud convirtiéndose en un pintor destacado: el entonces de quince años, Máximo Pacheco.

La vida del sindicato fue breve y tempestuosa. A pesar de toda la palabrería sobre el proletariado, la pintura no es un oficio de mera habilidad en el cual la jornada de trabajo de un artesano se cuenta igual a la de otro. La "solidaridad proletaria" es superficial; la rivalidad y los celos calan más hondo. Mientras el gobierno sea el patrón y se muestre deseoso de proporcionar muros, podrá haber acción colectiva para estipular honorarios y horas de trabajo, regular las oportunidades, aumentar el radio de acción. Puede haber, asimismo, cooperación para defender a un pintor de la censura, asegurar oportunidades de exhibir el trabajo, reglamentar los derechos por reproducción y exhibición, y otros aspectos similares.

No obstante, no hay manera de convencer a los funcionarios públicos de que todo sindicalizado tiene igual derecho a los muros de los edificios públicos. Más aún, los círculos gubernamentales de los edificios públicos no estuvieron tan bien dispuestos como los pintores se imaginaban, al constituirse éstos en sindicato. El gobernador de Jalisco, José Guadalupe Zuno, caricaturista antes de dedicarse a la política, dio albergue a los miembros de la unión, en su estado mientras fue gobernador. Otros funcionarios pensaban de manera diferente. El mismo ministro de Educación, Vasconcelos, se oponía al rumbo que tomaban los pintores y al contenido propagandístico que empezaba a aflorar en los murales de Rivera. Cuál era su opinión sobre el asunto, se expresa en el siguiente pasaje de sus memorias:

...Y eso que me divertí con ellos cuando se organizaron en sindicato. Me comunicó la creación del sindicato, Siqueiros. Lo acompañaban tres ayudantes; vestían los tres de overol. Durante dos años le había estado teniendo paciencia a Siqueiros, que nunca terminaba unos caracoles misteriosos en la escalera del patio chico de la Preparatoria. Entretanto, los diarios me abrumaban con la acusación de que mantenía zánganos con pretexto de murales que no se terminaban nunca o eran un adefesio cuando se concluían. Resistí todas las críticas mientras creí contar con la lealtad de los favorecidos, y a todos exigía labor. En

cierta ocasión, por los diarios, definí mi estética: superficie y velocidad es lo que exijo, les dije exagerando, y expliqué:

—Deseo que se pinte bien y de prisa porque el día que yo me vaya no pintarán los artistas o pintarán arte de propaganda. A Diego, a Montenegro, a Orozco, nunca se les ocurrió crear sindicatos; siempre me ha parecido que el intelectual que recurre a estos medios es porque se siente débil individualmente. El arte es individual y únicamente los mediocres se amparan en el gregarismo de asociaciones que están muy bien para defender el salario del obrero que puede ser fácilmente remplazado, nunca para la obra insustituible del artista.

Así es que cuando se me presentaron sindicalizados, precisamente los que no hacían labor, divertido, sonriendo, les contesté:

—Muy bien; no trato ni con su sindicato, ni con ustedes; en lo personal, prefiero aceptar a todos la renuncia; emplearemos el dinero que se ha estado gastando en sus murales, en maestros de escuela primaria. El arte es lujo, no necesidad proletaria; lujo que sacrifico a los proletarios del profesorado.

La cara que pusieron fue divertida. Se retiraron confusos. Sin embargo contaban con mi amistad y no tuvieron de qué arrepentirse. Al salir le rogaron a alguno de los secretarios: Dígale al licenciado que no vaya a cesarnos; seguiremos trabajando como antes.

Y todo fue una tempestad en un vaso de agua. Conviene declarar, en este punto, que cada uno de los artistas ganaba sueldos casi mezquinos, con cargo de escribientes, porque no me había atrevido a inscribir en el presupuesto una partida para pintores, porque seguramente me la echan abajo en la Cámara. No se había habituado aún la opinión a considerar el fomento del arte como obligación del Estado.

El sindicato no soportó por mucho tiempo este golpe humillante. Siqueiros, Rivera y Guerrero, habiéndose unido al partido comunista, hicieron de *El Machete* su órgano periodístico oficial. De nuevo estalló la guerra civil, con lo cual el presupuesto asignado a la educación fue recortado al máximo para dedicar el dinero al ejército. Siqueiros se fue a trabajar como ayudante de Amado de la Cueva, bajo el ala protectora del gobernador Zuno, en Guadalajara. Diego, como gran trabajador que era, ganaba más que los demás atendiendo diversas encomiendas a la vez y también contó con más paredes para pintar, con lo cual se suscitaron celos. Los conservadores se salieron de una organización que era claro no gozaba del favor oficial. El sindicato se disgregó. La hermandad, de corta duración, tocó a su fin.

P. S. Hallándose este libro en prensa, Jean Charlot (en la actualidad profesor de arte en la Universidad de Hawai) me envió un ejemplar de su nuevo libro "The Mexican Mural Renaissance, 1920-1925" publicado por la Yale University Press en 1963. En él se da a conocer la versión de Charlot de por qué fue expulsado del segundo patio de la Secretaría de Educación, junto con sus socios. Esta versión difiere considerablemente de la que obtuve en entrevistas con Rivera y el entonces ministro Vasconcelos. Por desgracia, como mi libro ya se encontraba en las prensas, no había tiempo de investigar ni efectuar cambios, como tampoco poner ambas versiones lado a lado. Todo lo que puedo hacer es informar al lector que el punto de vista de Charlot puede leerse en las páginas 271 a 279 de su nuevo libro citado.

16. TODO MÉXICO EN UN MURO

En marzo del año de 1923 Rivera dio principio al primero de sus grandes murales: una serie de 124 frescos en los muros correspondientes a los corredores de un espacioso patio, tres pisos de alto, de dos cuadras urbanas de largo y una de ancho; era el patio del ministerio de Educación Pública.* Rivera decoró los cuatro lados y los tres pisos, salvo tres paneles en el piso bajo y una porción en el entresuelo, en los cuales fueron pintados por otros artistas los diferentes escudos de armas de los estados que componen la República Mexicana. Además pintó también los oscuros alrededores de un ascensor y las paredes que flanquean una escalera. La tarea le llevó cuatro años y tres meses de intenso aunque intermitente trabajo, pintando durante jornadas de ocho, diez, doce y hasta quince horas de un tirón, con intervalos, muy a pesar de Diego, para tomar un frugal almuerzo de frutas y tacos, que le subían a lo alto del andamio en que se encontraba. Durante ese mismo período, comprimiendo más de siete días normales de trabajo en cada semana de siete días, y empleando un pequeño escuadrón de yeseros, trituradores de colores, trazadores y trabajadores ordinarios para que le ayudaran, Diego logró completar también treinta frescos en la Escuela de Agricultura de Chapingo. En

* Es menester recordar al lector la imposibilidad de dar en reproducciones y dentro de los límites de una página como las de este libro, todo el impacto de los frescos que cubren muros de tres pisos de alto, dos cuadras urbanas de largo y una de ancho. La superficie total pintada en los tres pisos y escalinatas es de 1,585 metros cuadrados, o sea el equivalente a una pintura que tuviese treinta centímetros de ancho y cerca de cinco kilómetros de largo. De todo esto sólo el primer piso y la escalinata, así como unos cuantos paneles en el piso superior, algo menos de la mitad del total, puede considerarse como de lo mejor de Diego.

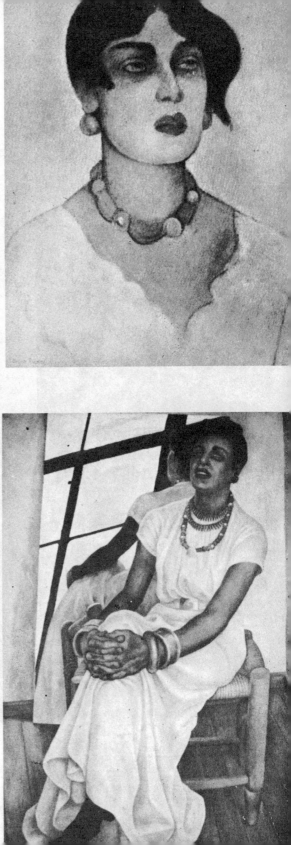

Retrato de Guadalupe.
Cera sobre tela. 1926

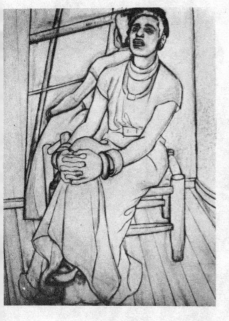

Boceto para retrato
de Guadalupe. 1938

Retrato de Guadalupe.
Óleo. 1938

Retrato de Ruth Rivera.
Óleo. 1949

70. Guadalupe y Ruth en el
hogar de los Rivera.

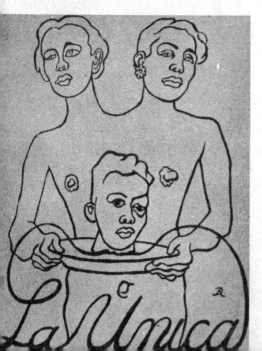

71. Retrato de Guadalupe y su segundo
esposo. Portada para "La única",
novela escrita por ella. 1937

Tierra virgen. Chapingo, 1925.

La tierra oprimida. Chapingo, 1925

Distribución de la tierra. Chapingo. 1926

Mal gobierno. Detalle. Chapingo. 1926

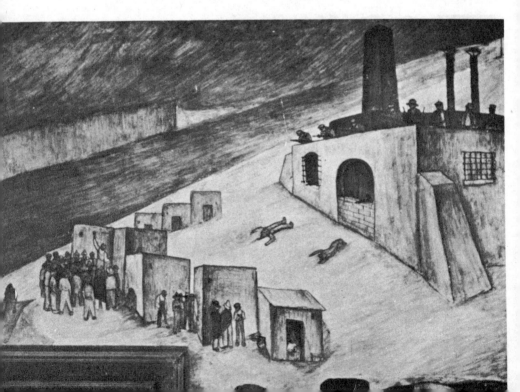

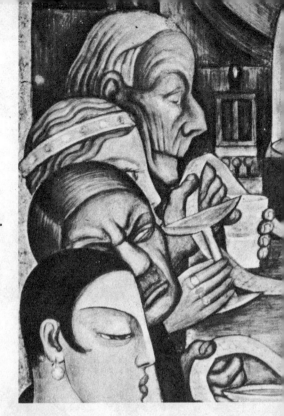

La noche de los ricos. Detalle.
Piso superior. Secretaría de
Educación. 1926

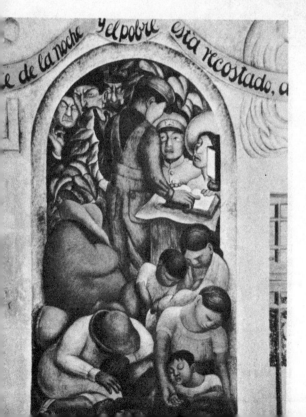

La noche de los pobres. 1926

Manos. Detalle de "Recibiendo
la fábrica". Secretaría
de Educación. 1926

El arquitecto. Autorretrato.
Escalinata de la Secretaría
de Educación. 1926

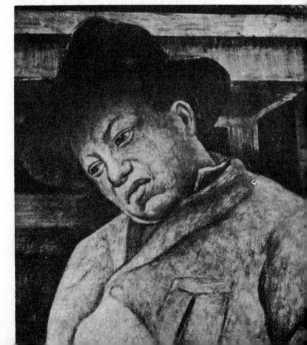

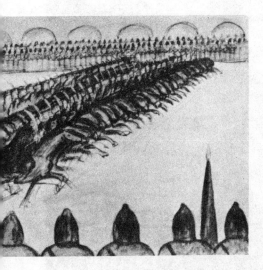

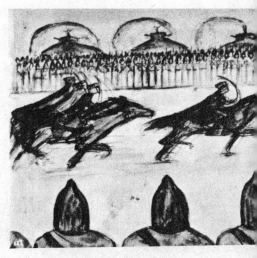

Caballería roja. Acuarela.
Boceto en cuaderno. 1928

Jinetes rojos. Boceto en acuarela.
1928

Formación de soldados rojos.
Boceto en acuarela. 1928

Camión del ejército rojo.
Boceto en acuarela. 1928.

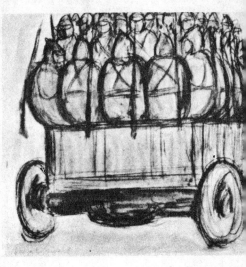

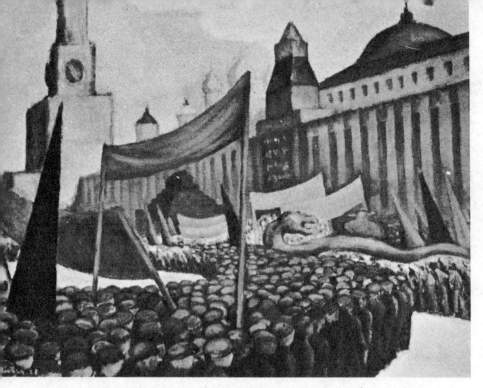

Día de Mayo en Moscú. Óleo. 1928

Niños jugando en la nieve. Óleo. 1927

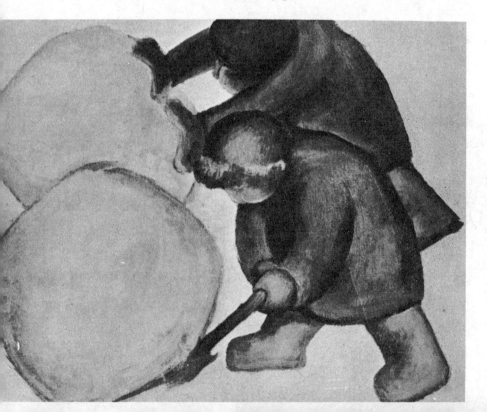

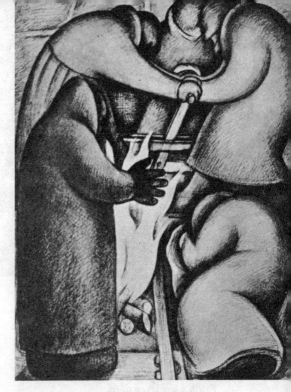

Aserrando rieles. Lápiz. 1927

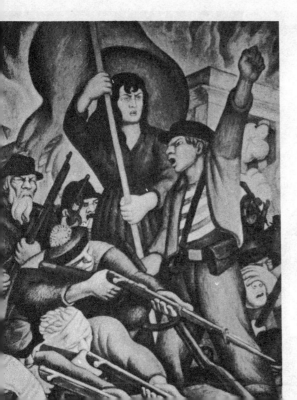

Comuneros. Cartón en color
para "Krasnaya Niva". 1928

La esposa del autor y Frida.

Frida a los trece años.

Frida en 1939

Frida y Diego. 1931

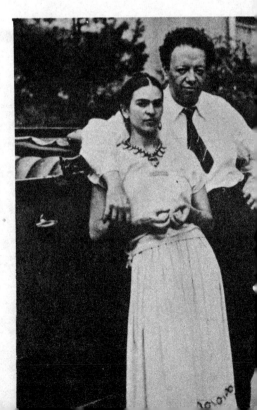

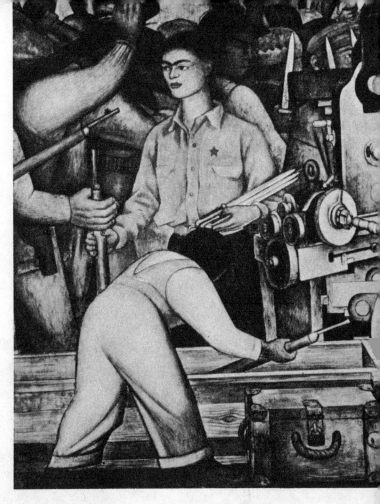

Frida distribuye armas.
Secretaría de Educación.
Piso superior. 1927

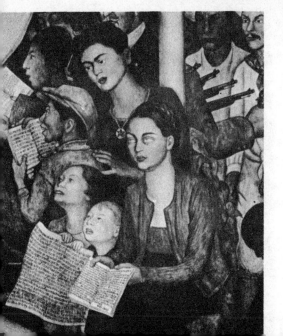

Frida y Cristina.
Palacio Nacional. 1935

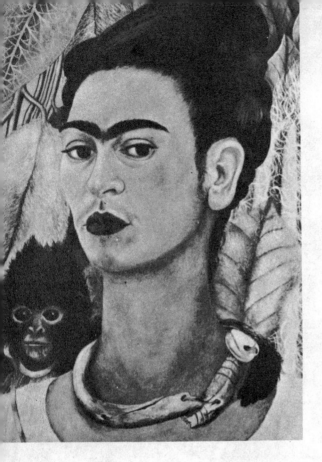

Frida Kahlo. Autorretrato.
Óleo sobre yeso. 1939

Conocimiento. Secretaría de Salubridad.
(Modelo Cristina Khalo). 1928

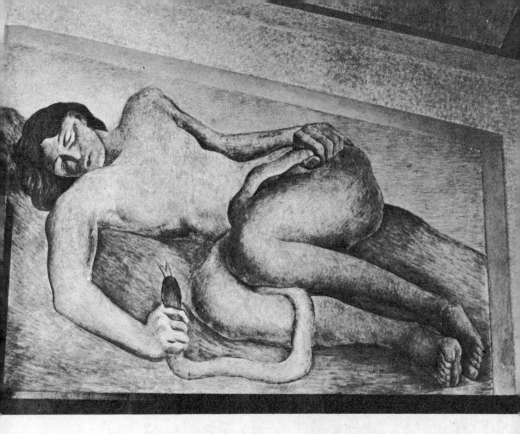

Continencia. Secretaría de Salubridad. 1928

Guadalupe y Frida. 1934

Retrato de Guadalupe,
por Frida Kahlo. Óleo. 1932

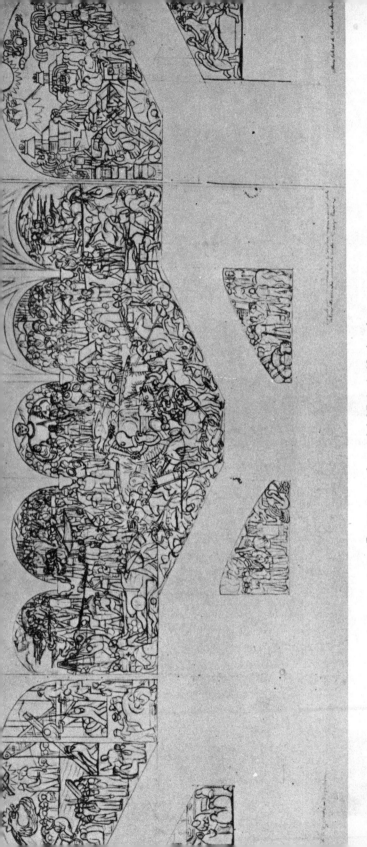

Boceto para el mural del Palacio Nacional.

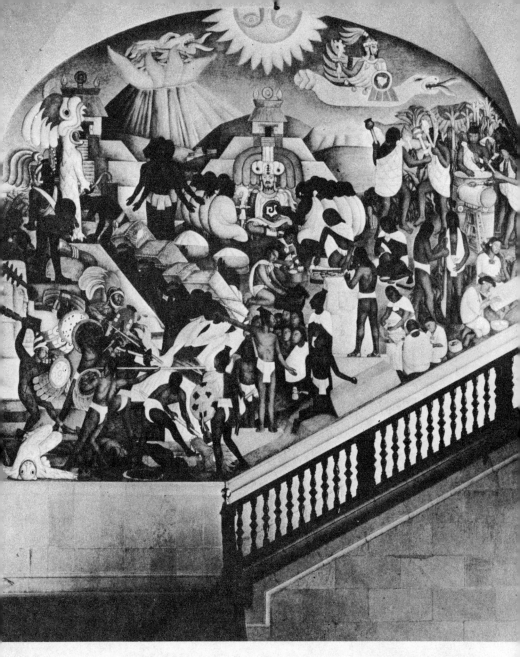

Antes de la Conquista. Pared de la derecha. Escalinata del Palacio Nacional.

Escalinata del Palacio Nacional. Centro. Trazado el boceto y pintado en parte.

ambos lugares todo el proceso de pintar fue obra de su mano. Para "descansar" se ocupaba de política, escribía artículos, efectuó innumerables telas y dibujos, y laboró en planes para otros murales.

Fue precisamente esa serie pintada en el edificio de la Secretaría de Educación, lo que dio fama súbita al movimiento artístico mexicano en todo América y Europa, haciendo famoso el nombre, de Rivera por todos los ámbitos del mundo occidental. Inicióse así una resurrección de la pintura mural, en decadencia desde fines del Renacimiento; resurrección que primero se experimentó en México y luego en los Estados Unidos. Pronto seguirían otras obras maestras en una sucesión de increíble rapidez: Cuernavaca, el Palacio Nacional, el Detroit Institute of Arts, Radio City, la New Workers School, la reproducción del destruido mural de Radio City en el Palacio de Bellas Artes de la ciudad de México, el salón de banquetes del Hotel Reforma, la Bolsa de Valores de San Francisco y el Art Institute, el Hotel del Prado, el Instituto de Cardiología, el Hospital de la Raza, el canal de Lerma, la fachada del Teatro de los Insurgentes, cualquiera de las cuales podría ser considerada como un trabajo inmenso por un artista de menos fecundidad que Diego; además de varios trabajos pequeños como los encaustos exteriores del estadio de la ciudad de México, dos paneles en la International Workers School, algunas tallas en madera en Chapingo, dos vitrales en el edificio de la Secretaría de Salubridad y los mosaicos de su pirámide museo.

La suma total de su obra trasciende la capacidad de expresión en palabras y es más ilustrativa, en mi opinión, que la obra de cualquier otro pintor, sin importar país o época. No obstante, si su primera obra realizada lo hubiese dejado exhausto, o si el esfuerzo exigido por la misma le hubiera llevado toda la vida, como sería el caso de un talento menos fecundo, de todos modos la realización sería cosa de asombro.

Los historiadores futuros, al descubrir las ruinas del edificio de la Secretaría de Educación —los frescos están pintados para durar tanto como los muros en que se encuentran— podrán reconstruir, basándose sólo en las pinturas, todo el variado panorama de la tierra mexicana: su pueblo, sus ocupaciones, fiestas, modo de vivir, luchas, aspiraciones y sueños. De ellas podrán deducir algunas nociones de las corrientes ideológicas del mundo occidental en nuestro tiempo. Desde el Renacimiento ninguna otra obra ha abarcado una cosmología y sociología tan vasta. Si pudiéramos dar con otros trabajos contemporáneos que igualaran éste, tendrían que haber salido de la misma mano.

Cabría suponer que tan sorprendente volumen de producción pictórica se llevó a cabo mediante el ejercicio de lo que podría calificarse de "fuerza bruta" e improvisación descuidada; la cosa es que los ciento veinticuatro paneles de la Secretaría de Educación constituyen

una sola obra, al mismo tiempo sencilla y elaborada, fluyendo su simplicidad del hecho de que cada línea está calculada, cada gesto planeado, cada parte enriqueciendo y fundiéndose en el todo. Al mismo tiempo utiliza y se adapta a la arquitectura, armonizando estudiada y naturalmente con el país donde se realizó, con el pueblo cuyas vidas individuales intenta reflejar y servir, cuya edad es una expresión, y con ciertas necesidades estéticas perennes del ser humano.

El edificio del ministerio de Educación es de una construcción simple y sólida, de piedra y hormigón. Para acudir a cualquiera de las oficinas que alberga, se tiene que pasar antes por ese gran patio interior al cual todas se abren. El mismo está flanqueado por una arquería que forma una serie de corredores enmarcando el gran rectángulo, versión simplificada de la arquitectura conventual hispana. Los muros están sombreados en parte por los corredores de los dos pisos superiores, ambos techados, y el patio en sí se abre al cielo y a la brillante luminosidad del sol mexicano. Es por ello que una porción de las pinturas está iluminada y otra sumida en una penumbra marcada. Los muros están interrumpidos a intervalos por dobles puertas correspondientes a las oficinas, y por pasillos arqueados que conducen a la calle. Los problemas inherentes a una pintura mural en un espacio así, tan variado y diverso, no con diseños abstractos, sino con figuras vivientes y escenas cuyas líneas principales vienen a ser una abstracción de las líneas del edificio, han sido resueltos de una manera tan sencilla que apenas si puede percibirse que hayan existido alguna vez. Aquí y allí el goce contemplativo del espectador experimenta un sutil aumento al percatarse de cómo alguna abertura rectangular, recalcitrante, en la superficie de la pared, ha sido arqueada con pintura, o superada mediante figuras recostadas, yacentes con una solidez de arquitectura. Al retirarse un poco el espectador, puede ver, desde el extremo del patio, cómo las aparentemente cerradas unidades de pintura, en el piso bajo, llevan el ojo al segundo, y de allí a los nichos y arcos coloreados con vividez, que coronan el tercer piso. Es dable apreciar cómo el artista resolvió y aprovechó la circunstancia de que cada una de las pinturas se halla parcialmente expuesta a la luz solar y a la sombra y cómo el todo se va tornando más claro y brillante al ir subiendo hacia el cielo abierto. Hay lugares en los que se percibe con mayor fuerza aún, debido al tino con que el problema fue resuelto, la triunfante asimilación de algún feo detalle existente en la superficie de la pared, a la hermosura del plan del artista, como cuando logra hacer formar parte de su composición a una caja de interruptores eléctricos, con tapa de cristal (lámina 60). Pero en términos generales, se siente, más bien que se ve, lo apropiado del diseño; el ensanchamiento de la arquitectura del edificio a nuevas dimensiones; el encierro de la multiplicidad y el movimiento de la vida mexicana dentro de la serena monotonía de las arquerías; el equilibrio de los colores en armonía con la brillante luz solar y la intensa sombra; la pesada solidez en el primer piso, como cimiento de

toda la obra; la luminosidad del firmamento y la redondeada ligereza del diseño en el tercero. El tema obedece también a una organización que va de la tierra al cielo.

Cuando el observador se siente atraído a acercarse bastante a uno de los paneles, ve que éste tiene vida propia; al retirarse, se ve cogido de inmediato por el rítmico diseño de toda la sección de paneles, por la unidad de los tres pisos; entonces, al girar lentamente para alejarse, hállase de pronto contemplando la obra en toda su integridad. Ésta nunca deja de ser un organismo viviente, fiel a un vasto y detallado plan.*

El gran rectángulo del patio se halla dividido en un punto situado a la tercera parte del camino partiendo de uno de los extremos, por una galería en forma de puente que comunica un lado del edificio con el otro, a los niveles del segundo y tercer pisos. Esto hace que en realidad sean dos los patios. El más pequeño fue convertido por Diego en el *Patio del trabajo* y el mayor en el de *Las fiestas*. El plan general de la obra es como sigue:

Patio del trabajo: En el piso bajo aparecen los trabajos agrícolas e industriales del pueblo mexicano; en el segundo y tercero las artes: pintura, escultura, danza, música, poesía y la épica popular, el drama.

Patio de las fiestas: En el piso bajo los festivales populares; en el segundo, los festivales en que predomina la actividad intelectual; en el piso superior, una ilustración de los cantos populares de las revoluciones burguesa y proletaria.

La zona cercana al elevador y los muros de la escalinata proporcionan una síntesis del panorama ascendente mexicano, en el cual aparecen figuras que representan su evolución social. Principia a nivel de la calle con aguas subterráneas y las que lamen las costas de México y las islas del Golfo; luego vienen las tierras tropicales que surgen del mar, las fértiles laderas de las montañas, las elevadas mesetas, culminando con las cumbres cubiertas de nieve de las montañas. En cada nivel, unas figuras alegóricas representan los fines y la evolución social de México, desde una sociedad primitiva, pasando por la agricultura e industria, hasta llegar a la "revolución proletaria" y la edificación de un nuevo orden social.

Existen aspectos significativos de las pinturas que nunca pueden expresarse en palabras. Así como no es posible describir el sabor de un mango, no se puede explicar la emoción experimentada en presencia de una obra de arte de dimensiones tan vastas como la citada. Tanto en un caso como en el otro, hay aspectos que pueden ser tratados oralmente en forma adecuada; otros que sólo es posible sugerir, y otros más en que ni siquiera esto último puede hacerse.

* En su autorretrato que pintó en la escalera, comprendido en un trío de trabajadores de la construcción: un pintor, un cantero y un arquitecto, Diego se representó en el arquitecto, autor del plano maestro.

Esto no quiere decir que la crítica estética quede reducida a nada. En el caso del mango es posible dar una noción de su forma y color, textura de la pulpa, su forma y tamaño; pero al llegar al sabor, las palabras son impotentes. Así sucede con muchos aspectos de una pintura, los cuales pueden ser reducidos a vocablos; otros no es posible, ni siquiera mediante reproducciones impresas. Si esto es cierto en el caso de sencillas telas o pinturas de caballete, mucho más tratándose de un mural de proporciones monumentales del cual sólo fragmentos pueden ser reproducidos en las páginas de un libro, y eso sólo a expensas de su monumentalidad, de las cualidades derivadas de la escala y en relación con la arquitectura de la cual forma parte. Lo más que se puede hacer es dar una noción a grandes rasgos, tipo "catálogo", de la obra en cuestión, para venir a caer, al final, en la inevitable perogrullada de que la pintura de que se trata tiene que ser vista para sentirla. Según Elie Faure y Walter Pach, y muchos otros escritores y artistas sensitivos, vale la pena recorrer medio mundo para contemplar personalmente la obra de arte.

El Patio del trabajo se encuentra dividido de acuerdo con la localización de sus muros, para que corresponda a las principales divisiones del país: norte, centro y sur. Las paredes del norte ostentan a los tejedores en su labor (lámina 56), a los tintoreros tiñendo telas, a las mujeres recolectando frutas y flores, a los trabajadores de un ingenio de azúcar en un *trapiche* (refinería doméstica de azúcar) (lámina 54). *Los tejedores* muestran cuán hábilmente y con cuánta frescura Rivera utilizó recursos de perspectiva aprendidos del Uccello; el *trapiche* da noción de la danza rítmica de la labor de los trabajadores del azúcar cuando muelen la caña, vierten el jugo y lo agitan en los depósitos. El trabajo en dicha pintura, como ocurre a menudo en la obra de Diego, está lejos de aparecer embrutecedor y fatigante: es más bien una danza rítmica. Es así como sus dogmas de comunista dejan campo libre a su visión como pintor, con resultados que son débiles desde un punto de vista propagandístico, pero plásticamente fuertes.

En el muro del medio, sin que la armonía entre el hombre y su ambiente llegue a término, las inarmonías entre los hombres empiezan. Allí están los mineros de la plata bajando a su trabajo en la mina, con fuertes cuerpos simplificados, algunos desnudos hasta la cintura, otros portando una viga de madera, lo que recuerda a Jesús llevando a cuestas su cruz. El ojo es llevado a acompañarles en su descenso por la curva interna de los arcos y a viajar hacia abajo, de viga a viga y de herramienta a herramienta, llevadas a la espalda por los hombres que bajan. En el siguiente panel los mineros ascienden ahora, la faz exhausta y los brazos extendidos surgiendo de la cavidad, en tanto que un operario que ha salido ya, está siendo sometido a un examen por el capataz. Sus brazos, en alto para facilitar la búsqueda, sugieren que estuviera clavado a una cruz.

Diego iniciaba la tarea de crear los símbolos necesarios para el nuevo contenido de su pintura, símbolos propios de una nueva edad

que tenían que ser eslabonados con otros ya aceptados, cuya larga vida y familiar presencia les dotase de sugerencias de sentimiento siempre que fueran vistas por primera vez. Una de las dificultades para abrir nuevos derroteros en el arte, radica en que el aspecto simbólico de la iconografía, como las metáforas poéticas, es más fácil que florezca en un periodo en que el número de vívidos símbolos convencionales acerca de temas de importancia existan ya y tengan vigencia, pero que no estén muy trillados o en estancamiento. Rivera tuvo poco o nada que edificar en la imaginería de la pintura o en la mente popular mexicana. Rechazó el sentimiento de Millet y la elegante idealización de Meunier, de tratar la industria, el humo y el trabajo, como un espectáculo para el ojo, como hicieron los impresionistas de 1890, y la profundidad de Steinlen y Käthe Killwitz. Ninguno de todos éstos era apropiado para el empuje de su pensamiento o la naturaleza del problema. Su tarea estaba más cerca de lo que expresó Gregorio el Grande, en el siglo sexto, cuando escribía al obispo de Marsella:

> Lo que la escritura es para los que saben leer, es la pintura para los que sólo tienen ojos; porque, sin importar lo ignorantes que sean, ven su obligación en una pintura, y en ella, aun cuando no conozcan las letras, ellos leen; de ahí, que especialmente en el caso del pueblo, las pinturas ocupen el lugar de la literatura.

Mientras pintaba el panel de las minas, Rivera se vio enzarzado en la primera de sus controversias con sus patronos, controversias que le hicieron por años el centro tormentoso del arte representativo. En los travesaños que cubren la salida de la mina decidió pintar, con toda claridad, en palabras, su mensaje. Para ese fin seleccionó unas líneas de un poema de Gutiérrez Cruz:

> *Compañero minero,*
> *doblegado bajo el peso de la tierra,*
> *tu mano yerra*
> *cuando saca metal para el dinero.*
> *Haz puñales*
> *con todos los metales,*
> *y así,*
> *verás que los metales*
> *después son para ti.*

Cuando estos versos fueron descubiertos por los diarios metropolitanos que sostenían una campaña permanente contra las pinturas que estaba realizando Diego, estalló la tormenta. A los cargos de que las pinturas eran feas, antiestéticas, un desperdicio del dinero del pueblo, una difamación de México, se agregó la acusación de que el pintor ¡invitaba al asesinato! Esto fue demasiado para Vasconcelos; pidió a Diego más bien que ordenarle, haciéndole notar que ya estaba bastante sujeto al tiroteo de las críticas por las simples pinturas, que si quería que le siguiese apoyando tenía que retirar los versos ofensivos. El sindicato de pintores convocó a consejo de guerra; discu-

tiendo las posibilidades "revolucionarias" implicadas en la serie de murales; el hecho de que la propaganda plástica que iba desarrollándose en los muros permanecía sin censurar, salvo en el caso de que se expresara en palabras, "con todas sus letras". También vieron que la gente menos sensible a la pintura era precisamente la que objetaba con mayor intensidad la confirmación verbal de lo que las pinturas estaban diciendo de manera clara en figuras. Terminaron, pues, cediendo. Uno de los ayudantes de Diego arrancó los versos de la pared; con toda solemnidad envolvió una copia del texto en un frasquito y lo enterró en el yeso fresco a fin de preservar el texto para la posteridad, y Diego volvió a trazar los travesaños en la boca de la mina, ahora sin su exhortación poética.

Luego procedió a pintar el siguiente panel, donde aparecen un obrero y un campesino dándose un abrazo fraternal, pintura ésta con algo de la simplicidad y fuerza de una anunciación hecha por los primitivos italianos (lámina 55), y debajo de ellos, sobre una roca, ¡otros versos de Gutiérrez Cruz! En los mismos se urgía al obrero y al campesino a que se unieran en un abrazo de camaradería y amor, y así, fortalecidos, tomar para ellos los frutos de la fábrica y el campo. La protesta volvió a surgir airada, pero como no había puñales en el texto, lograron quedarse en su sitio.

El muro central fue completado con una escena de alfareros trabajando, figuras de peones indios diseñadas piramidalmente, en un momento de descanso de su labor de cosecha, y un terrateniente, con los pulgares metidos entre una carrillera y la cintura, supervisando el pesado de costales con grano. Los peones, inclinados sobre la balanza, lo están en sumisión simbólica.

En el lado norte Rivera pintó a los obreros metalúrgicos trabajando en los crisoles, con sus brazos simplificados en una sola curva, encajando pernos valiéndose de unos martillos de mango largo, pintado en escorzo, de tal modo que las cabezas de dichas herramientas parecen proyectarse fuera del muro; mineros del hierro, en una reiteración rítmica de espaldas encorvadas, y zapapicos mordiendo el suelo; guerrilleros revolucionarios liberando a los campesinos esclavizados; un maestro rural que enseña a jóvenes y viejos mientras campesinos armados montan guardia o trabajan la tierra y levantan los edificios del nuevo orden; trabajadores del acero que vierten el metal fundido, en un molde, iluminando muro y patio con un resplandor sombrío.

Terminado el *Patio del trabajo*, Diego fijó su atención en la porción mayor del gran patio. Había confiado dicha porción, como director que era de la totalidad de la empresa, a un número de pintores jóvenes pertenecientes al sindicato. Pero el *Patio del trabajo* había quedado lleno con su incansable brocha y su desbordante imaginación, mientras aquéllos se dedicaban a discutir decorando tan sólo partes insignificantes de los muros todavía vírgenes. El trabajo colectivo sonaba muy bonito en teoría, pero en la realidad se dificultaba. Es posible que no tuvieran el necesario adiestramiento o que

fueran en extremo discrepantes en cuanto a estilos y temperamentos, o que Rivera haya tenido la culpa por no imponer su autoridad como director de la obra. De cualquier modo, ni se había avanzado como debía ser, ni los cooperativistas de marras, al trabajar por separado, tampoco pudieron dar mucho de sí. Los "colectivistas" acabaron separándose para trabajar individualmente, cada uno ayudado por colaboradores. Aun así, para cuando Diego terminó su patio y un mundo de vida se agitaba en sus muros, los "colectivistas" apenas si habían completado cuatro de las veinticuatro pinturas que, de acuerdo con el contrato, debían haber hecho en ese mismo lapso. Vasconcelos decidió que el plan colectivista era utópico, y que el contrato no había quedado cumplido según lo estipulado, en virtud de lo cual pidió a Rivera que terminara él mismo el otro patio y los tres pisos completos, salvo la sección de escudos de armas de los estados.

Los cuatro paneles que los "artistas colectivos" pudieron mostrar completos, fueron fruto del trabajo de dos de ellos: Jean Charlot, artista con experiencia en la pintura al fresco, que hizo tres, y Amado de la Cueva que pintó uno. Rivera aprobó dos de Charlot y el de De la Cueva como adaptados a su plan y estilo, aceptando que se quedaran tal como estaban; rechazó el otro de Charlot, ordenando que fuese destruido.* Con talento armonizó sus pinturas cercanas y fronteras a las de Charlot y De la Cueva, que podían ser vistas en conjunto al golpe de vista del espectador, inclinándose hacia sus estilos y coloridos respectivos a efecto de que no desentonaran con el conjunto general. Años más tarde, durante su controversia con los Rockefeller que terminó destruyendo éstos el trabajo entero de Rivera en Radio City, justificándolo en discrepancias de posiciones ideológicas, no faltaron personas mal dispuestas hacia el pintor o que deseaban apoyar a los Rockefeller, que hicieran del conocimiento del público que el mismo Diego "en una ocasión había destruido el mural de un pintor mexicano".

En el *Patio de las fiestas,* armonizando con el rojo del metal fundido, del *Patio del trabajo,* los indios yaquis ejecutaban la danza del Venado y el Viejo Cazador (Danza de la Vida y la Muerte) alrededor de una fogata. Luego viene el festival de la cosecha del maíz; el de los muertos, tanto en la ciudad como en el campo; el de las flores; la quema de judas el Sábado de Gloria; las danzas paganas en el templo del Señor de Chalma, simbolizando el movimiento de los cuerpos celestes alrededor del sol. La parte media de cada uno de los tres muros está ocupada por una gran composición que abraza tres paneles y los espacios que quedan arriba de las puertas abiertas entre ellos. En uno se representa la repartición de la tierra a los campesinos; en el segundo la feria en un mercado rural; en el tercero una celebración del Primero de Mayo.

* Este fresco, no aceptado por Diego, a mí me pareció excelente. De hecho cometí la indiscreción de decir a éste que dicha obra era una maravilla de organización plástica y un adecuado compañero de sus mejores frescos, con lo cual se puso hecho una furia y tal vez ése fue el motivo de que corriera tan triste suerte la pintura de Charlot.

Al irse moviendo Diego de una pared a otra, su dominio del semiolvidado proceso del verdadero fresco iba ganando terreno. Estudió libros italianos de los viejos maestros del *buon fresco,* así como las técnicas muralistas azteca y maya, experimentando al mismo tiempo con colores y materiales. En sus primeros intentos el yeso húmedo que le servía de base para pintar, se secaba con demasiada rapidez. Ideó mezclar más agua con los pigmentos pero esto hizo que los colores se adelgazaran. Entonces probó el jugo del nopal para ingrediente aglutinante; trátase de una cactácea nativa de la cual se obtiene un fluido viscoso que se dice usaban los antiguos indios en su pintura. La superficie se secaba con mayor lentitud; mas con el tiempo, la materia orgánica del jugo empezaba a descomponerse produciendo manchas opacas. Con lo cual Diego tuvo que retornar a los métodos del fresco italiano, buscando refinarlos con la ayuda de los últimos adelantos en química.*

La pintura al fresco es una de las más exigentes en su técnica. Exige pintar con colores a la acuarela, sobre yeso recién aplicado y mientras éste se halla fresco. El color es absorbido por capilaridad y sostenido y protegido por una fina película de carbonato de calcio formada por la brocha al humedecer el emplasto. La primera reacción del yeso humedecido es una película de hidróxido de calcio. El tiempo lo convierte en carbonato de calcio insoluble, debido a la absorción de bióxido de carbono del aire. La pintura queda así impermeabilizada y, si el emplasto estuvo debidamente aplicado, durará tanto como el muro, a menos que se le golpee con un martillo, se le raspe o desprenda. Bajo el microscopio, la superficie se ve como un fino mosaico de pigmento.

Es menester conocimiento de la química para la preparación de un trabajo duradero, y de la habilidad de un albañil para la aplicación apropiada de las capas sucesivas de emplasto. La arena debe estar libre de sal, ya que ésta arruina el color. También se requiere que esté libre de materia orgánica o fungosidades. La cal que ha sido quemada con carbón no puede usarse, porque el azufre que se desprende del carbón y es absorbido por la cal, puede alterar los pigmentos. Por la misma razón deben excluirse los nitratos y amoniacos. Según el proceso que Rivera elaboró por último, la cal que era quemada con leña y apagada con anticipación de tres meses, le era enviada en sacos de goma que ayudaban a prevenir el contacto con el bióxido de carbono del aire, y después de ser probada químicamente se le empleaba, sustituyéndose el mármol pulverizado con arena. Los pigmentos eran probados en una solución de hidróxido de sodio a fin de asegurarse de que no fueran a alterarse con el yeso, y más tarde sometidos a pruebas de resistencia a la exposición a la luz y a ingredientes químicos que pudieran afectarles. Por lo menos se extendían tres capas de

* Los experimentos de Rivera y sus mayores conocimientos a medida que pasaba el tiempo, explican por qué algunos de sus primeros frescos se ven más estropeados y agrietados que los más recientes.

yeso, uniformes, en la pared, la tercera compuesta de yeso y polvo de mármol, aplicada muy parejo, a la que se daba tersura y pulimento. Tan sólo se utilizaban colores de tierra, como óxidos de hierro, manganeso, aluminio y cobre, los cuales se mezclaban de manera apropiada al yeso y polvo de mármol, que también son materias minerales, a fin de que se amalgamaran bien a la pared en la que se aplicarían. Los pigmentos que solía usar Rivera eran el amarillo, ocres dorado y oscuro, siena natural, rojo Pozzuoli, ocre rojo, rojo veneciano, siena tostada, óxido de cromo transparente, azul cobalto, negro vid (semillas de uva calcinadas) y almagre morado, que es una tierra roja, de óxido de hierro, mexicana. Los colores eran molidos a mano por sus ayudantes, en una losa de mármol, con una corta cantidad de agua destilada, hasta formar una pasta. Así preparado el color, lo ponía en su "paleta", una vieja lámina de peltre, y procedía a aplicarlo con una brocha humedecida en agua destilada para evitar impurezas. Es obvio que se necesita alguna preparación científica para hacer obra duradera al fresco.

¡Ah, y también es necesario que el pintor sea un hombre de trabajo! Mientras pintaba en el patio abierto al público, de la Secretaría de Educación, Diego fue uno de los "puntos" de atracción de la capital. Gente de arte y turistas llegaban desde lejos para verle trabajar. Las personas que acudían a tratar asuntos en el ministerio deteníanse a contemplarle, tal como suele hacer el público en Nueva York al detenerse a contemplar los movimientos de una excavadora mecánica. Fue en el andamio donde por primera vez le conocí en detalle: tratábase de un hombre con rostro de batracio, robusto, amable, de movimientos lentos, enfundado en un overol estropeado; cubríase la cabeza con un enorme sombrero Stetson y en la cintura ostentaba una gran canana con enorme pistolón; unos amplios zapatos manchados de pintura y yeso, completaban su atuendo. Todo en él daba la impresión de pesadez, sus movimientos lentos, torpones, contrastaban con la viveza de su inteligencia, con sus sentidos alertas siempre prestos a captar todo; manos regordetas y sensitivas, increíblemente pequeñas para hombre de volumen tan montañoso, y las cuales, a pesar de su carnosidad, remataban en dedos delgados y puntiagudos. El cuerpo era el de un gigante, asentado con firmeza en una viga curvada por largas horas. Sus ojos eran saltones como los de un sapo o mosca, así parecían estar hechos para una visión panorámica o para distinguir una multitud entera o un mural en toda su amplitud. Los dedos se movían con facilidad, a la vez que con firmeza, cubriendo la superficie del muro sin descanso ni prisa, flexibles como las extremidades de un bailarín, seguros como las manos de una mujer que teje.

Y fue una fortuna para él gozar de tan gran robustez, porque la pintura al fresco es pesada y exige mucha resistencia. Después de trazar los bocetos en el papel, hechos en el estudio y amplificados a escala, seguía el dibujo con crayón rojo o carboncillo, directamente en la amplia superficie por decorar, sobre la segunda capa tosca o

"café". Sus ayudantes trazaban dicho dibujo sobre papel calca transparente, en la pared, y después pasaban una ruedecilla perforadora sobre las líneas, como para hacer un estarcido. Luego procedían a extender la capa final y, a través de las perforaciones, pasaban negro de humo en polvo, reproduciendo en forma débil, sobre la superficie húmeda, la parte del dibujo cubierta por el emplasto final, quedando todavía el resto de aquél sobre la tosca "capa café". Entonces permanecían al pendiente de la nueva capa o emplasto hasta que se secaba a un punto determinado de humedad y, al suceder esto, iban a despertar al pintor. Casi siempre esto ocurría al amanecer, ya que los albañiles trabajaban durante la última parte de la noche. El emplasto conservaba el grado de humedad adecuado durante seis o doce horas, dependiendo del calor y sequedad del ambiente del día. En ese periodo el pintor tenía que ejecutar su obra no una, sino dos veces. La primera en negro para dar el modelado o forma en claroscuro a sus figuras, o sea la solidez, redondez, el volumen en el espacio. Luego venían las pinceladas con el color escogido, siguiendo las líneas de dirección del modelado o los requerimientos del diseño, alterando y corrigiendo éste a medida que avanzaba. Y así era por horas, mientras un segundo equipo de yeseros cubría una nueva porción del muro.

Todo el día trabajaba el pintor, si las condiciones se lo permitían, esforzando la vista en el crepúsculo, sin atreverse a recurrir a la ayuda de la luz artificial cuando empezaba con luz diurna, porque se alterarían los valores del colorido. Tiempo después de que el espectador que le acompaña, sentado a su lado en el andamio, no distingue ya las formas debido al esfuerzo visual, los saltones ojos siguen desempeñando casi en forma milagrosa su función y su mano tejiendo el encanto de la pintura, creando figuras y volúmenes en un mundo pleno de vida.

Al final, pesada, fatigosamente, desciende del andamio. El patio ha quedado desierto para entonces, salvo por la presencia de su mujer o de un amigo y tal vez de uno o dos ayudantes que están en espera de recibir sus órdenes para esa noche. Con su capacidad de trabajo ha fatigado a uno o dos equipos de albañiles, varios ayudantes, centenares de observadores y decenas de amigos. Exhalamos un hondo suspiro de alivio y cansancio. Por fin el pintor marchará a su casa a cenar y descansar. ¡Pero, quía! Quédase todavía un buen rato atisbando, forzando la vista, mirando, mirando, mirando. . . Escudriña como si su obra hubiese sido hecha por otro, como si no se tratara de su propia creación, como si sólo fuese un invitado a criticarla. ¿Qué es lo que ve este hombre en la oscuridad —nos preguntamos— si nosotros no podemos distinguir más que una masa confusa? Entonces le vemos avanzar de nuevo hacia el andamio y subir con dificultad; otro brochazo aquí, un mayor énfasis al color allá, un cambio de línea o forma acullá. De nuevo baja, para volver a subir momentos después, porque es menester efectuar las modificaciones antes de que el emplasto seque. Mañana sería demasiado tarde, ninguna espátula le sería de utilidad como al tratarse de un cuadro de caballete; si él quisiera

hacer cambios al día siguiente, tendría que destruir la superficie de la pared y volver a empezar todo el proceso completo. ¡Cuántas veces le vi al terminar la larga jornada de un día, perder los estribos ante el resultado obtenido y gritar a sus asistentes: "¡Limpien todo y pongan nuevo emplasto! ¡Aquí estaré mañana a las seis!"

17. BELLEZA SALVAJE

—¿Tú crees que eso es arte? — le preguntaba un estudiante universitario a otro, viendo pintar a Diego su primer mural en lo alto del andamio—. Mira aquella mujer desnuda —siguió diciendo—. ¿Te gustaría casarte con una mujer como ésa?

—Joven —observó Diego desde su alta percha—: de seguro tampoco le gustaría casarse con una pirámide y, sin embargo, una pirámide también es arte.

La aguda réplica pronto corrió de boca en boca y fue muy celebrada. La verdad era que Diego, en esos momentos, estaba enamorado de la mujer que había servido de modelo para el desnudo.

Sí, Diego Rivera se hallaba enamorado como nunca antes, en su doble carácter de artista y hombre. La modelo le obsesionaba y le seguiría obsesionando por largos años, como la encarnación misma de la exuberante forma femenina. Durante los años que vivieron juntos —y el número de esos años, como en el caso de Angelina, fue siete, aunque, según Diego me confió, su pasión fue en disminución hasta el punto de llegar a verla como una hermana y nada más— ella siguió predominando en su espíritu, apareciendo con frecuencia en sus frescos, sirviendo como modelo de retratos y dibujos, así como en la mayoría de los desnudos, inspirando sus mejores y más poderosas figuras femeninas. Mucho tiempo después de haber dejado de amarla, como artista todavía se extasiaba ante su belleza física y turbulencia de espíritu. En 1937 ilustró la novela *La única,* escrita por ella, con una imagen de la misma (lámina 71), y en 1938 pintó uno de sus retratos mejor planeados (láminas 67 y 68).

Guadalupe Marín, cuando Diego la conoció, era la más salvaje y tempestuosa belleza de Jalisco, estado famoso por sus canciones y legendario por la belleza de sus mujeres. Si el lector volvió las páginas hasta el mural de la Preparatoria (lámina 51) a efecto de juzgar su belleza, es posible que haya sufrido una gran desilusión o albergado serias dudas tocantes al buen gusto del que esto escribe y del pintor, en lo relativo a belleza femenina. Pero el desnudo a que se refería el estudiante y que rechazó, no es un retrato de Guadalupe Marín aunque ella sirvió como modelo para el mismo; es una *idealización* de la femineidad tal como la concebía Diego. Las grandes curvas del brazo y la cadera, los pechos exuberantes y el redondeado vientre, en verdad tienen un toque de la solidez y grandeza de la pirámide con que la comparó el artista. En el mural de la Preparatoria la figura "bonita" es el hombre; la vital es la mujer. La única figura que puede comparársele en cuanto a vitalidad, es la del hombre primitivo, bisexual en el sentido de expresar al género humano en su totalidad, que aparece en la cavidad que alberga el órgano. Ningún otro de los personajes que aparecen en la pintura para la cual modeló Guadalupe poseen la misma tosca fuerza, aunque ella aparece dos veces más en el mismo mural: como el Canto, sosteniendo en su regazo las manzanas de oro de las Hespérides, y como la Justicia, con una espada y apoyada en un escudo.

En el curso del pasado capítulo hablé de la imposibilidad de describir en palabras el "sabor" de una fruta o de una pintura. ¿No es esto también cierto de la belleza de una mujer? En estas páginas el lector podrá admirar retratos hechos por Edward Weston (láminas 61-64) y reproducciones de otras pinturas para las cuales Guadalupe Marín sirvió de modelo; pero más impresionante que estas muestras gráficas, es el hecho de que ningún hombre o mujer que la conocieron llegó a negar su belleza.

De largas extremidades y elevada estatura, graciosa y flexible como un arbolillo; la cabellera bruna, alborotada, suelta, ondulante; piel de un aceitunado oscuro, ojos claros verde mar, frente amplia y la nariz de una estatua de Fidias; labios llenos, siempre entreabiertos por la fogosidad de su respiración y para dejar pasar palabras vivaces, desordenadas y escandalosas; un cuerpo tan esbelto que más bien parecía un adolescente que una mujer; así era Lupe cuando Diego la conoció. Parte de su belleza radicaba en su turbulencia, en lo voluntarioso de sus ideas, expresiones y actos; primitiva como un animal en sus deseos, y aptitud para arañar, morder y lacerar con tal de satisfacerlos; astuta, espontánea, inculta; sagaz, con una sagacidad animal; pagada de sí misma, como una gatita consentida, y manifestando la misma desdeñosa tolerancia a quienes le alimentan, acarician y atienden, al mismo tiempo, con las mismas garras escondidas en una engañosa suavidad; capaz de devolver golpe por golpe en sus riñas con el elefantino marido, compensando lo que le faltaba de fuerza física con la larga incubación de sus rabias y el salvajismo de su lengua; capaz de desgarrar los dibujos de él y sus telas recién pintadas, en su

presencia, para vengarse; amenazando a Diego, en una ocasión, con darle un balazo en el brazo derecho para que no pudiera seguir pintando; gato montés en la cólera; criatura felina, graciosa, espléndida, ronroneante, cuando estaba satisfecha. Por si lo dicho no fuere suficientemente claro, agregaré que Diego, quien se sintió atraído por ella sobre todo por su salvajismo, también tenía en su interior una tendencia que le igualaba a ella. Una mujer como ésa y un pintor como ése, no podían menos de entenderse.

Lupe se enamoró con todas sus fuerzas de Diego, como él de ella. Carecía, desde luego, de toda la experiencia en varones que Diego tenía de las mujeres, ni sus antecedentes provincianos, de clase media, igualaban la desenvoltura cosmopolita de él; no obstante, poseía suficiente inteligencia natural, sutileza femenina y una egolatría instintiva para poder defenderse. Le encantaba la corpulencia física de Rivera y su atractiva fealdad: él era para ella muy feo y muy hombre. Él era París, ese mundo de arte y letras en el que ella soñaba cuando charlaba en los círculos literarios y artísticos de su nativa Guadalajara. Además, se sentía halágada por la admiración de aquel a quien se reputaba el pintor más grande de México. Enorgullecíase de servirle de modelo, y de ningún modo le disgustó el sorprendente resultado del mural de la Preparatoria; de una manera intuitiva apreciaba la "idealización". Lupe también se sentía orgullosa de la terrible controversia que rodeó a Diego: ¿acaso no le encantaba situarse en el centro mismo de la tempestad de los escándalos?

Sus cartas, anteriores y subsiguientes a su matrimonio, y su intento de novela quince años después, hablan poco de arte y ni siquiera manifiestan alguna sensibilidad en el campo de la pintura. Sin embargo, su asociación con Diego poco a poco fue cultivando su sentimiento, proporcionándole chispazos de asombrosa articulación, como se revela en la carta que escribió a Rivera de Guadalajara, cuando él le envió una fotografía del mural de la Preparatoria, al completar la cripta del órgano:

Amado me trajo la foto con el centro ya pintado. En mi opinión es incomparablemente mejor que la porción exterior... ¡Qué sencillez...! (es una hermosa planta como ésas de las que hay tantas en el Istmo). ¡Qué vida tiene! Parece una que hemos visto; no hay nada de exceso en el refinamiento y de la tensión de la porción anterior... posee una vitalidad increíble. Creo que mi presencia te perjudica: probablemente se agota tu imaginación y, conmigo presente, pierdes fuerza. Fuerza que aquí posees de manera absoluta y que has revelado en la parte central...

Apenas si me atrevo a contarte de mis penas; después de lo que acabo de decirte, me parece que hablarte de amor es interrumpirte... Perdóname... ¡pero te amo tanto que nada, nada, absolutamente nada, me llama la atención salvo tú; me parece una enormidad tener que esperar un mes para verte, y siento miedo de que algún día tu carta prometida no llegue, y creo que soy una carga para tí y que te quito mucho el tiempo cuando estoy contigo. Por otra parte, en México no puedo vivir, el clima me horroriza... Trabaja duro para que puedas venir pronto y no sientas el tiempo que pierdas aquí con tu morena. Come bien,

pasea al sol, y así, aunque trabajes todo el día, no te hará daño. Piensa (pero sólo al irte a descansar) en tu flaca morena... No olvides que te quiero mucho. Adiós, gordito.

Lupe.

Al empezar Diego su trabajo en la Secretaría de Educación, ya no le fue posible efectuar visitas, ni siquiera ocasionales, a Guadalajara. Lupe se sobrepuso al miedo que le causaba el clima de la ciudad de México y llegó a vivir con él en unas habitaciones grandes y alfombradas con petates, sencilla y pobremente amuebladas al estilo mexicano, en una antigua casa del centro de la capital. A ello precedió una ceremonia religiosa en la iglesia de San Miguel, en la cual fungieron como testigos María Michel y Xavier Guerrero. No hubo matrimonio civil. Lupe llegó a ser una figura familiar en el Ministerio de Educación, pues todos los días iba a llevarle su almuerzo a Diego hasta el andamio. No acostumbraba maquillarse y llevaba el cabello en desorden, como si nunca hubiera conocido la caricia de un peine, vestía con descuido, de preferencia de negro, un rebozo le colgaba del cuello, y todo su aspecto era de estudiado desprecio a su apariencia. El único intento de arreglo personal que realizó en sus primeros días de vida en común, terminó en ridículo. Estimulada por la admiración que Diego demostraba a la opulencia de carnes en la mujer, consciente como estaba de su elevada y esbelta silueta y aconsejada por los cambios que él había hecho en su cuerpo al pintarla desnuda en el mural de la Preparatoria, Lupe se aventuró a colocarse unas medias en los pechos. El pintor notó el engaño con una sola mirada, y llegándose a ella delante de otras personas, le quitó el postizo en medio de grandes carcajadas.* Por años dejó ella de intentar la modificación de su apariencia, después de dicho incidente.

Las riñas entre Lupe y Diego, gracias al toque de rudeza en cada uno y la desbordante energía de sus temperamentos, se hicieron célebres. Encontrándome yo en una fiesta de cumpleaños que ella había organizado en su casa, Lupe se encendió en celos repentinos porque él estaba mostrando algunos dibujos, con demasiada ternura, a una chica cubana con la cual había tenido un amorío. Los allí reunidos guardamos un embarazoso silencio. Lupe hizo pedazos los dibujos ante nuestros horrorizados ojos, arañó y tiró de los cabellos a la desventurada muchacha y a renglón seguido se lanzó sobre Diego con los puños cerrados y lo empezó a golpear, mientras él trataba de eludirla lo mejor que podía. Los invitados nos escabullimos sin despedirnos, dejando a Lupe dueña del campo. Unas horas más tarde, tal vez serían las tres de la mañana, mi mujer y yo fuimos despertados por fuertes golpes a la puerta. Abrimos para encontrarnos con Lupe, bañada en lágrimas y con la ropa desordenada. "Diego me arrastró de los cabellos por lo que hice —nos manifestó— y me ha amenazado con matarme. Permítanme que pase la noche con ustedes".

Le cedimos nuestra cama para que durmiera. A la mañana se

* Por lo menos así me lo contó Diego, delante de la risueña Lupe.

levantó temprano, se arregló a lucir lo más bonita posible, y se fue al Monte de Piedad para comprar a Diego una magnífica pistola como prenda de paz.

Casi siempre sus disputas obedecían a tres causas: a los frecuentes donativos que hacía él tomados de sus exiguas entradas, para actividades comunistas, vividores y vagos; a su pintura que le llevaba demasiado tiempo, con lo cual era muy poco el que le quedaba para dedicarlo a ella, y a su debilidad por las mujeres. A este último respecto, a menudo él era el perseguido y no el perseguidor; porque no sólo estaba demasiado ocupado para cumplir con Lupe, sino también para ponerse a cortejar a otras. La mayoría de las mujeres, literalmente, tenían que subir a su andamio para hablar con él o concertar una cita.

Fue cuando Lupe le descubrió haciéndole el amor a su hermana menor, a la cual ella había llamado de Guadalajara, que el infierno se desató en el domicilio de los Rivera. En esa ocasión ella destruyó un buen número de pinturas, y cogiendo la pistola de Diego, lo amenazó con destrozarle el brazo de un tiro. Terminó Lupe empacando sus ropas, hablando su hermana y marchándose a Guadalajara a la casa de sus padres. Pero entonces se hizo evidente que, a pesar de sus infidelidades, Diego la amaba. Anduvo vagando por las calles de México días enteros, como quien ha perdido su rumbo, descuidando, por primera vez, el seguir trabajando en sus murales. Comía poco, dormía menos e iba enflaqueciendo a ojos vistas. . . aunque sin llegar a parecer una sombra. Transcurrida una semana desapareció y no retornó a la capital sin haber logrado que Lupe volviera con él. Les vi llegar un domingo por la mañana, él en su modesta y holgada indumentaria; Lupe resplandeciente como nunca la había visto, ni volví a ver. Diego le había comprado un asombroso sombrero nuevo con una gran pluma rojiza, que le había gustado a ella, y su acostumbrada falda negra, sencilla, y el rebozo, habían cedido el sitio a un vestido de seda color lavanda. Su salvaje belleza había quedado domada con la ridiculez del atavío. Sin embargo, ella iba muy oronda celebrando su triunfo. Diego presentaba un aire ovejuno, aunque visiblemente satisfecho por la reconciliación.

Lupe dio a luz una niña y pocos años después otra más. A la primera le pusieron por nombre Guadalupe, pero era conocida por el sobrenombre cariñoso de Pico. Aparece en varias pinturas de Diego. Al crecer se fue pareciendo cada vez más a su madre, aunque sin el bronco sello que era el lustre de la belleza materna. La segunda, Ruth, de tez oscura de india, con su nariz chata, ojos prominentes, natural sensitivo y más de un rasgo dieguino en temperamento y aspecto, era conocida en la intimidad con el sobrenombre de Chapo, abreviatura de chapopote. (En la lámina 38 se ve al pintor con sus dos hijas). Ruth es en la actualidad pintora y arquitecto, así como miembro de la Cámara de Diputados.

Lupe se deleitaba con sus nuevas sensaciones. Por fin ella también

hacía algo creador. Sentía celos de la obra de Diego, y mucho de su desenfado y rudeza con sus invitados, no obedecían sino al deseo de brillar por propia cuenta. Ahora ella hacía algo que Diego no podía hacer. En labios de la protagonista de su novela *La única,* pone palabras que sugieren un deleite instintivo ante lo que experimentaba.

Si tú supieras qué agradable sensación la de estar embarazada. Así como se distiende la piel de mi vientre, me siento toda entera: como si mis pulmones se dilataran, mi corazón creciera, las fosas nasales se dilataran, mis ojos se hicieran más grandes. Experimento la placidez de una vaca. Yo representaría a una mujer embarazada, con una vaca echada en la hierba, contemplando la luna. ¿Y qué decir del terrible dolor del parto? ... Te juro que la cortada que me di el otro día en el dedo, me dolió muchísimo más que el nacimiento de mi hija.

Lupe embarazada (LÁMINAS 65, 66) era una figura impresionante.

Sirvió de modelo para la mayoría de los grandes desnudos que Diego pintó en la sala de juntas de la Escuela de Agricultura de Chapingo. Antes, los desnudos figuraban poco en su pintura. Lupe había aparecido en sus frescos varias veces; pero vestida, marchando, con la boca abierta, del brazo del pintor, en la *Manifestación del Primero de Mayo,* en la Secretaría de Educación, y otra vez más, también con los labios entreabiertos, como de ordinario, caminando junto con él por el concurrido mercado de la *Feria del Día de Muertos,* en la misma serie de pinturas relativas a festivales. En Chapingo tanto la arquitectura como el tema sugerían la necesidad de unos desnudos y Lupe y Tina Modotti sirvieron de modelos. El espacio a pintar consistía en un vestíbulo, escalinata y capilla ahora transformada en auditorio. La escuela ocupaba la propiedad, nacionalizada, de un opulento terrateniente, habiendo pertenecido antes al presidente Manuel González. Su arquitectura, en especial la de la capilla, era de un barroco español; la nave tripartita, la bóveda edificada en un complicado estilo de arcos y pendientes. Muchos pintores consideran la obra realizada allí por Rivera como la más grandiosa, porque les admira el virtuosismo con que resolvió los problemas de la complicada estructura espacial. Las líneas de la composición son barrocas, como corresponde a la arquitectura. De acuerdo con el empleo que se había dado al edificio, escogió temas relacionados con la agricultura: la evolución de la tierra, germinación, crecimiento, florecimiento y fructificación, y un paralelismo simbólico con la evolución de la sociedad. El todo parte del caos natural y social, culminando con la armonía del hombre con la naturaleza y del hombre con el hombre.

Tina aparece como la *Tierra oprimida* (LÁMINA 74), oprimida por el capitalismo, el clericalismo y el militarismo, sorprendente composición en la cual el gracioso desnudo, aprisionado en un marco constructivo, integra un fuerte contraste con las figuras grotescamente vestidas de los tres opresores simbólicos, y descansa en una hilera de zigzagueantes puntas de cactus. Aparece por segunda vez como la voluptuosa y encantadora *Tierra virgen* (lámina 73), albergando en su

mano una planta en germinación, trifoliada y fálica en su forma. En el fondo de la sala, donde una vez estuvo el altar, Lupe domina la capilla entera como *La tierra fructificada* (LÁMINA 66), circundada de representaciones de los cuatro elementos, tierra, aire, fuego y agua, concebidos como benévolos y sumisos siervos del hombre.

Lupe pasaba por alto la mayor parte de las infidelidades de Diego y siempre estaba dispuesta a perdonárselas. A veces hasta me parecía que tomaba un perverso orgullo al ver que las mujeres lo perseguían. Pero cuando Diego escogió a Tina para que posara en algunos de los desnudos que necesitaba para la capilla de Chapingo, Lupe montó en cólera. Más que por la infidelidad del hombre, era afectada por la del artista. En su novela citada, aun cuando no apegada por completo a la verdad de los hechos, ella atribuye a ese amorío con la nueva modelo, el rompimiento de sus relaciones. A continuación transcribimos lo relativo del texto:

A medida que pasaba el tiempo la casa se iba volviendo un infierno para ella. Cuando no era golpeada, estaba sola o temerosa. A menudo Gonzalo se divertía jugando al volador (ladrón) con dos pistolones cargados, y ella se sentía desvanecer de miedo; llegó un momento en que se ponía a temblar al oír la voz de él o que se aproximaban sus pasos por la escalera. Pero él se quejaba a sus amigos de que ella no le comprendía, y a veces no volvía a casa por un día entero, dando como pretexto la indiferencia de ella; además, empezaron a menudear sus largos viajes. Marcela pensaba que tal vez una mujer fuese la causa de ese abandono y de las vejaciones de que era víctima. No pasó mucho tiempo antes de que pudiera comprobarlo. Supo que su marido compartía una bella mujer italiana con un líder comunista cubano. Por desgracia, en aquellos días la juventud comunista cubana perdió en ese hombre al mejor de sus jefes. Por orden del entonces presidente de Cuba fue asesinado una noche, al ir por la calle del brazo de la camarada compartida. Cayó al suelo atravesado por balas cobardemente disparadas por la espalda. De inmediato los amigos de la italiana procedieron a tratar de librarla del escándalo, en especial Gonzalo, que era el más interesado en ella; pero ningún medio lo pudo evitar. La prensa habló mucho del asunto; hasta hubo periódicos que insistieron en que ella era cómplice del asesino. La policía cateó su casa minuciosamente, sin encontrar pruebas que pudieran relacionarla con el crimen; por otro lado, hallaron un buen número de cartas amorosas de diversos hombres, motivo suficiente para aplicarle el 33 (número del artículo de la Constitución mexicana que autoriza al presidente para que deporte extranjeros "perniciosos", sin juicio previo)...

La injusticia y partida de ella entristecieron a Gonzalo, dejándola profundamente deprimido. Hubiese querido seguirla, pero no pudo. Mil contratiempos le sobrevinieron. Empezó a hacer viajes al campo y largas jornadas a caballo para ahuyentar su dolor.

Un día en que salió muy temprano por la mañana, tres horas después varios individuos se presentaron llevándolo a cuestas; pero ella pronto se convenció de que nada grave le había ocurrido, aun cuando Gonzalo no abría los ojos, fingiéndose muerto. El médico después de examinarlo, como una medida preventiva contra algún disturbio cerebral, ordenó que se le aplicara una bolsa de hielo, lo cual ella procedió a hacer, aunque sabía que era innecesario.

Periodistas, fotógrafos, personajes de la política y artistas, invadieron la casa al poco rato, tan pronto como supieron lo ocurrido. El enfermo se iba "agravando" y hasta llegó a declarar que tenía meningitis. Marcela no se alarmó, pues no creía nada; siempre le había considerado un farsante dado a la exageración en todo, y ahora comprendía perfectamente que nada le pasaba...

—Es una farsa la que estás representando. Estoy segura de que no te ocurre

nada y que te quejas sólo para hacerte el interesante; pero a mí ya no me impresionas; ¡ve y quéjate con otras mujeres que te lo crean!

Gonzalo, furioso, saltó de la cama agarrando un grueso bastón de Apizaco que en esos días acostumbraba llevar consigo, y la persiguió corriendo por toda la casa. Marcela buscó escapar por la primera puerta que halló, pero estaba cerrada con llave; entonces corrió a otras, mas todas estaban en las mismas condiciones; hasta que al fin halló abierta una cercana a la de salida a la calle. Precipitándose por ella iniciaba el descenso por la escalera cuando se topó con varias personas que llegaban a preguntar por la salud del "paciente". Ella les atendió con discreción, a fin de darle tiempo a Gonzalo de que se regresara sin que le vieran, y cuando los visitantes llegaron junto al lecho, ya estaba él allí quejándose y poniendo en blanco los ojos, fingiendo estar moribundo. A renglón seguido la culpó de su condición, diciéndoles a los visitantes que ella era una bruja.

Las constantes riñas y la muerte que Gonzalo sintió tan cerca, la llevó a pensar que sólo se trataba de una neurastenia aguda producida por el desagrado de vivir con ella y entonces determinó separarse de él y casarse con Andrés. Pero por desgracia, en esos días éste se encontraba sin trabajo... Entre dos o tres amigos pagaron los gastos de la boda y más tarde la pareja de recién casados decidió que ella, de ser posible, siguiera viviendo en la casa de Gonzalo mientras Andrés conseguía empleo; lo cual fue fácil de arreglar, gracias a las avanzadas ideas de Gonzalo, pues éste se prestó bondadosamente al plan...

Este relato tiene algo más que una poca de verdad; está aderezado para justificar, un tanto, uno de los actos más escandalosos de Lupe hacia su marido. Él sufrió un accidente, no fue una caída del caballo, sino del andamio. Pintaba simultáneamente en la Secretaría de Educación y en Chapingo. La fiebre de la creación le poseía y pasaba un número increíble de horas pintando en un lugar, sólo para tomarse unas cuantas horas de sueño, e ir al otro. Hacía trabajar de tal modo a los yeseros y ayudantes que, aun cuando laboraban en turnos de ocho horas, dos de ellos cayeron enfermos. Él mismo trabajaba sin descanso, inclusive sábados y domingos. Al fin, después de trabajar un día y una noche seguidos, se quedó dormido mientras pintaba, cayendo desde la altura a que estaba.

El accidente ocurrió al mediodía y fue llevado desde Chapingo por tres hombres, arribando a la casa del pintor cuando Lupe estaba comiendo. Furiosa por sus prolongadas ausencias —la noche anterior la había pasado fuera de casa—, atribuíalas a la nueva modelo italiana. Cuando los que llevaban a Diego le manifestaron que éste había caído del andamio, les dijo:

— ¡Échenlo en ese sofá del rincón. Ya le atenderé cuando haya terminado de comer!

No fue sino cuando uno de los individuos llevó un doctor, el cual declaró que Diego se había fracturado el cráneo, que ella procedió a atenderlo. El asunto fue la comidilla de la ciudad, y su novela permitió a Lupe modificar la realidad a efecto de mejorar lo que a ella atañía.

Tina Modotti era una joven de sorprendente belleza que llegó a México procedente de California, acompañando a Edward Weston, el fotógrafo. Cobró celebridad debido a los desnudos que le tomó Weston. Sin la estatura y arrogancia de Lupe, compensábalas con suavi-

dad y rotundez de contorno. Su rostro era también dulce, de suaves líneas, con unos ojos que parecían estar siempre plenos de asombro por la vida que la circundaba; su aspecto era el de una joven y virginal *madonna*.

Puede darnos una idea del efecto causado por ella en los círculos intelectuales y artísticos de México, la descripción que hace José Vasconcelos en sus memorias. La presenta como una *femme fatale,* exponiendo así no tanto el temperamento de ella, como el misticismo erótico que dominaba su propio ser y que hace de una buena parte de dichas memorias una sucesión de aventuras donjuanescas alternadas con tentaciones penosamente resistidas debido a su devoción al culto oriental de la "autopreservación". Conoció a Tina, a quien oculta bajo el apellido de Perlotti, por mediación de su amigo y colaborador Gómez Robelo. El pasaje respectivo dice:

> Valía por los fulgores ocasionales de su mente (Gómez Robelo) y por su noble corazón, más bien que por sus capacidades de trabajador, ya muy minadas, por su extraña vida de poseso de los demonios de la carne y del alma. Miembro de un grupo de bohemios artistas de Los Ángeles, California, Gómez Robelo, al repatriarse para servir en Educación, había arrastrado con todos ellos. A gusto en el nuevo medio se dedicaba a escribir alguno de ellos y otro a la fotografía artística; otros simplemente a la bohemia internacional. El fotógrafo cargaba con una belleza de origen italiano, escultural y depravada, que era el eje del grupo y lo traía unido por común deseo: dividido por rivalidad amarga. La Perlotti, llamémosla así, ejercía de vampiresa pero sin comercialismo a lo Hollywood y sí por temperamento insaciable y despreocupado. Buscaba, acaso, notoriedad, pero no dinero. Por altivez quizá, no había sabido sacar provechos económicos de su figura perfecta casi y eminentemente sensual. Ella, por su parte, se mantenía alerta. Utilizaba a Rodión para introducirse en los círculos artísticos y todos conocíamos su cuerpo porque servía de modelo gratuito al fotógrafo y sus seductores desnudos eran muy disputados. La leyenda que la seguía era oscura. Había liquidado un marido en California, internado en un asilo de lunáticos debido a los excesos venéreos, y en la época a que me refiero tenía a dos hombres robustos convertidos en rivales pálidos y sin fuerzas: el célebre fotógrafo y nuestro amigo Rodión (nombre de pluma de Gómez Robelo). Delante de la fotografía sin velos, de su amiga, Rodión derramaba lágrimas de ternura sensual. Poco a poco la malsana pasión fue desgastando su organismo, enervando su voluntad. Y los celos le causaron fiebre. Ella, por su parte, se mantenía alerta. Utilizaba a Rodión para introducirse en los círculos artísticos y políticos. . .

> La bella entraba por entonces a los treinta años, imperturbable y seductora. La hallé por última vez en el auto oficial en que nos acompañara con cierto amigo suyo, a la visita de un convento abandonado, por Coyoacán. Su silueta voluptuosa era imán poderoso en la tarde llena de sol. Levantaba el coche nubes de polvo y ella dijo: "Nos envuelve un resplandor de oro". Don seguro de arte era hallar belleza allí donde otros sólo ven incomodidad. Una mirada despertó de pronto la tentación, pero luego sentí dolor en la espina: recordé a sus víctimas chupadas del tuétano. Ya no la vi más; años después ingresó al grupito comunista, en seguida desapareció con rumbo de Moscú.

Terrible tentación valerosamente resistida. A mayor seducción en la tentadora, Vasconcelos se siente un héroe de la renunciación. Pero lo cierto es que el retrato que pinta de ella no le hace justicia. Tina Modotti rechazaba para sí, como la mayoría de los hombres en los

círculos intelectuales y artísticos mexicanos, la moralidad del matrimonio monógamo. A diferencia de ellos, empero, repugnaba la doble medida y el fingimiento hipócrita, lo cual constituía la fuente principal de su leyenda. Pero no vivía una vida menos sensual que el propio Vasconcelos. Las memorias de éste registran varias amantes y una nube de tentaciones resistidas. Tal vez ella, si también hubiese escrito sus memorias, podría haber consignado un número algún tanto mayor de aventuras eróticas, sin tentaciones resistidas ni justificaciones. Su esposo, Roubaix de l'Abrie Richey, murió de tuberculosis. Gómez Robelo murio tres meses después de un viaje a Sudamérica, al retorno del cual se unió a otra mujer. Edward Weston terminó sus días, cargado de años, siempre atesorando gratos recuerdos de su amistad con ella. Diego vivió por mucho tiempo, después de terminar el breve amorío con Tina. Julio Antonio Mella falleció a causa de una bala disparada por uno de los pistoleros del presidente Machado. Es así como la leyenda se debe más a Vasconcelos que a la Modotti.

La asociación con los artistas de México la hizo hacerse comunista y artista. Su trabajo con Weston despertó en ella la afición a la fotografía. Él le enseño todo lo que era dable enseñar, ayudándole a convertirse en una verdadera maestra de la cámara, digna discípula de tan valioso artista. En las paredes de mi casa penden fotografías debidas al lente de ambos; quienes me visitan no pueden distinguir entre el trabajo del uno y el otro, hasta que se enteran de la firma. Yo estoy en deuda con ella por muchas de las fotografías utilizadas en el presente libro.

Después del asesinato de Mella, que pertenece a un capítulo posterior, fue a Moscú, luego a París y más tarde a España, en compañía del comunista italiano, aventurero y agente soviético, Vitorio Vidali (Enea Sormenti; comisario Carlos), que en la actualidad figura activamente en el movimiento comunista en Trieste.

Su fin fue trágico. De acuerdo con la historia narrada por sus amigos comunistas, pereció en forma súbita debido a un ataque cardiaco. Pero según la gacetilla publicada en la prensa mexicana al ocurrir su muerte, asqueada ante las purgas efectuadas por el comisario Carlos en la España republicana, rompió con él en México. Él le ofreció una fiesta de despedida de la cual escapó en un taxi, a cuyo chofer pidió la llevara luego a un hospital, muriendo en el trayecto; unos dicen que de un paro cardiaco, y otros, envenenada. La prensa de México suministró abundantes detalles de su muerte, mas ni una palabra de la autopsia.

Con las referencias a la novela de Guadalupe y a las memorias de Vasconcelos, nos hemos salido del hilo de nuestra historia. Hay varias cosas que es menester tratar, antes de poner punto final a la vida conyugal de Diego y su modelo favorita, en la inteligencia de que esa modelo no fue Tina, aunque él realizó algunos hermosos dibujos y pinturas de ella, sino Guadalupe Marín, que vivió siete años con él, le dio dos hijas, y siguió influyendo en la pintura de Diego.

18. LA GUERRA CONTRA
LOS MONOS DE DIEGO

Aun cuando las ciudades italianas del Renacimiento tienen poco en
común, desde un punto de vista histórico, con la ciudad de México,
danse unos paralelos curiosos en cuanto al sabor de la vida en esos
dos mundos tan distintos: hay algo de la misma violencia y pasión, la
misma amalgama de crueldad y sentimientos, el mismo fácil homi-
cidio en la riñas casuales; el puñal y pistola en lugar de la espada y el
veneno, sirven todavía para vengar insultos al frágil honor, y eliminar
obstáculos en el sendero del adelanto personal. La misma resolución
se da en el enfrentamiento a la vida, adornada —pero jamás escon-
dida— por la pompa y circunstancias; la misma sensibilidad estética e
insensibilidad humana; el mismo culto a la energía, acción, empuje y
fanfarronería; el mismo fuerte sabor de personalidad. La sola dife-
rencia es que el temperamento del italiano es abierto y sanguíneo; el
del mexicano cerrado y melancólico. Los *condottieri* corren parejas
con los caudillos que peleando se abrieron paso hasta el poder, dando
lugar a despotismos templados por turbulencias y tiranicidios. A
pesar de su urbanismo y urbanidad, ciudades como la Florencia del
Renacimiento y el México de la actualidad, parecen estar un tanto
menos aisladas por murallas y convencionalismos de la sangre y el
suelo, que Nueva York, Londres o París. Desde el punto de vista de la
sociología y economía, las similitudes de que hablamos pueden ser
superficiales; mas desde el de su influencia en la voluntad y las emo-
ciones en que se asientan las artes, son en algunos aspectos extraña-
mente parecidas. La vida de un Rivera o de un Siqueiros se acerca
más a la de Miguel Angel o Cellini, que a la de Jonas Lie, John Sloan,
Puvis o Picasso.

El momento de pasar de un presidente de la república a otro, en los años veinte, era de inquietud. No había auténticas elecciones: el que estaba en el poder designaba al que había de sucederle; excepto algún alzamiento victorioso o la eliminación por asesinato, el resultado era cosa sabida. Pero primero corría un año o más de incertidumbre mientras el presidente preparaba su sucesión. Era época de inquietud y especulación, de rumores y contrarrumores, de elaborada cortesía y actitudes cordiales entre hombres que fríamente pensaban en su interior cómo librarse unos de otros. Ese era un periodo de insensatas promesas demagógicas y cuidadoso cálculo de cuándo dar el salto y en qué dirección; periodo de intriga, corrupción, cohecho y asesinatos. Ningún hombre público estaba a salvo, ningún empleado público seguro en su puesto, ninguna institución libre de la incertidumbre.

La campaña presidencial de 1923 y 1924 se inició con un asesinato y terminó con una revuelta. La víctima del crimen fue Pancho Villa, quien vivía en bucólico retiro, junto con sus Dorados, en una finca en Chihuahua. Adolfo de la Huerta, ministro de Hacienda de Obregón, lo había *pacificado,* negociando la paz entre Villa y el gobierno, a cambio de entregar a aquél tierra y recursos para adquirir equipo agrícola y el permiso a sus Dorados de conservar sus rifles. Ahora De la Huerta planeaba postularse para la presidencia sin la aprobación de Obregón, y contra el predilecto Calles, secretario de Gobernación. En julio 20 de 1923 Villa fue asesinado por un oficial del ejército, en una emboscada. El asesino quedó sin castigo porque no se trataba de otra cosa que de los disparos inaugurales de la lucha electoral.

Aun antes del levantamiento, el tiempo de pintar había tocado a su fin en México. Los recursos estaban siendo desviados de la Secretaría de Educación a la de Guerra; el movimiento de la pintura al fresco languidecía. Uno por uno los pintores fueron perdiendo sus empleos; sólo Diego quedó.

El 5 de diciembre de 1923 estalló la rebelión delahuertista. El 11 de diciembre estuvo terminado un informe del Departamento de Contraloría, relativo a los murales que se estaban ejecutando en la Secretaría de Educación, y en el cual se manifestaba que el contrato sufría violaciones y por lo tanto era de cancelarse. El informe merece nuestra atención porque muestra el estado de los métodos de contabilidad del gobierno, la situación del pintor y sus asistentes, el costo de los materiales y la naturaleza del contrato de Diego:

Al ciudadano Diego Rivera,
 Salud:
 El auditor de cuentas comisionado por esta Secretaría formula las siguientes observaciones en relación al contrato celebrado entre la Secretaría y usted para la pintura de los muros:
 Hasta la fecha ha pintado usted 281 metros cuadrados. Costo de revestimiento y pintura, 281 metros cuadrados a $ 1.52 $421.50

Material suministrado:

32 metros cúbicos de arena a $ 4.50 c/u	$144.00
1 tonelada de cal	19.00
	$163.00

Personal empleado a diario:

1 albañil	4.50
1 albañil	3.50
1 trabajador	1.75
2 trabajadores	3.00
3 decoradores	12.00
1 ayudante	3.50
1 ayudante	2.00
	$ 30.00

Del 23 de marzo al último de noviembre:

Semanario	181.50	
Total		6,534.00
TOTAL:		$ 7,116.00

Lo cual da un promedio de $25.32 por metro cuadrado. Si tomamos en cuenta los sueldos ganados por el contratista a razón de $20.00 diarios $ 9,300.00
Su ayudante a $10.00 diarios 4,650.00

TOTAL: $ 13,950.00

Va a ser necesario aumentar el importe a razón de $50.00 por metro cuadrado, dando así un costo de $75.32 por metro cuadrado.

Además, el contratista recibió para gastos de viaje 445.00
Pagado a cuenta del contrato 4,500.00
Materiales y mano de obra 7,116.00
Sueldos 13,950.00

Pagado hasta la fecha por decoración 26,011.00
Importe del contrato 8.000.00
Diferencia en exceso 18,001.00

El contrato estipula claramente que el material y mano de obra serán por cuenta del contratista.

El contrato autoriza 760 metros cuadrados.
Han sido decorados 281 metros cuadrados.
Diferencia 479 metros cuadrados.
Es decir, casi 665.

Como puede ver el lector que tenga afición a las matemáticas, el informe no tiene sentido. Por ejemplo, en el renglón de salarios al "contratista" (Diego), tuvieron que transcurrir 465 días entre marzo 23 y noviembre 30 en el año de 1923. Sin intentar esclarecer el informe, veamos la respuesta del ciudadano Rivera, fechado el 14 de diciembre:

Al ciudadano Auditor de Cuentas,
Salud:
Contesto su atenta nota del 11 del presente mes concerniente al contrato celebrado con la Secretaría de Educación Pública para la pintura de muros, el cual contrato fue en los siguientes términos:
1. El contrato estipula $8.00 por metro cuadrado.
2. El material proporcionado, esto es, 32 metros cuadrados de arena y una tonelada de cal, fue dado en pago de lo que el contratista había adelantado para el trabajo del segundo patio del edificio (o sea el que se suponía estaba pintando el *sindicato*); por lo tanto se me deben $163.00.

1 maestro albañil a	$ 4.50
1 albañil especializado a	3.50
1 trabajador	1.75
1 asistente	4.00
Total diario	$ 13.75

Es necesario señalar que dicho personal trabajaba no sólo en la pintura del primer patio, sino también en la del segundo, en los corredores y vestíbulo del elevador, junto con el resto del personal, con el cual el contratista no tiene nada que ver, pues el C. Secretario ordenó los trabajos del patio interior, y el suscrito meramente les dirigía como jefe del Departamento de Artes Plásticas en la Secretaría de Educación; por tanto, de la cantidad de $13.75 (arriba) sólo puede cargarse lo siguiente:
3. El personal pagado por la Secretaría, lo fue porque la suma original asignada por el contrato hacía imposible la ejecución del trabajo, según decisión del ciudadano Secretario, y dicho personal constó sólo de:

Un trabajador	$1.75
Un asistente	4.00
Medio día de salario del maestro albañil	2.25
Medio día de salario del albañil especializado	1.75
Total diario	$9.75

o sea, del 23 de marzo al último de noviembre, 36 semanas a $40.50, $1,458.00, un aumento máximo de $5.75 por metro cuadrado. Por otra parte, han sido pintados 326 metros cúbico y no 281 como se dice en las observaciones hechas por el Auditor de Cuentas.
4. En cuanto a los sueldos del señor Javier Guerrero, él ha trabajado todo este tiempo en:

1. La decoración del patio.
2. Vestíbulo del elevador y
3. En el dorado del fondo de los relieves en el mismo patio interior

5. Respecto al sueldo de $20.00 diarios que el suscrito recibe, no tiene nada que ver con el trabajo, ya que lo gana como jefe de Artes Plásticas, en cuya capacidad dirigió las obras del segundo patio de la Secretaría y con ese mismo cargo y para estudiar los asuntos relacionados con el mismo en diferentes regiones del país, se le dieron los gastos de viaje, según disposición del C. Secretario, a que se refiere el Inspector de Cuentas. Por tanto, 326 metros cúbicos han sido decorados a $8.00 metro,

Lo cual hace $2,608.00	
Recibiendo en pago regular de acuerdo con el contrato	$4,500.00
Resta para igualar	1,892.00

Conviene agregar que durante la ejecución total del trabajo, el contratista ha pagado por tiempo extra al personal indicado, una cantidad no menos que la pagada por la Secretaria para ayudar a la ejecución del trabajo.

El lector aficionado a la aritmética podrá percibir que los números de Diego tampoco tienen sentido. No hay manera, por ejemplo, de multiplicar un sueldo diario de $9.75 pesos por el número de días de la semana, a fin de obtener el total semanario de $40.50 que se indica en el comunicado. Su manera de presentar las cosas es más caprichosa que la del ciudadano Auditor de Cuentas, y se desliza, sin más, de metros cuadrados a metros cúbicos; pero sus cálculos son más de fiar, aunque no se le ocurrió para nada verificar los misterios aritméticos del informe contrario a sus intereses. Más aún, a su oficio acompañó una lista detallada de la superficie real pintada en el breve tiempo transcurrido durante la discusión, y la misma fue de 326.45 metros cuadrados de madera emplastada, planeada, abocetada y cubierta con frescos, en un lapso de ocho meses incluido tiempo para hacer dibujos directamente del natural.

Del intercambio de notas puede también sacarse en claro que Diego Rivera, el mejor pagado y más trabajador de los pintores mexicanos, recibía la principesca suma de veinte pesos al día, de los cuales cubría tiempo extra de trabajo a los hombres que le ayudaban.

No es menester que nos metamos en el intrincado juego de negociaciones y cuentas entre pintor y gobierno. Las notas siguieron apilándose a lo largo de los años: fueron protestas, explicaciones, contraprotestas, etc., de las cuales las dos transcritas no son sino ejemplos. Al final, de acuerdo con los cálculos de Diego, el gobierno dejó de pagarle 1,500 pesos. Correcto o no, parece deducirse que Diego nunca podría hacerse rico con esa o subsecuentes aventuras murales. La verdad es que Diego tenía que trabajar con gran empeño en óleos, acuarelas y dibujos que vendía en los Estados Unidos, para compensar los déficit originados por los frescos. Sus murales eran lucrativos tan sólo desde el punto de vista de "publicidad".

Diego no aguardó a llegar a una conclusión en sus observaciones al auditor, sino que se remontó a los cerros, cumpliendo con órdenes del partido comunista, para tratar de suscitar grupos de guerrilleros entre los campesinos. El partido, tras unos momentos de duda, decidió dar un apoyo condicional a Obregón contra lo que consideró una oposición "más reaccionaria", y el presidente había convenido en proporcionarles armas sin exigir que dichas guerrillas quedaran sujetas al ejército regular. Vestido de caqui y polainas, armado con dos pistolas y doble canana, Diego se incorporó a la guerrilla, mas resultó que su región fue tranquila. Al retornar, unas semanas más tarde, a la capital, reanudó la ejecución de los murales sin que lo tocante al pago hubiera quedado arreglado. Ahora pintó con desesperación, impeliéndose a sí mismo más allá de lo que podía soportar, porque le parecía que sus días como muralista habían tocado a su fin.

El temor que sentía no dejaba de tener una base. Firmó un nuevo

contrato el 23 de junio de 1924, en el cual se clarificaban algunos de
los puntos discutidos y había condiciones algo más favorables para él;
pero la cosa fue que el trabajo se suspendió, por orden presidencial,
un mes más tarde.

—Tan pronto como Calles sea presidente— me aseguró con sufi-
ciencia Roberto Haberman, hombre cercano al presidente electo— su
primer acto oficial va a ser mandar borrar estos feos monos de Diego,
de los muros de la Secretaría.

La campaña de vandalismo en contra de los pintores murales
cobró fuerza. Los frescos de Orozco, en el patio de la Preparatoria
donde se congregaban estudiantes de secundaria y preparación uni-
versitaria, fueron los que más se vieron sometidos a una destrucción
canallesca.

Los muchachos rasguñaban sus nombres en el yeso, dibujaban
caras y rayas con la punta de los cortaplumas, inscribían chascarrillos
y palabras soeces. La obra de Rivera en el edificio de Educación,
concurrido por adultos, estuvo relativamente exenta de tal clase de
"críticas"; en compensación, fue el blanco de la campaña destruc-
tiva. En la prensa se publicaron artículos denunciando los *monos* de
Diego Rivera. Decían que eran feos, que no había arte allí; que sus
cuerpos eran pesados, sin hermosura; asegurábase que pintaba de ese
modo porque no podía pintar a la manera tradicional. ¿Dónde esta-
ban los desnudos clásicos? ¿Dónde las caras de portadas de revista?
¿Dónde las buenas cosas de la vida a que estaba dedicado el arte? No
eran otra cosa que propaganda y de allí que no pudieran ser verda-
dero arte. Degradaban a México, representando sólo peones, indios,
trabajadores, "las heces de la sociedad". ¿Acaso México era tan
sombrío y triste que no hubiera gente que riera? ¿Dónde estaban las
elegantes alegorías? ¿Dónde la gente mejor, la opulencia, la tranqui-
lidad, cultura, buena ropa, los rostros de piel clara? ¿A qué dar la
impresión de que México no tuviera mujeres que anduvieran vestidas
a la moda?

Las figuras que Diego pintaba —seguían diciendo los ataques—
demostraban que no poseía una percepción visual correcta, ¡y si no,
ahí estaban esos obreros con brazos que no eran más que una curva
ininterrumpida al levantar en alto los martillos! ¿Acaso se había
visto jamás una manga de camisa de un obrero, que no tuviera plie-
gues? Si eso no era cubismo era algo peor, y aquí los literatos acuña-
ron una nueva expresión: *feísmo*. El entrante jefe del Departamento
de Bellas Artes, en su primera entrevista concedida a la prensa, selló
el destino de las pinturas.

—Lo primero que haré —dijo a los periodistas— es mandar encalar
esos horribles frescos.

Entusiasmados, oliendo la sangre de la víctima, la grita de críticos
y "público respetable" creció hasta asumir grandes proporciones. En
las representaciones de teatro frívolo en el Teatro Lírico, un actor
gordo, maquillado para representar a Diego, salía a la escena a cantar:

Las muchachas de la Lerdo
toman baño de regadera
pa' que no parezcan
monos de Diego Rivera.

El clamoreo estaba en su punto culminante cuando de súbito se convirtió en débiles y aisladas hipadas de incertidumbre. Lo que vino a confundir a los respetables críticos y a la *gente decente,* fue la apreciación externada en lugares inesperados. El público había comparado el *feo* mexicanismo con las refinadas normas de Nueva York, Los Ángeles y París. En el extranjero cundieron rumores de que se estaba realizando algo extraordinario en pintura; admirados críticos de arte procedentes de Nueva York y París empezaron a llegar y elogiar a Rivera. En la prensa extranjera aparecieron entusiastas artículos. Los diarios mexicanos, siempre sensitivos a las alabanzas procedentes de tales puntos, los vertieron al castellano. Por alguna razón inexplicable, Diego era considerado, como el público respetable de pronto diose cuenta, una de las atracciones de México. Sus detractores quedaron reducidos a un incomprensivo silencio.

Esto no quería decir que hubiesen cesado los ataques; mas Rivera pasó de ser una verdadera abominación, a una *institución* tolerada. El gobierno, discretamente, olvidó que algún alto funcionario había hablado de mandar encalar los muros. Fue así como los periódicos aprendieron a hablar con orgullo de *nuestro muy discutido Diego.*

Como ejemplo de la crítica ya más *razonable* que ahora veía la luz pública, tomaremos la siguiente de Álvaro Pruneda en *El Universal Ilustrado,* cuando la inauguración de la escalinata en el edificio de la Secretaría de Educación:

La obsesión de Rivera en estos frescos es el desnudo femenino. Parece como si se hubiera dedicado el pintor a seleccionar, entre varias mujeres horribles, las líneas y los coloridos más repugnantes, y no satisfecho todavía con ello, hubiera, de propósito, limitádose a las formas menos sugestivas y más rígidas. ... Varios desnudos de mujeres se arrastran en lo alto contra un cielo sucio en anticipo de tormenta, que profundamente hieren el sentido estético y la tierna y dulce impresión dejada en nuestro espíritu por la ideal delicadeza de nuestras hermosas mujeres... No pude contener mi indignación... no quise sufrir más. Con la cabeza inclinada continué subiendo, pero, ¡oh asombro! en el último escalón me vi precisado a detenerme, atraído por una impresión todavía más desagradable. El autorretrato del pintor estaba ahí formando parte de un grupo de obreros, y en la triste situación de un imbécil...*

Estos conceptos eran duros, pero ya no se veían coronados por la demanda de que fuesen destruidos los murales. Es más, son, a su manera, un tributo a la fuerza de la pintura. Cualquiera familiarizado con la historia del arte, reconocería, aun sin ver una reproducción de la obra, que el trabajo que Pruneda criticaba tenía que poseer fuerza e intensidad. La mediocridad nunca produce reacciones violentas: sólo indiferencia.

* Se refiere al autorretrato reproducido en la lámina 80, uno de los mejores del pintor, y basado en una fotografía que le tomó Edward Weston.

Todo apartamiento de la norma (ha dicho Meier-Graefe) repele, y debe repeler, a la multitud, porque se lleva a cabo en contra de la voluntad de ella, y en consecuencia lo ven a la luz de una humillación, aun cuando sólo se trate de cosas estéticas.

En el caso que nos ocupa se versaba algo más que una mera cuestión de estética: era el "mensaje" de las pinturas lo que despertó el partidarismo. Más aún, el dicho de Meier-Graefe no toma en cuenta que un aspecto más señalado en México que en los países de mayor cultura e industrialización, es la diversidad de capas de gusto en los diferentes estratos de la población.

Diego intentó generalizar el fenómeno de la estratificación social del gusto, en una entrevista que concedió en 1924 a Katherine Anne Porter.

Aquí en México —afirmó— yo encuentro que personas sencillas, aunque intuitivas, en común con un tipo altamente elaborado y preparado, aceptan mi manera de pintar. No obstante, la mentalidad burguesa (aquí como en todas partes llamada "culta") creo que no. Esta mentalidad burguesa de México posee una virulencia especial, porque habiéndose mezclado en razas por unas cuantas generaciones, se halla también mezclada en "cultura". Está, en una palabra, saturada del mal gusto europeo, pues las mejores influencias de Europa han sido rechazadas por completo por el criollo de México.

Como la arrogancia intelectual y la comprensión espiritual son siempre enemigas, este burgués no ha llegado a compenetrarse de nada y ha permanecido insensible al ambiente artístico que le rodea. No sólo ha aspirado a ser por entero europeo a la manera de sus mal escogidos maestros de arte, sino que ha intentado dominar y deformar la vida estética del verdadero México (el indígena, que posee su propia herencia de arte clásico), y su fracaso al hacerlo, ha creado en su mente un rencor profesional contra todas las cosas nativas, contra toda expresión artística auténticamente mexicana. De ese modo ha corrompido la atmósfera que durante un siglo casi ha ahogado el arte en México. Acepta sin discriminación las dudosas influencias culturales de Europa, no sólo en un estilo, ni de un solo país, sino de todos. De este modo se ha creado una monstruosa escuela, como puede verse echando una ojeada a nuestras exposiciones académicas. Esta catolicidad de apetito corrupto ha descompuesto su paladar para que pueda saborear la belleza pura que se halla en América. Cuando se encuentra con algo tan natural y límpido, tan ajeno a su gusto, le es imposible clasificarlo. Al no percibir los sabores que le gustan, toma una actitud hostil y de rechazo. Si se le pidiera la razón de ello, de seguro contestaría: ¿Arte indio? ¡Qué absurdo! ¡Qué puede saber de belleza un peón! Porque, siendo principalmente español, llega hasta a confundir la raza con la clase, y no ha aprendido a distinguir entre un indio y un peón. . .*

Es instructivo comparar esto con la aguda observación de Orozco: "La burguesía compra arte proletario a precios fantásticos, aun cuando se supone que va dirigido contra ella, y los proletarios con gusto adquirirían arte burgués si tuvieran dinero para ello. . . Las salas de estar de los hogares burgueses están llenas de muebles y objetos proletarios como petates, sillas con asientos de junco, vasijas de arcilla y candeleros de hojalata, en tanto que el obrero, tan pronto

* Diego Rivera: "Apuntes de Pintores Mexicanos", *The Arts* (enero 1925), págs. 21-23.

como se hace de una casa, procede a comprarse un sofá *pullman* y un desayunador".

Las frecuentes declaraciones de Diego sobre la necesidad de educar el gusto del proletariado, demuestran que en lo íntimo estaba de acuerdo con lo que pensaba Orozco.

La campaña para la destrucción de los murales de Diego no terminó por completo. En 1929 el gobernador Terrones Benítez, de Durango, pidió su eliminación en el cotidiano *Excélsior*. En 1930 *El Universal Gráfico* publicó esta malévola gacetilla.

> *EL TIEMPO, CÓMPLICE DE LOS ESTUDIANTES*
> *EN LA DESTRUCCIÓN DE LAS OBRAS DE*
> *DON DIEGO RIVERA*
>
> El rumor de que se ejercería la acción directa contra la obra pictórica de Diego Rivera, nos impulsó a entrevistar a varios estudiantes de la Facultad de Arquitectura, los cuales fueron iniciadores de la campaña desatada contra el discutido pintor.
> Los atacantes de Diego Rivera nos manifestaron que ellos no ejercerán una acción directa en contra de las pinturas de Diego Rivera que afean los muros de la Secretaría de Educación Pública, en vista de que tal acción no causaría más daños que los que está causando el tiempo en las pinturas, las cuales se han deteriorado visiblemente debido, según opinión de los futuros arquitectos, a deficiencias en la técnica de encausto con que fueron ejecutadas.

Innecesario es decir que la esperanza de que desaparecieran las pinturas por la acción de la Naturaleza, tenía tanto fundamento como la afirmación de que eran al encausto. En 1935, no confiando ya más en los elementos, un grupo de estudiantes roció ácido en el mural de Rivera, en el Palacio Nacional, desfigurando, mas sin taparla, una porción en la que se sugiere que el clero empleaba a la imagen de la Virgen de Guadalupe para obtener dinero de la gente pobre de México. Después de pintados los murales del Hotel del Prado, se ejerció la acción directa contra las ventanas del estudio de Diego.

Cuando éste vio que la marea iba inclinándose a su favor, aprovechó la ventaja incrementando el desafío en la propaganda contenida en sus pinturas. Signos de agotamiento por el intenso esfuerzo desarrollado, se aprecian, en mi opinión, en los frescos del segundo piso y en el primer patio del piso superior de la Secretaría de Educación. Están, desde luego, como de costumbre, técnicamente bien hechos; pero sus alegorías son banales y los apóstoles revolucionarios, con excepción de Zapata, figuras sin vida. No obstante, con una creciente audacia de concepción, la fuerza retornó: la arquería del tercer piso estalló triunfante en un canto revolucionario. No sólo se hizo Diego más audaz en la propaganda, sino echó mano de un recurso que la volvió natural y fácil: una serie de ilustraciones, como en un libro de estampas, con selecciones de tres populares baladas revolucionarias. Con ello fue, además de muralista, ilustrador de un libro

de cantos, brillantemente coloreado, sobre los muros de un edificio. Empezó con unos versos de una balada sobre Zapata, seguida con las mejores estrofas de una de las baladas (corridos) de la revolución de 1910*, y como no cayó ningún rayo que carbonizara al pintor o sus pinturas, se arriesgó a completar la serie con un corrido escrito por un tal Martínez, para *El Machete,* intitulado *Así será la revolución proletaria.* (Unos cuantos detalles de la amplia serie de baladas se pueden ver en las LÁMINAS 53, 60, 77, 78, 79 y 93).

Las frases de las tres baladas están pintadas en colores brillantes, sobre un fondo gris fuerte, y se elevan y descienden en festones graciosos alrededor del patio, siguiendo y reflejando en oposición el ritmo de las arcadas, y reflejadas por el ritmo de los arcos pintados que contienen las escenas que ilustran a los versos. Por dondequiera hay curvas saliendo y entrando, subiendo y bajando en una reiteración rítmica: la gracia curvilínea de las cananas de los obreros peleando en las barricadas revolucionarias, escena demasiado lírica para la realidad de las luchas callejeras, pero, después de todo, trátase de una revolución de balada. Ella se hace resaltar y sublimar por elementos alternantes, de sátira feroz y caricatura, en el trato dado a los representantes de la clase gobernante y el orden imperante. La más celebrada de las ilustraciones (por razones no relacionadas con la estética) es la denominada *La noche de los ricos* (LÁMINA 77);

> *Dan la una, dan las dos,*
> *y el rico siempre pensando*
> *cómo le hára a su dinero*
> *para que se vaya doblando.*

En la pintura se ven capitalistas mexicanos y norteamericanos junto con sus mujeres, sentados ante una mesa donde hay champaña y una cinta de comunicaciones financieras, una bóveda bancaria, altavoces, el aparato marcador de la cinta, y una réplica de la estatua de la Libertad. Entre los sentados a la mesa aparecen en caricatura John D. Rockefeller I, el viejo J. P. Morgan y Henry Ford. Ciertamente, cuando los Rockefeller contrataron a Diego para que decorara Radio City, no podían alegar que no habían sido advertidos, porque ya conocían este mural.

La balada de la revolución proletaria dice en las leyendas pintadas:

* El texto procede de un *corrido* por José Guerrero. El original contiene muchos pasajes opacos y los versos pretenden que la revolución mexicana llevó a cabo más de lo que en verdad realizó. Diego pasó por alto esas estrofas que a más de ser aburridas eran pedestres. Su selección fue similar al proceso colectivo por medio del cual el pueblo, al recordar los pasajes más vívidos y olvidar los menos notables, poco a poco hace una cautivadora y bella balada "colectiva" de lo que en su forma original no era más que una mediocre composición de algún poeta "popular".

Son las voces del obrero rudo
lo que puede darles mi laúd,
es el canto sordo pero puro
que se escapa de la multitud.

Ya la masa obrera y campesina
sacudióse el yugo que sufría,
ya quemó la cizaña maligna
del burgués opresor que tenía.

Por cumplir del obrero los planes
no se vale que nadie se raje;
se les dice a los ricos y holgazanes,
"El que quiera comer, que trabaje".

Las industrias y grandes empresas
dirigidas son ya por obreros:
manejadas en cooperativas
sin patrones sobre sus cabezas.

Y la tierra ya está destinada
para aquel que la quiere explotar.
Se acabó la miseria pasada
cualquier hombre puede cultivar.

La igualdad y justicia que hoy tienen
se debió a un solo frente
que hicieron en ciudades, poblados y ranchos,
campesinos, soldados y obreros.

Ahora tienen el pan para todos;
los desnudos, los hombres de abajo;
la igualdad, la justicia, el trabajo
y han cambiado costumbres y modos.

Cuando el pueblo derrocó a los reyes
y al gobierno burgués mercenario,
e instaló sus consejos y leyes
y fundó su poder proletario.

Cuando Diego terminó las baladas revolucionarias y los mártires, en el piso superior del edificio de Educación, José Vasconcelos, que había dejado de ser ministro de Educación, denunció la obra de Rivera. Nunca le había gustado el estilo de pintar de éste, pero hasta entonces había reclamado para sí el crédito por la obra del artista. Ahora, a medida que ésta se iba tornando más "revolucionaria", Vasconcelos se volvía más conservador. Al quedar terminado el trabajo, le dedicó las siguientes frases, muy repetidas desde entonces:

Hasta hace poco se creía que las transformaciones económicas que en la actualidad están teniendo lugar en la sociedad, producirían un gran arte: proletario en Rusia, popular en México. Por falta de un espíritu religioso, estos movimientos permanecieron incompletos tanto social como artísticamente. En Rusia han caído en lo grotesco y en México en la abyección de cubrir muros con efigies de criminales. . .*

Diego respondió pintando a Vasconcelos, en la serie baládica, entre los diseminadores de la falsa sabiduría; sentado, en señal de su teosofía y mal digerido misticismo oriental, en un pequeño elefante blanco. Aunque se halla colocado de espaldas al espectador, está tan bien hecho el retrato, que nadie puede dejar de reconocerlo. Pero lo que indignó a Vasconcelos fue que el tintero en que aparecía mojando su pluma, rememoraba una escupidera. Fue éste un triste fin de una alianza que empezó bajo muy buenos auspicios. Sin Vasconcelos, Rivera jamás habría tenido la oportunidad de pintar frescos en los muros públicos; sin el gran renacimiento del fresco, Vasconcelos habría tenido menos renombre.

En tanto que Diego completaba el piso superior y la escalinata de la Secretaría de Educación, "descansaba" alternando ese trabajo con su obra en la entrada, escalinata y capilla de la Escuela de Agricultura de Chapingo. Encima de la escalinata pintó la siguiente frase: "Aquí se enseña a explotar la tierra, no al hombre". El vestíbulo ostenta las cuatro estaciones; en el primer piso, al principio de la escalera, aparece el bueno y el mal gobierno (tema tradicional de la pintura clásica), la distribución de la tierra (LÁMINA 75) y unas representaciones simbólicas de las ciencias que sirven a la tierra. (Algunos de los detalles de los frescos de Chapingo pueden verse en las láminas 65, 66 y 73 a 76). En el verano de 1927, dio fin a los frescos en ambos edificios.

Los mismos críticos de la Academia tuvieron que guardar silencio, cuando una obra tan reputada como la *Histoire de l'art*, de Michel, elogió los frescos de Chapingo. El comentario se debió a la pluma de Louis Gillet, *Conservateur du Chateau de Chaalis*, quien visitó México a fin de escribir un capítulo sobre arte mexicano. A continuación el lector podrá enterarse de lo que dice el respetable *conservateur* en su respetable historia:

Su arte (de Diego) tiene la función de instruir, la fuerza de la propaganda que los misioneros católicos esperaban de la pintura: este esteta, violentamente anticlerical, es un vehículo de pasiones e ideas místicas, lo cual se aprecia con toda claridad en la capilla de Chapingo, despojada de sus altares y de todo lo relativo a religión y cuyos muros ha cubierto el pintor con frescos naturalistas transformándola en una Santa Capilla de la Revolución, en la capilla Sixtina de una nueva era.

* José Vasconcelos: Estética (Ciudad de México, Andrés Botas, n. d.). Los "criminales" a que se refiere son líderes mexicanos, como por ejemplo Zapata.

El artista se desenvuelve en fieras y violentas imágenes que son a la vez un catecismo y cosmogonía, el doble génesis de la naturaleza y el hombre, un confinamiento profundo, los *accouchements* de la Tierra y la raza humana en el suelo de México. Allí se ve la Naturaleza, como una figura gigantesca y yacente, sosteniendo en sus manos soñadoras el germen de la vida, rodeada por las feroces imágenes de los elementos: el agua, el viento y el fuego, espíritu éste, coronado con una especie de abanico de llamas, que surge de un volcán. En otras partes se ven potencias y fuerzas íntimas trabajando en las entrañas de la Tierra, simbolizada por un espíritu femenino, fantástica esfinge en cuclillas, encorvada sobre sus talones, en una actitud mágica, en lo hondo de una caverna de llamas; con los brazos extendidos, atrayendo a las divinidades del metal, a las energías que dormitan y se deslizan en forma de meteoros por las venas de la corteza terrestre.

Finalmente, en la pared que da frente al ábside, en lugar del viejo paraíso, vese un panorama de Naturaleza armónica, un Edén cultivado por una humanidad regenerada. Es fácil ver la importancia de estas pinturas en las que Diego Rivera ha creado la primera imaginería revolucionaria, la gesta de su pueblo y la leyenda nacional.

Es una obra de la cual es inútil buscar un paralelo, no sólo en el resto de la América, sino también en Europa y en Rusia. La casualidad ha hecho que surja en México la primera de las grandes obras de arte nacidas del materialismo socialista y agrario. El autor ha forjado para este propósito un dialecto personal: se reconoce en sus pinturas la colección completa de tipos naturales, las anchas y planas caras de los indios, el cráneo cónico y la nariz del azteca, la máscara, serena y preocupada, del mestizo. A veces, en ciertos tipos de burgueses, en las imágenes de los ricos y ociosos, no vacila en echar mano de los procedimientos del liberalista, de la sátira del cartel de propaganda electoral. Pero hay una emoción irresistible, una seducción que absorbe al crítico; arrastra la irisación de los colores, el juego de los distintos matices del violeta, los naranjas, verdes tiernos, los rosas del fuego; despliégase en una pañoleta de deleites, toda la gama voluptuosa de la luz de México...

La larga y penosa lucha de Diego para que se reconocieran sus obras y se admitiera su derecho a sobrevivir, terminó en un triunfo. Había creado dos trabajos monumentales, cada uno digno de toda una vida de artista, se había ganado un sitio en su patria, dándole una rica y variada expresión de su vida. Si las baladas y los mártires del último piso de la Secretaría, a pesar de su brillantez y calidad decorativa, sugerían que el pintor había cambiado de tema volviéndose un mero ilustrador, Chapingo volvió por los fueros de sus asombrosas cualidades como maestro muralista. Seguro de sí, descendió trabajosamente de su andamio en busca de nuevos territorios que conquistar.

19. VIAJE A TIERRA SANTA

Por un tiempo Diego se identificó con la revolución rusa en una forma más completa que cualquier otro pintor de su tiempo, y la expresó de un modo más directo que David a la revolución francesa. Puede afirmarse que, en cierto modo, la revolución rusa se convirtió en su pincel, trazando lo que él interpretó como su significado, en los muros de dos tierras muy apartadas del país donde tuvo su origen. No es lo que él le haya dado a ella, sino lo que ella le dio a él, lo que importa. Fue la llama que fundió los fragmentos aislados de su experiencia y aspiraciones: el liberalismo de su padre, el populismo de Posada, la rebelión estudiantil en la escuela de arte, la rebelión de los bohemios en Montparnasse, el recuerdo de la matanza de Río Blanco y la sangrienta semana de Barcelona, la excitación del anarquismo español, el impacto del nacimiento de una guerra total, en el útero de la civilización, la esperanza de que una revolución diera fin a la pesadilla, el anhelo de un arte que reconquistara el derecho a hablar a la gente y a elevar el gusto popular hasta el punto de que pudiera llegar a ser, una vez más, la fructífera matriz en que se incubara el gran arte.

Fue el impacto de las revoluciones mexicana y rusa el que lo sacó, finalmente, de la maraña de experimentos en Montparnasse, le envió a la península italiana para alimentar sus ojos con los muros cubiertos de frescos y, más tarde, a su país de origen a pintar "la

revolución"* en las paredes. Una invitación recibida de su amigo David Sternberg, nombrado "comisario de Arte" en Rusia, para que fuera a pintar a ese país, apresuró su viaje a la patria. Era una personalidad demasiado creativa, demasiado generadora de su propia energía, para contentarse con ir a la *Meca* a orar. Prefirió irse a México a trabajar. Sin embargo, albergaba la duda íntima de si no debería haber aceptado; un deseo de ir a ver por sí mismo lo que ocurría en Rusia, de aprender y enseñar, de servir con sus pinceles pintando un gran mural en la tierra de los soviets.

Fue Edo Fimmen, presidente de la International Transport Workers' Federation, quien al fin arregló para él, en 1927, una segunda invitación a Moscú.

... Recordará usted que le dije haría cuanto pudiera para que le invitara la Rusia soviética (escribía en francés, estando fechada esta carta en Amsterdam, el 25 de julio de 1927). Tengo el gusto de manifestarle que no hubo ninguna dificultad para que se le invite a asistir a los festejos del décimo aniversario de la revolución de Octubre...** Los gastos hasta la frontera correrán por cuenta de usted, pero en su estancia en Rusia será huesped del gobierno. Es probable que al recibo de la presente ya obre en su poder la invitación de referencia. Sinceramente espero que podrá aceptarla y así tener la oportunidad de conocer la Rusia moderna, sus trabajadores, su vida y arte, así como, al mismo tiempo, ofrecerles a ellos la oportunidad de que conozcan el talento de usted...

El pintor formó parte de una delegación de "obreros y campesinos" (en su mayoría no lo eran, sino intelectuales). Llevaba los bolsillos repletos de documentos, representaciones y credenciales. Se le proveyó de certificados presentándolo como miembro del partido comunista, delegado de la Liga de Campesinos Mexicanos, secretario general de la Liga Antimperialista, editor de su órgano oficial *El Libertador,* y muchas otras cosas más.

En Moscú se vio envuelto en la pompa de los festejos del Décimo Aniversario. Desde su sitio en la plataforma de personajes, adosada a la muralla del viejo Kremlin, vio desfilar al Ejército Rojo a través de la Plaza Roja, seguido por un desfile de gente, que duró todo el día. Con ojos ávidos observó, con su cuaderno de notas en la mano, trazando apuntes en el papel y en su cerebro tenaz; presenció el mar agitado de estandartes rojos, de nerviosos caballos que relinchaban al ser frenados por sus jinetes, para saludar; captó el crujir de las ruedas y la línea en movimiento del cañón tirado por caballos a todo galope,

* Este vocablo es tan sonoro como ambiguo, porque comprende dos revoluciones por completo distintas, y engendró en el espíritu del pintor una imagen distinta a ambas.

** Ahora sabemos por qué el ambiente de ese décimo aniversario fue tan hostil al arte de Diego. Stalin pasó precisamente la mañana del 7 de noviembre de 1927, en el cuarto de cortes de las oficinas del Cinema del Estado, suprimiendo él, en persona, 900 metros del filme de Eisenstein *Diez días que asombraron al mundo,* no limitándose los cortes efectuados a cosas tales como eliminar a León Trotsky, presidente del Comité Militar Revolucionario que dirigió la rebelión. También suprimió episodios que involucraban a Lenin, incluyendo gran parte del final, que consistía en un discurso de éste ante el Segundo Congreso de los Soviets. (*Pravda*, Oct. 28, 1962.)

el diseño cúbico de los camiones cargados de fusileros, los sólidos cuadros de la infantería en marcha, seguida por la serpentina de mujeres y hombres civiles que, en masa compacta y con ondulantes banderas sobre su cabeza, desfilaron hasta la caída de la noche, cruzando la plaza. Todo esto lo registró en cuarenta y cinco bocetos a la acuarela e innumerables anotaciones a lápiz, de todo lo cual esperaba hacer unos murales en las paredes rusas (LÁMINAS 81 y 88). Uno de dichos bocetos sirvió de portada a un número de la revista *Fortune*. El cuaderno fue adquirido por la señora Abby Rockefeller y parte del mismo sirvió como material para la escena de la manifestación rusa, en el muro del edificio de Radio City, que los Rockefeller posteriormente mandaron destruir. Varios de los bocetos fueron a dar a la revista *Cosmopolitan*.*

El 9 de noviembre, George V. Korsunsky, joven ruso que dominaba el español, interesado en Latinoamérica y amante del arte, sustentó una conferencia sobre "Arte contemporáneo mexicano" a la cual asistió Diego como huésped de honor. En la invitación se indicaba:

Puntos de vista sociales y la vida en el México contemporáneo; estado de la cultura artística; renacimiento del arte monumental; Diego Rivera; arte del proletariado.

Será ilustrada con fotografías. Después de la conferencia habrá la oportunidad de hablar con el distinguido artista mexicano Diego Rivera, delegado a las celebraciones de Octubre en representación de la Liga Americana Antimperialista.

Los pintores jóvenes que asistieron al acto se mostraron impresionados por las ilustraciones, asombrados ante la simpatía de ese pintor procedente de un país tan lejano, encantados al descubrir que comprendía bien y podía hablar, a su manera, el lenguaje propio de ellos. La estrella de Rivera fue en ascenso. Se le invitó a hablar ante grupos de artistas en diversas partes, nombrósele instructor en la Academia de Bellas Artes, y se vio asediado por solicitudes de jóvenes pintores que querían servir como aprendices suyos. Pensaban, después de contemplar las reproducciones de sus murales, que mucho sería lo que podían aprender de ese hombre. Intuían un nuevo potencial en su trabajo, que la pintura rusa ni siquiera se imaginaba.

El 24 de noviembre firmó un contrato con Lunacharsky, comisario de Educación y Bellas Artes, para la ejecución de un fresco en el Club del Ejército Rojo. A efecto de facilitarle el libre movimiento a fin de reunir material y hacer bocetos, Lunacharsky le dotó de la siguiente credencial:

Por el presente certificamos que el gobierno de la URSS ha decidido comisionar al camarada Diego Rivera para que ejecute un fresco de gran tamaño cuyo tema él elegirá. Dicha comisión se considera, al mismo tiempo, como un favor por parte del arte de Rivera, popular y mexicano, y si el resultado del experimento es favorable, el gobierno considera la posibilidad de hacer que Rivera pre-

* Se publicaron en el número de septiembre de 1932, ilustrando un artículo de Emil Ludwig sobre José Stalin.

pare un trabajo serio para la decoración de la nueva Biblioteca V. I. Lenin, que actualmente se halla en construcción en Moscú.

<div style="text-align: right">El Comisario del Pueblo
Lunacharsky.</div>

Una sucesión de artículos favorables a su pintura apareció en la prensa rusa. *Krasnaya Niva* le encomendó una pintura para la portada de su número conmemorativo de la Comuna de París (LÁMINA 88).* La nota relativa a dicha portada informaba al lector de la revista, lo siguiente:

> Nuestra portada... es obra del famoso pintor comunista de México, Diego Rivera... Diego Rivera es uno de los pocos pintores monumentales de nuestro tiempo, maestro de la pintura mural, a cuyo pincel debemos la mayor parte de los frescos en el edificio de la Secretaría de Educación en México.
> En este momento Rivera labora en el diseño de los frescos que decorarán el edificio del Ejército Rojo en Moscú. En un número anterior del *Krasnaya Niva*, el lector hallará un artículo especial dedicado a la obra de tan gran maestro.

Luego, Alfred Kurella,** uno de los intelectuales del país y pintor y escritor aficionado, escribió un artículo "fundamental y político" para la prensa del partido, tras una serie de entrevistas con el artista. Kurella era en esa época jefe del Departamento de Agitación y Propaganda de la Internacional Comunista. Su artículo es interesante, tanto porque exhibe el estado de la pintura rusa, cuanto porque constituye una expresión de los puntos de vista de Rivera tocante al papel social del mural; porque es el lenguaje de Diego un tanto enturbiado al pasar por la mente agitadora y propagandística de Kurella, el que predomina a lo largo del artículo.

La pintura soviética (empieza diciendo Kurella) no ha ni siquiera principiado a darse cuenta lo que es el impacto del arte en las masas. El pintor trabaja aislado en su estudio, sin pintar para un sitio definido ni para una persona definida. En las exposiciones su cuadro compite con un millar de pinturas solicitando un instante de atención por parte de una corriente de visitantes retornando de ahí a su estudio o, en raras ocasiones, siendo adquirido por alguna organización.

Pero no terminan ahí las dificultades (sigue diciendo el artículo). La tela, o es demasiado grande o demasiado pequeña; o bien requiere que le dé la luz por el lado izquierdo y resulta que el aposento en que está colgado la recibe del lado opuesto. En virtud de su trazo y composición puede ser necesario que se le contemple desde cerca; pero el cuarto puede ser demasiado espacioso. Finalmente terminan colgándolo en cualquier parte y su aspecto deja mucho que desear... ¡Y pensar que es así como queremos introducir el arte pictórico a las masas!

En realidad, las masas no serán penetradas por el arte procediendo así... Desde el punto de vista de su significado social, el valor de una labor como ésa, es de cero. Se queda afuera de nuestra nueva estructura social, como un vestigio de una ajena forma individual de producción. La obra de arte puede tener influencia sólo cuando esté ligada de algún modo a la corriente de la vida social del

* *Krasnaya Niva*, No. 12 (marzo 17, 1928). El original se encuentra en posesión del doctor Hubert Herring.

** Heinrich Kurella, hermano de Alfred, murió en uno de los campos de concentración de Stalin, pero Alfred, tras de algunos años de oscuridad, es en la actualidad (1963), dictador de la cultura en la comunista Alemania oriental, más rígida y represiva que la análoga política cultural soviética.

periodo en que vivimos o cuando se le asigne una función colectiva claramente definida. . .

La brecha entre la más avanzada expresión artística y los gustos elementales de las masas, sólo podrá ser salvada siguiendo una ruta que mejore, de manera integral, el nivel de cultura de las masas y que las capacite, mediante la percepción artística de los nuevos caminos desarrollados por la dictadura del proletariado.*

Como quiera, es factible dar principio desde luego a un encuentro de las masas y el arte. El medio es sencillo: ¡Pintar! ¡Pintar murales en clubes y edificios públicos!

Éste es, según dicen algunos, un descubrimiento realizado en América, y es cierto; nos ha venido del Nuevo Mundo. . .

Pero, ¿dónde encontraremos a los artistas que se encarguen de ello?

Los tenemos entre nosotros. Porque aquí se encuentra uno de los más grandes maestros contemporáneos de esa clase de pintura. Se trata del más famoso pintor muralista del mundo, el artista mexicano Diego Rivera.

Este trabajador técnico en pinturas murales —como él gusta de autodesignarse—, viejo revolucionario que ha peleado, rifle en mano, en las guerras civiles de su país, es también un revolucionario en el arte; revolucionario en sus composiciones y diseños y, lo que es todavía mejor, revolucionario de las masas. Fue él quién inició ese gran movimiento artístico en México. . .

Nos parece que no debemos esperar. ¡Adelante! Empecemos desde abajo. ¡Adelante! Démosles la oportunidad a nuestros pintores de frescos para mostrar que son capaces de engendrar un nuevo arte que se acerque a las masas.

El volver la mirada atrás, parece que la culminación de los honores vertidos sobre Diego ocurrió al ser invitado a dibujar, del natural, un retrato del segretario general del partido comunista, José Stalin. Es cierto que esa especial señal de predilección no tuvo entonces el significado que más tarde asumiría, porque el culto bizantino al *Vozhd* no había llegado a su pleno florecimiento. Sin embargo, fue en ese instante, en la primavera de 1928, que la apoteosis de Stalin tuvo su principio, y su rostro apareció simultáneamente en la portada de cuanto periódico y revista se publicaban en Rusia, en tanto que todo artista de renombre fue comisionado para que hiciese su busto o retrato. A esta campaña constribuyó Diego sin percatarse. A juzgar por el dibujo que hizo, no pareció impresionarle mucho su sujeto.

Diego empezó a experimentar un cierto desasosiego porque le parecía que no todo marchaba como debiera ser en lo de las pinturas del edificio del Ejército Rojo. Los artistas que se le habían asignado para ayudarle, resultaron incompetentes, se resistían a subordinársele y a someterse a sus modestas obligaciones de auxiliares. El edificio era un antiguo palacio; Diego pidió que se le despojara de sus decorados "imperio" que él consideraba basura, pero de los cuales los expertos del club estaban orgullosos en alto grado. ¡Hasta querían que pintara al estilo Imperio! Mientras dibujaba escenas invernales en la nieve de un duro invierno moscovita, cogió un resfriado que se le complicó con una sinusitis de la cual le habían operado en México la primavera anterior. Fue enviado al Hospital Kremlin para que se le

* El lector debe tener en mente que esto fue escrito en los años veinte. En los treinta, "la brecha fue salvada" degradando el trabajo de los pintores al nivel del gusto de José Stalin y sus paniaguados, en nombre del *partiinost* (espíritu de partido) y la "accesibilidad" a las masas.

tratara. Al salir, halló una verdadera campaña de columnas subterrá-
neas por parte de los artistas veteranos. Sus conferencias en la aca-
demia, sobre las deficiencias del arte ruso, suscitaron el entusiasmo
de los jóvenes, aunque también la indignación de los individuos que
gozaban de fama debido a su conformismo con las normas impuestas
que él estaba empezando a sacudir. Inquirió Diego por el destino de
algunos de los artistas anteriores, amigos suyos de París, que practi-
caban las escuelas futuristas, cubista, expresionista. Le impresionó
grandemente el saber que habían sido silenciados, desterrados, parali-
zados por una crítica muy poco camaraderil y sin cuartel, así como
sometidos a una política de imposición de normas, al grado que
muchos habían dejado de pintar. Pero le impresionó todavía más ver
la producción banal de los artistas que se habían apresurado a obede-
cer.

En sus conferencias señaló la impotencia de la pintura de caballe-
te en cuanto a su consumo inmediato por las masas. Un sector de
artistas se apresuró a replicarle, como si él hubiese negado en abso-
luto toda importancia a dicho tipo de pintura. Los rusos habían
errado, afirmaba, al no tratar de amalgamar la técnica avanzada,
obtenida en París, con la tradición aldeana y popular del arte ruso del
pueblo. "Mirad vuestros pintores de iconos —les advertía— y las mara-
villosas lacas, bordados, cueros repujados y juguetes. ¡Trátase de una
gran herencia que ustedes no saben cómo utilizar y que han despre-
ciado! "Entonces hubo voces que le respondieron acusándole de
glorificar a los iconos y la iglesia, y de pretender que se admirara una
artesanía campesina, retrógrada, así como de devaluar el papel de la
máquina, de la industrialización, de la planeación económica. El
debate se hizo más ardiente, Diego se desasosegaba cada vez más y
carecía de todo. A sus cotidianas solicitudes de material y ayudantes
capaces, la respuesta era *Zaftra budet,* "mañana". Este recurso ya lo
conocía en su propia tierra.

Al llegar a este punto, intervino el Secretariado Latinoamericano
del Comintern. Aun cuando el partido en México le había dicho a
Rivera, de acuerdo con la invitación de Lunacharsky, que perma-
neciera en Rusia por tiempo indefinido, de súbito le ordenó volver a
México "por unos meses" como presidente del Bloque de Obreros y
Campesinos, no para figurar como candidato, sino para conducir una
campaña presidencial. Él se regocijó.

Marchóse repentinamente a mediados de mayo, sin detenerse
para decir adiós a una novia rusa que tenía, ni a sus amigos artistas.
Uno de estos últimos consiguió su dirección en México y le escribió
en los siguientes términos:

Querido e inolvidable camarada:
 Estoy profundamente ofendido por su partida tan repentina e inesperada.
Quiero informarle que fui a visitarle media hora después de que se había mar-
chado. ¡Ya podrá imaginarse la sorpresa, indignación y más tarde mi tristeza, al
saber que se había ido! ¡No podía creerlo! Para serle franco, tampoco lo creí
cuando en el curso de nuestra última conversación usted me manifestó que

proyectaba marcharse; todavía menos pude prever que lo haría sin despedirse de mí. ¿Acaso no recuerda que la última vez que nos vimos, le informé que la Universidad Círculo de Estudios de Arte estaba organizando para el siguiente martes un debate que usted presidiría? Ésta es una razón más por la que no pude sospechar su mala intención de dejarnos tan pronto.

Mis camaradas estudiantes estaban preparando una asamblea en su honor y teníamos la intención de organizar, antes de que usted se fuera, algún agasajo nocturno o banquete dedicado a usted, en el que participarían la Academia Comunista, los profesores y pintores. ¡Y ahora resulta que usted se ha ido, sin que le pudiéramos decir adiós o que le acompañáramos en masa los que le admiramos, sin recibir las pruebas de nuestro afecto general hacia usted. . .!

Me parece que tengo alguna razón para creer que se ha marchado usted con un mal sabor en la boca, con tristeza y resentimiento. . . Estoy seguro que estos sentimientos, no tuvieron, ni tienen fundamento. . .

<div align="right">Le abraza con inmenso afecto. . .</div>

Diego hizo lo que pudo para encubrir el ruin trato que había recibido. Cuando Eugene Lyons, corresponsal de la United Press en Moscú, fue a entrevistarlo para interrogarlo respecto a los rumores que corrían de su salida de Rusia, ésta es la versión de lo que le dijo el pintor:

Diego Rivera, el connotado pintor mexicano se está preparando para abandonar Moscú, en donde se encuentra desde las celebraciones de noviembre, para unos meses de estancia en su patria. Luego volverá a la capital soviética para trabajar en un juego de frescos que se le ha pedido pintar, por el Ministerio de la Guerra.

Esta comisión es probable que lo mantenga ocupado un año entero. El encargo le fue hecho por el gobierno después de haber sido sugerido por miembros de las delegaciones obreras norteamericana y alemana, en las fiestas del décimo aniversario. Tras algunas discusiones, se decidió como más adecuado para dicho propósito, el Comisariado de Guerra.

Aún no se ha determinado, empero, cuáles de los diversos salones serán destinados para las decoraciones murales de Rivera. Algunos bocetos preliminares que hizo tendrán que ser alterados, porque el salón para el cual estaban destinados no puede ser empleado para dicho fin. Parece que los arquitectos temen que los frescos, en ese lugar, podían desentonar con el estilo que predomina en el edificio.

Rivera se ha venido viendo complicado, aquí, en polémicas sobre asuntos de arte. Entre los pintores, como en las demás artes, existen conflictos ocasionados por la revolución; trátase de un esfuerzo para ajustar tanto el contenido como la forma del arte, a las nuevas condiciones y puntos de vista sociales. Rivera se ha visto involucrado en lo más denso de dicho conflicto.

Estas polémicas, dice, han creado la impresión en el extranjero de que su proyecto para decorar el Ministerio de la Guerra sufre de oposición, cosa que niega. Tanto el gobierno como los pintores comunistas apoyan su empresa. Precisamente acaba de ser nombrado profesor de la Academia del Arte, de Moscú, donde ha sustentado conferencias. A su retorno a México, proyecta dictar varias conferencias sobre arte y cultura soviéticas.*

Así terminó la excursión de Diego a Moscú. Nunca llevó a término el mural del Ejército Rojo, ni retornó a Moscú sino hasta el último año de su vida.

* Gacetilla de Eugene Lyons, de la United Press, fechada en Moscú el 17 de abril de 1928.

Un complemento adecuado del incidente es el proporcionado por un artículo de Diego, escrito en 1932, y en el cual resume sus opiniones sobre el estado del arte en la Unión Soviética:

Los artistas rusos en la actualidad, formados en la estética del mundo occidental europeo, fundado por entero en la cultura emanada de la revolución burguesa francesa y refinada durante el periodo de supercapitalismo, no tienen un sitio en el régimen soviético. Luchan al mismo tiempo contra la incomprensión y el burgués mal gusto de los funcionarios soviéticos, gusto formado como el arte practicado por los artistas, dentro de la cultura europea burguesa; pero infinitamente más descuidado, y en contra de su propia sensibilidad estética y modalidades técnicas, que no son para las funciones colectivistas revolucionarias del arte, sino para los individualismos de la decadente burguesía.

Las masas rusas hicieron bien en rechazar esa forma de arte de París y Berlín, llamado "ultramoderno"; tuvieron razón cuando se les dio la oportunidad de elegir, en preferir embadurnamientos, por lo menos comprensibles, a esas bellezas inaccesibles; porque los artistas deberían haberles proporcionado un arte de elevada cualidad estética que contuviera todas las adquisiciones técnicas del arte contemporáneo, pero que al mismo tiempo fuese simple, claro y transparente como el cristal, duro como el acero, cohesivo como el hormigón, trinidad de la gran arquitectura de la nueva etapa histórica del mundo. Esta es una arquitectura que será desnuda e implacable, por completo despejada de ornamentación. Cuando los hombres busquen reposo de su lucha para la conquista de sí mismos, y se conviertan en una especie fuerte en lugar de individuos estériles; cuando sientan la necesidad de la forma y el color vivientes que les transporten más allá del tiempo y del espacio, entonces la arquitectura será el receptáculo de la nueva pintura mural y de la escultura arquitectónica, que son la más alta manifestación del nuevo orden, como lo han sido en cada periodo histórico en que los hombres han hallado una definición de sí mismos.

Los verdaderos artistas, en especial los pintores y escultores de la Rusia soviética contemporánea, viven en lamentables malas circunstancias; no obstante, el fracaso es más bien de ellos mismos que de los ineptos funcionarios que, al arribo de la NEP, restauraron a los pintores académicos rusos, los peores pintores académicos del mundo.

Estos malos pintores se han escudado detrás de lemas que son buenos y se hallan justificados dentro del materialismo dialéctico marxista.

Si los buenos artistas en lugar de mantener una lucha triste, heroica y desesperada para mantener vivas unas formas artísticas pertenecientes a otros tiempos —los trabajadores no pueden adquirir pinturas y esculturas en las mismas condiciones que los capitalistas— hubiesen aceptado el hecho de que era necesario adaptarse a una realidad viviente y producir un arte que los obreros y campesinos pudieran absorber y disfrutar, habrían arrancado a los falsos artistas la bandera del auténtico propósito. Los malos funcionarios no habrían sido capaces de oponerse a ellos, pues estarían apoyados por la fuerza del proletariado.

Éste es uno de los diversos resultados de la actual curva descendente (degeneración transitoria) del borocratizado partido comunista ruso, contra el cual las sanas fuerzas revolucionarias de todo el mundo están luchando; una oposición que los funcionarios internacionales, líderes menores y lacayos intelectuales de *sir* José Stalin recompensan con el denominativo de renegados, traidores y fascistas sociales. Pero estos caballeros tendrán, contra la verdadera ideología revolucionaria y el auténtico arte de la revolución, la misma eficacia que un ebrio que, habiendo robado un par de tijeras, pretende cortar con ellas un rayo de luz.*

* Diego Rivera: "Position of the Artist in Russia Today", *Arts Weekly*, Vol. 1, No. 1, Marzo 11, 1932, págs. 6 y 7.

20. LA GUERRA COMUNISTA
CONTRA RIVERA

Allá por el año de 1924 emprendí la tarea de discutir con Diego su relación con el partido comunista, llegando con ello casi a una ruptura de nuestra amistad.*

Ese día se hallaba en lo alto de su andamio en el edificio de la Secretaría de Educación. Subí hasta donde estaba y observé el activo movimiento de su mano y la satisfecha somnolencia de su rostro. Tras de algunas frases de cortesía por ambas partes y una o dos referencias a la figura en que trabajaba, me explicó el simbolismo del panel, terminado lo cual me preguntó:

—¿Qué hay?

—Diego —le dije con alguna vacilación—, creo que deberías renunciar al partido.

Hizo alto en su trabajo al oírme, en medio de un trazo, volviendo el cuerpo para mirarme a los ojos. Cuando se hubo cerciorado de que yo no bromeaba, puso a un lado su brocha y, con su usual cortesía, me hizo sena de que le precediera en bajar del andamio. Se detuvo un tanto para dar una ojeada al trabajo incompleto, y dejando que el emplasto húmedo se secara más allá de la posibilidad de pintar en él,

* En ese entonces yo era miembro del Partido Comunista de México y pertenecía, como Diego, a su comité central.

187

descendió para caminar arriba y abajo del patio, luego en las calles del centro de la ciudad, sin dejar de hablar. ¿Cuántas horas? No lo sé; la primera media hora a mí me pareció una buena tajada de eternidad.

Desde un principio había sido claro para mí que Diego era un gran pintor, uno de los más grandes y, sin lugar a dudas, el más grande en el movimiento comunista. Al aumentar su obra en fuerza, como arte y propaganda, me percaté de su sorprendente pasión por la pintura, su fecundidad y fuerza animal para el trabajo, y empecé a mirar con aprensión, por el bien de él y del movimiento al cual servía, los ratos que pasaba asistiendo a las juntas del comité, preparando manifiestos, tratando de cosas triviales, aguardando el arribo de los subcomités que, de acuerdo con la clásica falta de puntualidad mexicana, se verificaba con tres o cuatro horas de retraso o bien no llegaban a reunirse; en resumen, me parecía que todo eso le quitaba mucho de su valioso tiempo que podía emplear pintando. No quería eso decir que yo fuese a pensar que los pintores y escritores no podían pertenecer al partido, mas en el caso de Diego, tratábase de un "intelectual" que no necesitaba imbuirse de la filosofía y espíritu del movimiento mediante un contacto persistente. Tratábase de un verdadero monstruo de fecundidad que creaba durante todos los instantes de vigilia y vivía únicamente para la pintura. Aun antes de que yo sintiera que se imponía renunciara, estaba cierto de que su mejor manera de servir era pintando.

Por otra parte, era un deficiente miembro del comité central, hasta considerado en el sentido rutinario de la palabra, porque vivía olvidando la fecha y la hora; andaba siempre tan metido en su pintura que a veces no asistía a las reuniones del comité y hasta a conferencias que debía sustentar. Mientras el emplasto estaba húmedo y la visión creadora fluía de su cerebro y de allí a la mano, para ser trasladada al muro, el tiempo dejaba de existir para él. Era "enemigo de relojes y calendarios" y de toda disciplina, salvo la del trabajo creador, que él mismo se imponía. Siempre estaba en malos términos con los otros miembros del comité, en constante peligro de ser expulsado por faltista y por sus olvidos y negligencias en el cumplimiento de las tareas que le eran asignadas.

Mi razón negativa, no menos pertinente, era más delicada. Se basaba en el notable poder imaginativo de Diego. Porque nunca he conocido otro hombre con una fantasía tan vívida, rica y desbordante que la de él; la historia misma del arte no presenta muchos casos parecidos. Poseía un talento maravilloso para ser empleado en centenares de metros de muro; pero en un partido tan atrasado y sin experiencia como el mexicano, compuesto de intelectuales faltos de habilidad y de campesinos recién proletarializados, todavía con mentalidad rural, en resumen, su inteligencia constituía un verdadero peligro. Nadie en el comité parecía tener conocimiento de las realidades económicas y políticas del país, ni tampoco, con excepción del

único miembro no mexicano, parecían preocuparse de ello. Diego no requería de dicho estudio porque intuía las cosas, estructurando del más insignificante de los fragmentos, con la ayuda de su extraordinaria capacidad de "composición", un cuadro completo, consistente, internamente lógico y de desbordante persuasión. Tenía una intuición natural para percibir tendencias, desarrollos, direcciones, los cuales condicionaba en una forma más lógica y directa que la realidad misma, sin preocuparse de comprobar los hechos, trazando con ellos cuadros tan completos, ricos y detallados, como los que pintaba en las paredes. A veces estas fantasías resultaban ciertas, anticipando acontecimientos, a veces con mucha antelación, y prediciendo cosas que mediante otros métodos más elaborados habría sido difícil captar; sin embargo, la mayoría de las ocasiones se equivocaba de una manera absoluta y completa. Mas ya fuese que acertara o no, sus imaginaciones seducían a los del comité, pues iban saturadas de convicción y se encadenaban con tal apariencia de verdad, que paraban en seco cualquier duda; siempre se apoyaban en un sustrato de realidad que actuaba como punto de partida. Cuando alguien suscitaba alguna observación contraria, la fértil mente del pintor entraba en funciones para inventar "pruebas" frescas y nuevos detalles más convincentes que los anteriores. Aun en los casos, como a veces llegaba a suceder, que sus profecías resultaran correctas, las decisiones del momento inmediato no podían basarse sólo en perspectivas distantes, sino que requerían tomar en cuenta la situación del instante actual, ya que la política exige afrontar las exigencias diarias de tal modo que no sólo se mantenga presente la meta a largo plazo, sino que el paso que sigue se elija en función del cumplimiento de dicha meta y no para alejarse de ella. Cuando la fantasía de Rivera elaboraba cosas en una dirección equivocada, el comité, influido por sus elocuentes argumentos, incurría en errores tan garrafales como si se estuvieran preparando planes para otro país u otro planeta.

En la ocasión a que me refiero, le expliqué, hasta donde pude atreverme y con todo el tacto de que fui capaz, los peligros que entrañaba para un comité sin experiencia, su desbordante mentalidad e imaginación. En seguida pasé de ese delicado tema a exponer otras razones no menos pertinentes.

—Mira, Diego —terminé en tono de súplica, porque se le veía enfadado y turbado por mis palabras—, tú eres en la actualidad el más grande pintor revolucionario de México y quizá del mundo entero. Hombres como tú deberían especializarse. Así como una persona se dedica a la enseñanza, otra a la oratoria, otra a escribir y otra más al trabajo sindical o entre los campesinos, del mismo modo deberías proceder tú. No importa cuán bien hagas otras cosas, no lo serán tan bien como tus pinturas. Es una pena desperdiciar horas o días enteros de un talento excepcional como es el tuyo. Lo mejor que puedes hacer en beneficio del movimiento, es pintar.

"Además —concluí— no eres un buen miembro del comité o del

partido. Faltas con suma frecuencia a las juntas, olvidas las comisiones que se te confieren, a menudo te reprenden y hasta se ha llegado a amenazarte con la expulsión por faltista. Tu participación sólo sirve para estorbarte en tu pintura y no es suficiente para que sea de positiva utilidad. Es menester que te percates, Diego, de que como simpatizador del movimiento serás inmensamente más valioso que como miembro. Además, considerado en cuanto miembro, eres, hablando con franqueza, uno de los peores. ¡Es la "diálectica"! —agregué bromeando, y guardé silencio esperando que cayera sobre mí la tormenta.

Caminamos largo rato sin hablar ninguno de los dos, mientras Diego daba vueltas a la idea en su mente. Al fin me apretó la mano en un cálido ademán, demostrando no estar resentido conmigo, y marchamos a su casa para preparar juntos su renuncia. Pero todavía tuve que librar una batalla para convencer al comité de que lo que yo proponía era conveniente al partido.

Después de su renuncia, la pintura de Diego no disminuyó en contenido propagandístico; contribuyó con más dinero que antes y siguió hablando y escribiendo cuantas veces se le requirió. Tan pronto como salí de México —en el verano de 1925—, Diego y el comité central, de mutuo acuerdo, se apresuraron a deshacer lo hecho por mí. En 1926 fue readmitido en el partido, y en el seno del comité, sólo para ser expulsado en 1929 en circunstancias que desacreditaron al partido comunista e hirieron y amargaron a Diego.

Los servicios prestados por Diego al Partido Comunista Mexicano, entre los años de 1926 y 1929, fueron de lo más variado. Le confirió prestigio a la organización, sostuvo una polémica periodística en favor de la misma, empleó su influencia con los funcionarios del gobierno para proteger a sus miembros de la persecución, y más de una vez abrió las puertas de la cárcel a los que llegaron a caer presos. Preparó muchos de sus documentos —las tesis de la Liga Antimperialista y de la Liga Nacional Campesina, así como los estatutos y programa del Bloque de Obreros y Campesinos— y escribió los manifiestos al público, que se fijaban en las paredes. Encabezó la delegación mexicana a Moscú en ocasión de las fiestas del décimo aniversario, representó en Moscú al partido, ante el Congreso Campesino y la Conferencia de Sindicatos; fue presidente del Bloque de Obreros y Campesinos y de la Liga Antimperialista; director de *El Libertador,* órgano de la Liga Antimperialista de las Américas; jefe de la campaña presidencial de 1928 a 1929; corresponsal en México del *Monde* de Barbusse (él hizo la portada para su número de octubre 20 de 1928). Además dibujó las portadas de *El Libertador,* y *El Machete* publicaba periódicamente, en sus páginas, fotografías de los murales que iban saliendo de su brocha. Durante todo ese periodo —salvo los seis meses del viaje a Moscú— siguió pintando con la misma velocidad y fecundidad monstruosas.

En el mundo entero se le citaba como el ejemplo más destacado

de un artista comunista, prueba viviente de que el partido sabía cómo tratar a sus artistas para no aplastar el espíritu creativo y que el arte se enriquecía y fructificaba con las ideas, sentimientos y experiencias involucradas en la participación en el movimiento. Por su parte, la publicación *New Masses,* en los Estados Unidos, publicó un reportaje a dos páginas sobre la serie de Chapingo *Distribución de la tierra* (lámina 75), con la observación siguiente: "El ir a contemplar las pinturas de Diego Rivera le beneficia a uno."*

En enero de 1929 la Internacional Comunista escribió al comité central del Partido Comunista Mexicano, y a Diego en persona, pidiéndoles reproducción de su obra reciente para una exhibición de arte revolucionario que tendría lugar en Moscú, el mes de marzo. Pero en ese mismo año el *New Masses,* el *Daily Worker* y otros órganos del Comintern en diversos países, llegaron a la conclusión de que su "dibujo y composición eran defectuosos" y sus "formas crudas"; que su monótona repetición de colores y falta de imaginación cansaba al espectador, y "que (Diego) nunca había sido un leninista, sino sólo un zapatista agrarista, pequeño burgués, convirtiéndose a la postre en un pintor por completo burgués". ¡Así es de mudable el arte cuando tiene que conformarse a la línea mudable de un partido!

La última tarea de importancia que desempeñó Diego dentro del partido, fue la defensa de Tina Modotti. Ésta iba del brazo de Julio Antonio Mella por una oscura calle cerca de su casa, cuando, la noche de enero 10 de 1929, él fue muerto de dos balazos en la espalda. El asesino resultó ser un pistolero cubano, a sueldo del gobierno cubano y ayudado por un espía de la policía de Cuba, dirigido por el jefe del servicio secreto del general Machado, presidente de Cuba. Mella había encabezado una huelga estudiantil en La Habana, a causa de la cual fue arrestado, y cuando su detención provocó una huelga general, se le expulsó del país. Su esposa se negó a marchar con él al exilio; en México se enamoró de Tina y vivían juntos cuando ocurrió su trágica muerte.

Es casi seguro que debió haber complicidad de la policía mexicana; los asesinos, tras de haber sido identificados, fueron dejados escapar; mientras Valente Quintana, detective a cargo de la investigación, declaró tener pruebas de que se trataba de un "crimen pasional" ejecutado por Tina con la ayuda de asesinos contratados por ella, porque estaba cansada de su amante. Uno de los jueces también sugirió la posibilidad de que, siendo italiana, fuese espía de Mussolini.

Convencido de que el dinero de los agentes de Machado había sido la fuente de las acusaciones hechas por el detective Quintana y el juez de primera instancia, Diego saltó a la defensa de Tina. El partido comunista decidió emprender una investigación por su cuenta, la cual encomendó al pintor. Varias semanas estuvo dedicado en cuerpo y alma a la tarea. Visitó el depósito de cadáveres, visita que tuvo

* *New Masses,* marzo de 1927. La fotografía fue acompañada por un artículo acerca de la obra de Diego, escrito por John Dos Passos.

como resultado adicional la hechura del retrato del difunto Mella en
el panel titulado *Imperialismo,* correspondiente a la serie de murales
de la New Workers' School, pintados cinco años después; asistió a las
audiencias policiacas, entrevistó testigos y miembros de la colonia
cubana, él mismo se ofreció como testigo y habló en reuniones públi-
cas.

La prensa metropolitana, encantada ante las picantes posibili-
dades del caso, dio a entender con amplitud que Diego podría ser el
otro amante que contratara a los pistoleros para dar muerte a su rival;
y tomaba fotografías de los dos juntos, en las audiencias, publicán-
dolas con títulos sugerentes. Una de dichas gacetillas publicada en la
primera plana, ilustrada con una fotografía de veintidós centímetros,
que abarcaba dos columnas, de la atractiva protagonista del escán-
dalo, rezaba:

LA TRAICION DE TINA MODOTTI

Tina Modotti, amante de Julio A. Mella,
sobre quien recaen sospechas de complicidad
en el sensacional crimen.
Contra ella existe una serie de cargos.
Siendo amante de Julio Antonio Mella,
parece que estaba en connivencia
con los asesinos de éste.

Tina se comportó valientemente, presidiendo un acto de protesta
en el Teatro Hidalgo, el 10 de febrero de 1929, un mes después del
crimen, y en el curso del cual habló Diego. Ella fue la primera en
hacer uso de la palabra diciendo:

En Mella mataron no sólo al enemigo de la dictadura de Cuba, sino al
enemigo de todas las dictaduras. Dondequiera hay gente que se vende por
dinero y uno de ésos ha tratado aquí de ocultar el verdadero motivo del
asesinato de Mella, presentándolo como un crimen pasional. Yo afirmo que el
asesino de Mella es el presidente de Cuba, Gerardo Machado.

En el curso de su arenga exigió se le explicara por qué había
transcurrido un mes entero sin que se hiciera luz en los círculos
oficiales, sobre el crimen. Acusó de complicidad a los círculos guber-
namentales de México y presentó una resolución demandando la
ruptura de relaciones con Cuba.

La policía contestó allanando el apartamento de Tina y confis-
cando sus papeles con el pretexto de que buscaban evidencia de su
complicidad en el crimen. Alegaron haber hallado cartas amorosas de
varias personas, que demostraban ser una "extranjera perniciosa"
llegada a México "con fines inmorales", por lo cual y estando la
investigación a medias, la deportaron. Diego y sus amigos siguieron
adelante hasta exonerarla de culpa, obligaron a Cuba a retirar su

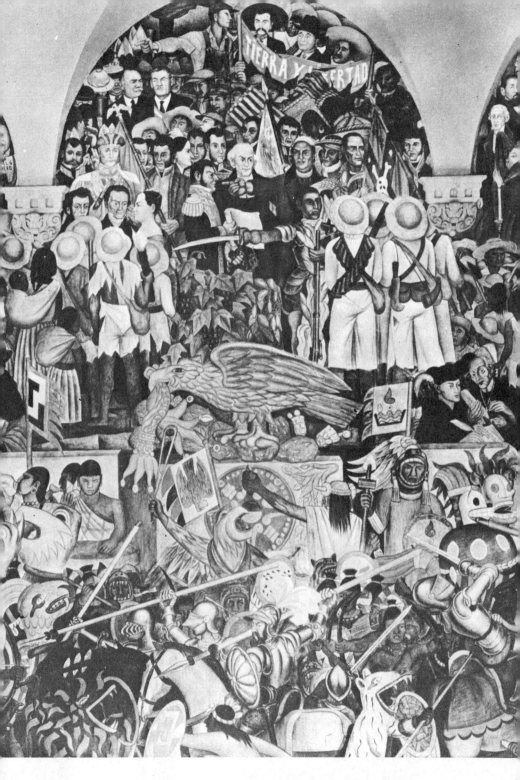

Centro arriba de la escalinata. Detalle. Palacio Nacional.

Padre Mangas. Detalle. Palacio Nacional. Pared principal.

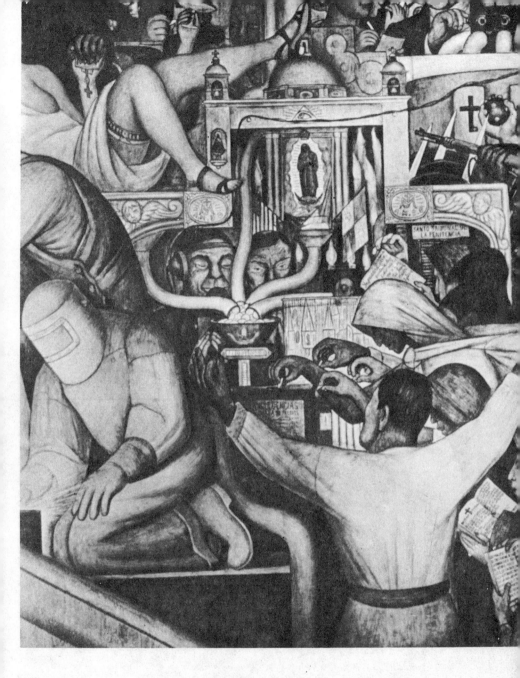

La Iglesia. Detalle. Pared izquierda. Palacio Nacional.

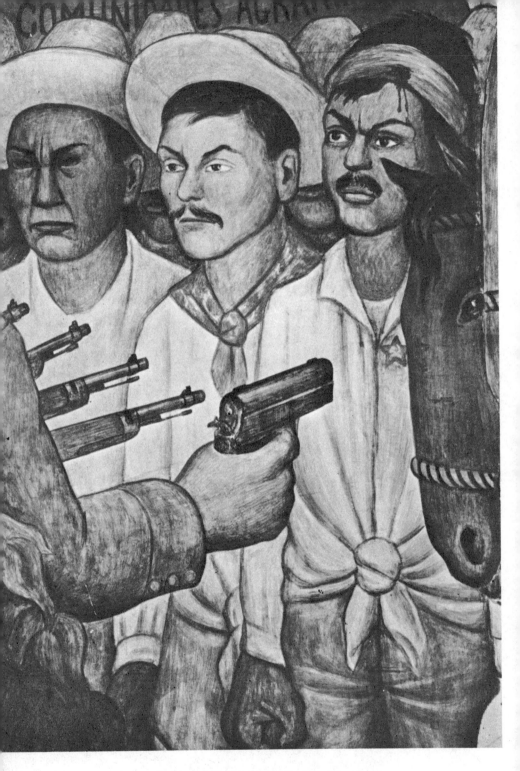

Matando agraristas. Detalle. Pared izquierda.

El México del mañana. Pared izquierda.

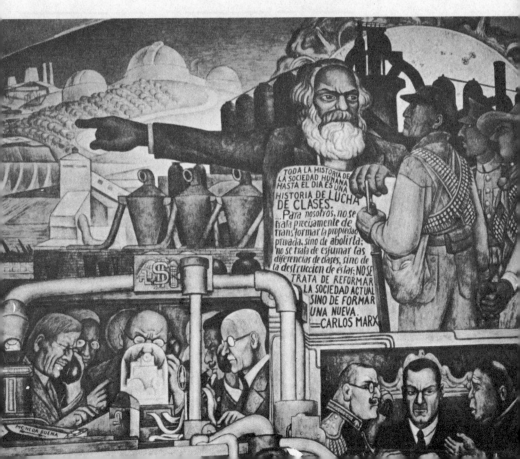

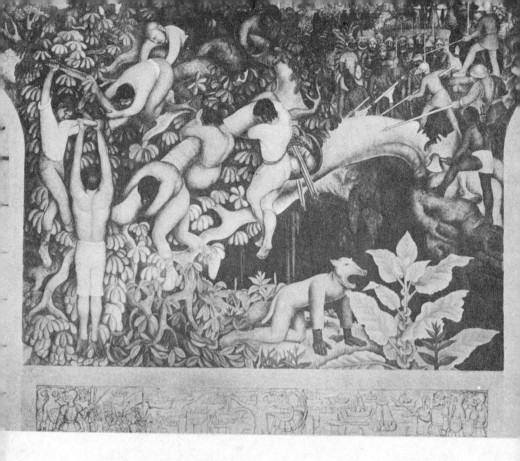

Traición. Mural de Cuernavaca. Detalle.

Choque de civilizaciones. Detalle. Cuernavaca.

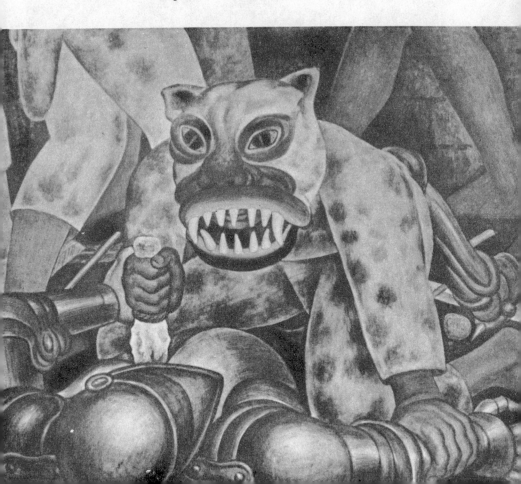

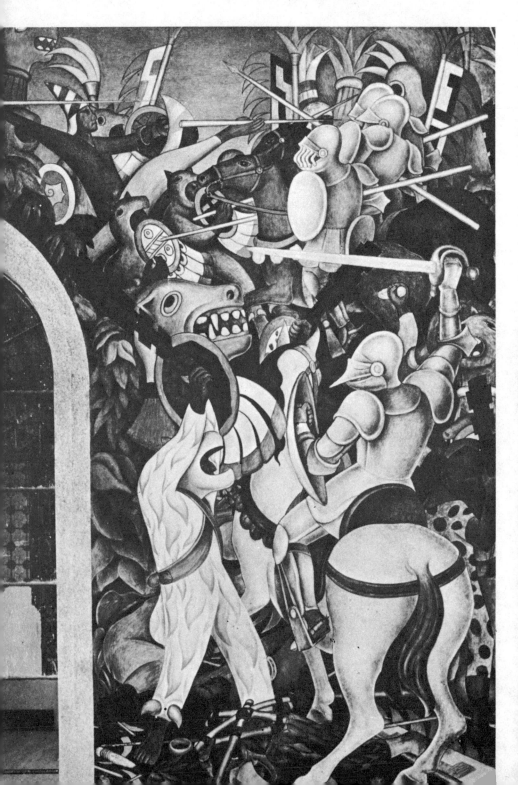

La conquista. Detalle. Cuernavaca.

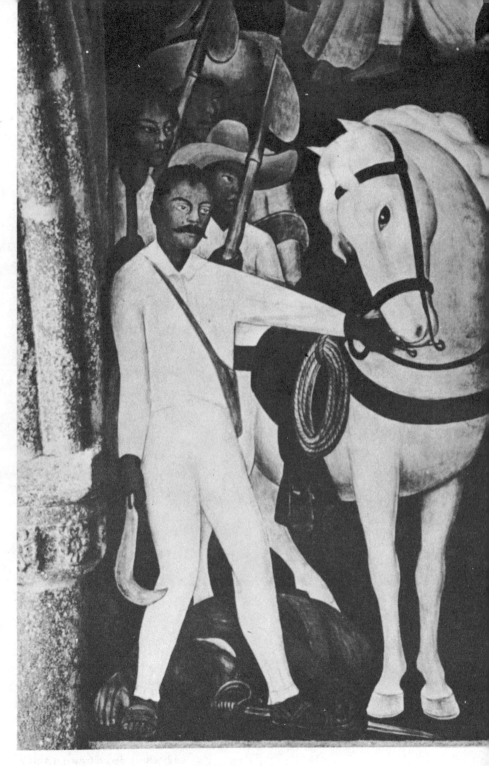

Zapata. Detalle. Cuernavaca.

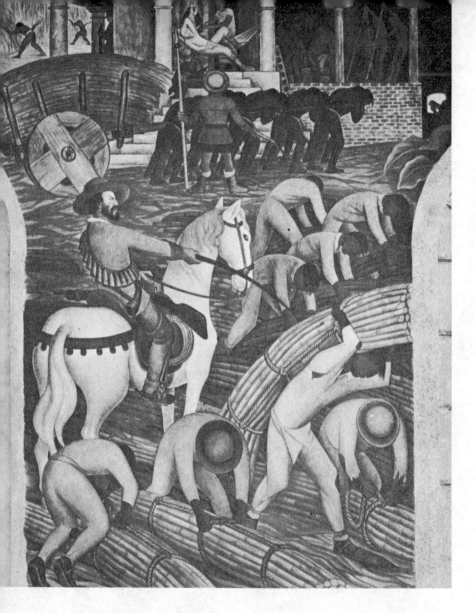

Ingenio azucarero. Detelle. Cuernavaca.

La hechura de un fresco. (Autorretrato)
California School of Fine Art. 1931

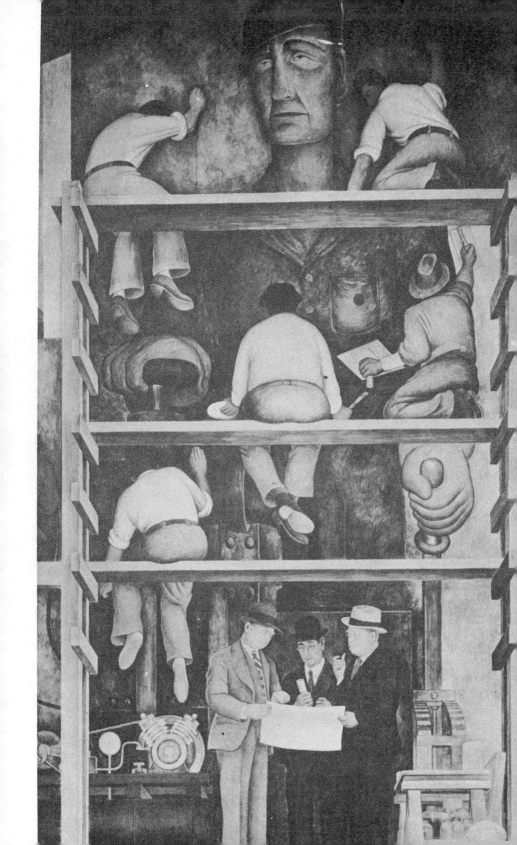

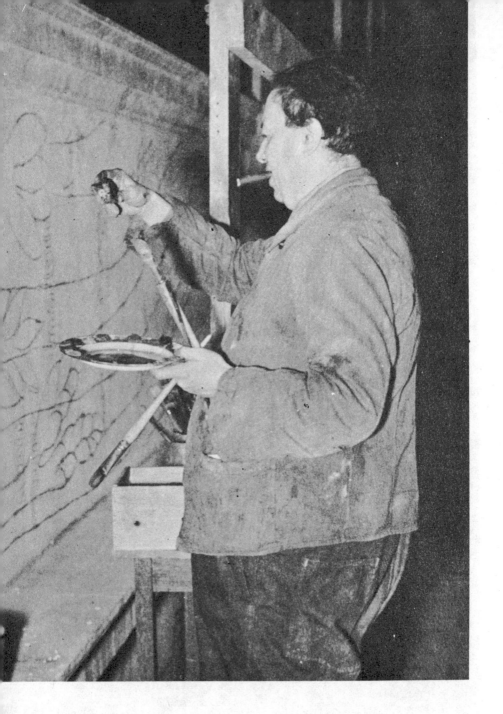

Diego pintando en Detroit. 1933

La banda de transmisión. Detroit. 1933 (Puede verse lo incongruente de la decoración arquitectónica.)

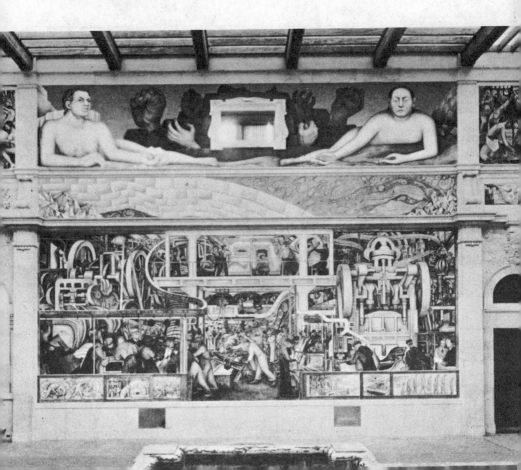

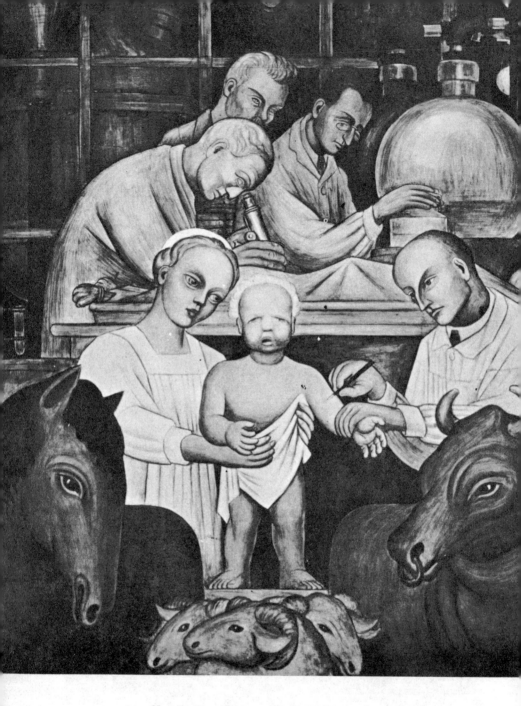

Vacunación. ("La sagrada familia"). Detroit. 1933

Turbina. Detalle. Muro occidental. Detroit.

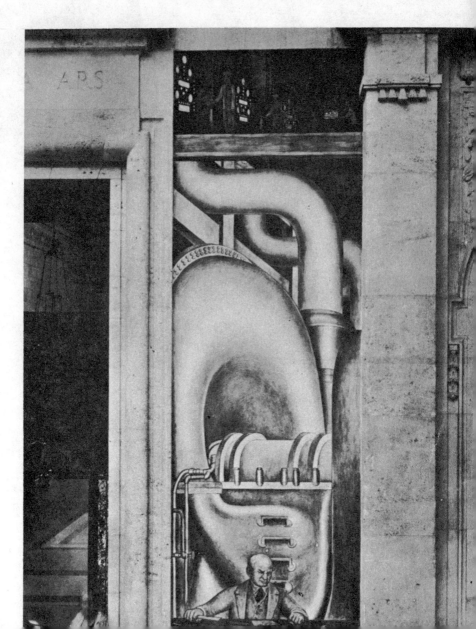

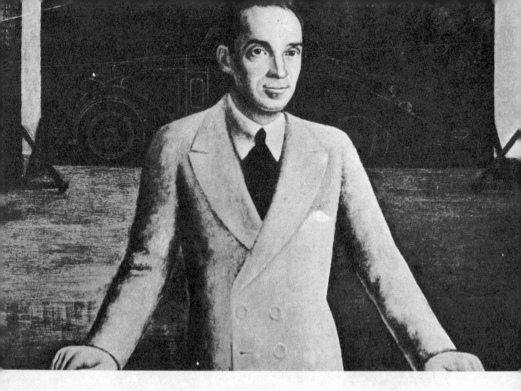

Retrato de Edsel Ford. Óleo. 1932

embajador —estuvo sin representante por más de un año— y obligó al jefe de detectives, Valente Quintana, a dejar el servicio del gobierno.

La defensa que hizo Diego de Tina Modotti y la forma en que condujo la campaña presidencial del Bloque de Obreros y Campesinos en ese mismo año, fueron los últimos actos oficiales que realizó para el partido comunista. En septiembre, estando él enfermo, fue expulsado del partido.

Ni él ni los líderes del partido pudieron darme un relato coherente de las causas de la ruptura, cuando en 1936 fui a México para iniciar el trabajo de *Portrait of Mexico*. Esto no es de causar sorpresa, ya que las causas fueron de origen "internacional". Diego figuró en una purga mundial emanada de la política de facción en la Unión Soviética, que comprendió la exclusión de partidos enteros en algunos países; en otros, la expulsión o renuncia de los principales cabezas y fundadores, extendiendose al final, en una forma más suave y confusa, a países retrasados. Las razones específicas dadas en el caso de Diego, fueron cocinadas a toda prisa y, tan claramente inadecuadas, que el partido tuvo que inventar otras mejores. Tanta fue su trivialidad e inconsistencia, que ofendieron la dignidad personal y amor propio de Diego y pusieron en entredicho la seriedad del movimiento comunista; el pintor por su parte también inventó razones de más peso y justificación. Más tarde tanto Diego como el partido se dieron por satisfechos, anunciando que la verdadera causa de su expulsión había sido el trotsquismo de Rivera; aunque la realidad era que el pintor no fue partidario de Trotsky sino hasta después de su expulsión de la organización, y el cargo no figuró en el juicio y su propia defensa.

Una vez que se vio arrojado al "desierto", no fue raro, según su temperamento, que Diego sintiera la fuerza de atracción del exiliado líder ruso. Rivera estaba preparado por su experiencia con el arte soviético, a aceptar el énfasis que Trotsky ponía en la burocracia como causa de muchos rasgos indeseables de la vida soviética. Había por lo menos un punto de contacto en los temperamentos de estos dos hombres. Para un artista preparado como Diego, a aceptar la idea de que todo movimiento revolucionario estaba ligado a alguna facción rusa, la personalidad de Trotsky era más atractiva que la de Stalin; la figura de Trotsky era heroica (la dirección del ejército rojo en la guerra civil) y trágica (la caída de la gracia y exilio a las tinieblas exteriores). Él era más sensible al arte y la literatura, más tolerante con las innovaciones en éstos que cualquier otro líder de la revolución de octubre, con excepción de Lunacharsky y Bujarin. Su mente funcionaba como la de un artista, en términos de repentinas intuiciones, formulaciones teóricas expresadas con cierta elegancia literaria, proyectos basados en una mezcla de realidad e imaginación. La analogía —que es el material básico de la lógica del espíritu artístico— desempeñaba un papel de importancia en sus ideas: la promi-

nencia de la teoría Thermidor"* en su sistema programático constituye una evidencia de ello.

La acusación principal que se hizo a Diego al ocurrir su "juicio", fue que "mantenía relaciones personales con Ramón P. de Negri", ministro de Agricultura y más tarde de Comercio y Trabajo. Se le imputaba haber sido visto en el automóvil de dicho personaje, y en un restaurante durante una comida dada en su honor. Para comprender el estado de espíritu capaz de elevar estas imputaciones a la categoría de un delito, es necesario que el lector sepa que el Comintern estaba iniciando un periodo en el cual sería dogma oficial que, mientras más cercano estuviera un hombre al comunismo (sin pertenecer al partido), más peligroso era.

La Internacional Comunista, después de eso, ha tenido muchos otros cambios de opinión... o de "línea". Poco después el Partido Comunista de México echó su cuarto a espadas defendiendo a De Negri en las columnas de *El Machete*, como un "viejo revolucionario cuyo honor se halla fuera del alcance de los Pedreros y Britos (dos veteranos agraristas que le habían atacado) que han existido y existirán".* Conociendo yo a De Negri personalmente, no puedo menos que dudar haya agradecido más el respaldo justificatorio del partido comunista en 1938, que la condenación, también justificatoria, que tornó a Diego inadecuado para pertenecer a dicho partido por el hecho de andar con el propio De Negri.

Otros aspectos salieron a luz en el juicio por herejía que se le siguió a Diego. Siempre hubo discrepancias entre él y los jefes del partido. Por otra parte, ¿cuál de los miembros del comité central no las había tenido con los demás? Pero no fue sino hasta entonces, en que se importaron los métodos de controversia rusa, que se les ocurrió que las diferencias de opinión no eran cosa normal, y hasta útiles para la discusión de problemas complicados y siempre cambiantes, entre hombres de diversa personalidad, experiencia y enfoque.

Diego esgrimió el hecho de sus desacuerdos más bien como acusador que como defensor. Él se había opuesto a la nueva táctica del partido de dividir las uniones gremiales para formar uniones especiales "rojas" o comunistas. En esto, también, el mismo partido le vindicó años más tarde —aunque sin readmitirlo en su seno— aboliendo la separación de las uniones.

Otra discrepancia que surgió en el curso del juicio fue la relativa a un reciente intento del partido de jugar con la idea de un levantamiento armado. En México, como hemos visto, si se participa a fondo en una campaña presidencial, es menester prepararse para, en una determinada etapa de las elecciones, tornar la participación en

* La teoría Thermidor es un intento de explicar muchos de los fenómenos de la revolución rusa en función de su analogía con los eventos del noveno mes de Thermidor, en la Revolución Francesa, cuando Robespierre fue ejecutado (cf. el exilio de Trotsky), pasando el poder a manos de una burocracia representativa de los elementos privilegiados creados por el nuevo orden, y estableciéndose la reacción.

** *El Machete*, septiembre 4 de 1937.

una revolución. Por supuesto, el partido comunista estaba absurda-
mente impreparado para una pretensión de esa naturaleza; pero
entregado a lo fantástico y romántico, así como estimulado por cier-
tos dogmas de la nueva "línea" del Comintern, procedió como si la
cosa fuera en serio. Por medio de su órgano periodístico dio orden a
los campesinos de que se prepararan a una resistencia armada. No
obstante lo mucho que fuera dado Diego a fantasear, esto fue dema-
siado; se opuso a la idea con voz y voto. El efecto neto fue que el
gobierno decomisó la edición, cerró la imprenta y emprendió una
serie de arrestos que parcialmente colocaron al partido fuera de la
ley. Por una extraña lógica De Negri fue considerado como respon-
sable, ya que era el más cercano de los políticos mexicanos al par-
tido, y Rivera también, por ser amigo de De Negri. Diego no hizo por
mejorar la situación, al acusar al partido de ser responsable de lo
ocurrido por haber proporcionado, con su conducta estúpida, un
arma fácil al gobierno.

Fue hasta después de la excomunión de Diego y de que en la
prensa mexicana se había desatado una campaña de verborrea contra
él, que se les ocurrió a sus antiguos compañeros que el mejor modo
de atacar a un artista es a través de su arte. Entonces se procedió a
lanzarle dos nuevos cargos: se le acusó de laborar en los edificios
públicos de un gobierno burgués y de aceptar de manos de éste el
puesto de director de la Escuela de Artes Plásticas.

A lo primero Diego respondió que él pintaba en los muros de los
edificios públicos para beneficio de las masas y que, siendo como era
su pintura, de contenido revolucionario, tenía utilidad para el pueblo
y el partido. ¿De qué otro modo —preguntaba— podría él pintar para
los desheredados en una sociedad no socialista? ¿Qué obreros o
campesinos podrían comprar sus cuadros si fuese a pintar en exclu-
siva para patronos privados? Aquí, también, el partido le llevó la
contraria al hacer que su Unión Revolucionaria de Artistas y Escri-
tores, al igual de las organizaciones análogas existentes en los Estados
Unidos, emprendiera una campaña exigiendo más paredes públicas
para los pintores.

En respuesta al segundo de dichos cargos, señaló que la Escuela
de Artes Plásticas era autónoma y que él había sido electo por un
consejo mixto de estudiantes y maestros. Un poco antes, cuando el
presidente Portes Gil le ofreció crear el oficio de Ministro de Bellas
Artes y hacerle a él miembro del gabinete, ¿no había declinado a
pesar del bien que podría haber hecho, sólo porque no quiso asumir
la responsabilidad de los actos del gobierno?

A Diego no le gustaba tener que pelear con el partido comunista.
Él sabía que el comunismo constituía el meollo de su pintura mural;
la política, en su sentido estrecho, era cosa secundaria. Él era un
"artista revolucionario" más bien que "un revolucionario que pinta
en ocasiones". La pintura era la ley misma de su ser. Sólo entre
periodos de intensa actividad plástica, cuando el trabajo continuo le

dejaba agotado, se volvía "a otra forma de política" como una especie de recreo. Si el partido le hubiese expulsado sin volver a ocuparse de él, habría continuado pintando como antes y asumido la postura de simpatizador que yo había tratado de conferirle. ¡Pero la cosa fue que no le dejaron tranquilo! Llevó al cabo una ruidosa campaña en su contra. Los cargos se iban sucediendo cada vez más graves, forzándole a distraer tiempo de su pintura para poderse defender, lo cual constituía una fútil y degradante manera de gastar el tiempo, en virtud del nivel en que fueron llevados al cabo los ataques.

En 1936, durante una inquisición realizada por mí entre los jefes del partido, y un examen de la documentación relativa al juicio a que fue sometido Diego, Rafael Carrillo, a quien yo había conocido como secretario del partido mexicano y en ese entonces editor de *El Machete,* reconoció que Diego no debería haber sido expulsado, y me manifestó que si él, Carrillo, no hubiese estado en Cuba en esos días, la expulsión no habría tenido lugar. Después de mi cambio de impresiones con Carrillo, *El Machete* reconoció a Rivera como un gran artista y criticó a la Liga de Artistas y Escritores Revolucionarios que controlaba, por haber excluido sus pinturas de una exhibición. "Naturalmente —decía entre otras cosas el editorial— la falta de los cuadros de David Alfaro Siqueiros y otros artistas; el fallo de asegurar el trabajo de Diego Rivera en 1936, e ignorar lo que está produciendo, es inexcusable"*. Esta cautelosa redacción, primera vez que el nombre de Diego era mencionado sin ir acompañado de insultos como ocurría desde hacía siete años, llegó tarde. Los juicios soviéticos y la serie de grandes "purgas" realizadas en el curso de esa misma primavera, hicieron que Rivera fuese cobrando odio a Stalin, al stalinismo y todo lo que éste representaba.

En el otoño del mismo año, León Trotsky, que en vano buscaba refugio en Europa desde 1927, fue expulsado de Noruega. Con anterioridad a ello había residido en la isla de Prinkipo (Turquía) y en Francia. Sin embargo, la presión del gobierno ruso le siguió, y ahora, al ordenar Noruega su salida,** parecía no haber un solo lugar sobre la tierra a donde pudiera ir. País tras país se negaron a extenderle visa. Los amigos de Trotsky recurrieron a Diego para ver si podía asegurársele asilo en México. El pintor entrevistó al presidente Cárdenas, a fin de abogar por el perseguido. Para su asombro, obtuvo el deseado permiso. El partido comunista reanudó su campaña contra el pintor, quien habíase vuelto un trotsquista.

En diciembre de 1936 León Trotsky se convirtió en huésped personal de Diego, residiendo, junto con la señora Trotsky, sus secretarios y guardaespaldas, en la casa donde Frida nació, en Coyoacán, a un kilómetro y medio más o menos, de la casa de Rivera en San Angel.

* *El Machete,* junio 10, 1936. El artículo lo firmaban "Los editores".

** El gobierno soviético consiguió de Treygve Lie, en ese entonces Ministro de Justicia, que se le deportara, a cambio de lo cual haría un fuerte pedido de arenques noruegos.

Los Trotsky y los Rivera no se veían con frecuencia como se imaginaba la gente. De vez en vez comían juntos, conferenciaban largos ratos por teléfono, realizaban alguno que otro viaje por el campo. Pero Diego estaba muy ocupado en su labor y Trotsky en la suya, ambos infatigables trabajadores. Siendo hombres de suma confianza en sí mismos e intenso orgullo personal, pronto chocaron sus temperamentos. Trotsky no podía soportar la fabulosa imaginación de Diego y, por un tiempo, éste cedió ante el político. Por su parte, Trotsky mostró un creciente interés en la pintura, como consecuencia de su intimidad con el gran pintor. Los siguientes párrafos, tomados de un artículo de Trotsky escrito en 1938, nos dan un indicio del impacto que la pintura de Rivera tuvo sobre su huésped:

En el campo de la pintura la revolución de octubre ha hallado su más grande intérprete, no en la URSS, sino en el distante México; no entre los "amigos" oficiales, sino en la persona de un llamado "enemigo del pueblo", el cual la Cuarta Internacional se enorgullece de contar en sus filas. Nutrido en la cultura artística de todos los pueblos, de todas las épocas, Diego Rivera ha seguido siendo mexicano en las fibras más profundas de su genio. Pero lo que le inspiró sus magníficos frescos, lo que le elevó por encima de la tradición artística y del arte contemporáneo, y en cierto sentido por encima de sí mismo, es el poderoso impacto de la revolución proletaria. Sin la revolución de octubre su fuerza de penetración creativa en la época del trabajo, la opresión y la insurrección, nunca habría llegado a tal amplitud y hondura. ¿Deseáis ver con vuestros ojos los escondidos manantiales de la revolución social? ¡Id a contemplar los frescos de Rivera! ¿Queréis saber lo que es un arte revolucionario? ¡Id a ver los frescos de Rivera!

Acercaos a ellos y veréis con claridad los tajos y manchas producidos por los vándalos, conviene a saber: católicos y otros reaccionarios, incluyendo, desde luego, en ellos, los stalinistas*. Esos tajos y manchas proporcionan mayor vida a los frescos. Ante vuestros ojos no se halla tan sólo una "pintura", un objeto de pasiva contemplación estética, sino una parte viviente de la lucha de clases, que es al mismo tiempo una obra de arte.

Sólo la juventud histórica de un país que todavía no sale de la lucha por la independencia nacional, ha permitido que el pincel revolucionario de Rivera sea empleado en los muros de los edificios públicos de México. En los Estados Unidos fue más difícil. Así como los monjes de la Edad Media, a través de la ignorancia, es cierto, borraron antiguas producciones literarias de los pergaminos para cubrirlos con sus delirios escolásticos, así los lacayos de Rockefeller, sólo que en este caso maliciosamente, cubrieron los frescos del talentoso mexicano con sus banalidades decorativas. Este reciente palimpsesto mostrará de una manera concluyente, a las futuras generaciones, el destino del arte, al degradarse en el seno de una sociedad burguesa.

La situación no es mejor, empero, en el país de la revolución de octubre. Increíble como pueda parecer a primera vista, no existe sitio para el arte de Diego Rivera, ni en Moscú, ni en Leningrado, ni en ninguna otra porción de la URSS, donde una burocracia nacida de la revolución se erige a sí propia grandiosos palacios y monumentos. ¿Y cómo podría la camarilla del Kremlin tolerar en su reino un artista que no pinta iconos con la efigie del "líder", ni retratos en tamaño natural del caballo de Voroshilov? El cierre de las puertas soviéticas a Rivera constituye un perenne y vergonzoso baldón para la dictadura totalitaria.**

* Hasta donde he podido observar, esta acusación no está justificada.
** León Trotsky: "Arts and Politics", *Partisan Review* (Agosto-Septiembre de 1938).

Diego Rivera, al convertirse en anfitrión de Leon Trotsky, hizo que la campaña contra él, en *El Machete,* se hiciera más furibunda. Sin embargo, aquél siguió pintando sus muros siempre al servicio de la propaganda comunista y, al final, después de haber sido asesinado Trotsky, tanto el partido como el pintor optaron por reconciliarse.

21. DIEGO ELIGE UN CAMARADA

Diego conoció a Frida Kahlo cuando ésta era una chiquilla traviesa, de cabellera alborotada, que asistía a la Preparatoria. Entonces tenía trece años; era una lista aunque negligente alumna, traviesa y alocada, capitana de una pandilla de bromistas jóvenes de uno y otro sexos, que mantenían en perpetua agitación los salones de la escuela. Los profesores impopulares eran acallados en sus clases mediante ruidosos bullicios intencionales; en los corredores estallaban bolsas de papel hinchadas de aire; otras bolsas, llenas de agua, eran arrojadas en forma misteriosa por encima de las divisiones; en una ocasión una bomba de manufactura casera hizo explosión en una sala cavernosa, con lo que las clases cercanas llevaron un susto tremendo; invariablemente los prefectos llegaban tarde para atrapar la huidiza mata de cabellos de Frida, que siempre figuraba en el centro o cerca del centro de todo disturbio.

Una foto de ella en la época en que ingresó a la Preparatoria (lámina 89), revela una belleza casi de varón adolescente; sus ojos son vivos, audaces, sombreados por largas pestañas y bajo espesas cejas negras que se unen por encima de la nariz como alas de ave; labios llenos, pelo negro corto, muy de acuerdo con su modo de ser picarescamente desenvuelto, y facciones fisonómicas indefinibles debido a un amalgama de sangres judía, germana y mexicana. Gustaba de

andar más bien con los chicos de la escuela que con las muchachas, observando con ellos una camaradería amistosa más que actitudes amorosas... aunque cabe decir que para sus años sabía mucho en materia sexual. Sus compañeros predilectos eran los voceadores de periódicos que frecuentaban la gran plaza de la ciudad, de los cuales aprendió mucha sabiduría callejera y la más nutrida colección de palabras soeces que haya yo visto en posesión de una persona del sexo femenino. Se trepaba a los árboles para robar fruta, escapándose en una ocasión, por breve margen, de ir a prisión por robar una bicicleta para "dar un paseo"; haciendo gala de gran ingenio para jugar bromas a los policías, profesores y demás personas investidas de autoridad.

Por lo menos en dos ocasiones, alborotos de los cuales ella fue la directora, dieron lugar a medidas enérgicas por parte de la administración de la escuela. La segunda vez fue expulsada por Lombardo Toledano, en esa época director de la Preparatoria. Entonces ella apeló al ministro de Educación, Vasconcelos. Su registro escolar era tan elevado, su aspecto tan inocente, que el ministro ordenó que fuera aceptada de nuevo: "Si no puede usted controlar a una muchachita como ésa —le dijo a Lombardo— no sirve usted como director de esa institución".

Tan pronto como Frida puso los ojos sobre el enorme pintor instalado en el anfiteatro, le hizo foco de sus bromas pesadas. Enjabonaba la escalera por la que tenía él que descender al abandonar la plataforma en la cual pintaba, escondiéndose a continuación detrás de una columna. El pintor, de movimientos lentos, de pisadas bien asentadas, fatigado por el trabajo, pisaba con tanta firmeza que no resbalaba. Ella sentíase satisfecha con la caída del rector, al día siguiente, quien bajaba las escaleras precipitadamente para asistir a una asamblea.

En aquellos días el pintor cortejaba a Lupe Marín, pero solía tener a su lado, en el andamio, a alguna de las jóvenes que posaban para el mural. La que con mayor frecuencia asistía era Nahui Olín que, además de modelar para él, era una pintora interesada en sus métodos de trabajo. La dinámica Frida vio divertidas posibilidades en aquel desfile de mujeres en el andamio y procedió a sacarles el mayor jugo posible. Sólo por divertirse, desde su escondite en un oscuro pasillo, estando Lupe con Diego, gritaba: "¡Oye, Diego, ahí viene Nahui!". O cuando él estaba solo y veía acercarse a Lupe, apuntaba en voz contenida: "¡Cuidado Diego, ahí viene Lupe!", como si estuviese comisionada para advertir de la llegada de visitantes.

Un día se hallaba un grupo de muchachas estudiantes hablando de sus ambiciones. Cuando llegó el turno a Frida de manifestar cuáles eran, exclamó: "Mi ambición es tener un hijo de Diego Rivera, y se lo voy a decir un día".

A su tiempo, después de un peligroso aborto en Detroit, seguido de otro en México y la siguiente negativa inexorable de Diego de

permitirlé un intento más, el deseo de su niñez se iba a transformar en una verdadera obsesión.

En aquellos días Diego apenas si prestaba una atención casual y divertida a esa pequeña "molestia" que, sin saberlo ella misma, iba desarrollando una inclinación hacia él, de la que hallaba salida ideando medios de molestarle. Él se unió a Lupe y terminó su mural en la Preparatoria; durante largos años Frida y Diego dejaron de verse.

Tiempo después de terminar sus estudios, Frida tuvo un terrible accidente automovilístico. Se lastimó la columna vertebral, el hueso pélvico se le fracturó en tres sitios, y una pierna y un pie resultaron seriamente afectados. Médicos cirujanos que examinaron las placas de rayos X tomadas de la pelvis, con su triple fractura, se resistían a creer que pudiera pertenecer a esa muchacha llena de vida que estaba frente a ellos. En mi presencia llegaron a decirle: "Por derecho usted debería estar muerta".

Durante más de un año después del accidente, los médicos que la atendían dudaban de que sus huesos soldaran lo suficiente para que pudiera volver a caminar. La en un tiempo incontenible joven yacía ahora de espaldas atada a una tabla, metida en un molde de yeso. Desesperada por las largas horas de tedio, sus pensamientos iban y venían haciéndose cada vez más profundos, ya que no tenía una válvula de escape en el movimiento, y experimentó una profunda transformación en su carácter. Es de dudar que la pintora conocida como Frida Kahlo hubiese existido, de no haber padecido un año de sufrimientos y restricción física.

En su fastidio pidió pinturas, pinceles y un caballete al alcance de sus brazos, que era lo único que tenía libre. Nunca había pintado antes ni recibido clases, pero al igual que la mayoría de los niños mexicanos, poseía imaginación y sentido de la forma y el color. Su técnica con el pincel, desde un principio, fue delicada y sensitiva. Atada a la tabla no sólo tenía libres las manos, sino también su fantasía; de la tortura de la enfermedad brotó una pintora. Cuando le fue posible caminar de nuevo y hubo acumulado algunas telas, recordó al artista que solía molestar en la Preparatoria. Éste pintaba ahora en el piso superior de la Secretaría de Educación, y ahí se dirigió a buscarle.

— ¡Oiga Diego, baje usted!

De esta manera le llamó, sin más circunloquios, aunque una recién adquirida timidez la impelió a emplear la forma cortés de dirigirse a él, en lugar de emplear el *tu* familiar que antes empleaba. Ahora tenía dieciocho años y era una señorita. El pintor, al observar desde lo alto de su percha una chica delgada con un suave y decidido rubor en las mejillas, no reconoció a su verdugo de otros días.

— ¡Venga! ¡Baje usted! —repitió con creciente insistencia.

Entonces él obedeció. Frida le alargó un cuadro que llevaba a la espalda, espetándole al mismo tiempo un breve y entrecortado discurso.

—Escuche, Diego —le manifestó—. No quiero cumplidos. Mucho le agradecería su opinión sincera y cualquier consejo que me hiciera favor de darme.

Por los ojos del pintor cruzó un chispazo de reconocimiento del talento.

—Siga usted, muchachita —le dijo al fin—. Está bien, salvo el fondo de éste. . . tiene mucho del doctor Atl. ¿Tiene usted más?

—Sí, señor, pero sería difícil para mí traerlos todos. Vivo en Coyoacán, en la calle de Londres 127. ¿No querría usted visitarme el domingo?

— ¡Me encantaría! —fue la respuesta de Diego.

Y efectivamente, al domingo siguiente acudió Diego a la cita acicalado con insólito esmero. La halló trepada en lo alto de un arbolillo de naranjo, del cual la ayudó a descender. Así fue como empezó su amistad.

Frida acababa de ingresar a la Liga de Jóvenes Comunistas. Casi de inmediato Diego la incluyó en un mural, el panel *Insurrección*, perteneciente a la *Balada de la revolución proletaria*, donde aparece con su melena corta, las cejas espesas que se conjuntan por encima de una naricilla de perro de aguas; portando una camisola de caqui, abierta en el cuello, y adornada con una estrella roja, de pie en el centro de un grupo de insurrectos a quienes entrega rifles y bayonetas (LÁMINA 93).

—Tienes cara de perro —le decía Diego al estarla pintando.

— ¡Y tú —le contestaba ella— tienes cara de sapo!

Carasapo fue el nombre favorito con que ella le designaba, además de *Panzas* y a veces el más cariñoso de' *Dieguito*. Con esos *cumplidos* del uno al otro, se entendían bien, y desde un principio se desarrolló una gran camaradería entre ambos.

—Diego tiene una nueva chica —comenté al estudiar la reproducción del mural, cuando Rafael Carrillo, de paso por Nueva York con destino a Moscú, me hizo entrega de la copia como un obsequio. Desde luego, no había nada en las austeras líneas de la blusa, en el cuello largo, en el aspecto de muchacho adolescente, que me lo dijera; empero, lo intuí.

—Tienes razón. Es una muchacha simpática. Perspicaz como un águila. Pertenece a la Liga de Jóvenes Comunistas. Tiene apenas dieciocho años. Se llama Carmen Frida Kahlo.

Frida fue apenas una de varias candidatas a ocupar el sitio dejado por Guadalupe Marín al romper con Diego, porque la fama y la atractiva fealdad del pintor parecían atraer a las mujeres como imán. La ciudad entera sabía que había terminado con Lupe; ella se cuidó bien de difundirlo. Mientras se encontraba Rivera en Rusia, Lupe había dicho a cuantos se prestaban a escucharla, que él era un cerdo desvergonzado y que se había marchado a Moscú para nunca volver, abandonándola con sus dos pequeñas hijas.

Le dije a tu hermana María que se llevara tus cosas (escribía Lupe a Diego tratando de enfadarlo) y no quiso porque no tenía dónde ponerlas. Pablo (es probable se refiriera a Paul O'Higgins) no quiso tampoco. Nadie, nadie quiere llevarse tus cosas. Tal vez las acepten en la Legación (de la Unión Soviética); es necesario que tú lo arregles. Tengo dos hijas y no puedo estar cuidando otras cosas. Quiero mudarme el 15 de abril y si no hay alguien que se haga cargo de tus cosas, he pensado dar las pinturas a Ramón Martínez; en cuanto a lo demás, *lo voy a tirar*. . .

Es probable que para entonces me haya casado con Jorge Cuesta por lo civil. . . * En medio de toda esta gente que me ha tratado de lo más canalla, él es el único de quien he recibido consideraciones. Aun cuando me parece muy inteligente (quiere decir *intelectual*, cosa reprobable para ella) y tal vez demasiado joven, es probable que yo acepte. No sé si te gustará vernos juntos; por lo que a mí toca, no me importa nada que vivas con otra.

Creo que si llegas a volver a México, sabrás el ambiente de que gozas aquí. Porque todo mundo dice que eres un canalla y sinvergüenza, poco hombre, etc. Sin embargo, quienes lo dicen me parecen peores, y es necesario que sepas cómo piensan de ti antes de que vuelvas a hablarles.

<div align="right">Guadalupe.</div>

En ninguna época de su vida tuvo Diego tantos amoríos como durante el año que transcurrió desde su regreso de Rusia, en el verano de 1928, hasta el verano de 1929. Claro que había en él un vacío dejado por su separación de Lupe; un gran vacío porque ella había sido su modelo y amante, fuente de satisfacción humana y estética, poderosa combinación para el artista que, en su juventud, había escrito a Renato Paresce diciéndole que su única ambición era pintar la *beauté devenue femme*. Y ese vacío era mayor por la desilusión que había experimentado en Rusia.

Fue también un año en que pintaría abundancia de desnudos. Sus frescos en la Sala de Juntas de la Secretaría de Salubridad en México, al igual que los temas *Germinación* y *Fructificación*, en la Escuela de Agricultura, parecen haberle exigido una serie de desnudos complementados por motivos decorativos, como una mano sosteniendo voluptuosamente un manojo de espigas de trigo maduro, otra surgiendo de la tierra y elevando un gran girasol, y un panel en que aparece un brote de planta que afecta forma fálica. Frida persuadió a Diego de que su hermana Cristina posase para el idílico y travieso *Conocimiento* (lámina 96); un segundo desnudo representó a la *Fuerza*, de busto desarrollado y grandes puños y muslos, de formas toscas y musculosas, yacente en el suelo; un tercero intitulado *Pureza*, sentado y recibiendo en la mano un cristalino chorro de agua; en el techo un desnudo volando, con el rostro hacia abajo (Cristina fue también el modelo para éste), representando la Vida; otro más, sentado, con las manos extendidas en un gesto hierático, denominado *Salud*; no lejos de la figura que representa la *Pureza* aparece una mujer desnuda y esbelta, de maciza estructura ósea, reclinada, con los ojos cerrados como si durmiese, que sostiene en sus manos una ser-

* Lupe y Diego no estaban legalmente casados y de ahí que no fuese necesario un divorcio. Estaban casados por la Iglesia y en México sólo es válido el matrimonio civil.

piente cuyo cuerpo, pasándole entre las rodillas, termina en una cabeza erecta, con una lengüeta hendida en dos, y a la cual mantiene sujeta por el cuello con la mano derecha; el todo representa, no sin sus ribetes de ironía, la *Continencia*. No existe nada de afrodisíaco en esas curvas voluptuosas, en esos cuerpos desnudos bien trazados, símbolos del conocimiento, de la vida, la salud, la fuerza, la pureza y la continencia. Todavía menos hay en ellos ascetismo, sino sólo una comprensión y recto enfoque del papel del sexo en la vida, así como una suave intención irónica, con el sentido de lo cómico inseparable de lo sexual en el espíritu mexicano. La pornografía requiere más de un sentimiento de culpa y negación; la pintura afrodisíaca implica más un sentimiento de represión e impotencia, que lo que se puede encontrar en la obra de Rivera, en su pensamiento o en su manera de vivir.

En los días de que hablamos Diego tuvo varios amoríos, queriendo decir con esto todo aquello que abarca desde los encuentros más casuales, hasta las relaciones apasionadas o camaraderiles. Estas últimas incluyeron por lo menos a una de las modelos para los desnudos del edificio de Salubridad; un breve idilio con una hermosa muchacha indígena de Tehuantepec, a donde Diego acudió en busca de temas para sus pinturas; una talentosa joven de alta posición en los círculos oficiales, cuyo retrato hizo; varias muchachas norteamericanas que fueron a México a estudiar pintura, y otras más cuya influencia no se muestra en forma directa en su pintura y no afectan el presente trabajo.

Algunas de ellas no proyectaban una relación permanente; dos o tres sí soñaban en convertirse en esposas de un famoso pintor. Una de ellas, cuando vio que no habría casorio, y figurándose que era objeto de murmuraciones y chismes, escribió una acre nota que principiaba diciendo: "Diego: yo vine a México a pintar, no a posar". A la herida vanidad de esa chica que más tarde contrajo matrimonio con un prominente intelectual norteamericano de izquierda, Diego atribuyó —equivocadamente en mi opinión— mucha de la mala voluntad con que tropezó al año siguiente en los círculos radicales de Norteamérica.

Durante ese mismo periodo, la amistad entre él y Frida maduraba poco a poco. Discutía su pintura con ella, y viendo que el gusto de la joven era ágil y seguro, empezó a pedirle opinión sobre la suya propia. Hasta donde sé, nunca hizo tales consultas con nadie, hombre o mujer, en los años de su madurez. Expresado con agudeza y en términos interrogativos, el veredicto de ella era a veces bastante desfavorable. En estas ocasiones él se ponía gruñón y hosco, pero a los pocos minutos o al día siguiente procedía a cambiar el detalle criticado. En el curso de los años siguientes se tornó más y más ansioso de la aprobación de Frida y dependía más de lo sensitivo del juicio de ésta.

Habituóse a dejar de trabajar las tardes de los domingos y tomar

un taxi que le llevara a la casa de ella en Coyoacán. Tras de tres o cuatro visitas de éstas, el padre de Frida lo llamó aparte. El viejo señor Kahlo era un fotógrafo judío alemán, capaz en su oficio, plácido y tolerante. Había llegado a México siendo un joven, donde contrajo matrimonio con una muchacha del país y le permitió que educara a sus hijas como mexicanas y católicas.

—Veo que está usted interesado en mi hija —empezó diciéndole al pintor.

—S. . .sí —tartamudeó Diego previendo que iba a seguir algo no muy agradable—. Sí, desde luego; de otro modo no vendría hasta aquí a verla. . .

—Bien, señor mío, sólo quiero hacerle una advertencia. Frida es una muchacha lista, pero es un *demonio oculto*. ¡Sí, un demonio oculto! —y repitió por segunda vez el epíteto, con mayor énfasis.

—Lo sé —fue la respuesta de Diego.

—Ahora he cumplido con mi deber —concluyó el anciano, y no volvió a decir nada más.

Los círculos artísticos e intelectuales en la ciudad de México (entre los cuales, por cortesía, incluimos el periodismo) constituyen una inmensa caja de resonancia donde se multiplica y agranda la murmuración y el escándalo. Entre los rumores que envolvían la figura de Diego, hubo uno que le atribuía un próximo compromiso matrimonial con la hija de un ministro de un régimen de gobierno anterior. Este rumor ganó el suficiente incremento como para que apareciese como gacetilla oficial en la prensa mexicana el mismo día en que el siguiente reporte (auténtico en todo salvo en lo que respecta al modo de escribir el apellido de la muchacha involucrada) apareció en el *New York Times*:

DIEGO RIVERA CONTRAJO MATRIMONIO

El connotado pintor mexicano y líder obrero se casó con Frida Kohlo.
México, D. F., Agosto 23 (AP). Hoy se hizo el anuncio de que Diego Rivera, el pintor de fama internacional y líder obrero, contrajo matrimonio el miércoles con Frida Kohlo, en Coyoacán, suburbio de la ciudad de México.*

Diego andaba en los cuarenta y tres y su novia acababa de cumplir los diecinueve.

Lupe, mientras tanto, se había casado de nuevo, aunque su segundo esposo iba a resultar más desastroso que el primero y, al final recordaría agradecida el tiempo pasado junto a Diego. El joven con quien casó no tenía un centavo y aun cuando Diego les permitió que vivieran en su casa hasta que estuvieran en mejores circunstancias económicas, prometiendo cooperar al sostenimiento de sus dos hijas,

* Número correspondiente al 23 de agosto de 1929.

Lupe estaba preocupada. El 2 de noviembre escribió a su sucesora, en lugar de una carta de felicitación, lo siguiente:

Frida:

Me disgusta tomar la pluma para escribirte. Pero quiero que sepas que ni tú, ni tu padre, ni tu madre, tienen derecho a nada de Diego. Solamente sus hijas son las únicas a quienes tiene obligación de mantener (y con ellas a Marica a quien nunca le ha mandado un centavo).

Guadalupe.

En cuanto a lo contenido entre los paréntesis, Lupe sabía bien que no era cierta su afirmación, ya que hasta había protestado alguna vez porque él enviara dinero a Francia; mas no era mujer para cuidarse mucho de la exactitud de sus expresiones cuando se trataba de herir a alguien en sus sentimientos.

Las relaciones de Lupe con Frida no eran muy amistosas que digamos. A la nota citada precedió una visita bajo circunstancias que fueron muy comentadas. Pretendiendo ser indiferente en cuanto a los líos amorosos de Diego, sugirió que tendría la suficiente "amplitud de criterio" para concurrir a la boda de éste. Fue una sencilla ceremonia civil —en un sentido estricto, según las leyes mexicanas, era la primera vez que se casaba Rivera— y no asistieron más personas que los testigos y funcionarios. Frida, sin ninguna mala intención, invitó a Lupe a una fiesta que ofrecería posteriormente a unos pocos amigos y parientes. Ésta llegó simulando una gran alegría, y de pronto, a mitad de la fiesta, se adelantó hacia Frida y alzándole la falda gritó a los concurrentes: "¿Ven ustedes estos dos palos? ¡Pues éstas son las piernas que tiene ahora Diego en lugar de las mías!" Y dicho esto salió de la casa con aire de triunfo.

Diego hizo algo más que pagar una pensión no oficial. Siempre que Lupe necesitó de recursos extras para algún propósito especial, él halló medios de proporcionárselos. Cuando Lupe quiso ir a Francia, recordando él la vieja promesa que le había hecho en los días de sus amores, "adquirió" unos ídolos aztecas y tarascos que ella detuvo de la colección del pintor. París le pareció a Lupe una verdadera maravilla. Escribió a Diego y Frida contándoles de sus visitas a Elie Faure, su desprecio por Ilya Ehrenburg, la entrevista con la hija de Diego, Marika ("su nariz y boca son de su madre; los ojos, grandes y tristes como los del papá que se supone tiene; me dio mucha tristeza verla; es una niña que, salta a la vista, nunca ha sido feliz"); sus visitas a Picasso, Kisling. Barrés, Carpentier y otros amigos de Diego.

Una de sus cartas (enero 16 de 1933), habla de una entrevista que tuvo con Angelina Beloff, la mujer rusa de Diego:

Debo decirte, Frida, que no me gusta nada Angelina Beloff. Creo que es buena porque no tiene imaginación para ser mala; es una persona que no tiene nada en común conmigo ni me interesa en lo más mínimo. No puedo comprender

cómo Diego pudo vivir a su lado. Ella y ... * creen que no conozco nada a Diego, nada. Cuando hemos llegado a estar juntas, veo que para ellas es un Diego y para mí otro distinto. Tú sabes que todo depende del cristal con que se mire.

En otra carta (mayo 29 de 1933) habla de haber visitado la galería de Léonce Rosenberg para ver las pinturas cubistas de Diego, y de tratar la compra de algunas para la galería de pinturas que tenía pensado abrir en México. Las negociaciones fracasaron. En la misma carta lamenta no saber hablar francés —"para hablar mal de ti, Panzas"— y urge a Frida para que se reúna con ella para una estancia de un mes en París.

Diego y Frida residían en los Estados Unidos en la época del viaje de Lupe. Al pasar por Nueva York ésta, la invitaron a que se hospedara en su apartamento de la Calle Trece. Habían sido tan cordiales sus relaciones, que Lupe aceptó.

Yo lo visité en esa época y puedo atestiguar que el ambiente en ese peculiar *ménage a trois* integrado por el pintor, su anterior mujer y la actual, era de lo más amistoso. La vanidad herida de Lupe y cualquier herida profunda que hubiera sufrido, estaban ya cicatrizadas. Más bien gloriábase de su libertad y de haber sido la esposa del comentado pintor mexicano.

Tres años más tarde tuve una experiencia de lo más curiosa: cuando visité a la cuñada de Diego, Cristina, allí encontré a Frida, Lupe, y Angelina Beloff, así como a una cuarta mujer que había sido por breve tiempo amor de Diego. No sé con qué motivo se habían reunido; pero al saber que trabajaba yo en la biografía de aquél, se unieron en un desapasionado análisis del pintor como esposo, amigo y amante. Tras de analizar sus defectos, todas convinieron en hablar bien de él. La misma Lupe, que empezó la conversación diciéndome que me platicaría "horrores" para que los consignara en mi libro, no pudo decirme más que ella tenía que restregarle la espalda en la tina del baño, pues de lo contrario no se bañaba; que estaba tan ocupado pintando que resultaba un esposo negligente, y que siempre había una horda de "repulsivas hembras" que le asediaban, halagándole, ofreciéndosele, y que él solía "tomar lo que le ofrecían" sin dejar de pintar y ni siquiera volver la cabeza. Finalizó diciéndome que era un hombre más considerado y camaraderil que el común de los varones mexicanos, lo cual atribuía a su larga ausencia del medio mexicano y a su "educación" en Francia. Frida concretábase a escuchar con aire divertido y sereno, apenas interviniendo, en tanto que Angelina sólo repetía: "¡No es más que un niño, un niño grande!"

Al observar a las tres que habían sido sus mujeres, me percaté del distinto papel desempeñado por cada una de ellas. Angelina, varios años mayor que él, suave, tierna, maternal, fue una madre al mismo tiempo que esposa, durante su juventud. Lupe, turbulenta, majes-

* Aquí pone el nombre de la mujer perteneciente a los círculos gubernamentales de México, a que ya hemos hecho referencia.

tuosa, extraordinariamente bella, había sido su modelo y amante durante los años de su primera madurez. Vale la pena hacer notar que Diego nunca ejecutó un desnudo de Angelina ni de Frida. Durante la época en que cortejó a esta última, Frida le consiguió como modelos para el edificio de Salubridad, a su hermana Cristina, diminuta, redonda y rolliza, así como a otras dos amigas; pero ella sirvió en ese entonces, y después, nada más para personajes vestidos y eso sólo en raras ocasiones.

Angelina era toda amabilidad y bondad; la rodeaba un aura de paciencia y resignación. Lupe era de una femineidad natural, centrada en sí misma, dominante, inquieta, porque sabía de no sé qué profundidades y cimas de sensación y experiencia, pero, por falta de una integración en sus sentimientos y puntos de vista sobre la vida, borraba esas características en su afán de conseguir notoriedad a través del escándalo. Frida, las vicisitudes de cuya vida al lado de Diego seguiríamos de cerca, desempeñaba, como las otras no lo supieron hacer, el papel de compañera, confidente y camarada, subordinando su vida a las necesidades de él como hombre y pintor, convirtiéndose en su más inteligente y respetado crítico. Antes de que se completaran los fatales siete años que parecían constituir una oscura necesidad rítmica de la naturaleza de Diego, este tercer matrimonio, también, sufrió una distensión hasta un punto de ruptura. Pero a tiempo ocurrió un ajuste nuevo, y con alzas y bajas, riñas y descarríos por ambas partes, la necesidad que tenían los dos de depender el uno del otro continuó hasta la muerte de Frida. Las últimas palabras y actos de ésta estuvieron saturados de intensa devoción al pintor que ella amaba y adoraba.

22. UNA ESCUELA PARA PRODUCIR SUPERHOMBRES

Más de un cuarto de siglo después de ser expulsado de la Academia de San Carlos, Diego Rivera retornó como su director, habiendo sido elegido para ese puesto por los alumnos de la misma, tal como era la costumbre. En ese momento él era una especie de artista del pueblo. El presidente había ofrecido crear un ministerio para él. El patio y la escalinata del Palacio Nacional le fueron asignados para que los decorara.

Empezaron a lloverle cartas de felicitación, unas con un ojo a los nombramientos del cuerpo de maestros de la academia, otras que sugerían reformas en los métodos de enseñanza, y algunas más de gente chiflada, de interesados, de personas inteligentes y celosas.

Sin detenerse a reflexionar o preparar el terreno, sin dar reposo a su incesante pintar, Diego emprendió una revolución en la academia. Su primer acto puso en conmoción al profesorado, porque estableció un régimen en el cual los maestros, el personal y los métodos, fueron puestos a discusión y voto del estudiantado.

En seguida preparó un proyecto que reformaría el curso de estudios; hasta las estatuas que adornaban San Carlos alzaron las cejas sorprendidas y disgustadas. En él se estipulaba que los cursos habrían de subordinarse e integrarse en un sistema de aprendizaje; los maestros que no sirvieran para educar dentro de ese plan de maestro y

aprendiz, serían sustituidos; la escuela sería considerada como un
taller más bien que academia; los estudiantes, al completar su apren-
dizaje, seguirían afiliados como oficiales y se les daría la oportunidad
de llevar a cabo un año de trabajo en alguna comisión del gobierno,
utilizando los materiales y talleres de la escuela para ese propósito;
ellos se considerarían a sí mismos como obreros especializados o
trabajadores técnicos en el ejercicio de oficios plásticos, y consti-
tuirían la Unión de Trabajadores de Artes Plásticas; los primeros tres
años serían cursados en la noche, a fin de que los alumnos pudiesen
asistir durante el día al taller o la. fábrica como obreros; los que
demostraran aptitudes podrían ingresar a un curso avanzado de estu-
dio y aprendizaje, diurno y nocturno, que duraría cinco años; la
escuela abriría sus puertas a los obreros del vidrio, fundidores, graba-
dores, a quienes se permitiría asistir como alumnos especiales a los
cursos que pudieran serles de utilidad para su oficio; cada curso
terminaría, no con exámenes formales, sino con una demostración de
competencia y ejecución de un trabajo práctico por cada alumno,
abarcando la instrucción teórica y técnica involucrada en el curso
respectivo, y así seguían otras muchas innovaciones.

El curriculum que propuso el nuevo director fue el producto de
una fantasía exuberante. Proyectaba adiestrar hombres (y mujeres)
que fuesen hábiles obreros de fábrica, pintores, escultores, arqui-
tectos, constructores, decoradores de interiores, grabadores, maestros
de pintura monumental, de cerámica, tipografía, fotografía, lito-
grafía y muchas otras cosas más, todo al mismo tiempo y en una sola
persona. Habiendo dominado todas esas artes y oficios, podrían espe-
cializarse en lo que quisieran. Antes de que pudieran ser especialistas,
tendrían que ser artistas universales al estilo de un Leonardo de
Vinci.

Los primeros tres años laborarían en una fábrica durante el día y
estudiarían en San Carlos por la noche, aprendiendo las diferentes
ramas de las matemáticas, dibujo mecánico, modelado en diversos
materiales, arquitectura, dibujo y pintura, en cuanto les sirvieran para
su oficio manual, el "embellecimiento de sus casas y vestidos", la
apreciación de "las formas vegetales, animales y humanas", la capa-
cidad de construir esas formas en varios materiales, de labrar la piedra
y madera, la forja de metales, el modelado en cara para vaciar, el
diseño de mobiliario, perspectiva, carpintería, "composición de for-
mas abstractas destinadas a la arquitectura"; aplicación de la creación
plástica a las necesidades de la vida, objetos de uso diario, interiores,
exteriores, y el arte de hacer libros. Para que no perdieran el tiempo,
"las tardes de los sábados y mañanas de los domingos" se aprovecha-
rían con "una serie de conferencias sustentadas por los profesores y
los alumnos más adelantados", a efecto de desarrollar su educación
estética. Todo esto no era más que preparatorio para su serio entrena-
miento en cursos diarios por los siguientes cinco (y a veces seis) años,
tras de haber dado cima a tres años de estudios nocturnos.

Los cursos diurnos eran en esencia lo mismo que los nocturnos, sólo que en un nivel más elevado, si bien constaban de algunas materias adicionales, entre otras: "mecánica humana", estudio de materiales, "teoría social de las artes" y "mecánica animal". Los que iban a ser pintores no monumentales requerían cinco años de dichos estudios; los pintores monumentales, de seis.

En el curso de los ocho o nueve años de estudio diurno y nocturno, operarían "talleres libres de especialización plástica". Para el pintor y escultor monumental figuraban además, en los últimos años, cuatro horas diarias de trabajo en una sección de pintura decorativa, cuatro horas al día como aprendiz de un maestro de pintura monumental y, para rematar, tres horas al día, en el último año, que se emplearían en la ejecución de trabajo monumental propio. No en vano había dicho Frida, de Diego, que era "un enemigo de los relojes y los calendarios". Porque, ¿qué reloj proporcionaría tantas horas? ¿Qué calendario tantos días? ¿Qué organismo podría resistir una tarea tan ímproba?

En una nota al final del enorme curriculum que constaba de muchas páginas, trataba de dar respuesta a esas preguntas:

"Es la intención que tanto el trabajo de aprendizaje como el profesional, del pintor, escultor o grabador, tengan el doble carácter de trabajo manual e intelectual, que exigen una gran dosis de método y fortaleza física y, por parte del alumno, una gran determinación, entusiasmo y amor por el arte que practica. Si faltan estas condiciones, es preferible, para la sociedad, que ejerza otras funciones en lugar de las de artista. . ."

Dicho programa suponía una raza de titanes, con la gran fuerza física, el talento y apetito de trabajo de un Diego Rivera y la versatilidad de un Leonardo da Vinci. No sólo los alumnos, sino también los maestros, tendrían que ser una combinación de Da Vincis y Riveras. Los alumnos quedarían tan enredados en la tarea de transformarse en omnívoros, omniscientes y omnicompetentes, que es difícil imaginar de dónde sacarían la resistencia o el tiempo para tornarse en seres altamente especializados e individualizados; artistas con un estilo propio.

Casi desde que Diego conoció la versátil vida de Leonardo da Vinci e incursionó en sus cuadernos de notas, había cobrado aversión a las escuelas de arte, por la estrecha especialización que se imaginaba le había sido impuesta a él. Principiando con el choque de ese descubrimiento, para terminar sólo con su muerte, Diego realizaría numerosos intentos para ensanchar el ámbito de sus poderes y actividades creadoras. Diseñó una fuente de piedra para un pueblo cooperativo cerca de Chapingo, hizo unos bajo relieves policromados para las paredes del Estadio Nacional, diseñó dos puertas de madera bellamente talladas para la capilla de Chapingo; fabricó cuatro ventanales de cristales de color en el edificio de Salubridad, en México; preparó planos arquitectónicos para un teatro monumental en Veracruz, el

cual nunca se construyó, y para su propio museo piramidal, cuya edificación él dirigió en persona, diseñó unas decoraciones escultóricas y en mosaicos. Cuando pintó el desagüe del canal de Lerma, agregó unas esculturas en altorrelieve, de tipo seudoarcaico y policromadas, en el pórtico. Pero ninguna de estas incursiones en las demás artes fueron de mucha importancia artística o adicionaron algo a su estatura como artista. Sólo los vitrales, la talla en madera de Chapingo, y los mosaicos en su pirámide, apuntan algún indicio de que son la obra de un gran dibujante y colorista.

La primera escaramuza en la campaña para revolucionar la preparación de los artistas de México, Diego la ganó con facilidad. Ya sea que no lo hubiesen leído o que no comprendieran a lo que se comprometían, los estudiantes aprobaron llenos de entusiasno el nuevo programa. El profesorado también, aunque con alguna aprensión. Entonces pasó en nombre tanto del profesorado como del cuerpo estudiantil, al consejo universitario, para su aprobación, cosa que también se efectuó. Las fuerzas de la oposición, sorprendidas por lo repentino, audaz y demoledor del ataque, empezaron a reunir sus elementos para organizar la resistencia.

El viejo convento de San Carlos era compartido por dos escuelas independientes, cada una incorporada a la Universidad Autónoma de México; dos escuelas que aun en la mejor época cohabitaban con animosidad mal disimulada: eran la Escuela de Bellas Artes y la de Arquitectura. Los arquitectos eran más numerosos, de mejor posición social, más conservadores que los pintores. La pintura había sido transformada por las corrientes revolucionarias de pensamiento y práctica que hombres como Diego habían llevado a ella; la arquitectura había permanecido imitativa, ortodoxa, ecléctica. Los pintores eran, en su mayoría, pobres diablos que se creían artesanos. Los arquitectos, gracias al sistema de construcción prevaleciente en México, estaban estrechamente ligados con los contratistas de la construcción, y a menudo ellos mismos actuaban como contratistas, con su arquitectura como una función subsidiaria, contratando a los obreros y comprando ellos los materiales. A veces adquirían los terrenos y edificaban las casas en plan especulador. Sentíanse más bien negociantes si no es que capitalistas.

Es cierto que se iniciaba una revuelta en las filas de los arquitectos más jóvenes, encabezados por Juan O'Gorman y otros jóvenes pupilos del maestro transicional, José Villagrán García, quien había sido llevado a enseñar a la Academia Nacional por un grupo de hombres jóvenes destinados a hacer historia arquitectónica en el siguiente decenio. Pero por el momento eran la minoría. Todavía en 1936 el "estilo modernista" estaba prohibido por la ley en muchos barrios de la ciudad de México.*

* Posteriormente llegó a triunfar, pero sólo para aumentar la mezcolanza ecléctica en las más recientes *colonias* de la capital.

Los profesores de la Academia de Arquitectura y los principales arquitectos en ejercicio, nunca habían demostrado ningún afecto a Diego. Él con frecuencia se había burlado de sus más arrogantes (y absurdas) realizaciones, conviene a saber: el Teatro Nacional de estilo italiano; la Oficina de Correos, veneciana; la amalgama de estilos versallesco, barroco, grecorromano, oriental, operático y confitero, en las residencias más arrogantes edificadas a lo largo del Paseo de la Reforma y en la nueva sección Hipódromo de la ciudad. Había derrotado a sus jefes en una batalla librada sobre el proyecto para el Estadio Nacional. Se había alineado con los jóvenes y su "estilo funcional". Ahora, agregando a su profesorado a Juan O'Gorman, quien pensaba que todo pintor debe tener algo de arquitecto y cada arquitecto algo de pintor, propuso cursos que se sobreponían, y en ello vieron los otros un designio de anexión imperialista.

Suscitáronse choques entre el alumnado de la escuela de arquitectos, el más numeroso, y la minoría de estudiantes de pintura y escultura. Los arquitectos se aseguraron aliados entre los maestros conservadores, del profesorado de Diego, e hicieron declaraciones a la prensa en contra de éste. Pidieron al consejo universitario que rescindiera su aprobación anterior al programa y solicitaron del presidente que sacara la Escuela de Artes Plásticas de San Carlos, alegando que el viejo edificio no era lo bastante grande para que cupieran ambas instituciones.

Diego multiplicó sus conferencias públicas y entrevistas periodísticas sobre el estado de la arquitectura mexicana. Habló con periodistas, tanto en términos defensivos como ofensivos. Los estudiantes de arquitectura dijeron a los reporteros que ejercitarían la "acción directa" contra las "infames" pinturas en el patio del Palacio Nacional.* Diego contestó que andaba armado y preparado para recibirlos, y desde ese momento ostentó dos pistolas, una en cada cadera, y cananas cruzadas, en lo alto de su andamio. Sus asistentes también se armaron. "No estoy dispuesto a retirar ni una palabra de mis críticas —manifestó a la prensa—. Con el nuevo plan de estudios no tratamos de hacer arquitectos, sino de enseñar a pintores y escultores la cantidad de arquitectura suficiente para su oficio... Los cursos se confiarán a excelentes arquitectos... porque lo que más me interesa en las artes es precisamente una buena arquitectura".**

Los arquitectos, estudiantes, profesorado y grupos profesionales hicieron llover ataques sobre el director de la Escuela de Artes Plásticas. Le hicieron cargos de que era un "falso revolucionario" —para lo cual obtuvieron municiones del partido comunista, el cual acababa de expulsarle— dando amplia publicidad a cuanta calumnia circulaba respecto a él. Dijeron que era millonario, con lo que le obligaron a dar a la publicidad las miserables sumas que había obtenido por sus

murales y el tamaño de su modesta cuenta bancaria en dólares norte-
americanos, derivados de la venta de sus telas en los Estados Unidos.

DIEGO RIVERA QUIERE SER EL MUSSOLINI DE LOS ARTISTAS.

Así rezaba un titular periodístico.*

Él les hizo cargos, por su parte, de ser imitadores; Lorenzo Fa-
bela, catedrático de Arquitectura, le respondió llamándole "hijastro
de Gaugin". Hubo estudiantes que en una entrevista periodística ata-
caron su capacidad técnica diciendo que no procedían a cumplir su
amenaza de destruir los murales mediante una acción directa, porque
los "encaustos" (sic) del edificio de Educación estaban tan mal pin-
tados que el tiempo pronto se encargaría de acabar con ellos.

Las escaramuzas entre estudiantes de arquitectura y de pintura
pronto fueron el pan de cada día. Las demandas contra Diego crecie-
ron de tono. Pronto todos sus enemigos —no supo cuántos tenía sino
hasta entonces—, los del partido comunista, los pintores conserva-
dores, hasta los estudiantes y profesores de la Escuela de Arquitec-
tura, se congregaron en su contra. Veintitrés cargos fueron formu-
lados ante el consejo universitario. El 10 de mayo de 1930, menos de
ocho meses después de haberse lanzado a revolucionar la instrucción
artística en México, los elementos coligados de la oposición quedaron
dueños del campo.

Pero hasta en la derrota Diego era poderoso. Ellos eligieron para
sucederle a un hombre sin experiencia en el arte, que tenía repu-
tación de radicalismo, Vicente Lombardo Toledano (el mismo Lom-
bardo que era director de la Preparatoria cuando Rivera pintaba en
ella, y connotado líder de todo movimiento comunista de los "com-
pañeros de viaje"). En su discurso de aceptación, el nuevo director se
comprometió "a implantar el programa revolucionario de Diego Ri-
vera". Sin embargo, como era de esperarse, nada se hizo. En breve
tiempo la "contrarrevolución" quedó triunfante en la academia.

" *El Universal,* abril 11 de 1930.

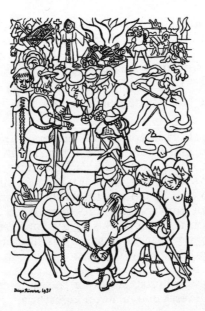

22. PALACIOS Y MILLONARIOS

Cuando los muros del Palacio Nacional fueron ofrecidos a Diego —grandes paredes que dan frente y flanquean una escalinata monumental que asciende en escalones poco empinados, desde un patio interior, bifurcándose al término del primer tramo— la extensión de los mismos y la naturaleza del edificio sugirieron al pintor la empresa más ambiciosa de su carrera: pintaría la epopeya de su pueblo.

La primera, la pared del lado derecho, la emplearía para pintar la civilización indígena, sus mitos y leyendas, templos y palacios, cultura y conflictos, artes y oficios: la poesía y rocío matutino que a él le parecía habían rodeado aquella civilización antes de la llegada del conquistador hispano. En el amplio muro central situado a la cabeza de la escalinata, con sus cinco arcos redondos e invertidos, con base de pirámide truncada, pintaría la historia de su país desde la conquista hasta el presente, con todo el color y esplendor, el heroísmo y la crueldad, la sublimidad y defectos que formaban la trama de su historia. En la base trazaría la dureza de la conquista sobre la cual descansó la cultura indohispana. Arriba, la lucha por la independencia, las guerras de Reforma entre conservadores y liberales —entre la Iglesia y el Estado— culminando, en los dos arcos extremos, con la campaña contra los franceses y la heroica e inútil lucha contra el invasor yanqui procedente del norte. Hacia el centro, en las amplias

curvas de los tres arcos centrales, las aspiraciones, luchas y facciones contendientes en la revolución de 1910; los años apiñados, tintos en sangre, de Madero, Huerta, Carranza, Obregón y Calles, hasta la víspera misma del día en que se inició el trabajo.

En la pared del lado izquierdo, todavía vaga e indistinta en su mente, pintaría al México del mañana, una imagen de la utopía de sus ensueños.

¿En qué lugar de la historia de la pintura a través de las épocas, hubo un proyecto comparable? No figuraría allí la justicia con la balanza en la mano, ni la libertad alzando la antorcha o de pie en las barricadas, nada de episodios al estilo de "Washington cruzando el Delaware". Por lo demás, existen trazas de ese modo de representación en su primera concepción; pero la mayoría fueron eliminadas durante la gestación de la obra. Sus figuras representarían las fuerzas sociales, épocas enteras encarnadas en los hombres representativos del país, héroes populares, y villanos. Junto con figuras fáciles de reconocer, habría representantes de generaciones de guerreros indios, esclavos, peones, guerrilleros, actores a través de cuyos movimientos a ciegas surgieron líderes que hicieron la historia.

Todo lo que él sabía de su patria y su historia, todo lo que pudo aprender estudiando y reflexionando, lo integró en este trabajo; no sólo lo que él sabía, sino todo lo que intuía y sentía, de lo que se gloriaba o creía merecedor de desprecio o anatema. ¿Acaso no era ése el palacio de la nación? ¿No era, pues, adecuado, que toda la nación, su pasado, presente, e "inevitable" futuro, viviese en esos muros palaciegos?

Seis años trabajaría en ello, o sea toda su vida hasta 1955, dos años antes de morir, si incluimos los muros de los corredores, agotándose una y otra vez, siempre buscando descanso y restauración física en trabajos de menor envergadura. Muchos de estos últimos son de tal naturaleza, que sólo un gigante de su fuerza y su fecundidad podría pintar. Terminó un mural que trataba de un aspecto del mismo tema (la conquista) en Cuernavaca, acudió dos veces a los Estados Unidos a pintar, haciendo acopio al mismo tiempo de nuevas energías y ganando tiempo para afrontar una nueva porción del proyecto. Entretanto las autoridades responsables le halagaban, le presionaban y amenazaban con que algún pintorcillo sería contratado para terminarlo, o le urgían a que lo completara por lo menos "a tiempo de la toma de posesión del siguiente presidente". Tres presidentes fueron y vinieron y un cuarto llegó a la silla antes de que el trabajo llegara a su término. Al quedar por fin terminado, no era una pintura sino un mundo fijado en la pared. Se convirtió en una verdadera mina de iconografía para los futuros historiadores de México. Un arqueólogo del futuro podría utilizarlo para conocer más del México actual y el legendario, que lo que podría obtenerse de cualquier otro monumento histórico relativo a cualquier civilización.

La primera Historia de México, escrita después de que Diego dio cima a su trabajo, fue la de Alfonso Teja Zabre,* ilustrada con esos murales y detalles tomados de ellos, siguiendo además, en su desarrollo, el plan, espíritu y punto de vista de Rivera. Los críticos la calificaron de "Historia dieguina de México" y el autor reconoció la deuda con el pintor. Pero al libro de Teja Zabre le faltó el valor de Diego; no llevó la historia del país hasta la fecha, ni efectuó un análisis crítico, como los murales lo hicieron, del poder del momento: el régimen callista.**

Resulta interesante comparar el boceto (LÁMINA, 100) con el fresco terminado. Puede haber quienes imaginen que un trabajo monumental surge totalmente terminado en el cerebro del pintor y que se ejecuta con toda exactitud según el primer proyecto. La realidad es que el pintor "piensa con la mano" y sigue alterando su plan aún después de haber sido trazado en el muro. Una variación que se efectúe en un detalle sugiere cambios en otro; a veces una insignificante alteración en un lado, se extiende en oleadas cada vez más amplias por todo el trabajo. Lo sorprendente en dicho boceto no es tanto la mutación experimentada en la ejecución, sino lo reducido de dicho cambio. Es cierto que no fue el primero, sino el último boceto hecho antes de dar principio a la pintura en el muro. Sin embargo, ¡con qué agilidad debe haber madurado tan vasta concepción en su mente; con qué calor debió ser concebido, para quedar tan completamente planeado al principiar seis años de labor. La primera pared, como una comparación entre las láminas 101 y 102 revelarán al lector, fue ejecutada casi tal como se diseñó. La pared del medio llegó a sufrir unos cuantos cambios, el más importante de ellos, la remoción de la figura alegórica de México, como una madre protectora abrazando a un obrero y un campesino, siendo sustituida por una concepción más vital de un grupo de líderes y mártires agrarios (José Guadalupe Rodríguez, Carrillo Puerto y Zapata), culminando con la figura de un obrero que les señala, por encima de las cabezas de Calles y Obregón, a Carlos Marx situado en la pared opuesta.

Los cambios principales se hallan en el muro de la izquierda. Y esto es natural ya que el pintor tuvo seis años para estudiar y considerar el México contemporáneo que estaba por retratar; años de estabilidad y reacción creciente, así que, cuando llegó al fin el momento de proceder a pintarlo, sus últimas ilusiones se habían disi-

* Alfonso Teja Zabre, *Guía de la Historia de México: Una interpretación moderna* (México, D. F., Imprenta del Ministerio de Relaciones Exteriores, 1935). Esta obra fue publicada en español, inglés y francés. La edición en francés contiene las mejores ilustraciones.

** Calles ya no era presidente cuando Diego emprendió la obra; pero sí era el "hombre fuerte" *(caudillo)* de México, o sea el poder detrás de la silla presidencial, hacedor y deshacedor de sus sucesivos ocupantes desde Portes Gil hasta Cárdenas. Este último, en 1936, se sacudió el yugo de Calles y le desterró. El mural de la escalinata fue completado cuando Calles era todavía el que mandaba; no obstante, le representó —tanto a él como a sus peleles— en términos poco halagadores, lo mismo que a sus socios en el desarrollo de las lucrativas industrias y monopolios callistas. Del mismo modo trató a las acostumbradas figuras de "villanos" usuales en toda propaganda comunista.

pado y los rasgos negativos del régimen de Calles se recortaban con claridad en su espíritu. Fueron los años, también, en que viajó a los Estados Unidos, y habiendo tenido contacto con un país de gran industria, ya no podía contentarse con un tractor, una grúa, un avión, y el retorno de la serpiente emplumada, como símbolos de la recurrencia del primitivo comunismo tribal a un nivel social más elevado. Pintado después de haber trazado las bandas de conducción de Detroit y los paneles de la lucha de clases de la New Workers' School, la última pared muestra la influencia de esos hechos y es como un destilado de las cosas vistas y experimentadas en la industrial Norteamérica.

Los historiadores del arte han leído actitudes sociales en la obra de Courbet, David, Delacroix, Van Gogh, Millet, Meunier, Steinlein, Kollwitz; pero sus pinturas y dibujos son expresiones de estados de ánimo sociales más bien que de una ideología elaborada. En contradicción a ellos Diego emprendió, en su estilo complicado y un tanto barroco, la expresión, en los muros del Palacio Nacional, de la ideología completa del comunismo marxista. Ni en la Rusia contemporánea, ni en la Europa occidental, ni en la pintura norteamericana, ni en toda la historia del arte, hay algo que pueda comparársele... salvo, tal vez, el cuerpo de la doctrina cristiana expresada en la "pintura sacra". Aun la obra anterior de Rivera no posee la misma intención o complejidad ideológica. Su elogio del trabajo, las fiestas y la revolución en los muros de la Secretaría de Educación, no son a este respecto sino la culminación de la pintura "social" del siglo diecinueve, la obra de un comunista que pinta, no de un pintor que trata de expresar la ideología completa del comunismo del siglo veinte.

Sólo después de la revolución rusa pudo haberse concebido esta historia de México, aunque, irónicamente, nada parecido pudo ser pintado en la tierra misma donde ocurrió la susodicha revolución. En la Unión Soviética, la "pintura revolucionaria" consiste en Lenines gigantescos que se proyectan por encima de un género humano sumiso y en adoración, a quien el poderoso personaje da órdenes de marcha; o bien de Stalines con el pecho constelado de condecoraciones, con todo el aspecto de un Gulliver en medio de liliputienses; o de fábricas humeantes, con desfiles de mirmidones, y esputniks socialistas que esparcen hoces y martillos entre las estrellas. Concebidos con un gusto execrable, esas pinturas, sujetas a aprobación oficial, expresan los repulsivos clisés ideológicos de un totalitarismo.

La ideología de Rivera era cruda y fragmentaria, pero en comparación con lo que pasa por pintura socialista en Rusia, la estructura de su mural del Palacio Nacional es compleja en extremo.

El pasado, presente y futuro de México, están plasmados como una marcha dialéctica a partir de las glorias del "comunismo tribal" primitivo de la preconquista, pasando por el valle de la sombra de la conquista con su implantación de la esclavitud, feudalismo y capitalismo, y su lucha de clases o una sucesión de esas luchas, sirviendo

como fuerza impulsora de la historia, hasta que México asciende una vez más a la soleada planicie del comunismo marxista, basado en la industria moderna y en una sociedad sin clases.

El pintor luchó valientemente para adherirse a su tesis. Hizo un intento de sugerir el papel social de las masas anónimas y el de los héroes y villanos de la historia de su país. Armado con el sistema de valores del pensamiento comunista, trató de hacer una evaluación crítica de los hombres notables e ilustres y de las páginas brillantes y sombrías de la historia mexicana. Pero, por fortuna, al ir pintando, sus propias visiones, sentimientos y sueños se apartaron de su ideología. No fue deficiencia de Diego el que su México de antes de la conquista haya sido más amplio y brillante que la realidad, y su sueño de la sociedad futura, penumbroso y sin inspiración.

Su pintura ganó en arte lo que perdió en ideología. La historia de su patria, tal como la conocía y sentía, era más rica, más complicada, a la vez más brillante y más sombría que lo requerido por sus fórmulas abstractas. Tampoco tuvo la culpa el pintor de que Marx fuese una figura menos atractiva para él que Quetzalcóatl. Sin embargo, su pintura culmina, tanto espacial como diagramáticamente, en Marx, quien se ve con su larga barga y una amplia dotación de textos apropiados, apuntando con una mano admonitora hacia un cerro en el cual puede verse una fábrica, un húerto y un observatorio: el inatractivo *México del futuro.*

Con singular perversidad, fue precisamente este trabajo de Diego, el más "marxista" en la historia del arte, el que el Partido Comunista de los Estados Unidos eligió para ser atacado cuando el pintor fue a Nueva York.

Por principio de cuentas criticaron el emplazamiento del mismo. Rivera era un "pintor de palacios" (¿acaso el edificio no tenía el nombre de Palacio Nacional?). Haciendo caso omiso de la tremenda crítica al México callista pintada en los muros mismos del palacio presidencial, le hicieron el cargo de que había glorificado al gobierno reaccionario de México al pintar para éste en uno de sus edificios.

A renglón seguido hicieron que uno de sus escritores se dedicara a atacar los cambios que Diego había realizado a efecto de hacer que la pintura tuviera mayor consistencia comunista. El boceto primitivo culminaba en una representación de México como madre protectora, albergando en sus brazos a un obrero y un campesino. Su pintura final sustituyó este vacío tema alegórico por el retrato de los tres revolucionarios y mártires agraristas, con un obrero mostrándoles la figura de Carlos Marx, en la pared de la izquierda, como el camino al México futuro.

Joseph Freeman, que escribió bajo el seudónimo de Robert Evans, recibió la encomienda de demostrar en el *New Masses* de febrero de 1932, que Rivera había sido un pintor revolucionario hasta el instante de su expulsión del partido, y que en ese preciso momento dejó de serlo. La "prueba" estaba contenida en las siguientes palabras:

El diseño original para el mural realizado en el Palacio Nacional, donde se simbolizaba a México como una mujer gigantesca sosteniendo a un obrero y un campesino en sus brazos, fue alterado, pues ambos personajes, sin duda molestos para los funcionarios del gobierno que pasaban a diario ante el mural, fueron sustituidos por objetos naturales inofensivos, como son uvas y mangos.

Diego se puso furioso. Por primera vez hizo un esfuerzo por contestar en forma directa a sus detractores. Al *New Republic,* que en agosto 16 de 1933 había publicado una carta de Freeman, escribió en los siguientes términos:

Señor: ¿Me permitirá aclarar las cosas?

1. La presentación de los hechos efectuada por el señor Wilson (Edmund Wilson) en su artículo intitulado "Detroit Paradoxes"* es correcto, y la carta del señor Freeman subvierte los hechos.

2. El artículo original del señor Freeman en *The New Masses* pretende que existe una degeneración en mi arte, lo cual se estableció tan pronto como fui expulsado del partido comunista. Para respaldar su aserto, el señor Freeman falsificó algunos hechos e inventó otros. Uno de estos últimos es el siguiente: (aquí pone la afirmación de Freeman referente al retiro de la figura de la mujer)...

Esta extraña invención de Freeman fue refutada por el *Workers Age* de junio 15 de 1933** por el sencillo procedimiento de publicar el boceto original y la pintura final. El susodicho boceto muestra a una mujer amparando a un obrero y un campesino. Consideré esa figura como falsa desde el punto de vista político, porque México no es todavía una nodriza para los obreros y campesinos. Procedí a suprimirla, como la fotografía de *Workers Age* lo dice, y no la sustituí por "uvas y mangos", sino por la figura de un obrero mostrando a los mártires de la revolución agraria el camino al comunismo industrial. Esta corrección la situé en el muro, en forma abocetada, desde 1929.

3. Joseph Freeman alega desconocimiento de la pintura final en el momento de escribir su artículo, y ha inventado una segunda alteración. Pero no es posible que alegue ignorancia cuando escribió su reciente carta a *The New Republic,* por dos buenas razones.

Primera: porque tanto el boceto como la pintura definitiva reproducida en el *Workers Age,* muestran las uvas de referencia, y en ambos casos relacionadas con Hidalgo, quien violando la prohibición hispana para el cultivo de la vid en México, enseñó a los indios a cultivar y utilizar la fruta prohibida, acto éste de desafío análogo al Boston Tea Party o a la expedición salina de Gandhi. Freeman sólo tenía que ocurrir a las páginas del *Workers Age* de junio 15 de 1933, que obraba en su poder al tiempo de escribir su misiva a ustedes. Unicamente que hacer uso de sus ojos para percatarse de lo absurdo que sería inventar su último engendro. Quien no vea uvas tanto en el boceto como en la pintura, o no goza del sentido de la vista, o debería abstenerse de escribir sobre obras de arte.

Segunda: Después de que el *Workers Age* hubo expuesto la falsedad de Freeman, éste se puso a escribir a numerosas personas de México, buscando alguna suerte de "explicación", hipócritamente asegurando a aquellos de quienes él podría esperar que sospecharan sus motivos ocultos, que usaría los datos "para un serio y detallado estudio de los frescos y su papel social".

Entre las respuestas que Freeman recibió hubo una del editor de *Mexican Folkways,* Frances Toor... Cuando Freeman escribió a usted, tenía ya en su poder la carta de la señorita Toor fechada el 31 de julio de 1933, la cual dice en su parte conducente:

* *New Republic,* julio 21, 1933.
** En un artículo denominado "A Shameless Fraud" con reproducción del boceto original y la pintura terminada.

"Le doy a usted mi palabra de honor de que no recuerdo el cambio de que habla usted, en los dibujos, y diré que mi palabra de honor significa algo para mí y para aquellos que me conocen. He preguntado a dos o tres personas desde que recibí su carta hace dos días y ellas tampoco recuerdan nada".

Pero Freeman se apresuró a poner en letras de molde su nueva ocurrencia, tal vez porque le urgía demasiado y no podía esperar el resultado de las investigaciones adicionales de la señorita Toor. Ésta hizo lo que Freeman debería haber hecho por principio de cuentas: preguntarle al pintor en persona. También interrogó a las personas que me ayudaron a la elaboración del trabajo. En agosto 4 escribió a Freeman la siguiente carta, copia de la cual obra en mi poder:

"Mi querido Joe:
"Tengo informes adicionales que darte tocante al fresco del Palacio. Ayer me encontré con Pablo Higgins* y me dijo que no hubo ningún cambio en el proyecto después de que fue trazado en el muro y que, la única fruta que aparecía en el mismo, fue la vid bajo los pies de Hidalgo, debajo de la figura central. Ramón Alva de Guadarrama, ayudante de Diego en toda la obra realizada en el Palacio, me dice lo mismo.

"No me explico si tú mismo viste o no el cambio, o si basas tu afirmación en informes dados por otros. Ahora me parece claro que no pudo ser lo primero y que quienquiera que te haya dado el informe, mintió.

"Es de lamentar que no hayas tenido mayor cuidado.

Sinceramente,
Paca."

Sólo cabe decir, para terminar, que cuando un escritor que valúa su reputación de veracidad se aplica a destruir el carácter de un pintor que hace, ha hecho y continuará haciendo lo más que puede por pintar murales revolucionarios, y que además, con fines sectarios, dicho escritor inventa falsedades y calumnias, por lo menos debería cuidar de que fueran de tal índole que no pudieran ser refutadas por una simple reproducción fotostática. Cuando las calumnias son sólo de palabra, se hace más difícil refutarlas, pero cuando conciernen a cosas que pueden ser fotografiadas y reproducidas, entonces sólo queda convenir con la señorita Toor cuando dice a Freeman: "Lástima que no hayas tenido mayor cuidado".

Diego Rivera.
Nueva York.

El *New Republic* demoró la publicación de esta carta por más de un mes, hasta que Diego envió una segunda de protesta. Fue entonces que la publicaron con la siguiente nota:

"Se le mostró al señor Freeman la carta del señor Rivera antes de publicarla, pero debido al hecho de que en los momentos actuales se halla en California, no podrá contestarla sino hasta consultar varias cartas que se encuentran en Nueva York. Los editores".

El caso fue que Freeman nunca respondió. El *New Masses* siguió el consejo de Diego de no hacerse cargo de calumnias que pudieran ser refutadas por fotografías.

* Pablo Higgins, pintor, era miembro del Partido Comunista Mexicano, y había aprendido la técnica del fresco como aprendiz de Rivera.

Apenas acababa de iniciar Diego su labor en los muros del Palacio Nacional, cuando sufrió otro de los colapsos con que de tiempo en tiempo su cuerpo y mente sobrecargadas se defendían de un agotamiento total. El doctor Ismael Cosío Villegas le preparó el siguiente programa de vida, preservado gracias a Frida, quien hizo el intento de forzarlo sobre Diego:

1. Levantarse a las 8. Antes de hacerlo, tomarse la temperatura y anotarla.
2. Baño rápido en agua tibia, cuidándose de los resfríos, haciéndolo siempre que haga buen tiempo y en un momento apropiado del día.
3. Pintar tres horas, de las 9 a las 12; de preferencia al aire libre.
4. De las 12 a la 1 descansar al sol.
5. Comer a la 1.
6. Acostarse después de la comida, a la sombra y al aire libre, en absoluta inactividad, durante dos horas.
7. Antes de hacerlo tomar y anotar la temperatura.
8. Hasta las 8 de la noche, divertirse en forma discreta: leer, escribir, escuchar música, etcétera.
9. Cenar a las 9.
10. Acostarse temprano.
11. Noche y día mantener abiertas las ventanas.

Diego podría haber observado al pie de la letra por lo menos algunos de estos once mandamientos, sólo que apenas acababan de prescribírselos, ¡cuando le fue ofrecido otro muro!

La oferta le llegó de una fuente inesperada: el embajador norteamericano Dwight W. Morrow. Habiendo escogido como lugar de residencia la población de Cuernavaca, encantadora capital del cercano estado de Morelos, se le ocurrió a Morrow promover la buena voluntad entre ambos países, donando un mural a ese lugar. Al mismo tiempo ayudó a un párroco local a restaurar una iglesia y al gobierno de Morelos a reparar el palacio de Cortés, en la actualidad asiento del gobierno. Así ayudó al Estado y a la Iglesia; a la derecha y a la izquierda, a la vez.

El pintor y el embajador de la "buena voluntad" se midieron mutuamente a la mesa de Morrow en Cuernavaca. Diego era un buen conversador y gracioso por temperamento, salvo cuando estaba agitado por algún disgusto interno. Dwight Morrow era un diplomático de polendas. Pero Diego poseía extrañas teorías respecto a lo que era un embajador yanqui, que al mismo tiempo figuraba como socio de Morgan, y Morrow conocía las más descabelladas versiones acerca de la personalidad del famoso artista. Ambos comieron y bebieron juntos, con Frida dando el toque de femenino encanto a la reunión, con su ágil ingenio y alegría impulsiva, así como la señora Morrow con la gracia de una anfitriona de cuerpo entero. Ningún espectador de la escena hubiese sospechado la existencia de tensiones. Como hombres de mundo que eran los dos, hablaron de todo menos del motivo que les reunía.

Cuando al fin tocaron el punto, todo se arregló casi al instante. La cantidad que ofreció Morrow fue doce mil dólares. De ello Rivera

tendría que comprar los materiales, pagar a sus trabajadores y dar una comisión al intermediario*, así como cubrir su propia manutención y honorarios. Quedaba autorizado para decorar parte o todo el pórtico o galería abierta, tanto como sus sentimientos estéticos y la suma de dinero asignada se lo permitieran. Como de costumbre, Diego escogió hacer más bien más que menos: encima de las puertas, en las paredes laterales así como en la principal, y debajo de los paneles principales, unos seudo bajorrelieves; gracias a su glotón apetito de espacio y su imaginación fecunda, la encomienda le produjo poco. Sin embargo, los dólares no eran pesos y magra como fuese su "utilidad" correspondiente a cinco meses de labor, fue la mejor pagada de sus aventuras muralísticas mexicanas.

Establecido el precio, ambos hombres pasaron a la cuestión que preocupaba tanto al titán de las finanzas como al titán de la pintura, a saber: el tema de la obra. Éste resultó más fácil de decidir que el precio. Morrow desarmó al pintor mostrándose de acuerdo en que éste eligiera el que quisiera y lo ejecutara como quisiera, sin más censura que el tratarse de algo aceptable para las autoridades de Morelos, a quienes se haría el regalo. La proposición fue digna de un diplomático: en un instante la silenciosa tensión fue descargada también en silencio. Es cierto que Morrow una o dos veces durante el progreso del trabajo sugirió, diplomáticamente como siempre, que los clérigos pintados por Diego no halagaban a la Iglesia ni a la religión. Pero a esto Diego repuso, no menos diplomáticamente, que él no atacaba a nadie, sino que se concretaba a presentar la historia de Morelos y la conquista. Señaló que también incluía en su pintura a buenos sacerdotes: Las Casas, protector de los indios contra la furia de los conquistadores; Motolinía, maestro de las artes y oficios propias de los conquistadores europeos. "No sé si a la Iglesia le guste —manifestó Diego con la mejor de sus sonrisas— pero tanto los buenos sacerdotes como los malos, y el papel desempeñado por el cristianismo en la conquista, son la verdad de la historia y, siendo así, todo amigo de la verdad estará de acuerdo". En adelante, el embajador no volvió a intervenir.

Morelos es tierra templada, montañosa, cubierta de huertos, bien irrigada, boscosa, fértil. El aire es más suave que en el valle de México, la altura menor, las lluvias más abundantes, la atmósfera más alegre. En lugar de las áridas vistas melancólicas de lo alto de la meseta central, hay un despliegue de colorido y opulencia de curvas: densas arboledas verde oscuro cubren las paredes de las cañadas, colgando en festones sobre la impenetrable penumbra, resplandeciendo translúcidas y doradas donde el luminoso sol logra atravesar su trabazón, puntuadas aquí y allá de brillantes flores y frutos tropicales. De esta tierra se obtienen oro, plata y gemas semipreciosas y, por encima de todo, abundante fruta, maíz y en especial azúcar.

*Lo fue William Spratling, quien rechazó la comisión, pero a quien Diego obsequió una pintura.

Cuernavaca se halla posada en lo alto de empinada serranía, señoreando el territorio conquistado por Cortés, quien construyó en ella su residencia como un monumento a su poderío y autoridad. Cuatrocientos años más tarde todavía perdura la sólida estructura, vigilante por encima del ancho, profundo y placentero valle donde Morelos peleó y murió por la independencia y donde Zapata cabalgó por los cerros seguido de sus agraristas. Todo esto buscó el pintor expresarlo en color, forma y sustancia en los muros del palacio.

El fresco fue pintado en una galería abierta expuesta al sol y al aire. A través de la columnata se domina el verde valle y a lo lejos la perspectiva de las serranías que se elevan y elevan hasta fundirse en los volcanes coronados de nieve y el intenso y luminoso azul del cielo. Este panorama también tiene su reflejo y manifestación en el mural.

El palacio está construido de grandes bloques de tezontle (lava volcánica roja) cubiertos de duro hormigón gris. Sus dimensiones quedaron ensanchadas por los frescos, extendiéndose en el tiempo para abarcar la avalancha de recuerdos históricos apiñados a su alrededor, y en el espacio para expresar la tierra de la que Cuernavaca es capital. Únicamente las fotografías tomadas con la finalidad específica de revelar esas cosas, pueden mostrar la relación entre los frescos, el edificio donde están comprendidos y los panoramas, cercano y distante, dejando establecida la habilidad con que el pintor ideó la estructura de su diseño dando apoyo visual al techo —asimilando los rasgos inadecuados de la arquitectura— encajando y armonizando con las líneas rectas las proporciones del muro y la curva de los soportales; extendiendo audazmente el paisaje circunvecino dentro de la composición; reflejando sus curvas opulentas en contraste con la solidez de las figuras macizas como bloques, tan sólidas y fuertes como los bloques de tezontle de abajo de ellas; intensificando el austero color del cemento gris mate, en los "bajorrelieves" monocromáticos junto a la base, y reflejando en los coloridos paneles, arriba, el brillante verde azuloso del follaje, salpicado de cálido anaranjado y brillante oro rojizo.

El viajero que alguna vez ha contemplado el follaje de árboles, maleza y cañada que se ve en la lámina 108 (donde un guía indio vestido de lobo muestra a los españoles el paso secreto en una barranca, para realizar un ataque por sorpresa), hallará que, a partir de entonces, las plantas que antes miraba con indiferencia asumen una misteriosa e inesperada intimidad para su ojo: sensación ésta parecida a la de encontrarse por vez primera con la persona cuyo retrato pende en el propio aposento. El ritmo de la línea en el follaje retorcido capta el de la vida vegetal circundante.

Si el lector contempla el emocionante y fantástico espectáculo de dos civilizaciones en conflicto (lámina 109), en el que el caballero tigre, azteca, hunde su cuchillo de obsidiana en el corselete de acero del guerrero español cubierto de hierro, montado a caballo y armado

de arma de fuego, comprenderá quizá lo que yo quiero decir al hablar
de la solidez de las figuras, que reflejan lo macizo de los bloques de
tezontle con que está hecha la pared.

Luego pasemos a contemplar la belleza baládica del héroe popu-
lar, Zapata (LÁMINA 111 es reproducción de una fotografía insatisfac-
toria) de pie, con aspecto de benignidad, mientras a sus pies yace el
tirano que su machete ha derribado, y conduciendo, como todo un
héroe de balada, un espléndido caballo blanco. Finalmente, si mira-
mos las bellas y contrastantes curvas sinuosas del látigo, espaldas
humanas y cañas de azúcar, en la lámina 112, percibiremos algo del
reflejo del paisaje, edificio e historia, que han sido hechos parte
integrante del muro. Es cierto que un representante de la gran poten-
cia vecina había pagado la cuenta; sin embargo, no fue un frívolo
gesto de burla, como algunos han supuesto, lo que hizo al artista
escoger este tema; no, él lo sintió como una exigencia del tipo de
construcción en esa tierra y época, pintando así un drama universali-
zado del conflicto entre un conquistador imperialista y una rebelde
civilización nativa que se defiende: esta remembranza a partir de la
conquista de Cortés, hasta la insurrección de Zapata, constituye la
"cuarta dimensión" que prolonga las otras tres dimensiones del edi-
ficio proyectándolas en la vida del pueblo y la región.

Es una dura prueba para cualquier pintura (escribe un crítico sensitivo)* el
ser juzgada como rival de la Naturaleza. Uno de los murales de Rivera cubre las
tres paredes de un patio en el Palacio de Cortés. El cuarto lado está por entero
abierto al panorama del valle. El paisaje pintado que sirve de fondo a las figuras
de la historia de la conquista de México, tiene que parangonarse al verdadero
paisaje que es uno de los más hermosos del mundo. El resultado, poseedor a la
vez de unidad y contraste, demuestra que también el hombre puede crear un
mundo.

* Philip N. Youtz en el *Bulletin* del Pennsylvania Museum of Art (febrero de 1932).

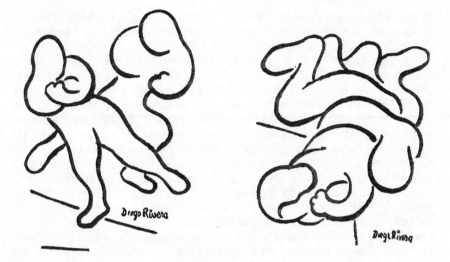

24. EL ARTE DE UN CONTINENTE

Si México fue la base, Rusia y los Estados Unidos fueron los lados del gran triángulo que enmarcó los sueños de Rivera de contribuir con su trabajo a la vida de su tiempo. Ligado a México, fue inducido por los lazos de nacimiento, educación y sensibilidad, por la voz compulsiva de la belleza natural y plástica, y por las promesas de sus alzamientos sociales. Ésta era la tierra que él conocía mejor y a la cual podía servir mejor. Al redescubrirla se había encontrado a sí mismo y establecido los cimientos de su estilo.

Rusia le atraía como el país modelo de la transformación social. Había soñado que pintando allí haría fructificar el arte local y al mismo tiempo enriquecer el propio. Ese sueño había terminado en un áspero despertar.

Quedaba el tercer lado del triángulo para explorar. Había en su espíritu una peculiar ambivalencia hacia los Estados Unidos, en la cual combinábanse la atracción y la antipatía. Era el país que había robado a México la mitad de su territorio, que había cohechado y amenazado, fomentado el desorden, ofendido la sensibilidad de un pueblo cuya debilidad ante el gigante del norte la tornaba más aguda aún. Sin embargo, al mismo tiempo sabía que no podía ser considerado sólo como un opresor.

Pero, por encima de todo, era en su carácter de artista que le

atraían los Estados Unidos. Sus rascacielos, atisbados apenas cuando iba camino a Rusia, le parecieron sorprendentes monumentos a la codicia humana, conmovedores testimonios de su audaz poder constructivo y, si despojados de su a veces ornamentación de mal gusto, obras de incomparable belleza. Sus puentes de acero y carreteras de alta velocidad eran prodigios mágicos. A menudo fui yo a su lado a bordo de veloces automóviles que cruzaban por esas carreteras de movimiento continuo, sin altos, pausas ni demoras, mientras la tersa cinta asfáltica, los atajos pulcramente diseñados, los pasos de piedra a desnivel, la evidencia de la inteligencia humana en cada detalle del diseño, mantenía sus saltones ojos llenos de asombro, sin apenas dedicar una mirada al escenario no debido a la mano del hombre.

—Vuestros ingenieros son vuestros grandes artistas —me dijo—. Estas carreteras son la cosa más hermosa que he visto en tu hermoso país. En todas las construcciones del pasado del hombre: pirámides, caminos romanos y acueductos, catedrales y palacios, no hay nada parecido a esto. De ellos y la máquina surgirá el estilo del futuro.

—Ahora comprendo —me dijo en otra ocasión— por qué pintores como Morse (el inventor del telégrafo) y Fulton (el inventor del buque de vapor) dirigieron su genio plástico principalmente a la construcción mecánica.* Mientras nuestros arquitectos estúpidamente copian lo que los antiguos hicieron mejor de acuerdo con las necesidades de su época, los mejores arquitectos modernos de nuestros días encuentran su inspiración estética y funcional en los edificios industriales, diseño de máquinas e ingeniería norteamericanos, la mayor expresión del genio plástico de este Nuevo Mundo.

Al entrar al puerto de Nueva York despuntando un día de invierno de 1931, un reportero le entrevistó y así empezaba su gacetilla:

Eran las siete de la mañana cuando el barco cruzaba la bahía. El señor Rivera estudiaba la neblina, el sol rojo se alzaba sobre Brooklyn, las luces de las torres de Manhattan, las sombras; señalando a los remolcadores, los ferries, una cuadrilla de remachadores que trabajaban a lo largo de un muelle, y con un amplio ademán de sus grandes brazos, exclamó: "Aquí están el poder, la energía, la tristeza, la gloria, la juventud de vuestra patria".

Luego, identificando la torre Equitable, en el bajo Manhattan, agregó: "Aquí estamos en nuestra propia tierra, porque lo sepan o no los arquitectos, ellos se inspiraron para ese diseño con los mismos sentimientos que urgieron a los antiguos habitantes de Yucatán a edificar sus templos".**

Su deseo de pintar en esta tierra de la moderna industria y dar acceso a su arte a una clase trabajadora moderna, habíase vuelto para entonces una obsesión. En una libre unión de las Américas; en un consorcio de los obreros del Norte con el campesinado del Sur; de las fábricas de Estados Unidos con las materias primas de Latinoamérica;

* Tanto Fulton como Morse fueron pintores a la vez que famosos inventores, de ahí que Diego los tomara como prototipos yanquis de Leonardo da Vinci.

** *New York Times*, diciembre 14 de 1931.

de la estética utilitaria de la máquina con el sentido plástico de los pueblos amerindios; en el acoplamiento del estilo que el vidrio, el acero y el concreto ya producían con el estilo que el arte antiguo mexicano, centroamericano y peruano habían forjado, él anticipó el amanecer de un nuevo esplendor para el continente.

En los Estados Unidos su reputación había ido creciendo constantemente. Su obra había sido primero introducida a un pequeño círculo de sofisticados neoyorquinos, desde 1915, cuando Marius de Zayas, pintor, conocedor y negociante en arte, abrió una modesta y pequeña galería en la Quinta Avenida e incluyó pinturas parisienses debidas al pincel de Diego. Allí fue donde Walter Pach le "descubrió".

En 1918, en la Segunda Exposición Independiente, Zayas remitió, sin el conocimiento del pintor, uno de los paisajes hechos por éste, en el estilo punteado. En 1919 Zayas organizó una exhibición sobre "La evolución del arte francés desde Ingres a Delacroix, a las más recientes manifestaciones modernas". Una vez más Rivera figuró, con cinco dibujos, todos retratos: uno de un niño, otro de Eric Statie y un autorretrato. Cuando las Galerías Anderson vendieron la colección de Marius de Zayas en 1923, el catálogo decía: "Item 94: Diego M. Rivera, escuela moderna francesa, *La azucarera y los cerillos*"; "Item 95: *Retrato de mujer*", e "Item 97: *Paisaje*, primer plano con pasto; muros bajos en segundo término, por encima de los cuales se eleva una terraza con casas". La Colección Quinn también, como hemos visto, contenía siete Riveras en el momento de su liquidación, todos los cuales fueron vendidos a norteamericanos.

No fue sino alrededor de 1924 que la fama de Diego empezó a extenderse al norte del Río Grande. Habían principiado a filtrarse rumores, hacia el Norte, relativos a un gran renacimiento en la pintura; hablábase de frescos sencillos y poderosos, emocionantes y llenos de una fuerza desconocida desde hacía siglos, obra de un pintor de legendarias proporciones y hábitos, que había hallado la forma de acercar nuevamente el arte al pueblo. Empezaron a fluir los artistas a la nueva Meca, quedándose para observar y estudiar bajo la égida de ese pintor, para regresar más tarde pidiendo muros. Críticos y periodistas principiaron a llenar los periódicos con comentarios, reproducciones y anécdotas. Los coleccionistas retornaban con fragmentos de bocetos murales, acuarelas, telas. Finalmente, en 1929, el American Institute of Architects, sensible al papel que un renacimiento del fresco podría desempeñar en relación a su profesión, le concedió la Medalla de Oro de las Bellas Artes, segunda vez en su historia que esa distinción era concedida a un extranjero. Diego no estuvo presente en la ceremonia; la medalla le fue enviada con una selección del discurso pronunciado por J. Monroe Hewlett en esa ocasión:

La obra del señor Rivera parece abarcar una apreciación de la superficie del muro como tema de su decoración, apenas superada desde los días de Giotto. Es esta cualidad sobre la que quiere hacer hincapié, de un modo especial, el comité... Si se desea que la pintura y escultura constituyan una parte vital de la arquitectura del futuro, es justo y necesario que el arquitecto arribe a una concepción de la pintura y escultura como aliadas de la arquitectura, al mismo tiempo que pintores y escultores también perciban lo que la decoración arquitectónica exige...

Fue en California, no en Nueva York, donde Rivera logró la oportunidad de "invadir" Estados Unidos. Los californianos son un pueblo inquieto que recorre de arriba abajo su estado, el país, el continente, en forma mucho más extensa que la mayoría de los sedentarios habitantes del Este. México y lo mexicano les atraen de un modo especial. Muchos de sus artistas habían estado de visita en México, a saber: Paul O'Higgins, que sirvió de aprendiz con Rivera y se quedó a hacer unos murales (todavía está allí); otros estudiaron con Diego por corto tiempo, entre ellos Ione Robinson, Earl Musick, Maxine Albro. Los hogares de California empezaron a ostentar Riveras. Su *Día de las Flores* ganó el mejor precio de venta, pagándose por dicha pintura 1,500 dólares en la Exhibición Panamericana realizada en Los Ángeles en 1925.

En 1926, Ralph Stackpole, escultor de San Francisco que había conocido a Diego en París, regresó de la ciudad de México poseído de una grandísima emoción. Trajo consigo dos cuadros, uno de ellos un retrato de él y su mujer, y el otro una mujer mexicana con un niño en brazos. Esta última pintura fue obsequiada posteriormente a William Gerstle, presidente de la San Francisco Art Commission. Gerstle no gustó del regalo, pero le dio pena expresarlo así. A continuación citamos la primera impresión que tuvo de la obra:

El tema era una mujer mexicana sin expresividad, y su niño. La mujer era pesada, de rasgos toscos, de enormes extremidades, casi una gorda. El niño en su regazo parecía más bien un gran muñeco de trapo relleno a medias con harina. Sólo tres colores habían sido empleados por el pintor: un café desteñido, un lila por el estilo, varias tonalidades de un azul muy desvanecido. Me pareció una pobrísima pintura y me sentí embarazado en grado sumo cuando Stackpole me la obsequió. Para darle gusto, con repugnancia le hice un lugar en una de las paredes de mi estudio, donde tenía que competir con un Matisse y otros trabajos colgados ahí. Para mi sorpresa, no podía apartar los ojos del cuadro y, en el curso de unos cuantos días, mi reacción hacia el mismo cambió por completo. La aparente simplicidad de su construcción probó ser el resultado de una capacidad no sospechada en primera instancia. Los colores me empezaron a parecer correctos y saturados de una serena inevitabilidad En todo el cuadro había una cualidad terrena, firme: tema, estilo, diseño, espíritu, integraban una sorprendente y sólida armonía, y en mi ánimo se deslizó el pensamiento de que lo que yo había tomado por un crudo embadurnamiento, poseía más fuerza y belleza que cualquiera de mis otras pinturas. Sin haber visto los murales de Rivera empecé a compartir el emocionado entusiasmo de Stackpole. Al hablarme él de los murales de México, convine en que deberíamos hacer arreglos para que el mexicano pintara en San Francisco.

A renglón seguido William Gerstle donó mil quinientos dólares para que Rivera pintara un pequeño muro en la California School of Fine Arts. La suma era suficiente para el proyecto, pues sólo se trataba de 10 metros cuadrados de superficie, pero apenas si bastaba para efectuar un viaje redondo desde la ciudad de México y la correspondiente estancia en California. Diego, empero, aceptó el contrato, aun cuando estaba ocupado pintando murales en su tierra de origen; no obstante, demoró cuatro años en ir a Estados Unidos para ejecutar la obra.

Entretanto su fama seguía extendiéndose en California, con Stackpole haciendo propaganda para interesar a otros patrocinadores. En 1929, cuando fue contratado el escultor, junto con otros artistas, para que decorara la nueva San Francisco Stock Exchange, indujo al arquitecto Timothy Pflueger para que asignara una pared a Diego. Dos mil quinientos dólares fueron destinados para ello, mas cuando Diego trató de obtener un permiso de residencia por seis meses en los Estados Unidos; a ese "agente del imperialismo norteamericano y del millonario Morrow" —como la prensa dependiente del partido comunista le llamaba— que iba a pintar en una escuela de arte y en una bolsa de valores, ¡se le negó la entrada al país! * Entonces escribió a sus clientes y amigos en San Francisco, que eran numerosos, y ellos se pusieron a trabajar para hacer que fuese derogada la prohibición.

En julio 15 de 1929, Albert M. Bender, corredor de seguros de esa ciudad, y generoso patrocinador que había venido comprando Riveras y persuadiendo a sus amigos que hicieran lo mismo, le escribió en los siguientes términos.

He leído con atención los telegramas y periódicos en relación con lo dicho, y no tengo la menor duda de que el problema obedece a las actividades antiamericanas de usted, que han llegado a oídos del Departamento de Estado... y el primer movimiento debe ser efectuado por usted a través del cónsul norteamericano en la ciudad de México, que es quien debe visar su pasaporte. Si le fuese extendida la visa y a pesar de ello se le detuviese en algún punto de entrada al país, los amigos con que usted cuenta aquí le ayudarán al máximo... Si el cónsul en México le niega la visa, entonces podríamos enviarle a dicho funcionario unos telegramas informándole de la finalidad del viaje de usted a California, y de nuestro deseo de que pinte murales en la Escuela de Arte... Mi opinión es que, si el cónsul otorga la visa, usted tendrá muy pocas dificultades en el puerto de entrada; si de todos modos se le detuviera, existen todas las razones para suponer que a través de la influencia combinada de sus amigos, considerando el objeto de su visita, el Departamento le concederá el permiso para entrar en los Estados Unidos.

Al mismo tiempo el señor Bender, que tenía amigos influyentes, había logrado saber que la prohibición emanaba del Departamento de Estado. Sin dar publicidad al asunto, se aplicó a remover las objecio-

* Éste es un aspecto de nuestras leyes de inmigración que nunca he podido entender: el pusilánime temor de un gran país de que un artista, escritor o científico, constituyan una amenaza para los fundamentos de nuestro Estado, por el simple hecho de residir breve tiempo entre nosotros.

nes existentes. El 13 de agosto estuvo en condiciones de escribir a Rivera en los siguientes términos:

Creo poder aconsejarle que venga a California cuando esté listo...; estoy seguro de que no habrá problemas ya...

Según parece los Estados Unidos tienen para el suave y entrado en años corredor de seguros, cuya filosofía política personal era algo liberal, una deuda de gratitud no sólo por su participación en el gran estímulo que la visita de Rivera proporcionó al arte norteamericano, sino por salvar al gobierno de Estados Unidos del baldón que le hubiera significado el prohibir que un gran artista pintara en el país.

Albert Bender era amigo de los Rivera y coleccionista de obras de Diego desde una visita efectuada a México años antes. Él mismo se encargó de allanar el camino para el viaje, desde el punto de vista económico, persuadiendo a otros opulentos coleccionistas de arte para que adicionaran un Rivera a sus colecciones. A través de él, la señora Annie Meyer Liebman, neoyorquina que a menudo visitaba California, adquirió una pintura llamada unas veces *Mañana de luna* y otras *Escena del mercado en Tehuantepec,* * por mil dólares, que me parece fue lo más alto que hasta esa fecha se había pagado por un cuadro de Diego.

La amistad con la señora Liebman resultó afortunada para Diego. Ella era esposa de Charles Liebman y estaba relacionada por medio de sus hermanos y hermanas y sus esposos respectivos, con un número de generosos y exigentes patrocinadores de las artes. Uno de sus hermanos era Eugene Meyer, funcionario del Atchison, Topeka & Santa Fe Railway; una hermana, Florence, estaba casada con George Blumenthal, presidente del Metropolitan Museum, y otra más, Rosalie, esposa de Sigmund Stern, de Atherton, California, quien no sólo compró pinturas sino que contrató a Diego para que pintara un mural en su comedor. No llegó hasta aquí lo hecho por esa influyente familia, ninguno de cuyos miembros, según creo, estaba de acuerdo con el modo de pensar de Diego en política, aunque sí con su pintura.

El más persistente y generoso de los patrocinadores de Rivera, en California, fue el mismo Bender. Muestra típica de las cartas que de cuando en cuando escribía a Diego, es la fechada el 21 de junio de 1935, en la cual informa al pintor que ha donado al San Francisco Museum of Art quinientos dólares para la compra de un cuadro del pintor, como un recuerdo en honor de la señora Caroline Walter, madre del escultor Edgar Walter, la cual fue "acertada crítica de las bellas artes, patrocinadora estimulante, amiga de innumerables artistas..."

Si la obra respectiva de Diego llegara a valer más de los quinientos dólares asignados, seguía diciendo la carta, se le pagaría la compensa-

* Publicada como lámina 62 en *Portrait of Mexico* (New York, Covici-Friede, 1938).

ción correspondiente; "le agradecería hacérmelo saber a fin de que yo pueda cubrir la diferencia".

Diego envió en respuesta la sorprendentemente bella, *Vendedora de flores de Xochimilco* * óleo temple sobre yeso, base firme de cerámica, erróneamente anunciada en la prensa de California con el título de *Vendedor de fruta.* "Él hizo más de lo que yo esperaba —escribió el satisfecho Bender a Frida— y quisiera poder expresar de una manera apropiada mi agradecimiento". En varias ocasiones este mismo patrocinador obsequió otros dibujos, óleos y acuarelas de Rivera al museo, y así pudo escribir a Frida en el curso del mismo año: "Es mi ambición abastecer un rincón del museo con otros trabajos más de él, y cuando esté en condiciones económicas adecuadas enviaré cheques para cubrir el importe de otros dibujos y pinturas. . . La pintura donde aparecen usted y Diego es la única que he guardado para mí. . ." El rincón que él abasteció, justo es decirlo, constituye una de las mejores colecciones de museo, con la obra del artista, que existen en Estados Unidos.**

En septiembre de 1930, Timothy Pflueger, finalmente, hizo el anuncio de que Rivera arribaría a San Francisco para pintar un mural en la bolsa de valores. La reacción en los círculos artísticos locales fue tan violenta como inesperada:

No todo está tranquilo en el frente de San Francisco, escribía el corresponsal del *Art Digest* a mediados de octubre. Una tempestad sin precedente en los últimos años está sacudiendo a la colonia artística en sus cimientos mismos. Ciertos artistas locales se han alzado en pie de lucha a causa de la encomienda dada a Diego Rivera —famoso artista mexicano, revolucionario y comunista—, para pintar unos murales en los que se muestre el progreso financiero y comercial de California, en los muros del Luncheon Club, de San Francisco, ubicado en el nuevo edificio de la bolsa de valores que fue construido a un costo de 2.500,000 dólares. Expresan que, aun cuando Rivera puede ser el más grande muralista del mundo, sus ideas comunistas le colocan fuera de lugar con el tema, además de que se pasó por alto a los artistas de la ciudad: "Rivera para la ciudad de México; los de San Francisco, para San Francisco", es su grito de guerra.

La avalancha de protestas llegó a su cenit en una denuncia anónima que circuló en los medios bohemios. Orlada de negro como una esquela fúnebre, decía: "¿Ha muerto la San Francisco Art Association? ¿Por qué su presidente tiene que recurrir a Rivera para dar arte a nuestra ciudad? ¿Está capacitado para ello? ¿O será culpable de una verdadera traición a la confianza depositada en él?"

Los pintores, aunque celosos, fueron decentes en sus manifestaciones. Maynard Dixon, pintor de paisajes y murales del oeste, declaró a los periódicos:

Ya podría la bolsa de valores buscar por todo el mundo, que no encontraría una persona más inadecuada para el caso, que Rivera. Es un comunista

* Lámina 93 en *Portrait of Mexico*, obra citada.
** Por desgracia, la actual política del museo (lo visité en 1962) involucra mantener toda esa notable colección la mayor parte del tiempo en la bodega, a fin de hacer lugar a las "pinturas de acción" y esculturas de "automóvil destrozado".

declarado y públicamente ha caricaturizado, burlándose, a las instituciones financieras norteamericanas...

En mi opinión es el más grande artista viviente en el mundo y no sería malo que tuviésemos un ejemplar de su trabajo en algún edificio público de San Francisco; pero no es el artista indicado para la bolsa de valores.

Otros pintores, como Frank Van Sloun y Otis Oldfield, se opusieron a que se importaran artistas "foráneos" bajo ningún pretexto, aun cuando, por otra parte, elogiaban la capacidad de Diego como pintor, siempre que se quedara en su tierra para ejercerla ahí. Ray Boynton, que aparentemente había remitido bocetos para el mismo muro, no dijo nada; pero Lorado Taft, el escultor, sin tomarse la molestia de ir a ver las pinturas de Rivera existentes en San Francisco, pontificó del siguiente modo:

El arte, desde luego, debe simplificarse; sin embargo, de lo que he podido ver de la obra de Rivera, ha llevado la simplicidad hasta una ingenuidad casi infantil. No he visto más que reproducciones de sus pinturas y no me gustan.*

En el mismo día en que esta declaración fue hecha, Taft podría muy bien haber asistido a un anticipo de la exhibición de los trabajos de Rivera en el California Palace of the Legion of Honor. Programada para abrirse al público al día siguiente, contenía cuarenta y seis bocetos rusos, varios dibujos para fresco y ejemplares de su obra que abarcaban desde sus días en París hasta el año de 1930.**

Los periódicos, tomando la pista dada por Maynard Dixon, empezaron a reproducir murales anticapitalistas de la Secretaría de Educación de México, acompañándolas de llamativos encabezados. El *San Francisco News* publicó una porción de su *Crepúsculo de los dioses de la burguesía*, junto con una fotografía de William Gerstle y una reproducción de una circular luctuosa que le acusaba de traición y auguraba la muerte de la San Francisco Art Association de la cual era el presidente. El *San Francisco Chronicle* hizo una composición de la escalinata del Luncheon Club donde iba a pintarse el mural, poniendo la *Noche de los ricos* (lámina 77) en el muro, donde aparecían Rockefeller, Morgan, Henry Ford y los capitalistas mexicanos, comiendo cinta perforada. Le titularon *El beso de Judas* y aclaraban que una de las mujeres de los banqueros que aparecían en dicha pintura era "Miss México", a quien los millonarios norteamericanos trataban de seducir "para apartarla de los senderos del comunismo a los despeñaderos del capitalismo". Como complemento de la ilustración imaginaria del muro del Luncheon Club, seguía una gacetilla intitulada: "A los críticos de Rivera se les ha dicho que no se metan donde no los llaman."***

* El *San Francisco Examiner*, de noviembre 30 de 1930.
** Esta exposición de un solo hombre duró un mes y fue aumentada con trabajos hechos en California, inclusive una pintura intitulada *Menesterosos de San Francisco*.
*** *San Francisco Chronicle*, septiembre 25, y *San Francisco News*, septiembre 26 de 1930.

Con tan auspicioso principio reforzado al hacer su arribo por el atractivo del enorme físico de Diego, su amable sonrisa y modo de ser nada presuntuoso, y el encanto de Frida vestida con su indumentaria mexicana, así como el hecho de que los actos de Rivera y su poderosa pintura constituían buen material periodístico, las páginas principales de la prensa nunca dejaron de hablar de arte durante los muchos meses que permaneció Diego en California. Cuando al fin se despidió de las ciudades de la bahía, numerosos artistas de los que se habían opuesto a su visita reconocieron su deuda hacia él. El *San Francisco News,* como queriendo compensar su anterior campaña de escándalo, dijo en un editorial:

> Su influencia ha sido saludable... El trabajo que hizo es según la gran tradición de la pintura, a la cual se acerca humilde, primero que todo como un oficio que hay que dominar... Los pintores nativos de California se beneficiarán de la explotación hecha de la personalidad de Rivera en los meses pasados, pues ha sido un grandísimo estímulo para despertar el interés público en el arte.*

Al arribar Diego y Frida a San Francisco el 10 de noviembre de 1930, la campaña de hostilidad hacia él disminuyó hasta desaparecer; la ciudad hizo un esfuerzo para mostrar la hospitalidad de que siempre ha hecho gala. Ralph Stackpole puso su estudio en 716 Montgomery Street, en el viejo barrio de los artistas, a la disposición de Diego, para que allí viviera y trabajara; era un estudio lo bastante grande para que el pintor pudiera suspender grandes hojas de papel en sus muros y desde los peldaños de una escalera móvil trazar sus bocetos a escala, para los frescos de la bolsa de valores. El California Palace of the Legion of Honor organizó la exhibición, dedicada a Diego en exclusiva, a que ya hice mención; otras galerías por todo el estado expusieron su obra, entre otras la de Dalzell Hatfield y Jake Zeitlin en Los Ángeles, la Denny Watrous en Carmel, la Fine Arts Gallery de la ciudad de San Diego, la East West Gallery en San Francisco y la Beaux Arts, cuya directora, la señora Alice Judd Rhine, anteriormente había deplorado en forma pública la importación de un artista no californiano. Fue ella quien entró en actividad para invitar al más incongruente conjunto de "notables" a una recepción para conocer al nuevo ídolo social. "Casi todo aquel —comentó el *Call-Bulletin*— que hubiese escrito un libro o poema en San Francisco, pintado un cuadro, cantado una canción, representado a su país como cónsul, atravesado el desierto en camello, editado una revista, o pisado las tablas", asistió.

Todo fue fiestas, poner por las nubes, consentir, a Diego y Frida. La ciudad, que cuando quiere sabe ser muy hospitalaria, le encontró perfectamente fascinador y a ella encantadora y les abrió por entero su corazón. Agasajos por doquier, torrentes de invitaciones a tés, comidas, fines de semana, conferencias con gran concurrencia de público para conocerles y escuchar, asombrados, las

* *San Francisco News,* noviembre 18 de 1930 y mayo 9 de 1931.

palabras de Diego sobre arte y cuestiones sociales. La San Francisco Art Association incluyó al pintor en su jurado de recompensas. Diego adquirió y elogió un cuadro de un anciano sastre y pintor dominical, llamado John d'Vorack, que pasaba su ancianidad en un asilo de pobres; con ese gesto, la reputación del abandonado viejo quedó consolidada. La Universidad de California ofreció a Diego tres mil dólares por unas conferencias en su escuela de verano; el Mills College hizo una propuesta similar; habló ante la San Francisco Society of Woman Artists, en la Pacific Arts Association Convention, a grupos de hispanoamericanos; sustentó conferencias en francés, interviniendo la señora Emily Joseph, esposa del pintor Sidney Joseph y comentarista de arte para el *San Francisco Chronicle,* como fiel intérprete de sus palabras que traducía al vuelo. Cualquiera que fuese el tema que se le asignaba, Rivera aprovechaba toda ocasión para defender y explicar sus teorías sobre la pintura y ganar a San Francisco para el arte mural y social. La semilla que sembró todavía da fruto.*

Artistas hábiles y artesanos gozosos ofreciánsele como ayudantes. El vizconde John Hastings, lord inglés radical y pintor, recién llegado de Tahití, en trayecto a México para estudiar con Rivera, le halló en San Francisco y se alistó como ayudante suyo. Clifford Wight, escultor inglés, también fue ayudante suyo, siguiéndole más tarde a Detroit. Matthew Barnes, artista, actor, de personalidad versátil y pintoresca, fue su emplastador. Albert Barrows, ingeniero, le ayudó con sus consejos técnicos y Ralph Stackpole figuró como su consejero extraordinario en los problemas que se suscitaban.

William Gerstle quedó muy contento con la recepción brindada a su protegido; sin embargo, le preocupaba el modo como éste se dejaba agasajar, llevar de un lado a otro, convertir en ídolo social, distraer. Pensaba con tristeza en los cuatro años que había esperado a que Diego cumpliera su contrato, en su bondad de corazón que le había hecho hacerse a un lado en favor del edificio de la bolsa de valores, permitiendo que los patrocinadores de ésta clamaran para sí al artista. Sabía que Rivera disfrutaba de una corta licencia para separarse de su fresco no concluido, en el Palacio Nacional de México, que las cartas y los telegramas se amontonaban, exigiendo, por parte de las autoridades mexicanas, que el pintor apresurara su vuelta al trabajo.

Sin embargo, Diego no perdía el tiempo: ahora estaba más ocupado que lo usual, justipreciando a California, absorbiendo el modo de ser de su gente, la curva de sus cerros, el color de su atmósfera, mar, campos y cielo; la naturaleza de sus actividades, el sabor de su vida; haciendo para ello innumerables bocetos y notas mentales,

* Lucienne Bloch, hija del compositor Ernst Bloch, fue uno de los aprendices que Diego tomó en California para "molerle los colores". Hoy San Francisco tiene varios hermosos frescos pintados por ella. En 1962 la observé completando un mural en el San Francisco National Bank, con su alegre y poético estilo tan personal y el muro mostraba que había captado bien, de su maestro, la técnica del verdadero fresco. Ella no es más que uno de los pintores, en Estados Unidos, que efectuaron su aprendizaje de la pintura al fresco, bajo la égida de Rivera.

empapándose como una esponja sedienta en el flujo de una vida que él desconocía y que le rodeaba, tratando de decidir antes de aplicar el pincel al emplasto húmedo para plasmar lo que sería la quintaesencia misma de la tierra y sus habitantes.

Siendo todo nuevo para él y su apetito de sensaciones y experiencias como siempre insaciable, no le importaba lo que ocurriera. Un viaje a bordo de veloz automóvil por el bulevar flanqueado de elevados edificios, o a lo largo de la península; un paseo por las aguas de la bahía; una caminata por los pintorescos muelles de San Francisco o por sus sombríos barrios bajos; o bien al este, a las montañas, a fin de visitar una mina de oro; o al sur para dibujar la silueta de los pozos petroleros contra el azul del cielo; todo era California y América y él quería conocerlo bien.

El profesor Clark, del Departamento de Arte de Stanford, le envió un par de boletos de entrada al juego anual de futbol en que contenderían Stanford y California. El mexicano gigantesco, con su amplio sombrero y descuidado indumento, acompañado de la esbelta muchacha de ojos oscuros, vestida con atavíos muy mexicanos, llamaban casi tanto la atención como el partido mismo, mientras Diego, desde su asiento, con sus ojos saltones, materialmente bebía cada detalle, trazando de un modo continuo, bocetos en el papel.

Vuestro juego del futbol es espléndido, emocionante, hermoso —declaró a un reportero del *Oakland Post-Enquirer*— * Nunca imaginé que fuera así —la multitud en el estadio, las masas de color— una gran pintura viviente, arte inconsciente, espontáneo. Me maravilló la sección de los grupos encargados de estimular a los jugadores... a una señal del director grandes cuadros toman cuerpo... Ese mosaico de figuras posee magnífico colorido y diseño... hecho por hombres vivientes, no con trozos de piedra de color. Es un arte en la masa, una nueva forma de arte.

Habiéndosele preguntado cómo se comparaba con las corridas de toros mexicanas, dijo que éstas eran un "espectáculo esencialmente trágico. Una sensación de muerte se cierne por encima de ellas. El futbol es diferente. No es brutal en sí, más bien es alegre. No tiene la mortal, metódica deliberación de la corrida de toros. Es gozoso, no siniestro".

El artista permitió a quien lo entrevistaba que se llevara consigo dos bocetos de acción de su cuaderno de notas, los cuales acompañaron la entrevista publicada.

En una recepción le presentaron a Helen Wills, la entonces campeona de tenis. De inmediato Diego concertó una cita para hacer un dibujo de ella, y en poco tiempo tuvo la figura monumental en sanguina, para servir como representación de su figura alegórica de California. Para sorpresa suya, de inmediato surgieron objeciones: algunas damas pensaban que ellas tenían mejores títulos para figurar como la "mujer representativa de California"; otros demandaban que la cabeza fuese "típica de lo mejor del sexo femenino californiano y no un retrato de una persona determinada" El pintor les dio gusto

* Número de noviembre 29 de 1930.

con un "compromiso" (que era lo que en el fondo y desde el principio proyectaba hacer) que consistió en generalizar el rostro monumental y la figura que representarían California; pero a pesar de ello sigue siendo la cabeza generalizada de Helen Wills Moody, y la figura desnuda de mujer, que vuela en la bóveda, tiene un inconfundible parecido con ella.* Como siempre, el dominio de la anatomía y la dinámica del cuerpo humano en movimiento fue tal, que pudo comunicar vida, energía y verosimilitud a los cuerpos desnudos flotando en el aire, en posturas que no sería fácil observar en la realidad. Al cuerpo "en vuelo" de Helen Wills sí le fue posible conocerlo a fondo, porque la siguió a los campos de tenis e hizo una serie de estudios en acción cuando ella estaba concentrada en el juego en que era una verdadera artista. Estos bocetos se los obsequió a la propia tenista, en tanto que la cabeza monumental es propiedad de lord y lady Hastings.

Otras personas que conoció en esa ocasión figurarían como modelos para su segundo mural cuando al fin lo hizo. El simpático trío pintado con afecto, que aparece discutiendo los planos de construcción en la parte inferior del primer plano del fresco de la Art School (lámina 113) está compuesto por Timothy Pflueger, arquitecto de la bolsa de valores, Arthur, Brown, Jr., arquitecto de la Art School y William Gerstle, donador del fresco: en el andamio y a los lados se ven las figuras de los asistentes de Rivera: Hastings, Wight, Barnes, y otros trabajadores técnicos y artistas como Michael Baltekal-Goodman, la señora Marion Simpson y Albert Barrows. Del mismo modo han procedido los muralistas en todas las épocas, seleccionando rostros de los que les rodean y les atraen, confiriéndoles, así, sobre los resistentes muros, un significado universal y una vida más allá de la vida.

La más divertida de las figuras en el fresco de la Art School es la parte posterior del artista mismo, en el acto de trabajar encaramado en el andamio, deliciosa adición ésta a la larga y honorable línea de autorretratos que los pintores de todos los tiempos han dejado como registro de su aspecto personal y del concepto de sí mismos como artistas y seres humanos (lámina 113). ¡Cuán bien debe conocerse un hombre para ser capaz de reproducir su espalda con tanta fidelidad! Los autorretratos son reveladores: el simple ciudadano Chardin con su gorro de noche y antiparras, orgulloso de su condición de honrado burgués; el maduro Rembrandt meditando en la vanidad de la vida y la corruptibilidad de la carne; los pintores románticos del siglo diecinueve, con sus chambergos de anchas alas, presuntuosamente inclinados, orgullosos de pertenecer a la bohemia; el elegante y epicúreo Matisse, con la barba bien recortada, digno, cuidadosamente negligente, trazando de cierta manera la delicada línea negra del dibujo con el fin de dejar bien claro que los aros de sus anteojos son de oro

* Reproducida como lámina 1 en *Portrait of America* (Nueva York, Covici-Friede, 1934).

fino y su arte al servicio de una clase ociosa, exigente, dedicada a los discretos y atractivos placeres otoñales que todavía durarán un tiempo; los autorretratos de Diego, primero como un romántico y barbado bohemio forastero en París (lámina 12); luego como un artesano arquitecto (lámina 80) cuyo trabajo es construir, y en un andamio (que por un momento no se curvaba porque el diseño requería de líneas rectas), como obrero pintor cuya tarea es mural y monumental. Las diferencias entre los autorretratos de un Matisse y un Rivera son tan vastas como los golfos que separan sus filosofías sociales, teorías estéticas y modos de pintar. (En la ancianidad se escurriría de la armadura filosófica y de la imagen de sí mismo, como obrero pintor, para representarse como un viejo que ha conocido las maravillas de París, de Nueva York, Moscú y Teotihuacan —estos motivos cubren el segundo plano— cuyos saltones ojos le molestan con un constante lagrimeo. Se compadece mas no se perdona: "Sí, —parece decir el retrato— todo esto has sido, has hecho y has visto; pero ahora eres viejo y pronto te toparás con... *¡la nada!*" (Ver lámina 164.)

El autorretrato por la espalda, de la Art School, fue utilizado por algunos cavilosos insatisfechos para renovar la controversia suscitada alrededor de la personalidad de Rivera antes de su visita a San Francisco. Típica muestra de esos esfuerzos fue la carta de Kenneth Callahan al diario *Town Crier*, de Seattle,* en la cual se quejaba del:

gordo trasero (muy realísticamente pintado), pendiendo del centro del andamio. Muchos sanfranciscquences creen ver en este desplante una intención insultante, premeditada, como en verdad parece serlo. Si se trata de una broma, tal vez lo sea, pero de mal gusto.

El esfuerzo para iniciar una controversia sobre el tema fracasó de inmediato, pero hubo quienes notaron, por primera vez, algo característico de la pintura de Rivera considerada en globo: que sus figuras siempre se mueven dentro de la esfera de actividades de las cuales son una parte; que ninguna mirada consciente de sí va hacia el espectador, con falso teatralismo. Ningún personaje da la impresión al espectador de haber posado en un estudio, sino más bien de encontrarse en el medio de la vida dentro de la pintura, y dentro del mundo —tanto interno como externo— reflejado en ella.

La discusión de las notas hechas durante el periodo en que Diego se dedicaba a la observación en California, nos ha llevado un poco más adelante en nuestra historia, más allá de las ansiosas semanas y meses en que el señor Gerstle aguardaba en creciente desesperación y trataba de esconder sus temores de que el obrero pintor estuviese degenerando en un ídolo social, de moda en los demasiado placenteros alrededores de San Francisco. De pronto empezó a cristalizar el cuadro fuera de la saturada mente del artista. Procedió a atacar el

* Mayo 21 de 1932.

muro del Luncheon Club con su acostumbrado celo, espoleándose a sí mismo y a sus ayudantes hasta el punto del agotamiento, sin conciencia de las horas que transcurrían o de la fatiga que se acumulaba. Los artistas locales y *cognoscenti* estaban asombrados: ¿quién sabía de pintores que trabajaran de ese modo? El muro del Luncheon Club tenía una altura de diez metros y se extendía desde el décimo hasta el undécimo piso en una escalera interior; pero en unas cuantas semanas quedó terminado el trabajo en las paredes y, como si fuera poco, en el techo también.*

Diego quedó exhausto y aceptó una invitación para que en unión de Frida descansara "por diez días" en la casa de la señora Stern, en Atherton. Los días se prolongaron hasta seis semanas, mientras el ansioso Gerstle, que había abreviado un viaje por Europa con el propósito de expeditar el tan demorado mural de la Art School, aguardaba inquieto en San Francisco. De nuevo Diego no descansaba. Recorrió la península en la bella temporada del año en que florecen los almendros y poco después pintó un tierno, lírico fresco en la pared del comedor de la señora Stern: filas de almendros, entre ellos un tractor, hombres y un niño labrando la tierra: "En el primer plano. . . una pared de piedra sobre la cual se halla una gran canasta llena de naranjas y uvas; atisbando por encima de la pared, desde atrás de la canasta, tres pequeñuelos cogen fruta. . ." Dos de ellos eran los nietos de la señora Stern, el tercero un niño inventado que sólo vivió en la imaginación de uno de ellos y cuya apariencia describió. La piel de los trabajadores es "trigueña; el color de su indumentaria azul claro y amarillo, el remate de la pared gris pálido; la tierra de un rico café; los troncos de los árboles son casi blancos a trechos, como las flores, y en otros muy oscuros, en la sombra."**

Así descansaba el pintor. Cuando al cabo de las seis semanas retornó a San Francisco, se encontró con tantas cartas y telegramas del presidente de México, que olvidó su prometido mural y se dirigió a despedirse de Gerstle y sus demás amigos, preparándose para volver a México. Su desventurado patrocinador apenas si protestó, aunque manifestó a sus íntimos: "Nadie sabe si volverá. Si ahora se va sin hacer el mural de la Art School, ¡lo sentiré en el alma!" Intuyendo los —no expresados a él— sentimientos de su amigo, Diego le sugirió que él y sus amigos trataran de obtener un aplazamiento adicional de las autoridades mexicanas. Unas visitas al cónsul y cables al presidente Ortiz Rubio, aseguraron la deseada autorización. Diego, pues, se dedicó en cuerpo y alma a la ejecución del trabajo. Los 10 metros cuadrados estipulados en el contrato le parecieron insuficientes y la pared asignada mal ubicada, en vista de lo cual escogió la más grande y mejor pared del edificio, y sin cobrar un centavo más de lo conve-

* El total de la superficie pintada fue 43.82 metros cuadrados.
** Tomado de la descripción hecha por la señora Sigmund Stern en *California Arts and Architecture* (junio de 1932), páginas 34 y 35.

nido originalmente, ¡pintó más de 100 metros cuadrados en lugar de los 10!

Ya hemos dicho lo que pintó en ese lugar. Una interesante discusión de lo que él proyectó se encuentra en su artículo intitulado "Andamios"* —que constituyó su despedida de los Estados Unidos— escrito cuando estaba por reanudar su trabajo en el Palacio Nacional. Es un diálogo entre "Yo, mi Doble y mi amigo el Arquitecto, con breves intervenciones de la Sombra de Renoir, varias memorias y una carta de Paul O'Higgins".

MI AMIGO EL ARQUITECTO (juntos contemplamos un andamio): Tienes razón, es hermoso. Y yo he dicho en guasa a mis colegas arquitectos que la belleza'de sus edificios es mayor cuando están cubiertos por los andamios. En el instante en que se les retira, toda belleza desaparece.

YO: Ésa es precisamente la razón de que en mi próximo fresco pinte un edificio con su andamio, en el cual se hallen trabajando pintores, escultores y arquitectos. Este estado de cosas durará tanto como el muro y la belleza del momento que anteceda a la demolición...

El diálogo muda a otros asuntos, concluyendo con lo que vino a ser un tema favorito de Rivera en sus escritos, conferencias y pintura. El personaje YO se sale de quicio en una radiodifusora y en una transmisión en cadena panamericana; declama:

¡Escuchad, americanos! ¡Vuestro país está sembrado de objetos que de ningún modo entrañan belleza, ni siquiera son prácticos... La mayoría de vuestras casas están cubiertas de malas copias de ornamentación europea de todos los periodos conocidos, mezclados del modo más incongruente!

... Aquellos de entre vosotros que poseen mejor gusto, han reunido un montón de tesoros de arte en el Viejo Mundo y hasta arrancado fachadas enteras para traerlas a América. Con estos costosos despojos del Viejo Mundo habéis hecho de América un mercado de cachivaches en lugar de un Nuevo Mundo...

Americanos: América ha nutrido por siglos un arte indígena y productivo, con sus raíces profundas ahincadas en su propio suelo. Si queréis amar el arte antiguo, aquí tenéis antigüedades americanas que son auténticas...

El arte antiguo, clásico, de América, se halla entre el Trópico de Cáncer y el Trópico de Capricornio, en esa faja del continente que fue para el Nuevo Mundo lo que Grecia para el Viejo. Vuestras antigüedades no hay que buscarlas en Roma, sino en México...

Percataos de la espléndida belleza de vuestas fábricas, admitid el encanto de vuestras casas nativas, el lustre de vuestros metales, la claridad de vuestro cristal...

Dedar que el talento de vuestros arquitectos se desenvuelva libremente. Tenéis muchos de ellos. No les pidáis que copien los edificios que admirásteis en vuestros viajes a Europa...

Sacad vuestras aspiradoras de polvo y barred con esas excrecencias ornamentales de estilos fraudulentos... Expulsad de vuestros cerebros las falsas tradiciones, los temores injustificados, a fin de ser por completo vosotros mismos, y seguros de las inmensas posibilidades latentes en América, ¡PROCLAMAD LA INDEPENDENCIA ESTÉTICA DEL CONTINENTE AMERICANO...!

* *Hesperian*, primavera de 1931, traducido por Emily Joseph.

Diego trabajando
(después de perder más de
cuarenta y cinco kilos de peso).

Lucienne Bloch y Steve Dimitroff,
ayudantes de Rivera.

Retrato del autor del libro.
Radio City. 1933.

Boceto del autor del libro.
New Workers' School. Trazado sobre
revestimiento áspero. 1933.

Centro del mural de Radio City, reproducido en México.

Imperialismo. Boceto mural.
New Workers' School. 1933.

Imperialismo. Panel.

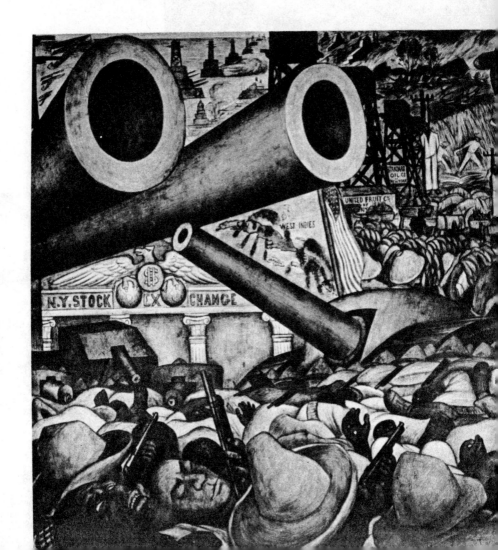

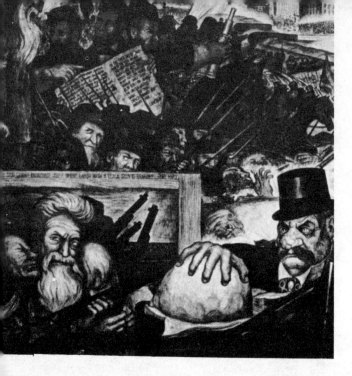

La guerra civil. John Brown y J. P. Morgan.
New Workers' School. 1933

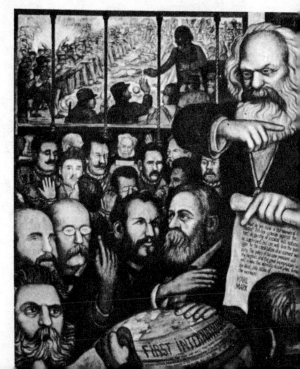

La Primera Internacional.
New Workers' School. 1933

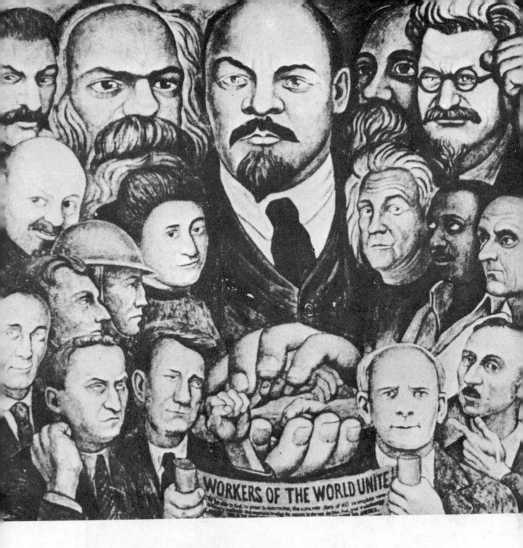

Panel de la unidad comunista. New Workers' School. Mostrando
a "Stalin, el verdugo", Marx, Lenin, Engels, Trotsky y otros líderes
comunistas. 1933

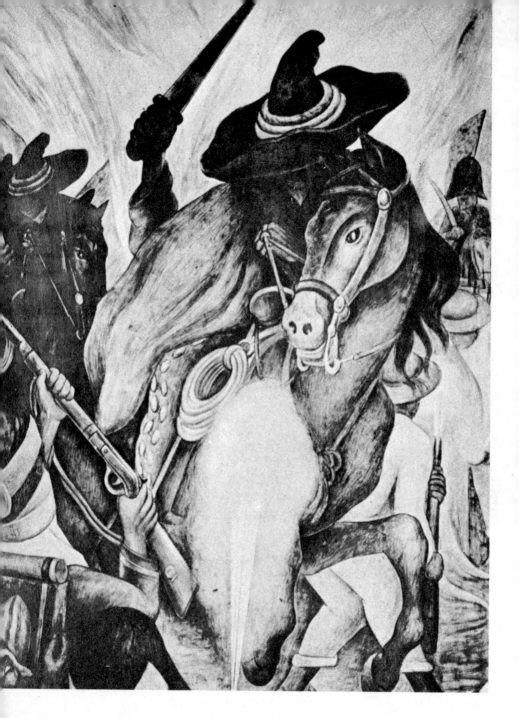

El héroe bandolero. Serie Carnaval. Hotel Reforma. 1936

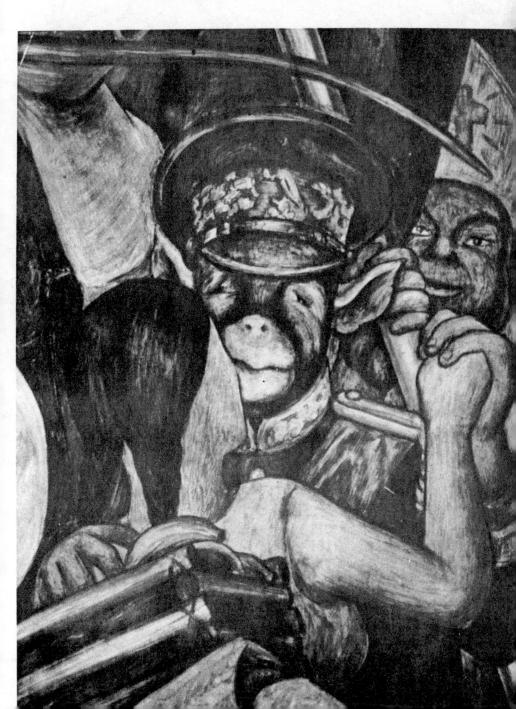

El general Marrano bailando con Miss México. Hotel Reforma. 1936.

Cargando al burro. Tinta china. 1936

Mujer con jícara.
Tinta china. 1936

Cargador.
Tinta china. 1936

Vendedores de canastas. Amecameca. Acuarela. 1934

Madre e hijos. Acuarela sobre tela. 1934

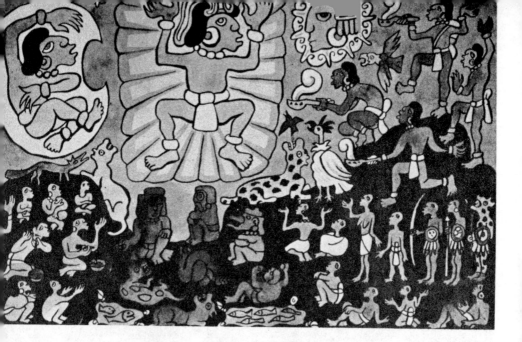

Ilustración para el Popol Vuh. Acuarela. 1931

Hombre piña. Vestido para el
ballet "H.P." 1931

Hombre plátano. 1931

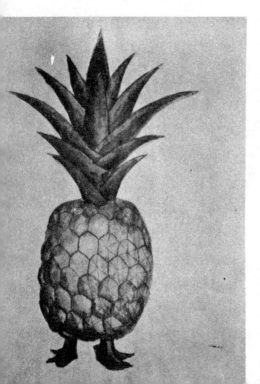

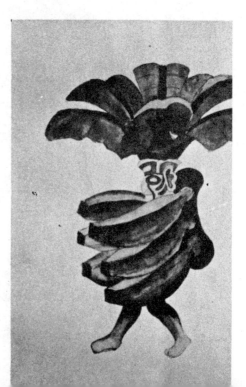

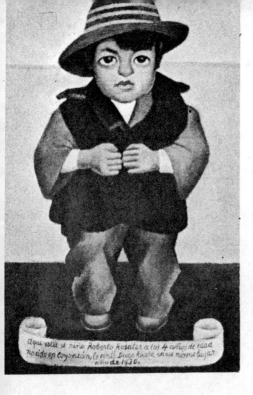

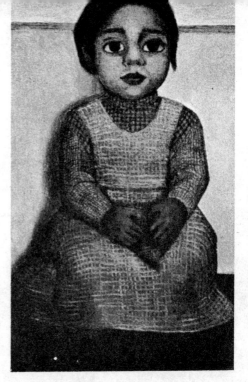

Retrato de Roberto Rosales.
Cera en tela. 1930

Muchacha con vestido de cuadros.
Óleo. 1930

Sueño. Acuarela sobre tela. 1936

Paisaje cerca de Taxco. Óleo. 1937

Vendedora de legumbres.
Acuarela sobre tela. 1935

Asesinato de Altamirano.
Temple de masonita. 1936

La quema de los judas. Tinta china. 1937

Paisaje. Sonora, Cera en tela. 1931

Boceto para un paisaje. 1944

Sólo resta decir que con el triunfo del arte abstracto en la San Francisco Art School, un decenio después el fresco de Diego fue cubierto con una tela por un nuevo director de criterio estrecho, a quien le pareció la pintura ya no radical, sino demasiado "conservadora" y "figurativa". Ahora ya no ocupa ese cargo y en 1962, en una visita a San Francisco, ahí el fresco, con los colores tan vivos como el día en que fueron aplicados. Diego sentado en lo alto del andamio, de espaldas a mí con la paleta en una mano y el pincel en la otra seguía trabajando en la pintura.

25. EL PINTOR Y LA MÁQUINA

El 9 de diciembre de 1930 la residencia de John D. Rockefeller, Jr., ubicada en 10 West Fifty-Fourth Street en Nueva York, fue teatro de una reunión de varias personas interesadas en México y el arte. El objeto de la junta era formar una organización que se dedicara a "la promoción de la amistad entre el pueblo de México y el de los Estados Unidos, impulsando las relaciones culturales y el intercambio de las artes". Este proyecto iba a llevarse a cabo con la ayuda de un fondo de promoción de quince mil dólares con que contribuía John D. Rockefeller, Jr. y seis meses de labor preliminar efectuada por la señora Frances Flynn Paine, negociante en arte y consejera de los Rockefeller en materia artística, emparentada por nacimiento y matrimonio con varias de las más opulentas familias de Norteamérica.

Los concurrentes a la reunión se conocían entre sí ya que eran hombres y mujeres pertenecientes al mundo común de las finanzas, o intermediarios entre ese mundo y el del arte y la cultura. Como resultado se estableció una organización que recibió el nombre de Mexican Arts Association, Inc. Winthrop W. Aldrich, banquero y hermano de la señora de John D. Rockefeller, Jr., fue electo presidente; la señora Emily Johnson De Forest, cuyo esposo era presidente del Metropolitan Museum, fue escogida como presidenta honoraria; Frank Crowninshield, publicista y miembro del patronato del

Museo de Arte Moderno, fue nombrado secretario, y el señor Aldrich fue facultado para que nombrase a los demás funcionarios. Las siguientes personas hicieron constar su aprobación, ya que sus nombres figuran en los estatutos constitutivos como miembros del Consejo de Directores: señora Abby A. Rockefeller, W. W. Aldrich, señora Elizabeth C. Morrow, señorita Martha C. Vail, T. B. Appleget, Enos S. Booth, Franklin M. Mills, señora Helen B. Hitchcock, profesor C. E. Richards, Henry A. Moe, señora Mabel S. Smithers, señora Emily J. De Forest, señora Frances Flynn Paine y Frank Crowninshield. Si el curioso lector comparara esta lista de nombres con los de los principales directores de las empresas norteamericanas de mayor importancia, vería que coincidían. Los que no se localizaran podrían encontrarse en una segunda comparación que se hiciera con una lista de directores de los más importantes museos de arte o fundaciones de Nueva York. Como se ve, tratábase de un distinguidísimo conjunto.

En sus principios, y tal vez desde la primera sesión, la sociedad de referencia consideró el nombre de Diego Rivera como el más apropiado para su primer campaña, que gozaría de amplia publicidad. En el verano de 1931, en tanto que Diego trabajaba de nuevo en el Palacio Nacional y soñaba en la maquinaria y muros de Detroit, recibió la visita de la señora Frances Flynn Paine de Nueva York, quien le manifestó que ella podría organizar una exposición retrospectiva de un solo hombre, para él, en la Meca de los pintores modernos, el Museo de Arte Moderno; que ella podría encargarse también, claro que percibiendo la acostumbrada comisión a corredores, de la venta de óleos y acuarelas a patrocinadores influyentes con los cuales tenía relación. Diego no sabía nada de la existencia de la Mexican Arts Association, Inc., ni de las aventuras y experiencias a que le conduciría esa oportunidad; pero como encajaba a la perfección en sus planes, gustosamente aceptó la invitación. Y bien que lo hizo, porque más allá de lo que él mismo entendía, las puertas de los Estados Unidos le estaban siendo abiertas de par en par.

Los museos de arte en América, actualmente, son grandes empresas: sus benefactores y directores se cuentan, por lo general, entre los hombres más ricos de las respectivas comunidades; tienen directorios interrelacionados que no son muy distintos a los de las grandes corporaciones comerciales. Ya no se limitan los adinerados de los Estados Unidos a la adquisición exclusiva de obras de los viejos maestros: el Museo Whitney, por ejemplo, se dedica a comprar trabajos de artistas norteamericanos contemporáneos; uno de los componentes de la familia Guggenheim ha establecido un fondo para el patrocinio del arte abstracto, otro más creó la fundación que ha ayudado a tantos artistas y escritores; el Museo de Arte Moderno tiene el respaldo de los Rockefeller; un Ford dirige el Instituto de Arte de Detroit; el mismo Museo Metropolitano de Nueva York está comprando más obras de artistas vivientes.

Mas la principal familia en cuanto al campo del arte en los Estados Unidos, es sin duda la de los Rockefeller; tal vez no compitan con los Morgan y Mellon del pasado en cuanto a la adquisición de obras por los viejos maestros, aunque sí es seguro que predominan en la compra y patrocinio de la producción de los artistas vivientes. Son muchos los museos en este país que desearían anhelosos que un miembro de esta familia, o algún consejo directivo relacionado con ella, les dieran ayuda. Cuando no es éste el caso, casi siempre lo que ocurre es que algún magnate financiero de la localidad es el principal sostenedor del museo, por ejemplo: en Detroit, Edsel Ford era el presidente del consejo directivo del Instituto de Arte.*

A través de Dwight Morrow, Diego había entrado en contacto con el círculo Morgan. En San Francisco conoció y ganó para su obra al doctor W. R. Valentiner y Edgar P. Richardson, representantes del Instituto de Artes de Detroit. Ahora la señora Paine le ofrecía las llaves de la ciudad de Nueva York. El ser patrocinado por los círculos mencionados es "llegar" como artista, hasta donde puede hacerlo un artista, asegurándole la venta de sus obras y exhibiciones en museos, además de una publicidad a alta presión.

Diego arribó a Nueva York por la vía marítima el 13 de noviembre de 1931, con apenas algo más de un mes para prepararse a la inauguración de su muestra. El capitán Robert Wilmot, del *Morro Castle*, se había portado muy bien con él, proporcionándole un estudio provisional en el barco, a fin de que al desembarcar llevara varios cuadros completos, pintados con base en los bocetos de su cuaderno de notas. Con un ritmo apropiado a la ciudad de la prisa, se puso a trabajar en la gran galería-estudio proporcionada para él en el edificio Heckscher, en esa época albergue del Museo de Arte Moderno. Allí terminó, en el breve lapso de un mes y diez días, siete frescos movibles, cada uno de dos por dos y medio metros, más o menos, de superficie pintada. Estos paneles con armazón de acero y con un peso de más o menos ciento cincuenta kilos, según explicó a los periodistas, no sólo eran apropiados para exhibiciones sino también, debido a su movilidad, adecuados para utilización general en "un país donde los edificios no duran mucho". Cuatro de los mismos eran repeticiones de partes de sus murales mexicanos, con algunas modificaciones; tres eran impresiones de la ciudad de Nueva York. Cuando se abrió la muestra el 23 de diciembre, el museo había reunido y acondicionado en una secuela que mostraba la evolución artística y las múltiples facetas de Diego, alrededor de 150 obras: los siete nuevos frescos, 56 óleos y ceras, 25 acuarelas y dibujos, bocetos y estudios de frescos. Aun cuando lo mejor de su obra no estaba adecuadamente representada por los cuatro fragmentos de frescos, la exhibición, en su conjunto, era suficiente para dar alguna noción de la estatura artística del pintor. El catálogo, al igual de todos los elaborados por Barr y

* **Edsel Ford figuraba también en el consejo directivo del Museo de Arte Moderno de Nueva York.**

Abbott, era un modelo de lo que puede ser un catálogo de museo cuando está hecho con inteligencia.

Los críticos brindaron una recepción amable a la muestra. Expresaron en sus crónicas su asombro ante la larga y multifásica imitación de otros pintores por parte del artista, y juzgaron que aun considerado éste en su aspecto de imitador, había sido más prodigioso e inquieto que la mayor parte de los pintores. Cuando un corresponsal denunció al pintor como un "ladrón sin conciencia", Jewell, del *Times* respondió que los nuevos frescos mostraban la originalidad de Rivera más allá de toda duda o posibilidad de cavilación, y afirmaba que el "malhumor no podrá borrar esos frescos de los muros"; respuesta contundente. El mejor y más poético de sus paneles con frescos era una bella interpretación de su amable Zapata teniendo la brida de un caballo blanco, que fue el primero de sus frescos de Cuernavaca. Hállase en la colección permanente del museo y ha sido reproducido a todo color en *Masters of Modern Art*, Alfred H. Barr, editor (Nueva York, 1953), página 154. Fue ampliamente admirado ya que se trata de una de sus obras de mayor lirismo.

En lo tocante a sus impresiones de Nueva York, fueron recibidas con menos expresiones de aprobación. Una de ellas era *Taladro neumático*, donde se ven el polvo que se eleva retorciéndose, los indumentos de los trabajadores curvándose alrededor de sus músculos, en líneas subrayando el ritmo de los taladros. Otra fue *Soldadura eléctrica*. La tercera representaba a Nueva York en tres niveles: en la base, una bóveda bancaria resguardada, conteniendo riqueza inmovilizada; en el medio, una casa albergue municipal para pobres, con hombres inmóviles tirados en el suelo como cadáveres en un depósito; arriba, los inmóviles rascacielos de Nueva York, como monumentos de tumbas de los negocios, y fue denominado por el pintor, *Bienes congelados.* *

Era el principio del tercer año de la gran depresión, y los norteamericanos estaban en un estado de ánimo de gran quisquillosidad. Era descortés, y hasta un tanto alarmante, que el huésped hubiese captado a su anfitrión sin que éste estuviese preparado. Esos frescos constituían un inquietante indicio de lo que él podría pintar al conocer mejor los Estados Unidos. Muchos críticos reflexionaron con mayor sobriedad y calificaron los frescos relativos a los Estados Unidos como "no muy satisfactorios". Admitían, en la acostumbrada jerga del oficio, que las pinturas eran "de contenido compacto. . . tonalmente ricas. . . enérgicamente definidas. . . de rasgos significativos y características. . .", para seguir los "peros" a continuación, que se reducían, en resumen, a reservas concernientes a *Bienes congelados*. Aquí también el lenguaje empleado era de los tecnicismos usuales; sin embargo, los circunloquios traicionaban de un modo u otro el hecho de que la reacción crítica desfavorable se debía a algo que

* *Bienes congelados* y el *Taladro neumático* fueron reproducidos como láminas 4 y 5 en *Portrait of America* (Nueva York, Covici-Friede, 1934).

muchos de ellos no se decidían a mencionar con claridad: la intención social de los frescos.

La controversia sobre *Bienes congelados* sólo sirvió para aumentar el interés del público en la muestra. El Museo de Arte Moderno había sido fundado en el verano de 1929 y de inmediato se hizo un lugar propio. Ésa era la decimacuarta exhibición, y segunda de obras de un solo maestro; Matisse había sido el objeto de la primera. En las primeras dos semanas 31,625 personas pagaron admisión; antes de la clausura se habían roto todas las marcas anteriores.

Como ya lo hemos hecho notar, cuando Rivera se hallaba pintando en California, los dos principales del Instituto de Artes de Detroit, Valentiner y Richardson, visitaron la costa occidental y les encantó lo que pudieron ver del trabajo de Diego. Richardson informó de la muestra de Diego en San Francisco, con gran encomio. Dijo que Rivera había "estructurado un poderoso estilo de pintura narrativa, lo que le convierte en el único artista viviente que representa de un modo adecuado el mundo en el que nos movemos: guerras, tumultos, pueblos en pugna, esperanza y descontento, buen humor y la vida a toda prisa... Resulta interesante, cuando la mayoría de nuestra pintura contemporánea es abstracta e introspectiva, ver a un hombre como Diego Rivera surgir con un arte narrativo, poderoso y dramático, que toma cualquier tema y lo narra incomparablemente bien. Es un gran pintor y posee un tema que demanda grandeza al comunicarlo".*

A Valentiner y Richardson Diego les había comunicado su sueño de pintar, en el corazón industrial de Estados Unidos, la epopeya de la industria y la máquina, la hermosura de la adaptación de la forma magnífica de la máquina a una no menos magnífica función, la incorporación en ella de la inteligencia y cooperación humanas para el trabajo, sus potencialidades para el dominio de la naturaleza y la liberación del hombre. La Comisión de Arte, ante la cual el doctor Valentiner desenvolvió su plan, constaba de Edsel Ford, presidente, Albert Kahn, Charles T. Fisher y Julius H. Haas. El 27 de mayo de 1931, en vísperas de que Diego dejara San Francisco, recibió la siguiente carta del doctor Valentiner:

En la junta de ayer de la Comisión de Artes, se decidió pedir a usted que nos ayude a embellecer el museo y darle fama a su vestíbulo con su grandiosa pintura...

Sólo queda una cosa pendiente la cual espero no se le dificultará a usted comprender. Siendo nuestros fondos limitados, la Comisión de Artes no está capacitada para autorizar más de 10,000 dólares para los murales; pero creo que si se pudiera dejar un espacio considerable libre en la parte inferior de la pared —donde se elevan los pilares— y quizá a los lados, la superficie que cubrirían sus pinturas podría reducirse tanto que llegara a unos cuarenta y dos metros cuadrados en cada lado, que, a 100 dólares el metro cuadrado, vendrían a sumar los 10,000 dólares...

* *Detroit News*, febrero 15 de 1931, más tarde incorporado a un boletín del instituto.

La Comisión de Artes tendrá mucho agrado en recibir sus sugerencias respecto a temas, los cuales podrían seleccionarse cuando se encuentre usted aquí. Les gustaría también que usted escogiera algo referente a la historia de Detroit o algún tema que sugiriera el desarrollo de la industria en esta ciudad; como quiera que sea, han acordado dejar la decisión por entero en sus manos y que proceda usted como mejor le parezca... Todos los integrantes de la Comisión de Artes se encuentran muy interesados en su obra, y saben que al artista debe dejársele, hasta donde sea posible, plena libertad de acción, si es que se desea que produzca algo importante...

Los diez mil dólares donados por Edsel Ford le parecieron una gran suma a Diego en comparación a los apretados presupuestos, adecuados si bien a menudo no pagados, con que hasta entonces había venido trabajando en México. El tamaño del muro, como de costumbre, no tenía mayor importancia para él; al contrario, en su interior desechó la sugerencia de que dejara algunas porciones vacías a fin de mantener sus honorarios en el límite de los cien dólares el metro cuadrado. Le encantaban los grandes muros, como los frescos del Palacio Nacional de México lo demostraban; aborrecía los espacios vacíos. Al llegar a su término la exposición de Nueva York, le dejó libre para partir a Detroit y examinar el patio interior, cubierto de cristal, del Instituto de Artes de dicha población. De inmediato ensanchó sus planes para cubrir cuatro paredes en lugar de dos, y tanto fue su entusiasmo por las fábricas que visitó, que sólo el hecho de que el techo era de vidrio y fuente de iluminación del local, evitó que propusiera pintarlo también. Edsel Ford, entusiasmado con los primeros bocetos y planes verbales del pintor, generosamente aumentó su donativo de 10,000 dólares a 25,000, en tanto que el instituto convino en pagar los costos de material y el salario de los emplastadores.

Al mismo tiempo, Herman Black, publicista de Chicago, quien había visto la obra de Diego en San Francisco, escribió diciendo que esperaba persuadir a la administración de la próxima Feria Mundial ("Un siglo de progreso") para que el pintor hiciera un mural sobre el tema "maquinaria e industria", en uno de los edificios. Casi a la vez llegó un aviso de Nueva York de que los Rockefeller también estaban considerando la posibilidad de ofrecerle un muro en el nuevo edificio de la RCA en Radio City. Diego inició una serie de visitas a las fábricas de Detroit, talleres y laboratorios, con el espíritu en turbulencia debido a tan grandiosos proyectos. Porque el tener a los Rockefeller en Nueva York, los Ford en Detroit, la Feria Mundial de Chicago —era probable que decorara el edificio de la General Motors— como patrocinadores ¿no era más de lo que podía pedir un pintor en el siglo veinte? ¿Acaso no era extraño que esos multimillonarios hijos de los "barones salteadores yanquis" hubiesen desarrollado tan buen gusto o la voluntad de contratar a conocedores de arte y a él, para pintar en muros tan accesibles a las masas como el vestíbulo de Radio City, el patio del Instituto de Arte de Detroit y el edificio central de la Feria Mundial de Chicago, mientras en Moscú

no le darían nada? ¿Había sido Miguel Ángel, "aguijoneado por vuestros papas y reyes", más favorecido que él?

El patio del Museo de Detroit, en el cual pintaría Rivera, le atrajo y repelió a la vez. Sus muros estaban decorados en un complicado barroco italiano singularmente impropio para el tema que él había pensado y se encontraban interrumpidos a intervalos frecuentes por pequeñas ventanas y ventiladores enmarcados en molduras ondulantes, pilastras, cabezas de sátiros en redondeado altorrelieve; por franjas de molduras cruzadas y vanos de puertas, mientras en el centro del jardín, dentro del patio, hallábase una fuente que me describió como "horrorosa".

La decoración le costó muchos dolores de cabeza y accesos de rabia. En un museo de arte que alberga estilos correspondientes a muchas épocas, tal vez pueda estar justificado que tenga su patio central decorado al estilo barroco italiano; pero, ¿qué tenía que ver esa ornamentación con los Estados Unidos contemporáneos y con una gran ciudad industrial? Sin embargo, era precisamente allí, en ese centro de la industria moderna, que Diego esperaba ofrecer su contribución a la creación del nuevo estilo de su época. El problema, había venido insistiendo desde hacía mucho, nunca fue decidir qué muerto estilo del pasado se tendría que elegir. Cada estilo había vivido alguna vez debido a que había surgido en respuesta a las necesidades de su lugar y época. En este país y tiempo, y en Detroit que los simbolizaba a ambos, se requería de formas expresivas propias de la nueva edad y estilo de vida.

Siempre había hecho Diego lo mejor que podía para hacer que sus frescos armonizaran con la arquitectura del edificio del cual formaban parte, con los usos del mismo, y la vida de la ciudad y gente del lugar donde estuviera ubicado. A menudo se habían presentado conflictos (sólo cuando el arquitecto y el pintor se reunían antes de la erección del edificio, era posible evitar tales disputas). En esta ocasión la dificultad era insalvable, pues eran Italia y la época del barroco por una parte, y América y la época de la máquina por la otra. Al final decidió sacrificar la decoración arquitectónica, que él consideró falsa para el espíritu de la ciudad. Con la habilidad y astucia en que era un maestro, se puso a trabajar para subordinar y asimilar la decoración a su pintura, de tal modo que los adornos de piedra fuesen desbordados y parecieran desaparecer en la pared pintada. Aun así, ese trabajo, el cual considerado como pintura es el mejor que ejecutó en los Estados Unidos y una de las mejores pinturas inspiradas por la máquina y la industria moderna, no tuvo éxito en cuanto a su relación con el resto de la decoración. Sin embargo, siendo esta última superficial, sin que afecte la estructura fundamental y las proporciones del patio en sí, fácilmente podría ser retirada quedando de ese modo las paredes simplificadas y en mayor armonía con la pintura. Tal vez llegue el día en que un arriesgado curador del museo, tenga el valor de hacerlo.

Diego pasó tres emocionantes meses recorriendo kilómetros de maquinaria; haciendo bocetos en las fábricas Ford, Chrysler, los laboratorios Parke-Davis, Michigan Alkali, Edison y otras más, antes de proceder a erigir su andamio. Mientras más veía más le entusiasmaban los laboratorios funcionales y bien diseñados, las maravillosamente planeadas líneas de transmisión y los instrumentos de precisión. Así como un autor puede echarse al coleto media biblioteca pública para escribir un libro, y un novelista recorrer media ciudad con el fin de dar forma a un personaje, Diego recorrió todas las grandes industrias de Detroit para pintar un solo panel de maquinaria.

He tenido una dura tarea de preparación aquí (me escribía en julio 9 de 1932), sobre todo, observando. Los frescos serán veintisiete, integrando una sola unidad temática y plástica. Espero que sea el más completo de mis trabajos; por el material industrial de este lugar siento el mismo entusiasmo que experimenté hace diez años, en la época de mi regreso a México, con material campesino. . .

Desde hacía mucho Diego profesaba la convicción de que la pintura debía absorber la máquina si quería hallar el estilo de esta época, asimilarla tan fácil y naturalmente como lo hizo con objetos de naturalezas muertas, paisajes, habitaciones, castillos, rostros, cuerpos desnudos; dominar este maravilloso nuevo material y hacerlo vivir de nuevo en los muros, con tanta vida y emoción como el arte había presentado escenas históricas, viejas leyendas y parábolas religiosas. No se trataba de efectuar una ignorante contemplación desde el exterior, como en el caso de los impresionistas que sólo veían en la industria moderna humo y bruma, atmósfera poluta y fuego de hornos, o una estructura informe a la cual no correspondía ninguna función real. No se trataría del mecanismo estilizado preconizado por Léger, quien reducía toda "máquina", aun al ser humano, a naturalezas muertas, geométricas, abstractas, ornamentales, sin pasión o fuerza, sin capacidad de movimiento, salvo el del ojo observador que seguía sus a veces juguetones contornos geométricos. Tampoco era, la maquinaria retratada, como un monstruo devorador al modo de quienes buscan un irrevocable pasado que vio los malos efectos sin ver las potencialidades de bien inherentes a esos grandes ensanchamientos y proyecciones de las extremidades humanas. No, él pintaría el espíritu humano materializado en la máquina, porque ésta es una de las más brillantes realizaciones de la inteligencia del hombre, la fuerza y el poder que confieren al hombre el dominio sobre las fuerzas inhumanas de la Naturaleza, de las cuales por tanto tiempo fue impotente siervo; la *esperanza* que suscita la máquina de que el hombre liberado por ella de su servidumbre a la Naturaleza, no necesita seguir siendo víctima del hambre, del trabajo aniquilador, de la desigualdad y la tiranía. Pero lo que no se le ocurrió a Diego fue que la máquina también podría ser empleada para extender el poder de un dictador sobre el pueblo, extenderlo, sí, hasta llegar a un punto totalitario.

Diego comprimiría kilómetros de maquinaria en unos cuantos metros cuadrados de muro, expresándola con autenticidad de forma, función y movimiento: sería tan apegada a la lógica y precisión de los modelos, que "trabajaría". Los mecanismos serían para él lo que habían sido para Leonardo y algunos otros pintores. "Mientras más se sabe —diría con el florentino cuya inagotable energía intelectual y curiosidad compartía—, más se ama".

La imagen favorita de Rivera siempre había sido la onda. Cada vez más figuraba implícita en su pintura, junto con una estructura diagonal sutilmente modificada, basada en la "sección dorada" de la cual había derivado su propia forma peculiar a la que llamaba, con palabras de artista, "simetría dinámica". Se aplicó, pues, a pintar la onda con toda claridad; la onda que pasa por los electrones, montañas, agua, viento, vida, muerte, estaciones del año, sonido, luz; que no cesa de ondular en los muertos ni en las cosas que nunca han vivido. Es visible en los estratos geológicos que separan las figuras alegóricas de la parte alta de los murales de Detroit, de los paneles de maquinaria, abajo; da movimiento y sinuosa belleza a las bandas de transmisión, absorbe en sus ondulaciones los movimientos de los hombres que laboran en las máquinas. Como en el trapiche mexicano, el trabajo aquí era, a sus ojos, no tanto faena como danza. Si el lector se toma el trabajo de estudiar la LÁMINA 117, percibirá con qué sensualidad Rivera representó la maquinaria en esos muros. La tubería posee una calidad más erótica que los desnudos de Chapingo o del edificio de Salubridad, o que los *pin-ups* que trazó en el club nocturno Ciro's, del hotel Reforma.

Durante el año que le llevó a Diego la realización de ese enorme trabajo, su salud dejó mucho que desear. Observaba en esa época una rigurosa y fantástica dieta reductora, siguiendo lo prescrito por un médico mexicano cuyo nombre no quiero mencionar por un sentimiento caritativo. A continuación consigno en qué consistía dicha dieta impuesta a un hombre cuyo enorme volumen y labor exigían la correspondiente abundancia de alimentos que le proporcionaran energía:

Cantidad de alimento:

a) 12 frutas ácidas al día: 4 limones, 6 naranjas, 2 toronjas.
b) 1 litro de jugo de legumbres.
c) 2 veces al día una ensalada de legumbres.

Menú

Con el estomago vacío tomar un laxante de sal de frutas.
Desayuno: 2 naranjas, 1 limón.
Durante el día, cada 2 horas tomar una fruta ácida.
Comida y cena: ensalada de legumbres.
Jugo de legumbres, como bebida, durante el día.
Frutas de todas clases (salvo uvas y plátanos) pueden ser comidas.
No tomar legumbres cocidas. Nada de azúcar o aceite en las ensaladas.
Todas las noches tomar un baño, debiendo contener el agua sales de
Epsom (1/2 kilo).

A esta drástica dieta se agregaron dosis liberales de extracto tiroideo. El físico del pintor se redujo en el curso de un año en más de cincuenta kilos.* Cuando me fue a visitar a Nueva York, iba flaco y pellejudo, con las facciones hundidas y tristes; las ropas le colgaban en pliegues elefantinos. Durante todo ese año siguió, como de costumbre, consumiendo la energía de una docena de hombres normales, pintando largas horas, especialmente en el verano, bajo un sol abrasador que caía sobre el patio techado de cristal y, en ocasiones, en el andamio llegó a ser la temperatura de 48 grados centígrados. Diego seguía trabajando en las noches cálidas con objeto de aprovechar que la humedad del muro se mantenía por algún tiempo más, pudiendo así pintar horas adicionales. El susodicho heroico tratamiento reductor fue seguido por años de desórdenes glandulares, creciente irritabilidad e hipocondría, complicado todo por una sucesión de enfermedades y colapsos, hasta que en 1936 se llamó al doctor Rafael Silva, oftalmólogo, para que le tratara de una infección en el conducto lacrimal del ojo derecho, y quien le ordenó que procediera a "reinflarse y no volverse a desinflar por ningún motivo".

La salud de Frida era otra fuente de preocupación para Diego. Delgada y frágil desde el accidente que sufrió, Frida no se adaptó a los calurosos veranos de Detroit, acostumbrada como estaba a la frescura de la mesa central mexicana. Tampoco le probó la blanda cocina norteamericana, y limitaba su alimentación a tomar pizcas de comida, complementadas con el chupar de caramelos durante el día. Al arribar ambos a Detroit ella iba embarazada y había dudas de hasta dónde podrían la delgada cintura y la fracturada pelvis, soportar la tensión del parto. Diego la veía cada vez más pálida y decaída y observaba sus prolongados accesos de náusea, por las mañanas, sintiendo en lo íntimo la premonición de un inminente desastre. Lo que empeoraba las cosas era el hecho de que él tenía la tendencia a creer que sus presentimientos eran siempre proféticos.

Frida se quejaba de que "el niño le hacía daño"; no obstante, continuó tratando de actuar con la vivacidad y alegría de siempre. Una súbita hemorragia advirtió la amenaza de un aborto, mas el médico le ocultó la verdad, concretándose a prescribirle un absoluto reposo. Como era natural, Frida pasó por alto la velada advertencia, con desastrosos resultados. La noche del 4 de julio pasó por la tortura de un doloroso aborto, acompañado de una grave hemorragia. Diego se asustó muchísimo y estaba anonadado ante su impotencia. Por la mañana fue llevada apresuradamente al hospital Ford, en grave estado. Cuando la llevaban en una camilla con ruedas, por el sótano, con rumbo a la sala de operaciones, abrió los ojos y viendo un techo multicolor, en medio de sus dolores, encontró la fuerza y el entusiasmo suficientes para murmurar: "¡Qué precioso! ". Este detalle es

* Compárense las láminas 114 y 119.

típico de esa faceta de su carácter que la hizo artista y adecuada compañera de un pintor.

Frida quedó abatida por la pérdida de su niño, deprimida hasta el punto de melancolía. Transcurridos bastantes días pidió colores y un pedazo de lámina, y buscó la liberación de su oprimente sensación de futilidad y dolor, en una serie de pinturas altamente individuales que reflejaban su experiencia. Apenas recuperada recibió aviso de la gravedad de su madre y emprendió un arduo viaje a México, sólo para llegar a tiempo de verla morir. Diego se portó con una consideración y ternura muy fuera de lo usual en él, y como jamás lo había hecho con nadie.

Rehusó permitir que ella afrontara un segundo intento de tener un hijo, lo cual deprimió a Frida hasta llegar al grado de volvérsele obsesión. Bajo la turbulenta alegría y atractivo que subsistían en ella, sus íntimos percibían una nota de honda melancolía. Seguía pintando en ocasiones, de un modo desordenado, produciendo obras a largos intervalos, las cuales son "surrealistas" en un sentido personal, mas no académico. Son cuadros extraños, reflexivos, fantásticos, encantadores, altamente individuales. Son mucho mejores que los producidos antes de la pérdida del niño. La muestra dedicada a ella sola en Nueva York, en el otoño de 1938, asombró a quienes la visitaron por lo magnífico de la obra: su gozoso, contagioso y a veces sorprendente ingenio y fantasía, así como por la completa falta de un punto de contacto, por insignificante que fuese, con la técnica, estilo y temas de la obra de su célebre marido.*

Mientras Diego pintaba en el patio del museo, empezaron a circular rumores acerca de lo que hacía, en la prensa de Detroit.

Por lo que se ve hasta ahora en el muro y por los bocetos (escribía un reportero)... el trabajo, en material, modo y enormidad, está más allá de lo que se imagina la gente situada fuera de las cortinas rojas (las que cubrían las porciones acabadas de los murales). Cuando lo vean, recibirán una impresión como si les hubiese caído un rayo.**

Después de más de un año de ímproba labor, el 13 de marzo de 1933 las pinturas quedaron terminadas y oficialmente fueron descubiertas. El público esperaba la consabida figura femenina de clásico drapeado en el atavío, sosteniendo un pequeño automóvil en una mano y en la otra una antorcha extendida en alto. La cosa fue que, en lugar de ello, contemplaron un "espíritu de Detroit" trabajando en los laboratorios; escupiendo llamas de los sopletes de soldar, moviéndose en las bandas de transmisión, inclinado —muscular y absorto— sobre hojas de plateado acero en el proceso de ser troqueladas para formar partes de automóviles, trabajando con el overol puesto, atisbando por detrás de las mascarillas, viviente en los cilindros curvi-

* Para una apreciación contemporánea, ver mi "Rise of a New Rivera" publicado en *Vogue* (octubre de 1938).
** W. M. Mountjoy en *Detroit Sunday Times*, octubre 23 de 1932.

líneos, en los motores como girasoles y en los metálicos aviones
—inmaculados y bruñidos— prestos a emprender el vuelo. Nada de
pompa y lujo, nada de huecas alegorías cívicas, nada de la clase
ociosa de Detroit: sólo trabajadores de ambos sexos, ingenieros y
químicos; aun el mismo Edsel Ford, donador del fresco, aparece en el
mismo con un plano de automóvil.

No tardó en fulminarse anatema contra el pintor y su obra. Aun
antes de ser descubierto, empezó la lucha. Miembros del clero, digna-
tarios y personas que nunca habían tenido qué ver en el campo del
arte, integraron sociedades que se apoyaban mutuamente para hacer
que fueran retiradas las pinturas. El panel de la vacunación, en el que
se rendía homenaje a la investigación científica, (LÁMINA 116), con
fragancias de la pintura primitiva italiana, suscitó una especial indig-
nación, debido a su reminiscencia de la Sagrada Familia; el grupo del
niño sostenido por la enfermera coronada con un halo, y que es
vacunado por un médico, sugería, según ellos, a las personas de
María, José y el niño Jesús; el caballo, el buey y las ovejas, de las que
se tomaba el suero para la vacuna, tenían un sabor al establo de la
Natividad; los tres científicos trabajando en el segundo plano, eran
los tres Magos que llevaban los dones. Al contemplar tan encantadora
y tierna composición, uno se pregunta cómo es posible que alguien la
considerara una blasfemia y pidiera su destrucción; o cómo fue que
esa misma gente pasó por alto la verdaderamente intencionada alu-
sión a las "tentaciones de san Antonio", en la representación del
gerente de una fábrica de productos químicos que trata de concen-
trarse en las máquinas sumadoras y cuentas, mientras le circundan las
pantorrillas y rodillas al aire, de las chicas que se encuentran trabajan-
do a su alrededor. Acerca de este panel no hubo ninguna queja, salvo
que el pintor, divertido por la tendencia de los diseñadores norte-
americanos a conferir a cosas modernas como los aparatos receptores
de radio, un diseño "gótico", colocó la máquina sumadora dentro de
un gabinete de radio que algunos imaginaron ser una iglesia.

El señor Rivera ha perpetrado un verdadero timo a su protector capitalista,
el señor Edsel Ford (declaró el presidente del Marygrove College for Girls, señor
George Hermann Derry)... Encajó a Ford y al museo un manifiesto comunis-
ta... ¿Se sentirán acaso halagadas las mujeres de Detroit al percatarse de que a la
izquierda de la pared del sur se representa a la mujer con una cara dura, mascu-
lina, sin sexo, que mira anhelante y esperanzada a través del panel a su lánguida y
burdamente sensual hermana de Oriente, como en solicitud de ayuda?
 Sorprendido se pregunta uno si el señor Ford ha visto alguna vez una repro-
ducción del fresco de Rivera intitulado "El banquete de los multimillonarios"...
en el cual aparecen los rostros, de un parecido fotográfico, de Rockefeller,
Morgan y Henry Ford, este último en el acto de vaciar de un trago una copa de
champaña. Sería de ver que un hombre architemperante como el señor Ford (el
doctor Derry no lo era tanto, pero cualquier arma era buena para atacar las
pinturas) se deleitara en verse caricaturizado de ese modo, por Rivera, en el muro
de una república vecina y amiga.*

 * Detroit *Evening Times*, marzo 21 de 1933

Ocho días después de finalizar los frescos se llevó a cabo una reunión en la oficina del reverendo H. Ralph Higgins, párroco de la catedral episcopal de San Pablo, al que concurrieron diversas personas que "representaban distintos puntos de vista, pero que coincidían en su desagrado por los murales. . . un grupo de voluntarios ha tomado a su cargo el cristalizar los sentimientos contrarios a dichos murales, en una solicitud formal de que sean retirados. . ."* Entre los concurrentes figuraban un arquitecto, un ingeniero estructural, tres representantes de la comisión artística del Detroit Review Club, dos representantes del clero católico, uno del episcopal y un seglar miembro del patronato de la Iglesia Unitaria. Dos días más tarde el concejal William P. Bradley presentó una moción al Consejo de la ciudad, en el sentido de que "las pinturas fueran eliminadas de las paredes". Se las denunciaba como "perversión del espíritu de Detroit, pasando por alto de una manera absoluta los aspectos culturales y espirituales de la ciudad". El funcionario municipal John Atkinson, ocupado en perseguir al propietario de un teatro local a quien acusaba de "exhibir fotografías obscenas en público", se apartó de esta causa para declarar que los desnudos de Rivera le parecían obscenos y que "le gustaría ver cubiertas por ropa esas desordenadas y regordetas" figuras.

Las autoridades del museo y los amantes del arte tenían que hacer frente a una grave embestida. Se instituyeron varias comisiones para encargarse de la defensa, una de ellas encabezada por Fred L. Black, presidente de la People's Museum Association, y el reverendo Augustus P. Reccord, pastor de la Iglesia Unitaria; otro constaba de representantes de las organizaciones laboristas y radicales de Detroit. Las autoridades del museo concedieron entrevistas en las que defendieron las pinturas e hicieron que dos señoritas se mezclaran con los numerosos visitantes del patio donde estaban pintados los frescos, a fin de investigar cuáles eran las opiniones predominantes; tomóse también nota del mayor número de personas que jamás visitara el instituto; apelaron a la College Art Association, de Nueva York, pidiendo su apoyo. El doctor Valentiner dictaminó que el panel de la vacunación era "una muy bien ejecutada y racionalista interpretación de la hermosa leyenda de la Sagrada Familia. . . tan aceptable para nosotros como una obra maestra sobre cualquier otro tema". El *Detroit News* declaró en un artículo editorial que: "lo mejor que cabe hacer es enjalbegar todo"; a lo cual Walter Pach contestó desde Nueva York con un cable que decía: "Si esas pinturas son enjalbegadas, nada podrá evitar que sean enjalbegados los Estados Unidos todos".

A diario se verificaban asambleas concurridísimas en pro y en contra, los debates radiofónicos llenaban el aire, los sermones dominicales en las iglesias tronaban, y a veces, muy pocas, defendían los frescos, y se hicieron indignadas y nutridas manifestaciones en con-

* Detroit *Evening Times*, marzo 21 de 1933.

tra. El reverendo Higgins, de la Iglesia Episcopal de la avenida Wood-
ward, a la que concurría gente de dinero, y situada a tres cuadras del
instituto, admitió en un debate por la radio, que él había ido al
museo sólo una vez en su vida y no conocía los murales de Rivera
más que por los periódicos. A través de la estación difusora WXYZ,
manifestó a los radioescuchas:

Si el genio de nuestro pueblo estuviese compuesto de materialismo y ateís-
mo, si nuestros dioses fuesen la ciencia y el sexo, si la brutalidad de la edad de la
máquina fuese la única virtud que expresara nuestra bella ciudad; si todo esto
fuere cierto, entonces cabría saludar en el señor Rivera un nuevo Miguel Ángel.
¿Acaso no habrá suficientes personas en nuestra ciudad, que no hayan doblado
la rodilla ante Baal, para justificar la inclusión en el panorama mural de por lo
menos una mínima parte de intuición y aspiraciones espirituales?

La señorita Isabel Weadlock, perteneciente a los funcionarios del
museo, invitó a uno de los atacantes, monseñor Doyle "a que con
imparcialidad hacia el artista y el instituto" le diera a ella una oportu-
nidad de explicarle las pinturas; pero el sacerdote rehusó ver los
frescos "porque él no era una autoridad en arte". Sin embargo, no
dudó en continuar calificando el trabajo como "una afrenta a millo-
nes de católicos".

Las decenas de miles de visitantes que acudieron al museo mos-
trábanse en su mayoría entusiastas, con lo cual el apoyo popular fue
creciendo de una manera firme. Al fin, lo que retiró el viento de las
velas de las fuerzas oposicionistas, fue el hecho de que el ciudadano
de Detroit a quien profesábase el mayor respeto y cuyo liderato era
reconocido por todos, Edsel Ford, emitió una declaración en favor de
las pinturas, que decía: "Admiro el espíritu de Rivera. En verdad
creo que él trató de expresar lo que él concibe como espíritu de
Detroit". Aun siendo un tanto débiles estas palabras, ayudaron
mucho a que fueran preservadas las pinturas, salvándose. Dos años
más tarde el doctor Valentiner pudo escribir a Rivera (carta del 1o.
de mayo de 1935): "Sus murales siguen siendo la más grande atrac-
ción en Detroit".

Terminaba Diego su mural de las "máquinas" cuando Elie Faure
le escribió una larga misiva (enero 20 de 1933) sobre el tema de la
máquina y su papel en la vida moderna, y le daba a conocer su
opinión acerca de los frescos de Detroit y las opiniones desarrolladas
en su espíritu, en germinación de la semilla sembrada en él, por
Diego, muchos años antes:

Lo que me dices de América es preferible a lo que ocurre aquí en Francia.
La máquina se ha convertido en el enemigo: todos los escritores, pintores y
dramaturgos, la hacen objeto de sus anatemas tachándola de burguesa. Quos vult
perdere. . .
El temor impera. Los burgueses se encogen ante su monstruosa hija, de la
cual el pueblo va a apoderarse. ¡Admirable espectáculo. . .!
Entretanto, los imbéciles aclaman en el Theatre Francais una obra que se
declara contra la máquina. No se percatan de que apartaron sus asientos por

teléfono, que admiraron el espectáculo a través de sus gemelos, que sus automóviles les aguardan a la salida, que la noche anterior asistieron al cinematógrafo y que tal vez mañana los cirujanos, armados de taladros eléctricos esterilizados en un autoclave, vayan a trepanar a su hijo. ¡Miserables idiotas!

No te imaginas el placer que me causó el ver que utilizaste la máquina como motivo de emoción plástica y decoración en tus nuevos frescos, los cuales me parecen muy bellos, aun cuando el elemento color, que tanto admiro, falte (en las fotografías que le envió Rivera).

¿Cuándo podré reproducir algunos? Espero que muy pronto. ¿Pero dónde? Las revistas de arte importantes, en especial la de Waldemar George, me han cerrado sus puertas. "M. Elie Faure —posteriormente ha dicho aquél—, no es un esteta". ¡Tu parles, con! Y he aquí que L'Amour de l'Art, el único que todavía recibe mis artículos, desaparece. Es en sus páginas que proyectaba publicar mi artículo sobre ti, el cual ya tengo escrito y consta de doce cuartillas escritas en máquina y sólo aguarda un publicista. Pero afirmo que tendrá que ver la luz pública. . .

Esto es todo, mon vieux Diego, cuanto tengo que decirte por el momento. Ambos tenemos una comunión de ideas que creo es completa. Esto me causa gran gozo. Nunca sabrás la gran importancia que tuvo para mí el conocerte hace doce años. Tú eras el poeta del nuevo mundo que se elevaba de súbito ante mis ojos surgiendo de lo desconocido. Siento, al conocerte y comprenderte, una singularísima sensación de liberación. . .

Elie Faure al fin pudo publicar el artículo a que hace mención en su misiva, en *Art et Medecine*.* De él tomamos el siguiente párrafo:

La poesía de la máquina, que ha nacido en los frescos de México y San Francisco, domina en los de Detroit: llamas que escapan de los taladros, motores, silenciosos y danzarines ritmos de pistones y cilindros —todo esto marcando las cadencias de una nueva marcha— los ensayos de una humanidad todavía vacilante. Se contempla el hechizo de molinos y fábricas, de los centros generadores de energía eléctrica, de arcos que iluminan el océano, torres de Babel que se lanzan hacia las alturas en las ciudades; en adelante todo esto se convertirá en parte de nuestro ser íntimo y ¡ay de aquellos que no lo crean así! El odio que se ve, es en realidad amor. Una vez más el hombre intenta comprender al hombre en medio de la fuerza misma: trátase de nuevos temas, nuevos motivos, nuevas causas para las emociones. México puede sentirse orgulloso de sus nuevos pintores, quienes están dando expresión a esta nueva edad.

* Elie Faure: "*La peinture murale mexicaine*", Art et Medécine (Abril de 1934).

26. LA BATALLA
DEL CENTRO ROCKEFELLER

El tema ofrecido a Diego para ser ejecutado en el sitio de los eleva-
dores, dando frente a la entrada principal del edificio RCA en Radio
City, fue: *El hombre en una encrucijada, mirando con esperanza y
elevada visión, hacia la elección de un nuevo y mejor futuro.*

La asociación de uno de los más grandes pintores del mundo con
una de las más opulentas dinastías financieras, para dar al pueblo de
la ciudad de Nueva York un mural con ese tema, seleccionado no por
Rivera sino por Rockefeller, fue el resultado de lentas y precarias
negociaciones. Los acercamientos preliminares fueron largos y opti-
mistas: la señora John D. Rockefeller, Jr. (hija del finado senador
Nelson W. Aldrich) y la entonces señora Nelson Rockefeller (de sol-
tera Mary Todhunter Clark) ambas exigentes coleccionistas, habían
comprado algunos ejemplares de la obra de Diego. Como si se tratara
de evidenciar que su buen gusto en cuestiones de arte era superior al
prejuicio contra el tema social del artista, la señora John D. Rocke-
feller había incluido en sus compras el cuaderno de notas con los
bocetos rusos. Nelson Rockefeller elogió los murales pintados en
Detroit y deploró la controversia que habían provocado, escribiendo
recados como el siguiente: "Le ruego informarme cuando hayan sido
terminados sus frescos en Detroit a fin de que podamos hacer arre-
glos para ir a verlos. Todo el mundo está terriblemente ansioso de ver

cómo interpretó usted la vida industrial de Detroit" (carta de octubre 13 de 1932). Al fin, Nelson Rockefeller mencionó por primera vez lo tocante a que pintara un mural en Radio City. Solicitudes similares fueron hechas a Picasso y Matisse.

La proposición por escrito de los ingenieros encargados de la construcción, la cual siguió a las negociaciones verbales, invitaba a los tres artistas a entrar en "competencia", vocablo éste que parecía estar enderezado, de un modo consciente o inconsciente, a restringir esos espíritus turbulentos mediante una serie de elaboradas restricciones y reglamentaciones. Primero tendrían que remitir unos proyectos preliminares (por los cuales se les darían trescientos dólares), en los cuales no se emplearía color sino "sólo negro, blanco y gris"; la escala de los dibujos sería de "2.60 m. para la figura humana en el plano frontal"; el mural se ejecutaría en lienzo; la pintura debería cubrir "entre sesenta y setenta y cinco por ciento de la tela"; las instrucciones estipulaban ¡hasta el número de capas de barniz que deberían cubrir el pigmento!

Matisse rechazó la encomienda, argumentando que la escala, tema y carácter no iban de acuerdo con su estilo de pintar; Picasso se negó a recibir al representante de los arquitectos; Rivera declinó la oferta en una carta (mayo 9 de 1932), escrita en francés y dirigida al arquitecto Raymond Hood, de la cual transcribo lo siguiente:

Le doy las gracias. Hace diez años hubiera aceptado su bondadosa invitación con mucho gusto. Me habría ayudado a cobrar fama... pero de entonces acá he trabajado lo bastante y soy lo suficientemente conocido para decirle a quien quiera mi trabajo, que me lo pida en mis propios términos. Claro que es correcto que se me solicite un boceto y aprobarlo o no; pero en cuanto a una "competencia", esto no reza conmigo.

Permítame usted, pues, que le diga que no acabo de comprender esta forma de tratar conmigo, sobre todo cuando usted y el señor Nelson Rockefeller han tenido la amabilidad de manifestar su interés en contar con mi colaboración, sin que yo hubiese hecho la menor insinuación para ello.

"Sentimos que no acepte", cablegrafió Raymond Hood, el arquitecto. Nelson Rockefeller intervino y le persuadió de que prescindiera de la competencia. Cuando el pintor supo, algo más tarde, que Frank Brangwyn y José María Sert habían sustituido a Matisse y Picasso, ocurrió una crisis. No le importaba tanto la quincallería en la ornamentación del edificio, sino el hecho de que los lienzos murales de Brangwyn y Sert fuesen a flanquear el suyo, y él despreciaba el trabajo de ambos.

De mayo a octubre prosiguieron negociaciones inciertas. Diego escribió largas parrafadas en francés a Raymond Hood para convencerle de que se le permitiera usar color en lugar de sólo blanco y negro y, sin aumento en sus honorarios, ejecutar un fresco en lugar de un lienzo mural. "Jamás he creído que la pintura mural requiriera como principal característica conservar la superficie plana del muro —escribía a Hood—; porque de ser así, la mejor pintura mural habría

LA FABULOSA VIDA DE DIEGO RIVERA

de ser una pareja capa de color. . . La pintura monumental no tiene como objetivo adornar, sino extender en el tiempo y el espacio la vida de la arquitectura. . ."

"Lo que haríamos sería acentuar el sentimiento fúnebre que fatalmente se suscita en el público por la yuxtaposición de negro y blanco —argumentaba en otra prolongada epístola—. En la parte inferior de un edificio. . . siempre se tiene la sensación de cripta. . . Supóngase usted que alguien mal dispuesto diera por casualidad con el remoquete de «Palacio de los enterradores». . ."

Una y otra vez las relaciones se tornaban tensas durante tan largas negociaciones, y siempre Nelson Rockefeller, actuando como diplomático, amigable componedor, vicepresidente ejecutivo de Rockefeller Center, Inc., y verdadera cabeza de la empresa, enderezaba las cosas y sostuvo a Rivera en sus demandas como pintor.

Al final, todavía en Detroit, Diego empezó a trabajar en un boceto. Para guiarlo se le dieron las siguientes instrucciones:

Debe dominar un tono filosófico o espiritual. . . Queremos que las pinturas hagan detenerse a la gente, reflexionar y tornar sus mentes al interior y hacia arriba. . . Esperamos que estas pinturas estimulen no sólo un despertar material, sino por encima de todo, espiritual.

Nuestro tema es NUEVAS FRONTERAS.

Para comprender lo que queremos decir con ello, hay que volver la vista al desenvolvimiento de los Estados Unidos como nación.

En la actualidad nuestras fronteras son de distinta índole. . . El hombre no puede resolver sus problemas vitales "moviéndose adelante". El desarrollo de la civilización ya no es lateral; es hacia dentro y hacia arriba. Es el cultivo del alma y la mente del hombre, el arribo a una comprensión más plena del significado y el misterio de la vida.

Para el desarrollo de las pinturas, diremos que las susodichas fronteras son:

1. La nueva relación del hombre con la materia. Esto es, las nuevas posibilidades del hombre, emanadas de una nueva comprensión de las cosas materiales, y

2. La nueva relación del hombre con el hombre. Esto es, una nueva y más completa comprensión del verdadero significado del Sermón de la Montaña.

En virtud de la disputa que siguió, es interesante examinar la detallada descripción escrita, de la pintura proyectada, y con la cual envió Diego los bocetos.

En el lado donde Brangwyn representará el desarrollo de las relaciones éticas de la humanidad, mi pintura mostrará, como culminación de esa evolución, al entendimiento humano en posesión de las fuerzas de la Naturaleza, expresado por el rayo que cercena el puño de Júpiter y que se transforma en útil electricidad que ayuda a curar las enfermedades del hombre, une a los hombres por medio de la radio y televisión, y les proporciona luz y energía motriz. Debajo, el hombre de Ciencia presenta la escala de la Evolución Natural, la comprensión de la cual sustituye las Superticiones del pasado. Ésta es la frontera de la Evolución Ética.

En el lado en el que Sert representará el desarrollo de la Fuerza Técnica del hombre, mi panel mostrará a los trabajadores arribando a una verdadera com-

prensión de sus derechos en cuanto a los medios de producción, la cual ha resultado en la planeación para acabar con la Tiranía, personificada por una estatua de César desintegrándose y cuya cabeza yace caída en el suelo. También aparecerán los Trabajadores de la ciudades y el campo heredando la Tierra. Esto se expresa mediante la colocación de las manos de los productores en un gesto de posesión, sobre un mapa del mundo descansando sobre gavillas de trigo sostenidas por una dínamo, con lo cual se simboliza la Producción Agrícola apoyada por la Maquinaria y la Técnica Científica, resultado de la evolución de los métodos de producción. Ésta es la Frontera del Desarrollo Material.

La principal función plástica del panel central es expresar el eje del edificio, su elevación y los peldaños ascendentes de sus masas laterales. Para esto se empleará color en el centro de la composición, fundiéndose lateralmente con el *clair-obscur* general.

En el centro, el telescopio acerca a la visión y comprensión del hombre los más distantes cuerpos celestes. El microscopio hace visibles y comprensibles al hombre los organismos vivientes infinitesimales, conectando átomos y células con el sistema astral. Exactamente en la línea media, la energía cósmica, recibida por dos antenas, es conducida hasta la maquinaria controlada por el Trabajador, donde se transforma en energía productiva.

El trabajador extiende su mano derecha al Campesino que le interroga, y con la izquierda toma la mano del Soldado enfermo y herido, víctima de la Guerra, conduciéndoles al Nuevo Camino.* A la derecha del grupo central las Madres, y a la izquierda los Maestros, vigilan el desarrollo de la Nueva Generación, que es protegida por el trabajo de los Científicos. Arriba, hacia la derecha, el Cinematógrafo muestra a un grupo de mujeres jóvenes disfrutando de los deportes que proporcionan salud, y a la izquierda un grupo de trabajadores sin empleo, formados en fila, aguardan que se les suministren alimentos. Por encima de este grupo, la televisión proporciona una imagen de la guerra, como en el caso de los sin empleo, resultado de la evolución de la Fuerza Técnica que no va aparejada al Desarrollo Ético respectivo. Al lado opuesto, por encima de la representación del gozo derivado de los deportes, las mismas aspiraciones creadas por el Desarrollo Ético, pero que no pueden tener éxito sin ir acompañadas de un desarrollo material, paralelo del Poderío Técnico y de la Organización Industrial, ya existentes o creados por el movimiento mismo.

En el centro, el Hombre está expresado en su triple aspecto: el Campesino que extrae de la tierra los productos que son el origen y base de todas las riquezas de la humanidad, el Trabajador de las ciudades que transforma y distribuye la materia prima proporcionada por la tierra, y el Soldado que, bajo la Fuerza Ética que produce mártires en las religiones y guerras, representa el Sacrificio. El Hombre, representado por estas tres figuras, mira con incertidumbre, pero con esperanza, hacia un futuro equilibrio, más completo, entre el desarrollo técnico y ético de la Humanidad, necesario para un orden nuevo, más humano y lógico.

Aun cuando, como acostumbraba, modificara y clarificara posteriormente su proyecto al ir "pensando con la mano" sobre el muro, el plan general descrito fue observado. El pintor hizo cuanto pudo para incorporar el difuso lenguaje del tema asignado, en su propia descripción; sí fue claro, desde el principio, que lo que planeaba era un mural comunista. La ciencia destruyendo a los dioses (el rayo cercena la mano de Júpiter); la liquidación de la tiranía (César decapitado); "los trabajadores de las ciudades y el campo heredando la

* Ni aquí ni en el siguiente párrafo hay indicios de que Lenin fuese a ser el "Líder Trabajador" que uniera las manos del obrero, del campesino y del soldado. En el boceto que se incluía, esta acción se realizaba por una figura que llevaba una cachucha, y que al final de cuentas podría ostentar el rostro de un trabajador norteamericano o de Lenin.

LA FABULOSA VIDA DE DIEGO RIVERA

tierra"; "la maquinaria controlada por el obrero"; la unión de obrero, campesino y soldado bajo el liderato del trabajador; la implicada denuncia del capitalismo como engendrador de guerras, crisis y desempleo; un "movimiento popular basado en la ética y en la industria modernas"; todo mirando "con incertidumbre pero con esperanza hacia. . . un orden nuevo, más humano y lógico".

Más aún, el hecho de que pintaba para un Rockefeller y de que el partido comunista le estuviese atacando tachándolo de pintor de millonarios, fortaleció su decisión de demostrar lo buen comunista que era. Sea que los Rockefeller desearan lograr con buenos modos que el pintor modificase su plan, sea que subestimaran en los bocetos en blanco y negro y descripciones verbales la fuerza que la pintura ya realizada tendría en el muro central con la viveza de su colorido, de todos modos no podían alegar que no habían sido advertidos en cuanto a la intención del artista. Es por ello que Diego tuvo razón al escribir más tarde:

Los propietarios del edificio conocían perfectamente mi personalidad como artista y como hombre, así como mis ideas e historial revolucionario. No había nada en absoluto que pudiera llevarles a esperar nada de mí que no fuera mi honrada opinión, honradamente expresada. Por otra parte, jamás les di motivo para que aguardaran de mí una capitulación. Más aún, llevé mis precauciones al tratar con ellos, hasta el punto de remitirles un esbozo escrito (después de preparar el boceto que contenía todos los elementos de la composición final) en una detallada explicación de las intenciones estéticas e ideológicas que la pintura expresaría. No hubo de antemano, ni pudo haberla, la más ligera duda de lo que yo me proponía pintar y cómo me proponía pintarlo.*

"No hay necesidad de más —escribia el señor Todd, del cuerpo de ingenieros, acusando recibo de la descripción y el boceto—. Todos estamos satisfechos y aguardamos con la mayor confianza y seguridad sus detalles en mayor escala y el resultado final" (carta de noviembre 14 de 1932).

Raymond Hood le telegrafió: "Boceto aprobado por el señor Rockefeller. . . Puede usted proceder en mayor escala. . ." (telegrama de noviembre 7 de 1932).

En marzo de 1933 Diego se mudó a Radio City y empezó a pintar. Los comparativamente elevados honorarios de 21,000 dólares (no eran nada del otro mundo, considerando que el espacio cubierto era de 93 metros cuadrados y que el artista tenía que pagar los salarios de sus emplastadores y ayudantes), le permitieron contratar un número desacostumbrado de asistentes para apresurar la ejecución de la obra. Entre ellos figuraron Ben Shahn (cuya serie sobre el tema de Sacco-Vanzetti, Diego admiraba mucho), Lucienne Bloch y Stephen Dimitroff (que había empezado a trabajar para él en Detroit), Hideo Noda, Lou Block, Arthur Niendorf y Antonio Sánchez Flores, su químico. Ellos se encargaron de preparar los muros mientras él todavía se hallaba en Detroit, y posteriormente moler los colores, trazar

* *Portrait of America* (Nueva York, Covici-Friede, 1934), pág. 24.

los bocetos murales y pasarlos al emplasto húmedo. La pintura en sí, como de costumbre, fue obra de Diego en persona. El trabajo progresaba sin dificultades y aprisa; en breve tiempo la "cripta" del edificio RCA empezó a resplandecer de color y a colmarse de actividad. Las dos grandes elipses alargadas, colocadas en forma de cruz una sobre la otra en el centro del muro, ostentando una de ellas las maravillas del microscopio: células, plasmas, tejidos enfermos, bacterias; la otra revelando las maravillas del telescopio: nebulosas, cometas, llameantes soles, sistemas solares. A la derecha, un club nocturno, una manifestación pública de gente sin empleo a la que va a dispersar la policía, un siniestro campo de batalla con reflectores lanzando sus haces de luz, hombres con mascarillas antigases, centelleantes bayonetas, tanques, aviones volando, simbolizaban los males del orden existente que el hombre debía eliminar si quería que su civilización prosiguiera. A la izquierda de la gran "encrucijada" veíase un estadio de juegos atléticos con muchachas practicando deportes; un desfile del Primero de Mayo, en un país "socialista", todo él resplandeciente de banderas rojas llevadas por obreros en marcha y cantando; completando con la figura del líder uniendo las manos de un trabajador negro, otro blanco y un soldado, en un apretón fraternal. Los arquitectos y directores de la construcción empezaron a inquietarse. Se quejaron de que la pintura era "demasiado realista", demasiado abundante en color y vida. Sin embargo, el 3 de abril el artista recibió una amable nota de Nelson Rockefeller que lo hizo sentirse más seguro, y la cual rezaba:

Siento en extremo no haber tenido el placer de saludarle desde su llegada a Nueva York. Ayer vi en la edición dominical del periódico un retrato de usted trabajando en el mural del edificio RCA. Es una magnífica fotografía. Se me informa que progresa usted a toda prisa en la ejecución de su obra y todos se muestran muy entusiasmados por lo que está haciendo. Como usted sabe, el edificio se inaugurará el primero de mayo y sería tremendamente efectivo que su mural estuviera listo para dar la bienvenida a la gente que asistirá a la inauguración...

"Primero de Mayo", ¡fecha sugestiva colmada de portento para el pintor! ¡Y, por supuesto, "tremendamente efectiva"!

No fue sino hasta abril 24 que surgieron dificultades en la persona de un periodista del *World-Telegram,* de nombre Joseph Lilly. Sus impresiones de la pintura, casi terminada en sus dos terceras partes, fueron publicadas bajo el provocativo título:

RIVERA PINTA ESCENAS DE ACTIVIDADES
COMUNISTAS Y JOHN D. PAGA POR ELLO

El artículo que seguía a continuación era no menos provocativo que el título:

Diego Rivera, sobre cuya hirsuta cabeza muchas tormentas se han estrellado, encuéntrase terminando en los muros del edificio de la RCA un magnífico fresco

que de seguro provocará la más grande sensación de su carrera... microbios a los cuales se confiere vida mediante los gases venenosos usados en la guerra... gérmenes de enfermedades sociales infecciosas y hereditarias... puestas de tal modo que se les señala como los resultados de una civilización que gira alrededor de los clubes nocturnos... una manifestación comunista... policías de mandíbulas crueles, uno de ellos blandiendo su cachiporra... El color dominante es el rojo: tocados rojos, banderas rojas, oleadas de rojo... en un despliegue triunfal... "La señora Rockefeller dijo que le gustaba mucho mi pintura... el señor Rockefeller también..."

Diego continuó pintando a velocidad sobrehumana, como si lo imaginado por él le quemara hasta no ser depositado en la pared. Al acercarse el primero de mayo, la obra se acercaba a su término también. Desde hacía varias semanas, el boceto del "líder del trabajo", en el muro, había asumido un inconfundible parecido con Lenin. (Al principio dicho parecido había sido disimulado por una gorra; pero a mediados de abril se había tornado en un esquema de la familiar imagen calva de Lenin.) Diego iba pintando de arriba abajo; poco antes del primero de mayo convirtió el boceto en una pintura, en toda forma, del rostro del líder rojo, pleno de vida y dominante, constituyendo el rostro más poderoso de todo el fresco.

El 4 de mayo recibió el pintor la siguiente carta:

Hallándome en el edificio número 1 del Centro Rockefeller ayer, viendo el adelanto en su emotivo mural, observé que en la parte de más reciente ejecución incluyó usted un retrato de Lenin. La figura está bellamente pintada; no obstante, me parece que el retrato de ese personaje, al aparecer en el mural, con facilidad podría ofender en forma seria a muchísimas personas. Si se encontrara en una residencia particular sería otra cosa, mas tratándose de un edificio público, la situación es distinta. Muy a mi pesar, pues, le ruego sustituir la cara de Lenin por la de una persona anónima.

Usted conoce mi entusiasmo hacia el trabajo que está usted haciendo y que hasta ahora no le hemos limitado ni en el tema ni en el método seguido. Estoy seguro que usted comprenderá nuestra postura y mucho le agradeceremos que proceda a la sustitución sugerida.

Con los mejores deseos, quedo de usted sinceramente,
Nelson A. Rockefeller.

Diego convocó de inmediato a un consejo de guerra. Durante varias semanas había estado recibiendo diplomáticas sugerencias por parte de arquitectos, futuros inquilinos de los despachos del edificio, de los jefes de la construcción, de la señora Paine y otros emisarios de los Rockefeller, para que redujera el color, el tema, el "realismo". ¿Si cedía a suprimir la cabeza de Lenin, no conduciría esa exigencia a otras más hasta el punto de exponer toda la idea del mural? ¿No sería Lenin el pretexto que buscaban? ¿Acaso no tenía el derecho, como siempre lo han tenido los pintores, de emplear cualquier modelo que le pareciera adecuado para cada figura generalizada?

Habiendo sido el que esto escribe invitado a aconsejarle, le urgí que cediera en lo de la cabeza de Lenin, tomándole la palabra a Rockefeller, y salvar el resto de la pintura. Otros consejeros pensaron

de modo distinto. Sus ayudantes todos estaban por una ruptura abierta. "Si quita usted la cabeza de Lenin —le amenazaron— nos declararemos en huelga". No les fue difícil convencer a Diego. Desde el principio se había sentido incómodo con ese patrocinador, habiéndole dejado cicatrices los años de inmisericordes críticas por parte del partido comunista. Esto hizo más difícil el que aceptara consejos que deliberadamente habrían de ser malinterpretados.

El 6 de mayo envió a Nelson Rockefeller la siguiente respuesta:

En contestación a su grata carta del 4 de mayo de 1933, deseo manifestarle mi actual punto de vista sobre el asunto a que se refiere, tras de haberlo considerado con madura reflexión.

La cabeza de Lenin fue incluida en el boceto original que se encuentra en poder del señor Raymond Hood y en los dibujos a línea hechos sobre el muro desde la iniciación del trabajo. Siempre apareció como una representación general y abstracta del concepto de líder, figura humana indispensable. Ahora me he concretado a cambiar el lugar en el cual aparece la figura, dándole un sitio físico menos real, como si estuviese proyectada por un aparato de televisión. Más aún, comprendo muy bien el punto de vista concerniente al aspecto comercial, de un edificio público dedicado a fines mercantiles, aunque estoy seguro de que la clase de persona que se sentiría ofendida por el retrato de un grande hombre desaparecido, se ofendería también, en vista de esa mentalidad, por la concepción entera de mi pintura. Por tanto, más bien que mutilar la concepción, preferiría la destrucción física de toda ella, pero preservando, por lo menos, su integridad.

Al hablar de integridad de la concepción no me refiero sólo a la estructura lógica de la pintura, sino también a su estructura plástica.

Me agradaría, hasta donde sea posible, encontrar una solución aceptable al problema que usted suscita y sugiero un cambio en el sector que muestra a gente de la alta sociedad jugando al bridge y bailando, y poner en su lugar, en perfecto equilibrio con la porción en que se halla Lenin, la figura de algún gran líder histórico norteamericano, como Lincoln, que simboliza la unificación del país y la abolición de la esclavitud, rodeado por John Brown, Nat Turner, William Lloyd Garrison, o Wendell Phillips y Harriet Beecher Stowe, así como tal vez alguna figura científica como McCormick, inventor de la segadora McCormick, que ayudó a la victoria de las fuerzas antiesclavistas proporcionando el trigo suficiente para alimentar a los ejércitos del Norte.

Estoy seguro de que la solución que yo propongo clarificará por completo el significado histórico de la figura del "líder" representado por Lenin y Lincoln, y nadie podrá reprocharlos sin objetar al mismo tiempo los sentimientos fundamentales del amor y la solidaridad humanos, y la fuerza social constructiva representada por tales hombres. Asimismo, clarificará el significado general de la pintura.

Esta misiva tendía a ser conciliadora y dejar la puerta abierta para futuras negociaciones. Durante cuatro o cinco días imperó un ominoso silencio. Diego contrató un fotógrafo para conservar una imagen del trabajo casi terminado; pero los guardias le impidieron que tomara fotografías, diciendo que acababan de recibir órdenes en el sentido de que no se permitiera a fotógrafos el acceso al edificio. En vista de ello, Lucienne Bloch, con una cámara Leica escondida bajo la blusa, se movió alrededor del andamio fotografiando los detalles hasta donde se lo permitió lo restringido de sus movimientos, operación ésta que permitió fotografiarla.*

* Estas fotos fueron reproducidas en *Portrait of America*, pero Diego prefirió que no se publicara el boceto preliminar en el cual el "líder trabajador" era un trabajador anónimo, con la gorra echada sobre la frente.

Lo que siguió puede leerse en el "parte militar" elaborado por Diego y el cual aparece en el cuerpo de su introducción a *Portrait of America:*

Una misteriosa atmósfera como de guerra se hizo sentir en la manana misma del día en que se rompieron las hostilidades (mayo 9). La policía privada que patrullaba el edificio había sido reforzada la semana anterior y en ese día su número fue aumentado al doble. Hacia las once de la mañana el comandante en jefe del edificio y sus generales subordinados emitieron órdenes para los porteros uniformados y detectives en servicio, a fin de que desplegaran sus hombres y empezaran a ocupar las importantes posiciones estratégicas en el frente de batalla y los flancos, y hasta detrás del cobertizo de trabajo erigido, en el entresuelo, cuartel general de las fuerzas defensoras. El sitio se llevó a cabo de estricto acuerdo con toda la ciencia militar. La oficialidad ordenó a sus elementos que no se dejaran flanquear ni permitieran a nadie la entrada al fuerte cercado, aparte del pintor y sus ayudantes (¡cinco hombres y dos mujeres!)* que constituían la fuerza total del ejército a dominar y arrojar de su posición. ¡Y todo esto para evitar el inminente colapso del orden social existente! ¡Me hubiera gustado tener un optimismo parecido!

Durante el día nuestros movimientos fueron observados muy de cerca. Llegada la hora de la comida, cuando nuestras fuerzas quedaron reducidas al mínimo. . . tuvo lugar el asalto. Antes de abrir el fuego, y simultáneamente a las maniobras finales que permitieron la ocupación de los puntos estratégicos y reforzar los ya ocupados, se presentó con todo el esplendor de su poder y gloria, en consonancia con la mejor tradición caballeresca del ejército de su majestad, el gran plenipotenciario capitalista, mariscal de campo de los contratistas, el señor Robertson, de Todd, Robertson y Todd, rodeado de su estado mayor. Protegido por una triple línea de hombres uniformados y en ropa de civiles, el señor Robertson me invitó a bajar del andamio para parlamentar discretamente en el interior del cobertizo de trabajo y entregarme el ultimátum junto con el cheque final. Se me ordenó suspender el trabajo.

Mientras tanto, un pelotón de zapadores, hasta entonces oculto en la maleza, cargó contra el andamio sustituyéndolo en forma experta con otros más pequeños preparados de antemano, y procedió a colocar grandes lienzos tirantes con los que cubrieron el muro. La entrada al edificio fue cerrada con una gruesa cortina (¿sería también a prueba de balas?) mientras las calles circundantes al centro eran patrulladas por policías montados y en lo alto se escuchaba el rugir de los aviones que volaban alrededor del rascacielos amenazado por la efigie de Lenin. . .

Antes de que yo abandonara el edificio una hora más tarde, los carpinteros habían dejado cubierto el mural como si temieran que la ciudad entera, con sus bancos y bolsas de valores, sus enormes edificios y residencias de millonarios, fuesen a ser destruidos por completo ante la simple presencia de una imagen de Vladimir Ilich. . .

El proletariado reaccionó luego. Media hora después de haber yo evacuado la fortaleza, una manifestación compuesta de la sección más beligerante de los trabajadores de la ciudad arribó al teatro de la batalla. De inmediato la policía montada hizo una exhibición de su arrogancia heroida e incomparable, cargando contra los manifestantes y lastimando la espalda de una niña de siete años con un brutal golpe de cachiporra. Así fue como se ganó la gloriosa victoria del capital contra el retrato de Lenin, en la batalla del Centro Rockefeller. . .

El asunto se convirtió en una *cause célèbre*. Manifestaciones cada vez mayores recorrieron Radio City demandando el descubrimiento

* Rivera incluye a Frida entre sus asistentes.

del mural. Telegramas de protesta afluyeron en gran número en las oficinas de los Rockefeller; mensajes de solidaridad y apoyo llegaron en una corriente continua a Rivera. Andrew Dasburg cablegrafió el apoyo de los artistas y escritores de Taos; Witter Bynner el de los de Santa Fe; John Sloan y la Sociedad de Independientes; Ralph Pearson y sus alumnos; Walter Pach, Lewis Mumford, Carleton Beals, Alfred Stieglitz, Suzanne La Follette, Peggy Bacon, Niles Spencer, A. S. Baylinson, George Biddle, Van Wyck Brooks, Stuart Chase, Freda Kirchwey, Hubert Herring, George S. Counts, Helene Sardou, fueron unos cuantos de los nombres, tomados al azar, de la montaña de telegramas que se recibieron, dando a Diego y Frida días y noches de insomne excitación.

Также también se escucharon voces hostiles. Harry Watrous, presidente de la National Academy of Design, declaró que la cabeza de Lenin era "inadecuada" para un mural norteamericano; Alon Bement, director de la National Alliance of Art and Industry, expresó su "decepción ante el hecho de que un artista tan grande... pudiera descender hasta convertirse en un simple propagandista". Un grupo de pintores conservadores formaron la Advance America Art Commission —que no sobrevivió a la controversia— con el fin de "doblar a muerto por todas las existentes creencias en la seudosuperioridad de los artistas extranjeros".

Si los artistas e intelectuales, liberales y radicales,* se unieron, en términos generales, para apoyar al pintor, los hombres de negocios que tenían planeado ser patrocinadores suyos no carecieron de "solidaridad de clase". Rivera tenía listos los bocetos para un mural que se iba a llamar *Forja y fundición,* ordenado por la General Motors para su edificio en la Feria Mundial de Chicago. El 12 de mayo recibió un telegrama de Albert Kahn, arquitecto del edificio, que decía:

Tengo instrucciones de los ejecutivos de General Motors para cancelar lo del mural de Chicago...

Todos los muros prometidos en Estados Unidos se desvanecieron con ese telegrama. El pintor fue eliminado de cualquier mural en la tierra de la industria y maquinaria modernas que tanto le habían fascinado.

En una transmisión por WEVD, Diego resumió los puntos contenidos en la controversia, de la siguiente manera:

El caso de Diego Rivera en lo personal es de poca importancia. Quiero explicar con mayor claridad los principios comprendidos. Pongamos como ejemplo un millonario norteamericano que comprara la Capilla Sixtina donde se

* El partido comunista fue cogido en la tierra de nadie. No quiso defender ni elogiar a Rivera, ni tampoco tomar partido al lado de su patrocinador millonario; no tuvo, asimismo, ninguna "explicación marxista" que ofrecer. Un pintor revolucionario trabajando para millonarios, un millonario patrocinador de pintura revolucionaria, y un partido comunista silencioso durante la lucha entre ambos, constituyó un triple hecho absurdo.

alberga el trabajo de Miguel Ángel... ¿Tendría ese millonario el derecho de destruir la Capilla? Supongamos que otro millonario comprase los manuscritos inéditos en que un científico como Einstein hubiese consignado la llave a sus teorías matemáticas. ¿Tendría ese millonario derecho a quemarlos? O pongamos por caso que un ingeniero hubiese inventado una máquina que resolviera un gran número de problemas económicos, debido a la facilidad y bajo costo de producción al ser puesta en uso. ¿El comprador de los planos de dicha máquina tendría derecho a destruirlos?

Sólo existen dos puntos de vista auténticos de dónde elegir: el punto de vista de la economía capitalista y la moralidad (o sea una moral en la que el derecho a la propiedad privada toma precedencia sobre los intereses de la colectividad humana), y el punto de vista de la economía socialista y la moralidad (o sea una moral en que los derechos de la colectividad humana tiene precedencia sobre el individuo y la propiedad privada).

Desde el punto de vista capitalista, la contestación a nuestras preguntas debe ser *sí*. Y a propósito de esto, cabe decir que millares de inventos son comprados cada año precisamente con el fin de evitar que sean utilizados y prevenir la competencia que pudieran originar, aun cuando pudieran ser útiles para la mayoría de la sociedad humana. No existe un solo hombre culto y sensible que no se indignara ante la destrucción de la Capilla Sixtina, porque la Capilla Sixtina es propiedad de la humanidad entera. Lo mismo puede decirse de las adquisiciones matemáticas representadas por las teorías de Einstein, y no existe un solo hombre de ciencia, ni con sentido común, que no se indignara ante la sola idea de la destrucción de un manuscrito inédito que las contuviera.

Todos nosotros reconocemos, pues, que en la creación humana existe algo que pertene e a la humanidad y que ningún propietario individual tiene el derecho de destruir o conservar para su personal goce...

Tan fuerte fue la tormenta desatada por el desahogo del pintor, que los Rockefeller se vieron obligados a prometer que, "el fresco inconcluso de Diego Rivera no será destruido, ni de ningún modo mutilado; sino... que será cubierto para ocultarlo por un tiempo indefinido..." (New York *World-Telegram*, mayo 12 de 1933.)

Pero seis meses después de tan solemne compromiso, en la medianoche del sábado 9 de febrero de 1934, el mural de Rivera fue retirado del muro ¡mediante el procedimiento de reducirlo a polvo! La destrucción fue llevada a cabo con toda deliberación, a pesar de que los expertos habían explicado el modo de retirarlo sin daño para el mismo ni para la pared, y de que entidades interesadas se habían ofrecido a cubrir los gastos que implicara su remoción y preservación; o bien se le podría haber conservado indefinidamente cubierto con un lienzo, para que las generaciones futuras decidieran si valía la pena conservarlo.

Escogieron el momento en que una exhibición municipal de arte estaba siendo preparada en Radio City. Muchos artistas retiraron sus pinturas, entre otros Baulinson, Becker, Biddle, Gellert, Glintenkamp, Gropper, Laning, Lozowick, Pach Sardeau, Shahn y Sloan. Otros artistas vacilaron, porque corrían rumores de que quienes retiraran las pinturas que habían prometido podrían tener dificultades en ser invitados otra vez.* Muchos artistas guardaron silencio y

* Ver Walter Pach, *Queer Thing, Painting* (Nueva York, Harper & Brothers, 1938).

tímidamente retornaron sus cuadros a la exhibición. Watrous produjo
una declaración calificando la protesta de "palabrería sin sentido".
Pero los artistas cuyos nombres he dejado anotados atrás y muchos
otros, inclusive José Clemente Orozco y Gaston Lachaise (que había
ejecutado un importante grupo escultórico en el Centro Rockefeller),
con firmeza se negaron a disminuir su dignidad de artistas y de hom-
bres exhibiendo en ese vestíbulo donde imperaba el espectro de un
mural asesinado.

Como una especie de cómico corolario a la controversia Rivera-
Rockefeller, se presentó un desacuerdo entre el conservador Frank
Brangwyn y sus patrones de Radio City. Resulta que había sido
comisionado para que pintara un lienzo mural alusivo al Sermón de la
Montaña en un flanco del fresco de Rivera, en tanto que el trabajo de
Sert, también sobre lienzo, quedaría al otro lado. Al arribar su pin-
tura en diciembre, fue rechazada ¡porque había pintado a Cristo en
ella!

Diego entonces manifestó a la prensa:

> Me alineo al lado de Brangwyn como artista y defiendo su derecho, como si
> fuera mío, a expresar sus sentimientos e ideas en su pintura. . . Debo aclarar que
> no me gusta la pintura de Brangwyn. Me parece que es el tipo de pintor que la
> burguesía favorece, y el presente conflicto en que se encuentra demuestra la
> existencia de una crisis actual del capitalismo y sus contradicciones internas. Si
> los propietarios del edificio no querían que estuviera dentro de él la figura de su
> Cristo, por tratarse de un edificio comercial, esto quiere decir que el negocio es
> contrario aun a los mandamientos cristianos, y hoy, diecinueve siglos después de
> que Él les arrojó a latigazos de su templo, los cambistas de dinero se vengan de
> Cristo arrojándolo del templo del comercio.
> Los propietarios, al prohibir a un pintor cristiano que pintase a Cristo y a un
> pintor comunista que pintase a Lenin, demuestran que cuando contratan a un
> pintor creen que le compran en cuerpo y alma. . . con lo cual están equivocados.

Mas los Rockefeller no estaban dispuestos a entrar en polémicas,
ni era Brangwyn la clase de persona que defendiera con feroz deci-
sión su derecho a pintar su concepción como él quisiera. La disputa
fue zanjada antes de que pasara más adelante, conviniéndose que la
figura de Cristo fuera disminuida haciéndola más difusa y oscura y
vuelta de espaldas — ¡símbolo irónico! — al "templo de los cam-
bistas". Tal vez la disputa con Rivera se hubiera podido zanjar de una
manera parecida si el pintor no hubiera sentido la presión del partido
comunista, el cual, aun cuando él había asumido una postura firme,
no aflojó su fuego graneado contra su persona.

Por años permaneció en blanco la pared donde había estado el
fresco de Rivera dando frente a la entrada principal. Después de
negociar en vano con un número de artistas norteamericanos para
inducirles a pintar en el maléfico punto, los Rockefeller terminaron
contratando a Sert para que pintara otro trabajo incoloro, similar a
los otros con que había contribuido a la decoración del edificio. Así
fue como la vida siguió en esa ocasión las leyes propias de una román-
tica justicia, porque los lienzos murales de Sert fueron, ni más ni

menos, el tipo de obra adecuada al edificio. La gente pasa ante sus melancólicos monocromos sin dignarse darles una ojeada siquiera. El mural de Rivera, dígase lo que se quiera, no podría haber sido pasado por alto. Sin embargo, tal vez con el simple hecho de haber pintado en el espacio dejado por el mural destruido de Diego, Sert se haya asegurado un lugar en la historia del arte.

Al bajar a Diego del andamio, le liquidaron hasta el último centavo de la suma estipulada en el contrato. Esto le privó de la posibilidad de acudir ante los tribunales. Porque la ley reconoce los derechos que pueden ser compensados con dinero; si bien no sabe nada de los derechos de un artista sobre el trabajo por el cual se le ha pagado, ni tampoco de los derechos de la sociedad. En México la ley prescribe que el artista retiene un derecho sobre la integridad de su trabajo, a pesar de su venta, y que ningún cambio se le puede hacer al mismo sin expreso consentimiento del autor. En los Estados Unidos un multimillonario puede usar su fortuna para adquirir todos los tesoros artísticos que constituyen el patrimonio cultural del hombre y a renglón seguido destruir todo, que al fin y al cabo ya lo pagó; no existe legislación ninguna que pueda evitarlo. Sin embargo, el artista tiene su manera de defenderse.

Diego retuvo el cheque por 14,000 dólares y reflexionó sobre la forma en que podría disponer del mismo. 6,300 dólares de dicha suma (un 30 por ciento del precio original de 21,000) irían a la señora Paine como comisión. 8,000 dólares más serían para cubrir salarios y materiales, quedando casi 7,000 dólares del "dinero de los Rockefeller". Su pintura estaba cubierta (todavía no sabía que la destruirían más tarde), y él estaba determinado a no permitir que se le impidiera hablar al pueblo de Nueva York a través de un mural. "Hasta donde alcance este cheque —anunció a la prensa— emplearé el dinero en pintar en cualquier edificio que se me ofrezca, una reproducción exacta del mural sepultado. Y la pintaré gratis, pagándoseme sólo los materiales".

A renglón seguido el pintor se vio asediado por ofrecimientos de paredes, mas en todos los casos las dimensiones no eran las adecuadas o bien no le agradaban los usos a que estaba destinado el edificio. Al final no seleccionó ninguno de los lugares propuestos, sino uno que le pareció a él, en lo personal, apropiado: vieja y desvencijada construcción ubicada en la West Fourteenth Street, asiento de la New Workers' School. El edificio era rentado, y tan viejo, que pronto sería derribado, en vista de lo cual el pintor construyó unos muros movibles. La escuela, por su parte, ni siquiera había soñado ofrecer el sitio para la pintura, ya que carecía de los fondos necesarios para pagar los materiales. No obstante, los ayudantes de Diego convinieron en seguir trabajando con él bajo salarios reducidos, en tanto que Rivera mismo se mudó del hotel Barbizon Plaza a otro lugar de menor costo, y pagó la totalidad del material.

Por primera vez (escribía posteriormente en *Portrait of America*) pinté en un muro perteneciente a trabajadores, no porque ellos fueran los dueños del edificio... sino porque los frescos están pintados en paneles movibles... Todos ayudaron en la labor y allí, en el modesto recinto de un viejo y sucio edificio de la Fourteenth Street, en la parte superior de una escalera de hierro tan empinada como las pirámides de Uxmal o Teotihuacan, me hallé en lo que fue para mí el mejor lugar de la ciudad... Hice todo lo que pude para realizar algo que fuese útil para los trabajadores y tengo la certeza técnica y analítica de que esos frescos son los mejores que he pintado...* y en los que he puesto el mayor entusiasmo y amor de que soy capaz...

La intención de Diego había sido reproducir el mural Rockefeller; sin embargo, el edificio no era adecuado en tamaño ni estructura. Armonizando con la construcción y los usos a que estaba dedicada, planeó un nuevo trabajo, su *Retrato de América*. Debido a que pintaba en un auditorio casi siempre colmado de gente, procedió a llenar el fondo de cada panel, un poco más arriba del nivel de las cabezas del público sentado, con figuras humanas ligeramente más grandes que el tamaño natural, a efecto de que la gente que llenara el salón pareciera prolongarse dentro del muro, dando al atestado local un ensanchamiento y sensación de amplitud. Estas figuras pintadas representan héroes simbólicos o reales de la historia de nuestro país; fue así como el artista realizó el anhelo de Rodin, que buscó colocar sus *Burgueses de Calais* casi al nivel de la calle *melant leur vie héroique a la vie quotidienne de la ville*. El plano superior o medio de cada panel se encuentra ocupado por masas de hombres en acción, esas masas cuyos héroes representativos tienen el primer término inferior. En la parte alta se eleva y desciende, todo alrededor de la sala, el panorama de América, en tanto que en cada panel (salvo en uno en que el pintor deliberadamente quiso dar una impresión de confusión) un tronco de árbol, edificio u otro objeto sólido erecto, proporciona un sostén visual del techo, manteniendo la función del muro y pareciendo incrementar la altura y amplitud del largo, angosto y bajo auditorio.

Los frescos, en total veintiuno, que ocupan sesenta y cinco metros cuadrados de espacio mural, fueron pintados en paneles seccionales, movibles, diseñados por el propio artista; cada panel estaba enmarcado en madera, con las esquinas de metal, y en el respaldo tiras de madera cruzadas, tabla, enmallado de alambre y varias capas de escayola, rematadas con la superficie pintada de mármol molido y hormigón, sostenida en su sitio por soportes de madera y tiras de metal. Uno solo de dichos paneles pesa alrededor de ciento cincuenta kilos. En la tierra donde se hacen edificios para que no duren, o los derriban antes de que lleguen a la vejez, Diego preocupábase con el problema de las paredes movibles. Eventualmente, pasaron la prueba para que fueron proyectados: el viejo edificio tuvo que ser evacuado

* Para Diego, siempre lo último que hacía era "lo mejor que he pintado". Aun cuando me fue dable participar en la planeación de dicho mural, no puedo compartir su opinión de que fue el mejor; ni siquiera uno de los mejores.

y las pinturas se mudaron, junto con la escuela, de la calle Fourteenth a la Twenty-Third, sin que las pinturas sufrieran el menor agrietamiento o rasguño.

Años más tarde, cuando se disolvió la New Workers' School, donó las pinturas a la International Ladies' Garment Workers' Union. Después sufrieron otro traslado, en esta ocasión al salón comedor del Centro Recreativo de la Unión, ubicado en Forest Park, Pennsylvania (Camp Unity). Una vez más no ocurrió ningún daño, comprobándose con ello lo acertado de la técnica de Rivera para la ejecución de murales mudables apropiados para los edificios de corta vida, usuales en Norteamérica. Pero su experimento en "pintar para los trabajadores" tuvo menos éxito, porque una vez más lo que hizo estuvo sujeto a la censura, en esta ocasión no por capitalistas, sino por obreros. Los funcionarios de la Unión consideraron dos de sus paneles chicos y el grande, que él quiso fuese como la culminación de su *retrato*, y al cual intituló *Unidad comunista*, como demasiado comunistas, o tal vez demasiado abiertamente comunistas. Dichos tres paneles no fueron colocados con los demás, sino que fueron a dar a manos de un coleccionista privado. Lo último que supe de ellos fue que se hallaban, quizá en forma un tanto impropia, en los muros de la casa del señor Joseph Willen, en Nueva York. Irónicamente, cuando el pintor mismo entregó las fotografías para la monografía correspondiente a la exposición retrospectiva de sus cincuenta años de pintor, en la ciudad de México, el año de 1949 (publicada en 1952), hallándose en ese entonces en una de sus muchas humildes gestiones para ser readmitido en el partido comunista, no quiso que su panel relativo a la unidad de todas las facciones comunistas fuese reproducido y cometió, por ese hecho, un acto de censura contra sí mismo. De ahí que la monografía sólo reproduzca dieciocho de los veintiún paneles. Sin embargo, teniendo cada uno de ellos una especie de existencia separada en el tiempo histórico y en la estructura arquitectónica, los restantes dieciocho paneles encajan bien, sin acusar faltantes, en el salón comedor siempre pleno de obreros y mujeres en vacaciones. Si el *Retrato de América* carece de la vida interna y magnificencia del mundo viviente de la historia mexicana en los muros del Palacio Nacional, no es sino natural, porque ¿cómo iba a tener el artista un conocimiento tan profundo por Daniel Shays, Abe Lincoln, John Brown, Thoreau, o Emerson, como por Hidalgo, Juárez, Quetzalcóatl, Flores Magón o Zapata? Más aún, las deficiencias de interpretación son debidas, en muchos aspectos, más bien al escritor que al pintor, porque yo fui el principal mediador entre Diego y la historia de los Estados Unidos. Pero un avalúo de la interpretación, que un crítico al ver los frescos calificó de "un punto de vista de Wolfe sobre la historia norteamericana", nos llevaría del campo de la vida del pintor, al de una autobiografía de su biógrafo.

El tema de este mural es la historia del país: un panorama de la América de ayer y de hoy. Es interesante anotar cómo el artista

adquirió una visión de la historia de una tierra que no era la suya propia. Obviamente, para los fines del arte, el mero conocimiento de los hechos no es suficiente; debe ser sentido además de conocido, reaccionar ante él al mismo tiempo que aprehenderlo, absorberlo, en fin, hasta que se convierta en una "segunda naturaleza" antes de que pueda convertirse en pintura. Fue la tarea de los asistentes del pintor y de los miembros del profesorado y cuerpo estudiantil de la escuela, el hacer este material accesible y vívido para Rivera. Evitamos seguir los renglones estándar de las historias ordinarias en favor de documentos contemporáneos y de una iconografía contemporánea; no tanto por falta de confianza en los historiadores profesionales, sino porque así podría el artista adquirir un sentido del impacto de los acontecimientos vivos sobre los seres humanos en extremo sensitivos. Recorrimos bibliotecas, salas de referencia, museos; buscamos estampas contemporáneas, grabados en madera, óleos, caricaturas periodísticas. Leímos discursos y escritos de cada uno de los personajes representativos seleccionados, entresacando los pasajes más vivos y característicos; los vimos a través de los ojos de sus enemigos, analizando los odios de éstos, y a través de los ojos de sus admiradores, analizando su simpatía. Las palabras se cotejaron con las obras, las promesas con los hechos, los resultados con las sombrías prevenciones. Y más que todo, escarbamos los temperamentos de las masas anónimas a las cuales esos personajes habían inspirado amor u odio, las masas que les habían seguido y que a veces los habían creado. Cuán bien haya resultado dicho método —gracias en forma muy principal a la asombrosa mente prensil de Rivera— lo atestigua el tratamiento general de la historia de nuestra patria y la belleza y vividez de retratos tales como los de Ben Franklin, Tom Paine, Emerson y Thoreau, Walt Whitman y John Brown, o por la fuerza de caricaturas sociales como la de J. P. Morgan. Es posible que muchos estén en desacuerdo con su interpretación de nuestra historia, mas ninguno puede negar su impacto y fuerza, ni considerarlo como un mero ejercicio seco y frío de aprender los hechos de memoria. Desde luego, cualesquiera que hayan podido ser sus limitaciones por tratarse de propaganda unilateral, no existe ningún ejemplo por parte de nuestros propios pintores, que siquiera se acerque a una tan conmovedora representación de nuestro pueblo, nuestra historia, nuestra patria.

Al terminar Diego sus murales en la New Workers' School, todavía le quedaba algo del dinero de los Rockefeller, con lo que se mudó al centro de los trotskistas neoyorquinos y realizó dos pequeños paneles representando la revolución rusa y la Cuarta Internacional, que iniciaba en esos tiempos Leon Trotsky. Con esto, sus recursos se agotaron. No le quedaba más que hacer que retornar a su hogar en México, y a continuación tratar de hallar solución al problema: "¿Qué hacer ahora?"

Le parecía haber quedado a la par con los Rockefeller empleando su dinero en pintar los movimientos que se decía iban en contra de su

autoridad. Y en la New Workers' School había ejecutado, con malicioso deleite, dos mordaces retratos del fundador de la dinastía Rockefeller y de su hijo. Pero cuando supo en México que su fresco en Radio City había sido reducido a polvo, montó de nuevo en cólera. Solicitó entonces del gobierno mexicano una pared en la cual pudiera reproducir el mural que los Rockefeller habían destruido. Recibió el muro en ese monumento a la fealdad llamado Palacio de Bellas Artes. En esta ocasión no le importó el edificio: no buscaba pintar un fresco que expresara la arquitectura y destino de aquél, sino un sitio público donde la gente pudiera ver la clase de pintura que los Rockefeller y sus arquitectos habían destruido. Habían intentado evitar que su obra sobreviviera, hasta en fotografía; ahora la volvería a traer a la vida, a todo color y en escala monumental, para qué les hostigara y que el mundo pudiera juzgar entre ellos y él.

Tuvo que hacer algunos cambios. El cubo del elevador en el edificio de la RCA formaba un "tríptico" compuesto de una pared principal con dos laterales, y la que ahora estaba a su disposición era plana. Los personajes que habían figurado a los costados, ahora los colocó a ambos extremos de un diseño principal único y, como sobró espacio, agregó unas cuantas figuras adicionales, entre ellas Trotsky y Marx. También hubo en la ejecución de este fresco menos sencillez y solidez de estructura, más énfasis en la línea. Como pintura es menos poderosa y en el lugar en que se halla perdió su impacto dramático e intención original que era, a la letra, *épater le bourgeois.*

El cambio más interesante no lo exigía la arquitectura, y consistió en la introducción, dentro de la escena del club nocturno y no lejos de los gérmenes de enfermedades venéreas, de un retrato de John D. Rockefeller, Jr. "Tratadlos bien —decía Hamlet refiriéndose a los actores— porque son las crónicas breves y abstractas de la época; después de vuestra muerte es preferible que tengáis un mal epitafio, a su mala crónica mientras vivís". Tal vez sea aún más peligroso tratar mal a los pintores, ya que epitafio y crónica son uno solo.

Así fue como llegó a su fin la invasión de los Estados Unidos por Diego Rivera. La última palabra sobre su pintura "norteamericana" la dejaremos a Elie Faure quien, desde su lecho de enfermo, que no abandonaría sino hasta su muerte, escribió a Diego (carta del 20 de julio de 1933), sus reacciones al problema con los Rockefeller:

Te escribo desde mi lecho donde he pasado todas las tardes desde hace dos meses, pues se me ha comunicado que estoy muy enfermo... supe, empero, de tu gran aventura, en especial por conducto de un artículo que leí en *Lu;* porque la prensa cotidiana de aquí no se atreve a publicar la menor palabra que pudiera llegar a turbar el tranquilo ambiente que rodea el cerebro, si así pudiera llamarse, del burgués francés; todo aquello que pudiera interrumpirle la digestión o introducir en sus ideas —si es que así pudiera llamárseles— las estructuras imaginarias que pudieran alterar la monótona armonía de su estancada perspectiva.

Tu hija (Marika), orgullosa, me trajo un recorte de una revista norteamericana en donde te diriges al pueblo, así como la reproducción del fresco donde Lenin ensució la pared. Envidio tu capacidad para despertar en el corazón el

enojo, el espasmo de la cólera. Has hallado el medio de *actuar* a través del pensamiento, lo cual debería constituir la ambición de los verdaderos intelectuales, de los auténticos pintores y escritores. Apenas ayer yo también lo poseía. Pero nadie quiere comprenderme, sin duda porque hablo un lenguaje demasiado hermético. Tú tienes la suerte de disponer de la pintura y de saber utilizarla. Tu lenguaje plástico es también hermético, pero su misma singularidad lo hace pintura. Es menester que se la mire con cuidado. Es factible ignorar lo que yo digo, porque es factible no abrir el libro. En resumen: ¡bravo! ¡Bravo, sí, por el éxito de tu proceder! La gloria artística de un Matisse o hasta de un Picasso no cuenta ante las pasiones *humanas* que tú has sabido excitar y, en este momento, no hay en el mundo otro pintor que pueda expresar tanto. . .

Mi querido y viejo Diego, te abraza con cariño,

Elie Faure.

27. SOLO

Los últimos años del decenio treinta y primeros del cuarenta, fueron para Diego una época confusa y solitaria. La oportunidad de contar con paredes se iba reduciendo. La Unión Soviética que había obsesionado su pintura durante diez años, le había rechazado como carente de flexibilidad para plegarse a su fórmula de "realismo socialista". El Partido Comunista Mexicano, que iba perdiendo su pintoresco carácter indígena dedicándose de un modo absurdo a imitar las purgas rusas, había expulsado a su inmanejable pintor. Si su pertenencia al mismo siempre había tenido una nota levemente ridícula, el intento de convertirle en un símbolo de la contrarrevolución era abiertamente cómico. . . El caso era que los dioses podían reir; sin embargo, Diego se afligía. . . y se hizo todavía más extravagante en sus actitudes revolucionarias.

La tierra de las máquinas y la moderna industria situada al norte, que tan grande se había imaginado, le conceló las comisiones encomendadas y le prohibió el acceso a sus muros. En Detroit sus frescos peligraban. El Partido Comunista Norteamericano y artistas "compañeros de viaje", superaban a los camaradas mexicanos de Rivera en condenarle como "pintor de los millonarios".

Sin embargo, su breve estancia en los Estados Unidos había dejado su huella en éstos. En San Francisco, Detroit, Nueva York, los artistas habían aprendido de él la técnica del fresco. Ayudados por la depresión con su programa de ayuda, clamaron por muros, patrocinio estatal, por una oportunidad para sustituir con charadas sociales las

hasta entonces incoloras alegorías cívicas. Buenos, malos e indiferentes —en su mayoría malos— fueron los murales con que los edificios públicos del país se vieron agobiados.

Esto no quiere decir que los Blashfield y Alexander, cuya obra tiene tanto que ver con el arte como los textos de historia escolar con la literatura, perdieron todas las alcaldías y salas de jurados. Sert sustituyó a Rivera en Radio City; Blashfield murió dos veces millonario; Randal Davey contribuyó con un mural sobre Will Rogers en un "santuario" en Colorado Springs, que carece del color, salazón y fuerza que caracterizaron al sabio doméstico; las ofensas de Sargent contra sus propios y mejores conocimientos, en trabajos tales como el desfile de soldados en Harvard, continuaron engendrando una progenie monstruosa tal como "la bandera dorada amenazada por los *greenbacks*"* de Savage, en las escaleras de la Biblioteca Harkness de la Universidad de Columbia; la vieja escuela de la alegoría cívica aguardaba sólo una voz autorizada que pidiera la intervención de un fiscal. El movimiento mexicano había ganado su contrainvasión del poderoso vecino del norte. Rivera, en aparente derrota, regresó a México cargado de laureles. Orozco, Charlot, Tamayo y otros mexicanos más ganaron la lucha de guerrillas, hasta que los detritos de esa escultura de automóviles aplastados y pintura informe, no figurativa, sin espacios ni líneas, de mediados de este siglo, desmoronó las murallas desde las cuales combatieron.

Si mis frescos de Detroit son destruidos (escribía Diego en frases de conmovedora sencillez cuando la campaña para destrucción fue ganando incremento) me afligiré en grado sumo, ya que puse en ellos un año de mi vida y lo mejor de mi talento; sin embargo, mañana mismo estaré dedicado a pintar otros, porque no soy tan sólo un "artista", sino un hombre que lleva a cabo su función biológica de producir pinturas, así como el árbol produce flores y fruto y no llora su pérdida cada año, pues sabe que a la siguiente estación volverá a florecer y dar fruto.

"Mañana estaré ocupado haciendo otros". Sí, ¿pero dónde? La oportunidad de ejercer su "función biológica" sobre las paredes, parecía irse angostando también en México.

Diego Rivera casi bailaba y cantaba de gusto ayer (informaba el *Herald Tribune*, de Nueva York, de agosto 10 de 1933) cuando el correo de la ciudad de México le llevó "la mayor oportunidad de su carrera"... " ¡Me garantizan libertad! —gritaba regocijado—. Pintaré el triunfo de la ciencia sobre la superstición... mostraré a la mente humana el camino de la razón.

La oportunidad consistía en el ofrecimiento de un muro en la renovada Escuela de Medicina. Se trataba del edificio que albergara una vez la Inquisición de la Nueva España. Un contraste entre el antiguo destino de la mansión y las nuevas, turbulentas ideas de pintar el conflicto entre la religión y la ciencia. Pintaría los grandes

* Trátase de un nombre puesto por mí, no por la universidad ni el pintor.

mitos: la creación, el diluvio, la Inmaculada Concepción y junto con éstos, las realizaciones científicas que él creía liberarían el espíritu de la fe en aquéllos, a saber: la evolución geológica y biológica, el nacimiento y la embriología, la muerte —las maravillas de la Biblia contra las maravillas del laboratorio—, Copérnico, Galileo, Darwin, Pasteur, Marx, Einstein. . .

Pero resulta que la oferta fue hecha cuando Diego figuraba en los titulares de los periódicos como protagonista de la batalla contra el magnate petrolero más rico del mundo y al regresar a México su aureola se había opacado en virtud de tanta reiteración y, por otra parte, no hubo dinero. No fue sino hasta diez años más tarde que obtuvo la oportunidad de dar comienzo a su mural en el Instituto de Cardiología. Para entonces, el sueño de pintar la guerra entre la ciencia y la religión, se había desvanecido. Los dos murales, monótonamente organizados, apenas si son algo más que una serie de retratos de investigadores médicos y especialistas cardiólogos de diversas tierras y épocas, con una gran cantidad de verde en las indumentarias y rojo en las caras. Hasta las llamas que consumen a Miguel Servet en la hoguera a que fue llevado por orden de Calvino, fracasan en su intento de dar vida al fresco.

Transcurrieron diez años más y, de nuevo, de 1953 a 1954, Diego retornó al tema de la medicina en el Hospital de la Raza del Instituto Mexicano del Seguro Social. La verdad es que el Instituto ha dado más esplendor a sus edificios y beneficios a sus funcionarios, que seguridad a los peones y braceros de México; no obstante, en sus muros, los frescos de Rivera florecieron plenos otra vez de poesía, al pintar, en paralelismo a las operaciones de la medicina moderna, un mural al frente que comprendía sus personales y fantásticos mitos en relación a la ciencia médica azteca. Valiéndose de primitivos instrumentos de obsidiana, los antiguos sacerdotes curanderos unen un brazo fracturado, realizan una trepanación, extraen muelas, administran un enema, ayudan el parto, operan el tórax y ejecutan otros milagros médicos bajo la solemne égida de la correspondiente deidad azteca en gran atavío. En ese entonces al pintor le faltaban sólo dos años para cumplir setenta; sin embargo, dio cima a los murales en un tiempo que estableció una marca, trabajando las usuales largas horas con el mismo entusiasmo demostrado en su juventud.

Pero esta ojeada a los dos murales en las instituciones médicas citadas nos ha llevado un largo trecho desde la época del solitario arribo de Diego a México, rechazado por Rusia, expulsado por su partido, la destrucción del fresco de Radio City y sus encomiendas norteamericanas canceladas.

Fue una época difícil para Diego como muralista, ésa en que dos paredes esperaban ser terminadas. Una era la que ostentaba los frescos en que a menudo había trabajado, que permanecían inconclusos, en la escalinata del Palacio Nacional; la otra representaba la oportu-

nidad de repetir en el Palacio de Bellas Artes el mural destruido por Rockefeller en Radio City.

Había retornado al Palacio Nacional presa de indignación, cansado de su larga labor en ese lugar, algo escaso de recursos económicos, porque desde hacía mucho había agotado la modesta asignación original y tropezaba con dificultades para conseguir más dinero con que pagar a sus ayudantes y comprar materiales. Al lado izquierdo había pintado un idílico cuadro de la civilización mexicana de la preconquista, en el cual, bajo un sol brillante y el genio de Quetzalcóatl, los guerreros indios peleaban sus "guerras floridas", los esclavos se afanaban subiendo, cargados de pedruzcos, los lados de las pirámides en construcción; hombres y mujeres de hermosos físicos y faz serena danzaban al son de instrumentos prehistóricos, y ejercían las artes y oficios que Quetzalcóatl les enseñara. Dentro de su idealización de la cultura azteca, la composición es graciosa con la bella curvatura de sus líneas (lámina 101).

Al reanudar el trabajo, en la cabeza de la escalinata y al lado opuesto, trató de concluir su visión del *México de Hoy y Mañana*. La parte inferior del muro de la derecha está colmado de caricaturas satíricas y estridencias. Unos cargadores llevan ladrillos para levantar fábricas en lugar de pirámides. La Virgen de Guadalupe preside una máquina para extraer monedas a los fieles, cerca de un sacerdote que lleva en los brazos a una ramera. Hay allí huelgas, soldados con máscaras antigases en plena batalla, líderes agraristas ante el pelotón de fusilamiento, un agitador comunista arengando a la multitud, tuberías de máquinas sin una función visible enmarcan las cabezas de explotadores norteamericanos y mexicanos, y políticos, uno de los cuales claramente representa al ex presidente Plutarco Elías Calles. En lugar del barbado dios Quetzalcóatl que aparece en el muro izquierdo, el genio que preside ese desorden y torbellino de la derecha es el dios del futuro, Carlos Marx (lámina 107). Con sólo comparar la habilidad y ternura con que Rivera pintó las imágenes de Quetzalcóatl con la rigidez de su Carlos Marx, se ve dónde estaba el corazón del pintor.

Cualesquiera que sean los defectos de la tercera pared, por lo menos se completó la notable historia de México según la visión de Rivera. "Mi mural del Palacio Nacional —diría Diego más tarde, cuando unos años antes de su muerte regresó a pintar otros frescos en los sombreados corredores del Palacio— es el único poema plástico que conozco, que comprenda toda la historia de un pueblo". En esto, el pintor no exageraba. Con todo y sus deformaciones propagandísticas y legendarias y la fantasía que intervino en su elaboración, es la expresión más amplia, completa y de gran alcance que se ha hecho de México y, desde luego, de cualquier país y por cualquier pintor. Sólo un gigante de la fuerza física, de la fecundidad plástica, del gran talento, de imaginación audaz y de ilimitada ambición, habría afrontado la inmensa tarea de abarcar en tres enormes muros la historia

entera de su patria. Una explosión de color y una maravilla de organización, que vive en las paredes de la escalinata; trátase no de una pintura sino de un mundo, pleno de vida propia, tanto en el aspecto intelectual como en el emocional y plástico. En cuanto a las ideas que le guiaron a ver esto y no lo otro; a seleccionar personajes particulares representativos, héroes, villanos y prototipos de las masas anónimas; a mostrar a México en un aspecto más bien que en el otro, tal vez no soportarían un análisis erudito o crítico; sin embargo, el mundo que él creó allí en una escala colosal, continuará vivo y excitando los sentidos y la imaginación mientras los pigmentos y el cemento sigan unidos y duren las paredes. Después del fresco de Rivera, ningún historiador de México habrá de ver la historia de su país del mismo modo. A ninguno le harán falta maravillosas ilustraciones iconográficas de los hijos ilustres, e infames del país. Los hombres irán a esos muros para saber cómo vivía y era ese mundo, cómo se contemplaba a sí mismo a través de la perspectiva de un sector nada despreciable de los intelectuales de la época de Rivera y cómo este pintor, con su propia visión impetuosa, arrasadora, veía su país y su tiempo. Por lo que toca al aspecto propagandístico de los murales, diremos que es tan gastado como las modas del pasado; a menudo trivial, malévolo y hasta ridículo. Pero desde un punto de vista plástico y humano, el mundo que creó sigue viviendo. La Secretaría de Educación, los graciosos murales y la bóveda de Chapingo, los del Palacio Nacional y del Palacio de Cortés, ya sea considerados por separado o en conjunto como una sola visión, pueden muy bien figurar entre las maravillas del mundo.

México hoy y mañana fue el título del último mural pintado al lado derecho de la escalinata del Palacio. Si en los Estados Unidos perdió una pared por pintar en ella su visión del futuro, en México fue su concepción de lo actual lo que le metió en dificultades. La visión se agudizó por su contacto con las realidades de la vida industrial de los Estados Unidos. Diego vio con mayor hondura en México, y no pudo evitar pintar lo de su patria tal como él lo veía.

El "socialismo" en labios de los políticos y de los intelectuales burócratas, era pura demagogia para él. El grupo de Calles, que se autodenominaba "Hombres de la Revolución", había visto que la Revolución no podía cumplir sus promesas al pueblo del empobrecido país; en cambio sí había dinero suficiente en el tesoro público para tornarlos a ellos, como emanados del pueblo, en símbolos rutilantes de una Revolución cumplida. Organizaron empresas por acciones para pavimentar las carreteras, levantar edificios, refinar el azúcar, y abastecer de hormigón y otros materiales de construcción al gobierno. Combatieron al "imperialismo yanqui" obligando a toda empresa extranjera de desarrollo a dar cabida a los mexicanos en sus consejos de administración. Expidieron, invalidando la obra de las compañías inversionistas extranjeras, leyes que, claro, podían ser eludidas mediante algún arreglo. Subsidiaron y domesticaron las organi-

zaciones obreras de México, pusieron a los líderes obreros y agraristas en las nóminas del gobierno, proporcionaron locales a las uniones y sindicatos, pagaron el costo de publicación de periódicos mediante subsidios directos o grandes anuncios de la Lotería Nacional y otras empresas de la nación. Los líderes obreros y agrarios que no aceptaban las *chambas* y *huesos* ni se sometían a convertirse en cómodos apéndices de la maquinaria, eran arrestados y balaceados "al tratar de escapar" (en México no existe la pena capital, pero sí la *ley fuga*) o deportados a la colonia penal de las Islas Marías.

Los sucesivos presidentes continuaron, en diversas proporciones, repartiendo la tierra; mas no había la suficiente para las rotaciones, ni bastante agua, semilla y capital. Nacionalizaron alguna industria ocasional, lo cual, si no mejoró al pobre, por lo menos proporcionó una vicaria satisfacción al pueblo. Dieron al indio un estado legal y social igual al del mestizo y criollo, aunque siguió tan pobre como antes. Todo esto, reunido, fue el "socialismo mexicano".

En retratos nada aduladores, en el mismo Palacio Nacional que ocupaban como funcionarios y autoridades, Diego pintó a los "Hombres de la Revolución". Figuras claramente identificables discutían la repartición del botín entre sí. Otros personajes reconocibles declamaban sobre el "socialismo nacional" mexicano a divertidas audiencias, en tanto que a un lado los obreros enterados reían burlones. El mural contrastaba el lirismo de los intelectuales demagogos con la realidad de las huelgas rotas, los líderes agrarios arrestados y asesinados. Tal vez con demasiada aspereza, pero sin faltar mucho a la verdad, Rivera pintó en el palacio en el que el presidente trataba sus asuntos, el régimen que veía a su alrededor.

Se trataba de las críticas preconizadas, aunque sin efecto, por el partido comunista; por esa misma razón los pontífices del partido se lanzaron con mayor dureza contra quien no estaba actuando de manera apropiada en el papel de archirrenegado que se le había conferido.

En cuanto a los políticos que le habían dado la bienvenida como un héroe a su retorno de los Estados Unidos, proporcionándole una pared en Bellas Artes para que volviera a pintar lo que Rockefeller había destruido, negociaron para que fuese a Ginebra a pintar en el edificio de las Naciones Unidas un fresco obsequiado por el gobierno mexicano, y le invitaron a pintar en la nueva Escuela de Medicina; habían aprendido bien, de la experiencia tenida con él en los años veinte, a no llegar a las manos de una manera directa con "nuestro muy discutido pintor". Su reputación era demasiado grande y la notoriedad pública segura; en las guerras verbales a través de la prensa había demostrado ser un maestro en respuestas agudas. No fue difícil entender por qué el dinero de los murales en la Escuela de Medicina se tardaba en llegar, por qué las negociaciones de lo de Ginebra murieron sin más, por qué las paredes en muchos nuevos edificios fueron asignadas en gran número a otros pintores y en cambio, para

Diego, durante largos nueve años, no hubo disponible ni un solo muro oficial en México.*

Fue durante esos días de soledad y frustración, que Diego meditó sobre el conjunto de su obra realizada hasta entonces. El resultado de esas reflexiones fueron sus dos libros preparados en colaboración conmigo: *Retrato de América* y *Retrato de México* y el estímulo que me dio para que examinara sus papeles y escribiera mi primera biografía de él.

Si éste fue el destierro de Rivera a la isla de Elba, su breve escapada a los muros del Hotel Reforma podría compararse a los "cien días" de Napoleón, porque terminaron del mismo modo desastroso. Era el verano de 1936. Alberto Pani, astuta figura política y financiera que había logrado mantenerse a flote en todas las tormentas y tornadizas mareas, desde Carranza en 1917 hasta Cárdenas que acababa de tomar posesión de la presidencia, estaba levantando un gran hotel en el Paseo de la Reforma para dar alojamiento a los turistas norteamericanos ricos. Pani se enorgullecía, y con razón, de su buen gusto en pintura. Fue uno de los primeros en reconocer el gran talento de Diego, en su época parisina, habiendo allanado el camino de Diego en más de una ocasión. Su colección privada incluía muchos Riveras. Diego producía una interminable sucesión de óleos, acuarelas y dibujos; no le faltaba dinero pero sí paredes. Pani vio la manera de satisfacer el apetito de Diego por muros públicos, a buen precio —porque a Diego siempre se le pagó muy poco por sus frescos, en proporción a sus pinturas de caballete— y de utilizar el nombre del artista para lanzar su hotel a una hoguera de publicidad. Hizo una miserable oferta de espacio en el salón de banquetes, a un precio que apenas cubría el material y los salarios de ayudantes: cuatro grandes paneles por cuatro mil pesos. Con la depreciada moneda de los años treinta, esta cantidad equivalía a unos mil dólares. En un impulso previsor, sea de Pani o del pintor, se decidió hacer desmontables los paneles. Tanto el artista como su patrocinador obtuvieron más publicidad de la que esperaban...

Como el salón iba a estar dedicado a comer y bailar, Diego eligió como tema el *Carnaval de la vida mexicana*. En un extremo, dos paneles trataban del México antiguo, uno presidido por el dios azteca de la guerra y los sacrificios humanos, Huitzilopochtli, disfrazado con el estilizado y lejano eco de una festiva figura de aldea; el otro,

* En los últimos años del decenio de cuarenta, cuando el gobierno de nuevo hubo hallado paredes para su gran pintor, Rivera declaró a su "autobiógrafa": "Después del caso del Hotel Reforma, mi mala salud impidióme seguir pintando murales por unos años. En su biografía acerca de mí, Bertram Wolfe dramatiza este periodo de languidecimiento diciendo que se trató de una especie de exilio artístico en el cual incurrí debido a mis opiniones políticas; su interpretación no va de acuerdo con los hechos" *(My Art, My Life,* Nueva York, pág. 222). Esos "unos años" fueron nueve. Su salud no era tan mala que no pudiera encargarse de pintar un mural privado en el Hotel Reforma —que le metió todavía en mayores dificultades— y una enorme pared en Treasure Island, en San Francisco. ¿Podrá el lector culparme por deducir que la "mala salud" de marras era de naturaleza política? De modo incidental, diré que ésta fue la única crítica que Diego hizo acerca de mi anterior intento de biografía.

dominado por el popular bandido héroe, Agustín Lorenzo, que peleó contra los invasores franceses, asaltó conductas de plata y trató de plagiar a la emperatriz Carlota en el camino de Puebla (lámina 129). A espaldas del bandolero danzan flamas luminosas, y a su frente los mosquetes descargan su cohetería. En color y composición, trátase del mejor de los cuatro paneles.

Al otro extremo del salón, el festejo popular cede el paso a la ironía de un falseado carnaval citadino. Uno de ellos, el intitulado *México folklórico y turístico,* no es más que una chunga pintoresca: sabios yanquis adornados con orejas de asno y gordas plumas fuente interpretan el país para el mundo; una *miss* norteamericana, de blonda cabellera y brazos delgados como palillos, preside la escena; difusos y desagradables tipos enmascarados agitan banderas y sostienen bolsas de oro, en tanto que un pollo desplumado representa a México. En la esquina inferior derecha, una encapuchada muerte ostenta la palabra eternidad grabada en la frente.

El último panel está dedicado al escenario político mexicano, concebido como una mascarada. En él rige una solitaria figura sonriente que dirige la alegría en todos los anillos de ese circo multicolor y mordente: un enorme dictador macrocéfalo, que tiene en su mano izquierda una bandera dividida en cuatro cuarteles con los colores de Alemania, Italia, Japón y Estados Unidos y cuyo rostro está compuesto de rasgos correspondientes a Hitler, Mussolini, el Mikado y Franklin Roosevelt; y ese rostro así integrado tiende a sugerir la persona de Pani, supervisando la festividad en su salón de banquetes. La caricatura está sobrecargada de demasiados símbolos y fragmentos de ideas. Confusa en su dibujo y significado, es una de las peores figuras que haya trazado Diego.

Pero el carnaval que preside ese actor integrado, es otra cosa distinta. Está compuesto de personajes políticos con rostros animalizados. Uno de ellos, de rostro alargado, caballuno, sugiere los rasgos del líder obrero, "compañero de viaje", Lombardo Toledano; un general de semblante porcino danza con una muchacha que simboliza a México, mientras que del huacal que ésta lleva a su espalda, dicho general le roba la fruta (lámina 130).

De inmediato, los *cognoscenti* bulleron de conjeturas: que si los intrigantes rasgos familiares del general Marrano parecían los del presidente Cárdenas o los de su secretario de Agricultura, el general Cedillo; que. si las facciones del obeso prelado eran familiares, etcétera. Por otra parte, ¿en las demás figuras disfrazadas y sus adminículos no había una clara referencia al grupo gobernante de "Hombres de la Revolución" y las varias industrias que controlaban? El señor Pani había querido publicidad para su hotel y pintoresca decoración de su salón de banquetes, pero sabía bastante de arte para ver que lo que se le estaba dando era más de lo que había convenido. A Diego no le hizo ninguna observación: solamente elogios. Mas tan pronto como quedó terminado el trabajo y el artista hubo recibido el pago,

Pani llamó a sus dos hermanos arquitectos, que sabían cómo mover un pincel, y juntos, los tres, procedieron a efectuar unos "ligeros cambios".

—¿Sabe, maestro —le dijo un albañil a Diego unos días después en una asamblea del Sindicato de la Construcción—, que han estado haciendo alteraciones a su mural?

Acompañado entonces por el abogado del sindicato y varios miembros del mismo, Diego acudió presuroso al Hotel Reforma. El danzante de rostro de tigre con un parecido a Calles, tenía modificada la fisonomía; la bandera en la mano del director de pista había perdido su porción roja, blanca y azul; el general Marrano ya no sacaba un plátano del huacal de la muchacha con la cual bailaba.

En eso llegó el ingeniero Pani, salieron a relucir las pistolas, se llamó a la policía. Diego pasó la noche en la cárcel acusado de "allanamiento" y de portar "cinco pistolas". . . tres más de las que en realidad llevaba. Se decretó una huelga de los trabajadores de la construcción; enfrente del hotel se situó un grupo de protesta muda; una antigua ley gremial fue invocada, en la que se prescribía un castigo para la falsificación del trabajo artesanal.

—Yo mismo hice los cambios con mi propia mano —explicó Arturo Pani, hermano del propietario del hotel—. Como propietarios del edificio, si queremos efectuar algunos cambios en nuestra propiedad y si trabajamos sin paga alguna, no se viola ninguna ley ni se perjudica a ningún sindicato. Además, los cambios que llevé al cabo muestran lo fácil que es pintar como Diego Rivera.*

Los tribunales pensaron de distinta manera. Alberto Pani tuvo que pagar a Rivera dos mil pesos por daños y al sindicato una compensación por el tiempo perdido en la huelga. Además, se le obligó a que dejara que Diego restaurara la pintura.

—El hotel no quiere ofender a nadie —anunció Pani—. Como se ha hecho una cuestión política de los murales, es mejor retirarlos.

En lugar de ellos se colocaron espejos que reflejaron, en aquel salón de banquetes, un carnaval no muy distinto al que figuraba en los murales. Los paneles fueron llevados a la bodega, lo cual constituyó una etapa más elevada, en la cultura humana, que el vandalismo que destruyó los frescos en Radio City. Vendidos a Alberto Misrachi, de la Galería Central de Arte, permanecieron en su almacén de la ciudad de·México por más de veinte años. Actualmente su colorido iridiscente y flamígero decora una agencia de turismo.

Por el momento, la oportunidad para Diego de obtener muros, desapareció. Había reñido con el partido comunista, con el gobierno, con muchos de sus colegas pintores, con Pani, quien en otro tiempo había patrocinado su obra en París.

—A Diego sólo le quedan dos amigos en los círculos artísticos

* New York *Post*, Nov. 21, 1936; *Herald-Tribune*, noviembre 24; *Times*, noviembre 22 y 24; *Excélsior*, noviembre 21 y 25.

aquí —me dijo Carlos Chávez en 1937—. Miguel Covarrubias y yo. Y somos sus amigos porque no tenemos motivo para estar celosos de él.

Más tarde Diego rompería su amistad con Chávez, a raíz de una disputa sobre su *Mural de la Paz*.

Vistas las cosas a distancia, parecía como si hubiese una gloriosa hermandad de pintores dedicada a adornar las paredes de la ciudad. No obstante, al enfocarlas más de cerca, era fácil ver la malicia alimentada por los celos, ofensas, chismes, faccionalismo, el amor a la controversia, el deseo natural de los jóvenes por salir de la sombra de los grandes maestros que habían dominado la escena, los vicios de limitación que afectaban a la delgada costra de políticos y artistas capitalinos vivientes en el reducido vértice de una pirámide cuyos cimientos estaban formados por la masa anónima de campesinos y peones indios. Todos los artistas y escritores, salvo unos cuantos de gran talento, eran parte de una burocracia que gobernaba en nombre de un pueblo que no se conocía a sí mismo ni la conocía a ella. El sistema del patrocinio gubernamental, junto con sus ventajas, poseía también la desventaja de que todo intelectual, excepto el puñado de los geniales, dependía de los líderes políticos para subsistir. Unidos, lanzábanse como fieras en manada contra los pocos solitarios.

Desde luego, Diego no había hecho nada por mejorar las cosas debido a su verborrea, temperamento belicoso, amor a la controversia y a figurar en primera plana de la prensa, y su más que humana capacidad para crear y trabajar. Pero, por otra parte, el taciturno Orozco no era menos solitario. Cuando los artistas llegan a unirse, se ponen difíciles y tienden a la soledad, ya que no son como los demás seres humanos. Tal vez en otras épocas en que el arte estuvo más cerca del núcleo vital, haya sido menos intensa esa situación. En la actualidad, aun los artistas mismos que se convierten en voceros de su tiempo y país, no cesan de ser sus críticos y antagonistas. Porque lo que expresan no es su época tal como es, sino como podría ser; no la ya satisfactoria realidad, sino la posibilidad transformatoria. En cualquiera de sus aplicaciones, el intelecto, siendo en esencia un impulso hacia la superación, no puede evitar el ser un aguijón para sí, su país y época.

No quiero exagerar la soledad que rodeó a Diego. Aun cuando se le negaron muros durante un decenio, tenía abundancia de comisiones y compradores para todo lo que provenía de su mano. Eran muchos sus admiradores y discípulos; aunque a pocos podía tratar como iguales o por lo menos, si no es mucho pedir al genio, como camaradas.

En medio de su soledad, el arte continuó ligándole con hombres y mujeres de muchos países. De lejos llegaban a verle. Las cartas se acumulaban en su archivo, más de las que podía contestar. En 1936 me dediqué a organizarle su archivo. Hallé cartas que contenían cheques, las cuales ni siquiera había abierto; otras de amigos, amén de las que ofrecíanle oportunidades de vender o exhibir sus trabajos. Todo

yacía en desorden: lo importante y lo no importante, lo abierto y sin abrir, basuras y tesoros. Frida había intentado antes sacar a Diego a flote de la avalancha. Compró archivadores de cartoncillo, tipo "acordeón", y después gabinetes de acero; pero encontramos la letra "P" desbordando de epístolas abiertas y sin abrir, en tanto que el resto del alfabeto casi no contenía nada.

— ¡Ah! ¿Eso? —me contestó Frida a una pregunta que le hice al respecto—. Es que las pusimos en la "P" porque son cartas "por contestar".

Abandonaron el sistema cuando la letra "P" ya no pudo contener ni un papel más.

No puedo dar más que una leve idea del alcance y variedad de ese correo contestado y pendiente de contestar: cartas de personas pidiendo algo, solicitudes de donativos (inclusive evidencia de que organizaciones controladas por el partido comunista norteamericano pedían y recibían millares de dólares del bolsillo de Diego, cuando más ásperamente le atacaban); peticiones individuales, a menudo atendidas, para ayudar a tal o cual estudiante pobre para publicar su tesis, o de tal o cual campesino para comprar una mula; cartas de museos, en su mayoría no contestadas, ofreciendo a Diego una oportunidad para la exhibición de sus obras; de negociantes de arte proporcionándole facilidades para la venta de sus obras; misivas de artistas expresándole admiración, reconociendo alguna deuda de gratitud, pidiéndole consejo o un comentario sobre fotografías de sus trabajos, solicitándole autorización para estudiar con él, requiriéndole unas palabras de prólogo para algún catálogo, buscando guía y ayuda en alguna disputa con la censura; epístolas de pelmazos y maniáticos; de gente pidiéndole informes sobre las leyes de divorcio en México o del costo de la vida en tal o cual pueblo; cartas preguntándole si no tenía algún "pequeño bocetillo o pintura sin importancia" que quisiera regalar; otras advirtiéndole de tramas en su contra; misivas amenazadoras o predicándole alguna nueva religión; ¡en fin! toda esa vasta gama de correspondencia que suele descender sobre quien está de continuo ante las candilejas de la publicidad.

De especial interés son las cartas que arrojan luz sobre las relaciones con sus colegas pintores. Eran más las veces en que no contestaba (a pesar de la invariable anotación de su puño y letra: "Por contestar"). Pero cuando llegaba a hacerlo, era para ayudar a los artistas jóvenes y luchadores.

Cuando Pedro Rendón, que laboraba en un mural del mercado público "Abelardo Rodríguez", fue atacado y su pintura amenazada de ser cubierta, Rivera le escribió:

"Encuentro su pintura en extremo interesante y me sorprenden los juicios desfavorables respecto a ella. . . Estoy decidido a defender personalmente su obra en el terreno de la estética y de la justicia, y apelaré a autoridades artísticas en una escala internacional, en su favor. . ." A pesar de su pereza para escribir, en efecto reunió testimo-

nios de "autoridades estéticas internacionales" y locales en favor de Rendón. Los frescos siguen, hasta la fecha, en la pared en que fueron pintados.

La sensibilidad de Diego era amplia. Pintores tan diversos como Ben Shahn, Paul O'Higgins, Ángel Bracho, María Izquierdo, Caroline Durieux, Kandinsky, Klee y Covarrubias, recibieron palabras de elogio, la introducción para algún catálogo de exposición de las obras de ellos, o la publicación de sus trabajos. Hasta individuos cuya reputación era grande y bien cotizada, recibían con agrado esa ayuda. Es así como en una carta le decía Vassili Kandinsky, con fecha 21 de mayo de 1931.

> Créame que me ha causado un *muy grande* placer con sus opiniones respecto a mi arte. Ya se imaginará que he pasado por lapsos de gran soledad; pero al mismo tiempo sé que no siempre será así... Me ha gustado mucho saber que posee usted algunos cuadros míos...

Al otro extremo de la gama tenemos el caso de Mardonio Magaña. Durante su breve periodo como director de la Escuela de Artes, Diego hizo que este sencillo indio ascendiera de portero de la institución a maestro de talla en madera. Adquirió algunas de sus notables esculturas, escribió cartas y artículos acerca de él, interesó a Frances Flynn Paine y, a través de ella, la familia Rockefeller, mediante la compra de sus obras, le permitió adquirir a ese hombre de más de sesenta años, una porción de tierra, una choza, algunos pollos y cerdos, y una vaca, con lo cual pudo independizarse económicamente y dedicar el precioso resto de su vida al aprovechamiento del talento revelado tan tardíamente. Bien podría agregarse todo un noble capítulo a la vida de Diego, revelando los numerosos actos de estímulo a camaradas artistas cuyo talento no reconocido despertó el entusiasmo del pintor, como cuando propuso trocar una pintura de él por una de un artista desconocido; la oportuna palabra de consejo y alabanza; la compra de alguna pintura rodeada de publicidad intencional.

Muchas misivas registran oportunidades perdidas.

—Ahora que registres mis papeles —me dijo en 1936—, mira a ver si puedes hallar una carta de Jack Hastings relativa a una exposición que iba a hacer en Londres. Quiero aceptar su oferta, pero resulta que he extraviado la carta y no tengo su dirección.

Efectivamente encontré la misiva, porque mi revisión del archivo fue muy cuidadosa. Estaba firmada por lord John Hastings y en ella trataba de una muestra en la importante Tate Gallery, de Londres; hállabase dentro de un sobre de los publicistas neoyorquinos Covici-Friede y ostentaba la fecha ¡marzo 31 de 1935! La contesté a nombre de Diego un año y veinte días después de que él la recibió y muchos meses después de la temporada que le había sido asignada. Aun cuando tuve éxito en renovar las relaciones diplomáticas y hasta conseguir una invitación posterior para Diego, antes de salir yo de

México ese año, él nunca exhibió en Londres. Estoy seguro de que no fue falla de Tate ni de Hasting: en alguna parte del archivo de Diego ha de haber quedado otra carta de aquél, con la característica anotación del artista: *"Por contestar"*.

En un paquete pulcramente atado con una cinta para el pelo, de Frida, y etiquetado por ella: *Cartas de las mujeres de Diego,* encontré, aparte de las cartas de ella al pintor, otras de Angelina, Guadalupe y de otras mujeres más que no influyeron lo bastante en la vida y arte de Diego para figurar en la presente biografía. Tanto Frida como Diego pensaron que estas epístolas también deberían ser leídas por su biógrafo y me dieron el permiso para ello.

No obstante, Frida sabía que en dicho paquete había cartas que le habían causado amargos sufrimientos, porque varios de los amoríos de Diego con otras féminas se realizaron cuando ya la pretendía y otros después de casarse. Uno de ellos, que ocurrió cuando llevaban siete años de vida matrimonial, casi dio al traste con la unión. Puso en tensión los lazos, más que los otros, porque fue más secreto y porque a la postre vino a ser escandalosamente público; pero, sobre todo, porque se trataba de una mujer que en México, más que cualquier otra, estaba obligada con Frida, y había sido, desde la infancia, su amiga íntima. Cuando Frida se enteró de esto, sintió que no podía perdonárselo como una escapada más "propia del genio".

Para ambos se sucedió una temporada de gran aflicción. Frida se mudó a otra parte de la ciudad, rabió y lloró en secreto, tratando inútilmente de traspasar el interés que la había ligado a Diego, a alguna otra persona o afición. Demasiado deprimida para pintar, partió de súbito a Nueva York y nos contó la amarga historia a mi mujer y a mí como sus amigos íntimos que éramos y trató, sin lograrlo, de "vengarse" con "amoríos" por su cuenta. Al apagarse en su interior las llamas del resentimiento, se percató de que era a Diego a quien de verdad amaba y que él significaba más para ella que las cosas que parecían dividirlos.

En cuanto a Diego, estaba arrepentido desde hacía mucho de lo que había hecho. Tuvo tacto y fue paciente; no negó a Frida las mismas normas según las cuales actuaba él mismo. Más prudente a consecuencia de tan dura prueba, Frida le escribió al fin, diciéndole que ahora ella sabía que:

... todas esas cartas, líos de faldas, damas profesoras de "inglés", modelos trashumantes, ayudantes de "buenas intenciones"... emisarias plenipotenciarias de lejanos rumbos, sólo eran *flirts* y en el fondo *tú y yo* nos queremos mucho y así haya aventuras sin número, puñetazos a las puertas, imprecaciones, *mentadas de madre,* reclamaciones internacionales... nosotros, a pesar de todo, seguiremos queriéndonos...

Todo esto nos lo hemos repetido los siete años que hemos vivido juntos y todos mis corajes sólo han servido para hacerme comprender, al final, que te quiero más que a mí misma y que, aunque tú no me quieras así, no dejas de quererme algo. ¿O no es cierto...? Espero que siempre sea así y con eso estaré conforme.

Con esta prudente y valerosa carta, fechada el 23 de julio de 1935, Frida se reconcilió, no a ciegas sino con los ojos bien abiertos, con el hombre que había elegido su corazón. Y, a su debido tiempo con la mujer que fue la causa involuntaria de su separación. Al publicarse mi primer libro sobre Rivera, en 1939, Frida me dio las gracias por el cuidado que yo había tenido (y que sigo teniendo) en ocultar la identidad de aquella que para entonces gozaba más que nunca de su intimidad.

El amor y camaradería de los Rivera surgió de esa crisis sin ser el mismo, pero, en términos generales, más sólido, franco, auténtico, que antes. En un país donde la intriga, el disimulo, el engaño, la doble norma para los amoríos extramaritales, están firmemente arraigados, sobre todo en la clase media y los círculos intelectuales, este matrimonio fue singular en su sinceridad y mutua tolerancia. Los "amoríos" de ambos fueron más ocasionales, en tanto que la dependencia y confianza del uno hacia el otro se hicieron más hondas.

Una carta característica de Diego a Frida, escrita en su siguiente viaje a Nueva York para una exposición exclusiva de sus obras y fechada el 3 de diciembre de 1938, dice:

Mi niñita chiquitita:

Me has tenido tantos días sin noticias tuyas que ya estaba preocupado. Me da gusto saber que te has sentido un poco mejor y que Eugenia te cuida bien; dale las gracias de mi parte y consérvala contigo mientras estés allí. Me siento contento de que tengas un apartamento cómodo y un lugar dónde pintar. No te apresures en la hechura de tus cuadros y retratos, es muy importante que resulten *retesuaves* porque completarán el éxito de tu exposición y pueden darte una oportunidad de hacer más retratos... Deberías pintar el retrato de la señora Luce aunque ella no te lo ordene. Pídele que pose para tí y así tendrás una oportunidad de hablar con ella. Lee sus obras teatrales —parece que son muy interesantes—; tal vez te sugieran una composición para el retrato. Creo que sería un sujeto muy interesante. Su vida (según me platicó la señora Moats), es curiosa en extremo; te interesaría. Dile a la hija de la señora Moats que te la cuente. Ahora ella trabaja en Nueva York, en la revista *Vogue*...

¿Qué me das por una buena noticia que a lo mejor ya sabes? Dolores, la maravillosa, va a pasar la Navidad en Nueva York... ¿Ya le escribiste a Lola (diminutivo cariñoso con el que designaban a su común amiga Dolores del Río)? Creo que es tonto preguntártelo.

Me ha dado gusto lo de la comisión de tu retrato para el Museo Moderno; es formidable, eso de que entres allí desde tu primera exposición. Ésa será la culminación de tu éxito en Nueva York. Escúpete las manitas y haz algo que opaque todo lo que te rodee, haciendo de Fridita la *mera dientona*...

Dile al señor Kaufmann (el propietario de una tienda de departamentos de Pittsburgh) que los tapices van muy adelantados; les he hecho muchos cambios. Aclárale que he trabajado diez o veinte veces más de lo que pensaba, porque mientras más veo la casa de Frank Lloyd (Wright), más me parece una obra maestra y quiero que mi trabajo para ella sea el mejor de que yo sea capaz. Dile que al fin encontré alguien que puede hacérmelos; que tan pronto como esté completa la serie le enviaré fotografías; que no lo he hecho todavía porque quiero que aprecie la totalidad de la composición, ya que todos forman una composición unificada. La oportunidad de ir a Pittsburgh me interesa mucho, pero el aspecto económico me preocupa. Ojalá pudiera ir a poner las cosas en su sitio; si fuera en automóvil el viaje no me costaría tanto. Sobre lo del asunto de

Día de muertos. Óleo en masonite. 1944

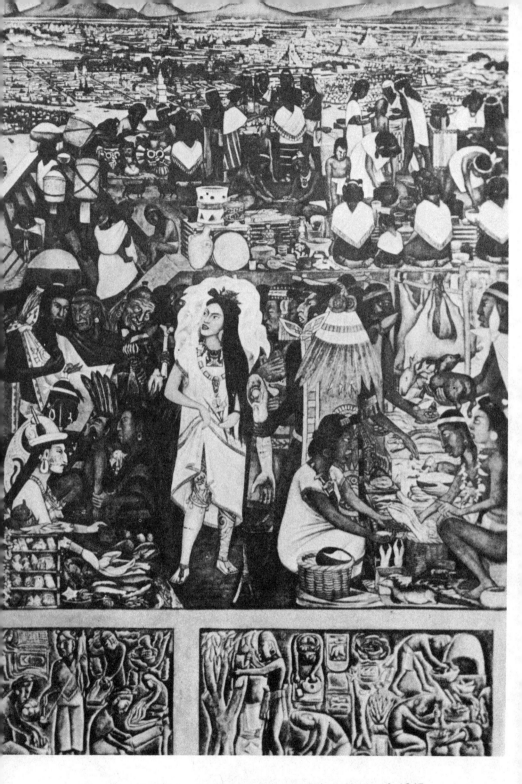

México antes de la conquista. Corredor del Palacio Nacional. 1945

El comalero. Óleo. 1947

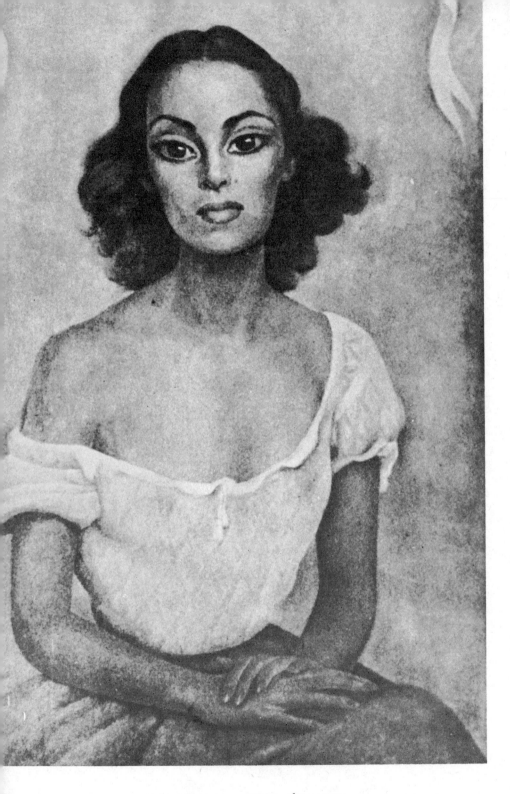

Retrato de Dolores del Río. Óleo. 1938

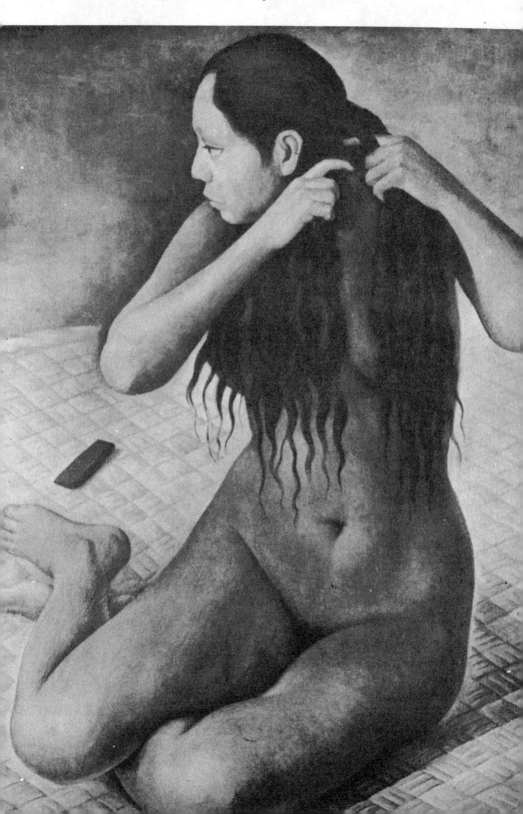

Retrato de Modesta peinándose. Óleo. 1940

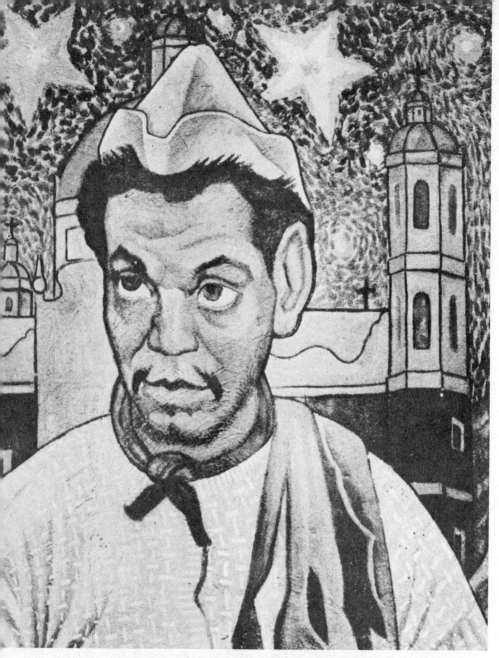

Cantinflas. Detalle. Fachada del teatro Insurgentes. 1951

El niño Diego, Muerte festiva y Posada. Detalle del mural del Hotel del Prado. 1947

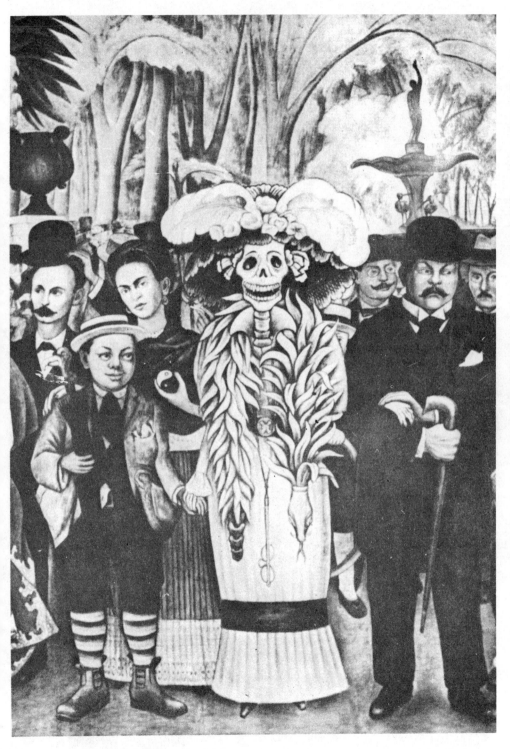

Boceto para el mural "Paz". 1952

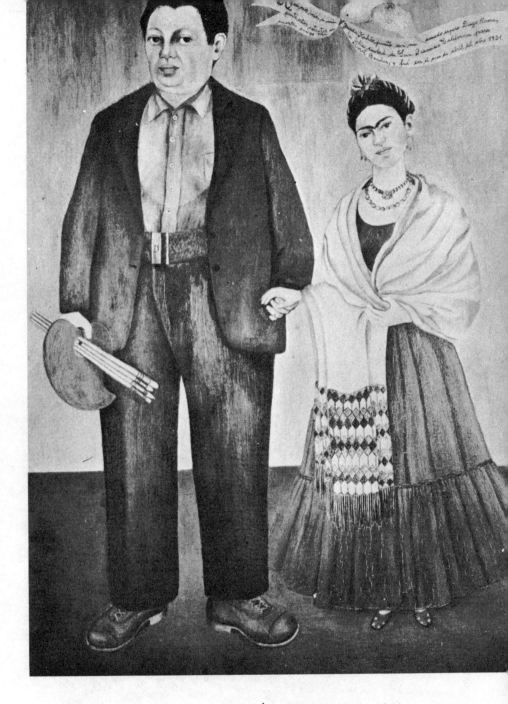

Diego y Frida. Óleo por Frida Kahlo. 1931

Frida Kahlo. Autorretrato. 1940

Emma Hurtado de Rivera.

La casa de los Rivera, San Angel.

Rincón del estudio de Rivera.

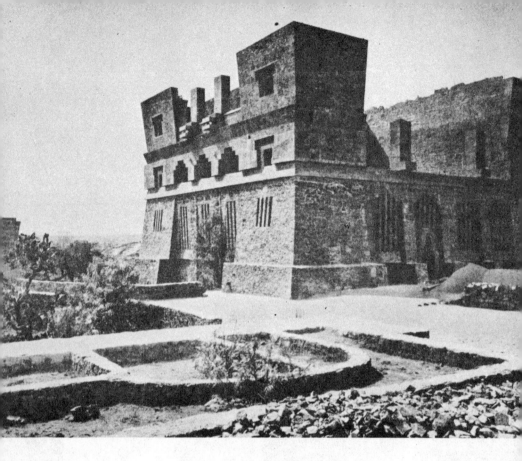

La pirámide Rivera.

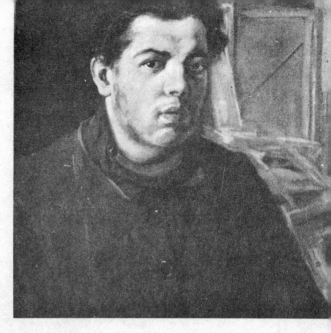

Autorretrato. Óleo. 1906

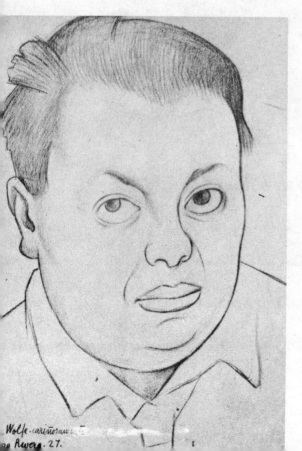

Autorretrato. Crayón. 1927

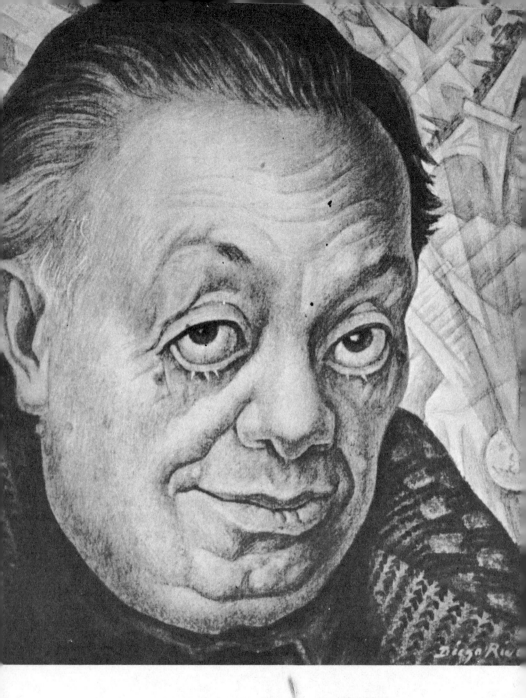

Autorretrato. Acuarela sobre tela. 1949

Juan (se refiere a Juan O'Gorman cuyo mural en el aeropuerto de la ciudad de
México había sido cubierto en parte por el gobierno mexicano en vista de que
representaba a Hitler y Mussolini en términos poco corteses) sería interesante si
escribieran algo, dando a los perros lo que merecen. Es muy importante y sería
bueno que publicaran la contestación para que la gente sepa lo que significan la
cultura y el arte para el gobierno "socialista" de México.

 . . . No seas tonta. No quiero que te pierdas por causa mía la oportunidad de
ir a París. TOMA DE LA VIDA TODO LO QUE ELLA TE DÉ, SEA LO QUE
SEA, SIEMPRE QUE SEA INTERESANTE Y TE PROPORCIONE UN PLA-
CER. Cuando uno es viejo sabe lo que es haber perdido lo que se le brindó y que
por no saber lo desechó. Si en verdad quieres darme gusto, sábete que nada
puede gustarme tanto como saber que tú estás gozando. Y tú, mi chiquita, te lo
mereces todo. . . No los culpo de que les guste Frida, porque a mí también me
gusta, más que todo. . .

 Estoy bien de los ojos y el hígado; un pie me dolió por el reumatismo, pero
Fede (el doctor Federico Marín, hermano de Guadalupe Marín) me curó suave.
Ya estoy bien; pero sobre todo contento porque tú estás mejor y eres la cosa más
preciosa de la tierra y te mando millones de besos. Gracias por las flores, son pre-
ciosas.

<div align="right">Tu principal sapo-rana
Diego</div>

A Sam A. Lewisohn, autor de *Painters and Personality*, Diego
escribía en octubre 11 de 1938 para llamar la atención sobre la
cercana exhibición individual de Frida:

 Se la recomiendo a usted, no como esposo, sino como un entusiasta admi-
 rador de su obra que es ácida y tierna, dura como el acero y delicada y fina como
 ala de mariposa; encantadora como una bella sonrisa, profunda y cruel como las
 amarguras de la vida.

En cuanto a Frida, aquello de amar a Diego "más que a su vida",
no era una mera retórica hasta donde sé y fue comprobado más de
una vez. En el año de 1936 visité a los Rivera que ocupaban cuartos
contiguos en el Hospital Británico de la ciudad de México: ella para
una operación más de la interminable serie a que fue sometida en el
pie y los huesos; él en preparación para una posible operación en el
ojo derecho, pues la glándula lacrimal se le había infectado de un
modo peligroso. Al entrar en el cuarto de Frida me encontré que
lloraba copiosamente tendida en su lecho. Pensando que sería por sus
dolores pronuncié unas palabras de consuelo, pero me interrumpió
para decirme en medio de sollozos:

 — ¡Es el ojo de Diego lo que me preocupa! ¡Se va a quedar ciego!
¿Por qué tuvo que pasarle eso a él? ¡Si por lo menos me hubiese
ocurrido a mí; él necesita tanto sus ojos!

 Un año después, cuando cuatro pistoleros se acercaron a la mesa
en que estaba Diego en el restaurante Acapulco de la ciudad de
México, para provocar un pleito que terminaría en su muerte, Frida
se interpuso de un salto entre su marido y ellos, gritándoles que eran
unos cobardes, cuatro contra uno, y pidiéndoles que primero la mata-
ran a ella, creando con ello un escándalo tal, que hizo imposible el

asesinato. Mientras duró el incidente se comportó valerosamente, aunque después se desplomó enferma de miedo.

Más que a mi vida, dijo una vez, y probó la sinceridad de sus palabras. Fue privilegio mío ser testigo íntimo de las profundas ligas de mutua dependencia entre los dos; entre la muchacha veinteañera, parcialmente inválida y el voluminoso gigante entonces en la cincuentena; dos pintores que, en sus estilos y práctica de su arte, apenas si tenían punto de contacto; dos espíritus tan distintos que, si no se hubiesen necesitado el uno del otro, complementándose, no parecieran tener el menor aspecto en común.

"Ahora, en el décimo año de su unión —escribía yo en mi primer biografía de Rivera—, Diego tórnase más y más dependiente del juicio y camaradería de su mujer. Si la perdiese, la soledad que le asuela se haría más intensa".

Poco después de aparecido el libro, él gestionó su divorcio. Para festejarlo, organizó una gran fiesta a la que invitó a uno de mis mejores amigos.

—Martín —le dijo en voz alta ante los demás invitados—, Martín, di a Bert que me he divorciado de Frida para probarle que mi biógrafo está equivocado.

El recado me fue transmitido.

Transcurrió un año, lapso de infelicidad para ambos. Al fin, hallándose Diego pintando de nuevo en San Francisco, envió a buscar a Frida con el pretexto de que sólo el doctor Leo Eloesser, de esa ciudad, podía atenderla en forma eficaz de sus males. El día en que cumplía los cincuenta y cuatro años, Diego Rivera volvió a casarse con Frida Kahlo. Al enviarle mis felicitaciones en diciembre de 1940, no pude resistir el impulso de preguntarle si se había vuelto a casar con Frida para probarle a su biógrafo que tenía razón.

28. HACIENDO LA PAZ CON EL YANQUI

De 1935 a 1943, un lapso de nueve años, el gobierno mexicano no dio paredes a su gran muralista. La caricatura que trazó del general Marrano, en el salón de banquetes del Hotel Reforma, bailando con la señorita México, mientras le robaba subrepticiamente la fruta del canasto, le hizo todavía más desagradable para los "Hombres de la Revolución".

Nada de muros en México. Nada de muros en Rusia. Nada de muros en los Estados Unidos. Como siempre, produjo una interminable sucesión de dibujos, óleos, acuarelas. A veces se repetía con fatal facilidad. En ocasiones atacaba algún nuevo problema estético. Hallaba goce en su trabajo; vendía todo lo que hacía; las comisiones le llovían más allá de lo que podía producir su capacidad de Gargantúa. La fresca correspondencia entre pensamiento y mano en el trazo del dibujo, entre lo que veía con sus ojos penetrantes y lo que vertía al papel o el lienzo, era a menudo más sugerente que la menos íntima y menos inmediata elaboración de sus murales. Pero esto no era suficiente: anhelaba paredes.

A mediados de los años veinte, la aclamación crítica en los Estados Unidos evitó que fueran borrados sus "feos monos" de las paredes de la Secretaría de Educación. (Ilustraciones 52 a 56, 58 a 60, 77, 78 y 93). Ahora fueron, una vez más, los Estados Unidos quienes rompieron la barrera que le mantenía apartado de los muros.

A su "autobiógrafa" le narró Diego un absurdo cuento en el sentido de haber sido sospechoso para la policía mexicana de haber

ametrallado la alcoba de Trotsky (acto en el cual, efectivamente, dos pintores estuvieron comprometidos: Siqueiros y Arenal). Paulette Goddard, cuyo retrato pintaba Diego en esos momentos, e Irene Bohus, pintora de ascendencia húngara, habían salvado a Diego, en el automóvil de éste, bajo las narices mismas del coronel de la policía, De la Rosa, y treinta de sus hombres; echado en el piso del vehículo Diego había escapado a un escondite a donde la señorita Goddard le llevaba alimentos hasta que le fue dable escapar a San Francisco. "Paulette Goddard —manifestó a los periodistas de San Francisco— me salvó la vida".

La verdad de los hechos es menos sensacional. Sus admiradores de San Francisco, en especial Albert Bender y William Gerstle, le habían venido comprando sus trabajos y obsequiándolos al San Francisco Museum of Art, el cual, en 1939, puso en exhibición dibujos y pinturas prestados y donados por Rivera.* San Francisco se estaba aprestando a la realización de su Exposición Internacional Golden Gate. No tenía qué ver con las batallas de Diego en Radio City, Chicago y Detroit. Timothy Pflueger, arquitecto que había concertado sus primeras encomiendas de pinturas en la Bolsa de Valores y en la School of Fine Arts, efectuó un viaje a México a fin de invitar a Diego a que pintara unos frescos, movibles, en público durante la exposición, en una parte de Treasure Island que se llamaría "El arte en acción". No en plan secreto, como ladrón nocturno, sino provisto de un pasaporte normal y partiendo desde el gran aeropuerto de la ciudad de México, rodeado por la acostumbrada fanfarria publicitaria, Diego voló a San Francisco. Allí fue recibido por Pflueger y Albert Bender e instalado en un apartamento-estudio ubicado en Russian Hill, desde el cual se dominaba una de las más hermosas bahías del mundo.

Frida Kahlo, en esa época divorciada de él, acudió también a San Francisco, invitada por el propio Diego, a efecto de que se le hiciera un diagnóstico por parte del doctor Leo Eloesser, de sus interminables padecimientos óseos, el cual dio como resultado ser poliomielitis lo que la aquejaba. Luego voló a Nueva York para visitar a sus numerosos amigos, regresando a San Francisco, donde Diego y ella volvieron a casarse el 8 de diciembre de 1940. Ambos se regocijaron con motivo de este acontecimiento. Frida pintó esta nueva unión de un modo más afligido y místico que la primera (lámina 156). Diego la representó en su fresco sobre Treasure Island, como "Frida Kahlo, artista mexicana de sofisticada formación europea, que se ha vuelto a su tradición plástica nativa en busca de inspiración: ella personifica la unión cultural de las Américas por el Sur". Aun cuando yo no hubiese estado en contacto con ellos en aquellos días, me habría percatado, por el tenor de ambas pinturas, que habían vuelto a unirse. El rostro de Frida en el nuevo retrato veíase más sombrío, roído por la

enfermedad y el dolor. Para la mujer que encarnaría la femineidad, Diego no eligió a Frida, sino a Paulette Goddard.

Rivera pintó en Treasure Island mientras estuvo vigente la exposición y durante tres meses más después de su clausura. Su temática consistió en la unión de las culturas del Norte y del Sur en una América común: la amalgama del arte del indio, del mexicano, del esquimal y el yanqui, para producir el gran arte continental del futuro. Al lado derecho figuraba la cultura nórdica, predominantemente industrial; a la izquierda, la meridional, de cariz estético y panteísta. Sobre un trasfondo de paisajes californianos, de la bahía de San Francisco, montes Lassen y Shasta, pintó a los pioneros, inventores, artistas, escultores, arquitectos, ingenieros, titanes de la revolución industrial como Henry Ford (en una imagen mucho más amable que la caricatura que hizo de él antes de conocerle); el cinema, con Charlie Chaplin como su héroe central, y figuras idealizadas del mundo de los deportes. A la izquierda, contra el paisaje del Iztaccihuátl y Popocatépetl, pintó pirámides, ídolos en el proceso de ser esculpidos en piedra, danzas indígenas; las artes y oficios precortesianos tal como él se las imaginaba, sin que dejara de figurar un "Leonardo da Vinci" indio: Netzahualcóyotl, rey de Texcoco, gran poeta, con todo y su "modelo de máquina voladora". Y como un fresco dentro de otro, se retrató a sí mismo, de espaldas al espectador, pintando un mural conteniendo retratos de Bolívar, Morelos, Hidalgo, Washington, Jefferson, Lincoln y John Brown, "los grandes libertadores" del continente.

En el panel central, uniendo la izquierda con la derecha, dividido como los otros en un panel superior y otro inferior, pintó un dios presidente, medio diosa de la tierra mexicana (con colmillos y falda de serpiente) medio máquina. Debajo de esta figura, flanqueados por Frida Kahlo como la artista del Sur y Dudley Carter como el artista ingeniero del Norte, un "viejo de México" (Diego de espaldas) y una joven del Norte, reminiscente de Paulette Goddard, unían sus manos para "plantar el árbol del amor y de la vida".

Completados en medio del aplauso general y de la creencia de que Diego había hecho las paces con los Estados Unidos, los frescos padecieron durante los siguientes veinte años. El mural movible era tan grande que no había edificio que pudiera contenerlo. Timothy Pflueger trató de instalarlo en la San Francisco City College Library en cuya construcción trabajaba entonces. Pero los planes arquitectónicos fueron alterados de tal modo que no hubo una biblioteca con paredes adecuadas para los frescos. Por años permanecieron guardados, fuera de la vista del público. No faltaron malas lenguas que afirmaran que ello era debido a las opiniones políticas del artista. En 1957 tanto el arquitecto como el pintor murieron y las pinturas siguieron guardadas.

Finalmente, en 1961, Milton Pflueger, hermano de Timothy, a quien se había encomendado la obra en su origen, proyectó un área dentro de la construcción, para acomodar el fresco, en el vestíbulo

del Arts Auditorium del San Francisco City College. Debido tal vez al almacenamiento o a las frecuentes mudanzas, la superficie hallábase rota en una superficie más o menos circular, de más de treinta centímetros de diámetro, que había sido subrepticiamente recubierta con yeso. ¿Quién causó el daño y quien ordeñó la "reparación" más perjudicial aún? Fue un secreto muy bien guardado. El doctor Archie Weydemeyer, director del Departamento de Arte del Consejo de Educación de la Ciudad, contrató los servicios de Emmy Lou Packard, antigua asistente de Rivera (ella por derecho propio una figura en pintura mural). Probó el emplaste de yeso para su alcalinidad y acidez, y bruñó la superficie, pintando luego la porción faltante apegándose a los bocetos originales y fotografías, con una técnica más fácil y moderna, valiéndose de pinturas plásticas En cuanto a color, el remiendo quedó impecable; mas la mano de la mujer de la época colonial que borda, carece de la vitalidad que proporcionaba a toda mano el pincel de Rivera.

En cuanto al resto, los colores son tan vivos y brillantes como en el día en que fueron pintados; la instalación es perfecta, como lo es la iluminación. Pero el contemplar el fresco en su nuevo albergue, hace poco, en 1962, vuelto a la vida después de veinte años de sepultura, no pude menos de pensar en cuánto más bellas eran las partes que el todo, en especial la porción "india". Una vez más Diego había demostrado que él realmente no comprendía ni sentía el color, la forma y el significado de la civilización de los Estados Unidos, como los de su propio país. Si la "historia" mexicana en la porción azteca no es en su mayoría otra cosa que un absurdo mito, como en el caso de la máquina voladora del rey de Texcoco es, empero, un mito viviente. pero las incomprensiones y mixtificaciones por parte del pintor, de la cultura angloamericana, no son más que clisés literarios superficiales. Sus raíces no penetraron en su espíritu, de ahí que no tuviera éxito en conferirle vida al pintarla.

En general, al pasar revista al resultado total de sus incursiones en los Estados Unidos, no puedo dejar de pensar que Diego nos proporcionó mucho en técnica y ejemplo, sembrando discípulos en tres de nuestras ciudades y por todo el país, aumentando su celebridad mediante episodios como la Batalla de Radio City, pero, salvo por sus murales de Detroit, fue muy poco lo que agregó a su obra duradera de pintor.

29. LA EDAD DE ORO

Al retornar Diego de su viaje a California, México parecía estar también presto a hacer las paces con su combatido pintor. Sus dibujos mostraban que estaba preparado para elaborar de nuevo trabajos monumentales. En 1943 hizo una serie de desnudos en las paredes del club nocturno Ciro's, a las cuales él mismo catalogaba como "pin-ups". En seguida pintó la tanto tiempo demorada historia de la medicina en el Instituto Nacional de Cardiología.

La preocupación con la historia de la medicina y su siempre presente hipocondría, le condujeron a creer que su vida estaba llegando a término ("mi padre murió a los setenta y dos, mi madre a los sesenta y dos, ambos de cáncer. Yo también moriré de cáncer, pronto, porque me estoy acercando a los sesenta"). Antes de fenecer quería realizar dos sueños: "pintar la antigua capital de México, Tenochtitlan, tal como era antes de que los bárbaros invasores españoles destruyeran su belleza", y edificar un albergue para la colección de escultura precortesiana que había ido reuniendo a lo largo de su vida y que venía a ser la única riqueza acumulada como fruto de su incesante trabajo.

Para cristalizar el primero de ambos sueños halló nuevos muros en los corredores del patio interior del Palacio Nacional. Empezó a pintar día y noche nuevamente —¿podría decirse que alguna vez había dejado de hacerlo?— como si la muerte no aguardara. Retratos, dibujos, pinturas de caballete, un encantador fresco representando las Posadas, en la casa de Santiago Reachi en Cuernavaca y, desde la pálida luz del alba hasta la penumbra del atardecer, su ideali-

zación de Tenochtitlan, en las paredes de los corredores del Palacio Nacional (LÁMINA 149).

Su pintura habíase tornado más lírica, las curvas más graciosas, la composición menos amontonada, el tema más mito y leyenda que propaganda, el efecto más monumental y rítmico que en las pinturas de la escalinata. Investigación, consejas y una desbordante fantasía se amalgamaron para hacer de ese mundo azteca el sueño de un poeta pintor de lo que podría ser la Edad de Oro. El México del mañana, de Rivera, bajo la égida de Marx, Lenin y Stalin (o Marx, Lenin y Trotsky, porque el pintor oscilaba entre ambas trinidades) con sus máquinas, tractores y trabajador, campesino y soldado, con el ritual estrechamiento de manos, no puede compararse con la belleza plástica y fantasía poética del México de ayer.

Según las fantasías de Diego, no hay nada que el moderno hombre civilizado pueda hacer, que los aztecas, zapotecas y mayas no hubieran ya hecho elegante, intensa y hábilmente. Hombres y mujeres de graciosos cuerpos, ropajes y movimientos, siembran el maíz, cosechan el grano, muélenlo, conviértenlo en tortillas, todo dentro de conjuntos que son una danza rítmica de adoración al dios maíz. En lugares de distinción topográfica erigen sus templos pirámides o los concurridos mercados. Los sacerdotes caciques portan prendas y tocados al mismo tiempo terroríficos y bellos, para la celebración de los ritos sagrados. Delante del templo, los danzantes bailan, los músicos tocan una música dulce jamás oída. Los artesanos tejen, funden, martillan y trenzan, ejecutan joyas esplendorosas. Todas estas tareas son agradables y gozosas: una verdadera danza rítmica. Suaves ríos corren por idílicos paisajes, y en cuyas aguas báñanse figuras oscuras, las mujeres lavan rítmicamente la ropa, y se extrae brillante oro de la parda tierra. Los cazadores tienden los arcos en poses de extremada gracia, gracia también ostentada por la pieza que están por cobrar. Y por encima de todo preside el vigilante zopilote, que asume el ingrato papel de mantener limpio ese mundo, con lo cual la benévola naturaleza se encarga de contestar la burlona pregunta de los ironistas de nuestros días: "Y en Utopía, ¿quién mantendrá limpias las calles?"

Sólo en las escenas correspondientes a la conquista cambian ritmo, color y tenor. Ahí la composición es abigarrada, las diagonales molestas; los cargadores han perdido sus elegantes líneas, la danza rítmica del trabajo se ha tornado en una aplastada, amontonada, cadena de esclavos que arrastran los pies. De los árboles penden cadáveres, en tanto que gruñen los perros famélicos, con las costillas al aire. El caballo que monta el conquistador tiene una noble cabeza, pero el asno y la mula, aun teniendo metidos los hocicos en morrallos de alimento, muestran su descontento y por otra parte, el fuego mismo ha perdido su brillante resplandor y ondulante gracia. La luz se ha vuelto trémula, el color es crudo y áspero en sus contrastes.

Dos veces aparece Hernán Cortés como el genio que preside tan malévola escena. Los estudios de los amigos del pintor: un "experto

en medicina legal, el doctor Alfonso Quiroz Quarón" que desarrolló
"la patología del caso"; Eulalia Guzmán, que efectuó la "inves-
tigación histórica", y el mismo Diego, que dejó que su descarriada
fantasía y malicia inventiva dieran a la visión forma y cuerpo, se
conjuntaron para producir un Cortés que nadie conoce. Juntos pro-
baron —según el pintor— que Cortés nunca había sido bien retratado
antes. Según ellos, el verdadero Cortés "había tenido un cráneo pe-
queño compuesto de huesos chicos. . . y era alargado del frente a
atrás, lateralmente angosto, un poco cónico en la parte superior,
asimétrico en varios lugares; el esternón delgado y elevado en el
centro, formando un ángulo. . . los huesos esponjosos, hinchados. . .
las tibias curvadas hacia afuera, enanismo causado por la sífilis con-
génita del sistema esquelético. . . la nariz ganchuda de pájaro, el
mentón hundido, la piel cenicienta y una vena hinchada en la fren-
te". Este ente, forjado por la fantasía del pintor, fue el hombre que,
con un puñado de jinetes, unas cuantas armas de fuego, una autoriza-
ción dudosa y un firme gobierno de sus hombres; ayudado por la
creencia indígena de que se parecía a Quetzalcóatl, el blanco dios
barbado (¡), fue capaz de conquistar el muy poblado reino del oro.
Trátase de la venganza del pintor por la pérdida de la inocencia y
belleza de las civilizaciones azteca, maya y zapoteca. Dicha caricatura
apenas si es algo más que una imprecación.

Si Diego esperaba una gran controversia pública acerca de su
"reconstrucción histórica" de la figura de Cortés, se llevó una amarga
decepción. Cortés no tuvo tantos amigos devotos y partidarios en el
México moderno, como un Calles, un Cárdenas o el indio Juan Diego
a quien se le apareció la Virgen. Nadie demandó que su rencorosa,
fútil, indudablemente mentirosa y desde luego muy poco artística
caricatura, fuese borrada del muro del Palacio Nacional, donde unos
hombres que llevan en su rostro y en su espíritu la mezcla de las
sangres y culturas india e hispana, realizan sus labores de gobierno.

Sin dejar de pensar en su muerte que presentía, y la muerte
causada por la Segunda Guerra Mundial, Diego dio principio a la
construcción de su tumba-pirámide-museo. Persuadió u obligó a
Frida a que le cediera un árido terreno que ella había adquirido con
su propio dinero, en el lecho de lava del Pedregal, para albergar a un
refugiado español y su familia. En ese suelo de piedra volcánica nada
crecía, sino cactos y matorrales espinosos. El español de marras había
hecho el intento de criar ganado allí, pero Diego quería el lugar para
casa de los muertos, como tumba de los dioses antiguos de México;
una ruina moderna, la primera pirámide que se edificara en su país
después de más de mil años.

Labráronse piedras tomadas de la capa de lava, para levantar las
paredes. El mismo Diego diseñó el edificio en una amalgama de
estilos que denominó "estilos tradicionales azteca, maya y Rivera".
Lo que él designaba con el calificativo de "tradicional" en el caso del
"tradicional Rivera", los arquélogos titularían "tolteca" simple y
sencillamente. Porque lo llamado "riveriano" brotó del material de

sus imaginaciones concernientes al mundo precortesiano. Cuando se contempla el edificio no es dable decir si se está ante un templo, pirámide, museo, estudio de artista, o tumba.

Sobre el terreno sepultado bajo los detritos petrificados de un volcán muerto ha mucho tiempo, sin ningún rasgo topográfico relevante visible en los alrededores, elévase el templo monumental dominando el árido paisaje. Sus paredes son sólidas, como para resistir un asalto, hechas de piedra de corte irregular, con enormes losas sobre las aberturas como puertas, con arcos falsos parecidos a los de los antiguos templos mayas y angostas ranuras en vez de ventanas. Las escaleras, también de lava, pasan bajo arcos también falsos. Enormes losas verticales agregan solidez a los muros y sostienen los arcos que dan luz a las galerías —donde Rivera instaló los ídolos e imágenes acumuladas durante toda una vida— en nichos formados por otras losas verticales y horizontales. Los pasadizos del templo se retuercen y comunican como un laberinto. Las paredes, que ostentan su superficie natural de piedra, son grises y frías, pero algunas aberturas, estratégicamente, dejan pasar dramáticos flechazos de luz que iluminan al ídolo en su nicho. Los techos están incrustados de mosaicos de vivos colores, diseñados por el artista en formas abstractas derivadas del arte precortesiano. La decoración escultórica, también debida a la mano del pintor, inspírase en las colosales cabezas de serpientes, de abiertas fauces y curvos colmillos, que aparecen en las pirámides aztecas y toltecas. Muchos trucos engañadores se emplearon en el edificio para dar espacio, amplias galerías, magnos miradores y ventanas por las que se filtra una luz dorada a través de láminas translúcidas de mármol, en lugar de cristales, moderno confort, ventilación, luz, espaciosidad, disfrazados con las formas de las pirámides precortesianas que fueron construidas así, porque los aztecas y los mayas no sabían cómo integrar vastos espacios circunscritos.

La parte superior (hay tres pisos o niveles), Diego quería que fuese un estudio en el cual pudiera trabajar. La planeó con anchas terrazas y miradores para admitir bastante luz y proporcionar una vista distante del lecho de lava prolongado hasta el horizonte. Pero nunca la completó ni la halló cómoda o conveniente para laborar en ella, en vista de lo cual siguió trabajando en su viejo estudio, hasta el final.

En el piso segundo se halla la Cámara del dios de la Lluvia, Tláloc, con adecuada decoración policroma de mosaico y de él desciende, un tanto absurdamente, una escalera hasta el Cenote Sagrado, imitación de los de los mayas en el suelo calizo y poroso, porque en Yucatán el agua no se queda en la superficie. Las "aguas sagradas" del templo de Diego se extienden bajo las paredes hasta el exterior del edificio, formando espejos de agua, pequeños remansos de tranquila luz y color, en medio de las austeras, sombrías oleadas de lava petrificada del Pedregal.

Otros recintos del extraño edificio ostentan nombres tales como

la Cámara Nupcial, la Sala de los Reyes, la Sala del Temazcal Sagrado, la Sala del Baño Purificador y así por el estilo. La diosa de la noche ocupa un pequeño cubículo casi en tinieblas. En la decoración de mosaico de una de las salas, una serpiente parlante emite de entre sus colmillos los jeroglíficos de un sapo (nombre afectuoso con que llamaba Frida a Diego) y el signo náhuatl correspondiente a la fecha de nacimiento del pintor. Desde las terrazas y miradores del segundo piso sólo se distingue el ondulante mar de lava, interrumpido por cactos y matorrales espinosos surgidos al amparo de los siglos y allá a lo lejos, en el horizonte, los dos majestuosos volcanes coronados de nieve, el Popocatépetl y el Iztaccíhuatl.

A partir de 1943 en que Frida adquirió el terreno, hasta la muerte de Diego en 1957, éste trabajó en forma intermitente con un pequeño equipo de albañiles, en la construcción, alhajamiento y planeación de su templo, hasta donde se lo permitieron sus recursos, imaginación y tiempo. Él fue su propio arquitecto y constructor. Asesorado por arqueólogos como Alfonso Caso, pasó muchas horas felices planeando la agrupación y colocación de sus amados juguetes, los ídolos, de acuerdo con el estilo de los mismos, la relación de su tema con las respectivas salas, su orden cronológico. A los más notables se les asignaron lugares estratégicos y una iluminación dramática.

Toda su vida Diego pintó de un modo prolífico e incesante, vendiendo con facilidad sus pinturas, cada vez a mejores precios (aunque de ninguna manera pueden compararse sus precios de entonces con los alcanzados por las mismas después de su fallecimiento). Cada centavo que podía ahorrar más allá de las necesidades de su inquieto, señorial, arbitrario modo de vivir, lo gastaba en la adquisición de esos antiguos dioses y figuras, labradas máscaras de jade, joyería, objetos de obsidiana, piedra, arcilla, cerámica, piedras semipreciosas. En 1954 contó "cuatrocientas piezas en piedra y cerámica, algunos cientos de las cuales son importantes, y cerca de cuatro mil objetos pequeños de todas las partes del país y de todas las civilizaciones antiguas". Al ocurrir su muerte, inventariáronse unas cuarenta y dos mil piezas como legado suyo al pueblo mexicano.

Aun cuando Diego siempre gastó su dinero sin ton ni son, ayudando con liberalidad a los artistas necesitados, y aportaciones al partido comunista o a cualquier causa que le enviara emisarios para entrevistarlo, él vivió con frugalidad. El matrimonio Rivera sostenía un verdadero séquito de criados y a las familias de los mismos como en los tiempos feudales o patriarcales; no obstante, Diego sólo vestía ropas de trabajo y overoles manchados de pintura, y a menudo carecía hasta de una muda de ropa interior o de dinero para reponer un estropeado traje de calle. Cada centavo que ganaba, y vaya que grandes sumas de dinero pasaron por sus manos (a veces crecidas, como cuando Rockefeller le pagó), todo peso disponible lo empleó en sus ídolos. Su buen gusto era seguro, sabía descubrir las falsificaciones y no era inclinado a regatear el precio. Cuando tenía dinero disponible,

todos los que tenían un ídolo en venta sabían que era comprador seguro.

A su muerte, según cálculos basados en datos proporcionados por él mismo —¡en realidad ni él mismo sabía la cifra exacta!— debió gastar alrededor de cien mil dólares en la planeación y construcción del templo, en ese entonces cerca de su terminación. No se sabe cuánto haya —debe haber sido por lo menos una suma igual— en los miles de ídolos de piedra, piezas de arcilla y cerámica que ahora llenan sus nichos y se alinean a lo largo de sus muros. Sin duda es la más grande colección privada en existencia: cualquier museo de México o de otra parte, la envidiarían.

Este monumento lo legó al pueblo mexicano para que fuese administrado por el gobierno de México. Del mismo modo como los faraones dejaron las pirámides (aunque sin tantas cámaras mortuorias en su interior), así Diego dejó la suya. El será recordado mejor aún que los faraones, no por su extraña pirámide museo plena de maravillas, sino más bien por sus telas y dibujos y, sobre todo, por sus murales.

30. "¡DIOS NO EXISTE!"

Buscando todavía muros nuevos que pintar y nuevas controversias que adicionar a la alegría de la vida y a su celebridad, Diego consiguió su siguiente oportunidad en el comedor del Hotel del Prado. Éste se estaba edificando en el centro mismo de la vida elegante de la ciudad, frente a la Alameda. La alianza de hotel y pintor no fue más que natural, ya que ambos buscaban publicidad para atraer al turista rico. Porque eran turistas norteamericanos, en su mayoría, quienes compraban las pinturas y dibujos de Diego y se hacían pintar retratos por él; eran chicas norteamericanas visitantes las que buscaban un breve instante de notoriedad ante las candilejas que le rodeaban; era el patrocinio norteamericano el que necesitaba el hotel para abastecer su comedor, habitaciones y departamentos.

La proximidad a la Alameda y la creciente preocupación de Diego ante la idea de que su vida tocaba a su fin, fueron lo que determinó el tema *Sueño de una tarde dominical en la Alameda Central*. Después de una serie de trabajos que se repetían a sí mismos, y de segunda categoría, ahora, en esa amalgama de recuerdos de su infancia y fantasías, con la complejidad de su madurez —una madurez, además, en la que él seguía siendo en muchos aspectos un niño— Rivera pareció crecer de nuevo. Porque tanto en color y composición como en la yuxtaposición de figuras que sólo podrían coexistir en un sueño; en las imágenes surgidas de sus libros de historia infantiles, leyendas nacionales, recuerdos, pensamientos y ensoñaciones de la niñez, en todos sus aspectos trátase de una composición casi onírica.

Diego había asistido con frecuencia a la Alameda en la época en que gobernaba don Porfirio Díaz el país, llevado por sus padres o alguna de sus tías, para deambular bajo la sombra de los fresnos, sentarse en una banca y contemplar el desfile de paseantes, o bien alquilar una silla a veinticinco o cincuenta centavos (en aquella época no una suma insignificante de dinero) cerca del quiosco donde una banda militar tocaba los domingos por la tarde. El parque era frecuentado por gente respetable, la *gente decente*, compuesta de hombres, mujeres y niños ataviados con sus mejores galas domingueras; *charros* —claro que sin sus caballos— de llamativo indumento adornado con botonadura de plata y compuesto de bien cortadas chaquetas de gamuza y ajustados pantalones del mismo material. Aun cuando la policía, según lo consigna Diego en su mural, estaba a la mano para mantener apartado al andrajoso indio, al pordiosero, al raterillo, no faltaban personajes de manos listas que se mezclaban con la multitud. Los voceadores de periódicos vendían su mercancía, apoderándose diestramente de la pluma fuente o del bolso de mano, mientras deambulaban pregonando las noticias sensacionales del momento. Había vendedores de brillantes rehiletes que giraban al golpe del viento, de multicolores globos de goma, tacos, dulces hechos de frutas cubiertas de pegajosa miel, bebidas en todos los colores del arco iris para el sediento, etc. ¡Qué diversidad de cosas para el regordete niño de ojos saltones e innata visión de artista! Tiempo después, en sus contados días festivos, Diego volvería a pasear en ese sitio acompañado de la locuaz Lupe y sus dos hijas, y años más tarde, aunque esporádicamente, con Frida, que tenía dificultad para caminar.

En la época colonial hubo un convento a un extremo de la Alameda, ante el cual, según la tradición, tal vez un tanto aderezada por la imaginación de Diego, la Inquisición quemaba vivas a sus víctimas, hasta que el creciente avance de las residencias particulares, rodeándolo, acabó con tan edificante actividad, debido al intolerable olor a carne quemada que se esparcía por el parque y las calles circunvecinas.

En ese mismo parque, el año de 1848, acampó el ejército yanqui invasor, con lo cual el pintor sintióse obligado a presentar sus restos, o más bien la falta de los mismos, al presidente Santa Anna, por "haber traicionado al país y entregádolo en charola de plata a los invasores". En la Alameda, también, verificáronse asambleas para levantar el espíritu de resistencia al invasor francés, una de las cuales fue presidida por Ignacio Ramírez, *El Nigromante,* y otras por Benito Juárez. De ahí que estos héroes favoritos del pintor, junto con el emperador usurpador Maximiliano, rodeado por sus notables, figuren en el mural. Por supuesto, Porfirio Díaz, presidente perpetuo durante la infancia y juventud de Diego, también hace acto de presencia rodeado de sus viejos consejeros, los llamados *Científicos*, tocados con sombrero de copa y ostentando condecoraciones. Madero tam-

bién aparece, descubriéndose cortésmente para saludar a la multitud, como si fuese una estampa de un cartel de propaganda política con que se iniciara la campaña para derribar a Porfirio Díaz. Hay también campesinos a caballo, porque cuando Zapata y Villa ocuparon la capital, sus tropas acamparon en la Alameda.

En un largo panel abarcando toda una pared lateral del comedor, en una longitud de cerca de quince metros por 4.80 de altura, todos estos recuerdos, fantasías, visiones y sueños, quedaron pintados: la multitud endomingada, papelerillos y rateros, fatigados viejos y los léperos que duermen en los bancos, vendedores de alegres rehiletes y globos, de tacos y dulces; héroes y villanos de un sueño infantil sobre la historia patria, las llamas y víctimas de la Inquisición, la policía maltratando al intruso de las clases bajas, poetas, escritores y guerreros, invasores y defensores, tiranos y revolucionarios, estandartes y banderas, el quiosco con su banda de músicos; todos los elementos de un sueño único vinculados por las retorcidas ramas de los árboles de la alameda, por la habilidad innata de Rivera para agruparlos en una acertada composición, por la ensoñadora tónica del conjunto en un colorido irisado de rojos, azules, amarillos, cafés, grises, blancos y negros. Todo unido, también, por el hecho de que todos los elementos no son sino partes de un único enjambre de recuerdos y fantasías en el cerebro del muchacho de cara de rana y ojos abultados —con una rana saliéndole de un bolsillo y una víbora del otro— que ocupa el centro, tomado de una mano por la fantástica figura de la muerte endomingada (LÁMINA 154). Ese chico regordete es el más atractivo de los autorretratos de Diego y, desde luego, uno de los más característicamente mexicanos. El esqueleto femenino elegantemente ataviado, con aladas plumas de avestruz en el sombrero y el cráneo desprovisto de carne, es una adaptación de las calaveras de José Guadalupe Posada, quien dibujó mucho ese tema para expresar la actitud irónica, festiva, amistosa y familiar del mexicano hacia la muerte. La calavera, en el fresco de Rivera, lleva una boa de plumas o estola en el cuello, adminículo que está formado de hojas de maíz, secas, terminada con una cabeza de serpiente, a la derecha, y un cascabel a la izquierda, todo reminiscente de la antigua diosa mexicana de la muerte. Una de sus manos sostiene la del gordezuelo chiquillo y la otra descansa sobre el brazo de Posada, tocado con sombrero bomba y vestido de domingo, llevando en la mano un paraguas sin abrir. Detrás del corpulento Diego encuéntrase Frida, con una pequeña esfera, parecida a una manzana, en la mano, la cual esfera ostenta los símbolos de *yin* y *yang*, conflictivos principios de la vida, mientras a su derecha, con sombreros de pluma y vestidos de talle de avispa, ricamente bordados, están sus dos hijas representadas como señoritas elegantes. Sólo en la fantasía de un sueño pudieron yuxtaponerse todos estos elementos heterogéneos en un solo mural y únicamente el maestro de la composición barroca podría haber dado unidad al diseño. El colorido, con su predominio de un oro amarillento, tan

diferente a la paleta acostumbrada de Rivera, contribuye al ambiente de sueño. A pesar de los elementos de seudohistoria (una historia henchida de tragedia, traición, derramamiento de sangre y fracaso) y la presencia central de la muerte, la tónica es al mismo tiempo festiva, humorística y lírica.

El nuevo mural no tuvo la oportunidad de ser juzgado por sus propios méritos porque, al estarlo pintando, se le ocurrió a Diego poner en la mano de uno de sus héroes históricos, Ignacio Ramírez, un papel sostenido por encima de la cabeza de Benito Juárez. En dicho papel podía leerse con toda claridad: *¡Dios no existe!*

Ignacio Ramírez no fue un ateo vulgar, sino uno de los líderes intelectuales de la Reforma bajo la égida de Benito Juárez, que propugnaba la separación de la Iglesia y el Estado, la contención del gran poder económico y político del clero, la abolición de las órdenes monásticas y procesiones públicas religiosas, así como la secularización de la enseñanza. Su obra no necesitaba de papeles, además de que la frase aislada, consignada ahí, de ningún modo era representativa de su pensamiento. Sin embargo, como todo mexicano culto lo sabe, la pronunció en el curso de una de sus polémicas. Como ocurría a menudo con Diego, la gente, incapaz de apreciar la fuerza de la pintura y sí sólo de leer las palabras "con todas sus letras", ignoró su aguda sátira y propaganda en forma plástica, e indignóse al ver en todas esas palabras lo que se suponía que debía ver en el mural entero. Más aún, si la cita no era representativa de la filosofía entera de *El Nigromante,* sí era la que mejor representaba a este personaje en el espíritu de Diego y en su onírica visión de la historia del país.

Cuando fue descubierto el mural e inaugurado el hotel, el arzobispo Martínez se rehusó a bendecir el edificio hasta que el ofensivo rótulo fuese cubierto. Al trascender la noticia a los titulares de los periódicos, jóvenes estudiantes católicos irrumpieron en el edificio y dieron un tajo al rostro del muchacho Diego, en la pintura, proclamando al mismo tiempo a gritos, "¡Dios sí existe!" y "¡Viva Cristo Rey!" Luego multitudes de jóvenes desfilaron frente al estudio de Rivera en San Angel y de su residencia en Coyoacán, destrozando a pedradas las ventanas panorámicas de su estudio. Rivera y sus colegas pintores y gente que lo apoyaba, respondieron desfilando frente al hotel y tomando posesión del comedor para reparar las mutilaciones; pero no era ésa la clase de publicidad que deseaba el señor Torres Rivas, director de la empresa hotelera. Hizo cubrir el mural con una pantalla movible que podía retirarse cuando se quisiera, para satisfacer la curiosidad de algún huésped distinguido. En tales ocasiones el silencio se instalaba en el ruidoso comedor, porque el *Sueño de domingo* ejercía un hechizo particular, ajeno a la pugna sobre la existencia o no de Dios. La pantalla era vuelta a su lugar y la controvertida pintura sueño desaparecía. No se les ocurrió a los propietarios destruir la pintura, porque para entonces México había establecido el principio civilizado de que un pintor no perdía dominio sobre lo que

vendía hasta el extremo de que pudiera ser alterado a voluntad del comprador y mucho menos ser destruido por completo. Irónicamente, el Comité de Bellas Artes, único que podía autorizar un acto así de vandalismo, estaba integrado en esos días por Diego Rivera, José Clemente Orozco y David Alfaro Siqueiros. Por tanto, ni la existencia de Dios ni la de la pintura pudieron ser puestas en tela de duda. Y en ese estado permanecieron las cosas por nueve años.

31. RETORNO AL SENO DE LA IGLESIA

En mayo de 1949, desvanecida la controversia sobre la frase relativa a la existencia de Dios, México se percató de la circunstancia de que su famoso artista estaba por completar sus cincuenta años de trabajo. En Bellas Artes, ese espléndidamente impropio edificio de mármol blanco que a menudo había ridiculizado Diego, el Instituto Nacional de Bellas Artes abrió una muestra retrospectiva de su obra.

Quinientos cuadros fueron recopilados de varios países, y etapas de su larga y fructífera vida. Los grandes murales no podían abandonar las paredes en que estaban pintados, mas todo lo que era factible de ser movido, estaba, si no exhaustivamente, sí bien representado. Los museos y coleccionistas privados prestaron sus pinturas. Nelson Rockefeller y señora, así como la esposa de John D. Rockefeller, Jr., sin parar mientes en la controversia que había terminado en la destrucción de uno de sus frescos, facilitaron sus extensas colecciones de dibujo y acuarelas de Rivera.

En una pared estaba la reproducción permanente del destruido mural. Una porción entera de la exhibición estaba dedicada a fotografías amplificadas de otros murales. Quienes no se contentaran con ver sólo las fotografías, no tenían más que caminar unas cuantas cuadras para ir al Palacio Nacional, la Secretaría de Educación y otros lugares donde había trabajos de Diego. Un viaje en autobús podía llevarlos a la magnífica capilla de Chapingo donde se encuentra la que sigue siendo una de las mejores obras de Rivera.

La muestra retrospectiva constituyó un triunfo resonante. Fue seguida por una hermosa y comprensiva monografía intitulada *Diego Rivera, 50 años de su labor artística,* publicada en 1951. La planeación de la misma fue hecha por Fernando Gamboa, sin duda guiado y asesorado por Diego y Frida, quienes proporcionaron gran parte del material. Contuvo ensayos, buenos, malos e indiferentes, relativos a los diversos aspectos de la personalidad y obra de Rivera, un excelente catálogo y bibliografía por Susana Gamboa, y una rica selección de reproducciones en blanco y negro, amén de unas cuantas en color. Veíanse allí fotografías del pintor cuando era niño, luego como estudiante de arte, en su hogar, haciendo bocetos en la calle, pintando en su estudio y en los muros; autorretratos de diversas épocas, incluyendo uno del pintor ya envejecido, hecho en 1949 y reproducido en el presente libro en la lámina 164. Figuraba también un retrato verbal por Frida Kahlo, pleno de ardorosa defensa de su marido contra sus detractores. Una sección reproducía sus primeros esfuerzos: un tren dibujado por él cuando tenía tres años de edad; dibujos a lápiz de los vaciados de escayola, en la Escuela de Artes; paisajes del periodo anterior a su partida a Europa; reproducciones de su trabajo en España y sus derivaciones cubistas y poscubistas de los pintores parisinos. También figuraba una nutrida selección de su obra más conocida de los años pósteros.

El país sentíase orgulloso de su discutido pintor y de las controversias de las cuales había sido centro, ya que los grandes titulares de los periódicos son el material de que se forma la celebridad en nuestro tiempo. Al recorrerse las páginas de dicha monografía, no era posible dudar de la razón que asistía a México para enorgullecerse de su artista y a éste de una muestra tan opulenta.

En el autorretrato que Diego pintó para dicha exhibición se contempló valientemente, tal como era, con sus ojos lacrimosos y colgantes facciones, sintomáticos de una prodigiosa energía cuya decadencia iniciábase. La vejez asomaba a su rostro. Debía apresurarse, pues, como lo auguraba el retrato. el tiempo volaba.

Por largo tiempo en sus últimos años, Diego se había venido repitiendo. Desde hacía mucho había encontrado su estilo, temática, paleta, caligrafía y modo de trabajar. Desarrolló un sentido firme de la composición y estructura. Pensaba tan fácilmente con la mano y el pincel, veía con tanta celeridad y selectividad, dibujaba con una habilidad tal, sabía dar tan bien los efectos que quería, que cesó de experimentar o esforzarse por incrementar su ya desarrollado talento.

Sin embargo, todavía le fascinaba un sueño: ser un "hombre universal", algo así como él se imaginaba a Leonardo. Del mismo modo que éste gran artista del Renacimiento llevó libros de apuntes científicos, así él también opinaba sobre todos los últimos adelantos y previsiones de la ciencia. Sus afirmaciones resultaban fuera de cacho y sin importancia. Pretendiendo ser un artista "universal",

efectuó algunas incursiones en los campos de la escultura, la arquitectura y mosaicos.

En 1951 se le presentó la oportunidad de decorar el acueducto del canal del río Lerma. Parte de esta decoración es un relieve policromado del dios Tláloc, escultura grotesca, voluminosa y sin gran valor artístico. En el acueducto mismo pintó ondulantes organismos acuáticos que al ser abiertas las exclusas quedarían sumergidos: vida protoplásmica, ondulantes víboras del agua, peces, renacuajos y, emergiendo de las olas, unas figuras desnudas representando las variedades del hombre. Arriba de ellas aparecen escenas de trabajadores perforando la montaña para hacer el acueducto y una junta de arquitectos e ingenieros como la que Diego hizo en San Francisco, en menor escala. Lo mejor del trabajo es un enorme par de manos por las cuales cae el agua. En este mural Rivera experimentó con nuevos pigmentos plásticos y técnicas, que él creyó resistirían el correr y golpear del agua. Antes de morir supo que había fracasado. En menos de cinco años los colores habían degenerado visiblemente; las perspectivas actuales son de que el sedimento y el fluir del agua, antes de mucho cubrirán el mundo que quiso pintar bajo el agua.

Después de la muestra retrospectiva del cincuentenario, Diego quedó en el pináculo. Su amigo Carlos Chávez era director del Instituto de Bellas Artes. El inteligente Fernando Gamboa había dado cima a la monografía que registraba y conmemoraba la vida y obra de Rivera. El presidente Alemán, a quien apenas ayer había caricaturizado en un mural, habló de declarar "tesoro nacional" la obra del pintor, lo cual resultaba halagador pero inconveniente, porque habría impedido la venta de sus pinturas a los turistas (porque ningún "tesoro nacional" podía ser exportado), y aun su venta, para propiedad permanente, a los coleccionistas mexicanos (un "tesoro nacional" en manos particulares, según las leyes mexicanas, debe regresar al gobierno al morir el propietario). Para honrar todavía más al "célebre pintor" mexicano, Chávez y Gamboa, con aprobación presidencial, le encomendaron un nuevo trabajo.

La colección de la obra de Rivera reunida para la muestra retrospectiva del jubileo, sería enviada a París junto con pinturas de Orozco, Siqueiros, Tamayo y otras firmas destacadas del Renacimiento mexicano. México mostraría a París de lo que era capaz, lo mucho que habían aprendido sus artistas en esa capital del arte europeo y, sin embargo, hasta qué punto seguían siendo ellos mismos. Diego pintaría un nuevo fresco movible, especialmente para la muestra. Se le pagarían cuarenta mil pesos por el trabajo. No se estipuló ni tema ni tamaño, tan sólo que sería un panel movible, pintado al fresco en cartón comprimido. Parecía un magnífico arreglo. Para comprender cómo terminó en otro escándalo, es menester lanzar una mirada retrospectiva a la carrera política de Diego.

Aun cuando Lenin dijo que el deber de sus secuaces era ser "revolucionarios profesionales", Diego fue un profesional tan sólo en

la pintura. Porque en cuanto a política no pasó de ser un aficionado y un apasionado aprendiz. En España y Francia fue anarquista. A su retorno a México, en 1922, fue atrapado por la revolución, convirtiéndose, hasta donde puede definirse el temario de sus murales en términos políticos, en un revolucionario nacional mexicano, un populista e indigenista, hostil al elemento español y europeo presente en la cultura de México (y en la suya propia). Con este vago surtido de sentimientos e ideas, Diego se unió al Partido Comunista Mexicano, en ese instante más bien un partido de pintores que de cualquier otra cosa.

Lo que dio a sus murales fama no fue su notable fecundidad o talento, sino las controversias que provocaron. En tanto que el pintor "ismaelita" del siglo diecinueve se había contentado con *épater le bourgeois* en rectángulos de tela pintados en el estudio, Diego provocó las controversias recurriendo a nuevas formas y pintando clara propaganda comunista en muros que pertenecían a un gobierno que no era comunista. Satirizó a la clase media, mestiza, de intelectuales, de la cual él formaba parte, y a los funcionarios que eran sus patrocinadores. Pintó la cabeza de Lenin en el Centro Rockefeller. Muchas de las controversias estallaron no por las formas y diseño y ni siquiera por el tema, sino por palabras pintadas en carteles, *con todas sus letras*, tales como la conminación a los mineros para que "hicieran puñales con sus metales" o un papel proclamando "¡Dios no existe!"

Lo que proporcionó a sus murales sus mejores porciones no fue el usual trabajador, campesino y soldado estrechándose las manos, ni los fríos, pobremente pintados y barbudos Marx y Engels. ¡Cuánto más lirismo podía poner Rivera en la romántica figura de Zapata conduciendo un caballo blanco! Le era dable infundir un sentimiento más plástico y humano en un cuadro de labor, concebido como una danza rítmica, que en el intento de ilustrar el dogma de la explotación del trabajador. Como propagandista fue más a menudo un mero ilustrador de proposiciones poco profundas. Pero cuando dejaba que afloraran sus sentimientos más íntimos: el amor a su país, el amor a la gente ordinaria, humilde, el amor a los niños indios, su intuición de la belleza dramática de la tierra, su pintura podía ser a la vez rítmica y tierna, el diseño seductor y simple. Sus afirmaciones respecto a la utopía del futuro eran elementales y trilladas. Sus ilustraciones en la pintura mostraban que no habían acaparado la totalidad de su ser. ¡Pero qué maravilla podía hacer de la inocencia de la edad dorada anterior, perdida a la llegada de los españoles!

Desde un punto de vista ideológico esto no podría resistir bien las fórmulas de los manuales marxistas; sin embargo, esa deficiencia no evitó que el partido comunista tomara su gran talento a su servicio. Aunque el mismo partido le expulsó por razones triviales. Tras de intentar, en vano, buscar en el trotskismo un campo más accesible durante su separación forzosa, la preocupación que le dominó en sus

últimos años fue retornar al seno de la "iglesia" que había bendecido sus primeros murales. En 1946, habiéndose denunciado a sí mismo como un mal comunista y la calidad de toda su obra pictórica realizada a partir de su alejamiento del partido, solicitó su reingreso. Unos años más tarde repitió el intento ¡y fue rechazado de nuevo!

Diego sabía demasiado bien lo que se interponía. No era a causa de su trotskismo, que nadie, y Diego menos que todos, había tomado en serio. No se trataba de sus absurdas afirmaciones ideológicas ni de sus herejías, ni tampoco, desde luego, de la calidad y tema general de sus pinturas, como tampoco del hecho de que hubiese pintado en edificios del gobierno (cosa que hicieron todos los pintores comunistas), ni por sus patrocinadores ricos (¿quién más podía ser patrocinador?). Tratábase de algo más grave, de algo *serio* que él hizo sobre un muro, con sus pinceles: un retrato, más hondamente sentido, más intensa y sinceramente pintado, que sus huecas imágenes de Marx, Engels, Lenin y Trotsky, el retrato del único hombre que en verdad importaba en el movimiento comunista internacional después de 1929. Sólo una vez había visto a José Stalin, en 1927, pero al contemplarlo tuvo esa repentina claridad que es privilegio de los artistas. Pintó al "más grande genio de todos los países y épocas", con disgusto y asco. Hizo el rostro de un vengativo y déspota tirano, con una cabeza cónica, frente estrecha, ojos pequeños, amarillentos y crueles, con un ribete rojizo en los párpados.

El hecho pudo pasar inadvertido para los nababs del partido, muchos de los cuales eran insensibles a las manifestaciones plásticas. Pero también había cometido dos pecados más. Agrupó la cabeza de Stalin en una trinidad con Trotsky y Bujarin, como una prédica en pro de "la restauración de la unidad comunista", ¡unidad entre quienes iban a ser ejecutados por Stalin como traidores, y su verdugo!

Mas lo peor fue que expresó sus sentimientos en palabras que aun los ciegos en materia estética no podían dejar de ver. Escribió en la revista norteamericana *Esquire* lo siguiente:

Siempre recordaré el día en que conocí en persona al enterrador (de la Revolución). A las ocho entramos en las oficinas del Comité Central... mis compañeros huéspedes sonriendo de satisfacción, poseídos de un sentimiento de superioridad... como si penetrasen en el paraíso... De pronto apareció por encima de ellos una cabeza en forma de cacahuate, rematada por un corte de pelo militar... una mano deslizóse por debajo del sobretodo y la otra a la espalda, estilo Napoleón... El camarada Stalin posó ante los santos y los feligreses.

¿Cómo era posible que Diego sobreviviera a tales palabras?

Cuando Chávez y Gamboa se le acercaron para encomendarle la pintura de un mural movible con objeto de ser exhibido en la muestra mexicana en París, vio su oportunidad. El mundo estaba siendo amodorrado con la campaña estalinista por una coexistencia "pacífica". El Comintern o Stalintern había sido oficialmente disuelto y

transferido desde el centro de una abierta energía comunista a una galaxia de movimientos efectuados por "compañeros de viaje" y frentes populares, de los cuales el más importante fue el Congreso de Paz de Estocolmo. Esto es lo que pintaría para París: "pacifismo-ofensiva-coexistencia", o sea el espíritu mismo de lo de Estocolmo, la gloria de Stalin. París era una gran metrópoli y centro artístico; todo el mundo occidental se enteraría.

Diego hizo el boceto en secreto. A las preguntas de Chávez concretábase a responder: "Estoy pintando un mural que estará dedicado a la paz". Resolvió hacerlo en grandes dimensiones a efecto de que fuera lo primero que llamase la atención en la exhibición. A pesar de la modesta suma asignada, pintó una superficie de cerca de diez por cuatro y medio metros. Estando de por medio la salvación de su alma comunista, no se paró en costo ni en esfuerzo personal. A los treinta y cinco días exactos desde la concepción hasta la pintura terminada, cubrió los 40 metros cuadrados trabajando día y noche. La tituló: *La pesadilla de la guerra y el sueño de la paz.*

Como pintura era bastante mala; Rivera en contadas ocasiones hizo algo tan mal. Pero como cartel de ilustración o propaganda tenía su efecto y el pintor empleó todo su talento para hacer resaltar lo que quería. En la esquina superior derecha, dominando todo el conjunto, en tamaño mayor que el natural y que el de los demás personajes de la composición, se hallaba José Stalin con la enorme mano izquierda descansando en un papel (la Petición de Paz de Estocolmo), mano y papel sobre un globo terráqueo. Los ojos, serenos y claros, el rostro confiado, benévolo, firme, casi sonriente. El brazo derecho extendido por encima del globo, con una pluma en la mano, como pidiendo a la humanidad que firmara por la paz. Junto a Stalin, en tamaño un poco menor y también inclinado sobre la esfera terrestre, estaba Mao Tse-tung, con mejillas de manzana, ojos de ensoñación y aspecto benigno. El resto de la gran superficie servía como contrapunto a tan beatífico y heroico par. Frente a ellos, incómodos y enfurruñados, encontrábanse el tío Sam, John Bull y Mariana, objetivos en ese entonces de la proposición de Stalin de un pacto de paz de las cinco potencias, para obligarla a reconocer a todos los gobiernos peleles que él había creado en la Europa oriental ocupada por sus tropas en virtud de la Segunda Guerra Mundial.

El tío Sam ostentaba una cara delgada y angulosa, y llevaba terciada a la espalda una metralleta, en una mano un saco de dinero y en la otra la Biblia. A sus espaldas unos hombres pendían de una horca y un negro aparecía clavado a una cruz. "Esto nos demuestra la hipocresía de los Estados Unidos —explicaría más tarde Diego para beneficio de los cortos de entendederas que, ¡infelices! no alcanzaran a entender la imagen visual. "Los Estados Unidos han perdido el espíritu de la Biblia; pero todavía la portan ostentosamente."

John Bull tenía un espléndido rostro de rufián, con el sombrero echado sobre los ojos. Mariana fue tratada con alguna ambigüedad,

ya que el cuadro se iba a exhibir en París, mas tenía la cara en forma
de hachuela y la expresión asombrada y hasta cierto punto estúpida.

Las tres figuras descritas eran de tamaño más reducido y hallá-
banse en un plano algo posterior de donde estaban los dos héroes.
Abajo, en primer plano, las figuras del pueblo ordinario, llevando a
cuestas cargas, discutiendo, firmando copias de una petición. . . De-
trás de ellos, un piquete de soldados fusilaba a una víctima invisible y
unos hombres azotaban a esclavos atados a postes. Como lo comprue-
ban las líneas de la composición, la pluma extendida por Stalin, ya
sea a la humanidad o a los tres feos prototipos del frente, en realidad
pasa más allá de ellos; una línea diagonal parte de la misma hasta la
figura central, en la esquina inferior derecha, donde se halla Frida
Kahlo quien se acaba de levantar de su lecho de dolor y tiene el
rostro surcado por los estragos de la avanzada etapa de su enferme-
dad, si bien llena de determinación, desde su silla de inválida extiende
en la mano una copia de la Petición de Paz de Estocolmo, para que la
firmen hombres, mujeres y niños mexicanos.

La intención era clara: "el verdugo de la revolución" de la víspera
era el héroe de hoy. Stalin y Mao representaban el "sueño de la paz";
las naciones a las que se ofrecía el pacto de paz de cinco potencias,
representaban la pesadilla de la guerra. De ese modo el arte de Diego
fue puesto, en un ciento por ciento, al servicio de la campaña vigente
del partido comunista y su ofensiva con el tema de la Conferencia de
Paz de Estocolmo, mientras Frida, la esposa del pintor, fue reclutada,
en su silla de ruedas, para cumplir sus deberes comunistas hasta lo
último. Ésa fue la charada gráfica con la que Diego hizo su tercera
solicitud de readmisión al partido.

La pintura atrajo toda la atención que Diego esperaba. Carlos
Chávez, tras de rogarle que mejor hiciera otra cosa para la muestra de
París, formalmente le notificó que el gobierno de México no podía
exhibirla en París ni colocarla en forma permanente en el museo de la
ciudad de México, ya que contenía un deliberado, calculado insulto a
gobiernos con los cuales México cultivaba amistad. Rivera anunció
entonces una ruptura de toda relación amistosa con Carlos Chávez
"quien hasta ahora me trató más como hermano que como amigo".
Vociferó que se trataba de una "censura fascista", y ayudado por fin
del partido comunista, organizó una exhibición pública del mural
rechazado, la cual fue más bien una manifestación política que una
muestra artística.

Los líderes del partido comunista, los intelectuales "compañeros
de viaje", artistas comunistas, funcionarios del Comité Mexicano Pro
Paz, diplomáticos de las naciones detrás de la cortina de hierro, todos
adornaron con su presencia la exposición. En Nueva York, el *Daily
Worker* de mayo 13 de 1952, publicó una carta firmada por nueve
artistas norteamericanos y dirigida a Diego Rivera: Russell Cowles,
Philip Evergood, Hugo Gellert, Robert Gwathmey, Jacob Lawrence,
Jack Levine, Rockwell Kent, Anton Refregier y Charles White. En

ella le elogiaban como un "gran artista. . . vocero del pueblo mexicano. . . líder de la tradición artística progresista. . ." De un modo quizá absurdo, ligaron su nombre con el del director de agitación y propaganda del Partido Comunista de Estados Unidos, V. J. Jerome, cuyo panfleto denominado *Grasp the Weapon of Culture*, alegaban iba a ser suprimido por el gobierno norteamericano. Eran nueve artistas, cuyos nombres estaban relacionados con muchas campañas patrocinadas por el partido comunista, sujetos todos ellos que nunca elevaron sus voces de protesta cuando los artistas soviéticos fueron censurados, suprimidos y purgados en Rusia; era un descenso de cuando centenares de artistas de todas las escuelas y credos se unieron a Diego para dar la batalla del Centro Rockefeller. Sin embargo, la carta del *Daily Worker* constituyó una evidencia de que Diego había jugado bien sus cartas y ganado. Uná vez más, como en los años veinte, fue el "héroe" de un arte "progresista". Una vez más no fue el renegado, sino el pintor revolucionario. El día que la Exhibición de Arte Mexicano se inauguró en París, el periódico *l'Humanité* reprodujo su *Mural de la Paz* para ser distribuido a los asistentes. La operación palimpsesto de Diego había tenido éxito: su viejo retrato del "verdugo" fue superpuesto por uno nuevo del "apóstol" de la paz y esperanza del género humano. El retrato de Stalin el Terrible, había desaparecido bajo el de Stalin el Bueno.

El escándalo de México tuvo un eco suave en Detroit. Un grupo de personas, inclusive el antiguo alcalde Van Antwerp, pidieron al Consejo de la ciudad que removiera o cubriera los frescos de Rivera, *La edad del acero*, pintados en el patio interior del Detroit Institute of Art. A los primitivos argumentos en contra del mismo, agregaron el nuevo de que Rivera había atacado a los Estados Unidos en su pintura *Pesadilla de la guerra y sueño de la paz.*

El Consejo de la ciudad pidió a la Comisión Artística de Detroit que efectuara un nuevo estudio de las pinturas e hiciera sugerencias. El informe de la susodicha Comisión, escrito cuando la prensa todavía abundaba en información sobre la controversia del *Mural de la Paz,* dijo:

Sentimos que la presente conducta de Rivera haya revivido la vieja controversia. No hay la menor duda de que Rivera disfruta provocando conflictos. . . Pero este hombre, que a menudo se comporta como un niño, es uno de los más destacados talentos del hemisferio occidental. . . En los frescos de Detroit poseemos uno de los mejores y serios de sus trabajos. Ningún otro artista del mundo podía haber pintado unos murales de tanta magnitud y fuerza. . . Recomendamos que las pinturas sigan en exhibición.

Los comisionados que firmaron el informe, y que merecen se consignen aquí sus nombres, fueron: Robert H. Tannahill, señora Eleanor Clay Ford, viuda de Edsel Ford, quien encargó y luego defendió valerosamente la obra, y K. T. Keller, presidente de la Chrysler Corporation. Su informe y la actitud de la ciudad, acreditan el sentido común y el respeto hacia el arte, por parte de todos.

32. MUERTE DE FRIDA KAHLO

En una de las más anchurosas y transitadas avenidas de la ciudad
de México, la llamada de Los Insurgentes, levantóse un cinemató-
grafo propiedad de José María Dávila, de cuya bella esposa Diego
había hecho un retrato tal vez en exceso "bonito". Dávila comisionó
a los arquitectos Julio y Alejandro Prieto para que proyectaran el
amplio y rutilante coliseo y a Diego Rivera para que decorara la
extensa y convexa fachada encima de la marquesina del soportal.
Como serían muchos los que vieran de pasada la pintura, desde sus
automóviles en marcha, Diego planeó la composición de manera que
los automovilistas se llevaran la impresión de una imagen llamativa,
en tanto que, quienes se detuvieran a contemplar, absorbieran el
minucioso detalle que era su constante deleite y que proporcionaba
un carácter barroco a mucho de su obra mural. En la parte central,
estableciendo el tema teatral, pintó una enorme máscara, desde la
cual dos ojos escudriñan, sostenida por dos delicadas manos femeni-
nas cubiertas con unos mitones de delicado encaje, de los cuales
emergen unos dedos largos y flexibles con uñas pintadas. Esto ocupa
todo el centro, o sea más de la mitad del ancho y la altura de la
superficie total de la fachada. A derecha e izquierda de la máscara
figuran temas favoritos de Rivera, modificados para dar la impresión
de que están siendo representados en un escenario. Al extremo
izquierdo su particular imagen "científicamente establecida" de Cor-
tés, en forma de un sujeto decrépito, zambo y sifilítico, apoya una
lanza que parece haberle sido dada por un ángel, contra la espalda de
un cautivo indio, en posición inclinada, mientras la Malinche

traduce, lo cual se simboliza con un pequeño "globo de parlamento" como los usados en los códices aztecas (y con menos gracia en nuestras historietas). Por encima de Cortés se destaca la máscara de un Mefistófeles. Todos éstos son personajes de una representación teatral. Debajo de ellos tres músicos, con indumento nativo, tocan un violín, un tamboril y una flauta, y una *china poblana* danza con un *charro* el baile mexicano conocido con la denominación de *jarabe*.

Al regresar la mirada al centro vemos unas representaciones históricas con grandes rostros como máscaras, de Juárez, Hidalgo y Morelos. Detrás de ellos se eleva un gran puño cerrado, símbolo del comunismo (¿acaso no era el comunismo de Rivera una especie de pantomima también?). Al lado opuesto de la fachada, armonizando con Morelos, Hidalgo y Juárez, están Zapata y escenas de la revolución agraria mexicana. Más allá, al extremo derecho, están representadas la música, la danza, el drama ritual religioso y la pantomima de los días anteriores al arribo de los españoles.

Fue el panel central situado directamente arriba del gigantesco rostro enmascarado y las manos enguantadas, el que captó la atención pública, tal como lo había deseado Diego. En el centro exacto hállase un espléndido retrato de Cantiflas, el gran cómico mexicano, con su peculiar rostro de *pelado* y los pantalones en una perpetua amenaza de caerse, flanqueado a un lado por opulentos mexicanos, representados por sendas caricaturas del capitalista, la cortesana, el militar y el clérigo. Los ricos y poderosos contemplan con admiración al cómico y le entregan dinero que él, a su vez, a la manera de un Robin Hood, pasa al hambriento, al mendigo, al inválido y al pobre, que se agrupan alrededor de su dadivosa mano. Pero el desvergonzado clímax de la pintura no está en la figura de Cantinflas como Robin Hood, sino en el hecho de que a espaldas de éste se elevan las torres y estrellas del santuario de la Virgen de Guadalupe, patrona de México y, pintada en Cantinflas, la sagrada imagen. En resumen, Cantinflas viene a ser ahí no sólo el pelado mexicano y un Robin Hood, combinación ésta ya de por sí bastante incongruente, sino también el amado, humilde y devoto indígena Juan Diego, a quien se le apareció la Virgen en tres ocasiones, en lugar de hacerlo a los altos dignatarios de la Iglesia Mexicana. Esta trinidad de encarnaciones de Cantinflas podría ser divertida para los irreligiosos o indiferentes, mas para los devotos católicos mexicanos, la alusión constituyó una herida a sus más caros sentimientos.

Una nueva tormenta se desató sobre el pintor, tormenta que Diego confiaba fotaleciera su siguiente solicitud de ingreso al partido comunista. Tan hondos son los sentimientos de muchos mexicanos humildes acerca de la Virgen de Guadalupe, que el partido no se atrevió a acudir en su defensa. Sin embargo, a la controversia sobre el por largo tiempo cubierto mural del Hotel del Prado con su leyenda *¡Dios no existe!* y la disputa del rechazado mural sobre la *Paz* con su imagen de Stalin el "Bueno", Diego pensó que ahora podría agregar

las indignadas protestas del clero y de los creyentes alrededor de su vagabundo-Robin Hood-Juan Diego-Cantinflas, como méritos para el día del juicio en que se juzgaría su cuarta solicitud de readmisión. "No hay nada de contradictorio —informó esperanzado a la prensa— entre Cantinflas y la Virgen de Guadalupe, porque Cantinflas es un artista que simboliza al pueblo de México y la Virgen es el estandarte de su fe". A efecto de asegurar que los mandones del partido no dejaran pasar inadvertidas las implicaciones comunistas en el mural, puso el enorme puño cerrado y abajo de los pies de los ricos, una leyenda que decía "1.000,000 x 9,000" que significaba que había nueve mil millonarios en México, y bajo los de Cantinflas y los pordioseros, "20.000,000 = 000", o sea que los veinte millones de menesterosos de México no tienen nada. "Son más que pobres —explicó Rivera a los periodistas—: Son tres veces pobres, ya que tienen tres veces nada".

En ese mismo año (1953), Frida Kahlo efectuó una exposición individual de sus obras, la cual resultó conmovedora. La pintura de Frida, altamente individual, no tiene paralelo en la historia del arte. Combina la ingenua simplicidad de un autodidacto primitivo, con la complicación de una sensibilidad poética que podría ser calificada de surrealista si no fuera por la naturaleza literaria del surrealismo de salón al cual no se parece en lo más mínimo. Está saturada de una fantasía de pesadilla, de sombría guasa, de poesía muy peculiar del espíritu mexicano. Todos sus cuadros, salvo un retrato de Diego, llevan su propia imagen. No son tanto autorretratos de ella, sino crónicas plásticas de algún aspecto de su vida aventurera y sueños evocadores. Proporcionan expresión plástica a sus sufrimientos, su asombro infantil (sí, infantil hasta el fin de sus días), su amor a la vida en todas sus descarriadas, incontrolables manifestaciones.

Para aumentar la nostalgia de la muestra, Frida, para entonces ya invalidada, con su vitalidad en decadencia, llegó a bordo de una ambulancia el día de la inauguración, la cual presidió sentada en su silla de ruedas, rodeada de admiradores y amigos, excitada y feliz a pesar de sus dolores.

Posteriormente, en ese mismo año, su equipo de médicos, que nunca tuvo éxito en detener la lenta destrucción de sus huesos a pesar de todas las torturantes operaciones prescritas, decretó otra, ¡la decimacuarta en dieciséis años! Pero esta vez fue de mucha importancia, ya que insistieron en que la gangrena se estaba desarrollando en el pie y que posiblemente se extendería si no cortaban la pierna a la altura de la rodilla. Manifestáronle a Frida que la intervención no corría prisa, pero que el desarrollo que preveían, aunque lento, era seguro. "¡Entonces ampútenme ahora!" fue la decisión de la enferma. El cercenamiento de su pierna constituyó un serio golpe moral, así como una merma a sus debilitadas fuerzas.

Habiendo aprendido a pintar a raíz del accidente automovilístico sufrido en su adolescencia, metida en un molde de yeso y acostada de

espaldas, del mismo modo pintó su última tela para la muestra de 1953, confinada en el lecho del dolor y con el caballete suspendido por encima de ella. Entre aquella primera pintura y esta última, su vida nunca había estado libre de dolores.

Fue la suya una vida fuera de lo vulgar en todos los aspectos. La llama de la vitalidad siempre había ardido en ella con una peculiar incandescencia, a pesar de su físico sufriente y débil. Siempre poseída de una alegría intensa y contagiosa, cálida y generosa en su arte así como en su persona, su sensibilidad fue servida, mas no dominada, por una inteligencia excepcionalmente penetrante y sutil. Buscó compensar la fragilidad de su dolorido cuerpo con la mejor de sus obras de arte: atavióse con alhajas precortesianas, faldas y blusas de pintorescos bordados, hebras de estambre de vivos colores trenzadas en su pelo, largas faldas con múltiples refajos por debajo, hábil uso del maquillaje y todo lo que su sensibilidad le sugería para expresar el fuego que ardía brillante en su interior y esconder el efecto invalidante de las lesiones sufridas. Su apariencia podría haber sido estridente si no fuese por el sentido artístico con que la proyectaba.

Partiendo de su traviesa adolescencia hasta llegar al último año de su vida, cada uno de sus días supo de cimas de alegría y de simas de sufrimiento. Desde el instante en que confió a sus condiscípulas de la preparatoria, con su característico desenfado, que la única ambición de su vida era tener un hijo del grande, feo, cara de sapo Diego Rivera (ambición que la vida no le había permitido ver cumplida) empezó a concebir una pasión por él, madurada más tarde en un amor que colmaba cada una de las fibras de su ser.

Como era natural tratándose de dos caracteres fuertes, originados en lo íntimo de la personalidad, volubles en sus impulsos e intensos en su sensibilidad, la vida en común fue tormentosa. Ella subordinó su volubilidad a la de él; de otro modo la vida con Diego hubiese sido imposible. Veía a través de los subterfugios y fantasías de éste, se reía de sus aventuras, hacía guasa y gozaba con el colorido y maravilla de sus andaluzadas, le perdonaba sus aventuras amorosas con otras mujeres, sus estratagemas hirientes, sus crueldades, su desorbitada concentración en sus propios sentimientos y arte con exclusión de consideraciones a cualquier persona o cosa. Herida hasta lo más hondo de su ser por la traición amorosa de Diego, que comprendió hasta a la mujer en quien ella había volcado su generosidad, amor y confianza, quiso vengarse con amoríos extramaritales, hasta el punto de que se convirtieron en parte de su vida misma y de la de él. A pesar de las riñas, de la brutalidad, de las vilezas y hasta de un divorcio, en lo más íntimo de su corazón seguía ocupando la persona de cada uno de ellos el lugar preferente. Más bien podría decirse que ella era la primera, pero después de su pintura y de sus teatralizaciones de su vida como una sucesión de leyendas; mas para ella él siempre ocupó el primer lugar, aun antes de su propio arte. En virtud de las grandes dotes de Diego, decía ella, se imponía una gran indul-

gencia. De cualquier modo —me expresó en una ocasión con una triste sonrisa en los labios— así era él y así le amaba ella: "Yo no puedo amarle por lo que no es" —finalizó.

Esta lógica del corazón era irrefutable. En sus últimos años Frida tornóse todavía más apasionada en su defensa de los defectos y monstruosos procederes de Diego y aún más en cuanto a la monstruosa creatividad de éste. Su indignación no conocía límites cuando una vez me relató cómo Diego había tratado de obtener de ella la pluma que "el viejo" (León Trotsky) le había obsequiado, con su nombre grabado, como prenda de afecto y gratitud a fin de que "este *farsante político*", Diego, pudiera firmar con dicha pluma su solicitud de readmisión a lo que se había convertido en un partido incondicionalmente estalinista. Sin embargo, aun cuando arrastrando los pies, siguió a Diego en su camino hacia el partido comunista, y a pesar de que nunca pudo llegar hasta la ridícula y humillante ceremonia de autodesprecio requerida para ser readmitida, sí proporcionó su nombre a finalidades tipo "compañero de viaje" referentes a la Petición de Paz de Estocolmo. Un rincón de su ser, empero, reservó para oponerse a las presiones de Diego, expresado en su negativa a prestarle la pluma de Trotsky para que firmara la solicitud de reingreso. Si hubiera accedido, Diego habríase deleitado en dar amplia publicidad a su "hazaña".

La pareja formada por ambos era de una extraña concordancia. La frágil, delgada, dinámica muchacha, con su indumento pintoresco, sus joyas, cintas y maquillaje, tenía todo el continente de una princesa de la época precortesiana, cuyas cintas en lo alto de la cabeza apenas si llegaban al hombro de su compañero; éste, tosco, gigantesco, con cara de sapo, tocado con un enorme sombrero y vistiendo un traje de casimir demasiado holgado o un overol sucio de pintura. Dondequiera que aparecían juntos, convertíanse en el inmediato centro de atención. Al entrar a la sala de un teatro, todos los ojos se apartaban del escenario para verlos. Su presencia en las calles de Nueva York, Detroit y San Francisco, llamaba la atención hasta el punto de interrumpir el tránsito de vehículos y peatones. Sin embargo, nadie se reía del contraste de sus personas; aun quienes nunca habían visto fotografías de ellos o escuchado sus nombres, sentían estar contemplando a una pareja extraordinaria.

En una ocasión ocurrió que Diego adquirió, para una temporada, un palco en una sala de conciertos de México, en el cual hacía su aparición, siempre un tanto retardado, acompañado de Lupe y Frida, sus dos hijas y la modelo o amante del momento, como un sultán con su harén. Era un instante difícil para su amigo Carlos Chávez, que dirigía la orquesta en el escenario, aquél en el que arribaba Diego con su comitiva.

En la monografía editada en 1951 y dedicada a Diego con motivo de su jubileo como pintor, el tributo más cálido y en varios aspectos el más generoso, fue escrito por Frida. Principiaba solicitando la

indulgencia del lector por esa incursión en un medio no familiar para ella, el de las palabras, y sobre el cual no poseía dominio. Pero sus seis grandes páginas de exaltación poética y glorificación, bajo el título de "Retrato de Diego Rivera", demostraban que podía usar los vocablos tan imaginativa, viva y exactamente para expresarse, como los pigmentos. Sus imágenes verbales coincidían con los retratos tiernos y legendarios que había trazado de él en algunas de sus pinturas. En éstas le representó alguna vez como un bebé grandulón en los brazos de ella; o a ella como novia en un retrato, rústico y primitivo, de boda; y hasta en un lienzo en que ella —cosa rara— no figuraba. Pero el retrato que pintó con palabras es muy superior a los que trazó en sus archirrománticas telas.

Con su rostro de tipo asiático, coronado por pelo negro, tan delicado y fino que parece flotar en el aire, Diego no es más que un niño enorme, inmenso, de amable expresión y mirada a veces triste. Los ojos grandes, saltones, oscuros, plenos de inteligencia, son retenidos con dificultad —pues casi se salen de las órbitas— por unos párpados protuberantes e hinchados como los de un sapo. Muy separados uno del otro, más que en el común de la gente, sirven para proporcionarle un campo visual más amplio, como si hubiesen sido hechos especialmente para un pintor de espacios y multitudes. Entre ambos ojos, tan distantes uno de otro, cáptase un atisbo de la inefabilidad de la sabiduría oriental, y es raro que desaparezca de su boca de Buda una sonrisa irónica y tierna, la flor de su imagen.

Viéndole desnudo, lo primero que se ocurre es estar ante un niño sapo, de pie sobre sus cuartos traseros. La piel es blanco verdoso, como la de un animal acuático; sólo su rostro y manos son algo más oscuros, tostados por el sol. . .

Tiene los hombros infantiles, angostos y redondeados, para continuar a unos brazos femeninos que terminan en manos maravillosas, pequeñas, delicadamente dibujadas, sensitivas y sutiles como antenas que se comunican con el universo entero. Es sorprendente que tales manos hayan servido tanto a la pintura y que todavía laboren sin descanso. . .

El resto de la semblanza discute y exalta el genio de Diego y defiende a éste de los ataques acostumbrados que su tempestuosa y excitada vida como hombre y pintor, había provocado. No hay nada en él, que Frida no justifique y defienda.

Su llamada mitomanía (sigue diciendo la Kahlo) está directamente relacionada con su imaginación tremenda, y es tan mentiroso como los poetas y los niños que no han sido tornados aún en idiotas por las escuelas y sus mamás. Le he oído decir toda clase de mentiras, desde la más inocente hasta las más complicadas, acerca de personas a las cuales su imaginación combina en situaciones y procedimientos fantásticos, siempre con un gran sentido del humor y un maravilloso sentido crítico; nunca le he escuchado pronunciar una sola mentira que sea estúpida o banal. . . Y lo más extraño en cuanto a las así llamadas mentiras de Diego, es que, tarde o temprano, los involucrados en sus imaginativas situaciones, no se enojan por la mentira sino por la verdad contenida en ésta, que siempre sale a la superficie. . .

Al publicarse la semblanza de Frida ambos acercábanse al término de su capacidad como pintores, y de sus días. A Frida sólo le restaban tres años de vida y a Diego seis. Salvo por el retrato de Cantinflas a que hemos hecho referencia, ya no pintaría nada notable. Cada vez más se repetía en sus trabajos de un modo fatal. Aun cuando luchaba por lograr algo nuevo, ya no tenía la energía y fuerza de voluntad necesarios para un mayor ensanchamiento de sus facultades.

La sabiduría acumulada por Frida en sus últimos años era profunda, un tanto cínica, tolerante hacia las desviaciones e insensateces de la vida, fiera y apasionadamente leal hasta en lo que de condenable tenía su amado Diego. "La vida es un gran relajo", fue la frase que pronunció ante mí, en la que resumía su amarga filosofía.

Quienes la conocían y le tenían afecto, observaban con tristeza la lenta declinación de su organismo, los recursos de que echaba mano para aliviar los constantes e intolerables dolores, su interminable ingestión de coñac Hennessy tres estrellas (siempre acostumbró llevar en su amplio bolso de mano varias botellitas miniatura de este licor y a veces hasta botellas de medio litro); más tarde, a medida que los dolores iban en aumento, recurría con mayor frecuencia a narcóticos más poderosos, los cuales le hacían caer en un estupor a cambio de aliviarle.

Aun en plena decadencia, en ocasiones surgían chispazos de incomparable alegría, humor festivo, preocupación por aquellos que dependían de ella, o risa contagiosa que se comunicaba a quienes rodeaban su lecho de dolor.

Después de la amputación de la pierna, los lapsos de estupor y debilitamiento se fueron haciendo más largos, y su brillante y gozoso espíritu sólo por excepción surgía a la superficie. Su infalible y travieso buen ánimo cedió el lugar a accesos de irritable petulancia, a riñas y ruptura de relaciones con algunos de sus más queridos amigos, además de una gran sensibilidad y cólera respecto a cosas que antes habría considerado sin importancia.

El día que cumplió cuarenta y cuatro años toda la mañana durmió, y quienes habían acudido a felicitarla aguardaban a la vera de la cama. La habitación en que estaba confinada era la misma en la cual, cuarenta y cuatro años antes, había nacido. Por primera vez recibió a sus amigos sin adornos ni maquillaje. A media tarde pidió que le llevaran su mejor vestido y alhajas, y se atavió quedando bella y radiante, hecho lo cual, gozosa y hasta feliz, departió con sus amigos. Era el 7 de julio. El 13 del mismo mes, del año de 1954 a las tres de la mañana —la hora favorita de la muerte— falleció mientras dormía.

Al presentarse un reportero de *Excélsior* para tomar fotografías y entrevistar a Diego, halló al pintor de pie junto a la cama, abatido. Se encontraba en su estudio y en ropas de trabajo, cuando el fiel criado Manuel se presentó para decirle: *"Señor, murió la niña Frida"*.

Una amiga que estuvo en la cámara mortuoria (Ella Paresce) me

escribió diciéndome: "Diego envejeció en unos cuantos minutos, tornándose pálido y feo". Al periodista, ansioso y emocionado como ocurre con los reporteros mexicanos cuando se hallan en presencia de alguna celebridad, belleza femenina o la muerte, le manifestó: "Le ruego no preguntarme nada. . ." Y volvió el rostro hacia la pared, guardando silencio.

Para las siete de esa misma mañana, Diego había recobrado su compostura lo suficiente para ponerse a pensar en qué tipo de espectáculo ceremonial había de hacerse en los funerales de Frida. A esa temprana hora se dedicó a llamar a la casa de un antiguo condiscípulo de ella, Andrés Iduarte, director en ese entonces del Instituto de Bellas Artes. Se mantuvo llamando con insistencia hasta que los criados del doctor Iduarte le despertaron. Diego le dio la noticia del fallecimiento de Frida y a continuación le expresó que tanto él, Diego, como muchos otros pintores, pensaban que debería honrársele colocando su cuerpo yacente en el vestíbulo del instituto. El doctor Iduarte apreciaba mucho a su amiga de la infancia y admiraba en gran manera su arte, pero conociendo el modo de ser de Diego y de los pintores cuyos nombres invocó, a saber: Alfaro Siqueiros, Xavier Guerrero y otros parecidos, le contestó: "Sí, ella merece ser honrada por su país; pero Diego, que no vaya a haber pancartas políticas, lemas, discursos, ni política".

—Sí, Andrés— fue la mansa respuesta de Diego.

Posteriormente, en la tarde de ese día, el féretro fue instalado en el pórtico y el doctor Iduarte descendió de su oficina con varios otros funcionarios del instituto. Iba con el propósito de, acompañado de tres ayudantes, y como es costumbre en México, colocarse a las cuatro esquinas del ataúd a fin de presidir la primera guardia de honor. Pero al abrirse la puerta del ascensor para salir del mismo, un sujeto del grupo que rodeaba a Diego, se adelantó y colocó la bandera del partido comunista, roja con el martillo y la hoz de oro, sobre el féretro. Iduarte y sus colaboradores se retiraron confusos; no quisieron causar un escándalo con una disputa en público, ni tolerar el escándalo político de que México honrara a una de sus hijas célebres, no con la bandera mexicana, sino con la del comunismo. Desde su despacho Iduarte envió un recado urgente a Diego, recordándole la promesa y rogándole que se evitara todo escándalo. La nota fue regresada con la indicación de que Diego estaba demasiado afligido para molestársele. Entonces Iduarte habló por teléfono al secretario del presidente de la República (el presidente Ruiz Cortines estaba fuera de la capital), solicitándole consejo. "Haga que Rivera quite la bandera comunista, pero sin hacer escándalo". El director y su estado mayor regresaron al pórtico, donde hallaron a Diego constituido en centro de una banda de pintores comunistas y "obreros de las artes." El cadáver de Frida, que momentos antes ostentábase ornamentado con sus pintorescos ropajes de costumbre y alhajas, como una princesa difunta, ahora estaba casi cubierto por la bandera roja. Al pro-

testar timidamente Iduarte en voz baja, Diego le contestó en tono ofensivo y en voz alta. Él y sus camaradas, si se hacía necesario, sacarían del lugar a la muerta y le rendirían homenaje en los escalones de la entrada. En ese instante, el general Cárdenas, ex presidente que en sus últimos años había sido en más de un sentido compañero de viaje de los comunistas, entró en el recinto para tomar su sitio en las guardias de honor. De nuevo el doctor Iduarte se retiró a su oficina a efecto de llamar desde ahí al secretario presidencial Rodríguez Cano. "Si el general Cárdenas está montando guardia —ordenó el funcionario—. usted también deberá montarla". Fue así como Diego y sus secuaces se salieron con la suya.

En el cementerio, poco antes de la cremación, las cosas fueron dispuestas con mayor dignidad. Carlos Pellicer recitó algunos poemas; la única oración fúnebre fue un bello y sentido tributo de Andrés Iduarte. El relato de lo ocurrido fue dado en forma objetiva por los periódicos matutinos, al día siguiente; pero uno de la tarde ostentó con enorme titular: *Iduarte responsable de la pachanga de Bellas Artes.*

"Las oraciones fúnebres pronunciadas —decía *Excélsior* en su crónica— no fueron tanto para la artista fallecida, sino para exaltar las ideas comunistas". El escándalo fue *in crescendo* hasta que tuvo que buscarse un chivo expiatorio para ser sacrificado. Angel Ceniceros, ministro de Educación, informó haber "recibido" la renuncia del doctor Iduarte y aceptádola por haber "permitido", el director del instituto, que la pintora a quien México honraba fuese cubierta con la "bandera soviética". ¡Cómo se hubiese reído Frida ante el espectáculo de su funeral! "La muerte, como la vida, es un gran relajo", habría dicho de seguro.

Andrés Iduarte, quien había pasado muchos años sirviendo a su patria en el extranjero, en el servicio diplomático, y luego enseñando literatura latinoamericana en la universidad de Columbia, retornó tristemente a su cátedra. Los comunistas se regocijaron por haber hecho una demostración en el funeral de Frida y, al mismo tiempo, por sacudirse un estorbo a sus intrigas en el Departamento de Bellas Artes, con la renuncia de Iduarte.

Para Diego la estratagema fue también útil. Hizo una nueva solicitud de reingreso al partido, la cuarta. En cada una de las anteriores que había elevado sin éxito, habíase propinado una autocrítica comunista, declarando que su pintura, desde su salida del partido, no había sido otra cosa que "una obra degenerada", y la tachó de ser "el periodo más débil en cuanto a calidad plástica, de mi pintura". Se catalogó en serie como un "cobarde, traidor, contrarrevolucionario y abyecto degenerado". Impresionados por estos calificativos y por la meritoria hazaña que hemos dejado narrada, el día 26 de septiembre, o sea dos meses después del escándalo que acompañó a los funerales de Frida, el partido comunista volvió a aceptar a Diego Rivera como miembro activo y "pintor revolucionario."

Haciendo remembranzas para su autobiografía, dijo a Gladys March: "Los funcionarios reaccionarios pusieron el grito en el cielo ante el despliegue de un símbolo revolucionario, y nuestro buen amigo el doctor Andrés Iduarte, director del Instituto de Bellas Artes, fue separado de su puesto por permitirlo. Los diarios amplificaron el ruido y de ese modo se escuchó en todos los ámbitos del mundo... El 13 de julio de 1954 fue el día más trágico de mi vida... Mi único consuelo fue haber sido admitido nuevamente en el partido".

El ser oficialmente reconocido una vez más como pintor revolucionario, el haber tornado el funeral de Frida en una manifestación comunista, el haber hecho que "el ruido se escuchara en todos los ámbitos del mundo", el ser readmitido en el seno del partido comunista a efecto de poder hacer un nuevo viaje a Moscú, constituyó la apoteósis que Diego buscaba.

Su antigua residencia en Coyoacán es, en la actualidad, la tumba y museo conmemorativo de Frida Kahlo. Trátase de una casa alargada y rectangular, en que una habitación se abre a otra, todas mirando al interior hacia un patio jardín y un pequeño huerto. La cama en que murió Frida es de tipo antiguo, con un dosel sostenido por columnas, y cortinas que pueden ser corridas a voluntad; en su interior hay un espejo. Todo se encuentra como estaba al ocurrir su muerte, aun los dioses lares y penates de esa época, que Diego le había llevado para que los contemplara: Marx, Lenin, Stalin, Malenkov y Mao Tse-tung, tres de los cuales han probado ser algo peor que mortales, o sea estar fuera de favor y estilo.

Los muros exteriores de la vieja mansión están pintados de azul pastel, los pisos y las paredes interiores son de color amarillo limón verdoso, como puede verse sólo en México. Los muebles son de alegre estilo popular mexicano. Los elevados roperos están llenos de muñecas de todas las naciones, que a una Frida sin hijos le encantaba coleccionar, en tanto que de los techos y en todos los rincones hay esqueletos colgados, calaveras, judas y otros objetos del arte popular mexicano. Vense pinturas de Frida, retrablos, un paisaje de Velasco que Diego le obsequió a ella, unas cuantas magníficas esculturas de piedra que datan del México precortesiano, tambien regalo de Diego. En el jardín, Rivera construyó un adoratorio precortesiano labrado, para recordar al visitante con cierta incongruencia, que en Coyoacán Cuauhtémoc había sido torturado y que en Coyoacán Frida Kahlo había nacido, vivido, pintado, gozado, sufrido y muerto. Hay un toque final muy mexicano, el cual sin duda Frida habría aprobado: en el lecho de elevado dosel hállase el instrumento de tortura en el que por muchos años estuvo encorsetada, un molde de yeso en el cual hizo que muchos de sus amigos firmaran con pincel o pluma, y una urna labrada y pulida conteniendo sus cenizas. Sobre la cama con sus cortinas corridas, preside un esqueleto de cartón o *papier-maché,* pintado a fin de simular hueso y con sus distintas partes unidas con pivotes de muelle, a fin de que baile grotescamente al ser movido por un suave viento.

33. TANTO MOSCÚ COMO ROMA

Recibido de nuevo en el partido comunista, Diego prometió: "De aquí en adelante, mi servicio sólo será para el marxismo-leninismo-estalinismo, única justa y auténtica línea política fuera de la cual no es posible que se produzca buena pintura". Su primera obra bajo la nueva gracia fue desilusionante. Se trató del cartel de propaganda más crudo de su carrera: una representación de la revolución que acababa de derribar al gobierno procomunista de Guatemala. El movimiento fue presentado como producto de los "imperialistas yanquis". El centro del mismo está colmado de villanos de "la contrarrevolución". John Foster Dulles, secretario de Estado norteamericano, sonriente, con uniforme de paracaidista; su hermano, Allen Dulles, director de la C.I.A., con un rostro bestial; el ministro norteamericano John Peurifoy; monseñor Verolina, legado papal en Guatemala; militares guatemaltecos y el nuevo presidente Castillo Armas, quien fue posteriormente asesinado por un terrorista comunista. Castillo Armas aparece como una criatura subhumana, de aspecto odioso, con rostro de lince, sonrisa servil y postura de sometimiento, obsequiosa, estrechando la mano derecha del secretario de Estado de los Estados Unidos. La mano izquierda de este último descansa sobre una bomba proyectil adornada con los rasgos del presidente Eisenhower. De los pantalones de Castillo Armas se proyecta hacia fuera un voluminoso revólver; en su chaquetón de cuero asoma un rollo de billetes norteamericanos. Al pie de estas desagradables figuras yacen muchos niños muertos, sangrando por rojas y espeluznantes heridas

abiertas. A la izquierda hay racimos de plátanos verdes, un saco de café verde marcado con el letrero de "Made in the U.S.A.", un barco de la United Fruit Company, y la bandera de las barras y las estrellas. A la derecha, unos campesinos, en cuyos rostros se refleja un gran odio, se inclinan hacia adelante, con los machetes en alto, como para herir al legado papal quien, con una mano levantada en gesto hierático y en la otra un devocionario, bendice la escena. Todas las caras, menos una, parecen haber sido pintadas con repugnancia, de la cual no se escapan ni los rebeldes campesinos guatemaltecos. Vista a alguna distancia, la pintura como un todo, el agrupamiento de cabezas y figuras, las curvas de las hojas de los plátanos y los racimos de la misma fruta, como siempre, demuestran la capacidad del pintor en cuanto a composición. Al aproximarse, empeora la impresión que causa. Sólo en el rostro de John Foster Dulles, por extraño que parezca, el retratista de talento prevalece sobre el caricaturista sensacionalista. Juzgado como caricatura política, este gigantesco cartel pudo haber agradado al partido comunista y al país al cual proyectaba Diego ir en peregrinación. Pero mirándolo bien, Diego sabía que la línea estalinista no había realizado el milagro de restaurarle sus facultades de artista. Lo envió a Varsovia para una exhibición viajera detrás de la cortina de hierro y ni siquiera lo mencionó entre sus últimos trabajos, en su autobiografía.

La cualidad de Diego de trabajar sin descanso iba disminuyendo. Empezó a soñar con la posibilidad de que un viaje a la Meca le restaurara su potencia como artista y hombre. Una enfermedad de la piel, que se le había presentado alrededor de la boca y que algunos de sus doctores diagnosticaron como cáncer,* le suministró un impulso adicional: "Moscú es el único lugar en el mundo —manifestó a los periodistas— donde los médicos de veras curan el cáncer".

En el sexagésimonono año de su edad, el 29 de julio de 1955, contrajo matrimonio por cuarta vez, en esta ocasión secretamente, sin la fanfarria acostumbrada. Su nueva mujer era mucho más joven que él, de nombre Emma Hurtado, y amiga suya desde hacía diez años (LÁMINA 158). Su afecto mutuo, según me contó ella por carta algún tiempo después de la muerte de Diego, tuvo principio desde el momento mismo en que se conocieron, cuando ella le pidió que hiciera los dibujos para las portadas de un simposio sobre México Prehispánico, que estaba por publicar.†

"Desde nuestra primera entrevista —me dijo— fuimos inseparables". En 1946 Diego le confirió el derecho de exhibir y vender todas sus pinturas de caballete y dibujos que no estuvieran hechos bajo orden. En aquellos años todavía era en extremo prolífico, con lo que la Galería Diego Rivera, propiedad de Emma, abierta especialmente para la venta de los trabajos del pintor, resultó un magnífico negocio.

* Uno de sus médicos aseguró a los amigos de Diego que, el verdadero diagnóstico, era "verrugas".

† Editorial Hurtado, México, D. F., 1945.

Ahora, en su solitaria y achacosa ancianidad, ella se convirtió en su compañera de viaje, adoradora y enfermera, aceptando estas tareas y el título de mujer de Diego con orgullo. "Él ha sido el más grande amor de mi vida —me decía en una carta—. Siempre le he profesado la más honda admiración no sólo por su arte, sino también por su manera de pensar, sin haber podido hallar nada en que pudiera estar en desacuerdo con él". En la actualidad, como la lengua castellana no permite la expresión del inglés "señora Diego Rivera" (en español tendría que ser: señora Emma Hurtado Vda. de Rivera), ha tenido que recurrir al francés y usar para su correspondencia el membrete de: "Madame Diego Rivera".

Las últimas controversias y pinturas propagandísticas de Diego le ganaron la soñada invitación de la Academia de Bellas Artes de Moscú y de algunas capitales de los países de Europa oriental. Ya para partir acompañado de su nueva mujer para esa luna de miel otoñal, convocó a una "conferencia nacional e internacional" en la cual hizo público su matrimonio e informó de sus planes para el viaje y de sus esperanzas de curar del cáncer mediante la superlativa ciencia médica moscovita. El 24 de agosto la pareja emprendió el vuelo a Europa.

Diego pasó la mejor parte del año en medio de agasajos sociales en Pankow, Praga, Varsovia y Moscú. En esta última capital se internó en un sanatorio reservado para la nueva clase privilegiada y sus huéspedes distinguidos. Al retornar a México con Emma, manifestó a los periodistas que los doctores de Moscú le habían curado del cáncer con la "bomba de cobalto". "Debido al descanso y al excelente tratamiento médico que recibí en Rusia —agregó esperanzado—, podré vivir diez años más. Mis manos ansían iniciar la ejecución del próximo mural". Pero lo cierto era que su aspecto físico no correspondía al optimismo de sus palabras.

La muestra en la Galería Diego Rivera propiedad de su mujer, compuesta de dibujos, óleos y acuarelas que hizo en Rusia y Polonia, careció de brillantez. En el viaje no había podido hacer nada de significación en los aspectos emocional y plástico. El reanudado contacto con el mundo comunista no había servido para renovar sus potencias. Misericordiosos, los críticos guardaron silencio o concretáronse a mostrarse irrelevantemente anecdóticos.

Con el mismo sentido de adecuación cómica que le había impulsado a pedir prestada a Frida la pluma de Trotsky para firmar su solicitud de reingreso al partido estalinista, fue precisamente de Moscú que escribió a Carlos Pellicer, poeta y prominente católico, sugiriéndole una reconciliación con la Iglesia en su larga disputa sobre el mural cubierto del Hotel del Prado, con su leyenda "¡Dios no existe!" Con anterioridad había dado el primer paso para dicha reconciliación retirando la imagen de la Virgen de Guadalupe del retrato de Cantinflas, pintado en la fachada del Teatro Insurgentes. Pero esto sólo había sido un cese el fuego en la larga guerra de Diego con la Iglesia.

Siempre presto a deleitarse con los golpes teatrales, tras de autorizar a Carlos Pellicer para que arreglara la supresión del cartel ofensivo, Diego le cablegrafió de Moscú pidiéndole que no hiciera nada hasta su regreso a México.

El 15 de abril de 1956 se retiró la pantalla y Diego en persona subió a un andamio especialmente erigido delante del mural que había permanecido cubierto cerca de nueve años, para efectuar una modificación "secreta". Escogió para este *coup de main* una de las horas de mayor movimiento, las 6:30 P. M., y se dio maña para alertar a la prensa sobre que algo sensacional estaba por tener lugar en el Hotel del Prado. Requirió de dos horas para llevar al cabo la mínima tarea de remplastar la superficie y repintarla. Hecho esto descendió del andamio y manifestó a los asombrados reporteros: "Soy católico". Luego, ligando el cambio que había hecho en la imagen de Cantinflas con el nuevo acto conciliatorio, agregó: "Admiro a la Virgen de Guadalupe. Ella fue el estandarte de Zapata y es el símbolo de mi patria. Deseo, pues, satisfacer a mis compatriotas, los católicos mexicanos, que forman el 96 por ciento de la población del país".

Tratándose de un hombre que presumía de que su padre fuese libre pensador y él mismo un ateo desde los cinco años de edad; para un pintor que había trazado en sus pinturas a sacerdotes gordos y vulgares, sacando las monedas de la feligresía de tubos colocados bajo la imagen de la Virgen; sacerdotes bendiciendo brutales reacciones, y a otros más acariciando o llevando en brazos a cortesanas de ropas desordenadas, el hecho era sorprendente. En un país donde al anticlericalismo está infundido en la Constitución de 1857 (la hecha por Juárez) y en la de 1917, así como en la tradición jacobina revolucionaria que tanto figura en el equipo de muchos políticos demagogos, era algo todavía más sorprendente.

Uno de los periodistas presentes le preguntó:

—Dígame Diego, ¿por qué le llevó dos horas el hacer tan pequeña modificación?

—Es que tuve que hacer otros cambios —fue la respuesta—. Por ejemplo, la cara del niño de diez años que era yo en el sueño, durante los ocho años que estuvo cubierto se fue volviendo vieja y arrugada y tuve que devolverle su perdida juventud.

Y así fue como en el curso de un solo año, el sexagésimonono de su edad, Diego se reconcilió con Roma y Moscú.

Unos años después, muerto ya Diego, el descubierto mural se vio en grave peligro. Los cimientos del edificio, al igual que los de otros muchos edificios pesados construidos en el lecho rellenado de la antigua Tenochtitlan, empezaron a hundirse cada vez más, en forma dispareja. La presión originada por ello, en la superficie del fresco de Rivera, hizo que el lado derecho del mismo se cubriera de pequeñas grietas.

Consultóse a varios peritos y al fin la gerencia del hotel decidió

tratar de remover de sus cimientos la pared entera, operación peligrosa y difícil. Los cerca de nueve mil kilos de peso del muro fueron repartidos en secciones en un furgón de acero especialmente hecho para tal fin y se trasladó todo, sobre rieles, la distancia necesaria para instalar la pared en el vestíbulo del establecimiento. El proceso se llevó al cabo con toda felicidad. En la nueva ubicación se veía mejor por no quedar obstruida su superficie por pilares, como sucedía en el comedor. Asimismo, hállase al acceso de un público más vasto, lo cual es una ventaja, porque habiendo sido eliminado el pequeño cartel que tanto llamó la atención, por primera vez el público pone su atención en el mural más bien que en la controversia. Es como si la gente viera por primera vez la belleza de un palacio después de ser borrada de sus paredes una frase soez inscrita en las mismas, porque en realidad trátase del mejor trabajo ejecutado por Diego en sus últimos años: bello en composición y colorido, lírico en su atmósfera de sueño, la más poética de sus obras mayores después de la de Chapingo y, entre todos sus trabajos, el más juguetón.

34. LA MUERTE LLEGA AL PINTOR

En diciembre de 1956 Diego cumplía setenta años. Como es costumbre cuando un país sabe que alguno de sus ilustres hijos ha llegado a esa edad, México se aprestó a festejarlo. Los diarios editaron suplementos especiales dedicados a la persona del artista; pero como en el año anterior no había hecho nada de importancia, se concretaron a reproducir autorretratos, algunas pinturas de caballete de las menos conocidas, y detalles de frescos que daban la impresión de novedad porque nunca habían sido reproducidos antes.

En sus declaraciones a la prensa, Diego volvió a hablar de retornar a la pintura de frescos. Pero al avanzar el año de 1957, su plan de ascender al andamio permaneció sin realizarse. Laboraba, desde luego, en su pirámide y en la colocación de sus ídolos en los nichos. Visitó la Escuela de Cardiología donde le ofrecían una pared, efectuó algunos bocetos preliminares para la misma, le pidió a un médico amigo que le proporcionara muestras microscópicas de tejido canceroso, y dio principio a un retrato de Ruth María de los Ángeles, hijita de su hija Ruth.

En septiembre sufrió una embolia y un ataque de flebitis, perdiendo el uso del brazo derecho. No se quejaba del dolor, sino de que el "pincel ya no le obedecía". Toda su vida había tenido dos temores: de una infección de la glandula lacrimal que le dejara ciego, o de algún mal que le paralizara la mano con la que trasladaba al muro y al lienzo lo que sus ojos miraban y su fantasía creaba.

El corazón se le debilitaba día a día, a pesar de lo cual no quería

ni oir hablar de la posibilidad de una hospitalización. En lugar de ello hizo que se le instalara su cama en el estudio de San Angel, rodeado de ídolos, iconos, máscaras, dioses, judas, esqueletos y, al lado del lecho, dos caballetes, ambos con pinturas sin terminar: una de ellas representaba a su nieta y la otra a una sonriente criatura rusa. Esperaba dedicarse a ellas tan pronto como recuperara el dominio del pincel.

Cerca de la medianoche del 24 de noviembre llamó a la fiel Emma agitando una campanilla.

—¿Quieres que levante la cama? — le preguntó ella acudiendo al llamado.

Contradiciendo a su interlocutora, como acostumbraba, repuso:

—Al contrario, bájala. . .

Éstas fueron sus últimas palabras.

Al siguiente día se le tomó una máscara mortuoria por Federico Canessi, en tanto que Ignacio Asúnsulo hizo un molde de aquella mano derecha que había colmado el país con sus pinturas. El cadáver fue vestido con un traje azul oscuro y camisa roja; luego, en un ataúd de metal, pintado imitando caoba, fue trasladado al vestíbulo del Palacio de Bellas Artes.

Personajes del mundo del arte y de la política cubrieron las guardias. El subsecretario de Educación asistió en representación del presidente de la República; el ex primer mandatario, Cárdenas, estuvo a la cabecera del catafalco con aire apesadumbrado; el anciano doctor Atl que tanto había estimulado a Diego en su juventud, lloraba mientras cumplía con su guardia apoyado en muletas; Alfaro Siqueiros, quien a menudo le atacó, tenía el rostro con un hieratismo pétreo y el ánimo apesadumbrado; algunos políticos se daban pisto y otros charlaban volviendo las caras expectantes hacia las cámaras.

Afuera del edificio grandes grupos de gente se apiñaban en la escalinata del pórtico y en la calle.

Al día siguiente millares de hombres y mujeres de todas las clases sociales desfilaron acompañando el cadáver al cementerio. Tanto el partido comunista como el gobierno tuvieron algo que decir en el acto de la cremación, empleando palabras que no hay por qué recordar. En nombre de sus íntimos y de la familia Rivera, el poeta Carlos Pellicer, que fue amigo de él y Frida, pronunció el último adiós. "Una gran multitud —informó *Tiempo*— observaba la ceremonia con lágrimas en los ojos".

En su testamento, Diego pidió que sus cenizas fueran colocadas junto a las de Frida en su lecho de Coyoacán, pero el presidente Ruiz Cortines ordenó que la urna quedase instalada en la Rotonda de los Hombres Ilustres, donde todavía se encuentra. Los periodistas entrevistaron a la viuda, Emma Hurtado de Rivera, para preguntarle sobre los últimos momentos del artista y el monto de la herencia. Ella calculó el valor de los bienes en veinte millones de pesos, según informó *Tiempo;* asignó a la pirámide y sus tesoros, un valor de más

de catorce millones. El resto estaba representado por su residencia en
San Angel, por la de Frida en Coyoacán, cuadros, objetos de arte y
un automóvil. Como siempre, poco fue el dinero en efectivo que
dejó. Sus herederos fueron la viuda y las dos hijas tenidas por Rivera
en su matrimonio con Guadalupe Marín, a saber: la arquitecta Ruth
Rivera de Alvarado y la abogada Guadalupe Rivera. Pero la principal
heredera fue la nación, a la cual legó toda su vida de artista, sus
muros, pirámide y tesoros arqueológicos.

Así finalizó el enorme, fantástico y multicolor fresco, siempre
desbordante de invención y aventura, que constituyó su propia vida.
Sólo cuando la excitación engendrada por la cambiante imagen que él
creo de sí mismo se haya desvanecido, México podrá preguntarse qué
clase de pintor fue el que existió en su seno y lo que de transitorio y
permanente hay en su obra.

Sería presuntuoso tratar de efectuar esa valoración estando toda-
vía tan cercana la muerte de Rivera. Más aún, tal cosa nunca puede
ser definitiva, porque el tiempo va proporcionando perspectivas siem-
pre nuevas, no necesariamente mejores pero sí diferentes. La obra
artística, en cuanto a que posee vitalidad, vivirá su vida propia inde-
pendientemente de las intenciones de su creador. Algunas porciones
se esfumarán del muro, otras resaltarán con mayor claridad, produ-
ciendo vástagos, y hablando de cosas nuevas a las generaciones veni-
deras. La medida de su creador también variará según los tiempos,
modas, y valores de las edades subsecuentes. Todo lo más que puede
hacer un biógrafo contemporáneo (hago la aclaración de que fuimos
contemporáneos Diego y yo a pesar de la diferencia de edad de unos
diez años) es dejar algunas notas tentativas para que sean utilizadas
por algún biógrafo futuro. . .

35. NOTAS
PARA UN FUTURO BIÓGRAFO

La revolución que se apoderó de Diego Rivera y le hizo pintor fue la Revolución Mexicana y no la rusa. Los alzamientos en México que tuvieron su principio en 1910 y continuaron por más de un decenio, precedieron a la Revolución rusa, se desarrollaron en forma independiente y tuvieron unos orígenes que surgieron de la propia condición del país. Sus propósitos, empero, aunque vagos, fueron muy suyos. Su revolución agraria no produjo una nueva esclavitud sometida al Estado como en Rusia, sino un campesinado independiente.

Cuando el zar fue derribado por una rebelión espontánea en la primavera de 1917 y la nueva democracia rusa fue a su vez echada abajo por Lenin en el otoño de ese mismo año, la Revolución Mexicana ya llevaba siete años de existencia.

En 1917 y por un instante, algunos ideólogos mexicanos volvieron la mirada con incertidumbre hacia Moscú, volviéndola de nuevo hacia lo propio, hacia lo mexicano, rechazando como extraña la influencia rusa, sus dogmas y los arrogantes mandatos e instrucciones de sus nuevos amos.

La Revolución Mexicana fue, por encima de todo, un intento de autodescubrimiento. Porque una tierra pobre, infortunada, que durante el primer siglo de su existencia independiente se había mantenido colonial e imitativa en su cultura, buscó hallar sus raíces en su pasado, afirmando así el mérito y la dignidad de su pueblo. Si durante varios decenios la Revolución Mexicana no ha logrado mu-

chas realizaciones, sí por lo menos consiguió esto: una reversión de las consecuencias sociales de la conquista española y el levantamiento del indio a una ciudadanía plena. Y esto, en mi opinión, nos lleva a la esencia de la pintura de Rivera en México, no sólo en sus murales, sino también en la mayoría de su pintura de caballete y dibujos.

Todo esto quiere decir que Diego Rivera fue más bien populista que comunista. Su pintura lo demuestra.

El primer boceto que Diego hizo al retornar a México en 1921, destinado a un ulterior desarrollo en pintura, con las anotaciones de color todavía hechas en francés, fue intitulado "Zapatistas"*

En una ocasión, seis años antes, cuando todavía no había revolución en Rusia, a mediados de 1915, Diego cesó, por un instante, de hacer la interminable serie de escenas cubistas parisienses, estudios de objetos de París y retratos cubistas parisienses también, para pintar una tela única, plena de brillantes colores casi nunca usados en la sombría pintura cubista. El fondo consistía en un paisaje montañoso mexicano, geométricamente estilizado, con nada de cubista. El primer lugar, sobre una superficie plana de un azul mexicano profundo, era de construcción cubista, formado de pequeños planos y trozos, colores y formas, desligados del equipo e indumento de un revolucionario agrario mexicano. El núcleo de la composición es un pequeño rifle como el que los agraristas llevaron al combate. El arma estaba rodeada por elementos derivados de un sombrero, un pintoresco sarape de Saltillo, la cabeza de una mula, alforjas de silla, una cantimplora, blancas porciones sugiriendo ropa de campesino, fragmentos de roca, de madera veteada, de follaje verde oscuro con porciones de su propia sombra. Todo esto integraba un tema único, cubista, apoyado en un fondo azul oscuro que eleva la sierra mexicana. Sus cráteres y conos graníticos, el más alto coronado de nieve perpetua, alzándose hasta un cielo mexicano azul verdoso, remoto, transparente, lleno de luminosidad. A esta pintura le puso por nombre *Paisaje zapatista* (LÁMINA 16). Los colores, la mezcla de elementos poéticos, cubistas y no cubistas, y, por encima de todo, el tema en sí, dicen más del nostálgico panorama del espíritu de Diego en ese momento, que de pintura parisiense o de Revolución Mexicana. Es un descenso de la gracia cosmopolita parisina, una balada en lenguaje cubista en loor de la revolución mexicana agraria, un grito de nostalgia del hogar y la patria. Su título augura el protagonista de algunos de los pasajes más poéticos de los futuros murales de Diego: Emilio Zapata.** Esos fragmentos de vestimenta campesina, de material revolucionario y alzamiento popular, contra un segundo término de suelo y cielo mexicanos, constituyen un inventario de los elementos que después figuraron en tantos de los frescos futuros de Diego. El pequeño rec-

* Reproducido como lámina 219 en la obra *Diego Rivera: 50 años de su labor artística*, Susana Gamboa, editora (México, D. F., 1951).

** La figura más repetida en los frescos de Rivera es la de Emiliano Zapata.

tángulo de papel clavado, pintado cerca de la esquina inferior derecha del primer plano azul, vale la pena ser observado. Cuando echó mano posteriormente de ese recurso, fue para expresar en esos rectángulos frases convencionales de libelos y carteles comunistas; mas en la pintura que nos ocupa se trató de un papel pintado antes de que Lenin tomara el poder en Rusia o fundara su Internacional Comunista. No se trata pues de un recurso tomado del comunismo, sino de una característica común a la pintura mexicana primitiva y al retablo mexicano. Los pintores de retratos primitivos generalmente inscribían el nombre del pintor y el tema del cuadro en un papel, placa o pergamino iguales a los de Diego, y el pintor de retablos usaba el mismo medio para relatar el milagro que ameritó la ofrenda votiva.

En 1917, cuando se verificaron las dos revoluciones en Rusia, Rivera siguió trabajando y haciendo la misma obra que hasta entonces. No fue sino hasta 1921, al poner pie de nuevo en su suelo nativo, o más bien algo más tarde, en 1922, a raíz de un recorrido del solar patrio, cuando obtuvo su segunda pared (en la Secretaría de Educación), que el pintor parisino de estudio se convirtió en el pintor mexicano que conocemos. Hasta entonces fue que dio con su estilo característico y asunto temático. Y, como lo proclama panel tras panel, al fin halló su tema épico: el pueblo indígena mexicano.

Diego tenía entonces treinta y seis años. Había dejado México, siendo un magnífico paisajista, a la edad de veintiuno. En el extranjero trabajó duro y luchó para arrancar su secreto a todos los grandes cuadros y escuelas de la pintura europea, moderna y clásica. A pesar de su notable productividad, de su formidable ejecución del dibujo, de su habilidad camaleónica para absorber un centenar de estilos sin perder su propia personalidad, no había logrado hallarse a sí mismo. Su trabajo siguió siendo el trabajo derivativo original de un "provinciano" o "colonial" talentoso que había pasado quince años en Europa, más de un decenio en París, y que, sin embargo, seguía siendo un extranjero en el *Quartier Latin.*

Sólo al renovar el contacto con su tierra de origen, sintió renovarse su fuerza para la gran empresa a la que desde entonces se dedicó. No es posible dejar de pensar que, si hubiera permanecido el resto de su vida en París, como muchos pintores lo hacen, aun cuando habría hecho muchas pinturas de excelente factura, el veredicto final es probable que hubiese sido un tanto distinto al emitido acerca de su persona cuando por primera vez expuso en el Salón de Otoño en 1914, cuando escribió Guillaume Appollinaire: *"Rivera n'est pas du tout negligeable."*

El regreso de Diego a México y su contacto con la Revolución Mexicana significó para él lo que la revolución a su país: una experiencia de autodescubrimiento y un acrecentamiento de su apreciación de la raíces nativas y de su sensibilidad plástica autóctona.

El que en ocasiones llegara a confundir la Revolución Mexicana con el revoltillo anarco-socialista captado en las conversaciones de

café en Madrid y París, no debe causar sorpresa. Diego no fue el único pintor en París y en San Petersburgo que confundió las revoluciones de estudio y café proyectadas para inquietar, asombrar, desafiar a los burgueses con el odio de Lenin hacia los mismos, o su determinación de liquidar a clases enteras de seres humanos. Por burgués el pintor tomaba a todo sujeto insensible al arte moderno, propietario de mal gusto, sumiso al hábito y la rutina, indiferente al arte y al artista. Pero Lenin, como ya lo he dicho en otra parte,* incluyó en la categoría de burgués a toda la intelectualidad de Rusia y Europa, y consideró como "pequeña burguesía" a los trabajadores que se preocupaban de la reforma política y económica a fin de mejorar su suerte dentro de la "sociedad burguesa". Y para completar el cuadro, Lenin agregó el verdadero héroe de la pintura de Rivera —el campesino revolucionario agrarista— a la categoría de burgués de quien debería desconfiarse y eventualmente llegar a eliminar.

Ninguno de los pintores se tomó la molestia de estudiar los escritos de Marx y Lenin cuyos nombres invocaban engoladamente. El mismo Modigliani, cuyo hermano era líder destacado de los socialistas italianos, nada sabía de la literatura del marxismo, porque dominar los tratados políticos y económicos no formaba parte de su *métier*. Todo lo que Diego supo de los escritos de Marx o de Lenin, como tuve oportunidad de verificar, fue un pequeño puñado de estribillos manoseados, de generalizada circulación. Aun cuando Diego y sus colegas artistas hubiesen deseado estudiar las obras de Lenin, no habrían encontrado la más horrenda y dogmática parte de su doctrina vertida al español, al francés o al inglés, ni habrían comprendido su significado sin gran esfuerzo. A los mismos especialistas en teoría política no les ha sido dable entenderlo sin el beneficio de observar el resultado de los acontecimientos.

Hasta 1914 las doctrinas de ese ardiente pedante propugnador del poder totalmente centralizado, totalmente organizado, y del terror total, habían sido rechazadas por todo líder socialista serio, ya que se daban cuenta de los fines perseguidos por Lenin. A partir de 1907 la influencia de la secta de Lenin, en Rusia, empezó a declinar con rapidez.

En agosto de 1914 se inició el terrible periodo de cuatro años en el cual la crisis de la civilización europea se manifestó en una guerra total sin propósitos definidos ni límites visibles. Durante esos años, estadistas y generales trataron a sus pueblos como mero material humano para ser gastado en la prosecución de objetivos indefinidos e inalcanzables. La guerra universal embruteció en tal forma al hombre civilizado, que se hizo posible engañarle precipitándole en nuevas brutalidades precisamente por la furia de su resentimiento en contra de la brutalidad. Esto fue lo que hizo que las fantásticas prescripciones de Lenin para el desencadenamiento de la lucha de clases

* En *Three Who Made a Revolution.*

("trapos empapados en gasolina para iniciar incendios; tachuelas para que se claven en los cascos de los caballos; niños y ancianos que viertan ácido y agua hirviendo desde las azoteas")* no le parecieron tanto a la gente. Los hombres ya no se retrajeron ante la idea de continuar la interminable guerra mundial prolongándola a una guerra civil universal. Con todas las naciones sobre las armas, los planes de Lenin en cuanto a disciplina militar de su partido y de la sociedad, parecieron también menos extraños.

Antes de que sobreviniera lo que Churchill describiría como el reinado de "los sanguinarios maestros del Kremlin", tuvo que ocurrir la matanza de Flandes, acerca de la cual nada menos que uno de los líderes ingleses de esos días de guerra, Lloyd George, diría: "Nada pudo detener la compulsión de Haig a enviar millares y millares de hombres a su muerte, en un bovino y brutal juego de atrición".

En París Diego fue testigo de vista de la crisis secular en la civilización europea, de la cual la primera guerra total de este siglo fue aterradora evidencia, y el comunismo y nazi-fascismo dos productos secundarios. Nacidos en la sicología de las trincheras de la Primera Guerra Mundial, estos dos ismos mellizos, con sus organizaciones paramilitares, tornaron las calles de toda gran ciudad europea en campos de batalla, destruyeron las incipientes democracias de Alemania y Rusia y luego se estrecharon las manos en el Pacto Stalin-Hitler, el cual engendró la Segunda Guerra Mundial. ¿Cómo podían Diego y sus colegas pintores comprender esto, cuando ni los historiadores, ni los estadistas, ni los filósofos pudieron comprenderlo?

Todo lo que los pintores y los poetas oían de las palabras de Lenin era el eco de su propia y personal nostalgia. "Ya que éste es un tiempo de horrores —se decían—, por lo menos que la violencia tenga como objetivo la paz, y como enemigo a la civilización que hizo posible esta carnicería". El que Lenin proyectara prolongar la carnicería hasta una guerra civil totalitaria y universal, fue un pequeño detalle que pasaron por alto. El que Lenin esperara que los días de la violencia continuaran por toda una época hasta que el hombre fuera rehecho según su plan maestro, también les pasó inadvertido.

Por otra parte, ¿cómo podían imaginarse un Picasso o un Rivera, que el Lenin en quien ellos depositaban todos sus sueños de libertad, proyectaba en realidad someter todas las formas de la actividad humana, inclusive las del espíritu, a un control absoluto por parte del Estado, el partido y el dictador?

Sólo porque los partidos comunistas no conquistaron los países en los cuales ellos vivieron y pintaron, a Rivera y Picasso les fue dable pintar con un estilo no comunista y seguir siendo al mismo tiempo pintores comunistas. Por virtud de su permanencia fuera de las mura-

* Las mismas instrucciones secretas de Lenin a sus secuaces incluyen el uso de navajas, hierros en los dedos de las manos para dar puñetazos, garrotes, bombas, asaltos de bancos, asesinato de policías aislados para hacerse de sus armas, y muchas otras prescripciones por el estilo, cuidadosamente ideas. Todas se pueden ver en la cuarta edición rusa de las *Obras Completas* de Lenin. Vol. IX, páginas 258-259, 315, 389-393.

llas, pudieron pintar de acuerdo con su visión personal, lo cual constituye un imperativo moral en el artista. Rivera fue expulsado en una ocasión, renunció en otra, fue atacado, intimidado, pero como vivía en un país donde el partido comunista no poseía el monopolio del poder, ni las expulsiones ni las condenaciones le fueron fatales.

En 1927, antes de que el molde obligatorio constriñendo el desarrollo de las artes en Rusia se endureciera, el relativamente liberal Lunacharsky invitó a Diego a Moscú para que hiciera un mural. Después de que los mandones del partido (Lunacharsky no formaba parte de ellos) hubieron visto los dibujos de Rivera y escuchado sus opiniones, la oportunidad de pintar una pared pública en Moscú, le fue negada.

Dos años más tarde fue por entero imposible para nadie con la elaborada estética de un Rivera o un Picasso, con la maestría que ambos poseían del impresionismo condenado en forma oficial, así como de las técnicas cubistas también bajo censura, el pintar en Rusia. Todos los artistas rusos que Diego había conocido en París, y quienes retornaron a su tierra nativa para servir a su pueblo y la Revolución disfrutando de las nuevas libertades, o huyeron a Occidente o se les negó el derecho a ser sinceros con su personal visión y conciencia estética. Algunos abandonaron por completo la pintura; otros fueron obligados a rebajar su arte hasta la vulgaridad y la adulación vergonzosa; muchos terminaron en los campos de concentración.

Rivera y Picasso amaban la libertad y la aprovecharon para seguir su propia visión, sin trabas. Nunca se imaginaron que fuese posible una censura directa de la pintura en el mundo moderno. Además, bajo la férula comunista en Rusia, a tal censura se ha agregado la propiedad absoluta y el control total de todos los museos, galerías, de todas las instituciones, en fin, que pudieran tomar a comisión, comprar o exhibir una pintura. A la censura y absoluta propiedad se ha sumado la positiva imposición al artista de tema y método de ejecución de su obra. La situación del escritor, bajo el totalitarismo, no es mejor, porque en su caso, además de la censura e imposición de estilo y tema, el partido tiene el control de un monopolio de todos los diarios, imprentas y casas editoriales, de todas las librerías y bibliotecas, de todas las revistas y quienes escriben en ellas. Siempre es posible ocultar un manuscrito para que sea leído "por la posteridad", pero ¿dónde esconder una pila de pinturas o hallar un muro para pintar en él?

A diferencia de Picasso, Diego acariciaba el sueño de pintar para el pueblo. En la Unión Soviética, ser "accesible a las masas" significa tener que pintar siguiendo los gustos de un Stalin o un Kruschev y de sus supervisores culturales, porque los mandones del partido son los que se reservan el derecho de hablar a nombre de las masas, en las artes y en todo lo demás.

Para crédito de Diego es menester decir que él, abiertamente,

rechazó la noción de que el gusto no formado de las masas, analfabe-
tas desde el punto de vista estético, habría de determinar el tema y
modo como debería pintar el artista. Aun cuando no subrayó el
hecho de que con ello se oponía a los dictadores soviéticos, su res-
puesta a ellos fue directa y sin circunloquios:

Al obrero, siempre cargado bajo el peso de su diaria labor, sólo le fue dable
entrar en contacto con la peor y más vil porción del arte burgués que le llegó en
cromos baratos y revistas ilustradas. Este mal gusto, a su vez, se hace patente en
todos los productos industriales de los cuales deriva su salario...
 El arte popular producido por el pueblo, para el pueblo, ha sido casi borrado
por (un) producto industrial de pésima calidad estética...
 Solamente la obra de arte puede elevar la norma del gusto...

Estas palabras son bastante claras; sin embargo, cuando Diego las
pronunció en la Unión Soviética, no fueron reproducidas en los pe-
riódicos. Cuando regresó a México, hizo la misma declaración a un
periódico norteamericano especializado en arte.

En otra ocasión, hallándose en los Estados Unidos y habiendo
asistido a una galería que se preciaba de seguir siempre el *dernier cri*,
Diego expresó algunos juicios sobre la "pintura de acción espon-
tánea", sobre la pintura que brota del "subconsciente" sin guía del
consciente, y sobre los pintores que desprecian el dominio de su arte
o el estudio de la gran tradición heredada del pasado.

¿Por qué desechar nuestros medios técnicos modernos y negar la tradición
clásica de nuestro *métier?* La cosa debe ser al contrario: el deber del artista
revolucionario consiste en dominar y emplear su técnica ultramoderna. Debe
tratar de elevar el nivel del gusto de las masas, no rebajarse hasta el nivel de un
gusto ineducado y empobrecido. Es menester que deje que su adiestramiento
clásico le afecte subconscientemente al mismo tiempo que mira con su ojo
preparado y piensa con su mano adiestrada. Sólo así podrá hacer de las masas
una audiencia que merezca el mejor trabajo de que él sea capaz. Sólo así podrá
hacer la vida de ellas más bella y gozosa, nutrir su sensibilidad, ayudar al gran
arte a brotar de las masas.

Una vez le pregunté qué pensaba del arte no objetivo y expresó
su admiración por pintores como Klee y Kandinsky, además de,
como solía, por la constante experimentación de Picasso. A ello
agregó:

El pintor puede y debe abstraerse de muchos detalles al crear su pintura.
Toda buena composición es, por encima de todo, una obra de abstracción. Los
buenos pintores lo saben. Pero el artista no puede ignorar al sujeto sin que su
trabajo sufra un empobrecimiento. El sujeto es para el pintor lo que los rieles
para una locomotora. No le es posible prescindir de él. Sólo cuando el artista ha
seleccionado un sujeto afín a él, apropiado a sus propósitos y atractivo, quedará
en libertad de crear del mismo una forma plástica completa. El sujeto bien
seleccionado libera al pintor para la abstracción, sin dejar por ello de guiarlo.
Cuando rehusa buscar el sujeto apropiado para sus experimentos plásticos, no se
crea que deja de tener sujeto. Sus métodos plásticos y teorías estéticas personales
se convierten en su sujeto, con lo que no hace otra cosa que volverse ilustrador

de su propio estado de ánimo, el que probablemente sólo tenga una pequeñísima parte pintable, y lo que constituya el secreto del fastidio que uno siente en tantas exposiciones de arte moderno.

Si Diego logró reingresar al partido comunista en su ancianidad, tres años antes de morir, no fue debido a que los comunistas pensaran que iba a ser fácil de manejar. Después de tantas desviaciones y declaraciones heréticas, ellos sabían bien que continuaría siendo inmanejable. Pero decidieron que a final de cuentas y pesadas las cosas, les era "útil". Como en el caso de Picasso, mucho tendría que perdonarse a los artistas "útiles" que laboraban en el "mundo burgués", que no se perdonaría de ningún modo a los trabajadores de las artes en la Unión Soviética.

Cuando un amigo recordó a Picasso, después de uno de sus gestos procomunistas, la suerte de sus colegas pintores en la Unión Soviética, el artista casi perdió los estribos: se puso furioso. Luego guardó silencio y, tras de reflexionar unos instantes, repuso:

Si me arrojaran a una celda de prisión, me cortaría una arteria del brazo, y en el piso, con la última gota de sangre, pintaría un Picasso más.

Bonita frase; ¡pero lo cierto es que la mujer que hiciera el aseo del lugar, o un guardia, serían quienes dispusieran del "último Picasso"!

¿Qué es entonces lo que induce a un Picasso o a un Rivera —o para no dejarlo fuera, a Siqueiros— a servir a un partido que si llegase a hacerse del poder público en sus patrias, haría de cualquier Thorez o Fajon el árbitro de su pintura? ¿Qué es lo que determina que pintores amantes de la libertad ayuden a un movimiento que al llegar al poder destruiría esa libertad tan cara para el artista? A estas preguntas no responde nada Marx, ni Lenin, Stalin o Kruschev. Tal vez lo haga Freud, que llamó a eso "deseo de morir".

Cerca del término de su vida, Diego manifestó un día a Gladys March:

Al evocar hoy mi obra, me parece que lo mejor que hice surgió de cosas sentidas hondamente, y lo peor, de un orgullo del mero talento.

¡Palabras muy prudentes! Aunque a lo de "mero talento" yo agregaría "mero cálculo".

Si contemplamos los retratos de Marx y Engels pintados por Rivera, vemos que son rostros sin vida: clisés, no hombres. Si Diego hubiese mirado su retrato de Marx con ojos críticos, habría emitido su juicio en contra con uno de sus términos favoritos cuando residía en París y con el cual se burlaba de la retórica en el arte: ¡pompier! Ninguno de los retratos que hizo de Lenin corre mejor suerte: todos carecen de vida. Paradójicamente, el benévolo, sonriente Stalin que Diego pintó en el *Mural de la Paz*, está menos dotado de vitalidad que

el rostro sonriente de John Foster Dulles en el "cartel" sobre Guatemala, al cual tuvo la intención de satirizar. Pero el malévolo Stalin del retrato que el pintor denominó "el verdugo de la Revolución", está colmado de vida porque en él puso el artista sus más intensos sentimientos.*

En el piso bajo de la Secretaría de Educación, Diego pintó las tareas y festivales de su pueblo. A pesar de unos versos propagandísticos de Gutiérrez Cruz y de un ocasional gesto simbólico, el trabajo no es ahí un objeto de explotación o un tema de lucha de clases, sino una danza rítmica. Hay gran belleza en *El trapiche*, con el gracioso ritmo de los cuerpos que se inclinan hacia el suelo para verter el jugo de la caña; el verdadero movimiento de danza de los hombres; en la parte central, agitando la melaza con grandes pértigas y la contrastante y austera perspectiva geométrica de suelo, vigas y columnas. Lo que atrae el ojo en la *Entrada a la mina*, es la curva de los arcos abovedados y la de las espaldas encorvadas bajo el peso de las rectas vigas. En *Esperando para la cosecha*, unas mujeres indias se agrupan en pequeñas pirámides tratadas con positiva ternura, como ocurre en el indio envuelto por completo en su sarape y con el sombrero inclinado; formas humanas a las que hacen eco los cónicos picos montañosos, al fondo recortados contra el cielo mexicano. Si, como escribió Lenin, "el odio de clases es el primer motor de la revolución", entonces resulta obvio que el hombre que pintó esas escenas informadas con el amor al pueblo común, al espectáculo de su trabajo y al paisaje dentro del cual se mueven, no era leninista.

Por otra parte, al recorrer el vasto cuerpo de la obra pictórica de Diego Rivera, es difícil encontrar algún pasaje en que figure verdadero odio o cólera. No se halla ni la retórica rimbombante tan frecuente en la pintura social de Siqueiros, ni la denuncia profética que en ocasiones mueve a Orozco. Cuando Rivera trató a toda costa de conseguir esos efectos, obtuvo como resultado una risa sardónica o una burlona caricatura. Sólo por excepción, cuando perdía su notable control del medio o trató de gritar demasiado fuerte, degeneró en el melodrama, como ocurre en el excesivo número de lo que él quiso fuesen horripilantes heridas sangrientas en los niños que figuran en el primer término de su cartel guatemalteco. O la ridícula, superliteraria imprecación contenida en su dizque "científico" retrato del Cortés de rodillas hinchadas y esternón gallináceo que aparece en su última pintura. Rivera no nació para ser un Savonarola de la pintura como Orozco, ni un estridente orador de plazuela como Siqueiros.

En la escalinata del Palacio Nacional, Diego pintó una sorprendente historia de su patria y un desfile grandioso del *México de ayer, de•hoy y de mañana*. El México de *mañana* no salió tan bien que

* Picasso también tuvo sus dificultades cuando quiso hacer un retrato de Stalin para honrar al "mayor genio de todos los tiempos y países" al cumplir éste los setenta años. La pintura no satisfizo ni a los grandes expertos de arte del Partido Comunista de Francia, ni al dictador soviético.

digamos. Está presidido por un pomposo, enorme Karl Marx de barba hirsuta y tiesa, con un papel en una mano en el cual está inscrito uno de sus apotegmas, mientras con la otra apunta a un azorado trío de mexicanos de expresión nada alegre, compuesto por un obrero, un campesino y un soldado: el México del futuro. El paisaje hacia el cual Marx señala carece de la belleza de tantos paisajes que aparecen en las partes altas de los frescos de Diego; hay en él un abigarramiento de cosas: una presa, un tiro de mina, algunas chimeneas, un bosquecillo de árboles frutales y un observatorio. Trátese más bien de un clisé intelectual que de una esperanza o un sueño. Pero cuando Diego fue a Detroit, en la América no del mañana sino del hoy, enamoróse de la belleza de las máquinas que vio, hallando en ellas un diseño para deleite del ojo, aun cuando, como en *Turbinas* (lámina 117), haya algo de la voluptuosa hermosura generalmente asociada a sus desnudos.

En contraste con el tristón México del mañana, el México de ayer, en la pared izquierda de la citada escalinata, es el de la civilización india, autóctona, de antes de la llegada de los españoles, y hay lirismo en su organización, en el tratamiento de sus anónimos personajes, en la poesía de las artes y oficios de aquella edad dorada, las graciosas guerras floridas, el idílico paisaje con un sol animado y personificado, presidido todo por tres legendarias encarnaciones de Quetzalcóatl. Éste surge de un volcán como serpiente emplumada envuelta en lenguas de fuego; recorre el cielo en una embarcación serpentina; preside, como falla en hacerlo Marx en el muro delantero, un grupo que forma un gracioso círculo a su alrededor, en tanto que él, con majestad, benevolencia y sabiduría, expone las artes y oficios y comunica conocimientos a los hombres.

El paisaje del *Futuro* no alcanza a cubrir la pared derecha, y su parte inferior está ocupada por un desbordamiento del *México actual,* que no es otra cosa que una caricatura de millonarios rindiendo adoración atenta a un aparato de cinta registradora de los movimientos de la bolsa de valores, que alimenta con algunas de sus utilidades a un terceto compuesto por los consabidos: el militar mexicano, el político y el sacerdote. Pero la edad dorada del México antiguo no pudo ser contenida en sólo la pared izquierda. Se desbordó hasta la porción inferior del muro central para darnos el magnífico espectáculo de caballeros en armadura, peleando con guerreros aztecas ataviados con el poético a la par barbárico vestido de los caballeros águilas y tigres, oponiendo al frío acero de los hispanos, lanzas y macanas erizadas de navajas de obsidiana.

Esta edad dorada puede no haber existido nunca o haber sido ruda, bárbara y cruel, pero eso carece de importancia. Sus templos y códices, su escultura y restos de poesía y artefactos, atestiguan el hecho de que se trató de una cultura profundamente estética, más cruel, apasionada y mitopoética que lógica y racional. Esto conmovió al artista que había en Diego. Creyó en ella, la idealizó, le emociona-

ron sus esplendores reales e imaginarios. Dondequiera que la pintó, en Cuernavaca, en la escalinata y más tarde en un muro de los corredores del Palacio Nacional, en el Hospital de la Raza, sus representaciones emocionan también al espectador. El verdadero Prometeo de Rivera no es Marx sino Quetzalcóatl. Su edad dorada no está fincada en los tiros de las minas, chimeneas y observatorio del *Futuro* (habrá que decir, de paso, que en el futuro de la vida real desaparecerán las chimeneas), mas en los matutinos esplendores de la edad de oro desvanecida, si es que alguna vez la hubo, el pintor de la épica de su patria, halló su utopía.

Desde su niñez, Diego dibujó y pintó, convirtiéndose pronto en uno de esos virtuosos del lápiz y el pincel que pueden hacer lo que ojo, mano, mente y corazón les ordenan. Su habilidad como dibujante era soberbia; su sensibilidad artística, grande; su capacidad para el trabajo, casi hasta el final de sus días, la de un incansable gigante. Desde luego, fue un positivo monstruo de la Naturaleza, un prodigio de fecundidad, rapidez y prodigalidad de creación. Una fecundidad así sólo se da muy de cuando en cuando en la historia del hombre. Fue Diego para la pintura y el dibujo, lo que Lope de Vega para la literatura. Hombres así, por la facilidad y volumen de su obra y la excelencia de gran parte de ella, ensanchan nuestra fe en la capacidad del hombre.

Si Diego no hubiese sido tan fructífero y desbordante, no habría sido el pintor que conocemos sino otro muy distinto. Su trabajo podría haber ganado en rigor y autodisciplina; tal vez habríase planteado hasta el final de su vida nuevos problemas plásticos; pero su obra hubiera perdido en opulencia, en resonante vigor, en insaciable apetito de abrazar, crear un mundo sobre el papel, tela o muros.

Si en ocasiones fue demasiado complaciente consigo mismo; si le fue fatalmente fácil el pintar bien y repetirse; a pesar de ello produjo más trabajos buenos en verdad, en el término de un año, que muchos otros pintores que se han limitado a pintar un puñado de lienzos en toda su vida. Con energía inagotable y nunca ocioso, su lápiz y pincel cubrieron kilómetros de tela y pared.*

Aunque mucha de su pintura no alcanza la misma excelencia que otra porción de la misma, es muy poca la que carece de talento en su ejecución. Existen centenares de pinturas y dibujos, junto con una media docena más o menos de sus grande murales, que ocuparán un sitio entre los frutos más notables de la creación artística.

Cuando el tiempo haya terminado la tarea de selección que la sorprendente "urgencia biológica" que impelía a Diego a crear, no le permitió efectuar, sus "obras completas" le revelarán como uno de los hombres más fecundos del talento plástico, en tanto que sus

* Susana Gamboa hace un cálculo del número de metros cuadrados de pared pintados hasta 1949, en su libro *Diego Rivera: 50 años de su labor artísti˙ʻᴀ* México, D. F., 1951, páginas 297-315. Según sus números, la superficie total pintada ʌasta entonces, abarcó aproximadamente cuatro kilómetros de longitud por un metro de anchura (4,000 metros cuadrados).

"obras selectas" —de esto estoy convencido— demostrarán que en lo mejor de su trabajo fue uno de los más fructíferos y amplios genios de la pintura.

Tuvo grandes metas y las realizó en grande escala. Su obra total a partir de los sesenta y cinco años de edad, es, a no dudar, el más vasto, completo y variado retrato de México. Desde luego, dudo que otro país tenga tanto de su vida consignada en muros y lienzos, por algún pintor.

No él solo, sino con un puñado de otros que se batieron en la brecha, que se roturó el suelo para el renacimiento mexicano de la pintura y el resurgimiento contemporáneo del arte del fresco en los muros de los edificos públicos. Fue él quien llevó los propósitos y y aspiraciones del arte, del estudio, a la calle, haciéndolos tema de los titulares de la prensa, de las conversaciones, de las sátiras en los teatros. Los temas relativos a la estética se tornaron populares.

Lo que vive en sus murales, dibujos y pinturas de caballete, es el México de su sueño visto por los privilegiados ojos de un pintor de visión más aguda que lo normal. Su ojo y mano enseñaron a los de fuera y a los mexicanos, a ver un México que hasta entonces se les había escapado del campo visual. ¿Quién será el que al levantar la mirada hacia las montañas, que contemple las aldeas y la gente del pueblo, no vea dondequiera "Riveras"? Mientras duren sus murales y pinturas, los hombres acudirán a ellos para deleitar el ojo, saber cómo era este mundo actual y cómo lo vio este pintor. La propaganda contenida en su pintura ha quedado sin efecto, como la publicidad contenida en la obra de Bertolt Brecht, *A Man is a Man,* pero la obra de Brecht continuará siendo teatro viviente, del mismo modo que la de Rivera seguirá viviendo plásticamente, de un modo rico y abundante. Entonces, como ahora, nadie podrá ver sus pinturas sin que sienta agudizársele la visión, intensificársele la sensibilidad y penetrar en la comprensión de esas formas.

Ni la "gente decente" ni las "masas" a quienes esperaba "nutrir" en el aspecto estético, gustaron de sus frescos. Al principio sólo los artistas, críticos, un puñado de intelectuales mexicanos y los comunistas, elogiaron su trabajo; estos últimos lo hicieron por razones que nada tenían que ver con el arte.

"Como persona social —dice Samuel Ramos—, Diego es democrático; como artista posee una distinción, un gusto refinado que le separa de la multitud." Sin embargo, aun cuando el gusto del pueblo no haya sido "formado y nutrido" como él esperaba, mediante los refinamientos de su arte, la multitud ha despertado a un mundo propio de ella, visto por los ojos de Rivera. La nación mexicana ha llegado a enorgullecerse de él, como de las "feas" serpientes emplumadas y los dioses aztecas. Lo menos que puede decirse es que se ha convertido en un "monumento nacional" como las pirámides y los templos. Además, aun cuando sólo sea a medias, el pueblo mexicano

ha tomado conciencia de sí y de su herencia, así como el resto del continente, la ha tomado de México.

La composición de Diego se inició con teorías dogmáticas acerca de la estructura geométrica, la "sección dorada" y la "simetría dinámica". A medida que pintaba sin descanso, pensando, por decirlo así, con la mano, y con la elaboración adquirida mediante su estudio de los secretos de las grandes obras de la pintura europea, del México antiguo y del mundo cosmopolita de la moderna sensibilidad plástica, su estructuración de la pintura se fue tornando instintiva, más libre, más fácil, con un mayor juego de deleite ante las maravillas que veía por doquier. El diseño geométrico se quedó en el andamio, mas las curvas fluidas, el eco, el repetirse y modificarse a sí mismo, confirió a sus trabajos una vida más graciosa y abundante. La sensibilidad barroca que constituye una parte de la preciosa herencia de México, prevaleció sobre las severas teorías de la composición, con la curva barroca y el detalle opulento dando tensión a la estructura pictórica pero, casi siempre, firmemente contenidos por ella.

Se ha puesto de moda deplorar lo folklórico, lo decorativo, lo encantador y opulento de la reciente pintura mexicana. La palabra "belleza" ha sido desterrada por el momento. "Afirmo que ya basta de cuadros bonitos con indias sonrientes vestidas con el tradicional vestido de tehuana —manifestó Siqueiros con rudeza a los periodistas, en su último ataque a Rivera menos de dos años antes de la muerte de Diego—. Afirmo que hay que mandar al diablo esas carretas tiradas por bueyes... ¡necesitamos que figuren en la pintura más tractores y excavadoras mecánicas! El arte mexicano sufre de primitivismo y arqueologismo".*

Pero resulta que son precisamente los pasajes de la pintura de Rivera en que aparecen tractores y excavadoras o su equivalente los más débiles. Tampoco han proporcionado dichas máquinas ninguna belleza plástica a la obra de Siqueiros, para no hablar de Orozco y Tamayo. El mural inconcluso en el castillo de Chapultepec, que aun estando sin terminar me parece el mejor de Siqueiros, no ostenta excavadoras ni tractores, sino la épica de la revolución agraria mexicana y masas de peones primitivos marchando.

En cuanto a Rivera, las porciones más tiernas y líricas de su obra son precisamente las inspiradas por el amor a su pueblo, por la belleza del paisaje mexicano y la vida de la gente común, una vida que, con toda su miseria y pobreza, es la expresión de una civilización más apasionada y estética que racional en su calidad. En sus tejedores y pescadores, en los invasores que trepan a los árboles para halar un cañón, no hay crueldad y brutalidad de la guerra ni de la explotación, sino el armonioso arabesco de una danza plástica. En la tímida gracia de sus niños mexicanos y en la simple, elegante y abstracta curva de

* *New York Times*, diciembre 11 de 1955.

la espalda de uno de sus cargadores, no es la pobreza lo que vemos, sino la ternura de visión de un pintor que amó a su país y su gente.

El mundo que él terminó idealizando, lo hemos visto, no fue el sombrío mundo del comunismo, sino el poético de la civilización precolombina, visto a través de su fantasía. Los colores de ese mundo son más brillantes, las formas más sólidas, el aire inundado de una gran luminosidad. Ahí hay alegría y belleza en el trabajo, habilidad preternatural en la cirugía primitiva y en la ciencia, esplendor plástico en las ceremonias del sacrificio humano. Los terroríficamente bellos y monstruosos dioses y templos, están libres del sentimiento de terror y hay gran esplendor en ellos. ¿Cómo pueden una excavadora y un tractor competir con una visión así? ¿O con la belleza que Rivera percibe en los descendientes desheredados, empobrecidos, de ese espléndido pueblo; los sencillos indios, adultos y niños, del México moderno, el cual representa Rivera con tanto afecto y ternura, y en cuyo nombre reclama su patrimonio perdido?

Las últimas palabras en estas páginas deben ser dejadas a Frida Kahlo, quien conoció a Diego Rivera mejor que nadie, y que, sabiendo sus debilidades y habiendo experimentado en carne propia sus crueldades, le profesó, a pesar de ello, un inconmovible amor y admiración viendo en él al gran artista:

Ningunas palabras pueden describir la inmensa ternura de Diego hacia las cosas bellas. . . En especial ama a los indios. . . por su elegancia, su belleza, y porque son la flor viva de la tradición cultural de América. Ama a los niños, a los animales, en especial a los perros mexicanos sin pelo, a las aves, las plantas y las piedras. Su diversión es trabajar; detesta las reuniones sociales y le encantan las fiestas auténticamente populares. . . Su capacidad de energía acaba con relojes y calendarios. . . En medio de la tormenta que son para él reloj y calendario, trata de hacer, y lo ha hecho, aquello que considera justo en la vida: trabajar y crear. . .

Dejemos que estas frases sean el epitafio del pintor y que constituyan el punto de partida para el estudio de su vida y obra por parte de algún biógrafo futuro, en cuyo beneficio fueron pergeñadas las presentes páginas.

BIBLIOGRAFÍA SELECTA

I. AUTOBIOGRAFÍAS

"Autobiografía", *El Arquitecto*, México, marzo-abril,1926, páginas 1-36.
Das Werk Diego Riveras, con una introducción autobiográfica por el pintor, Berlín, 1928, 70 páginas, 50 ilustraciones.
Memoria y razón de Diego Rivera, autobiografía dictada a Loló de la Torriente, 2 volúmenes, México, 1959, ilustraciones.
My Life, My Art, autobiografía dictada a Gladys March, Nueva York, 1960.
Confesiones de Diego Rivera, por Luis Suárez, conteniendo tanto comentarios por Suárez, como material dictado por Rivera, México, 1962, 192 páginas, 15 ilustraciones.

II. LIBROS Y PANFLETOS POR RIVERA

Portrait of America, por Diego Rivera y Bertram D. Wolfe, Nueva York, 1934, 232 páginas, 60 ilustraciones.
Amerikas Ansikte, (traducción del libro anterior), Estocolmo, 1934.
Portrait of Mexico, por Diego Rivera y Bertram D. Wolfe, Nueva York, 1938, 211 páginas, 249 ilustraciones.
Posada, monografía con 406 grabados de José Guadalupe Posada, introducción por Diego Rivera, México, 1930.
La acción de los ricos yanquis y la servidumbre del obrero mexicano. México, 1923.
Abraham Ángel, México, 1924.

III. LIBROS Y MONOGRAFÍAS SOBRE RIVERA

Ancient Mexico, Tres murales del Palacio Nacional, México, sin fecha, con un texto del pintor.

Architectural Forum, edición especial dedicada a los murales de la New Workers' School, dos paneles en color y el resto en negro y blanco, texto de Diego Rivera y Andrés Sánchez Flores, enero de 1934.

Chávez, Ignacio, *Diego Rivera, sus frescos en el Instituto Nacional de Cardiología,* México, 1946, texto en inglés y español, 13 ilustraciones.

Edwards, Emily, *The Frescoes of Diego Rivera in Cuernavaca,* México, 1932, 27 páginas, ilustrado.

Evans, Ernestine, *The Frescoes of Diego Rivera,* Nueva York, 1929, 144 páginas, 90 ilustraciones.

Frescoes in Chapingo by Diego Rivera, Mexican Art Series, No. 3, editadas por Frances Toor con un texto de Carlos Mérida, México, 1937.

Frescoes in Ministry of Education, Mexican Art Series, No. 2.

Frescoes in National Preparatory School, Mexican Art Series, No. 6.

Frescoes in Palace of Fine Arts, Mexican Art Series, No. 8.

Frescoes in Salubridad and Hotel Reforma, Mexican Art Series, No. 4 (la totalidad de Mexican Art Series fue editada por la misma persona, el texto escrito por el mismo autor y en la misma fecha).

Gual, Enrique F., *Cien dibujos de Diego Rivera,* México, 1949.

Guido, Angel, *Diego Rivera: los dos Diegos,* Rosario, Argentina, 1941.

Guzmán, Martín Luis, *Diego Rivera y la filosofía del cubismo,* México, 1916.

Hanson, Anton y Rue, Harald, *Arbeiderkunst: Diego Rivera,* Copenhague, 1932.

Maceo y Arbeu, Eduardo, *Diego Rivera y el pristinismo,* México, 1921.

Ramos, Samuel, *Diego Rivera,* México, 1935.

Diego Rivera: Acuarelas, (1935-1945), 25 acuarelas, 14 dibujos, pertenecientes a la colección de Frida Kahlo, texto por Samuel Ramos, México, 1948.

Diego Rivera (stutsald), Estocolmo, sin fecha, probablemente 1934.

Rodríguez, Antonio, *Diego Rivera,* México, 1948.

Secker, Hans F., *Diego Rivera,* Dresden, 1957, 283 ilustraciones, 15 en color.

Weissing, H. L. P., *Diego Rivera,* Amsterdam, 1929.

Wolfe, Bertram D., *Diego Rivera, His Life and Times,* Nueva York y Londres, 1939, 420 páginas, 174 ilustraciones, 1 a color, bibliografía.

El mismo en español pero deficientemente traducido, Santiago de Chile, 1941.

IV. PRINCIPALES EXHIBICIONES EN MUSEOS Y CATÁLOGOS

California Palace of the Legion of Honor, *Diego Rivera,* Catalogue, San Francisco, 1930, 38 páginas, 14 ilustraciones.

Detroit Institute of Arts, *Yllustrated Guide to the Frescoes of Rivera,* textos por George Pierrot y Edgar P. Richardson, Detroit, 1934, 22 páginas, 6 ilustraciones.

Minneapolis Institute of Arts, *Bulletin,* Minneapolis, 1933.

Museum of Modern Art, *Diego Rivera,* Nueva York, 1931, nota biográfica por Frances Flynn Paine, texto sobre estilo y técnica por Jere Abbot, 64 páginas, 75 ilustraciones.

——— *Frescoes of Diego Rivera,* texto por Jere Abbott, Nueva York, 1933, 15 ilustraciones en negro y blanco, 19 a color.

Pan-American Union, *Diego Rivera Exhibit,* texto por Bertram D. Wolfe, Washington, 1947, 33 páginas, ilustrado.

Pennsylvania Museum of Art, *Bulletin,* Filadelfia, 1932.

Diego Rivera, The Story of His Mural at the 1946 Golden Gate International Exposition, San Francisco, 1940.

San Francisco Museum of Art, *Diego Rivera, Drawings and Watercolors,* San

Francisco, 1940, 31 páginas, 12 ilustraciones, texto por la doctora Grace McCann Morley.

Worcester Museum of Art, *Bulletin,* Worcester, abril 1928 y enero 1931.

Diego Rivera: 50 años de su labor artística, exposición de homenaje nacional, Museo Nacional de Artes Plásticas. Basado en una exposición efectuada en 1949, este libro de grandes dimensiones, publicado en 1951, es un estudio retrospectivo de su obra, efectuado por varios escritores, con gran número de ilustraciones en blanco y negro y en color, representando todos los periodos de la vida del pintor, desde sus dibujos de la infancia hasta trabajos hechos en 1949. 468 páginas. Lista de 1,196 trabajos, bibliografía.

V. LIBROS Y ARTÍCULOS ILUSTRADOS POR RIVERA

Antología, *Esta semana en México* (1935-1946), México, 1946.

Beals, Carleton, *Mexican Maze,* Filadelfia, 1931.

Berliner, Isaac, *La ciudad de los palacios,* poemas en yiddisch, México, 1936.

Brenner, Leah, "Moon Magic: A Story Based on the Boyhood of Diego Rivera", *The Virginia Quarterly,* invierno, 1945.

Chase, Stuart, *México: A Study of Two Americas,* Nueva York, 1931.

Convenciones de la Liga de Comunidades Agrarias de Tamaulipas, México, volumen I, 1926, 51 dibujos; volumen II, 1927, 42 dibujos; volumen III, 1928, 40 dibujos.

Forma, "Proyecto para un teatro en un puerto del Golfo, México", octubre 1926, 4 ilustraciones.

Fortune, Nueva York, portadas e ilustraciones en los números de enero de 1931, noviembre de 1932, febrero de 1933 y octubre de 1938.

Krasnaya Niva, Moscú, marzo 17 de 1928, portada.

El Libertador, México. Portadas e ilustraciones en diversos números a fines de los años veinte.

López y Fuentes, Gregorio, *El indio,* Indianapolis, 1937.

Ludwig, Emil, "Joseph Stalin", *Cosmopolitan Magazine,* Nueva York, septiembre de 1932.

Marín, Guadalupe, *La única,* México, 1928.

Medioni, Gilbert y Pinto, Marie Thérese, *Art in Ancient Mexico,* Nueva York, 1941 (Selección y fotografías de la colección de arte prehispánico perteneciente a Diego Rivera).

Mediz Bolio, Antonio, *La tierra del venado y el faisán,* México, 1935.

Monde, París, octubre 20, 1928 (portada).

Teja Zabre, Alfonso, *Guía de la historia de México,* publicada en español, inglés y francés, ilustrada con murales de Diego Rivera, México, 1935.

Velázquez Andrade, Manuel, *Fermín y Fermín Lee,* México, 1927, libros de texto ilustrados por Rivera.

VI. ARTÍCULOS POR RIVERA

"Architecture and Mural Painting", *Architectural Forum,* Nueva York, enero de 1934.

"Art and the Worker", *Workers'Age,* Nueva York, junio 15 de 1933.

"Children's Drawings in Mexico", *Mexican Folkways,* México, diciembre-enero, 1926-1927.

"Dynamic Detroit", *Creative Art,* abril de 1933.

"La Exposición de la Escuela Nacional de Bellas Artes", *Azulejos,* México, octubre de 1921.

"From a Mexican Painter's Notebook", traducción de Katherine Anne Porter, *Arts,* Nueva York, enero, 1925.

"Genius of America", Committee on Cultural Relations with Latin America, Nueva York, 1931.
"The Guild Spirit in Mexican Art", *Survey Graphic*, Nueva York, mayo 1, 1924.
"Los judas", *Espacios*, México, primavera, 1949.
"Lo que opina Diego Rivera sobre la pintura revolucionaria", *Octubre*, México, Octubre 1935 y *Claridad*, Buenos Aires, febrero 1936.
Manifesto: "Towards a Free Revolutionary Art", Diego Rivera y André Breton, *Partisan Review*, otoño, 1938.
"Mardonio Magaña", *Mexican Folkways*, México, 1930, volumen 6, No. 2.
"Mardonio Magaña", *Espacios*, México, septiembre, 1948.
"María Izquierdo", *Mexican Life*, México, diciembre 1929.
"Nationalism and Art", *Workers'Age*, Nueva York, junio 15, 1933.
"The New Mexican Architecture", *Mexican Folkways*, octubre-noviembre, 1926.
"La perspectiva curvilínea", *El Universal Gráfico*, México, diciembre 1, 1934.
"La pintura mexicana: el retrato", *Mexican Folkways*, febrero-marzo, 1926.
"Pintura mural y arquitectura", *Arquitectura*, Habana, septiembre 1939.
"Position of the Artist in Russia Today", *Arts Weekly*, Nueva York, volumen 1, No. 1, marzo 1932.
"Protesta contra el vandalismo en la destrucción de las pinturas de Juan O'Gorman", *Clave*, México, diciembre de 1938.
"Pulquería Painting", *Mexican Folkways*, México, volumen 2, No. 2, 1926.
"The Radio City Murals", *Workers'Age*, Nueva York, junio 15, 1933.
"Retablos", *Mexican Folkways*, México, octubre-noviembre 1925.
"Revolution in Painting", *Creative Art*, Nueva York, enero 1929.
"The Revolutionary Spirit in Modern Art", *Modern Quarterly*, Baltimore, otoño de 1932.
"The Stormy Petrel of American Art on His Art", *Studio*, Londres, julio 1933.
"Talla directa", *Forma*, México, volumen I, No. 3, 1927.
"Verdadera, actual y única expresión pictórica del pueblo mexicano", *La Sierra*, Lima, Perú, septiembre 1927.
"What is Art For?", *Modern Monthly*, Nueva York, junio 1933.

VII. LIBROS, ARTÍCULOS Y CATÁLOGOS QUE TRATAN EN PARTE DE RIVERA

Abreu Gómez, Ermilo, *Sala de retratos*, México, 1946.
"Los alumnos de los tres grandes", *Tiempo*, México, junio 27, 1947.
American Federation of Arts, Catalogue of the Exposition of Mexican Arts, organized by the Carnegie Corporation, 1930 (exposición viajera, 1930).
Art Institute of Chicago, International Exposition of Contemporary Prints for the Century of Progress, Chicago, 1934.
"L'Art Vivant au Mexique", *L'Art Vivant*, París, enero 1930, 85 páginas, 100 ilustraciones.
"Berdecio, Roberto", Sobre la crisis en la pintura social, *Espacios*, México, septiembre 1948.
"Bomb Beribboned" (Frida Kahlo), *Time*, Nueva York, noviembre 14, 1938.
Brenner, Anita, *Idols Behind Altars*, Nueva York, 1929.
Camp, André, "Peinture Mexicaine, Reflet d'un Peuple", *Le Monde Illustré*, París, agosto 1948.
Cardozo y Aragón, Luis, *La nube y el reloj; pintura mexicana contemporánea*, México, 1940, 372 páginas, 135 ilustraciones.
Charlot, Jean, *Art from the Mayas to Disney*, Nueva York, 1939, 285 páginas, ilustrado.
Charlot, Jean, *The Mexican Mural Renaissance*, 1920-1925, Yale University Press, New Haven, 1963.
Cheney, Martha Chandler, *Modern Art in America*, Nueva York, 1939.
Cheney, Sheldon, *The Story of Modern Art*, Nueva York, 1945.

Coquiot, Gustave, *Les Independants*, 1884-1920, París, 1920.
Cossío Villegas, Daniel, "La pintura en México", *Cuba Contemporánea*, La Habana, abril 1924.
Cossío del Pomar, Felipe, *Nuevo arte*, México, 1939.
_____*La rebelión de los pintores*, México, 1945.
Craven, Thomas, *Modern Art*, Nueva York, 1940.
De la Encina, Juan, "Diálogo del arte mexicano", *Mañana*, México, septiembre 25, 1943.
De la Torriente, Loló, "Conversación con David Alfaro Siqueiros sobre la pintura mural mexicana", *Cuadernos americanos*, México, noviembre-diciembre 1947.
D'Harnarncourt, René, "The Exposition of Mexican Arts", *International Studio*, Nueva York, octubre 1930, 5 ilustraciones.
_____ "Four Hundred Years of Mexican Art", *Art and Archaeology*, Washington, D. C., marzo 1932, 10 ilustraciones.
_____ "Loan Exhibition of Mexican Arts", *Bulletin of the Metropolitan Museum of Art*, Nueva York, octubre 1930, 6 ilustraciones.
"Diego Rivera y José Clemente Orozco", *Tiempo*, México, noviembre 13, 1942.
Faure, Elie, *Art Moderne*, París, 1921.
_____ "La Peinture Murale Mexicaine", *Art et Medicine*, París, abril 1934
Fernández, Justino, *El arte moderno en México*, México, 1937, 473 páginas, 6 ilustraciones
_____ *Prometeo*, México, 1945, 219 páginas, ilustrada.
_____ *Sobre pintura mexicana contemporánea*, México, 1949
García Granados, Rafael, *Filias y Fobias: opúsculos históricos*, México, 1937.
Las páginas de la 15 a la 35 tratan de Rivera y el embajador Morrow
Goldschmidt, Alfons, *Auf den Spuren der Azteken*, Berlín, 1927.
Gómez de la Serna, Ramón, *Ismos*, Madrid, 1937, 386 páginas, 72 ilustraciones; páginas 329-350, "Riverismo".
Gruening, Ernest, *Mexico and Its Heritage*, Nueva York, 1928.
Gutiérrez Abascal, Ricardo, *La nueva plástica*, México, 1942
Helm, Mackinley, *Modern Mexican Painters*, Nueva York, 1941, 205 páginas, 95 ilustraciones.
Lewisohn, Sam A., *Painters and Personality*, Nueva York, 1937
Maillefert, E. G., "La Peinture Mexicaine Contemporaine". *L'Art Vivant*, París, enero 15, 1930.
Michel, André, *Histoire de l'Art*, París, 1929.
Moreno Villa, José, *Lo mexicano en las artes plásticas*, México, 1948.
Museum of Modern Art, catálogos varios
Pach, Walter, *Ananias, or the False Artist*, Nueva York, 1928.
_____ *Queer Thing, Painting*, Nueva York, 1938
"Paintings by Two Artists, the Diego Riveras", *Art and Decoration*. Nueva York, agosto 1933.
Payro, Julio E., *Pintura moderna*, Buenos Aires, 1942, 106 páginas.
Philadelphia Museum of Art, *Mexican Art Today*, Filadelfia, 1943, 104 páginas, 83 ilustraciones.
Pijoan, José, *Art in the Modern World*, Chicago, 1940
Plaut, James L., "Mexican Maxim", *Art News*, diciembre 15-31, 1941.
Robinson, Ione, "Fresco Painting in México", *California Arts and Architecture*. Los Ángeles, junio 1932.
Salazar, Rosendo, *México en pensamiento y acción*, México, 1926
Salmon, André, *L'Art Vivant*, París, 1920
Schmeckebier, Laurence E., *Modern Mexican Art*, Minneapolis, 1939
Siqueiros, David Alfaro, *No hay más ruta que la nuestra*, México, 1945, 127 páginas.
Vasconcelos, José, *El desastre*, México, 1938
_____ *Estética*, México, 1936
Velázquez Chávez, Agustín, *Contemporary Mexican Artists*, Nueva York 1937

Venturi, Lionello, *Pittura Contemporanea*, Milán, 1948.
Villaurrutia, Xavier, *La pintura mexicana moderna*, Barcelona, 1936.
Zigrosser, Carl, "Mexican Graphic Art", *Print Collector's Quarterly*, Londres, volumen 23, No. 1, 1936.

VIII. ARTÍCULOS SELECTOS SOBRE RIVERA

Alden, S. "Further Query: Reply to Men, Machines and Murals", *American Magazine of Art*, Nueva York, junio. 1933.
Allen, Harris C. "Art to the Rescue of the Tired Business Man", *California Arts and Architecture*, Los Ángeles, diciembre 1931 (Trata de los murales en la Bolsa de Valores de San Francisco)
Amabilis, Manuel, "La obra de Diego Rivera", *El Arquitecto*, México, septiembre 1935
American Architect, Nueva York, 1935
"An Artist's America", *Argus*, Melbourne, Australia, junio 15, 1935
"Archbishop vs Rivera", *Newsweek*, Nueva York, junio 14, 1948.
"Art and the Capitalist", *North China Daily News*, junio 11, 1935.
"Art for Propaganda's Sake", *New Republic*, Nueva York, mayo 24, 1933.
"Artist in Difficulties", *Commonweal*, Nueva York, diciembre 11, 1936.
"The Art of Diego Rivera", *Survey*, Nueva York, octubre 1, 1928.
Barry, John D. "Characteristics of Rivera", *Stained Glass Association Bulletin*, 1931
Blunt, Anthony, "The Art of Diego Rivera", *Listener*, Londres, abril 17, 1935.
Born, Ernest, "Diego Rivera", *Architectural Forum*, Nueva York, enero 1934.
Craven, Thomas, "Diego Rivera, Mexican in the United States", *New York Herald Tribune*, mayo 6, 1934
"Diego Rivera", *De Vlam*, Amsterdam, junio 8, 1948.
"Diego Rivera, Artist of the People", *Pictorial Review*, Nueva York, octubre 1933.
"Diego Rivera's Mural in Rockefeller Center Rejected" *Newsweek*, Nueva York, mayo 20, 1933
"Diego Rivera Murals in the California School of Fine Arts", *Creative Art*, Nueva York, enero 1932.
"Diego Rivera's Portrait of America", *Connoisseur*, Nueva York, junio, 1935.
"Diego Rivera, Raphael of Communism", *Creative Art*, Nueva York, julio, 1930.
Dos Passos, John, "Diego Rivera Murals", *New Masses*, Nueva York, marzo, 1927.
"Einstein on Rivera", *Workers' Age*, Nueva York, marzo 15, 1934.
Erskine, John, "A Defense of the Murals of Rivera", *Art News*, Nueva York, marzo 3, 1934.
"Evolution of a Rivera Fresco". Entrevista con la señora Sigmund Stern en relación al fresco pintado en su hogar. *California Arts and Architecture*. Los Ángeles, junio 1932.
Frankfurter, A. M. "Diego Rivera", *Fine Arts*, Nueva York, junio 1933.
García Maroto, Gabriel, "La obra de Diego Rivera", *Contemporáneos*, México, junio 1928.
Gómez Morín, Manuel, "Los frescos de Diego Rivera", *Antorcha*, México, febrero 14, 1925.
Gregory, Horace, "Texts and Murals", *New Republic*, Nueva York, marzo 7, 1934.
Hastings, John, "Renaissance in Mexico", *Architectural Record*, Londres, agosto 1935.
Hellman, Geoffrey T., "Profiles: Enfant Terrible", *New Yorker*, Nueva York, mayo 20, 1933.
"H. P., 25 Designs for Ballet", *Theatre Arts*, Nueva York, volumen 16, No. 4, 1932.

Johansson, Gothard, "Världens Störste Muralmalere", *Svenska Dagbladet*, Estocolmo, enero 20, 1935.

Kahlo, Frida, "Retrato de Diego", *Hoy*, México, enero 22, 1949.

Mather, Frank Jewett, "Rivera's American Murals", *Saturday Review of Literature*, Nueva York, mayo 19 de 1934.

Monroe, Harriet, "Mexico: Murals at Chapingo", *Poemas*, *Chicago*, mayo 1933.

"The New Rivera Frescoes in San Francisco", *London Studio*, abril 1932.

"Notice Biographique et Bibliographique", *L'Amour de l'Art*, París, noviembre 1934.

"On the Mexican Question: Concerning the Case of Comrade Diego Rivera", *Socialist Appeal*, Nueva York, octubre 22, 1932.

Pach, Walter, "The Evolution of Diego Rivera", *Creative Art*, Nueva York, enero 1920, 19 páginas, 9 ilustraciones.

"A Passionate Artist", *Manchester Guardian*, marzo 27, 1935.

Poore, Charles G., "The American Murals and Battles of Diego Rivera", *New York Times*, mayo 13, 1934.

_____ "Rivera's Pageant of Mexico", *New York Times*, abril 11, 1937.

Richardson, Edgar P., "Diego Rivera", *Bulletin of the Detroit Institute of Arts*, marzo 1931.

"Rivera's Detroit Murals", *Fortune*, Nueva York, 9 ilustraciones, 6 a color

"Rivera Builds Secret Temple for Ancient Mexican Art", *Look*, Nueva York, marzo 1, 1949, 8 ilustraciones.

Rohl, John, "Guadalupe Marín en la obra de Diego Rivera", *El Nacional*, Caracas, septiembre 14, 1947.

Rosenfeld, Paul, "Rivera Exhibition", *New Republic*, Nueva York, enero 6, 1932.

Smith, Robert C. y Wilder, Elizabeth, *A Guide to the Art of Latin America*, Bibliography, Washington, D. C., Library of Congress, 1948.

Southhall, Joseph, "An Artist of Revolt", *The Friend*, Londres, junio 7, 1935.

"Sunday in the Park: Murals of the Hotel del Prado", *Time*, Nueva York, octubre 6, 1947.

Ugarte, Juan Manuel, "Diego Rivera y su expresión del arte", *Claridad*, Buenos Aires, diciembre 1937.

Villaurrutia, Xavier, "Historia de Diego Rivera", *Forma*, México, volumen 1, No. 5, 29 ilustraciones.

_____ "Los niños en la pintura de Diego Rivera", *Hoy*, México, noviembre 16, 1940.

"Walls and Ethics: Has the Owner of a Work of Art the Right to Destroy It?", *Art Digest*, Nueva York, marzo 1, 1934.

Werbik, Adolf, "Diego Rivera", *Thieme-Becker Künstlerlexikon*, Leipzig, 1934.

Wiegand, Charmion von, "Portrait of an Artist", *New Masses*, Nueva York, abril 27, 1937.

"Will Detroit Whitewash Its Rivera Murals?", *Art Digest*, Nueva York, abril 1, 1933.

Wilson, Edmund, "Detroit Paradoxes", *New Republic*, Nueva York, julio 12, 1933.

Wolfe, Bertram D., "Art and Revolution in Mexico", *Nation*, Nueva York, agosto 27, 1924, 4 ilustraciones.

_____ "Diego Rivera on Trial", *Modern Monthly*, Nueva York, julio 1934.

_____ "Rise of a New Rivera" (Frida Kahlo), *Vogue*, Nueva York, octubre 1938.

_____ "The Strange Case of Diego Rivera", *Arts*, Nueva York, enero 1, 1955.

Youtz, Philip N., "Diego Rivera", *Bulletin of the Pennsylvania Museum of Art*, Filadelfia, febrero 1932.

ÍNDICE

A

ESTA EDICION DE 12 000 EJEMPLARES SE TERMINO
DE IMPRIMIR EL 9 DE OCTUBRE DE 1986 EN LOS
TALLERES DE LITOGRAFICA CULTURAL, S. A.
ISABEL LA CATOLICA No. 922 COL. POSTAL
03410 MEXICO, D. F.